U0049409

向不可能挑戰：
法國戲劇導演安端‧維德志
1970年代

Challenging the Impossible:
French Theatre Director Antoine Vitez in the 1970s

楊莉莉 著

國立臺北藝術大學
Taipei National University of the Arts

遠流出版公司

本書常引書籍之縮寫代號

CC : Antoine Vitez & Emile Copfermann. 1981. *De Chaillot à Chaillot.* Paris, Hachette.

TI : Antoine Vitez. 1991. *Le théâtre des idées,* éds. Danièle Sallenave & Georges Banu. Paris, Gallimard.

ET I : Antoine Vitez. 1994. *Ecrits sur le théâtre, I : L'école,* éd. Nathalie Léger. Paris, P.O.L.

ET II : Antoine Vitez. 1995. *Ecrits sur le théâtre, II : La scène 1954-1975,* éd. Nathalic Léger. Paris, P.O.L.

ET III : Antoine Vitez. 1996. *Ecrits sur le théâtre, III : La scène 1975-1983,* éd. Nathalie Léger. Paris, P.O.L.

ET IV : Antoine Vitez. 1997. *Ecrits sur le théâtre, IV : La scène 1983-1990,* éd. Nathalie Léger. Paris, P.O.L.

ET V : Antoine Vitez. 1998. *Ecrits sur le théâtre, V : Le monde,* éd. Nathalie Léger. Paris, P.O.L.

「劇場，是不可能，不大可能的。導演，即是導演不可能。」

<div align="right">——維德志（TI:184）</div>

「我堅決認為導演之道正在於**引導演員演戲**。這是導演藝術的人道綱領，它提供演員工作的手段，創作困難的成品，完成自己的作品，正是，演員完成的是他們自己的作品。

將劇本搬上舞台總和了未曾發表的各式提議，演戲讓演員自我實現並完成一件作品，這件作品不是導演透過演員所完成的，而確是演員自我創造發明的。

這點我很肯定。
我堅持這點看法。
我絕不退縮。」

<div align="right">——維德志（CC:82）</div>

序

　　安端・維德志（Antoine Vitez）馳名當代法國劇壇，他身兼導演、演員、戲劇教師，同時也是絕佳的翻譯與戲院總監。維德志1930年12月20日生於巴黎，1990年4月29日病逝巴黎，享年59歲。巴黎，是維德志一生生活與創作的舞台。

　　維德志18歲時初次登台演戲，隨即長期失業，以翻譯、編刊物、做助理、當配音等工作糊口，一直苦熬到35歲，得到前往法國西北部的卡昂（Caen）「劇場–文化之家」工作的機會，並導了生平的第一齣戲——古希臘悲劇《伊蕾克特拉》（Electre, Sophocle），自此踏出導演生涯的第一步。他在往後的24年裡，陸續推出了66部讓人耳目一新的舞台作品。1960年代的維德志只是一名失業的演員；1970年代起，他創建巴黎南郊「易符里社區劇場」（le Théâtre des Quartiers d'Ivry），最初的兩年，在社區內四處演戲，後租到一間窄小的老房子當戲院用，最多只能容納百名左右的觀眾，他高興地命名為「工作室」，戲導得更有聲有色，全巴黎的劇評家趨之若鶩，他的戲開始在國內與國外巡迴演出。

　　一進入1980年代，維德志獲擢升為「夏佑國家劇院」（le Théâtre National de Chaillot）的總監（Directeur），推出更多好戲。其中，1987年夏天在「亞維儂劇展」首演的克羅岱爾（Paul Claudel）長篇詩劇《緞子鞋》（Le soulier de satin），咸認為其畢生代表作。此戲由23位演員扮演上百名劇中人，演出從晚上9點進行到翌晨8點，全長11個小時，精彩絕倫，是戲劇史上難得一見的極致之作。隔年，他胸有成竹地接掌享譽

全球的「法蘭西喜劇院」（la Comédie-Française），戮力革新之際，不幸猝亡。

對維德志而言，戲劇絕非曲高和寡的文化活動，因此到易符里後，矢志將社區性的劇場轉化為「一座屬於所有人的菁英劇場」（"un théâtre élitaire pour tous"）。維德志深信劇場是一處「社會協商並鍛鍊自己的言語和手勢動作的場所」，「舞台是一個國家之言語與手勢動作的實驗室」（*TI*：294），劇場和整個社會和民族密切關聯。在保存古老的表演形式之同時，劇場應力圖超越，甚至不惜與之決裂，戲劇藝術方得以向前進。負有繼承並突破傳統的重任，劇場面對當代社會有其反省、批評的任務。經營劇場，不單單是管理或營利的問題而已，更是舉足輕重的歷史與文化志業。從一社區劇場、晉升至國家劇場，最後臻至「法蘭西喜劇院」的執行長（Administrateur Général），維德志面對不同劇場的定位，有清楚的經營策略與表演理想，他主掌的劇場方能推出叫好又叫座的作品。

本書主要分析維德志在「易符里社區劇場」（1972-80）的導演作品[1]。這個時期的維德志製作經費少，表演場地不理想，缺乏有經驗的演員，但所謂窮則變，變則通，他轉向標榜「導演，即是導演不可能」，從而發展出充滿想像力與批判性的戲劇化作品，表演意象同時在多重層面之間運作，充分展現一個小型劇場表演的靈活性。另一方面，維德志

1 由於主題之故，「夏佑國家劇院」時期的四齣戲《五十萬軍人塚》（1981）、《布里塔尼古斯》（1981）、《依包利特》（1982）與《伊蕾克特拉》（1986）也納入本書一起討論。再者，第七章論及維德志教表演，也舉了數齣夏佑劇院的製作為例。

視戲劇教學為攸關劇場藝術存亡的大事，畢生教表演不倦，後來甚至在「夏佑國家劇院」任內創建「夏佑劇校」，以實現其迥異於傳統的教學理念，培養更多重視原創性的演員。

本書各章互相關聯但彼此獨立，各章自成論述，可單獨閱讀，因此編排上不免略有重覆，不過讀者可從最有興趣的章節讀起，再旁及其他。

全書共分八章：第一章簡介維德志的成長環境，以及步上導演的蜿蜒途徑，幫助讀者了解他日後導戲理念的成形過程；第二章「化社區為劇場」，探討他如何在沒有戲院建築的易符里市做戲，分析其推出的劇目、導演思維與美學；第三至第六章，則依維德志重要導演作品的類型——希臘悲劇、敘事性作品、莫理哀（Molière）與拉辛（Jean Racine）戲劇，分別加以解析；第七章討論他如何培育演員，以完成獨特的作品。最後一章為維德志在1970年代的法國劇場定位，並歸納其成功的關鍵。

在重要演出作品部分，第三章「永恆的伊蕾克特拉」，以維德志三度執導的《伊蕾克特拉》（1966, 1971, 1986）為主題，此劇為他的導演處女作，對他的意義重大。在現存的古希臘悲劇中，維德志獨鍾情於索弗克里斯此作，因為它的形式精鍊、冷靜，均衡，最能表達他所揭櫫的「思想的劇場」：伊蕾克特拉與其妹克麗索德米絲（Chrysothémis）實為兩種思想的代言人，前者高喊正義與反抗，後者則宿命且認分。這兩姊妹的辯論為劇本的精華，雙方皆有道理。透過戲劇演出來辯證思想的真偽，維德志認為這正是劇場藝術存在的深諦。

第一版的《伊蕾克特拉》（1966）強調希臘悲劇的書寫結構，演出散發中性、永恆的古典氣息。相隔廿年，1986年於「夏佑國家劇院」任

內所推出的第三版,則是相反地,將史前古劇置於當代希臘社會的情境演示,表演的意義來自於遠古的劇文與現代家居情景二者的辯證關係。這最後一版的演出向來被視為維德志的高峰之作,由於主題之故,先行於本書內合併詳論。

另一方面,所謂的「導演的劇場」,其實意謂著一個表演團隊的努力,在夏佑時期,維德志開始固定和舞台與服裝設計師可可士(Yannis Kokkos)、燈光設計師拓第埃(Patrice Trottier)、音樂家阿貝濟思(Georges Aperghis)工作,他們的合作始於易符里時期,他們的設計於本章中有詳細的分析。

然而,若以希臘悲劇表演形式與內涵的突破而論,則第二版的《伊蕾克特拉》演出(1971)當更勝一籌。維德志當年為了聲援希臘異議詩人李愁思(Yannis Ritsos),在演出索弗克里斯的悲劇時,大量引用其詩文,打造出一齣特別的作品——《〈伊蕾克特拉〉插入雅尼士·李愁思之詩章》,不僅創意盎然,且意義深刻。這三齣各不相同的《伊蕾克特拉》只有一個共同點,女主角廿年來皆由依絲翠娥(Evelyne Istria)擔綱,此乃世所罕見。

第四章「具現小說之敘事紋理」,析論維德志1970年代持續發展的「戲劇–敘事」(le théâtre-récit)系列舞台作品,他五度將不同性質的敘事文本搬上舞台,分別是:《禮拜五或野人生活》(改編自Michel Tournier的同名小說)、《奇蹟》(主要取材自《約翰福音》)、《卡特琳》(源自Louis Aragon的小說)、《葛麗絲達》(為新編歌劇,改編自Charles Perrault的韻文小說)以及《五十萬軍人塚》(取材自Pierre Guyo-

tat的戰爭夢魘）。

維德志堅持，欲將敘事文本化為戲劇演出，首在於透露作品的敘事紋理，使最後的演出同時涵蓋戲劇與敘事兩種範疇。《卡特琳》為此一系列極致之作，演員邊吃晚餐邊讀小說，興致一來亦化身為小說中的人物，主要的雙重表演情境——讀小說與吃晚餐——互相對照，表演的邏輯看似奇怪、不相連貫，直至劇終，表演的況味方才完全浮現：圍繞著卡特琳的故事，是導演對兒時與對小說作者阿拉貢（Louis Aragon）難以抹滅的回憶。

第五章「重建莫理哀戲劇表演的傳統」，分析維德志1978年在第32屆「亞維儂劇展」以十二名演員，採一式布景，一桌二椅與一根棍棒，輪流搬演四齣莫劇《妻子學堂》、《偽君子》、《唐璜》與《憤世者》，這前所未見的四劇聯演，使維德志成為當年劇展的風雲人物。

從重建莫劇表演的傳統出發，此四部曲刻意突出十七世紀的演出體制，演技著重角色的行為與反應，角色內心激烈的波動均化成動作對外迸發，使觀者從而強烈感受到莫理哀對白原初的活力與動能。在此同時，導演妙用傳統的喜劇噱頭，盡情和演員在喜劇與悲劇的交接地帶，探索兩者的臨界情緒。一再揮舞的棍棒／手杖，暴露莫劇原始的角力本質。

為了披露作者創作這四齣戲時心頭揮之不去的焦慮，演員發展出一貫的情慾表演公式，主角愛恨交織的矛盾心態浮上檯面。同時，四位男主角又能流露出不同的風采與氣質，四齣戲看似如出一轍，卻又展現四種不同的氣象。在人的世界之上，一再扣緊關鍵對白迴響的雷聲，強而有力地營造先驗的空間，而大搖大擺的小吏，縱然戲分不多，亦足以使

人感受到絕對的威權。在重建莫劇表演傳統的先決條件下，維德志不獨有所繼承，更多所發明，整體演出生動、新鮮、充滿活力，屢屢讓觀眾見所未見。

第六章「活絡拉辛的記憶」，探討《昂卓瑪格》（1971）、《費德爾》（1975）、《貝蕾妮絲》（1980）以及《布里塔尼古斯》（1981）四戲的新詮。1970年代初期的《昂卓瑪格》深具實驗精神，六名演員從朗讀對白出發輪流飾演八名角色，劇情遂顯得分崩離析，但基本結構則一目了然，這是維德志實驗解構主義時期的力作。相隔四年，《費德爾》從新古典詩劇的根基著手，重新開創亞歷山大詩律（l'alexandrin）的唸法，台詞半唱半唸以凸顯其絕對的形式，宮廷／戲劇／儀式之間的糾葛關係呼之欲出。

到了1980年代，《貝蕾妮絲》以敷演劇情故事為依歸，強調新古典悲劇演出的成規，用以強化表演的形式使之趨於嚴謹，唸詞開始顧及拉辛詩文之自然天成。緊接著在《布里塔尼古斯》，維德志首度以古羅馬白袍，明確標誌劇情發生的歷史時空，政爭與情變一波又一波湧至，演出可謂高潮迭起。維德志從解構的觀點出發，至強調亞歷山大詩體的詩律，進而追求一種形式化的演出，最後回歸劇情故事，這四齣戲無一不是針對拉辛悲劇之表演問題提出可能的解決方案，終極目標在於活絡當代觀眾對經典的記憶，促成其流傳。

第七章探究何謂「維德志型的演員」，維德志常以「演員的劇場」一詞來界定自己畢生的志業，他意在強調演員的表現方為演出的重頭戲。他的演員氣質獨特、創意十足、能量充沛、演技精確，劇評家無以

名之，逕稱之為「維德志型的演員」（l'acteur vitézien），他們是舞台上耀眼的明星。不過，此詞之意義卻眾說紛紜。因此，第七章專論維德志教表演的理念與方法，並以他本人的演技為例加以驗證，最後檢視「易符里戲劇工作坊」與「夏佑劇校」創辦的理念與課程安排。培育一位「具創造力的藝術家」（這是維德志對「演員」一職的定義），實為他的最高理想。

第八章「發明演戲的規則」，總結維德志在易符里社區劇場的成就，並將他置於1970年代的劇場審視，最後歸納其成功的關鍵：從犀利解析劇本入手，重新思考其演出形式，經由多樣化的精確演技詮釋，使得表演的意義與形式緊密結合，融為一體。

最後，「附錄」部分不僅整理維德志的履歷與一生導演的作品，且翻譯維德志對搬演經典劇的重要反省，此為廿世紀下半葉，所有法國導演必須面對的課題。在此同時，讀者也能略微體會維德志談話與書寫的特殊風格：為了引發辯論，他立論突破一般思維，常不惜採極端的立場發言，思緒婉轉深入，言簡意賅，餘韻無窮。

在書寫上，由於國內看過維德志作品的人幾希，本書論及演出時必須重現演出情境方有意義，所有結論均出自細節分析，以避免一般論文寫作時有只見理論，不見演出，難免以偏概全。這方面，法國「國家科學研究中心」（le Centre national de la recherche scientifique）所出版之「戲劇創作之途」（Les voies de la création théâtrale）叢書，其研究團隊以精細分析舞台演出作品為原則，為本書提供了論述的模式。讀者因而

「看到」了演出[2]，也了解其運作的原則與深諦，對研究表／導演的人而言，十分重要。

另外，在此說明本書標注引用書目的原則。由於維德志身為劇場人，經常為了新戲的演出而接受訪問，因此，十幾篇訪談文稿都談到同一個觀念、想法的情形並不少見，再加上維德志也常在後續一再深入闡釋，若一一標注所有相關資料，將使注釋內容變得繁冗難讀。於是，本書僅選擇最重要的發言出處，以維德志本人的著作優先，其次為重要訪談，餘外的重複發言則予以省略。

撰寫維德志的過程中，法國的巴維斯（Patrice Pavis）教授、貝爾納（Michel Bernard）教授、尤貝絲費爾德（Anne Ubersfeld）教授、英國的布瑞德比（David Bradby）教授、舞台設計師可可士、維德志的排練助理艾洛・何關（Eloi Recoing）、維德志的演員德蕾薇兒（Valérie Dréville）、封丹納（Richard Fontana）等人熱心提供相關的史料與建議，以及國內許多同行不吝賜予意見，皆是使本研究能順利完成的重要助力。

此外，巴黎的表演藝術國家圖書館（la Bibliothèque de l'Arsenal）館藏主任蔓古齊（Anita Mengozzi）女士，當年見筆者遠道前往，破例先行整理易符里社區劇場捐贈的檔案[3]，並給予諸多研究上的協助；可可士慷

2　書內附有許多劇照「圖解」分析。本書受限於篇幅、人力，演出分析上難以做到鉅細靡遺的地步，不過相信重點皆已論及；劇照方面，由於版權費用索價甚高，只能選擇最重要演出的劇照。

3　基本上，每齣戲的檔案均含維德志的訪問稿、節目單、演出的場次記錄、劇評，有些檔案另含劇照、舞台與服裝設計草圖等，少數檔案可見排助的筆記。

慨提供舞台設計草圖,讓未能親身體驗維德志劇場魅力的讀者,能夠藉以想像實際演出的情境;維德志家屬提供數張生活照與早期演出劇照,特此致上最誠摯的謝意。

　　本研究原本即以成書的計畫進行,部分內容曾陸續發表於《藝術評論》、《表演藝術》、《電影欣賞》、《當代》等期刊,因通過國立臺北藝術大學「藝術教學出版大系」經費補助,如今得以集結成冊,付梓出版,在此一併致謝。

緣起

維德志是本人負笈巴黎求學期間最欣賞的導演。

回想第一次看維德志的戲,是初到巴黎的第一年(1987),現任教於中央大學的翁德明教授邀約一起赴「夏佑國家劇院」觀賞《緞子鞋》。猶記得當年法語程度很勉強,事前雖想研讀劇本,無奈心有餘而力不足。然而,這完全不妨礙看戲的驚喜。連續三個晚上,坐在觀眾席的我看得如癡如醉,十分興奮,難以相信劇情可以如此曲折、荒謬又深刻,演員表演可以如此富於想像力與創造力,舞台布景是如此天真又詩情,燈光美麗動人,適時響起的音樂撩撥心弦,令人低迴不已。

我當時並未意識到自己很幸運地看到了一位大導演畢生最重要的舞台作品。記得翁德明也看得很開心,常於戲後邀約去喝個什麼,抒發一下熱烈的情緒。「我們難道要這樣活生生地分別嗎?」他笑問說。

第二年,開始要寫論文,左思右想,決定以法國導演為主題,這是我到法國求學的主因。我想到維德志,他剛好升任「法蘭西喜劇院」執行長。我的指導教授巴維斯建議我寫信與維德志聯絡,看看是否可以去戲院見習。如果可行,那我就以他在「法蘭西喜劇院」四年任內執導的戲作為論文內容。看到我一臉懷疑,巴維斯教授強調,維德志是位「絕佳的老師」(un grand pédagogue),很注重戲劇傳承,我不是沒有機會。

結果,一如巴維斯教授所料,我很幸運地進入了「法蘭西喜劇院」參與維德志的排戲,也才真正了解巴維斯所言之「絕佳的老師」為何意。因為,維德志在排戲的空檔,會針對許多主題發言,未必與排演的

劇目直接相關，但都很有意思，他有自成體系的思緒，看事情有獨到的
見解，演員與工作人員也都聽得入神。

　　我一邊跟著劇團排練《費加洛的婚禮》（*Le mariage de Figaro,*
Beaumarchais）、《塞萊絲蒂娜》（*La Célestine,* Fernando de Rojas）等
戲，一邊研究維德志之前的作品，很為他的導演才華所折服。他得空
時，我就趕緊提出問題，他不僅樂意回答，且經常當眾回顧自己的導演
經歷，令我收穫良多。

　　這期間，維德志的導助艾洛‧何關也給了我許多協助，告訴我維
德志之前的戲是如何排演的。還有，舞台與服裝設計師可可士也常來看
排戲，他的聲調柔和，人很親切，每回出現，總能緩和緊張的氣氛。不
幸，維德志一年後逝世，法國劇場界頓失一位大師，我原來的論文計畫
無法延續，最後決定以他的畢生代表作《緞子鞋》為題，完成了學業。

　　回國任教後，我想起論文口試的主席尤貝絲費爾德教授對我的期
許，她是研究雨果、克羅岱爾與維德志的專家，又是法國戲劇符號學的
先驅學者。她鼓勵我既然已花了工夫對維德志作了研究，為何不寫一本
關於維德志的專書？此舉既可嘉惠中文讀者，也能促進台法文化交流。
我於是申請國科會研究案，且順利地通過了。

　　真正進入研究的核心——分析維德志畢生的演出時，不禁驚訝地發
現他的每部作品幾乎都是意蘊豐富的精彩表演，很難割捨其一，即使今
日視之，也仍煥發光芒。全書的篇幅遂不斷擴充，最後的成果比原先的
預計倍增，難以容納於一本書中。因此，本書以「易符里社區劇場」時
期為主題，先行出版。

　　維德志的資料現統一由巴黎的表演藝術國家圖書館與「法國當代出版記憶學會」（I.M.E.C.）收藏；前者保管維德志在「易符里社區劇場」與「夏佑國家劇院」的演出資料以及影音資訊[4]；後者保管他的私人檔案。可可士的舞台設計部分，也交由「法國當代出版記憶學會」保存。看完此書，有興趣的讀者現可輕鬆前往借覽，以驗證本書所論。

4　主要是維德志在「夏佑國家劇院」時期的演出影帶，「易符里社區劇場」的演出僅有少數，詳見書目。為使研究者方便觀看這些影音資訊，設在「密特朗國家圖書館」（B.N.F.）內之「國立影音學會視聽圖書館」（l'Inathèque）提供了專業的借覽服務。

目　錄

第一章 一位舞台劇導演的養成

第四章 具現小說之敘事紋理

第五章 重建莫理哀戲劇表演的傳統

第七章 探究「維德志型的演員」

劇照與圖片索引

第一章

第二章

第三章

第四章

第五章

第六章

向不可能挑戰：
法國戲劇導演安端‧維德志
1970年代

楊莉莉 著

第一章 一位舞台劇導演的養成

1 「無政府主義」的家庭背景

> 「我的父親有非凡、出眾的人品。他的道德要求很高,政治
> 領悟力很強。他在一次大戰期間變成了無政府主義者,參與了無
> 政府主義的運動。當時,這是件危險的事。他是個失敗主義者、
> 反愛國主義者、反軍國主義者、反選票主義者。我出生的時候,
> 他已不太搞活動。」

—— 維德志[1]

保羅·維德志(Paul Vitez)—— 安端·維德志的父親 ——是個棄兒,從小由鄉下的貧農接受政府津貼扶養長大。他從青少年時期就必須出外賺錢養活自己,日子過得非常窮困,就連在當兵的時候遇到放假,如果不進工廠當臨時工,當天就會沒有飯吃。1930年代,婚後的保羅在巴黎第15區開了一間小相館,由妻子瑪德蘭(Madeleine)當助手,生活才終於穩定下來。

1 Entretien inédit avec Denis Demonpion, le 1ᵉʳ juin 1981, cité in *Antoine Vitez*: *Album*, éd. N. Léger (Paris, Comédie-Française et I.M.E.C., 1994), p. 12.

　　瑪德蘭的父、母親分別是小學校長與教師，她自己婚前也曾在英國教書。安端‧維德志後來能接受正規的教育，應該是出自母親的堅持。保羅‧維德志歷經道地無產階級赤貧生活殘酷的洗禮。安端後來多次強調，他的父親是個真正一無所有的人，「他與我們豐富的世界徹底絕緣」（*TI*：222）。後來，「無政府主義」向保羅招手，為他打開了另一個世界的大門，促使他自我進修，成為一個有文化素養的人。

　　維德志的父親，教育程度只有到小學畢業，而且自從踏出學校以後，除了報紙，幾乎什麼都不曾讀過。然而，無政府主義者要他讀的第一本書，竟然是叔本華的哲學！廿世紀初的無政府主義者堅信，一個人只要識字，必能直接觸及最高深的哲學。保羅花了一整年的時間啃完叔本華，當然不可能完全理解。不過，他毫不氣餒，繼續讀第二本、第三本，再過一段時間，他就不再有閱讀的困難了。保羅自修讀完了大半的德國哲學著作，也開始涉獵其他領域，並積極參與無政府主義組織的各式讀書研討會（*TI*：224）[2]。

　　這種積極自學的態度、廣泛深入閱讀的習慣，後來完全遺傳給安端‧維德志。安端終身難忘兒時聆聽父親閱讀無政府主義書報的情景，這也成為他後來執導《卡特琳》（*Catherine*）一戲的靈感來源。更重要的是，自幼在認同無政府主義的環境中長大，使維德志熟知法國工運的歷史。他從青少年起，就自覺與法國工人站在同一陣線[3]，這也是他日後參加法國共產黨，當了23年共產黨員的重要原因。

　　父親不求文憑、不為名利的學習精神，鼓舞了年輕的維德志。他讀

2　法國無政府主義的各式讀書會其實並無嚴謹的計畫，有時甚至常與「無政府主義」無關，Jean Maitron, *Le mouvement anarchiste en France*, vol. I (Paris, F. Maspero, 1975), pp. 353-55。

3　不過他也自知自己並不隸屬工人階級（*TI*：222）。

中學時學了拉丁文、希臘文，後來又因為迷上杜思妥也夫斯基的小說，而選擇俄語當第二外國語，學得很勤快。他常說自己是在電影院裡學會俄語的，他成天坐在電影院裡看電影直到打烊，一遍又一遍地觀察俄國演員如何演戲，一遍又一遍地傾聽他們如何發音，打下厚實的俄語基礎，日後也因此對俄國劇場、文學、政治、歷史發生濃厚的興趣。安端的老師原先期望他能進大學，日後走上研究之途；他自己想要當的卻是木匠、畫家、或者攝影師；這是受到他父親的影響。保羅認為一個孩子書讀得好，未必就要以此作為在社會上爬升的階

圖1　16 歲時的安端‧維德志　(Paul Vitez)

梯，會讀書的孩子，也沒有不能當個木匠的道理。這種不為任何外在利益求知的精神，培養了安端畢生博覽群籍、勤於思辨的習慣。

　　18歲通過高中會考，維德志放棄大學教育，改去「東方語言專科學校」（l'Ecole des langues orientales）讀俄語。同時，他也在「老–鴿舍劇院劇校」（l'Ecole du Théâtre du Vieux-Colombier）註冊學演戲。20歲時，維德志懷抱成為演員的夢想，在同學的鼓勵之下，報考了全法國最

富盛名的巴黎「國立高等戲劇藝術學院」（le Conservatoire national su-périeur d'art dramatique），結果在第一輪就被刷了下來。這其實不是什麼重大的挫敗，為了進入這所學院，一考再考的大有人在。不過，維德志卻堅持不再重考。

維德志打從心底認為自己被高等教育拒之門外，即使當初他是自願放棄讀大學的。在無政府主義的氛圍中長大，他的家教讓他從小覺得自己與「文化」無關，也與這些「機構」絕緣。高尚典雅的文化活動，不是一般無政府主義者涉足的領域。聽音樂會，或學習一樣樂器，都不是他兒時成長環境所能提供的高階文化活動。維德志自承後來花了很大一番工夫，才能欣賞進而執導歌劇。成名後的維德志在戲劇圈以博學聞名，他也樂意與學者專家討論戲劇，但是，每回應邀去大學演講，他就感到渾身不自在。自認為被高級文化所排斥，這是維德志終身難以排除的心頭陰影（*CC*: 31）。

2 演員比角色重要

音樂是維德志幼時生活的奢侈品，戲劇則不然。戲劇是法國文化根深柢固的傳統，法國中產階級向來視戲劇為其個人重要的文化素養。維德志的外祖父母就由衷欣賞「法蘭西喜劇院」（la Comédie-Française）的古典表演傳統，而他的父母親則對當時象徵改革精神的戲劇「四人聯盟」（ le Cartel des quatre）情有獨鍾。

所謂的「聯盟」，其實指的是1930年代四位特立獨行的導演：儒偉（Louis Jouvet）、杜朗（Charles Dullin）、皮多耶夫（Georges Pitoëff）與巴提（Gaston Baty）。這四位導演深受柯波（Jacques Copeau）的啟發，在淪為窠臼的古典表演路線以外，另闢蹊徑，拓寬演出劇目的範

疇，大量引進外國劇作，並積極排演當代法國劇本，革新舞台場景的設計與技術。儒偉、杜朗、皮多耶夫與巴提四人由於共同的信念，且互相聲援的情誼，而被視為結黨聯盟；實則四人的導戲風格、手法，乃至於美學理想，各不相同。維德志從小常隨父母去看他們演戲，其中，特別是儒偉主演的莫理哀名劇，深深地銘刻在他的心上。

　　為了一圓演員夢，18歲的維德志乃決定到「老－鴿舍劇院劇校」學表演，因為這家劇校是柯波創立的「老－鴿舍劇院」之附屬劇校，頗富盛名，次年起，他開始在舞台上露臉演出。

　　有過幾次舞台表演經驗以後，維德志意識到自己所學不足。1951年，他改到「工作坊劇院」（le Théâtre de l'Atelier，由杜朗所創）學戲，受教於芭拉蕭娃（Tania Balachova, 1907-73）的門下。芭拉蕭娃為俄裔比利時演員與戲劇教師，她以史坦尼斯拉夫斯基的方法演技系統為底，後來發展出在當年獨樹一幟的教學法。

　　簡言之，芭拉蕭娃堅決主張演員本人比他所扮演的角色更重要。在她眼裡，莫理哀的「憤世者」（le misanthrope）只不過是個白紙黑字的戲劇人物，其實體根本不曾存在過。然而，1940至50年代的法國劇場，仍然是信仰戲劇角色個性的時代。翻閱儒偉的教戲札記，上面鉅細靡遺地分析戲劇角色的一切。譬如「憤世者」說了什麼？做了什麼？或在想什麼？當儒偉為演員分析「憤世者」是怎麼樣的一個人之後，演員理所當然應該改變自己，以適應角色的所作所為。換句話說，導演以角色想當然爾的心理與個性作為表演的基礎，並以此為標準，要求演員與之看齊。這個教學傳統迄今仍然有其信徒。

　　芭拉蕭娃則不然。你若問她，「憤世者」是誰？她會回答說，「你自己就是」。

　　為了徹底讓演員擺脫老生常談的刻板印象，芭拉蕭娃會把男性角色的台詞交給女生唸，或把女角的台詞交給男生讀，這種練習在當時聞所未聞。對芭拉蕭娃而言，比起逐字逐句分析台詞的意義，「表演」無疑更為重要。為此，她甚至會任意挑一句著名的台詞，對演員接二連三地拋出「生氣」、「疲倦」、「快樂」或「悲傷」等形容詞，要求演員迅速轉換情緒道出，而不要去煩惱字義的問題。經過這種近似任性、武斷的訓練，演員學會靈活地表演，台詞不僅產生無窮的意義，劇情也能接演下去。顛覆傳統專重戲劇角色個性的琢磨，芭拉蕭娃將重點置於演技，如此一來，劇本許多始料未及的新意便次第萌現（*CC*：33-35）。

　　芭拉蕭娃經常刺激演員多方面聯想，要求他們運用想像力，找出自己的詮釋方法與角度，以求在舞台上「分娩」出最真誠的人格；她事實上不是教戲，而是助產[4]。維德志後來總是將自己畢生的成就歸功於芭拉蕭娃。他師法她「助產」式的教戲法。芭拉蕭娃讓他了解到，演員比角色更重要；以演員為表演的焦點，成為日後維德志導戲不變的信念。此外，維德志也從芭拉蕭娃學到一種演員與角色的新關係；他在導演生涯的前半期，努力讓演員跳脫詮釋角色個性的慣性，而引導他們探索劇中人物在全場演出中所肩負的任務與扮演的角色（*CC*：47），從而打造了劇作的新面向。

3 翻譯即導戲

　　「我們應該回應謎題的『不可譯』，別人的語言為一史芬克斯（Sphinx）。 我有好長一段時間以翻譯為生，因為我是個失業

4　Antoine Vitez, "Le théâtre de A jusqu'à Z", entretien avec P.-L. Mignon, *L'Avant-Scène: La grande enquête de François-Felix Kulpa*, no. 460, novemebre 1970, p. 11.

的演員，做翻譯好像是背叛了我原來想要的人生。直到有一天我發現其實二者是同一件事。是的，為同一件事：人類所有的文本構成一個巨大、相同的文本，由不同的語言寫就，所有文本同屬於我們所有人，因此應該全部譯出。」

—— 維德志（*TI*：289）

22歲那年（1952），維德志因演出芭拉蕭娃所導的戲（*Le profanateur*, T. Maulnier），而結識演對手戲的比利時人阿涅絲・凡莫德（Agnès van Molder），兩人於同年4月成婚。

維德志無時無刻期盼上台表演的一天，卻從22歲至35歲整整13年間，除了幾個零星的角色之外，長期陷入無戲可演的窘境。沒戲可演又不想放棄演員夢，面對家計負擔，維德志只好四處打零工，為電影配音，也接演電影配角[5]。1953年，維德志入伍受訓，14個月後退伍，旋因摩洛哥政局不穩，再度被徵召入伍，到1955年底才除役返回法國。軍隊的專制生活，以及戰爭的非理性、殘忍，使他銘記在心，終身難忘[6]。

回到巴黎後，他被推薦到「國立人民劇場」（le Théâtre National Populaire）主編劇場通報《短訊》（*Bref*）[7]。「國立人民劇場」的負責人尚・維拉（Jean Vilar）甚至把維德志納入劇團的編制中，不過維拉始終未安排維德志演戲，這點當時很傷維德志的自尊心。在這段困窘的時期，翻譯是維德志做得最多的工作。

5　他演出的電影中以侯麥（Eric Rohmer）之*Ma nuit chez Maud*（1969）最有名。

6　他日後執導《五十萬軍人塚》（1981）以及歌劇《紅披巾》（1984）均與此經驗密切關聯，前戲見第四章1・3「韻文小說以及類小說」分析。

7　此外，他還為*Théâtre populaire*、*Cité-Panorama*（Roger Planchon領導之le Théâtre de la Cité de Villeurbanne刊物）、*Les lettres françaises*等期刊寫稿。

　　為了餬口，維德志什麼類型的翻譯工作都接，包括一些使用手冊之類的文件。總計至1966年第一次導演以前的正式譯作，維德志從俄文翻譯了《阿霸伊的青年時代》（*La jeunesse d'Abaï*）與《阿霸伊》（*Abaï, Moukhtar Aouézov*）、契訶夫（Anton Chekhov）的劇本《伊凡諾夫》（*Ivanov*）、蕭洛霍夫（Mikhaïl Cholokhov）洋洋灑灑八大長卷的鉅著《靜靜的頓河》（*Le don paisible*）、馬亞科夫斯基（Maïakovski）的詩作、高爾基（Gorki）的劇本《老索莫夫和別的人—— 耶戈爾・布雷喬夫和別的人》（*Le vieux Somov et les autres ── Egor Boulytchov et les autres*）等。從德文，他譯了布雷希特（Bertolt Brecht）的詩作與霍翁哈德（Rudolf Leonhard）的《人質》（*Les otages*）。

　　以導演為業後，維德志以翻譯自己打算搬演的劇本為主，包括德語古典名劇《家庭教師》（*Le précepteur*, J. M. R. Lenz）、契訶夫的《海鷗》以及希臘悲劇《伊蕾克特拉》（*Electre*）。此外，維德志還與人合譯當代希臘流亡詩人李愁思（Yannis Ritsos）的詩篇，甚至在第二版的《伊蕾克特拉》中大量引用。翻譯在維德志一生占了重要的分量，他一度還想改行以翻譯為業[8]。

　　在1982年以〈翻譯的義務〉（"Le devoir de traduire"）為題的訪談中（*TI* : 287-98），維德志暢談翻譯的信念，進而論及翻譯與導戲的關聯。眾人皆知，原典不能譯卻又必須譯出，這是全人類面對世界文學共同的義務。儘管起初是為了餬口而譯，維德志坦承，內心深處或許也有想翻譯的欲望在作祟，逼得他不得不譯。

　　與許多人文學者懷抱一樣的終極理想，維德志認為人類所有的書寫

8　有關維德志在翻譯上的成就，參閱*Antoine Vitez, le devoir de traduire*, éd. Jean-Michel Déprats, Montpellier, Editions Climats & Maison Antoine Vitez, 1996。

圖2　翻譯中的安端・維德志　　　　　　　　　(Paul Vitez)

（écriture）構成單一巨大的文本，只是以不同的語言寫就，屬全人類所共有，所以應該全部譯出，這是一項義務。正由於不可譯，原典宛如難解的謎題，是古希臘的人面獅身怪物，以死亡脅迫人類回答的謎語；若解不出來，文明將面臨滅亡的危機。針對唯一的原典，多至不可勝數的譯本，均試著提出不同的解題策略。再者，由於語言不停地演進，譯本必須不斷推陳出新，以喚起新起的一代對文化的記憶。

　　正因為原典不能譯卻又必須譯，這是一種內在的驅策，激發我們與時並進。導演藝術亦然；劇本原著誠屬唯一，但其豐饒的意義不僅與日俱增，且眾說紛紜，各式演出版本皆是為了挖掘可能的意義而提出自己解讀的方案，然而沒有人能認定自己導演的版本為標準答案。古典劇作只餘文字遺跡，其演出方式不是已經失傳，便是不甚了了。解答演出的謎題，即意謂著接受搬演古典名劇的挑戰。維德志早年相信，導演之

道，就是一種針對同一主題加以無限變奏的藝術[9]。正因為搬演不輟，經典劇作一代又一代地傳遞下去，對新起的世代產生新的意義，這是經典名劇存在的根本理由。

維德志畢生視經典為難解、又不得不解的謎題。舞台既是一國的語言與手勢的實驗室，變奏自然是實驗的方向之一，這是他早年導演作品讓人驚豔的主因。他甚至特別喜歡那些公認難解之作、那些公認難以搬上舞台的作品、那些不能讓人輕易沿用老套搬演的劇本。

更進一步言，「翻譯」亦即「導演」，因為好的譯本，正如一流的文學作品，已經精密規劃故事進行的方向與方式，不容任何人隨意更改。因此，維德志在可能的情況下，總是親自翻譯要搬演的作品。

在《從夏佑到夏佑》（*De Chaillot à Chaillot*）訪談錄中（52-56），維德志也提到了「翻譯亦即導演」的觀點。他指出，譯文與正文是兩回事，譯者不是原作者，正如同導演不是劇作家；言下之意，翻譯與導演，皆屬於在原作基礎上的二度創作。翻譯與導演工作一樣，為了再現原作的世界，二者皆必須熟悉其中的一草一木，譯者要找出最貼切的字彙與文句，正如同導演要找到最佳的說法與動作。

碰到無法硬譯的情況，例如一個說方言的俄國大兵，維德志認為以譯者本土的方言譯之，徒然干擾讀者的認知。他建議更動一下正確的句子結構，或用一些古字，讓讀者意識到，這個俄國大兵說話的方式與其他人物不同。事實上，翻譯原本就無法完全譯出原味；同樣一個字彙，在不同的語言系統中，未必有相同的意涵，譯文不等於正文。

同樣地，維德志排戲時，經常得提醒演員不要幻想表現台詞的全部

9　1980年代之後，他修正為：一些劇作，如契訶夫之作，主要不出三個詮釋方向（*TI*：279）。

意義,或者傾力化身為一個角色,二者實際上皆不可能。可是,只要抓到幾個特點,象徵性地演出,觀眾即可意會。演員不等於戲劇角色,二者是有距離的;與其在內容上下功夫,不如從形式上著手,這是他從翻譯工作領悟的經驗。

翻譯與導演看似不相關聯,在維德志的實際經歷中卻相輔相成。他很擅長整合人生的各種經驗。主編維德志全集《思想的劇場》(*Le théâtre des idées*)之學者沙納芙(Danièle Sallenave)與班努(Georges Banu),於此書之跋,特別以「全方位的翻譯」(la traduction généralisée)一詞來界定維德志畢生的事業:寫作、翻譯、演戲、導演,對他而言,為本質一樣的「轉譯」工作,亦即不斷在語言之中與之間、在軀體之中與之間、在年紀之中[10]、在性別之間,發明可能的對應詞/關係(*TI*:586)。七〇年代,維德志之所以能標榜「所有東西都可做戲」(faire théâtre de tout)(*Ibid.*:199),強調任何題材皆可搬上舞台,即因轉譯的作用[11]。

由於維德志對翻譯的高度重視,視翻譯為人民接近文化的一種機會,法國文化部於他謝世後,特別在巴黎成立了一個「安端·維德志之家:國際戲劇翻譯中心」(La Maison Antoine Vitez : Le Centre International de la Traduction Théâtrale),以促進戲劇與文學作品之翻譯與演出。

4 加入法國共產黨

維德志於1957年加入法國共產黨,即便前一年他已經風聞赫魯雪夫

10　維德志常改變角色的年紀,如在雨果的《城主》,用年輕的演員詮釋高齡的角色,見第二章第7節「挑戰難以搬演之作」。

11　參閱第四章第1節「所有東西都可做戲」。

（Khrouchtchev）的報告[12]，直到1980年，為了抗議法國共黨面對蘇聯入侵阿富汗的曖昧態度，憤而退黨。雖然如此，共黨的基本思想，以及兒時接收的無政府主義，始終是他堅信的政治理念，不曾改變（*CC*：66）。有關維德志與法國共黨的關係，目前出版的資料，以及開放查閱的個人檔案[13]，都只是點到為止；維德志其實從未在戲中宣揚共黨思想[14]。他偶或有意透過導演作品披露自己的政治立場，例如反史達林政權，其手法卻是美學的[15]；換句話說，舞台演出作品與其個人政治立場並未混為一談。

維德志與法國共黨的淵源，可回溯至1949年他加入阿拉里（Clément Harari）的「獨立劇場」（le Théâtre Indépendant），排演了一齣由法國共黨支持的政宣劇——美國劇作家歐德（Clifford Odets）寫的《等待左翼分子》（*Waiting for Lefty*）。當年只有19歲的維德志並不了解，「獨立劇場」的政治激進態度在法國共黨其實位居邊緣（*CC*：27）。12月，此戲在「夏佑國家劇院」演出，戲院裡充滿了叫賣《工人生活》（*La vie ouvrière*）的工會分子，演出前有黨祕書致詞，氣氛很熱烈。維德志在此

12 此報告於1956年2月24-25日晚上，在「第20屆蘇聯共黨大會」宣讀，被視為反史達林主義的先聲，新上任的赫魯雪夫藉此舉鞏固個人勢力，後開始大舉整肅異己，血腥鎮壓匈牙利的暴動。1950年代，法國知識分子已風聞史達林整肅異己，但不知其嚴重性。維德志為何在知道赫魯雪夫的報告後，仍執意加入共黨組織，他的朋友Claude Roy曾打趣道：維德志的行為，就像一個人在仔細研究過「宗教裁判」（l'Inquisition）的所有文件後，仍然選擇改信基督教（*CC*：66）。

13 目前統一由I.M.E.C.收藏。

14 維德志唯一一部討論共產黨歷史的作品為新編歌劇《紅披巾》（1984，改編自巴帝烏的小說），其演出分析，參閱楊莉莉，〈空靈的舞台空間設計：論雅尼士‧可可士色彩生動的空間設計系列之二〉，《當代》，第167期，2001年7月，頁123-24。下文即將討論，維德志早期的幾部作品的確政治色彩濃厚，然而這是六八學潮後法國劇壇的生態，與1970年代其他左傾導演的煽動（agit-prop）或政宣（propagande）劇相較，維德志之作算是較為客觀的批評。

15 詳閱第二章第11節「突破因襲的詮釋模式」。

碰到了勒里虛（Fernand Leriche），他當年是《工人生活》的主編，22年後，他大力促成維德志到易符里（Ivry）籌設劇場（*Ibid.*：41）。

　　因為與左派接觸的機緣，1951年維德志去了東柏林參加第三屆的「共黨青少年與學生聯歡節」（le Festival de la jeunesse et des étudiants communistes），這是他首度拜訪鐵幕國家。這個時期，他也開始接觸一些法國共黨的衛星組織，例如「法國–蘇聯」（France-U.R.S.S.），並且因為想多了解一些史坦尼斯拉夫斯基的理論而經常前往，「虔誠地」（avec dévotion）閱讀蘇聯的報章雜誌，特別是第一大報《真理報》（*La Pravda*）（*CC*：40）。

　　從接觸共黨思想，到加入共黨成為其中一員，維德志在《從夏佑到夏佑》的訪談錄中，有一段很難得的告白：

「一個人被共產主義吸引有許多方法。我今天認為我當年之所以被吸引是由於沙文主義（le chauvinisme）之故──這點很難啟齒。這是因為我的童年：我是在無政府主義的思潮中成長的，對法國國旗和祖國的觀念極端厭惡。因此我可以像阿拉貢（Louis Aragon）[16]一樣地說〔……〕：我的祖國給了我法國的顏色。〔……〕所以我自我教育一種國家的意義〔……〕，這也就是說一種國家文化的意義。閱讀阿拉貢給我一種文化的意義，一種文化的統一性，幫助我培養對語言的品味〔……〕。阿拉貢用數音節的詩體寫出《法國的戴安娜》（*La Diane française*）詩集──

16　法國詩人、小說家、史學家、編輯，一生創作量驚人但備受爭議，由於他是積極、忠貞的共產黨員，在冷戰的時代，為了黨的利益，掩飾蘇聯政權鎮壓異己的罪行，甚且替高壓政權說話，遭法國知識分子質疑。有關阿拉貢如何同時遊走於文學與政治領域，參閱Philippe Olivera, "Le sens du jeu : Aragon entre littérature et politique (1958-1968)", *Actes de la recherche en sciences sociales*, nos. 111-112, mars 1996, pp. 76-84。

寫的是二次大戰的地下反抗運動（la Résistance），用押韻、具
節奏的詩體──在德國占領法國的時期，對國家貢獻很大。他幫
助法國人重新找到一個身分，由此確立自己。愛國主義有其可恥
的一面，然而也有波蘭人，在同一時期，為了求生存，當國家遭
到消失的威脅時，聚在房間和公寓裡，大家一起朗誦波蘭的古典
文學。回歸一國根源的事業，經由共產黨加以普及，由阿拉貢體
現，感召了我。」（*CC*：28-29）

　　這段乍聽之下奇怪的告白，印證了維德志從文化觀點理解政治的態
度。《法國的戴安娜》詩集，具現了阿拉貢於戰時所從事的「走私的文
學」（la littérature de contrebande），阿拉貢用押韻的古典詩體寫詩，表
面上為典雅的詩文，看來與政治無關，實則為激勵民心抵抗外侮之作[17]。
詩人在威權之下既傳達了訊息，又標榜文學的獨立地位，這種在作品中
暗藏反抗、抵制密碼的走私策略，也影響了維德志未來的導演美學[18]。維
德志解釋道：

　　「我過去是共產黨員[19]。我不能推說自己不知道史達林的罪行，
　　雖然我當時尚未了解其罪行牽涉之廣。這也就是說我的內心有矛

17　阿拉貢的詩集出版於1944年12月，標題出自於1943年的詩作〈法國黛安娜的序曲〉
　　（"Prélude à la Diane Française"），影射蘇聯1943年力抗德軍的史實，詩人以希臘神話
　　中的狩獵女神形象，強調與敵人奮戰的決心，以激勵當時低迷的抗敵氣息。此詩集對
　　歷史及時事多所影射（二次大戰的戰局、墨索里尼政權的崩盤、德軍鎮壓與處決反抗
　　分子等等），詩作有如隱諱的寓言。另一方面，詩集採取傳統歌曲、民謠的形式，使
　　用通俗的言語，以方便記憶並推廣，一般人都可以讀懂，這也是這些「抗戰詩歌」的
　　創作核心理念。此外，阿拉貢也採用古典詩體；詩集中有六首十音節古典詩，八首八
　　音節古典詩，以及八首亞歷山大古典詩律（l'alexandrin）。

18　B. Lambert & F. Matonti, "Un théâtre de contrebande: Quelques hypothèses sur Vitez et le
　　communisme", *Sociétés et Représentations*, no. 11, février 2001, pp. 397-404.

19　《從夏佑到夏佑》出版時，正值他退黨之時。

盾，很猛烈的。追根究柢，我現在可以說，一些難以告白之事
──我要說一些我不想從別人口中聽到而說出來的事。那就是，
在擬象（le simulacre）的法則（戲劇）中指涉一種遭史達林迫害
的藝術形式，即為一種反史達林主義的行動。〔……〕史達林體
現了一種小資產的品味。我，經由擬象，領導戰鬥。因此，我
透過做戲經歷了反史達林主義。然而是在一個別人不知情的故
事中；我自知這一切不過是茶壺裡的風暴。〔……〕我相信是
為了這個原因[20]讓我想做非寫實的戲，從史坦尼斯拉夫斯基和芭
拉蕭娃的教學中汲取養分，不過卻是與之唱反調，以辯證的方式
〔……〕。我為了不純的原因走向他〔梅耶荷德〕的作品，不是
基於欲望，而是因為良心不安。為了洗清我自己不安的政治意
識，我自己發展出一個正確的戲劇意識。」（CC：46-47）

　　這段坦白得令人驚訝的告白透露了兩件事：其一，呼應上段告白，
維德志導戲向以委婉、曲折的方式──意即美學形式──表達他的政治
批判，這點使他經常被評為搞形式主義。其次，則是他在法國人尚不知
梅耶荷德為何許人也之時，揭櫫其戲劇理念，不僅是為了反獨裁政權，
也是出於贖罪，他自知當年加入法國共黨，有令人非議之處。

5 「阿拉貢是我的大學」

　　「忠誠－默契。深度的。那些未曾聽過維德志展讀阿拉貢，
幾年之前在亞維儂劇展，長篇累頁地朗讀《戲劇／小說》的人，
無法真正推測兩人之間這等程度的親密性。沒有人能像維德志那

20　指反史達林主義。

樣，讀小說能如此貼合阿拉貢行文流暢的所有婉轉技巧、他的挑釁、他複雜的句法、他的旋律，甚至於到了認同的地步：在他的音色、無禮的鼻音、滑音、刪除以及反覆中，那時維德志化身變成了阿拉貢。他也可以更入戲，這是他向大師致敬的另一種方法。我有一個晚上看過他主演《艾那尼》的第二幕[21]，他令人難以置信地模仿老阿拉貢，使人覺其栩栩如生」。

—— Michel Apel-Muller[22]

路易・阿拉貢（1897-1982）是1950年代法國文壇祭酒，被譽為「廿世紀的雨果」。認識阿拉貢，是維德志生命的轉捩點。1958年，阿拉貢負責「伽利瑪出版社」（les éditions Gallimard）蘇俄文學之翻譯，讀到維德志翻譯的《阿霸伊》，極表欣賞。他親自打電話給當時名不見經傳的維德志，約他見面，和藹可親地為他分析譯作的問題，甚至為自己未能在出版前與他討論譯文而道歉！這種謙沖的態度使維德志印象深刻（*ET I*：28）。隔了幾天，阿拉貢又驅車去接維德志到自己家中長談，他給維德志上了一堂翻譯課。維德志畢生忘不了這充滿溫情的一天。

隔年，維德志陷入失業的深淵，阿拉貢聘請維德志當助理，以協助完成為期兩年（1960-62）的「蘇聯與美國平行史」（L'histoire parallèle des Etats-Unis et de l'U.R.S.S.）研究計畫。阿拉貢負責蘇聯的部分[23]，維德志後來才得知阿拉貢在幫自己度過經濟難關。他日後回憶道：

21　維德志扮演呂古梅公爵（Don Ruy Gomes de Silva），他的演技分析，參閱楊莉莉，〈空靈的舞台空間設計：論雅尼士・可可士挑戰浪漫劇空間設計系列之三〉，《當代》，第168期，2001年8月，頁101-08。

22　"Antoine Vitez parmi nous", *Recherches croisées Aragon/Elsa Triolet*, no. 3, 1991, p. 16.

23　美國部分由André Maurois負責，計畫完成後，全書由Presses de la Cité出版。

「我為了阿拉貢，讀了難以想像的東西，我想我是少數幾個知道
所有《真理報》和《消息報》（*Izvestia*）從1917年至當年合訂本
的法國人。我讀了大量討論蘇聯歷史的書。我翻遍了難以數計的
目錄、報紙，研究綜合論述的書籍。這個工作，我沒有任何的專
業訓練。」[24]

　　為了整理為數龐大的訊息，維德志發明了一套做筆記與歸納資料的
方法，還跑到俄國找資料，訪問相關人士。這段編纂蘇俄歷史的經歷，
加強他與俄國文化的淵源；他日後導了不少俄國劇目[25]，甚至還曾遠赴
莫斯科，用俄語執導莫理哀的《偽君子》[26]。

　　維德志曾說：「阿拉貢是我的大學」[27]，阿拉貢豐富的學養，提供
他高等教育的養分，而協助阿拉貢執行研究計畫的過程，也使他養成獨
立思考、主動研究的習慣和態度。影響所及，法國劇院後來受史詩劇場
感召，流行聘用「戲劇顧問」（Dramaturg）以供導演諮詢，維德志始終
堅持獨立思考與研究，並且獨排眾議，反對這個職務[28]。

　　阿拉貢徹底影響了維德志的思維方式，「我所做的一切背後始終藏
著阿拉貢」（*CC*：149）。維德志最好的導演作品之一《卡特琳》，即

24　Entretien pour le journal *Révolution*, no. 148, 31 décembre-6 janvier 1983, cité in N. Léger, éd., *Antoine Vitez: Album, op. cit.*, p. 30.

25　計有《屠龍記》（許華茲）、《澡堂》（馬亞科夫斯基）、《欽差大臣》（果戈里）、《海鷗》（契訶夫）以及《鷥鷥》（阿西歐諾夫）。

26　見第五章注釋5。

27　同注釋24，頁31。

28　這是基於兩個原因：其一，維德志反對戲劇創作（導演）與思想（戲劇顧問）分開，因為如此一來，導演好像就不用思考似的；其二則是在冷戰期間，鐵幕國家透過此職，審查劇作的意識型態，使得戲劇顧問的工作一如思想警察。維德志堅持「劇本分析」的工作，應直接在排演場上和演員一起發展，從他們的舉手投足間為他們分析劇情（*CC*：127-28）。

改編自阿拉貢的小說《巴塞爾的鐘聲》（*Les cloches de Bâle*）。阿拉貢
對雨果、拉辛、希臘悲劇等作品獨到的見解，為維德志的演出奠基。有
趣的是，兩人心意相通，默契十足。當維德志排練《浮士德》（1972）
時，阿拉貢正撰寫《小說／戲劇》（*Théâtre/Roman*），兩人各忙各的，
並未聯絡。可是《浮士德》（1972）一戲用的解構、蒙太奇、分化角
色、「戲劇化」等手段，在《小說／戲劇》中均看得到痕跡[29]。不僅如
此，阿拉貢常提的創作理念「說謊-真實」（le mentir-vrai）[30]、史芬克
斯式的謎、裝假／模擬（simulacre）、「不可能的劇場」等觀念，甚至
於對老年的冥想等，在在都影響了維德志日後的舞台創作，其中已內化
了阿拉貢的思維。

　　另一方面，阿拉貢的俄籍夫人特莉歐蕾（Elsa Triolet）所翻譯的
《澡堂》（*Les bains*）一劇，也觸動維德志後來將馬亞科夫斯基介紹給
法國觀眾。

6 「身體行動方法」的啟示

　　在那些一心想演戲卻無戲可演的日子裡，維德志花了很多時間讀
表演理論。他最先下功夫的自然是鼎鼎大名的史坦尼斯拉夫斯基表演體
系。他從研讀史氏的俄文原著下手，因為史氏的兩本主要著作《演員自

29　Vitez & Jean Mambrino, "Entretien avec Antoine Vitez", *Etudes*, décembre 1979, p. 641.

30　阿拉貢：「小說之不同於尋常，在於為了理解現實的對象，它發明了發明（il invente
　　l'invention）。小說中之謊言解放了作家，允許他披露赤裸裸的現實。小說中的謊言，
　　為見到光線必不可少的陰影。小說中之謊言，構成了真理的基層。我們永遠離不了
　　小說，因為真理總讓人害怕的這個原因，而小說的謊言是將可怕的無知轉向小說家領
　　域的唯一方法」，Louis Aragon, *Les cloches de Bâle* (Paris, Gallimard, 1972), p. 13。簡
　　言之，小說創作係人生經驗之改寫，其成品雖是一種謊言，卻比直接摹寫人生更為真
　　實。維德志執導的《緞子鞋》（1987），從劇作家克羅岱爾（Paul Claudel）改寫的自
　　傳觀點解讀，最能體現這個創作理念。

我修養》（*La formation de l'acteur,* 1938俄文版），和未及完稿的《角
色的扮演》（*La construction du personnage,* 1948俄文版），皆分別遲至
1958以及1966年才有法譯本。1950年代，法國只有史氏《我的藝術人
生》（*Ma vie dans l'art*），以及《奧賽羅的導演筆記》（*Mise en scène
d'Othello*）兩書的譯本，這對於了解史氏的表演體系自然不足。

　　1953年，維德志翻閱《真理報》時，驚訝地發現蘇俄的第一大報，
居然為了表演理論這種無關國家大事的主題大打筆戰，他覺得很不可思
議。當年，他天真地以為這是社會人道主義的最高體現，而沒想到這
場表演體系的論戰，不過是為了掩護另一場權力鬥爭的煙霧（*CC*：40-
41）。他以〈史坦尼斯拉夫斯基的身體行動方法〉為題，報導了這場論
爭的焦點，發表於第四期的《全民劇場》（*Le théâtre populaire*）期刊。
維德志這篇處女作，出自俄國導演艾爾蕭夫（P. Erchov）之〈什麼是身
體的行動？〉一文[31]，重點在說明史氏晚年密切進行但未及完成的「身
體行動方法」（la méthode des actions physiques）實驗。

　　簡言之，史氏晚年已不再要求演員及早認同角色，而是改從身體直
接出發排戲，再逐漸觸及劇中人的內心，這是一種漸進式的入戲法。演員
被要求從零出發，事前不必先研讀劇本，也避免任何預設的立場，並取消
正式排演前之集體讀劇與分析劇情的「案頭工作」（"travail à la table"）。

　　史氏將全劇分成數十小段排練，在每一小段戲中，先找出劇中人在
場上的基本動作，演員只要執行這些動作與行為，再將該段需做的所有
動作，最後連貫成一條行為的邏輯線即可。排戲過後，演員無需反省劇
情的前因後果或是角色的思路。排戲初期，導演只告訴演員做或不做某
個動作，但不加以解釋，如此直至戲開始成形，導演才會與演員討論人

31　原發表於1950年7月的俄語《劇場》期刊。

物與劇情（*ET I*：25）。

維德志舉史氏1929年排演《奧塞羅》為例，三幕三景開場，奧塞羅與依阿高進入舞台上的辦公室。奧塞羅擁吻妻子時，依阿高瞥見卡西歐離開，後者原是來要求戴絲蒂夢娜替自己向奧塞羅求情。史氏對扮演奧塞羅的演員指示道：這時，奧塞羅的妒意與猜疑已被撩起。與其努力在記憶中喚醒多疑善妒的感覺，或單純強化這種情感，倒不如從一連串的行動中下手。比方說，你能熱情地擁吻飾演你的妻子的演員嗎？只是擁吻她？熱吻的時候，你自問道：假使我是新婚的丈夫，我現在會有什麼反應？這一段戲今天到此為止，千萬不要再加油添醋。然後接下一段戲。

依阿高這時從房間的開口朝外面看。奧塞羅心想要嚇嚇依阿高？或是開他一個玩笑？玩笑有沒有成功不要緊，先做了再說。要相信這個動作的效力，並且提醒自己道：我剛新婚！這就夠了，接下一個動作。門被打開，依阿高指出漸行漸遠的卡西歐身影給奧塞羅瞧。而奧塞羅為了看清楚，要站在哪裡呢？快！要不然卡西歐人就要消失了。當你看清是卡西歐的身影，為了加以確認，你靠近依阿高。這就夠了，接下一個動作。你的妻子這時纏住你，要你聽她求情……等等，你一邊回應她，一邊對自己說：我才剛結婚！

總結這段戲中男主角的動作：奧塞羅步入室內，擁吻妻子（他完全相信妻子或者只部分相信），與依阿高開玩笑（奧塞羅現在比較相信依阿高），然後看到卡西歐（奧塞羅最後相信是他）。戴絲蒂夢娜走過來纏住他，奧塞羅回應她（也相信她）等等[32]。

由上述可見，「身體行動方法」以演員實際的行動為排戲的基礎，從執行角色的外在行動與態度，緩緩探索角色的內在心理，倒轉了史氏早期

32　Stanislavski, *Mise en scène d'Othello* (Paris, Seuil, 1973), pp. 183-84.

要求演員由角色的內裡往其外在發展的方向[33]。史氏引導演員把每段戲分解成一連串的動作執行，這些動作最終將貫串成一條行為的邏輯線。一開始，演員自是無法全然相信或進入設定的戲劇情境。然而，從個別的身體動作出發，藉由動作的反射作用帶動心理的反應，演員漸能體驗角色的內心狀態，而非停留在模糊的感受。相對於從理念、想法出發去導戲，以演員的行為動作為基礎的方法，也有助於展現戲劇表演之活潑生動。

維德志排戲，向來從行動中的身體出發，重視演員的直覺反應，這無疑是受了史氏晚年實驗與芭拉蕭娃教誨的雙重影響。

7 科學時代的快樂演員

除了鑽研史氏的表演體系，1954年起，由於「柏林劇集」（Berliner Ensemble）三度到巴黎的盛大演出[34]，維德志轉而注意布雷希特標榜的「史詩劇場」。

1950年代的法國劇場，大致可分為兩條發展的主軸：塞納河左岸的小劇場為新戲劇「荒謬主義」的天下，貝克特（Beckett）、尤涅斯柯（Ionesco）與阿達莫夫（Adamov）在這些小劇場初試啼聲，且一鳴驚人。另一方面，相對於荒謬劇場的小眾格局，「史詩劇場」對1950至

33　史氏的「身體行動方法」並未牴觸其早年的主張。事實上，不管是從心到身，或從身到心，史氏皆希冀能幫助演員更加了解自己的軀體與心理活動，最終能以劇中人的面目，活在劇作家以及導演所經營的戲劇情境中，見 N. Gourfinkel, "Introduction à la deuxième édition", *Mise en scène d'Othello*, de Stanislavski (Paris, Seuil, 1973), p. 11。在《演員自我修養》一書中，史氏深究演員內在的感情，《角色的扮演》一書，則專論演員演戲時的感覺；裡外合一，演員方能自然地在表演的情境中，「活」在舞台上的戲劇世界中。

34　「柏林劇集」於1954年到巴黎演出《勇氣媽媽和她的孩子》（*Mutter Courage und ihre Kinder*），次年推出《灰闌記》（*Der kaukasische Kreidekreis*），1960年第三度赴法公演時，表演《阿圖侯·烏易擋得住的竄起》（*Der aufhaltsame Aufstieg des Arturo Ui*）。

1970年代的法國劇場，影響更為全面與深遠。特別是因為在文化政策方面，法國政府開始推動「地方分權」（décentralisation），實踐文藝活動民主化的目標。因此，從尚·維拉的「國立人民劇場」以降，為所有人民演戲，視戲院為民生必要之公共設施，再加上布雷希特之感召，透過演戲以改造社會，教化觀眾，成為當時普遍的信念；重要的戲劇期刊如《全民劇場》、《劇場工作》（Le travail théâtral），均大力引介「史詩劇場」的理論與實踐。

維德志在一篇1979年發表的訪問稿中（TI：237-55），暢談布雷希特對1950年代法國劇場的影響，以及對他個人代表的意義。在此之前，維德志曾導了一齣毀譽參半的《勇氣媽媽》[35]，因為他把這齣寫於1941年的名劇，完全當成「經典」（classique）來處理。該訪問稿的原始標題，清楚點出維德志面對布雷希特的態度：〈『我既無需救他也無需袖手旁觀，我只需要，我個人，加以處理……』〉（" 'Je n'ai besoin ni de le sauver, ni de ne pas le sauver, je n'ai besoin, moi, que de le traiter…' "）。

針對布雷希特對法國劇場的影響，維德志分析，布雷希特是以小搏大，以小人物卑微的希冀與故事，反射大的歷史議題，劇作家有時甚至帶著揶揄嘲弄的眼光來處理嚴肅的議題。例如，《勇氣媽媽》解剖的是無比重大的戰爭議題，主角人物卻是一名拖著三個孩子，推著貨車叫賣的小販。「勇氣媽媽」靠戰爭發財，卻也因此喪失她的孩子。她的遭遇固然令人同情，布雷希特卻可不避低俗，在劇中大量運用了1930年代風行於德國小酒館（Kabarett）的歌舞表演。

反觀法國古典悲劇，向來是以王侯將相為主角，題材一律取自希臘羅馬神話，嘻笑怒罵在法國古典悲劇絕無可能出現。而布雷希特藉卑微

35　參閱第二章第4節「推著嬰兒車走的勇氣媽媽」。

的體裁反諷時政之餘，尚能對付重要主題，五〇年代的法國導演皆群起效之。他們搬演高乃依（Pierre Corneille）、拉辛或莎劇時，便一味想扯去其崇高的外衣。

然而，這種當時稱之為「擺脫蒙蔽」（démystification）的導演手法，布雷希特的出發點，在於避免被經典名劇「唬住」，法國人卻做得有點笨手笨腳，缺少大師的深謀遠慮。例如，布雷希特喜用老舊的道具或家具演戲，這是為了暴露歲月耗損的痕跡，著眼的是人與事在時間中的變遷；法國導演則只學到皮毛，在舞台上熱衷地再現破舊與貧窮的外觀，他們只注意到時間消磨殆盡的結果，卻忽略了人、事變遷的種種歷史因素。

維德志在1970年代做的一些期使觀眾「擺脫蒙蔽」的戲，表面上看來似乎是對經典大不敬，其實他的態度嚴肅、誠懇，從來不亂開劇本的玩笑。不受經典名劇之震懾，而要能實際分析經典於今日公演的意義，是維德志自認布雷希特給他的最大教誨。

在表演上，當一個活在科學時代的快活演員，維德志認為是布雷希特給他的啟示。維德志希望他的演員也能樂於自我批評。維德志並不指導演員如何演戲，而是看過他們的表現之後，告訴他們優、缺點，點出他們演戲時下意識的動作，讓演員意識到，自己的舉動還有另外的意涵，他最後再指引演員在他們自己所建立的基礎上一再試驗，一再地自我發現與自我評論。如此建設性的排戲方法，維德志相信是吻合布雷希特的工作精神。

至於所謂的「陌生化效果」（Verfremdungseffekt），維德志是當真花了一番工夫探究。維德志於1970年代不斷將敘事性質的文本搬上舞

台，試驗演員與其所扮演角色之間的各種可能關係[36]，並利用敘述的技巧教業餘的演員演戲[37]，這些方法都來自於史詩劇場。然而，維德志始終與布雷希特保持一段距離，因為他接觸梅耶荷德之後，發現布雷希特其實是從梅耶荷德那裡接收「陌生化」的觀念（*TI*：240-41），不過，布雷希特卻從未提及，這點維德志深不以為然[38]。

真正深刻影響維德志的劇場前輩，是他最後才發現的梅耶荷德。

8 為梅耶荷德平反

1960年代，擔任阿拉貢助理研究現代蘇俄歷史期間，維德志發現了梅耶荷德。他自此完全服膺梅耶荷德的戲劇理念，並且由於想替俄國大師在藝術上平反[39]，乃立志走上導演之途，落實梅耶荷德的理念（*TI*：226-27）。維德志早期的幾齣戲，全是向梅耶荷德致敬的作品，他甚至不諱言自己「抄襲」梅耶荷德的處理手法。從1964年發表的〈史坦尼斯拉夫斯基與梅耶荷德：寫實主義和演戲默契，寫實主義或演戲的默契〉（*ET V*：92-98），可以了解對維德志而言，這兩位先驅導演究竟代表了什麼樣的意義。

36　見第八章第2節「演員的劇場」。

37　見第七章第11節「從說故事開始」。

38　這是一樁歷史上的公案。根據Katherine B. Eaton於*The Theatre of Meyerhold and Brecht* (Westport, Conn., Greenwood Press, 1985)一書的研究，布雷希特曾四次訪俄（1932，1935, 1941與1955），而梅耶荷德的舞台作品於1920年代有大量的報導，再加上深受梅耶荷德影響的俄國導演塔羅夫（Tairov）於 1923年兩度赴柏林公演，且布雷希特本人看過梅耶荷德1930年帶團赴柏林演出的《怒吼吧，中國！》（Sergei Tretiakov），甚至提筆為文，為梅耶荷德的激進作品辯護，1935年，兩人還在莫斯科看了梅蘭芳的歷史性演出，這種種因素都使得布雷希特難以否認自己知曉梅耶荷德的理論與實踐。

39　激進的梅耶荷德不見容於蘇俄當權派，1940年2月被逮捕後，經過酷刑，最後以間諜與托洛斯基分子（trotskiste）罪名遭到祕密槍決。梅耶荷德雖於1955年獲得平反，然而他的藝術貢獻與地位在1960年代仍未得到重視。與乃師史坦尼斯拉夫斯基受到的尊崇相較，梅耶荷德無疑是遭到不公平的對待。

　　維德志從文章的標題即開門見山指出，以寫實主義為師，或妙用約
定俗成的搬演默契（les conventions théâtrales），二者之別，是造成梅耶
荷德最後告別寫實表演的關鍵。維德志舉了梅耶荷德所說的一則膾炙人
口的傀儡寓言，來說明師徒二人之相異：有兩個偶戲班子在市集上打對
台。第一個傀儡班主努力想使他的傀儡表現得和真人一模一樣，這個用
心可嘉的班主最後卻發覺，如果用真人來演，效果還要更好，只不過，
這已不再是偶戲了。

　　第二個機靈的傀儡班主則發現，觀眾喜歡看的，正是笨手笨腳的傀
儡如何模仿人的一舉一動。他於是反其道而行：大膽簡化傀儡，也不再
模仿真人的舉動，代之以象徵化的動作，結果觀眾看得大樂。看戲的樂
趣，正在於現實人生與演戲默契之間的落差。

　　梅耶荷德的言下之意顯而易見：第一個戲班子，指的是史氏所領導
的「莫斯科藝術劇場」，其表演理想——幫助演員在舞台上，以藝術的
方式，創造戲劇角色靈魂深層的生命[40]，從梅耶荷德的觀點來看，不過
是將演員訓練成「自然主義」的表演傀儡而已。演員只知深入模仿現實
人生，卻忽略以令人驚奇的聲音與身體技巧，將觀眾帶領到奇幻的戲劇
世界，讓他們真正見識到表演的本質。

　　至於第二個偶戲班子，則是梅耶荷德所嚮往的「戲劇化的劇場」
（le théâtre théâtral），因為觀眾上戲院，是為了觀賞演員展現技藝，因
此會期待新鮮的演技、戲劇化的處理手法以及完美無瑕的聲音與肢體表
演，而非現實人生的亂真複製[41]。

　　究其實，戲劇表演本身就是一種約定俗成的藝術。演員知道自己在

40　Stanislavski, *La formation de l'acteur*, trad. E. Janvier (Paris, Pygmalion/G. Watelet, 1986), p. 27.

41　Meyerhold, *Ecrits sur le théâtre*, vol. 1 (Lausanne, L'Age d'Homme, 1973), pp. 190-91.

演戲，觀眾亦自知在看戲，一言以蔽之，戲院中發生的一切都是假的。法國當代劇作家戈爾德思（Bernard-Marie Koltès）說得好，戲院是世上唯一一處，我們可以說這裡不是真實人生的地方[42]。「以假當真」為戲劇表演的基本默契，可是戲院中的「真」，絕對不等同於真實人生。寫實主義不過是眾多的表演潮流之一，戲劇並非定要處處模仿人生，而應有更為寬廣的表演範疇。梅耶荷德遂主張演員應活用表演的默契，據此發明新的演技，想辦法讓觀眾了解自己的表演，換句話說，也就是有意識地與觀眾建立一種新的表演默契。從史氏的視角來看，表演的默契亦即寫實主義；對梅耶荷德而言，二者完全是兩回事，雖然可以交集卻絕不相等。維德志自此反對寫實主義，並視戲劇為裝假（simulacre）之能事，以追求表演的新境界。

在三位大師之外，另一深切影響維德志的導演為柯波。維德志導演的作品以演員為靈魂，戲劇的時空與情節全仰賴演員的軀體與聲音建構與展現，舞台設計趨簡，柯波的教誨不容小覷。柯波揭櫫「真正的演員來自於空空的野台」[43]，戲劇藝術進步的契機，來自於去除舞台上的機關布景後，將表演重新聚焦在演員身上，活用表演的默契，實驗各種可能的演技，以發揮文本的深諦，這些也都是維德志努力的方向[44]。

42　Koltès, "Un hangar, à l'ouest", *Roberto Zucco,* suivi de *Tabataba* (Paris, Minuit, 1990), p. 120.

43　即所謂的"un tréteau nu et de vrais comédiens"。

44　除了芭拉蕭娃與梅耶荷德兩人以外（這兩人當年都遭到忽視），維德志甚少談到影響自己的大師，但他一生的導演美學與理念，確與柯波有相似之處，特別是他最重要的導演作品《緞子鞋》，幾乎就是柯波戲劇美學的展現，維德志似乎是下意識地變成了柯波的傳人，有關兩人之比較，參閱 Lilly Yang, "*Le soulier de satin,* comme réponse d'Antoine Vitez aux *Appels* de Jacques Copeau", *Bouffonneries*, no. 34, 1995, pp. 211-24。

9　從讀劇到導戲

1962年，維德志的朋友封丹拿（Michel Fontayne）找他到馬賽一同經營「天天劇場」（le Théâtre Quotidien de Marseille）。劇場如其名，每天都演戲，這在當時的馬賽可是一件創舉。維德志為封丹拿改編古希臘亞理士多芬尼（Aristophane）的喜劇《和平》（*La paix*），並幫他排戲，還親自粉墨登場，演了兩個小角色。「天天劇場」立意雖佳，可惜才開張一年就因經費短絀而無以為繼[45]。

「天天劇場」歇業之後，1964至1967年，維德志赴卡昂的「劇場-文化之家」（le Théâtre-Maison de la Culture de Caen）發展，這是法國落實「地方分權」政策而設立的戲院。維德志負責推動戲劇，也得到機會飾演高乃依《尼高梅德》（*Nicomède*）中的弗拉米尼烏斯（Flaminius）一角。由於表現不俗，文化中心請他主持「開卷朗讀」（Lecture à livre ouvert）的活動。維德志或單槍匹馬，或找人合作，讀了馬亞科夫斯基、阿拉貢、德斯諾斯（Robert Desnos）、米羅茲（Czeslaw Milosz）、阿波里內爾（Apollinaire）、克羅岱爾（Paul Claudel）等等名家的作品，觀眾很捧場。其中，以馬亞科夫斯基最為叫座，《澡堂》一劇讓聽眾開懷大笑，他因此受邀至巴黎地區巡迴朗讀，觀眾熱烈的反應，鼓舞他日後將《澡堂》搬上舞台。

在克羅岱爾眾多的作品中，他挑了《正午的分界》（*Partage de midi*）一劇，並請瑪麗翁（Madeleine Marion）讀女主角的台詞。在瑪麗

45　封丹拿在馬賽的「天天劇場」延續法國1950年代文藝活動外遷巴黎的政策（即所謂的「地方分權」）。維德志個人敬佩封丹拿的戲劇熱情與理想；在「阿爾及利亞戰爭」打得如火如荼之際，全法國只有「天天劇場」推出一部以此為主題的時事劇──波墨雷（Xavier Pommeret）的《由於心的緣故》（*Pour des raisons de coeur*），以公開聲援阿爾及利亞（*CC*：143）。

翁的指引下，維德志體會到克羅岱爾詩詞之精妙，克羅岱爾日後成為他專精的劇目之一[46]，從而促成其他導演對克羅岱爾另眼相看，使其演出機會日增。而瑪麗翁日後也與維德志合作了其他的作品[47]。

由於「開卷朗讀」系列節目的成功，文化中心的主任特雷阿爾（Jo Tréhard）對維德志深具信心。他支持維德志執導希臘悲劇《伊蕾克特拉》。這是維德志生平第一回當導演，他根據古希臘原文，對照現有的法文譯本，重新翻譯。這次演出是維德志生命的轉振點；在此之前，他只是個長期失業的演員，之後，他展開了導演事業。

10 標誌希臘悲劇的書寫結構

維德志第一次導演希臘悲劇，即考慮到如果執意仿古，稍一不慎，便會有賣弄異國風情之嫌[48]，但也不宜將其時空背景全然現代化，因為伊蕾克特拉和我們並不是同一個時代的人，這種作法將會泯滅與劇作的歷史距離（*ET II*：137-38）。最後，維德志決定採古典悲劇莊嚴肅穆的表演規制[49]。他說明道：

46　維德志共導了三齣膾炙人口的克羅岱爾名劇，另兩齣為《交換》（*L'échange*, 1986）和《緞子鞋》（1987）。

47　維德志執導拉辛的《貝蕾妮絲》，為了要讓當時已屆熟齡的瑪麗翁當女主角，不惜更動對劇情的詮釋，見第六章4‧3節「角色的新詮釋」。此外，瑪麗翁也主演了《緞子鞋》中的男主角之母親一角。

48　維德志此言主要是針對1955年巴侯（Jean-Louis Barrault）所推出之《奧瑞斯提亞》（*L'Orestie,* Eschyle）三部曲而發。巴侯當年大量藉助非洲黑人部落儀式、音樂與舞蹈，以解決原始希臘悲劇載歌載舞儀式性演出的問題，當年受到不少批評，其中以Roland Barthes的意見最具代表性，見其 *Essais critiques* (Paris, Seuil, 1964), pp. 71-79。

49　音樂設計Armand Bex，舞台與服裝設計Claude Engelbach，演員Evelyne Istria (Electre), Florence Guerfy (Chrysothémis), Dominique Dullin (Clytemnestre), Gérard Hérold (Oreste), Gilbert Vilhon (le Précepteur), Roland Berthe (Pylade), Roger Jacquet (Egisthe), Agnès Vanier, Jacqueline Dane et Juliana Rialka (le choeur)。

「《伊蕾克特拉》應該引發政治省思，不是經由表演的明確指涉，或法譯本指涉當代的歷史，而是因為此劇提供了一個我們仍無法忽視的歷史綱要，其意象觸摸得到（tangible）。我以為被篡奪的正統性、需要揭發的謊言，以及由一個罪行引發之連鎖反應等主題，應該會打動我們時代的人」（*ET II*：146-47）。

由恩杰巴赫（Claude Engelbach）主導的視覺設計遂散發中性、永恆的古典時空氣息。舞台主體為一低矮的狹長平台，前有三層階梯連接下方的小圓形平台，此為古希臘劇場舞台下方的樂池縮影（原給歌隊使用），平台後方立一屏風（代表王宮大門）。直徑約四公尺的圓台，是特別保留給女主角的專屬空間，其他角色皆立於圓台以外的區位；一直到姐弟相認，奧瑞斯特（Oreste）才走進圓台內擁抱其姊，以彰顯血親相認的神聖性[50]。

演員均著一式的灰色長袍，造型有如祭司，恩杰巴赫只以不同的首飾與配件區分不同的角色。服膺克羅岱爾對希臘歌隊的意見[51]，維德志用三名女演員代表歌隊。她們面無表情，自始至終靜立於台上，或為歷史見證，或為民喉舌，或反射主角的心境，或闡釋其思緒。歌隊的功能性受到重視；她們「代表」歌隊，而非「扮演」歌隊（*TI*：63, 341）。演員均被要求表演劇本的主旨，而非扮演角色。重要的台詞一律面向觀眾直接宣示，演員之間甚少接觸，動作少之又少（*Ibid.*：342）。演出摒

50　在*Trois Fois Electre*收錄的第一版演出DVD片段（Paris, La Maison d'à Côté／I.M.E.C., I.N.A. Editions, 2011），其舞台設計省略了圓台，可能是這齣戲巡迴演出版本。

51　克羅岱爾曾用詩體翻譯艾斯奇勒的《奧瑞斯提亞》三部曲，他為希臘歌隊定義如下：歌隊是一群圍繞主角的角色，他們沒有特徵，負責回答主角的問題，反射主角的心態，映顯主角情感的變化：身為正式的證人與觀眾的代言人，歌隊的裝扮，以適合戲劇情境為原則。克羅岱爾甚至將希臘歌隊表演體制，比喻成今日的宗教禮拜儀式（*ET II*：142），這點應也影響了維德志的解讀。

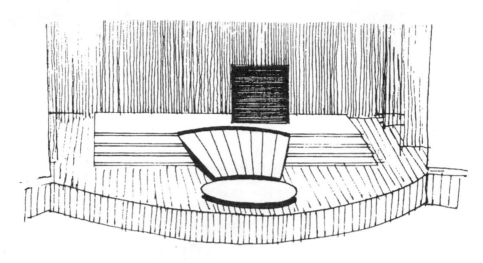

圖3　1966年《伊蕾克特拉》舞台設計草圖　　　　（Fonds A.Vitez）

棄寫實主義，因為所有的情節已在「序曲」中預先道出[52]。

　　與其凸顯主角的個人悲慘境遇，維德志將《伊蕾克特拉》當成探討命運、公理與正義等崇高議題的古典悲劇，因此特別要求演員加強讀出「正義」一字[53]。女主角依絲翠娥（Evelyne Istria）44年後回憶，在正式進入排演之前，維德志與她每天花許多時間唸台詞，維德志不斷強調此作有如一首長詩，關鍵在於唸出詩句的形式、脈動與韻味，而非詮釋女主角伊蕾克特拉[54]。維德志希望這齣戲演出時，能披露希臘悲劇的寫作組織，亦即序言、歌隊入場，接著戲劇場景與歌隊輪流上陣的結構。為此，他在前後相連的場景間插入音樂，藉以區隔、標誌原劇的書寫結構（*ET II* : 141-42）。

52　見*Trois Fois Electre* DVD第一版，維德志的訪談。

53　Evelyne Istria, "Souvenirs d'*Electre*", entretien réalisé par Jean-Loup Rivière & Jean-Bernard Caux, *Trois fois Electre*, *op. cit.*, p. 131.

54　*Ibid.*, p. 125.

　　1966年演出的《伊蕾克特拉》莊嚴、慎重，中性化的表演時空，點出主題的永恆與普遍性，導演集中力量處理正統政權復興的主題，感動了觀眾，得到一致的好評。《巴黎諾曼第報》（*Paris Normandie*）劇評的標題〈《伊蕾克特拉》：一齣嚴肅與困難的戲，但是很迷人〉道出了作品的特質，其他讚詞如「出色地」（magistralement）、「震動人心的」（bouleversante）、「非凡的素雅」（une remarquable sobriété）、「極佳的」（excellente）等，均肯定了這齣戲的品質[55]。

　　此戲次年赴阿爾及利亞巡迴演出，所到之處，皆引起熱烈的迴響。飽受殖民戰爭之苦的阿爾及利亞人民，看出了劇本象徵的意涵，他們完全認同伊蕾克特拉，縱然內心對正統政權的復興不免感到絕望，但仍勇敢地懷抱希望，期待正義重新伸張那一天的來臨。

11　政治與戲劇

　　繼希臘悲劇成功的演出之後，維德志又在卡昂做了一齣時事記錄報導劇《艾米爾・亨利之審判》（*Le procès d'Emile Henry*, 1966），翌年，他將馬亞科夫斯基的《澡堂》搬上舞台，1968年，他赴「聖埃廷喜劇院」（la Comédie de Saint-Etienne）執導俄國作家許華茲（Eugène Schwartz）之《屠龍記》（*Le dragon*）。這三齣面貌各不相同的作品皆以政治為題；政治向來是維德志關懷的主題。

55　參閱1966年的劇評：M. Toutain, "*Electre*: Un spectacle austère et difficile, mais envoûtant", *Paris Normandie*, 5 février ; J.-P. Amette, "*Electre* ou la voie royale du théâtre", *Ouest France*, 7 février; R. Abirached, "Athènes en Normandie", *Le nouvel observateur*, 16-23 février ; J.-P. C., "Le Théâtre: Pièce d'une remarquable sobriété, *Electre* de Sophocle, a été interprétée magistralement par les comédiens de la Maison de la Culture de Caen", *Ouest France*, 3 mars; A. F., "Une excellente et bouleversante *Electre*", *La Marsellaise*, 25 mars.

11・1　審判「艾米爾・亨利之審判」

　　法國無政府主義分子，於1892至1894年間，為了加速摧毀舊時代，重新打造公平正義的社會基礎，發動了一系列爆炸事件。而後，隨著政府抓得愈兇，兇手處決得愈快，爆炸案就發生得愈多。艾米爾・亨利（Emile Henry, 1872-94）即為一無政府主義的信徒，他原不贊成訴諸暴力，後來因同志相繼出事、被捕、遭到輿論公審、處以極刑，使他立場丕變，轉而支持恐怖主義手段，藉以「喚醒大眾，激烈地鞭打將其搖醒，暴露中產階級的脆弱，當造反者走上斷頭台之時，中產階級仍全身顫抖」[56]。

　　1894年2月12日晚上9點，亨利在巴黎聖拉扎爾（St. Lazare）火車站內的「終站咖啡廳」（Café Terminus）投下一枚炸彈，造成一人死亡，16人受傷。當年亨利22歲，與其他無政府主義者不同的是，亨利為著名「巴黎高等綜合理工學院」（l'Ecole Poly-technique de Paris）的學生，中學成績非常出色，他的中學老師形容他為「一個完美的孩子」，一個最誠實的孩子[57]。

　　4月27日，巴黎重罪法庭開庭審理，

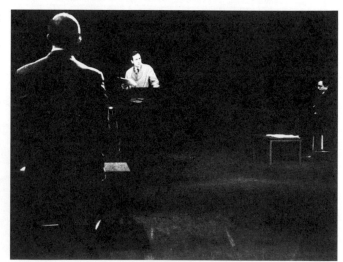

圖 4《艾米爾・亨利之審判》　（Collection A. Vitez）

56　引言見Maitron, *op. cit.*, p. 240。
57　*Ibid.*, p. 239.

以釐清亨利的犯罪動機、過程、行為、做案次數與同謀。但是，一如其他狂熱的無政府主義者，亨利並未想辦法為自己脫罪（反而惋惜自製的炸彈沒能炸死更多人），他視審判為公開宣揚無政府主義的大好時機。在最後的答辯時，他平靜地宣讀自己精心撰寫的一份聲明，說明自己為何加入無政府主義的組織，然後，為無政府主義被中產階級之報章雜誌視為洪水猛獸、遭到政府無情打壓、同志的犧牲、無政府主義的堅持、對社會不公不義的憤慨、以及自己鋌而走險之原由，侃侃而談：「所有的布爾喬亞以剝削不幸的人民為生，他們應該完全為自己的罪行贖罪。我以完全確定自己行為正當性的信心，在社會辦公室的門口丟下炸彈」；「布爾喬亞應該了解，那些長期吃苦受難的人終於對自己身受的苦難不再耐煩；苦難的人民對那些向自己施暴的人齜牙咧嘴，並且以更粗暴的方式反擊」；「丟在『終站咖啡廳』的炸彈，是對你們所有破壞自由的罪行、對你們的逮捕、你們的搜索、你們的報業出版法、你們驅逐許多外國人出境[58]、你們的斷頭台的回應」[59]。

　　亨利這一番發言實為對法國社會的嚴厲控訴（réquisitoire），而他對無政府主義熾熱的信心、冷靜的態度，以及答辯文用字之精確、文學性的結構、難以反駁的邏輯，均讓在場的聽眾折服。可惜，他的辯護律師（Hornbostel）急於一戰成名，事前竟然找了一位「法蘭西喜劇院」的演員（Silvain）演練最後答辯的聲調與手勢，結果表演太過火，弄巧成拙，反倒引起了反效果[60]。

　　最後，年輕、優秀的亨利被處極刑，判決震撼了法庭，翌日所有報

58　法國政府為了鎮壓國外的無政府主義者到法國支持其組織運作而大動作驅逐他們。

59　Sébastien Faure, "Le procès des trente: Notes pour servir à l'histoire de ce temps: 1892-1894", Editions Antisociales, août 2009, pp. 15-16.

60　Maitron, *op. cit.*, p. 245.

刊雜誌均史無前例地詳加報導，鉅細靡遺地刊載審判的所有過程，引起社會巨大的反響與討論：為何一位前程似錦的青年——不同於之前遭逮捕的無政府主義者，大多教育程度不高且素行不良——卻也走上這條注定失敗的絕路[61]？

　　維德志利用1960年代流行的「時事記錄劇場」（le théâtre-document）形式，將當年審判的筆錄、報章的評論作為演出的內容，同時穿插無政府主義的論述與歌曲，再加上他個人的評論（*ET II*：166），剪接、串聯成──「悲劇–蒙太奇」──本次演出的副標題。維德志在劇場的長廊中央搭起舞台，觀眾分成兩邊，對面而坐。台上簡單的桌、椅、講台形構出法庭，五名演員身穿日常衣服飾演被告、證人、辯護律師、法官、檢察官等十幾名角色[62]，而為無政府主義理想犧牲的男主角由維德志親自扮演。

　　維德志無意向無政府主義致敬，而是透過戲劇，質問這場審判的意義。艾米爾・亨利從審判一開始就注定走上斷頭台的命運，5月21日行刑那天，他面對死亡臉色慘白，但毫無懼貌。他環視在場的人，強笑，然後用沙啞的聲音高喊：「同志們，加油！無政府主義萬歲！」，接著從容赴死。

　　《艾米爾・亨利之審判》為觀眾反省了這段無政府主義幾已遭到遺忘的歷史，維德志則藉由此戲，提出了一個一直困惑他的問題：人到底

61　此事件自有其社會成因，前引Maitron之書《無政府主義運動在法國》（*Le mouvement anarchiste en France*）第一冊第五章有詳析。然而，犯案者的心理因素同樣不容忽視，法國第一位因爆炸案被處以極刑的無政府主義者Ravachol，即被其同志神聖化，視為殉道者，象徵一個新時代之來臨，也「啟發」了其他「有志之士」前仆後繼，爆炸案乃防不勝防，見Alain Pessin, "Phénoménologie de l'expérience terroriste", in *Terreur et représentation*, dir. Pierre Glaudes (Grenoble, Université de Stendhal, 1996), p.180。

62　演員有Pierre Barrat, Françoise Bertin, Jacques Lalande, Gilbert Vilhon, Antoine Vitez。

能不能創造歷史？他所挑選的這一個想獨自創造歷史的人，是一個極端的例子[63]。

11‧2　向梅耶荷德致敬

　　第三度有機會導戲時，維德志立即實踐自己為梅耶荷德平反的理想。他挑了梅耶荷德1930年所導的《澡堂》，一方面，為法國觀眾引介俄國1920年代「未來主義」派詩人、劇作家馬亞科夫斯基；另一方面，藉由承襲當年首演的表演體制，發揚大師的藝術成就[64]。

　　「一齣六幕劇以及馬戲與煙火」，《澡堂》以荒謬的手法揭發1930年代蘇聯政府嚴重的官僚問題。劇情鋪敘一名具有前瞻精神的科學家發明了一部前進未來的時光機器，不幸的是，公家機關的大小官僚處處阻撓。未來世界等得失去耐心，派了一位代表——一位磷光閃閃的女人——來到現在，負責挑選可造之材前往未來。終場，大批顢頇的官僚搭不上機器，全被丟在人間。劇中的時光機器明顯指涉社會主義，言下之意，社會主義將加速時間進展，那些還活在舊制的政府官僚終將遭到淘汰。

　　就表演形式而言，這齣「科幻劇」採戲中戲的方式進行，戲劇情境滑稽突梯，荒謬的角色以類型化面目現身，主題雖鍼砭現實政局，布局卻充滿想像力與戲劇性。馬亞科夫斯基畢生反對寫實劇場，他自己解釋本劇時說：

「劇場已忘了自己是場表演。

我們不是用這齣戲來搞宣傳。

63　Ubersfeld, *op. cit.*, p. 11.

64　本劇與馬亞科夫斯基的《臭蟲》（*Les punaises*），曾由莫斯科的「諷刺劇場」（le Théâtre de la Satire）於1963年六月赴法國演出，維德志曾在一篇發表於《全民劇場》期刊的劇評中，批評其表演過於保守（*ET II*：73-79）。

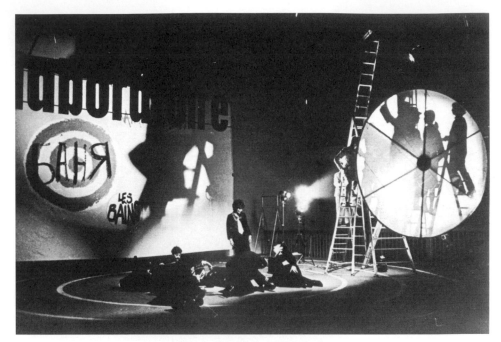

圖5 《澡堂》巡迴演出　　　　　　(Collection A. Vitez)

還給劇場原來的多彩多姿，轉化舞台為論壇，我編劇的用意在
此。」[65]

《澡堂》中之戲劇與政治實為一體之兩面。由阿拉貢的夫人特莉歐
蕾[66]翻譯的法文劇本，處處流露俄語的句型與字彙（*ET II*：170），更
增添作品超越現實的氣氛。

維德志的演出為此劇在法國的首演[67]。梅耶荷德對維德志最大的影

65　V. Maïakovski, *Théâtre* (Paris, Editions Grasset et Fasquelle, 1989), p. 261.

66　她的妹妹Lili Brik是馬亞科夫斯基的人生伴侶。

67　舞台與服裝設計為Michel Raffaëlli，音樂André Chamoux，主要演員有Lise Martel（
Mme. Mésalliansova), Gilbert Vilhon (Pobédonossikov), Jacques Lalande (Optimistenko),
Claude Lévêque (Ivan Ivanovitch), René Renot (Momentalnikov), André Lacombe
(Belvédonski), Daniel Dubois (Pont Kitch), Agnès Vanier (Polia), Florence Guerfy (Underton),
Arlette Bonnard (la femme phosphorescente), Alain Mac Moy (Tchoudakov), Claude Aufaure

響，在於其「建構主義」（constructivisme）時期所採用的功能性舞台，以及梅氏標榜之千變萬化的演技。因此，舞台設計師拉法埃里（Michel Raffaëlli）也為維德志搭建一功能化舞台，類似馬戲表演場地：地面由四圈同心圓的旋轉舞台構成，紅、黃二色交錯，最外圍另有一圈往後向上延伸，成為一螺旋滑梯走道，最後通向右後方的鷹架，一片圓形的大銀幕高懸在鷹架外，可以投影，也可旋轉，當成時光機器使用。滑梯、走道、鷹架與旋轉舞台，均是梅耶荷德愛用的表演裝置。

巡迴演出時，由於舞台裝置不利搬運，維德志另想辦法：他在地板上畫四個同心圓圈，代表原來的旋轉舞台；需要旋轉時，由演員自行轉動表示之，原來的鷹架換成三座雙面梯，但保留圓形銀幕，並在舞台的後方架設投影幕，以投射各式俄文政宣標語。維德志覺得舞台或許抽象、簡陋了一點，但他真正關心的是劇情故事能否說清楚，戲能否演下去。在巡迴演出的節目單上，他寫道：「我們是想發明一種說故事的新方法，演出的方式著重演員與觀眾的聯想力」（*ET II*：186）。這個利用聯想力，與觀眾建立新的表演默契，成為維德志日後演出的信念。

演員按劇作家所謂的「純潔人士」與「不純人士」分成兩大陣營[68]：政府官僚穿黑色窄身制服，胸前有個紅色的小口袋以資辨認，那些趕上搭乘時光機器的角色，則穿著白色與卡其色的服裝，只有戲中戲的導演（維德志親飾），與發磷光的女人身著彩裝。演出最令人吃驚的是各種演技的大串聯。根據本阿穆（Anne-Françoise Benhamou）的報導[69]，全戲的美學基調，指涉三〇年代的蘇維埃社會寫實主義。大權在

(Vélocipedkine), Jacques Giraud (Dvöikine), Salah Teskouk (Troïkine), Marcel Champel (Notchkine), Antoine Vitez (le Metteur en scène)。

68　馬亞科夫斯基在《臭蟲》一戲將其角色分為「純潔人士」與「不純人士」兩大類，前者指既得利益者（如中產階級、官僚），後者則為無產階級的代稱。

69　A.-F. Benhamou, D. Sallenave, O.-R. Veillon, *et al.*, éds, *Antoine Vitez: Toutes les mises en*

握的官吏波貝東諾西科夫（Pobédonossikov）由維農（Gilbert Vilhon）
扮演，他胖胖的外型，像極了一名尸位素餐的官僚，他的演技生活化，
走的是觀眾最能接受的寫實路線。他的手下歐普提米斯坦科（Optimis-
tenko, J. Lalande飾）為人陰沉、殘忍，激動時歇斯底里，誇張地表現黑
道大哥的刻板形象。在戲中戲裡，維德志翻新原作的指涉，加入蘇維埃
政權的官方表演、民族舞蹈、運動大會、大閱兵等等形式，連默片的喜
劇手法都用上了：每回有人提起劇中的貪官——諾虛金（Notchkine），
一位演員就飛快跑上舞台，後面還有警察追著。在爆笑的荒謬情境中，
導演刻意加入一名警察在場上巡邏，由他取代眾多的次要角色：民兵、
幹事、監察人員等等所有反對時光機器的過時人物。

原為了向梅耶荷德致敬的《澡堂》，充分發揮想像力與創意，富有
變化的演技與場面調度，令觀眾捧腹大笑，翻新的指涉具批判性，又令
人大開眼界，是一部成功的作品，卡昂演出過後，共巡迴國內外21個城
市，公演50個場次。

11・3　一則紙老虎的政治寓言

《屠龍記》是俄國作家許華茲於二次大戰期間為成人寫就的一則
政治童話。許華茲長於改寫童話故事，使用令人噴飯的童言童語，討論
永恆的善惡之爭，藉機批判高壓政權、種族歧視與軍國主義。他常激勵
弱勢角色在逆境中堅持自由意志，向強權挑戰。編劇的目標雖然簡單明
白，許華茲寫的對白卻詩意盎然，趣味橫生，戲劇情境奇幻，角色塑造
鮮活，劇情具童話、政治批判和人道關懷三層次，與一般言以載道的政
宣之作大異其趣。

scène (Paris, Jean-Cyrille Godefroy, 1981), pp. 46-48.

　　為了諷喻二次大戰納粹的軍國主義與高壓政權，《屠龍記》顛覆了傳統英雄屠龍救美的公式。未料，劇本於1944年首演過後立即遭到禁演[70]。史達林政權何嘗不是法西斯政權的翻版？更何況劇中無所不在、無遠弗屆的官僚政府，更是蘇維埃政權的反射。這也就難怪當年在首演場欣賞演出的政府高官要為之坐立難安了。暗喻的劇情，使得其寓言教訓有多方詮釋的可能，容許演出有更多想像的空間。

　　《屠龍記》鋪敘在一個想像的國度裡，幾百年來皆受制於一條可化為人形現身的惡龍統治。龍王的子民不僅得年繳貢糧，同時也必須奉獻一位處女，龍王則負責保護居民的安全。「普天之下，屠龍的唯一法子就是有條自個兒的龍，這才是一勞永逸之道」，劇中的史官一語道破城中居民的鴕鳥心態：城裡有條龍在，就沒有其他惡龍膽敢上門來找麻煩。

　　幕啟，城裡來了一位專門以除惡為業的遊俠騎士藍斯洛特（Lancelot）。他與被選為祭品的愛兒莎（Elsa）一見鍾情。為了拯救心上人，藍斯洛特決定挑戰惡勢力。龍王有兩名心腹，一位是經常裝瘋賣傻的市長，另一位，則是市長居心叵測的兒子亨利，他們銜命來打消藍斯洛特的決心。二人動員民意，堅決反對主角的屠龍大業。第二幕，龍王威脅利誘均告失敗後，被迫親自披掛上陣，與主角決一死戰。藍斯洛特利用飛毯、隱形帽、神奇武器與龍王大戰，砍下了龍王的三個巨頭，不過他自己也力竭倒地，最後隱遁消失。

70　理由是，劇中懦弱的群眾被塑造為有精神障礙的機會主義者，違反了民主的思維；暴君除不盡的弦外之音，也不夠正面與積極；人民需要一位暴君，這種創作心態違背革命的精神，見H. Shukman, "Introduction to *The Dragon*", *The Golden Age of Soviet Theatre*, ed. M. Glenny (New York, Penguin Books, 1966), p. 39。再者，劇中的貪官汙吏，與在位者（市長）之好大喜功，都被解讀為對當時政府的批判，見C. Amiard-Chevrel, "Quelques mises en scènes du Dragon", *Les voies de la création théâtrale*, vol. III (Paris, C.N.R.S., 1972), pp. 293-94。

　　仰頭觀戰的群眾沒能高興多久，他們立刻就發現有了一位新的「龍王」，原來說話瘋癲的市長，頓時變成了他們的總統，城府甚深的亨利則襲任市長。第三幕，新總統迎娶愛兒莎，後者在婚宴中當眾拒婚，藍斯洛特此時突然現身於乖順的賀客中。他送惡人下獄，獎賞好人，娶得愛人，最後誓言要剷除盤據每個人民心底的惡龍。

法西斯政權的童話

　　廿世紀下半葉，歐洲大陸有三次盛大上演《屠龍記》的記錄。先是1965年瑞士導演貝松（Benno Besson）假東柏林「德意志劇院」（Deutsches Theater）上演之豪華版。貝松藉本劇攻擊所有的高壓政權，批判納粹，抨擊表面上的人民解放，揭發劇中民眾消極、懦弱、愚蠢的鴕鳥心態，作西部牛仔打扮的藍斯洛特，更暴露了職業英雄自我膨脹的人格。表演意旨如此嚴肅，但貝松仍選用洋溢中世紀氣氛的童話場景。兩年後，義大利導演吉烏冉納（Paolo Giuranna）在熱內城（Gênes）推出此戲，他藉之反省義大利的法西斯政權，演員因此主要穿著1930年代的服裝，演出也仍維持童話的氣息。

　　在法國，1967年5月德伯虛（Pierre Debauche）在巴黎西郊「南泰爾劇展」（le Festival de Nanterre）中演出此劇。他擺脫法西斯政權的歷史包袱，轉而暴露1960年代法國社會面臨的危機。因此，前兩幕戲強調一個資本主義社會全面去政治化、向錢看齊的承平假象，第三幕則暗示「後戴高樂」時期，各政黨爭權奪利、愚弄人民的可能後果。在此同時，導演也用心經營童話色彩，龍王身著滿綴法郎的長袍，愛兒莎一襲摩登的短禮服，她的父親身為城中的史官，蓄著用報紙剪成的鬍子，藍斯洛特以及其他人物的造型，也全脫胎自童話故事繪本，形象可愛[71]。

71　以上三次演出記錄見Amiard-Chevrel, *op. cit.*, pp. 300-38。

虛張聲勢的極權政治

　　從維德志的觀點來看，這個童話劇本其實處處暗藏代碼，與一封丟到海中的瓶中信無異，劇中情節影射許多時事，諸如1930年代莫斯科公審、軍隊的肅清、共產黨員之整肅、納粹屠殺猶太人等（*TI*：469；*ET II*：206）[72]，當年蘇聯政權禁演本劇不是沒有道理。維德志引述毛澤東的名言導戲：「一切反動派都是紙老虎。看起來，反動派的樣子是可怕的，但是實際上並沒有什麼了不起的力量。從長遠的觀點看問題，真正強大的力量不是屬於反動派，而是屬於人民。」在演出的形式上，維德志將舞台演出的結構視為音樂組織，亦即劇本是由連串的主題所組成，如動物、想像的國度、警察、「扎溫」（Zaoum）語等等（*TI*：466；*ET II*：203），演出時，它們互相交織、重疊、追逐。

　　拉法埃里設計了一個全白的抽象舞台[73]，地面上整齊劃分為許多方格，狀如棋盤，燈光可透過以聚酯為材質的方格積木往外投射，形成如真似幻的光圈場域。舞台後方也由同樣材質的白色方塊，圍成一堵半人高的圍牆，反襯全黑的背景幕。細如雨絲的透明尼龍線，緊繃在舞台的地面與上空之間，隨著燈光變化，尼龍絲線若隱若現，幻變出奇幻之境。藍斯洛特乘飛毯升天與龍王決鬥，就是利用燈光打在尼龍線上迅速攀高所製造的效果。龍騰虎躍，則借用了中國的舞龍：一列氣球代表龍的身軀，十名演員排成一列，手撐長竿子操縱。第二幕，舞台上空實際

72　莫斯科公審發生在1936-38年「大整肅」（les Grandes Purges）期間，史達林清算贏得十月革命的老布爾什維克（bolchevique），特別是托洛斯基分子，後擴及軍隊與社會的肅清，受害人數估計上百萬。

73　法文劇本翻譯為Georges Soria，音樂André Chamoux，舞台與服裝設計Michel Raffaëlli，主要演員有Georges Tournaire (le Chat), Gérard Hérold (Lancelot), Michel Brault (Elsa), André Chaumeau (Charlemagne), Michel Dubois (Henri), Pierre Vial (le Dragon), Jean Dasté (le Bourgmestre), Igor Tyczka (le Scribe), Murray Grönwall (le Chef de la Police)。

墜下三顆氣球，代表接二連三墜落的龍頭，象徵一戳即落的獨裁政權[74]。

貓與驢子部分，維德志利用偶戲。木偶師傅杜內爾（Georges Tournaire）與他的徒弟戴上白色的動物面具，不過他們也不時故意脫下，讓觀眾看到他們的真面目。木偶，加上棋盤、積木與氣球的使用，使全戲洋溢童趣。

為了象徵劇中人在龍王的統治下已遭官方媒體洗腦，幾乎所有演員均採報紙版面為花色的現代服飾。一式花樣的服裝，映顯龍王子民的一致性，毫無個人性可言。只有三個堅不屈從的角色著白：藍斯洛特、貓與驢子。拉法埃里出色的視覺設計，創造了一個充滿奇想的世界。

最具想像力的是，維德志還為這個虛構的國度發明了一種語言，以傳遞原作文字遊戲的層面[75]。他利用俄國1920年代未來主義派作家所發明的「扎溫」語，當成本戲的官方語言。所謂「扎溫」，意指「超出理解」，這是一種超越理性的語言；俄國未來主義派作家相信，語音能直接訴諸聽者情感，有獨立於語義以外存在的意涵。

把握住這個原則，維德志混合希臘、希伯來語和俄語的語音，發明了本劇的「扎溫」。他將「扎溫」隨時隨地插入原來的對白中，尤其是每逢劇中人言不由衷或藉機搗蛋之時，觀眾被逗得哈哈大笑，官方說法與實際民情的落差甚巨。為加強效果，維德志更與音樂家夏穆（André Chamoux）合作為這個幻語編曲，只用人聲，在情節轉換處演唱，純粹以聲音表示情感（*TI*：467；*ET II*：204）。

74　拉法埃里原來建議三顆龍頭用艾森豪、甘迺迪與詹森三位美國總統的面具代表，不過後來並未採行（*ET II*：196）。

75　一方面也是由於本劇原文重用疊韻，詩意文風具節奏感，且許華茲擅於利用俄文的特質大玩令人噴飯的語言遊戲，而這三點，法譯本均無法重現。有關俄語原文的語言遊戲，參見Amiard-Chevrel, *op. cit.*, pp. 298-99。

就演技而言，演員言不能由衷，他們扮演類型化的角色，並在不同的場景流露出不同的個性，角色性格前後不一致也無妨，藉此揭發高壓政權底下被扭曲的人性。例如，女主角愛兒莎在婚禮上用說故事給孩童聽的口吻，對賀客敘述藍斯洛特的死亡；下一秒鐘，她又借用發表政論的亢奮、激烈語氣，抨擊他們的懦弱，前後判若兩人。

反美式帝國主義的職業英雄

維德志透過此戲批判美式帝國主義。在導演札記中，他將前兩幕的劇情，比喻成古巴與美國的關係（*ET II*：196）。扮演龍王的魏亞爾（Pierre Vial），回憶自己出世時遂帶南美口音。藍斯洛特（Gérard Hérold飾）頭戴草帽、口叼雪茄，蓄鬍，一身野戰軍服，活像在古巴打游擊戰的切・格瓦拉（Che Guevara），他的舉止亦刻意流露南美人的氣息。格瓦拉是現代職業革命家的最佳原型，維德志則質疑這種職業英雄的革命效力。不過，這些政治指涉僅點到為止。

魏亞爾所擔綱的龍王，比較像是一個很想令別人害怕自己的小丑。第二幕，他以老人面目現身，雙手不住顫抖、咳嗽、吐痰、步履蹣跚，眼看行將就木，不一會兒，卻又迅速恢復正常，彷彿沒事人一般：這是位能充分享受演戲趣味的龍王。達斯德（Jean Dasté）主演的市長會突然學動物嚎叫，故意反戴帽子，不斷地裝瘋賣傻，以求保住權位；不過他因瘋癲成癖，有時反而搞不清楚真假。他的兒子亨利正好和他一唱一和，兩人製造了一波又一波的笑料。

在這個小丑當道的國度裡，警察無所不在：一名不發一語的神祕人物，臉上架著墨鏡，頭戴黑帽，雙手戴黑手套，立在場上假裝讀報紙，實則東張西望，收集情報。其他人物在他走過的時候，均自動噤聲不語。一直要到第三幕，觀眾才知道他原來是名獄卒。維德志不僅從開場

就暗伏這個角色，並且讓他徹底發揮陰影的作用[76]。

《澡堂》與《屠龍記》是維德志導演生涯中，少數玩一點機關的製作。拉法埃里替這兩齣戲設計了功能性強的舞台，配合演員大幅度的動作與誇張的演技，加上有趣又不失深刻的劇本，這一切，在在肯定維德志調度舞台場面與掌握劇情的能力。

12 游擊野台戲的典範

前面四齣戲都未在巴黎表演，並未真正引起劇評家的重視。1968年學潮之際，維德志在聖埃廷排練《屠龍記》，沒能在巴黎就近觀察，之後他才返回，導了兩齣真正的政治劇，其一，《弗朗索－費利克思・庫爾巴的大調查》（*La grande enquête de François-Félix Kulpa*），由波墨雷（Xavier Pommeret）所寫；其二，《遊行》（*La parade*），為希臘作家安娜諾斯塔基（L. Anagnostaki）之作，兩位都是當代人。這兩齣戲採「低限」的手段，表演首重演員與文本，後來成為維德志導戲的標幟。

1968年，巴黎西郊南泰爾「阿曼第埃劇院」（le Théâtre des Aman-diers Nanterre）的負責人德伯盧，在戲院建築完工之前，央請維德志做一齣可在市內巡迴演出的戲。維德志選了《弗朗索－費利克思・庫爾巴的大調查》，由七名演員擔綱[77]，使用三張長凳子，演遍南泰爾之學校操場、餐廳、養老院、青少年活動中心等場地，最後甚至在1970年底，登上巴黎市「國際學舍劇場」（le Théâtre de la Cité Internationale）的舞台，為維德志贏得報章雜誌劇評的讚譽。

76　以上演技分析，詳見Amiard-Chevrel, *op. cit.*, pp. 331-32。

77　Philippe Clévenot (Giroda et le Procureur), Jacques Giraud (Pierre), Murray Grönwall (le commissaire François-Félix Kulpa), Lise Martel (Sylvie), Jean-Pierre Moutier (un inspecteur et l'avocat), Jean Obé (un inspecteur et l'aumônier), Paul Savatier (l'amant et le mari).

　　《世界報》（*Le monde*）盛讚本戲「毫無疑問地為游擊與野台戲樹立一個典範」，內容可讓一般老百姓，甚至是工人階級，感到與自己的生活息息相關[78]；《政治周刊》（*Politique-hebdo*）盛讚此戲演出為才智的展現，對當代社會提出最尖銳的批判[79]；《戰鬥報》（*Le combat*）的劇評高雷（Matthieu Galey）更大膽預言，維德志將會是位重量級的導演[80]。

　　維德志的成功不是偶然的，他事前已通盤考慮演出的所有問題，最後決定以凸出演員的極簡手段搬演，藉此回應尚·維拉對發明演出形式以尋找觀眾的呼籲。由於演出一切從簡，維德志因此標榜「不可能的演出」（la mise en scène de l'impossible）[81]，作為「導演」（la mise en scène）工作的內涵[82]。而向不可能挑戰，也將成為他在易符里做戲的座右銘。

　　波墨雷的作品鋪排一樁完美的謀殺案：一名生活優渥的女人慫恿其情夫謀殺親夫，再將罪行巧妙地嫁禍於一活躍的共黨工會分子身上。這原本是件單純的謀殺案，不幸經過媒體的炒作，迅速演變成一樁詆毀工會運作的政治事件。無辜的工人為保護黨的形象自願被逐出黨外，只有一名佈道牧師相信他的清白，甚至賦予他如基督一般受苦犧牲的形象，大聲疾呼要求廢除死刑，結果反倒刺激當權者加速死刑判決。更諷刺的是，無辜者遭到處決後，由同一位牧師為女主角與其情夫證婚，劇情圓滿落幕。

　　以完美的謀殺案件為題材，本劇首在於探討正義的問題，這是維德志一向關懷的主題。他在演出的節目單上引用巴斯卡（Pascal）的名言點

78　Beltrand Poirot-Delpech, "*La grande enquête de François-Félix Kulpa*", *Le monde*, 30 octobre 1970.

79　Gilles Sandier, cité in *L'Avant-Scène*: *La grande enquête de François-Felix Kulpa, op. cit.*, p. 36.

80　"*La grande enquête de François-Félix Kulpa*", *Le combat*, 24 octobre 1970.

81　這個口號令人聯想阿拉貢所言之「不可能的劇場」（"le Théâtre de l'Impossible"），見其*Théâtre/Roman* (Paris, Gallimard, 1974), pp. 335-39。

82　*Politique-hebdo*, no. 2, cité in *La grande enquête de François-Felix Kulpa, op. cit.*, p. 10.

出主旨：「凡所制定者即代表正義，故凡吾人所制定之法律，均毋需經過審查即可視為公正，因為法律已然如此規定。」

究其本質，這齣戲可逕視為「學習劇」（Lehrstück）。波墨雷明顯為工人階級說話，編劇立場偏頗，論述刻意簡化，角色類型化，藉以達到諷世、教化的目標。雖然如此，由於作者使用接近白話的詩體書寫，劇中控訴資產階級、社會資源分配不均、法律制度不公等長篇大論讀來鏗鏘有力[83]。其他簡化的論述，如「共產黨員與殺手無異」[84]，或「共產黨員是我們社會的公敵」[85]等等，皆能反映一般民眾對共黨的刻板偏見。而無辜的工人慘遭犧牲的結局，反映波墨雷對法國共黨機制教條化的批判。

波墨雷視革命為接近基督精神的運動，殷切期望共黨能發揮類似教會的普世功能。在本劇，這種理想卻以諷刺的面目出現；因為佈道牧師不僅幫了倒忙，且替罪人證婚！此外，劇作家尚用了不少《聖經》典故加以譏嘲。劇中的警察局長名喚"Félix Kulpa"（「費利克思‧庫爾巴」），意即教會所謂之「幸運的原罪」，多虧了原罪，信徒方有幸得到基督救贖，得以盡享永生之福；同理，本劇的姦夫淫婦，亦幸運地拜警察局長疏忽之賜，而得到幸福的下半輩子。其他出自《聖經》的譬喻不勝枚舉[86]。

83 例如第41場戲，被羅織入罪的主角厲聲控訴資產階級剝削勞工的冗長講詞，以詩體行文，反顯控訴的力道，*L'Avant-Scène:La grande enquête de François-Felix Kulpa, op. cit.*, pp. 21-28。

84 *Ibid.*, p. 33.

85 *Ibid.*, p. 17.

86 諸如遭到犧牲的工人被比喻為溫馴的羔羊（*Ibid.*, p. 19）；工人在監獄苦等正義的煎熬，被拿來與耶穌臨終前在客西馬尼園的心理煎熬相提並論（*Ibid.*, p. 30）；主角行刑的剎那，雞啼第三度（*Ibid.*, p. 34）等等。

批判「小說－相片」的意識型態

令人驚訝的是，原作本身並非舞台劇本，而是一個插入小說中的電影腳本。為了保留作品原文的敘事本質，維德志將所有的場景編號，每位演員登場時，先大聲宣布場景的編號、發生的地點以及即將扮演的角色（*ET II*：219, 224）。

演出之所以不落俗套，在於採取對照「小說－相片」的形式，因為劇情即脫胎於此。顧名思義，「小說－相片」是以相片圖解小說的故事，書中每幀相片之下，附註扼要的說明或對話。這類圖文並茂的小說，人物扁平化，故事通俗，情節千篇一律，最後必以「有情人終成眷屬」作結。而且相片中的人物姿態形式化，臉上充滿表情，情緒一目了然。維德志在表演區位後方架設銀幕，隨著劇情投射黑白劇情照片，放大展現角色身處實際情境中的行為與表情。這些與劇情語義重疊的投影片（*ET II*：220），對照空曠的舞台，以及半敘述、半入戲的演員，使得演出保持了批評的距離[87]。

角色的分派，更明白披露導演的批判精神。正如劇評者魏庸（Olivier-René Veillon）所言：劇中由同一人（Philippe Clévenot）飾演《人道報》（*L'Humanité*）的編輯與將主角送上斷頭台的檢察官，然而，《人道報》為法國共黨的發言機器，檢察官代表中產階級所認同的正義觀，二者立場原應相對，卻居然均錯判無辜者極刑，可見法國共黨沉淪之深。同理，主演律師與佈道牧師的兩名演員（Jean-Pierre Moutier與Jean Obé），輪流詮釋警察局長一角，然而前、後者的立場原應相對，如此分派角色，其間的矛盾浮上檯面。而戲中的丈夫與情夫均由同一名演員

87　波墨雷原欲藉此通俗的文學形式，批判這類中產階級所嗜讀的作品，及其所代表價值觀的可疑。

擔綱，亦可見得這兩者只是表面上相對[88]。

維德志在巴黎做的第一齣戲即表現不凡，劇本分析獨到，表演形式精準反射演出主旨，觀眾反應熱烈，增強了他的導演信心。

意在言外的《遊行》

與波墨雷刻意政宣化的作品相較，獨幕劇《遊行》顯得低調，這是一齣小品，作者安娜諾斯塔基寫於希臘1967年的軍事政變過後，批判意在言外。全劇只有兩個角色，22歲的姊姊，17歲的弟弟，他們住在一個只有天窗的密室中，看起來似乎很安全。弟弟透過天窗看到外面的廣場，他向姊姊形容正在準備的遊行，有樂隊、軍人、群眾等。他們像兩個孩子一樣，興奮不已，直到發現這其實不是一場慶典，而是為架設斷頭台所做的準備，更可怕的是，待處決的人犯，看來像是他們的爸爸……，到最後，廣場上的司令官抬頭，似乎發現了他們……。

安娜諾斯塔基於政變後逃到巴黎，認識了維德志。為了聲援希臘，維德志決定搬演此劇，不過因為沒經費，只能讓兩名演員（Brigitte Jaques與Colin Harris）站在空台上演，主演弟弟的演員直視觀眾席，意示他透過天窗向外看。1969年，此戲在南席劇展（le Festival de Nancy）推出，後來又到比利時、義大利巡迴，維德志於此行收穫良多。他日後一再表示：「《遊行》在我的人生和工作歷程上意義重大」（*ET II*：234）。因為他當時很窮，可是志氣不窮，此次演出「證明了一個人總是可以做戲——為此，只要一首詩以及演員的身體和聲音就夠了」（*Ibid.*）。製作這齣戲，鼓舞了他的士氣，也表達了他的政治訴求。

其次，從表演美學上看，演戲「什麼都不需要，只需要演員，和他們的演技。換句話說，這齣戲完全建立在他們身上，不過演員並沒做

88　Benhamou, Sallenave, Veillon, *et al.,* éds, *op. cit.,* pp. 100-01.

什麼了不起的事，沒有
特別需要什麼身體或聲
音的訓練。說到底，他
們做的，所有人都可以
辦得到，只要有勇氣」
（*ET II*：229）。《遊
行》促使他找到了「一
種和演員與文本的新關
係」（*Ibid.*：238）。

　　《遊行》以及《弗
朗索–費利克思·庫爾
巴的大調查》，建立了
維德志日後導戲重視劇
本、以演員為上、不假
任何裝飾的素樸風格。

圖6　《遊行》演出　　　（A. Vitez）

　　此後，維德志於
1970年在巴黎導演《家庭教師》（Lenz），接著南下到卡卡松（Car-
cassonne）執導《海鷗》[89]，不過未引起劇評的注意。值得注意的是，
《家庭教師》由可可士（Yannis Kokkos）設計舞台，這是兩人合作的開
始[90]。

89　1984年，他在「夏佑國家劇院」任內，又重新製作《海鷗》，其冷冽、分析式的演
　　技，迥異於當時流行的溫情式走向，獨樹一幟，參閱楊莉莉，〈空靈的舞台空間設
　　計：論雅尼士·可可士色彩生動的空間設計系列之二〉，前引文，頁112-15。
90　可可士日後成為維德志最欣賞的舞台設計師，兩人相知相惜，重振了「夏佑國家劇
　　院」昔日的光輝。

圖7 《海鷗》演出　　　　　(Collection A. Vitez)

　　翌年，維德志從教表演的過程中，發展出一標榜實驗精神之新古典悲劇《昂卓瑪格》（*Andromaque*），演出條件接近《遊行》的一無所有，再度登上巴黎「國際學舍劇場」的舞台，該劇至今看來仍散發新意，他日後又執導了另外三齣拉辛名劇[91]。同年十月，維德志於南泰爾推出第二版的希臘悲劇《伊蕾克特拉》[92]，同第一版一樣深獲好評，稍後並移師至易符里市府的喜慶廳演出，作為其「社區劇場」的先聲，開啟他在此轉化社區為劇場的志業。

　　維德志的導演事業於焉開始。

91　詳閱第六章「活絡拉辛的記憶」。
92　參閱第三章第2節「古劇與今詩之蒙太奇」。

第二章　化社區為劇場

　　「這主要的想法是，演員可以抓起所有的東西來用，我們什麼東西都可以拿來做戲。這也就是說我們可以在任何地點演戲，我不是第一個這麼說的人，但是當我在最不合適的地點，在易符里的中學體育館、操場或公共澡堂搬演《伊蕾克特拉》或《浮士德》時，我驗證了『社區劇場』的觀念。特別是，什麼文本都可以拿來做戲，不僅在任何地方，且所有的文本、所有的地方、所有的時間都行。」

<div align="right">

—— 維德志[1]

</div>

　　導演事業有了好的開端，維德志卻感到悵然。沒有固定的表演與工作場所，他的戲演出的場次極為有限，觀眾寥寥可數。他夢想有一個可以固定工作的地方。1971年起的一連串機緣，讓他翌年於巴黎南郊的易符里（Ivry）找到一展長才之處。此地為共產黨的勢力範圍，市長拉羅埃（Jacques Laloë）在完全不確定維德志的作品是否真能觸

1　"On peut faire théâtre de tout", entretien avec Anne Ubersfeld, *La France Nouvelle,* 15 décembre 1975.

動普羅大眾，即同意在連戲院建築都沒有的易符里，每年撥出百分之四的行政經費用來演戲。

　　儘管依然沒有自己的戲院，維德志只要想到能有一個地方做戲，就覺得興奮不已。不管是演出的場所、排練室或工作坊，起初都只是簡陋的場地，聲效差，每場戲最多只能接納百名左右的觀眾[2]，更不必提製作預算拮据，缺乏有經驗的演員。於今回顧，維德志在易符里的成功，讓人覺得不可思議。儘管客觀條件惡劣，維德志卻始終堅持上演高水平的劇目，呼籲社區劇場應該超越地域的限制，成為「一座屬於所有人的菁英劇場」。

1 創建「易符里社區劇場」

　　「易符里社區劇場」源自維德志在南泰爾（Nanterre）社區劇場的經驗，其負責人德伯盧（Pierre Debauche）在當地興建劇院的期間，大力鼓吹所謂的「社區劇場」（le théâtre des quartiers）[3]活動，指的是利用公共場所，為當地居民就近排練的戲，他力邀維德志一起參與[4]。

　　在南泰爾之前，維德志已先後在卡昂（Caen）與聖埃廷（Saint-

2　Raymonde Temkine, *Metteur en scène au présent*, vol. I (Lausanne, Editions L'Age d'Homme, 1977), p. 173.

3　此詞並不普遍，易符里與南泰爾似為僅有的二例。不過，南泰爾甚早即確定會有劇場建築（1976年完工），因而事先培養未來的觀眾，而易符里則是因為觀眾數量持續成長後才有興建劇場之計畫。事實上，在1960年代，巴黎郊區合格的劇院屈指可數，尚·維拉於1957年即為文力主在「郊區」，「這個比巴黎市還要大的巴黎地區」，廣建現代劇院，見Jean Vilar, *Le théâtre, service public et autres textes* (Paris, Gallimard, 1986), pp. 350-51。

4　維德志受邀而導的戲為《弗朗索–費利克思·庫爾巴的大調查》（1968），參閱第一章第12節「游擊野台戲的典範」，以及《〈伊蕾克特拉〉插入雅尼士·李愁思之詩章》（1971），此戲後來也移至易符里演出，作為「易符里社區劇場」的先聲，參閱第三章第2節「古劇與今詩之蒙太奇」。

Etienne）的文化之家與公立劇院工作，這兩個劇場皆因應法國1950年代
落實「地方分權」（décentralisation）政策而設立，藉以促成戲劇活動
就地生根，除了提供戲院建築外，並扶植在地的表演團體。當年的法國
政府主要是貫徹發軔於十九世紀的「全民／人民劇場」（le théâtre popu-
laire）理念[5]，其五〇年代的代表人物，「國立人民劇場」（le théâtre
national populaire）的總監尚‧維拉（Jean Vilar）說得好：戲劇——廣義
的文化——與水、電、瓦斯等公共設施一般，為一日不可或缺之民生必
需品，故必須公立化與普及化，以大眾化的價格提供高品質的演出，達
成全面提升人民文化水平的終極目標[6]。

　　不過，維德志去易符里之前並沒有想這麼多。他1980年回憶道：

「我那時導了《昂卓瑪格》（*Andromaque*）。那是1971年春天。演
完最後一場戲的隔天，我感到悲傷、失望；我很喜歡這齣戲。我去
看了最後一次演出，我因為演出場次有限，觀眾無法更多而難過，
我心裡想，這會兒有件事要永遠結束了。〔……〕我遇見了杜巴維
庸（Christian Dupavillon）[7]〔……〕，他對我說：『你需要一個地
方，組成一個團隊，一起工作』。〔……〕幾分鐘之後，我又意外

5　或稱之為théâtre du peuple, théâtre civique, théâtre prolétarien, théâtre de masse, théâtre
　citoyen等，見Chantal Meyer-Plantureux, "Avant-propos", *Théâtre populaire, enjeux
　politiques: De Jaurès à Malraux* (Bruxelles, Editions Complexe, 2006), p. 12。

6　Vilar, *op. cit.*, p. 173。據1973年的調查，只有百分之十二的法國人，每年至少看一齣戲，
　見Bernard Dort, "L'âge de la représentation", *Le théâtre en France*, vol. II, dir. J. de Jomaron
　(Paris, Armand Colin, 1989), p. 534。
　　　可惜的是，中央的文化政策不見得為地方政府買單，例如卡昂的「劇場-文化之
　家」與「聖埃廷喜劇院」的總監，「文化部」原來屬意的人選（分別是資深的劇場人
　Jo Tréhard與Jean Dasté），後來均未獲得地方政府的支持，後者短視近利，只想將劇院
　用做商業用途，而不想花時間培養在地的劇團。

7　此人擅長為劇團找一個家，「陽光劇場」位於巴黎東郊森林中的「彈藥庫」（la
　Cartoucherie）場地，就是他開發出來的。

地遇見了一位朋友，建築師高盧絲德（Renée Gailhoustet）。她住在易符里，也在那裡工作；我和她聊起來。我因為剛剛才和杜巴維庸談過，因此隨口問了一句：『我有機會到易符里做戲嗎？』她幫我安排和市府約談。〔……〕市府接見我，十分友好、善體人意。對市府來說，要在易符里做戲，超乎他們的想像，然而，市府接受了——他們接受了我。我想應該從幾個因素來了解。路易‧阿拉貢（Louis Aragon）公開與暗中的支持：大家都知道我和他關係匪淺。共黨的阿讓特伊（Argenteuil）政策：支持藝文創作[8]。最後還有人情的因素：易符里的負責人和我們之間的默契與友誼，特別是勒里盧（Fernand Leriche），（沒有他就沒有在易符里的劇場）。」（*CC* : 113-14）

這段話說明了當年易符里接納維德志前往做戲的主、客觀因素。重要的是，維德志一開始即表明，自己並不是要去帶動大眾文藝活動（l'animation populaire），或去籌設一個「文化中心」之類的機構，這是當年法國政府為普及藝文活動常做的事。維德志把自己的處境，比喻為一個沒有工作室的雕刻家，聲明自己想要像一位藝術家一樣從事創作。雖然很需要一份穩定的工作，維德志強調「帶活動」（animation）與「創作」（création）之別，這點堅持在一個以普羅階級為主的社區可被接受，頗不容易[9]。易符里市府對他的信任，讓他永誌難忘。維德志只

8　法國共黨於1960至70年代，在巴黎近郊幾個地區（如Gennevilliers, Villejuif, Saint-Denis, Nanterre, Sartrouville, Aubervilliers等地）積極支持藝文活動，成敗互見，見B. Lambert & F. Matonti, "Un théâtre de contrebande: Quelques hypothèses sur Vitez et le communisme", *Sociétés et Représentations*, no. 11, février 2001, pp. 381-91。

9　文化「地方分權」政策，誠然為1950年代起法國政府施政的原則，不過其藉由普及藝術以教化觀眾的目標已開始遭到質疑。例如，當時最被看好的新一代導演薛侯（Patrice Chéreau）到巴黎近郊的Sartrouville市立劇場（1966-69）工作時，即因要求

要求一點經費，不要求特別的場所演戲；當時他認為戲在哪裡演都成，這點反映六八年的精神（*CC*：114）。易符里市府只要求維德志接管市內的「戲劇藝術學院」（le conservatoire municipal d'art dramatique），維德志將其更名為「易符里戲劇工作坊」（l'Atelier Théâtral d'Ivry），為社區居民提供基礎的表演課程[10]。

　　夢想成真之後，維德志認真思考所謂的「社區劇場」存在之道。回憶過去幾年在地方性劇場工作的經驗，他為文分析道（*TI*：66-67）：所謂「社區劇場」自然是為特定社區民眾服務的在地劇場，規模不大，但與觀眾的關係親密，因此，社區劇場的經營體制，與大戲院應有所不同。大戲院需要深廣的舞台、華麗的布景、新奇的技術以及為數眾多的演員，所推出的節目通常不考慮易地上演，想看戲的觀眾只得自行前往。社區劇場的一切均不及大戲院，甚至連演出的場地，也可能因沒有戲院建築，而被迫深入民間借用聚會的場所，然而，一些生平從未踏進戲院的居民，卻可能因此與戲劇有了第一次的接觸。大戲院被動地坐等觀眾上門消費，社區劇場則親自出馬找尋新的觀眾，積極開拓新的觀眾群。

　　規模小，缺乏職業演員，經費拮据，社區劇場若想模仿大戲院做大戲，結果必然慘不忍睹，因此必須發展出自己的表演路線。「貧窮劇場」不用布景、不穿戲服、不打燈光、演員一人分飾多角的表演前提，為社區劇場樹立了典範。至於演出的內容，要把戲演好，對經驗不足的演員或許太困難，可是人人都有故事，且人人會說。從說故事出發，或

藝術水平而超支預算，最後被迫離職。他的抗議：「我是一個導演，不是一個護民官（tribun）」，曾喧騰一時，薛侯堅持作品的藝術價值高於服務觀眾。有關法國「地方分權」政策於六〇年代的實施情況，詳閱Ph. Madral, *Le théâtre hors les murs*, Paris, Seuil, 1969。

10 上課內容與方式，見第七章第11節「從說故事開始」。

朗讀小說、詩文，半敘述，半演出，一樣能達到演戲的目標。「史詩劇場」運用的敘事手段就是表演的利器。重點在於讓觀眾看到表演的故事，聽到了對白，明白了意思。然而，並非任何故事皆可湊數，而必須經過書寫或改編，具有詩文般精鍊的語言質地。對維德志而言，「劇場是人民前往聆聽自己語言的所在」（*TI* : 294），語言的重要性無與倫比。

上述的思緒事實上道出了維德志一生的表演理念，他最堅持的始終是高水準的戲劇語言，一種經過琢磨、能喚起多重聯想的文字，這才是一齣好戲的基礎。

2 從排演陋室到戲院建築

在易符里的前幾年，維德志的戲在各種集會場所巡迴演出，如市政府的宴會廳、學校的操場或餐廳、健身房、穀倉、工廠廠房、廢棄的公共澡堂等等。於今看來，這些表演場所好像是一位1968年前後的前衛導演刻意走出劇場而選擇的替代空間。其實，維德志要求的不過是一處能演戲的「地點」，他並未特別鍾情任何類型的場地。他在易符里做的戲，與其表演地點之間，並無特別的對應關係；相反地，他考慮的反而是為每一齣戲，設計一套便於易地搬演的裝置，其中包含百名左右的觀眾席位。

至於辦公、排戲與教戲場所，易符里政府先是在哈斯帕耶（Raspail）路上租了一間兩層小樓房給工作坊使用。二樓是辦公室，一樓則打通原來的隔間，變成一個八公尺長、五公尺寬的空間，權充戲劇班的教室使用。不上課時，就用來排練新戲。這長如廊道的排戲空間，決定了《費德爾》（*Phèdre*）、《卡特琳》（*Catherine*）與《伊菲珍妮–旅館》（*Iphigénie-hôtel*）這三部作品的雙向空間關係，觀眾面對面分坐舞台兩邊。許多演出的細節，也取決於臨時在排戲空間找到的道具。例

如，《卡特琳》中一名不良於行的無政府主義信徒，用掃帚代替拐杖助行，而莫理哀的鬧劇《巴布葉的妒嫉》（*La jalousie du Barbouillé*），更全數使用排戲現場臨時找到的道具上陣[11]。

　　隨著社區劇場與工作坊的快速成長，原來的場地逐漸不敷使用。易符里市府又先後在保羅-馬齊（Paul-Mazy）與馬哈（Marat）路上，另外租屋給工作坊上課用。至於表演的場所，維德志1973年在勒呂-羅蘭（Ledru-Rollin）路上租到一間老房子，長14公尺，寬12.4公尺，裡面勉強可以坐到百名觀眾，他高興地命名為「工作室」（Studio），不過一年之中只能使用半年。當代比利時作家卡理斯基（René Kalisky）所編《克拉蕊塔的野餐》（*Le pique-nique de Claretta*），是第一齣在「工作室」推出的劇目（1974），也是第一齣在排戲之初，就有布景可用的作品，而不必再像先前，必須一邊排戲、一邊臨機應變。這全拜表演空間得以固定之賜。

　　從1972年開始運作，至1976年的短短四年間，易符里社區劇場表演場次成長驚人。首演的《浮士德》（*Faust*）演出26場，到了1975年，一年總演出次數高達263場。總計四年來獨立製作，或與別的劇場合作，易符里社區劇場共推出16部作品，並接納五個劇團到「工作室」表演，票房經常爆滿，當地居民看戲的人數持續增加[12]。易符里市府知道，蓋一座戲院的時機到了。

　　市府在離城中心不遠的德勒爾（Simon Dereure）路一號，買下一座廢棄的穀倉，由拉法埃里（Michel Raffaëlli）設計舞台的形式，委託法布爾（Valentin Fabre）與貝洛德（Jean Perrottet）兩位建築師，按照維

11　參閱第五章注釋4。

12　Temkine, *op. cit.*, p. 175.

德志的需求，改建為戲院。維德志提出：（1）一間正式的演藝與音樂廳；（2）入口的樓層與外界溝通方便，且能兼作小型的演出，如兒童劇、木偶戲，或展覽與排戲之用；（3）辦公室、燈控／音控室以及演員的休息室。原本預計很快就能改建完工的戲院，不料一直拖到1980年才竣工，總計花費560萬法郎，共有大、小兩廳。小廳在樓下，可容100至150名觀眾，觀眾席正面對著舞台；大廳在樓上，可坐四百人，舞台與觀眾席的相對位置，可視演出形式調整。維德志在這個新啟用的戲院只導過一齣《欽差大臣》（*Le révizor*，果戈里），之後便轉任「夏佑國家劇院」總監。

早知要花三年時間才完成改建[13]，維德志後悔當初沒要求蓋一座全新的戲院。另一方面，也覺得當年應該利用穀倉原來的建築特色，而非要求建築師改動原始的架構，將一座穀倉翻修成一間美輪美奐的劇院。「我們將原來具有特色的地點規格化了。我們原有遮風避雨之處（l'abri），卻蓋了一棟建築（l'édifice），這中間的差別，意義重大」（*TI*：90）。一棟建築已先行強制決定演出的形式[14]，簡陋的場所僅能遮風避雨，卻可自由使用，前者清楚表明自己是一座劇場，後者則暗示表演符碼的過渡性質（*Ibid.*：91）。

欣賞、活用一般場地，是維德志在易符里工作八年的實際體驗。

3 你認識浮士德博士嗎？

維德志無視於克難的製作與演出環境，毅然決定以歌德的《浮士德》，作為社區劇場正式營運的第一齣作品，他日後接掌「夏佑國家劇

13 主要是卡在易符里向中央政府申請建築經費的波折上。
14 儘管舞台與觀眾席的相關位置可加以調整，不過大致上不出幾種固定的形式。

院」，也以此劇作為三齣開幕戲之一。這部經典中的經典，事實上絕少
在法國演出。《浮士德》「舞台序劇」中，有一位導演希冀「展開畫布
上的天地萬物之美，歷遍宇宙乾坤，從地獄到天上，由天上到人間」，
道出了維德志對此作情有獨鍾的原因。以小舞台比喻人世的大舞台，演
盡天上、人間與地獄的故事，這想必是每位導演畢生的夢想。而《浮士
德》更是一齣從天上演到地獄，融合哲學、神學、科學、政經、文學、
愛情與神怪的皇皇鉅著。以視野如此宏觀的作品，作為就任的第一齣
戲，維德志展現了遠大的抱負。

　　此次演出採浪漫主義大將奈瓦爾（Gérard de Nerval, 1808-55）於
19歲時完成的譯文，其字裡行間詩意盎然，洋溢著青春精力，最難得
的是，他的筆尖滿盈浪漫、憂鬱的夢幻情懷，因而風靡了一個時代的讀
者、作家、音樂家和畫家[15]。不過說來諷刺，譯者有限的德文程度也同
時曝光。然而，與今日更為信實的法譯本相較，奈瓦爾的散文譯作仍流
露其難以取代的名家筆致。維德志兩次上演《浮士德》皆採奈瓦爾的譯
本，其中僅做一些修改。他視《浮士德》的演出為一「進行中的表演計
畫」（*ET III*：222），演出本身並未透露他解讀經典的最後定論，而是
揭示劇作對他的啟發，因此舞台上充斥各式文學、電影與藝術典故，讓
人目不暇給。

上天入地之旅

　　由於《浮士德》必須巡迴各地演出，因此，恩杰巴赫（Claude Engel-

15　戈帝耶（Théophile Gautier）、大仲馬（Alexandre Dumas）、雨果都是奈瓦爾的熱情
　　讀者，白遼士（Berlioz）為之譜曲，古諾（Gounod）寫了風行至今的同名歌劇，畫
　　家德拉克魯瓦（Eugène Delacroix）為之繪製插畫。歌德晚年甚至在與艾克曼（J. P.
　　Eckermann）的訪談（*Gespräche mit Goethe in den letzten Jahren seines Lebens*, 1838）
　　中，盛讚奈瓦爾的散文譯筆清新、新鮮、精神奕奕，讀起來比德文原作還要來勁
　　（Stuttgart, Philipp Reclam Jun., 1994, p. 396）。

bach）設計了一組簡易的舞台與觀眾席：紅色架高的觀眾看台，分成四面，圍繞一深藍色的長方形舞台，其中一座看台，後來也當成舞台使用，觀眾圍坐三面看戲。根據李斯塔（Jean Ristat）的記述：戲一開始，一女孩（Jany Gastaldi飾）在台上玩跳房子，一邊道出「舞台序劇」的台詞：

> 「所以不必為我節省機關或道具，
>
> 從我的倉庫搬出所有的寶貝，
>
> 在畫布上遍灑大把的月光、星星、
>
> 樹木、海水和岩石；
>
> 豢養各種飛禽走獸；
>
> 展開畫布上的天地萬物之美，
>
> 歷遍宇宙乾坤，
>
> 從地獄到天上，由天上到人間。」[16]

接著，七名身著一式長大衣與怪帽子的旅客（黑道大哥？間諜？流亡者？流浪漢？）上場，他們人手一只旅行箱，不停地用德語互相問道：「你認識浮士德嗎？」「那個博士嗎？」「我的僕人〔……〕」[17]。他們下場，箱子留在台上。這時，有兩名旅客去而復返，二人陸續抬入桌椅、水瓶、淺口盆、跪凳、旅行箱、衣帽架。他們像是小丑，一邊搬一邊要寶，不停地問說：「你認識浮士德嗎？」，有時神祕兮兮，有時唱將起來，有時又像在說笑。

另有兩名演員出現在遠方的看台上，其中一名年紀較長，穿一身

16　原文共242行詩，維德志只演出最後的16行，這原是一位戲班子導演的台詞。中譯以奈瓦爾的法譯文為本，並參考董問樵的譯文（上海，復旦大學出版社，1972）。

17　這三句台詞出自原作中的「天堂序曲」，原是天帝與魔鬼的對話，維德志只從原序曲的353行詩句，挑出這三句演出。

黑，面色嚴厲；另一人年輕，一身白，釦眼別著一朵花，頭戴灰色禮帽；兩人手上都拿著一本書，不過一人拿在左手，另一人拿在右手，宛如鏡面反影[18]。

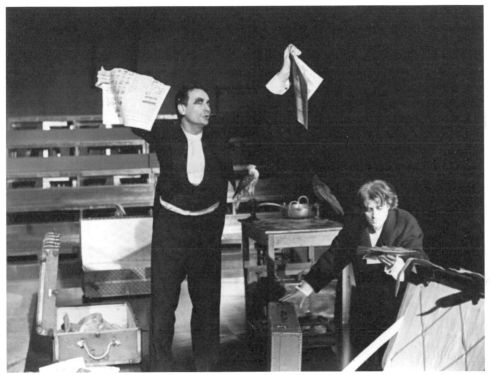

圖1　老浮士德與助手華格納於書房中　　　　　　　　(N. Treatt)

分裂的角色

「戲劇」實為本次演出的主題[19]。七位演員扮演所有的角色，馬戲團的小丑給了演員靈感，玩了不少把戲。魔鬼則由五名演員分飾，各有

18　François Regnault, "La méditation du spectateur devant *Faust*", *Travail théâtral*, no. 8, 1972, pp. 138-39.

19　Vitez & Emile Copfermann, "Ne pas montrer ce qui est dit: Entretien d'Emile Copfermann avec Antoine Vitez", *Travail théâtral*, no. 14, 1974, p. 52.

不同的個性。

　　戲甫開始即出現的女生為女主角。七名旅客，帶出上天入地的旅行主題。一再重覆的台詞——「你認識浮士德嗎？」，暗示本戲「面目難認」的表演實況。浮士德分裂為一老（維德志飾）、一少（Jean-Baptiste Malartre飾），魔鬼則共有五名。學者何紐（François Regnault）分析道：第一位梅非斯特（Méphistophélès, Murray Grönwall飾）會拉魔鬼的顫音，不過放下小提琴，戴上手套，爪子一伸，就成了一隻人立的大狗；第二位，一身教士長袍，頭戴帽子，與耶穌會教士（Patrice Kerbrat飾）無異；第三位，是個在小酒館賣唱的歌手，頂著一臉精緻的彩妝，身著爆乳的舞衣，明豔照人，她演的是勾引聖安東尼的迷人魔鬼（Anne Delbée飾）；第四位眼露兇光，不過舉止輕盈，愛幻想，直如莎劇《暴風雨》中的精靈艾利兒（Ariel, Colin Harris飾）；第五位穿著寬鬆的鮮紅外套，頭戴氈帽，加油添醋地描述教會如何沒收女主角的珠寶，配上猥褻的手勢以及誇張的動作，活像一個活躍於野台戲的戲子（Jean-Claude Jay飾）[20]。一言以蔽之，浮士德碰到的是個千變萬化的魔鬼。

　　從維斯康提（Visconti）的電影《魂斷威尼斯》（*Death in Venice*），以及柏格曼（Bergman）的《野草莓》（*Wild Strawberries*）汲取靈感，維德志以角色分裂的手法，處理主角重返青春的主題[21]。當主角是老浮士德時，少年浮士德在舞台周圍徘徊，反之亦然，兩人其實是互相吸引[22]。全戲籠罩在一種回憶的夢幻氛圍中，因此看戲猶如看浮士德的各色幻想展演

20　Regnault, *op. cit.*, p. 140.

21　《浮士德》中的愛情故事，是歌德於古老的傳奇以外，新創的劇情主幹，據說原是他年少輕狂的戀情。從歌德在原劇中的「獻辭」，可見他對往日情懷的無限懷念。《浮士德》的自傳成分甚高。

22　Bernard Dort認為維德志在此也影射他和老阿拉貢（Louis Aragon）的關係，見其"L'âge de la représentation", *op. cit.*, p. 517。

（*ET II*：311），其中「自戀」的表演主題，在八年後的表演版本中，發揮得更加淋漓盡致[23]。

馬賽克集成手法

　　除上述兩部經典電影之外，維德志還引用了電影《浮士德》（F. W. Murnau）、《藍天使》（*Der Blaue Engel,* J. von Sternberg）、德國表現主義電影、美國的喜劇與幫派片、古諾（Gounod）的歌劇等等。單是序曲過後的第一場戲，老浮士德困坐書房，維德志緩緩打開一個舊皮箱，看到其中的各色舊物，有如打開回憶之門，「一切從記憶的閣樓中傾倒而出」（*ET II*：311）；他的表演就使何紐聯想到恐怖的伊凡（Ivan）、希臘海神普賽頓（Poseidon）、《舊約》中的該隱（Caïn）、伽利略（Galilée）等等[24]。

　　為了破除中產階級觀眾習慣的生活化演技，維德志透過一連串的角色面具扮演，破解演員／角色之連貫心理[25]。演技大抵走類「表現主義」流派，演員的手勢誇張，軀體常傾斜，臉色蒼白，眼眶塗黑，表情怪異，刻意放慢動作，或甚至分解執行[26]。在演出的結構上，導演將《浮士德》改成以人生旅站的架構處理，這點呼應表現主義的戲劇結構，場景之間不相連貫。

　　此外，本劇的戲中戲「奧伯龍（Obéron）與娣塔妮亞（Titania）的婚禮」、妖魔鬼怪大會串的「瓦爾布幾斯之夜」（la nuit de Walpurgis）等場景，用提線木偶演出，因為歌德的鉅著即源自於此傳奇的偶戲版

23　參閱楊莉莉，〈歷盡宇宙乾坤之作：談《浮士德》與《天譴》的舞台演出〉，《白遼士：浮士德的天譴》（台北，麥田出版，2003），頁35–47。

24　Regnault, *op. cit*., p. 139.

25　Jean Ristat, *Qui sont les contemporains ?* (Paris, Gallimard, 1975), p. 143.

26　Denise Biscos, *Antoine Vitez: Un nouvel usage des classiques (Andromaque, Electre, Faust, Mère Courage, Phèdre)*, thèse du troisième cycle, l'Université Paris III, 1978, p. 230.

本。當《浮士德》演出時，木偶師傅亞倫‧何關（Alain Recoing）也寫了一個浮士德的偶戲腳本，同時在易符里巡迴演出。

維德志洋洋灑灑在自己的戲中旁徵博引[27]，乍看像是胡鬧的噱頭，其實隱含導演對《浮士德》的冥想與幻想，帶著一些自傳的色彩。在維德志看來，歌德的原著就是一部匯集他人語錄而成的馬賽克作品，《浮士德》由各式暗喻拼貼而成（*ET II*：301）；歌德在劇中大量引述其他經典，並用隱喻影射時事。本次演出因而充斥各式文學、電影與藝術典故，致使全戲彷彿「文化展覽櫥窗」[28]，演出散發強烈的實驗性。

此次《浮士德》之製作受限於經費與場地畢竟失之於抽象，最後的呈現，有待1981年「夏佑劇院」開幕的盛大演出。

4 推著嬰兒車走的勇氣媽媽

維德志的下一齣戲也是經典──布雷希特的《勇氣媽媽》（1973）[29]，

27 這種旁徵博引與拼貼的技巧，很可能是受阿拉貢實驗小說（如*Blanche ou l'oubli*）的影響，見Guy Dumur, "Diables et diablotins", *Le nouvel observateur*, 15-22 mai 1972。

28 Claude Olivier, "La culture en vitrine : Faust, de Goethe", *Les lettres françaises*, 10 mai 1972。這是本次演出最受批評之處，特別是因為考慮易符里的文化水平，不過Olivier對導演的才智評價甚高。此外，資深的劇評人Guy Dumur則在劇評一開始，就指出本戲徹底發揮了「試驗劇場」"théâtre d'essai"的實驗精神，見其"Diables et diablotins", *op. cit.*。其他重要劇評，參閱Matthieu Galey, "*Faust*, de Goethe: Le théâtre selon Vitez", *Le combat*, 10 mai 1972; Pierre Marcabru, "*Faust*, de Goethe: Trop malin", *France-Soir*, 6 mai 1972; Beltrand Poirot-Delpech, "*Faust* dans les quartiers d'Ivry", *Le monde*, 6 mai 1972。

29 音樂Paul Dessau，法語翻譯 Geneviève Serreau et Benno Besson，舞台設計Yannis Kokkos et Danièle Rozier，音樂指揮André Chamoux，演員Arlette Bonnard (Yvette), Jérôme Deschamps (le Secrétaire, un Paysan), Jany Gastaldi (Catherine), Jacques Giraud (un Caporal, un Paysan), Murray Grönwall (L'Aumônier), Colin Harris (Eilif), Evelyne Istria (Courage), Jean-Baptiste Malartre (Petit Suisse), Salah Teskouk (l'Annoncier), Bachir Touré (le Cuisinier), Mehmet Ulusoy (un Soldat, un Colonel), Jeanne Vitez (une femme qui chante)。

他決定全本演出[30]。這也是齣顛覆傳統詮釋的非具象舞台作品。首先，令觀眾大吃一驚的是，由依絲翠娥（Evelyne Istria）擔綱的勇氣媽媽，身著玫瑰紅的花布洋裝，是位美麗的少婦；她並未拖著貨車蹣跚前行，而是推著嬰兒車走在垃圾滿布的「歷史小徑」上[31]。而她的啞巴女兒卡特琳（Jany Gastaldi飾）在第五景救出一個嬰兒後，居然開口唱搖籃曲！

　　維德志回歸布雷希特的文本，視本劇為「經典」，亦即隸屬過去，彷如歷史洪流中的一截浮木[32]；言下之意，原作的原始指涉既已難以追尋，導演亦不必自囿於詮釋的傳統中。擺脫史詩劇場的框框，追本溯源，維德志認為這齣劇作像是一齣中世紀的神祕劇（mystère），鬧劇的痕跡仍處處可見[33]。因此，他廣泛引用宗教符碼，致使演出彷彿是齣充滿象徵的寓言劇（allégorie），同時古怪突梯的場面亦隨機而發。這場標新立異的演出，一方面是挑戰「柏林劇集」（Berliner Ensemble）的權威詮釋，另一方面，則是反對法國導演上演布雷希特劇作使用的公式。

　　表演空間由可可士（Yannis Kokkos）設計，他用三座觀眾看台圍成一長方形區域，中間有一低矮的平台，另一座平台與觀眾的看台相連。兩座平台以外的表演區位以金屬鋪路，閃閃發亮，這是勇氣媽媽重複行進的歷史路線；她無論如何也走不出這個格局。

　　演出從暗場開始，經過好一陣子，觀眾才在暗地裡聽到有東西傾倒的聲響，隱約看到有人在一旁的台上傾倒塑膠瓶、油漆桶、破輪胎、

30 《勇氣媽媽》經常在演出時遭到刪減，這當中包括「柏林劇集」的權威表演版本在內。

31 Vitez, "Avec *Mère Courage* au Théâtre des Amandiers, Antoine Vitez aborde Brecht pour la première fois", propos recueillis par Gousseland, *Atac-Informations*, no. 46, 1973, p. 27.

32 *Ibid.*, p. 26。說得更明確，維德志對「經典」的定義，是指劇作的社會意識型態或許已經過了時，但其文學與藝術價值尚存（*TI*：254）。

33 Vitez, "Avec *Mère Courage* au Théâtre des Amandiers, Antoine Vitez aborde Brecht pour la première fois", *op. cit.*, pp. 27-28.

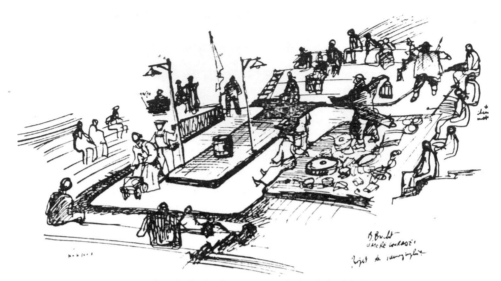

圖2《勇氣媽媽》，可可士舞台設計草圖

廢紙、洗衣粉的空盒等垃圾。暗地中傳出的不明聲響使人焦慮，亦點出
「盲目」的表演主題[34]。

　　本劇的卅年戰爭，就發生在這觸目皆是垃圾的場域中。維德志解
析，若循布雷希特的角度視之，正是戰爭把世界搞得烏煙瘴氣[35]。卡特琳
在第11場戲用到的重要道具——小鼓——從開場即置於場中央，可是她
的母親推著嬰兒車圍著平台不知繞了多少圈，卻始終視而不見，可見其
視線嚴重的盲點。當遠處傳來兒子遭槍決的軍鼓聲時，勇氣媽媽甚至於
還無知地用雙手堵住耳朵[36]！

　　除了使用現代文明的垃圾指涉現代背景之外，維德志也藉由服裝與

34　Biscos, *op. cit.*, pp. 297-98.

35　維德志曾翻譯布雷希特的詩文，他從閱讀本劇和布雷希特的詩作，認為作者視戰爭為
　　社會之生物發酵過程，可加速社會之新陳代謝；此外，垃圾、廢物的意象，也經常出
　　現在布雷希特的詩中，如同一難以擺脫的頑念（*TI* : 246-47）。

36　A.-F. Benhamou, D. Sallenave, O.-R. Veillon, *et al.,* éds., *Antoine Vitez: Toutes les mises en
　　scène* (Paris, J.-C. Godefroy, 1981), p. 141.

音樂暗示劇作的多重時空。維德志分析道：本劇之卅年戰爭，實際上指涉令人難以理解的一次大戰，即列寧所定義的帝國主義戰爭[37]，這是列強用人民的鮮血踩在人民背上打的戰爭，然而對一般人而言，一次大戰則荒謬如卅年戰爭（*TI*：482）。《勇氣媽媽》雖寫於1938年，卻一直要等到二次大戰結束後才有機會登台，而二次大戰的本質卻是殖民戰爭。

為了反映這點，維德志用了黑人、土耳其與阿爾及利亞演員。開場戲，徵兵中士與下士兩人身著二次大戰的軍裝，戲中所用的軍用提箱，和勇氣媽媽身披的軍用大衣，卻透露一次大戰的指涉，而上校與其祕書穿的卻是卅年戰爭的歷史戲服。在音樂部分，演員高唱的歌曲，又讓人思及本劇完稿的1930年代，例如，開場的歌曲由勇氣媽媽頭戴高禮帽，模仿1930年代德國明星瑪琳‧黛德麗（Marlène Dietrich），她霎時間化身為當年柏林小酒館的歌舞女郎，最後跨坐在鋼琴上[38]。

由於布雷希特在劇中援引路德主義，維德志隨之借用了不少宗教與藝術象徵。如開場，徵兵戲用到的頭蓋骨（象徵勇氣媽媽三名子女的死亡），一再轉手出現，藉由演員模仿十六世紀德國畫家杜勒（Albrecht Dürer）素描手持頭蓋骨的手勢，使象徵意義變得更具體。第五景，卡特琳唱搖籃曲哄她救出來的孩子入睡，其他人跪在她的面前，構成一幅「聖母懷抱聖子」的宗教實體圖像[39]。而勇氣媽媽的次子「小瑞士」之死，更援引耶穌受難的圖騰表現（*TI*：247）。

本次演出獨創的象徵，莫過於推著嬰兒車四處遊走的勇氣媽媽。儘管劇情跨越了三十年，這位媽媽在全場演出中卻永遠年輕，並未隨著時間推移改化老妝。這種永恆的時間觀，置於一日的表演時間架構呈

37　Cf. Lenin, *Imperialism, the Highest Stage of Capitalism* (1916).

38　Biscos, *op. cit.*, p. 302.

39　Bernard Dort, "Au-dessus de *Mère Courage*", *Travail théâtral*, no. 11, avril-juin 1973, p. 104.

現[40]，強調劇情的寓言本質。永遠不老的勇氣媽媽，意謂永難止息的戰火。其次，推著嬰兒車雖意指母性[41]，然而勇氣媽媽卻是為了做生意。因此，戲中象徵母性的另一表演意象——模仿抱孩子的動作，勇氣媽媽便從未做過。可是，卡特琳不僅懷抱死去的小孩唱搖籃曲，開場戲中，甚至懷抱頭蓋骨、死老鼠（垃圾堆中翻找到的），搖它們入睡！戲中的妓女抱著小推車，彷彿擁在懷裡的是個孩子；第五景中，尚出現一個女人哼著小曲將一座房子的模型抱在懷裡[42]。母性與死亡的舞台意象一再出現，勇氣媽媽的生意反倒退居背景。由於遍地垃圾，戰爭質變為一種基本的狀態，而非進行中的行動。鬧劇的場面，主要由報幕者和隨軍牧師兩人發揮，尤其是後者傳教傳到興頭上，單腳旋轉、側翻筋斗全數出籠，與耍寶的小丑無異[43]。

　　從上述可見，維德志並未以舞台動作或畫面，再現劇情發生的情境，他有時甚至刻意反高潮。例如，卡特琳遭槍殺時，舞台接近全暗；所有演員都上場，幾乎全部靜立不動，在暗地裡偶爾傳出驚叫聲，朦朧中似乎有人被勒斃，有人踢到嬰兒車，卡特琳幾次經過場中央，最後一手抓起小鼓，爬上鋼琴（舞台最高處）用力敲鼓，槍聲過後，她的身體折成兩半倒下[44]。

　　如同法國布雷希特專家杜爾（Bernard Dort）之剖析，將完稿於四十年前的作品當經典看，意謂著導演視戲劇對白為無上的言語，足以

40　全戲發生在一天當中，亦即從開場戲黎明前的黑暗至翌晨破曉，卡特琳在最黑暗的半夜遭到射殺，後接第12場黎明中的尾聲。

41　不過，由於卡特琳偶爾也推著她的小嬰兒車，假裝當個小媽咪，這種辦家家酒的動作，不免削弱勇氣媽媽行為的嚴肅性，Dort, *op. cit.*, p. 105。

42　Biscos, *op. cit.*, p. 238.

43　Dort, *op. cit.*, pp. 104-05.

44　Biscos, *op. cit.*, pp. 301-02.

自行神祕地分泌真理，不假外求。然而史詩劇本之可貴，卻在於戲劇情境與其對話、人際關係與社會處境間來來回回的互動關係，若只偏重一端，則經過辯證所得的真理便容易淪為老生常談，或僅止於發揮演技的戲詞。以宗教或文化、藝術的象徵符號處理《勇氣媽媽》，等於將劇文封閉於一成不變的意義價值體系內，導演被迫重複某些符

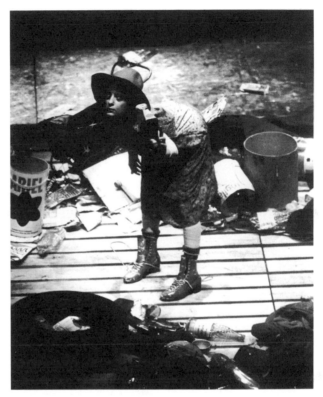

圖3 《勇氣媽媽》中的卡特琳　　(A. Vitez)

號，卻未曾探討矛盾產生的過程。觀眾一再看到年輕的勇氣媽媽推著嬰兒車走在垃圾堆中，這的確是「盲目」的最佳寫照，卻無從明瞭造成主角如此盲目的辯證過程。次第呈現一連串的象徵化表演意象，並不能代替辯證的程序。

　　至於本次演出十分醒目的戲劇性，也和史詩劇場所標榜的戲劇性相異。史詩劇場之所以利用戲劇化的手段，首在於暴露戲劇化社會之幻象，維德志則掉入陷阱，反倒越發凸顯其戲劇性（如勇氣媽媽模仿女星唱歌，以及隨軍神父之丑戲等等）。杜爾的結語是：欲搬演布雷希特，

或許還是按照大師的方法最好[45]。

　　這篇發表於七〇年代的劇評，於今讀來仍有其見地。細心的批評其實披露杜爾對維德志的高度興趣。將近三十年前，維德志另闢蹊徑搬演布劇，引起陣陣撻伐之聲，然而，對照今日德語劇場各式挑釁的布雷希特演出，維德志的實驗只能算是小巫見大巫[46]。維德志早了三十年將史詩劇本視為經典處理。一如《浮士德》，《勇氣媽媽》再度證明維德志未被經典「唬住」（*TI*：239），這是維德志自覺從史詩劇場學得的重要一課，觀眾也很捧場，絲毫未受劇評左右，社區劇場就此站穩了腳步。

5　高水平的表演劇目

　　了解維德志的作風後，再審視他於易符里所推出的劇目，更能理解他的企圖。事實上，在困難的條件下做戲[47]，做一齣算一齣，本不易維持前後一致的表演邏輯，維德志卻辦到了。他不僅貫徹社區劇場應該是「一座屬於所有人的菁英劇場」信念，而且體現他關懷的主題。

　　「一座屬於所有人的菁英劇場」（un théâtre élitaire pour tous），令人聯想「國立人民劇場」的立基 ──「一座屬於所有人的人民劇場」（un théâtre populaire pour tous）。就字源而論，"populaire"一字來自於"peuple"（人民），意指「全民」或「經濟上的弱勢者」，而"populaire"本義是指「從人民而來」、「屬於大眾的」，延伸出去，有「大眾

45　Dort, *op. cit.*, pp. 105-06.

46　參閱*Theater Heute: Brecht-100 oder Tot*, no. 2, Februar 1998。不過，維德志本人亦坦承，此次演出缺少一中心視角，以收攏所有的詮釋線索，誠為最大缺憾，Vitez, "L'héritage brechtien: Entretien avec Antoine Vitez", propos recueillis par A. Collet & A. Girault, *Théâtre/Public*, no. 10, avril 1976, p. 19。

47　「易符里社區劇場」的經營歷經數次危機，最嚴重的一次發生在1976年，劇場面臨被法院查封拍賣的危機，後因輿論支持，而由文化部出面解圍。

化」、「通俗的」意思。1950年代,「國立人民劇場」一詞所隱含的雙重意義掀起了筆戰。哲學家沙特強調 "populaire" 之字源 "peuple" 為「經濟上的弱勢者」,他意指工人階層的觀眾,質疑「國立人民劇場」製作表演菁英劇目的正當性,維拉則訴諸「全民」之意,大力反駁。這是個複雜的議題,表面上看似茶壺裡的風暴,兩造就一字的兩個層面激烈爭論,實則牽涉到複雜的意識型態之爭[48]。雖然如此,法國政府為了達到藝文民主化的目標,並未改變既定的地方分權政策。

再回到維德志標示的「菁英」層面,「菁英」在此不是意指高人一等,而是「高水平」。維德志立意強調易符里劇場作品的高質地,同時也標示他將要走「藝術劇場」之路[49]。事實上,審視維拉的表演劇目,也幾乎全是菁英劇目,多數是一間國家級的劇院常製作的節目。維拉之所以未如此標榜,應該是著眼於文化的普及性,而刻意淡化其高不可攀的印象。相對而言,「易符里社區劇場」連一座劇院建築也無,又位在普羅地區,很難讓人預料得到其製作的藝術走向[50]。

另一方面,「一座屬於所有人的菁英劇場」,這句口號似非而是地將「所有人」(tous)與「菁英的」(élitaire)──兩個相對的概念──相提並論,用意在於區隔「全民/人民劇場」(un théâtre populaire)與

48 Cf. Chantal Meyer-Plantureux, *op. cit.*

49 維德志在「夏佑劇院」刊物《劇場藝術》(*L'art du théâtre*)之創刊號,正式標示「藝術劇場」(le théâtre d'art)之重要性(*TI* : 123-26);事實上,在此之前,這已是他工作的方向。

50 排除不同時代的作風,基本上,維德志與維拉兩人導戲的中心理念很相似:兩人導戲均以演員為中心,全力彰顯對白的絕對重要地位,不賣弄舞台技術。只不過,維拉強調為劇作家服務,不作興新詮劇情,演員的表現中規中矩,較符合中產階級觀眾的期待,維德志則正好相反。有關維拉與維德志的關係,見Jack Ralite, *Complicités avec Jean Vilar-Antoine Vitez*, Paris, Tiresias, 1996。

「大眾劇場」（un théâtre de masse）之別[51]。維德志常說，屬於民眾的劇場，並不一定非得講求大群的觀眾，小眾亦為群眾，演戲的功能並不因此而減損（*TI*：102, 184）。這點是針對維拉所提倡之觀戲大眾說[52]，維拉身為「國立人民劇場」的總監（1951-63），當年此劇場設在「夏佑國家劇院」之內，觀眾席有2500個座位。一個社區劇場的表演規模，本無法與國立劇院動輒數千人的觀眾數目相較[53]。

1976年，談到如何解決「菁英」與「大眾」之文化水平落差問題，維德志表示，關鍵不在於縮減二者之間的距離，而是尋找一個介於觀眾與劇場間的新形式，例如維拉為他的新觀眾，找到了「經典–演員–素樸舞台」的表演方程式，「陽光劇場」（le Théâtre du soleil）也找到了他們的模式，事實上，每位導演都必須回應這個問題[54]。

對維德志而言，重要的是觀眾看到具藝術水平的好戲，從而受到啟發；同時，作品探討的內容能回應觀眾的期待。至於演出是否陳義過高，根本不是問題；只要戲好，不同知識水平的觀眾，自可從中領略不同的

51　直接的「人民劇場」，對維德志而言，與「政宣劇場」（l'agit-prop）無異，見A. Vitez, "Un 'spectacle élitaire pour tous': Le Théâtre de[s] quartier[s] d'Antoine Vitez", propos recueillis par Colette Godard, *Le monde*, 18 mars 1972。

52　Vilar, *op. cit.*, pp. 343-49。追本溯源，這個觀念始於「全民劇場」想法之源起，1920年創辦「國立人民劇場」的傑米埃（Firmin Gémier）更身體力行，領導劇團四處巡迴演出，以擴大看戲的觀眾群。

53　維拉活躍的1950年代，劇場位居社會生活中心，仍為重要藝術形式，可號召大群觀眾進場欣賞，所以主事者可藉演戲達成其「公民劇場」（un théâtre civique）教化民眾的初衷。但到了1970年代，戲劇已不敵其他影視媒體，逐漸失去其吸引力，從大多數人的藝術，幾成為少數人的，但這並不妨礙戲劇繼續發揮其功效，其中一途，即維德志打破小資階級美學觀的作法，詳見下文第11節「突破因襲的詮釋模式」分析，參閱Jean-Marie Piemme, "Le plus d'esthétiques minoritaires possibles", *Les cahiers de la Comédie-Française*, no. 1, automne 1991, pp. 58-59。

54　Vitez, "L'héritage brechtien: Entretien avec Antoine Vitez", *op. cit.*, p. 20。至於維德志本人的表演「方程式」，見本書之第八章「發明演戲的規則」。

第二章 化社區為劇場　　73

意涵。維德志對一般觀眾的欣賞水準深具信心，訴求觀眾用智力（intelligence）看戲的努力[55]，從不簡化演出以求老嫗能解。從本書所論可見，維德志的戲絕對是菁英型的作品，但表演跳脫一般的思維，過程又不失趣味性，有時帶點隨機特質，所以能滿足不同文化水平的觀眾。

　　1971年，維德志在南泰爾「社區劇場」執導第二版的希臘悲劇《伊蕾克特拉》（*Electre*），當中大量插入希臘異議詩人李愁思（Yannis Ritsos）的詩章，劇評人桑迪埃（Gilles Sandier）在《文學雙週刊》（*La quinzaine littéraire*）中讚賞道：

> 「南泰爾的奇蹟。當代戲劇史的里程之作。一方面，我們認為罕見一齣戲之深諦與形式的美感能如此嚴謹地緊密結合，一場如此高明地掌握表演符號的演出，而且能用如此清楚、有力且當代的語言使古老的神話產生意義。另一方面，幾乎是同樣明顯地，這齣研究型的演出——文化的精髓，這齣為了知識分子執導的戲，在本質上——我打賭——能為最不入門的觀眾，被維德志工作地點的社區觀眾立即接受，總之這是繼維拉之後，首度用全新的語彙，提出『全民』劇場的問題。」[56]

桑迪埃高度肯定維德志為芸芸大眾提供思考型作品的決定。

　　維德志也在第二版《伊蕾克特拉》（1971）演出的節目小手冊中，特別附錄了一場訪談，強調提供「研究型」作品對一般觀眾的意義：「沒錯，此戲有『研究』的特質。然而，正是為了一般大眾做研究型的

55　Vitez, "Un 'spectacle élitaire pour tous'", *op. cit.*, p. 19.

56　16-23 novembre。持相反意見的劇評不是沒有，例如，右派的《費加洛報》（*Le Figaro*）就無法接受演員的表演方式，但也不得不坦承這是一齣認真、熱情的演出，自有其吸引人之處，見Jean-Jacques Gautier, "L'*Electre* de Sophocle-Vitez-Ritsos", *Le Figaro*, 28 décembre 1972。此戲之分析，見第三章第2節「古劇與今詩之蒙太奇」。

劇場，對我而言，有『政治訴求』（"revendication politique"）的價值。
我拒絕接受一般大眾只能接受容易的作品這個看法。相反地，我認為應
該提供研究〔型的演出〕給大眾。〔……〕我相信劇場有其任務。」
（*TI*：479）事實上，維德志畢生從不諱言自己將研究當成演出的目標，
亦即演出要展示研究的結果（*Ibid.*：277），不排除其實驗本質。從導演
札記以及「易符里社區劇場」的檔案來看，維德志做戲，並未特別考慮
社區觀眾接受的問題，他自始即將目標設定為「一座屬於所有人的菁英
劇場」，聲明做戲不應畫地自限。

在「易符里社區劇場」任內八年，維德志為此地居民做了19齣戲，
其中沒有一齣是媚俗或無厘頭的搞笑之作。此外，他也受邀為「夏佑國
家劇院」、「法蘭西喜劇院」、「奧得翁國家劇院」、「阿曼第埃劇
院」（le Théâtre des Amandiers）導戲，甚至遠赴莫斯科的「諷刺劇場」
（le Théâtre de la Satire），以俄語導演莫理哀的《偽君子》（1977）。
若將這些作品也一併列入，則總計做了23齣戲，內容可歸類如下：

（1）法國古典劇目

 ① 莫理哀：《巴布葉的妒嫉》、《妻子學堂》、《偽君子》、《唐
 璜》、《憤世者》

 ② 拉辛：《費德爾》（*Phèdre*）、《貝蕾妮絲》（*Bérénice*）

 ③ 雨果：《城主》（*Les Burgraves*）

（2）法語當代劇目

 ① 克羅岱爾：《正午的分界》（*Partage de midi*）[57]

 ② 維納韋爾：《伊菲珍妮–旅館》

57　這是1975年應「法蘭西喜劇院」之邀所導的作品。

③ 卡理斯基：《克拉蕊塔的野餐》、《海邊的大衛》（*Dave au bord de mer*）[58]

④ 波墨雷：《m=M》

（3）其他西方文學經典

① 索弗克里斯：《伊蕾克特拉》

② 歌德：《浮士德》

③ 果戈里：《欽差大臣》

④ 布雷希特：《勇氣媽媽》

（4）「戲劇–敘事」系列

① 杜尼葉（Michel Tournier）：《禮拜五或野人生活》（*Vendredi ou la vie sauvage*）

② 《奇蹟》（改編自《約翰福音》）

③ 阿拉貢：《卡特琳》

④ 佩侯（Charles Perrault）：《葛麗絲達》（*Grisélidis*）

（5）時事劇：《喬治‧龐畢度與毛澤東的會面》

（6）偶戲：

保羅‧埃洛（Paul Eloi）：《Punch 先生的敘事詩》（*La ballade de Mister Punch*）

（7）其他：

高札（Farid Gazzah）的《齊娜》（*Zina*）

從以上的分類可見，維德志不僅致力於搬演經典劇目，且樂於鼓勵新人新作，更努力探索新的表演形式，這其中，他對敘事性劇場用力最深。「戲劇–敘事」係指以敘事本質的文學作品入戲，例如小說。維德

58　這是1979年同樣應「法蘭西喜劇院」之邀，在其第二表演場地「奧得翁國家劇場」推出的戲，由於討論猶太復國問題，引發了激烈的爭論。不過，決定製作演出本劇的人並非維德志，而是喜劇院的執行長Pierre Dux。

志堅持搬演這類型作品，首要呈現其敘事紋理，而非轉換敘事文體為對話形態，完全泯滅其本質，故稱之為「戲劇-敘事」。此外，時事新聞也是絕佳的創作材料，如《龐畢度與毛澤東的會面》即利用兩人1973年的官方談話記錄發展成戲。

另外，偶戲也是維德志很感興趣的範疇。他與木偶大師亞倫‧何關合作，人偶同台，鋪陳一位木偶師傅在生命的晚年，如何與記憶力和體能搏鬥，試著上演平生最棒的Punch and Judy Show[59]，偶戲的故事呼應老師傅心底的希冀（*TI*：258）。維德志更推出許多偶戲與兒童劇，並在「戲劇工作坊」中，安排兒童戲劇的課程，有計畫地培養未來的觀眾，這在當年並不多見[60]。《齊娜》則是易符里劇校學員的作品，是作者兒時的回憶，敘述回教世界一段不可能的愛情悲劇，維德志為鼓勵創作而正式搬演[61]。

6 再創經典的生命

經典，無疑是維德志最重視的劇目，占了他的表演劇目的一半。不斷搬演文明之所繫的經典作品，如同出版界不斷推出文學鉅著的新譯本一般，關係著社會與國家記憶的問題（*TI*：192），維德志視之為西方

59 Alain Recoing, "Vitez et les marionnettes: La mise en scène de *La ballade de Mister Punch* d'Eloi Recoing", *Europe,* nos. 854-55, 2000, p. 138.

60 維德志曾於1972-74年應賈克朗（Jack Lang）之邀，任夏佑國家劇院的藝術總監，負責「兒童國家劇場」（le Théâtre National des Enfants）的計畫，為此，他導了《禮拜五或野人生活》。

61 高札為突尼西亞移民，在巴黎當臨時工，法語說得不好。初到「易符里戲劇工作坊」上課時，態度挑釁，即席演出時，經常發展出批評回教政權的短戲，最後唱起巴勒斯坦的國歌，「工作坊」是他抒解身心的地方。維德志鼓勵學員說故事，啟發了他創作的念頭。這齣小戲甚至得到了《世界報》的注意與好評，對一名外籍勞工而言，誠屬不易，見Michel Cournot, "*Zina*, de Farid Gazzah, au Théâtre d'Ivry: Des renforts de Tunis", *Le monde*, 24 mai 1979。

導演的「義務」（*Ibid.*：293）。廿世紀下半葉的法國，搬演古典名劇
蔚為風潮，不過維德志選擇的劇碼並不追隨風潮，希臘悲劇《伊蕾克特
拉》與德語經典《浮士德》皆非常演劇目，而1970年代的法國雖依然流
行布雷希特[62]，可是《勇氣媽媽》卻從未全本演出過。至於1971年版的
《伊蕾克特拉》，上文已提及，特別的是在原劇中插入李愁思的劇詩，
古劇與今詩或相互輝映，或形成對照，或重複疊印，精心反射了希臘神
話與今日世界的多重關係。

　　屬於西方現代經典範疇的兩齣戲《勇氣媽媽》與《欽差大臣》，前
者屬「打破偶像的」（iconoclaste）作風，後者則是向梅耶荷德致敬之
作，不同的工作心態，反映維德志對兩位戲劇大師的看法。維德志選擇
《欽差大臣》[63]，作為易符里市立戲院落成的開幕戲，同時也是自己的離
職作品，梅耶荷德在他心目中的重要地位由此可見。舞台由一列排成半
圓形的鏡子，界定一個純戲劇化的空間，前有十張椅子，這是梅耶荷德
首演賄賂欽差大臣場景的變奏[64]。維德志利用鏡面的扭曲反影、傀儡以及
動作時而如提線木偶的演員，營造一個幻影重重的怪誕（grotesque）世
界。演出融合馬戲、偶戲、丑戲、滑稽歌舞劇（le vaudeville）於一體，

62　1960年代，布雷希特在東德是僵化的官方寫實主義代表作家之一，在西德，他卻瘋狂
　　地激發激進的導演反省演戲的政治目標，「柏林劇集」代表的「正統」布雷希特因此
　　流行到令人疲倦（Brecht-Müdigkeit）的地步，以至於進入1970年代，布雷希特的經典
　　已乏人問津，反倒是他的少作在東德禁演，卻在西方找到迴響。

63　法文劇本翻譯Prosper Mérimée；舞台與服裝設計Claude Lemaire，燈光設計 Georges
　　Poli，演員François Clavier (Ivan A. Khlestakov), Philippe Fretun (Ossip), David Gabison
　　(Artemi F. Zemlianika), Murray Grönwall (Ivan K. Chpekine), Zbigniew Horoks (Louka L.
　　Khlopov), Claire Magnin (Maria Antonovna), Boguslava Schubert (Christian I. Hübner),
　　Daniel Soulier (Piotr I. Bobtchinski), Agnès Van Molder (Anna Andréievna), Pierre Vial
　　(Anton A.S.-D.-Khanovski), Gilbert Vilhon (Piotr I. Dobtchinski), Carlos Wittig (Ammos F.
　　Liapkine)。

64　梅耶荷德原用的是一列排成半圓形的門框。

每位演員都有自己的拿手好戲（numéro），變化多端的演技大開觀眾的眼界。維德志給演員耍寶的自由，極盡諷刺之能事[65]，他認為單單演出官僚主義，已不足以表達果戈里之強力抨擊，所以他轉強調官僚主義已經成為一種生活的型態；官僚系統才是主角[66]。

　　法國古典劇目方面，拉辛與莫理哀，為法國古典劇壇的雙璧。莫理哀是古典劇壇的常勝軍，維德志從排練其早期的鬧劇《巴布葉的妒嫉》著手，從而領悟到莫劇的本質，進而以十二名演員、一堂布景、一桌二椅、一根棍棒、兩支燭台，仿十七世紀的演出體制，輪流搬演莫理哀的四齣巔峰之作，為第32屆「亞維儂劇展」的熱門戲，也是維德志首部廣受歡迎的大戲，使他擺脫了「知性劇場」（un théâtre intellectuel）的標籤。「四個非凡的晚上。維德志和他的演員向莫理哀、向劇場、向才智、向感知致敬的非凡鉅作」[67]。四部曲後來又巡迴法國與歐陸各大城市演出長達兩年之久，轟動一時。這齣大製作鮮明地再創莫劇表演的傳統，奠定了維德志在法國劇壇的地位[68]。

　　至於曲高和寡的拉辛，維德志是當代少數持續搬演其劇作的導演，一生共執導四部拉辛傑作 ──《昂卓瑪格》（1971）、《費德爾》

65　本戲評價兩極，部分劇評認為過於賣弄與醜化的演技，犧牲了果戈里的鉅著，參閱 Michel Cournot, "Gogol dans les glaces", *Le monde*, 6 mars 1980; Pierre Marcabru, "*Le Revizor* de Gogol: Trois heures d'ennui", *Le Figaro*, 5 mars 1980; Guy Dumur, "Le temps des imposteurs", *Le nouvel observateur*, 10-17 mars 1980；然而，也有充分表示欣賞的劇評，參閱J. Lucien-Douves, "*Le Revizor* à Ivry", *Impact*, 22 mars 1980; J.-Y. Touvais, "La bureaucratie à l'état pur", *Le Rouge*, 14 mars 1980; Benhamou, Sallenave, Veillon, *et al.*, éds, *op. cit.*, pp. 147-54。

66　Vitez ,"*Le Revizor*: Le rêve de jeunesse d'Antoine Vitez", propos recueillis par J.-P. Bedei, *France-U.R.S.S.*, no. 126, mars 1980, p. 55.

67　Gilles Sandier, "Avignon 78 ou le triomphe d'Antoine", *La quinzaine littéraire*, 1-14 septembre 1978.

68　詳閱第五章「重建莫理哀戲劇表演的傳統」。

（1975）、《貝蕾妮絲》（1980）與《布里塔尼古斯》（1981）。《昂卓瑪格》充滿實驗精神，六名演員從朗讀對白出發，輪流飾演八名角色，演出強化劇情的基本結構，這是維德志解構主義時期的力作。面對名劇中的名劇──《費德爾》，維德志則從根本下手，從亞歷山大詩律（l'alexandrin）的唸法出發，與音樂家阿貝濟思（Georges Aperghis）合作，探究拉辛詩文與音樂的密切關係[69]。《貝蕾妮絲》演出深化表演成規，《布里塔尼古斯》激情地演示羅馬歷史悲劇，均為難得的佳作。

7　挑戰難以搬演之作

　　相對於超人氣的莫理哀，或地位崇高的拉辛，浪漫主義的巨擘雨果，進入二十世紀後不僅風光不再，其浪漫熱情與激昂的詩文甚至淪為笑柄。阿拉貢所著《你認識雨果嗎？》，修正了維德志對雨果的認知，他特別選了一向號稱不可能搬演的《城主》挑戰自己，值得深究。

　　本劇以中世紀德國為背景，所謂「城主」（burgrave）是指神聖羅馬帝國境內各據一方稱雄的軍閥。劇情鋪展帝國皇帝「紅鬍子」腓特烈一世（Frédéric Barbarossa, 1122-90）的家族恩怨，透過四代的激烈衝突，熔愛情、復仇、政治與歷史於一爐，雨果原欲影射拿破崙皇朝之復辟夢，並透過腓特烈一統神聖羅馬帝國的歷史，寄望歐洲大陸之統一。然而，對照史詩般的磅礡背景，劇中年輕一代純真的戀愛顯得悲情，而上三代的愛恨情仇，則由於高壽而顯得荒謬，加上近卅名要角的龐大規模，以及富地方色彩的場景要求（廢墟、地牢、宮殿、要塞等），劇本從1843年於「法蘭西喜劇院」首演失利後，即被視為不可能搬上舞台，雨果從此傷心地遠離摯愛的戲劇圈。

69　詳閱第六章「活絡拉辛的記憶」。

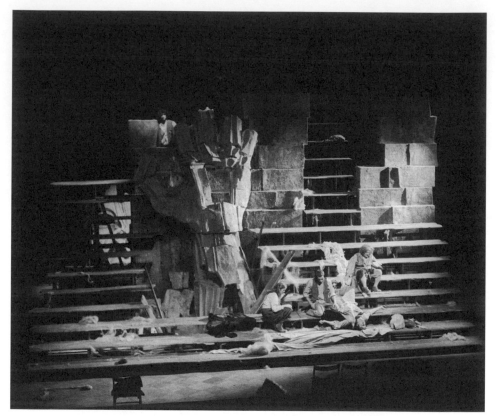

圖4 《城主》演出　　　　　　　　　　　　　　（Cl. Bricage）

　　深知自己缺乏足夠的預算製作一齣像樣的盛大浪漫詩劇，維德志決定另起爐灶。他一方面指導演員多方實驗朗讀雨果筆下的亞歷山大詩句，企圖以多樣的音調與節奏，讀出雨果突破古典詩律處，另一方面，則把握劇情的幾個重點切入解讀。首先，舞台為一座高七公尺、危危顫顫的樓梯所占，由雕塑家德馬齊埃爾斯（Erik Desmazières）設計，中間伸出一隻戴護手甲的巨大手掌，背景為破落的城牆，在燈光的烘托下，整體設計散發廢墟之感，昔日巨人神話時代富麗堂皇的宮殿，至今只剩斷垣殘壁。

　　雨果於序言中明言，《城主》旨在表達所有民族由盛而衰之巨大道德「階梯」／序列（échelle），設計師聰明地將其轉化為舞台基本裝置。此外，巨大的護手甲也出自劇本的意象[70]，象徵腓特烈大帝昔日坐擁的巨大權力，經過歲月的摧殘，如今化為石頭，永遠留在傾頹的牆上。扼要的舞台設計勾勒出神話時代的雄偉氣勢，獲得一致讚譽。

　　其次，《城主》只用五名演員扮演所有角色[71]，其中四位（三男一女）剛出道，可是主要角色均為百歲人瑞。維德志認為，雨果慣於作品中投射自己對耆年的幻想[72]，所以劇作的本質可視為一場孩子夢（TI：502）。基於此，他選擇年輕的演員扮演超齡甚多的角色，演員也故意賣力地模仿老年人蹣跚邁步的動作[73]。

　　演出於陰暗中開場，台上只見一張大被單，下面躲著人，一隻手慢慢伸出被單外，在台階上摸索、找尋吃食。接著，五個像流浪漢的演員才逐一露面，他們是第二場戲中衣衫襤褸的囚犯，直至劇終，一直保持介於囚犯與流浪漢之間的曖昧身分演戲，這兩類人原是雨果向來關心的對象。全場演出遂有如一群人犯在搬演《城主》一戲（TI：366）。

　　雨果專家尤貝絲費爾德（Anne Ubersfeld）指出，演員精於把玩意涵豐富的小道具，諸如白麻繩（象徵白髮與鬍子）、破布（意謂著赤貧）、破提琴（其走調的琴聲讓人聯想死神的召喚）等等，藉以經營強

70　一幕六景，形容紅鬍子時代的戰爭為巨人之戰，紅鬍子英勇地在敵前擲下護手甲，敵軍望風披靡："Jetait son gantelet à tout notre armée,/ Tout tremblait, tout fuyait, d'épouvante saisi"；二幕六景，紅鬍子回憶自己往昔戴著青銅護手甲，摧毀敵人的堡壘："Enfin, j'ai quarante ans, avec mes doigts d'airain,/ Pierre à pierre émietté vos donjons dans le Rhin!"

71　演員有Bertrand Bonvoisin, François Clavier, Rudy Laurent, Pierre Vial, Claire Wauthion。

72　例如，雨果28歲完稿的成名劇《艾那尼》（1830），其中三位男主角之一即為老態龍鍾的呂古梅公爵（Don Ruy Gomes de Silva）。

73　Jean Mambrino, "*Les Burgraves* de Victor Hugo par le Théâtre des Quartiers d'Ivry", *Etudes*, mars 1978.

而有力的意象。其中最令人叫絕的，莫過於從樓梯高處流瀉而下、宛如長河般綿延不絕的白麻繩，用以象徵紅鬍子傳奇的雪白長髮（第160-61行詩），鋪天蓋地的白麻繩，轉喻他不可思議的高齡，產生一種荒誕的效果。而演出最使人稱奇的是智勇雙全的紅鬍子由一個巨大的面具代表[74]，明白象徵權力之空虛，面具與巨大的護手甲同屬一個主人，他的台詞由其他演員輪流道出[75]。

劇評一如往常毀譽交加，多數的劇評雖稱讚導演詮釋個別詩行的睿智，但仍表示難以接受維德志未按照原劇情境搬演，以至於偶爾讓人摸不著頭緒。不過，尤貝絲費爾德寫了兩篇極力為維德志辯護的劇評。她論道：導演透過一群衣衫襤褸的流浪漢，徹底發揮浪漫劇所標榜的怪誕（grotesque）面向，掌握了《城主》的嘲弄本質[76]，其中，特別是老牌演員魏亞爾（Pierre Vial）反串高齡80的女巫婆（Guanhamara）最得好評；而浪漫劇的另一面——崇高（le sublime），則透過精心的唸詞表現，讓人激賞[77]。

這次演出匠心獨具，勇敢挑戰難以具現的場景，與令人難以置信的劇情，為維德志日後於「夏佑劇院」的兩齣雨果大戲——《艾那尼》（Hernani）與《呂克萊絲·波基亞》（Lucrèce Borgia）——打下了基礎[78]。

以上論及之經典劇，無一不是文學鉅著，維德志在表演體制與劇本詮釋兩方面皆有新貢獻；或完全與固有的表演傳統決裂，以求作品再度綻放新的光芒，如雨果之作，或出於傳統但超越其上，如莫理哀與拉辛

74　這點也是出自劇文的靈感（第336與第700行詩）。

75　Anne Ubersfeld, "Formes nouvelles du grotesque", *La nouvelle critique*, février 1978, pp. 63-65 ; Anne Ubersfeld, "Un espace-texte", *Travail théâtral*, no. 30, 1978, pp. 140-43.

76　維德志打破偶像式的詮釋常被視為對劇作的嘲弄。事實上，他本人最反對無謂地開劇本的玩笑，針對《城主》，他更明白表示反對這種心態（*TI*：502）。

77　同注釋75。

78　參閱楊莉莉，〈空靈的舞台空間設計：論雅尼士·可可士挑戰浪漫劇空間設計系列之三〉，《當代》，第168期，2001年8月，頁101-16。

名劇之重新詮釋，最後達到活絡文化記憶的目標。

8 當代劇作與當代政治

　　在當代劇作方面，維德志的表現更是亮眼，可惜在熱衷搬演古典名劇的1970年代，他這方面的成就並未得到應有的重視[79]。綜觀維德志畢生執導的當代劇作，無一不與政治相關。他欣賞當代劇作家「談當代社會的欲望」，「以一種有聲有色、生動的方式，捨棄老掉牙或遠古、哲學的隱喻」，並且特別欣賞他們採劇烈、沒品味（avec un mauvais goût）的手段，討論今日的世界（*TI*：316）。維德志立意舉薦這類作家，波墨雷、卡理斯基與維納韋爾為其中三人[80]。

　　這三位劇作家的作品有一項共同特色：均以史實或古老的神話為背景，在多重時空座標上發展劇情，同時流露時間的厚度與歷史的縱深，這點在卡理斯基的作品尤其顯著。這類兼顧時間橫軸（劇情的起承轉合）與縱軸（劇本的神話象徵層次）的新作，吻合維德志解析劇本從水平面與垂直面雙管齊下的策略，故能在千姿百態的當代劇作中脫穎而出，吸引他的注意力。

8 · 1 消費社會的政治機制

　　繼《勇氣媽媽》後，維德志為推廣新人新作，再度選了波墨雷的作

79　儘管執導經典劇作表現傑出，維德志剛出道時，其實對古典劇目並不熱衷，他當時最想做的戲是如高達（Godard）早期的電影*Made in U.S.A., La Chinoise*等雜拌政治與私人生活之作（*TI*：317）。

80　他一生兩度執導波墨雷的作品，三度導演卡理斯基（《克拉蕊塔的野餐》、《海邊的大衛》以及《法爾盧／錯誤》（*Falsch*），至於如今享譽劇壇的維納韋爾，他的《伊菲珍妮-旅館》當年曾乏人問津。

品《m=M》。本劇以1961年法國洛林區（Lorraine）煤礦工人集體罷工事件為素材，標題"m=M：les mineurs sont majeurs" 一語雙關，字面上的意義是「煤礦工人是大多數」，同時"mineur"（「煤礦工」）一字又有「較少數」之意，相對於"majeur"（「較多數」），劇名意指：為數較少的煤礦工人，終將團結成不容忽視的多數。

此外，作者又融入1892年5月1日的富爾密斯（Fourmies）事件，該地的保安警衛隊槍殺手無寸鐵的示威煤礦工人。波墨雷以此事件的犧牲者，一名工會幹部的女兒瑪麗‧布隆多（Marie Blondo）為主角，鋪排她參與罷工，到巴黎爭取工人的權益，卻不幸掉入媒體誘人的陷阱，迷上一位電視名主持人，一頭栽進廣告的世界，意亂情迷地歌頌消費社會的榮耀，最後自我覺醒，率先加入煤礦工人的抗爭，結果慘遭射殺。

事實上，《m=M》為所有遭到鎮壓的階層說話；波墨雷旁徵博引，舉凡1831年法國里昂（Lyon）絲工起義、1834年北美蘇族印第安人大屠殺、1871年巴黎公社慘烈的革命、1968年5月墨西哥「三種文化廣場」之學生屠殺事件、六八學潮的巴黎巷戰等等，均在劇中占有一席之地。

全劇書寫未用標點符號，行文則模仿詩的步調與韻律，不過用語簡明，不避低俗。與《弗朗索–費利克思‧庫爾巴的大調查》一樣，本劇人物類型化，主角有長篇大論的傾向，布局煽動觀眾的情緒。主題在悲慘的史實與「沒品味」的消費和娛樂新聞之間擺盪，宗教意象不時冒出，雖然諧擬的廣告口號，以及政治人物言不及義的說詞令人噴飯，詩意的對白仍維持作品的莊嚴感。波墨雷滔滔不絕、意象繽紛的白話詩文波瀾壯闊，熱情澎湃，極盡冷嘲熱諷之能事。

如何以有限的預算，搬演這齣時空變化頻繁、主題多頭進行、且不乏有上萬人場面的大戲呢？維德志緊抓住劇本的旨趣：在一個金錢與權

力掛鉤的資本主義社會中，無遠弗屆的媒體以美化的虛構影像，刺激觀眾進行不理性的消費，從象徵角度視之，猶如轉化消費過程為全民禮拜的儀式。

劇中，第二部第二場戲題名為「成了」（"Tout est consommé"），瑪麗進入電視聖殿當廣告明星，過程以東正教的繁複禮拜儀式進行，全程現場實況轉播。根據《約翰福音》，「成了」原是耶穌在十字架上臨終的遺言，意指他已完成應完成之事。劇作家在此玩弄"Tout est consommé"這句話的雙重意涵：在一切被消費／「成了」的過程中，電視購物取代了宗教的功能。因此，劇本的副標題即定為「巷戰的黑色彌撒」（messe noire sur les barricades），維德志順勢借黑色彌撒作為表演的雛形。

《m=M》只用十位演員[81]，他們身著平日服裝，場上只見一桌數椅。開場在布隆多家的廚房，演員圍坐鋪著白色桌巾的餐桌用晚餐，這個景象令人聯想起「最後的晚餐」（la cène）。演出宛如一場詭異的領聖餐禮，宗教氛圍濃厚，演員言行舉止流露高壓的張力，台詞以朗讀方式出口，部分採唱誦，或獨誦，或合唱；演員偶爾長時間不發一語，彷彿沉入自省、自觀的境界[82]。

演出批判「消費社會」，高潮之一是瑪麗（Christine Gagnieux飾）覺悟到自己誤入歧途，她爬上餐桌，以撕裂的聲調，痛心地批判浮華的社會為天真的少女設下虛榮的陷阱。坐在一旁暗處的其他演員，則發出

81 Martine Chevallier, Jean-Pierre Colin, Jérôme Deschamps, Jean-Claude Durand, Christine Gagnieux, Murray Grönwall, Patrice Kerbrat, Jean-Bernard Moraly, Salah Teskouk, Nadia Vasil.

82 Evelyne Ertel, "'Théâtre ouvert': Forme nouvelle ou formule ambiguë?", *Travail théâtral*, no. 13, octobre-décembre, 1973, p. 87.

恥笑、做怪、搗亂的聲響，女主角最後聲嘶力竭地問道：「要股票，還是要命？」場上才恢復平靜，為觀眾留下思考的空間[83]。演員扮演角色，也加入自己的批評，例如當瑪麗盡情歌頌消費社會的一切時，身體卻不由自主地嘔吐[84]。

　　鋪上白色桌布的餐桌，燈光常凸顯其存在，看來超出現實，彷彿一擺脫不了的頑念，也令人聯想到祭壇[85]，瑪麗多次被比喻為純真與無辜的羔羊，於結局遭到槍殺，浴血的身軀被抬到雪白的桌上，彷彿祭品。此時，代表全民致哀的首相則有如祭師，舉起鮮血淋漓的手畫十字[86]。如此令人震驚的表演意象，強化了作者對世局之抨擊。

　　另一方面，維德志也在電視媒體主題上大加發揮，挖苦、反諷當代政治人物：演員載歌載舞，首相龐普度（Pampredoux）──諧擬龐畢度（Pompidou）──由女角反串，熱切地跟著一位電視明星討教演講技巧，學習如何展現最完美的笑容；數名政客角色全以當時政壇名人形象現身，諧擬季斯卡（Giscard d'Estaing）的橋段尤其獲得滿堂彩[87]。

　　《m=M》採形似讀劇的簡明舞台設置，披露波墨雷意象繁複的巴洛克世界[88]，舞台演出與劇作成強烈對比，將觀眾的注意力集中於演員與白話詩文上，借助宗教儀式，猛批當代政治，間以尖銳的諷刺諧擬手法處理影視媒體怪象，導演策略馭繁於簡，直入劇作核心。

83　Jean Mambrino, "*m=M* de Xavier Pommeret", *Etudes*, décembre 1973, p. 739.

84　E. Ertel, *op. cit.*, p. 87.

85　Michel Cournot, "*m=M*, de Xavier Pommeret", *Le monde*, 20 octobre 1973.

86　Pommeret, "Entretien avec Xavier Pommeret", *Documentation théâtrale*, Nanterre, no. 3, 1976, p. 58.

87　Mambrino, "*m=M* de Xavier Pommeret", *op. cit.*, p. 738.

88　Vitez, "Ne pas montrer ce qui est dit", *op. cit.*, p. 40.

8·2　不斷重新上演的歷史

　　像《m=M》這類在劇文中引用史實或神話典故的作品，本身具多重時空指標，通常會著力建構井然有序的層次感。劇作家藉由今日事回溯神話原型或歷史典故，加寬同時加深創作的視野，經由今、古局面的對照，刺激觀眾思索時代之進展。卡理斯基卻一心模糊作品的時空，致使他筆下的戲劇角色，或多或少，有意識地活在至少雙重的時空座標中[89]。

　　以《克拉蕊塔的野餐》[90]為例，劇情聚焦墨索里尼政權的最後時分。1945年4月聯軍攻到米蘭，墨索里尼攜情婦克拉蕊塔走避阿爾卑斯山。在這緊要關頭，原奉希特勒命令保護墨索里尼的德國保安人員卻接到相反的命令，阻止他逃亡瑞士。墨索里尼開始動搖，甚至在逃亡途中，聽從情婦的建議停下來野餐，最後被追兵趕上，與情婦雙雙被殺，屍體被倒吊在洛雷托廣場（Piazzale Loreto）上公開示眾。

　　法西斯政權的臨終史實只是《克拉蕊塔的野餐》之「戲中戲」。事實上，原作並未明白交待劇中三男三女的身分，他們可能是演員，也可能是一群懷念獨裁政權的人[91]。他們聚在一起借助投影機、錄音機與舊報紙，回憶並排練過去的歷史。劇情從墨索里尼之死開場，男、女主角

89　卡理斯基的《海邊的大衛》共五名角色，同時活在今日的以色列，以及《舊約聖經》中的掃羅與大衛王的神話時代。同理，《錯誤》（*Falsch*）中的猶太家族法爾盧（Falsch），同時活在1930年代的柏林以及《舊約》神話雅各的時代；從這個觀點視之，劇中人演的是雅各與他的兄弟廿世紀版的故事，參閱楊莉莉，〈空靈的舞台空間設計：論雅尼士·可可士的白色抽象空間系列〉（下），《當代》，第166期，2001年6月，頁86–88。

90　舞台設計Claude Engelbach；演員Marie-Luce Bonfanti (Antonella), Jean-Claude Durand (Aldo Massari, Mussolini), Coline Harris (Stephen, l'Obersturmführer Fraz Spogler), Claude Koener (Multedo, G. Ciano〔gendre de Mussolini〕, le colonel Valerio), Claire Wauthion (épouse de Mussolini)。

91　「演員」只是劇作家設想的可能身分，見René Kalisky, *Le pique-nique de Claretta* (Paris, Gallimard, 1973), p. 7。

倒吊在絞架上，劇中人邊演邊議論劇情。墨索里尼、他的夫人、情婦、女婿、美容師與安全人員，走到生命交關的時節仍在情慾裡打轉，似想藉此忘卻眼前的危機；然而，他們唯一還有的感覺卻是憎惡。不見天日的密閉空間，彷彿沒有出口的地獄，越發刺激他們彼此互相折磨。

1974年，這齣戲在新啟用的「工作室」首演。由恩杰巴赫設計的舞台為一個1930年代沙龍的剪影，以黑、白兩色為底，沒有窗戶。沙龍的後方立著一列排成弧形的落地長鏡，鏡面凹凸交錯，前置長沙發、小圓桌，桌上擺設象牙色的小檯燈，另有鋼琴、仿大理石的椅子等等。演員服裝幾乎全白，臉刷白，嘴唇塗紫，黑眼圈明顯[92]。所有表演的景象透過扭曲的鏡象交互反射，變得更加紊亂，超出現實，彷彿發了狂，「戲中戲」的結構越發明顯，觀眾見之心驚，再也難辨真實與假象之別。

《克拉蕊塔的野餐》視覺設計走復古風格，突出懷舊的心態，因為誠如維德志所言：真正的法西斯主義，即為一種對遠古秩序的懷念，如拿破崙、凱撒大帝等（*ET II*：411）[93]。在納粹政權垮台三十年後的1970年代，逐漸興起一股對法西斯的懷舊風，唯美，挾帶仿古的優雅感，及時享樂成為目標，健忘則是享受人生的必要條件，一如劇中角色全像是得了失憶症，經常演到後面就忘了前面（*TI*：490-91）。

維德志破解唯美、健忘的懷舊心態，演員表現誇張，強力呼應戲中戲的劇情結構，這齣歷史劇的幻想層面被放大處理，演出遂質變為一場噩夢。觀眾見證主角步向崩潰的歷程，刺耳的叫聲、令人難以忍受的惡

92 Patrick de Rosbo, "*Le pique-nique de Claretta* de René Kalisky: Le danger des années 30", *Le quotidien de Paris,* 18 octobre 1974.

93 Cf. W. Laqueur: "Nazi ideology was backward looking, and so was Fascist doctrine, with the Roman Empire and the German Middle Ages as the ideal forms of existence", in *Fascism: Past, Present, Future* (Oxford University Press, 1996), p. 69.

笑聲，劃過密閉的空間，主角身上穿的1930年代流行服飾開始沾汙，沙龍中逐漸堆積垃圾。墨索里尼（Jean-Claude Durand飾）最後幾乎變成一名流浪漢，手上提著公事包，裡面塞滿過去光榮事蹟的剪報與文件，時而更淪為一名小丑，早上宿醉未醒，不停耍弄一套又一套的把戲[94]。

　　演員誇張、多變的演技吸引所有的目光。肯定本次演出的劇評者指出，演員同時遊走於嘲諷、情色、批評等路線，演技雖走極端，可是，批判亦堪稱尖銳[95]。否定的劇評，則認為演員在沙龍中橫衝直撞，與被人操縱的傀儡無異，他們搬演的戲碼超出自己的能力；人的本質已被抽空，只剩影子、口號和懷舊的情懷[96]。杜爾也覺得演員飆戲飆得太厲害，維德志似乎對戲劇與純粹的演技有一種懷念，不免使人覺得現場演出彷彿為自己的反射鏡像所著迷，意旨因此不易讓人完全掌握[97]。

　　綜觀劇評，《法蘭西晚報》（France-Soir）所論較公允：《克拉蕊塔的野餐》是個出道不久的導演，透過虛擬的假象，質疑真實的實驗；一群失憶的男女，好比參加一場死亡的化妝舞會，他們面對鏡子，一步一步，想重建納粹主義臨終可能的歷程，可是不連貫的扭曲鏡象反射出噩夢般的印象，再也無法拼湊成整體的記憶[98]。

　　借助有效的舞台設計，維德志以令人目眩的演技，暴露了法西斯政權之腐化，演出加強戲中戲的結構，予人「歷史不斷重覆上演」的觀感，更能發揮原作對懷念法西斯之譏彈。

94　Bernard Dort, "La double nostalgie", *Travail théâtral,* nos. 18-19, janvier-juin 1975, p. 214.

95　J. de Decker, "La répétition ou la nostalgie punie", *Clés pour le spectacle,* no. 47, novembre 1974, p. 11.

96　Renaud Matignon, "*Le pique-nique de Claretta* de René Kalisky", *Le Figaro,* le 1er novembre 1974.

97　B. Dort, "La double nostalgie", *op. cit.,* p. 215.

98　Pierre Marcabru, "Une leçon de théâtre", *France-Soir,* 18 octobre 1974.

9 立足於此時與此地

　　同樣將劇作的時空瞄準「立即、目前與剎那」[99]，同樣多方指涉此時與此地背後之歷史與神話原型，維納韋爾之與眾不同，在於他筆下的角色全為當下忙得不可開交，未曾意識到另一層時空的存在，不像卡理斯基的角色活在今古交疊的世界中，而且維納韋爾寫的台詞家常之至，有別於波墨雷讓角色說白話詩文。

　　《伊菲珍妮－旅館》[100]取材自英國小說家格林（Henry Green）的小說《戀愛》（*Loving*），劇情發生於希臘麥錫尼（Mycènes）古城一家由法國人經營的觀光旅館中，時間是1958年5月26至28日三天。話說5月13日，阿爾及利亞發生政變，時局大亂[101]，一群大半是法國籍的觀光客因而無法歸國。在此同時，旅館裡的一名小員工亞倫（Alain）利用老闆奧瑞斯特（Oreste）臨終的契機，積極布局以謀奪管理的權位。5月28日，戴高樂在亂中掌握了法國政權，在「伊菲珍妮－旅館」中，亞倫尚未接到

99　Michel Vinaver, *Ecrits sur le théâtre*, vol. II (Paris, L'Arche, 1998), p. 160.

100　舞台與服裝設計Yannis Kokkos，演員Jérôme Deschamps, Martine Fouillet, Jean-Claude Jay, Lise Martel, Roland Monod, Alain Ollivier, Thérèse Quentin, Anne Rondags, Laurence Roy, Daniel Soulier, Claudia Stavisky, Nada Strancar, Dominique Valadié, Agnès Vanier, Carlos Wittig。

101　阿爾及利亞戰爭於1954年發生時，生活在阿爾及利亞的歐洲人以及法國軍官，早已對法國軟弱的第四共和政府極為不滿。他們並不希望阿爾及利亞與法國和談獲得獨立，而是希望有一強權政府主導國家；法軍也希望就此機會，可以一洗放棄中南半島、摩洛哥及突尼西亞之恥。1958年5月13日，當地歐洲人與法國軍官，利用三名法國士兵被阿爾及利亞叛軍處死為藉口進行示威，阿爾及爾的總督府被占領，軍隊握有實權。軍方領袖要求戴高樂出面組閣。15日，駐阿爾及利亞的法軍總司令也公開表示支持戴高樂。此後一連串的事件，讓法國政府必須在「戴高樂」或「混亂政府」中抉擇。26至28日三天，戴高樂與內閣總理普利木蘭（Pflimlin）對話，後者於28日提出辭呈後，由戴高樂進行組閣，見Thomas Ferenczi, *La politique en France: Dictionnaire historique de 1870 à nos jours* (Paris, Le Monde et Larousse, 2004)。

正式的任命，但已掌控了經理暫時出缺的旅館。

　　本劇有三層時間結構，亦即希臘奧瑞斯提亞神話、戴高樂之謀權[102]以及亞倫爭取旅館經營權，這三個層面均涉及正統王權／統治權的篡奪與繼承，這是維德志關注的主題之一。從這個視角來看，《伊菲珍妮－旅館》之老主人奧瑞斯特的辭世，象徵法國第四共和告終；亞倫與戴高樂之操弄大局，在本質上均為爭權奪位的行徑。

　　維納韋爾深信：「歷史僅源自於日常的雜燴（magma）」[103]，編劇常從雜亂無章、隨機突發的日常生活取材[104]，希臘神話的作用在於賦予劇本可資參照的結構。不過，作者並不希望觀眾將《伊菲珍妮－旅館》視為戴高樂謀權的一齣寓言劇，這條劇情線遂只以雜音的方式透過電話、收音機與報紙披露，而且所有人物亦關心自己遠勝於國家大事。其實，占據維納韋爾的舞台前景是當下的時時刻刻，劇本乍讀因此很瑣碎，看似不著重點，戲劇性又不足，從1959年付梓後一直沒有演出過，經過了18年才由維德志搬上舞台，劇本很可惜失去了時效性[105]。

　　旅館命名「伊菲珍妮－旅館」，主人名喚奧瑞斯特，希臘籍員工以神話人物命名[106]，觀光客議論古老血腥的神話，這些都是刺激觀眾思索

102 戴高樂是在阿爾及利亞政變的危機中重出政壇，儘管他看似被動出面，然而因時機敏感，且他的人馬一直持續運作，他很難撇清，因而予人謀權之感。

103 Vinaver, *Ecrits sur le théâtre*, vol. II, *op. cit.,* p. 308.

104 維納韋爾以日常的聲響、用品、腳步聲、隻字片語為編劇的出發點，日常生活之平凡、瑣碎、意外、雜蕪都是他創作的素材，接著再加以串聯，慎選歷史契機，安排身處不同社會階層的角色相遇。劇中人物原本平行的際遇，由於偶發的事件而產生交集，進而影響原來的人際關係。利用蒙太奇手段接合的片段埋伏突爆的意義，而且由於結局開放，劇情雖有進展，卻缺乏決定性的結論，加上作者精於描繪由瞬息萬變的剎那構成的當下，很難讓人為劇情下一定論。

105 在維納韋爾的作品中，《伊菲珍妮－旅館》算是冷門劇，法國從1977年的首演後，要等到1995才有再度正式演出的機會，由J. Rosner執導。

106 Aphrodite與Theodora。

神話與劇情關係的線索。此外，旅館的女總管愛蜜莉（Emilie），猶如昔日的伊蕾克特拉，無力地目睹下人強占老主人的床鋪；旅客羅絲畢達莉兒（Lhospitallier）是位對生命充滿熱情的處女，末了卻被迫犧牲自己尋幽訪古的興趣[107]，啟程遠行；如同另一名處女——伊菲珍妮——被迫出航，最後慘遭犧牲（*TI*：497）。以上只是解讀的線索，若要暗示神話時空的層次，必須另行設法。

劇情多頭進展，分別發生在旅館的前廳、配膳室、奧瑞斯特的房間以及員工的房間內，其調度宛如系列寫實場景畫面（tableaux）的展演。本戲首先在「龐畢度中心」演出，由可可士設計的演出空間狀如一條長廊，觀眾面對面，分坐舞台兩邊，舞台地板鋪地磚，天花板懸掛電風扇與波浪狀的白紗，一頭出口代表旅館大門，同時引人遙想古麥錫尼的「獅門」，另一頭通向旅館內部[108]，簡明的設計，生動地點出地中海國家的家居風情。過道式的空間，方便旅館工作人員忙進忙出。一張床、三張桌子、櫃台以及數把餐椅，為每個場景界定不同的劇情空間，同中有異，異中見同，點出情節的並時性與連續性，透過演員的發揮，可可士的設計於關鍵時分，確能促使觀眾感受到三層重疊的劇情時空。維納韋爾當年特別欣賞此舞台設計透露的流動視角與景象[109]。

為凝聚表演意象的張力，台上只用必要的家具。例如兩名女服務生的房間，可可士原來為此準備了兩張床，維德志則捨棄不用，而改讓她們（Nada Strancar與Dominique Valadié飾）坐在兩張椅上，建議她們想像自己是兩名中場休息的芭蕾舞孃，狀如名畫家竇加（Degas）或圖魯滋–羅特

107 以及與律師進一步交往的機會。

108 Yannis Kokkos, "Théâtre de chambre: Notes et relevés", *Travail théâtral*, no. 30, 1978, p. 78.

109 Vinaver, *Ecrits sur le théâtre*, vol. I (Paris, L'Arche, 1998), p. 232.

列克（Toulouse-Lautrec）筆下疲倦的舞者，她們歪坐在椅上，身體或前傾或後仰，彷彿在做暖身運動；奇特的姿態，透露了劇情隱藏的壓力。

圖5《伊菲珍妮－旅館》，可可士舞台設計草圖

　　欲暗示超自然的時空向度，維德志機動地運用靈床。臨終的奧瑞斯特躺在大床上，直至第二幕尾聲入殮以前，白被單罩住的大床與死者，彷彿希臘悲劇的命運（fatum），一直是劇中人在台上無法迴避的事實[110]。在奧瑞斯特房內發生的場景（一幕三景與二幕五景），這張床自然而然地占據中心的位置，然而在其他場景，床與死者僅退居一隅，並未搬離舞台。

　　因此，不管是觀光客用餐，服務生忙裡忙外或待在房內休息，臨終的床，始終停留在觀眾的視線中，形成詭異的局面。不僅如此，躺著

110 Benhamou, Sallenave, Veillon, *et al.,* éds., *op. cit.,* p. 108.

死者的大床，在緊張的關頭忽然自行移動，情勢立即丕變。如在一幕尾聲，員工正在進餐，床突然自行動了起來，原本以為大權在握的亞倫嚇得落荒而逃，結果原來是騾夫在後面推著床！躺在床上的死者尚能發揮威嚇的阻力，可見亞倫的地位尚未鞏固。

全場精準的演技扣緊表演的節奏，十六名演員迅速轉換情緒以揭露角色的複雜面，他們用明確的情緒與動作塑造輪廓鮮明的角色[111]，避免不明不白的灰色心情或日常無意識的小動作，模糊了劇情的焦點[112]。

演出的靈魂人物為亞倫，演員奧力維爾（Alain Ollivier）成功地讓觀眾透過一個汲汲營營的小員工聯想到野心勃勃的將軍。維德志提示他想像亞倫一角出身軍旅，對於下屬，如新來的員工，他成日毫不客氣地呼來喚去；對於女性員工則完全不放在眼裡，甚至想辦法吃豆腐；碰到外籍勞工如騾夫，他潛意識裡的種族偏見完全曝光。亞倫脾氣暴躁，動作大，常開自以為有趣的玩笑，這些都是一名軍官給人的刻板印象。

最具批判力的是，維德志設想出身軍旅的亞倫，對清潔與衛生近乎病態地敏感，很接近法西斯主義的純種強迫觀念。因此，他無法忍受與騾夫同桌吃飯；藉口旅館有人過世，需要徹底消毒，他手上隨時拿著一瓶消毒藥水，上下揮舞，彷彿一個純種的雅利安人（Aryen），揮舞著消毒劑，準備徹底格殺蚊子、蒼蠅與猶太人[113]！這個觀點幫助奧力維爾掌握主角的陰險面，儘管表面上完全不露聲色[114]。

111　本劇於德國首演時，曾因大明星找不到明確的角色個性指示與心理狀態，鬧出一場拒演風波，見Michel Vinaver, "*Iphigénie Hôtel* ", propos recueillis par N. Collet, *Théâtre/Public,* no. 15, mars 1977, p. 25。

112　Anna Dizier, *Le travail du metteur en scène avec le comédien: D. Mesguich, A. Vitez, S. Seide et la troupe d'Aquarium*, thèse du troisième cycle, l'Université Paris III, 1978, p. 167.

113　*Ibid.,* pp. 141-42.

114　有關其他要角的詮釋，參閱第七章第10節「不同於人生的戲劇」。

　　在日常生活的點點滴滴中，亞倫與戴高樂利用危機謀權，構成演出之一體兩面，神話層次呼之欲出，讓人印象深刻。現今法國戲劇界公認維納韋爾為當代最重要的劇作家之一；於今回顧，這齣戲是當年他的劇作少數詮釋出色的作品[115]。

　　從以上三齣當代劇作的精彩表演，可發覺維德志對當代創作與政治的高度興趣，他嶄新的演出手段引人入勝，一針見血的劇情分析，足以激發觀眾進一步思索，使得演出既新鮮又能深入，化解了觀眾對陌生劇作的距離感。

10　挖掘當代怪誕殘酷的歷史

　　維德志向來關心政治，在劇本之外，他原想開創一系列挖掘「當代歷史之怪誕殘酷」為題的戲劇實驗[116]，首先登場的是《喬治‧龐畢度與毛澤東的會面》。本次演出的「劇本」出自兩位國家領導人的會談記錄，時間是1973年9月12日下午5時至7時，地點在毛澤東北京官邸書房。在這次歷史性的會晤中，除東、西兩大主角以外，中國方面尚有當時的總理周恩來，以及共黨副主席王洪文作陪，法方則有負責外交事務之國家祕書利普科斯基（Jean de Lipkowski），由他負責記錄。

115 距首演31年過後，維納韋爾雖盛讚本次演出之質地極佳，表演很有意思，可是，他對舞台空間的混用（他認為觀眾可能搞不清楚地點）、亞倫一角之詮釋太過清楚，略有微辭。維納韋爾認為亞倫一角其實輪廓較模糊，對未來也不是太肯定，比較像是個投機型的人物，他最後之成功屬意外，見Michel Vinaver, "Une autre façon de mettre en scène", entretien avec Evelyne Ertel, *Registres: Michel Vinaver, Côté texte/Côté scène*, hors série, no. 1, 2008, p. 91。有關維納韋爾戲劇之演出問題，參閱楊莉莉，〈論維納韋爾複調戲劇之演出：從《朝鮮人》到《落海》〉，《藝術評論》，第21期，2011，頁115-55。

116 維德志在巴黎「高等戲劇藝術學院」曾根據《費加洛報》1964年10月8日刊出的Brodsky審判記錄排練成戲，可是後來並未公開發表（*ET III*：137）。維德志後來因為太忙而無暇繼續實驗這一系列的演出。

　　這篇法國官方的記錄，在訪談三年過後由《新觀察家》（*Le nouvel observateur*）雜誌於毛逝世的契機發表，當時龐畢度亦已作古，另一與會的要角周恩來也逝世兩年。比較毛澤東會見法國與美國總統的對話錄[117]，讓人難以置信竟會是同一個人發言。毛會晤龐畢度時，或許由於雙方均無迫切危機或嚴重糾結的利益輸送問題要解決，也就是說，缺乏必要的交集作為會談主題，「中」、法兩巨頭的「演出」都在水準之下，對話內容甚至空洞到荒謬的地步，如此令人失笑的「對白」，誠為上好的喜劇素材。

　　這兩位歷史上叱吒風雲的人物會面時，雙方都已近風燭殘年。龐畢度當年62歲，毛澤東80歲，前者素以高文化水平著稱，後者更是西方人士眼中的詩人與哲學家。兩人見面卻無話可談，只好退而在回憶中打轉，重複一些老生常談或言不及義的外交辭令。龐畢度的開場白是：「我很榮幸見到一位改變世界面貌的偉人。」毛澤東倒是直截了當的回說：「我嘛，我整個『垮了』（"foutu"）。我全身上下都是病痛。」[118]

　　從這令人幻滅的開場白以降，兩人看似天南地北，無所不談，實則

117　1999年初，美國喬治華盛頓大學的國家安全檔案館印行《季辛吉祕錄》，收錄自1972年2月下旬，尼克森首度赴中國大陸進行歷史性的訪問之後，他本人與毛澤東、周恩來，以及後來季辛吉和毛、周等多次密會的完整紀錄。訪談錄中的毛澤東講話極為吃力，需由外交部人員重複他的發言，確認無誤後，再進行翻譯，否則就是由護士記下他的言語。雖然體力衰落至此，毛仍不斷用力地藉由手勢強調重點，而且思維仍然很清楚，見傅建中，〈季辛吉祕錄與台灣──兼談它給我們的啟示〉，《中國時報》，民國88年1月10日，第三版。

　　從報紙披露的訪談片段來看，毛的確是操縱會談的高手。以外交談判見長的季辛吉，或絕頂聰明的尼克森，完全受制於其跳躍式的思考擺布。「由於採對話方式」，這些訪談錄「極為生動，讀來有如身臨其境，尼、季、毛、周等人的爾虞我詐、縱橫捭闔一一呈現讀者眼前」（同上，第一版），精采的戲劇搬演情境亦不過爾爾，對談記錄正是戲劇對話書寫的標準格式。

118　Jean de Lipkowski, "L'entretien Pompidou-Mao Tsé-toung", *Le nouvel observateur*, 13-20 septembre 1976, p. 22. 下文出自此訪問記錄的引文，皆直接於文中標明頁數。

各說各話，毫無交集可言。法國總統一再提及自己心中的政治偶像戴高樂，毛澤東卻大談德國戰後的首任總理阿德腦爾（Konrad Adenauer）。兩人勉強從「中」蘇關係談到希特勒，毛澤東開始憶往，提及自己年輕時的長年征戰，以至於落得今日百病纏身；無獨有偶，龐畢度亦開始回想自己身為農村子弟的成長背景。彷彿是為了填補空虛，毛澤東一一細數曾經來訪的法國使者，龐畢度只能被動地附和，無話可回。毛特別說明他沒接見過幾位英國來訪的使者，因對方未要求覲見，毛也樂得擺出官僚架子；官僚姿態，「偶爾還是得擺一擺」（23）。

　　談到法國政治，毛澤東不解，戴高樂當年為何要因民意這種小問題大費周章地舉行公投，最後搞到自己黯然下台。說到底，拿破崙才是毛的英雄，因為拿破崙「解散議會，由自己欽定共同合作的政治人物」（24）。龐畢度委婉地解釋：獨裁政治不夠平衡，代議政體較適合今日的世界。毛則回道，選舉的花費太高，代議政治並不適用於中國大陸。總而言之，「拿破崙的方法是最好的」（*Ibid.*），如果尼克森了解，也不至於栽在水門事件。「尼克森話太多」，周恩來此刻好不容易才有機會插上一句話，毛則觀察到「季辛吉喜歡作簡報，他說的話十之八九都不高明」（*Ibid.*）。

　　除了外交局勢，兩國總統當然也都談到自己的國民；荒謬的是，雙方均不知自己統治的人口總額，此時舞台上的法方人員面面相覷，毛澤東則抱怨道：「人口普查的結果顯示中國人民的數目一直增加。相反地，農業收成的總額卻一直減少」（24）。不過，人口問題顯然不要緊，因為「一旦發生了戰爭，人口馬上就會減少」（*Ibid.*）。舞台上法方的口譯這時突然間離席，大聲喊叫，狀極痛苦。原本精疲力竭的主席一談到戰爭卻突然精神大振，他揮舞雙臂想像美、蘇之間可能爆發的大

戰，「只有退一步才能考慮和平的可能。否則，我們會失去警戒的心態」（23）。原本表態深信美、蘇願意和平共處的龐畢度，至此也只得順應毛澤東以「槍桿子驅逐槍桿子」的理論附和之，有如自打嘴巴。

面對這樣一位思想跳躍的大人物，畢恭畢敬的龐畢度也有不知所云、空話連篇的時刻。兩人聊起引發軒然大波的水門事件，法國總統同樣表示不解，「美國有太多的技術、技術員和記者」（23）。至於選舉，龐畢度表示選舉的花費在法國不是問題，「因為選民認識他們的議員。何況，我們是個比較小的國家。相反地，在中國和美國，要讓所有的選民認識自己就不容易了」（24）。至於毛主席喜愛談的拿破崙，龐畢度也應和說：當年法國遭到英軍封鎖的好處之一，是從此以後吃的甜菜糖是歐洲生產的，以前吃的，是從熱帶國家進口的蔗糖。

東、西兩大領袖最後又回到了拿破崙，這回討論他的死因，會談至此結束，雙方皆對「中」、法從此毋需戒備對方的會談結果甚表滿意。毛澤東表示：「我們之間不需要提高警覺」，龐畢度回道：「幸甚」（24）。

勞萊與哈台當政[119]

面對如此缺乏重點的會談記錄，維德志將其視為現代的「傻劇」（la sotie）處理。傻劇原是中世紀一種諷世意味濃厚的鬧劇，演員飾演傻國中之傻民，利用「嘉年華」（le carnaval）之言論自由特權，大發謬論，針砭社會亂象。為發揚傻劇的裝傻精神，主演本戲的年輕演員[120]並未化老妝；他們身穿平日的衣服，在只有四張椅子、一張床（在舞台左

119 Guy Dumur, "Laurel et Hardy au pouvoir: Antoine Vitez invente le cabaret politique libertaire", *Le nouvel observateur,* 14-21 juin 1979.

120 Farid Gazzah (Mao Zedong), Philippe Kerbrat (Georges Pompidou), Vincent Massoc (l'interprète chinois), Carlos Wittig (l'interprète français), Claire Magnin ou Odile Locquin (l'infirmière), Bernard Coutant (Zhou Enlaï), Antoine Vitez (l'observateur français).

後方）的場上大展身手。

突尼西亞演員高札出任毛澤東，他說話故意強調自己家鄉的口音，藉以暗示中國腔調，一咳嗽便驚天動地，人十分衰弱，會談中需喝中藥補充精力，一度甚至還溜上床補眠，一舉一動需要一旁顯然是熱心過度的護士照料。英俊的克爾布拉（Philippe Kerbrat）扮演龐畢度；儘管身體的病痛全寫在臉上，咳嗽咳到需吃喉糖，他仍然可笑地保持龐畢度的招牌熱忱表情。古當（Bernard Coutant）詮釋的周恩來固然沒幾句台詞，不過他患有鼻炎，又總在緊要處清嗓或猛咳，重要性不容小覷。三大主角全是老病在身。

全場演出因此籠罩在死亡的陰影下。三位病懨懨的主角，端賴兩位在一旁活蹦亂跳的法語和華語口譯互相溝通，兩人動作誇張；毛的口譯笑口常開，調皮搗蛋，龐畢度的口譯則似緊張過度，不停摘下眼鏡，掏出手帕擦汗。中場過後，兩人停止口譯的動作，卻無聊到打蚊子，小動作不斷，全都扣緊重要台詞而發，使東、西兩大主角的潛台詞為之曝光，逗得觀眾大樂。

維德志自己扮演歷史上的利普科斯基，提到其祖先早在拿破崙的時代即遷居法國後出場。此時的舞台上，只剩毛一人躺在床上，他似在做夢，不由自主地微笑說：「又是拿破崙」（24），結束了這場歷史會晤。

從見面握手寒暄、拍照留念，到面對面坐下會談，演員強調外交禮儀的戲劇性，兩位主角彷彿參加一場虛擬的歷史遊行，所有演員演得興高采烈。不過，歷史上的真實人物或許明知「政治即戲劇」的道理，卻並未意識到自己在演戲[121]。這是戲劇（對白）與歷史（會談）的差別，

121 Michel Cournot, "*La rencontre de Georges Pompidou avec Mao Tse-toung*", *Le monde*, 13 juin 1979.

然而二者又何其相像！

　　這也難怪當年的劇評要盛讚演出的巧思，且特別歸功於導演卓越的才智與尖銳的批判能力，足以化腐朽為神奇，將空洞的政治會晤，一字不改地轉化成兼具創意與深度的舞台表演。這場沙龍會談，毫無疑問是踩在人民背上進行的嚴肅對談，但演出又處處爆發讓觀眾驚喜的幻想，令人拍案叫絕[122]，當代歷史果真顯得怪誕與殘酷，兩位世界兩大強國的領袖見面，卻無話可說，令觀眾捧腹大笑之餘，不免心生感慨。傻國傻民無時代不有之，這正是歷史的悲哀。

11 突破因襲的詮釋模式

　　追根究柢，維德志的戲之所以耐人尋味，尤其是他導演的古典名劇之所以能見人所未見，源於他視劇作為待解的謎題，而非熟悉的經典，因而能跳脫固有的思考模式。維德志常說，劇本與其詮釋傳統，二者截然不同；後者是他的參考資料，前者才是他導戲的首要依據。易符里時期的維德志看重對白對他個人與演員所激發的新意，更勝言詮傳統。劇本之所以被比擬為謎題，也是因為維德志相信文學作品本身並非透明可解（transparent），作品不會自己交出解題的所有祕訣，而是必須經過剖析。

　　特別是排演經典名劇時，維德志向來避免從已知的意義出發，而是想辦法創造出一個能引發最富意涵的情境進行排練[123]，意義是排戲後才萌現的，《浮士德》、《勇氣媽媽》、《城主》等戲皆為佳例。1970年代的維德志認為探索劇本可能的意涵，遠比鋪展劇情來得重要。

122　Antoine Spire, "Ces malades qui nous gouvernent", *Témoignage Chrétien*, 11 juin 1979.

123　Michèle Raoul-Davis, "A propos des burgraves de Victor Hugo", entretien avec les acteurs de Vitez, *Théâtre/Public*, no. 19, janvier-février 1978, p. 38. 參閱第七章第3與第4節。

更關鍵的是，維德志讀劇，同時觀照劇文的雙重層面。用經、緯二線作比喻，他指出劇作有水平與垂直兩個面向；水平的緯線構織劇情故事的起承轉合，垂直的經線，則引人聯想其象徵意涵；劇本不只是鋪展一個故事，同時也揭露了存在的模式[124]。在這兩個層面之間，維德志無疑較關注劇作的象徵面，他解釋道：

> 「不要搬演劇情故事，而是演出導演和演員的系列自由聯想。舞台演出由各式自由聯想的蒙太奇、拼貼串聯而成。這種拼貼的手法最後導向一種總括的解讀，趨向一個意義，不過只具總括性質。我覺得與其單純地跟著劇情走，自由聯想所激發的意義，似乎要來得更豐富。」（*CC*: 211）[125]

究其實，自由聯想的基礎往往源自於劇情的原型。例如，莫理哀四部曲的演出可見原始鬧劇的痕跡，棍棒的使用即為明證[126]；同理，《勇氣媽媽》被視為中世紀的「神祕劇」處理[127]，《龐畢度與毛澤東的會面》溯源至中世紀的「傻劇」等等。如此重視中世紀的指涉，維德志強調其戲劇之「寓言」本質，這是他讀劇的傾向[128]。

124 Antoine Vitez, "L'obsession de la mémoire: Entretien avec Antoine Vitez", propos recueillis par P. Lefèbvre, *Le Jeu*, no. 46, 1988, p. 14.

125 身為劇場人，必須隨時回應批評與意見，維德志談話有時不免出現矛盾，但此處引言是他在1980年對自己過去易符里導戲的整體回顧，比較中肯。

126 參見第五章第1節「重建表演的傳統」。

127 特別是第一景中，勇氣媽媽製作的三個死亡籤，預示三個孩子的死亡；此外，三個孩子各代表一種德性，依序為勇氣、誠實與善良，劇中也一再引用《聖經》。

128 即如莎翁名劇《哈姆雷特》，從維德志的角度視之，也被解讀為一齣人文主義時期的神祕劇，因為劇中年輕的主角——「凡人」（Jedermann）的代表（*TI*: 394）——經歷了一連串的啟蒙經驗，見Vitez, "Hamlet", propos recueillis par A. Héliot, *Acteurs*, no. 12, mars-avril 1983, p. 34。維德志擅於分析劇情的原型，例如從母、子與情夫的三角關係視之，他解析《海鷗》（契訶夫）以《哈姆雷特》為師，而後者則出自希臘悲劇《奧瑞斯提亞》三部曲（*ET IV*: 30）。

　　至於分析劇本的觀點，以一位政治旗幟鮮明，又在普羅階層為主的地區做戲的導演而論，維德志最令人想不到之處，莫過於導戲能超越特定的意識型態，既不走共黨純粹嚴厲（pur et dur）的激進路線[129]，也不以自己的政治立場左右觀眾的想法，而是提供不同的思考觀點，通常不乏爭議性，以刺激思考、辯論。

　　針對戲劇所能發揮的政治力量，維德志不認為僅限於傳達一個直言不諱的信息如布雷希特，而是面對主流的意識框架，加以反諷（TI: 77），甚至於做出和主流「不一樣且讓人不舒服的」戲（Ibid.: 75）。言下之意，形式上的突破或顛覆，有其政治訴求。例如，執導拉辛時，維德志曾直言：

> 「我起初認為拉辛悲劇的旨趣正在於其形式，一種極端的不自然〔……〕，我想要使不自然與自然相對峙。我很高興將拉辛的詩句當成作戰的機器，以對抗中產階級欣賞的自然，自然到宛如人生再現一般，對抗這種『不言而喻』的戲劇演出。」[130]

因此，《費德爾》演出之半說半唱，標示了與傳統相異的作法，在維德志看來，隱含挑戰、批判主流思潮的意思，特別是中產階級所擁抱的價值與美學觀[131]。「摧毀自然主義演技符碼所聲稱的現實」，對維德志而

129　Vitez, "L'héritage brechtien: Entretien avec Antoine Vitez", *op. cit.*, p. 19。事實上，根據 Olivier Neveux的研究，1970年代的法國共產黨較關注藝文活動的民主化問題，而不再堅持以激進手法推動普羅劇場，見其*Théâtres en lutte: Le théâtre militant en France des années 1960 à aujourd'hui* (Paris, La Découverte, 2007), p. 26。

130　A. Vitez & M. Scali, "Un plaisir érotique", *Théâtre en Europe*, no. 1, janvier 1984, p. 84.

131　Vitez, "L'héritage brechtien: Entretien avec Antoine Vitez", *op. cit.*, p. 19。此即前一章論及他自省為何加入法國共產黨時所言之「茶壺裡的風暴」（第4節）。另一方面，法國學者Gérard Noiriel析論：維德志從美學上顛覆政治的動作，反應了六八學潮過後，法國知識分子歷經理想幻滅的罪惡感，因而不自覺壓抑這段礙事的過去，據傳連羅蘭・巴特也不免如此，見*Histoire, théâtre & politique* (Marseille, Agone, 2009), p. 118。

言，「其政治重要性等同於立體主義的政治重要性」[132]。

　　這點，比利時劇作家皮爾曼（Jean-Marie Piemme）所言甚是：維德志執導拉辛悲劇，一方面突破刻板的表演，令觀眾見所未見，聞所未聞，其藝術表現力量超越尋常，讓人看到拉辛作品的崇高外表下，藏著一顆飽受折磨的心靈；重點不在於作品的美學價值高低，而是執導這種作品的意義，維德志以其獨特的藝術手法，證明了演出之必要性。另一方面，維德志決心打破小資階級保守、重效益的美學觀，在他們追求休閒興趣之時，推出他們無法想像的演出，迫使他們思考其中的原委，這其中的意義重大[133]。

　　而「國立人民劇場」的駐院詩人西梅翁（Jean-Pierre Siméon）也表示，「藝術行動的政治層面，並非從對世事發展出這個或那個『進步的』或『反動的』觀點內容加以判定，而是在於演出前之抉擇，以決定道德與社會的意義。換句話說：在何處–何時–如何–為誰搬演。」因此，表演形式與內容之衝突，「應該視為一種政治行動，在未預見、也無從預測的情況中找到其證明理由，得到證實。」[134]

　　維德志曾表示政治對他的影響，比較不是反映在演出的內容上，而是在於關懷的主題，諸如權力、正統性、篡權（l'usurpation）、神、無神論、基督與偽基督（Antéchrist）的神話等等[135]，本書討論的多數劇本均可驗證。就現實政治而言，維德志甚少在作品中指涉、揭發當代政治人物，如1970年代激進的表演團體作法，但排戲時經常反省，例如史達

132　Ristat, *op. cit.*, p. 131.

133　Piemme, *op. cit.*, p. 59.

134　Jean-Pierre Siméon原是為了說明現任總監Christian Schiaretti之導演作品而論，見其*Quel théâtre pour aujourd'hui ?* (Besançon, Les Solitaires intempestifs, 2007), p. 88。Schiaretti本人即常引維德志為師。

135　Vitez & I. Sadowska-Guillon, "Electre 20 ans après", *Acteurs*, no. 36, mai 1986, p. 7.

林即為當代篡權的代表人物，他排《伊蕾克特拉》、《澡堂》、《屠龍記》等戲，經常提出來譬喻，不過這僅是舞台表演的一個層面，尚有其他重要層面需考量[136]。

　　整體而論，真正貫穿維德志作品之觀點應為「不速之客」（l'étranger que l'on n'a pas invité），「偽基督」為其延伸[137]。李愁思之長詩《陌生人何時來到？》（*Quand vient l'étranger?*）敘述在一場家庭喪禮中，有一名「路過的陌生人」不請自來，他吸引了每個人的目光，引發種種騷動，卻無人知道他的來歷[138]，觸動了維德志的思緒。

　　在同時，帕索里尼（Pasolini）的小說／電影《定理》（*Théorème*）演繹了另類之「路過的陌生人」—— 一位深具魅力的不速之客，其天使般的容顏激起片中一家人對他的慾求。全家被搞得雞犬不寧後，陌生人離開，身後留下一片廢墟，這幾乎就是《偽君子》的劇情梗概。維德志認為這位來歷不明，也沒有人相信其言語的陌生人，可視為基督的形象。從這個觀點來看，維德志認定莫理哀是藉此質疑救世主的信仰[139]。《偽君子》、《唐璜》、《欽差大臣》與《海邊的大衛》等戲皆深受此觀點影響[140]。

136 *Ibid.,* p. 8.

137 Vitez & Jean Mambrino, "Entretien avec Antoine Vitez", *Etudes*, décembre 1979, p. 651.

138 此詩融正統的東正教，以及歌頌大自然的異教傳統，全詩實為對生命與大自然的讚頌，見Yannis Ritsos, *Quand vient l'étranger ?* trad. G. Pierrat (Paris, Seghers, 1985)。

139 Vitez & Jean Mambrino, "Entretien avec Antoine Vitez", *op. cit.,* pp. 649-50。參見第五章注釋46。另一方面，帕索里尼本人則認為神的存在無可置疑，只不過片中的中產階級，由於優渥的生活與權力的腐蝕，早已喪失神聖的知覺，唯獨農民階級（在片中由女傭代表）尚保有之。在電影中，帕索里尼原欲透過一名年輕的神聖訪客造訪一中產階級家庭的情節，質疑中產階級的認知與價值觀；這名不速之客暗示《舊約聖經》中毀滅性的神，非耶穌基督，見R. de Ceccatty, *Sur Pier Paolo Pasolini* (Le Faouet, Bretagne, Editions du Scorff, 1998), pp. 107-08。

140 《偽君子》與《唐璜》之劇情分析，見第五章第1節「重建表演的傳統」。至於果戈里的「欽差大臣」，這個角色本質上就是位不速之客。《海邊的大衛》則藉由《舊約聖

拓廣此視角，《伊蕾克特拉》中，避居國外的奧瑞斯特及至年長才返國挑戰篡位者，暗合「不速之客」的主題。另一方面，對老浮士德而言，青年浮士德彷彿心靈的闖入者，同樣是位令人著迷，最後卻造成悲劇的不速之客。把握戲劇外來衝突的本質，維德志透過一位「路過的陌生人」，間接表達自己的無神論立場與悲劇的歷史觀，開拓了劇作的新視野。

從第一部作品《伊蕾克特拉》開始，維德志導戲，志在發揚「思想的劇場」（le théâtre des idées）[141]。此劇中的姊妹實為兩種思想的代言人，一人高喊正義，絕不妥協，另一人則忍氣吞聲，聲言「識時務者為俊傑」，雙方皆有道理。對維德志而言，透過戲劇辯證思想的真偽，是劇場藝術存在的真諦。

維德志從來都不是一位隨俗的導演，如有必要，他甚至不惜「甩大眾鑑賞力的耳光」，一如俄國未來主義者（*TI* : 294）。更何況，他常不惜採取論戰的（polémique）立場導戲，其演出之劇評通常都毀譽參半，也就不足為奇了。

然而，正因維德志導戲不按牌理出牌，使人難以預期，演出充滿了變數與活力，因而十分吸引人。《伊菲珍妮–旅館》演出後，右派《費加

經》掃羅與大衛的衝突，探討所謂的「猶太問題」。劇情發生在廿世紀以色列的一處私人海灘上。掃羅化身為一位房地產巨富，為猶太復國主義的先鋒。現代的大衛是一名來自美國布魯克林區的窮大提琴手，為一不信教的波蘭裔猶太人。他受邀前往一房地產巨富的海邊別墅，和主人討論韓德爾的清唱劇《掃羅》（*Saul*），先以音樂贏得一家之主的歡心，再逐一吸引他的女兒與兒子，他們對他產生情愫，最後只剩女主人敵意始終未消，不過，其強烈的敵意夾雜嫉妒，恐亦是自衛——避免墜入情網——之舉。最後，進攻以色列者並非歷史上的腓利士人，而是巴勒斯坦人。他們跨海而來，暗殺富商一家四口，只有大衛得以倖免。這個故事幾乎就是「路過的陌生人」完美的演繹。

141 這是他的導演札記出版的標題，由編者Georges Banu與Danièle Sallenave命名。正因為哲學省思色彩濃厚，維德志的導演札記極具參考的價值。

洛報》（*Le Figaro*）的劇評寫道：

> 「幸好有維德志在。他導戲的能力驚人，能刺激演員展現其最強
> 的張力，去蕪存菁，一筆一筆勾勒出人物的剪影。他指導演員賦
> 予這個有點弱的文本以生命、力道、立體面（aspérité）與奇異
> 性，甚至稍稍跨越了寫實主義的境界。所有的演員毫無閃失地在
> 我們面前發明了新的符號與其他的關係，直到創造了一種新的語
> 言，一種『超語言』，純屬視覺領域，藉此增強、延長、加劇
> （exaspère）維納韋爾的原始論述。」[142]

這種「超語言」的全新表演語彙，正是維德志的戲在一針見血的批判之
外，迷人之處。

就演出的場景設計而言，上述的演出中，除四部莫理哀戲劇以及《貝
蕾妮絲》以外，均無名副其實的布景可用。維德志因此聲言「導演」（la
mise en scène），意即「導演不可能」（la mise en scène de l'impossible），
深信這是「戲劇」的定義（*TI* : 184），強調演戲「不要呈現〔劇情〕所述
之景」（*Ibid.* : 179）[143]，看戲的樂趣盡在於此（*Ibid.* : 184）。這種化缺憾
為優勢的能力，是維德志的強項。

142　Pierre Marcabru, "*Iphigénie Hôtel*", *Le Figaro*, 7 mars 1977。由於仍然不熟悉維納韋爾編
　　導「風景劇」（les pièces de paysage）的理念，這次演出的劇評大半對劇本頗有微詞
　　（主要是批評結構散漫、劇情發展缺乏重點），但對演出本身則稱讚有加。值得一提
　　的是，服務於右派報社的Marcabru立場保守，並非維德志於易符里的忠實擁護者。他
　　的態度頗能反映中產階級對維德志的一般觀感：受到強力吸引，對導演的睿智甚表欣
　　賞，可是對不守成規的演技，有時卻難以消受。

143　面對「不演劇情故事」的批評，維德志曾表示他的戲因含哲學、政治省思，的確缺少
　　一個顯而易見的意義，可是，他認為他的作品並不抽象，例如《浮士德》不僅演出故
　　事，也指涉電影《魂斷威尼斯》、其原著小說（湯馬斯・曼）、同性戀、老少兩位
　　主角之關係，這些層面在舞台上均可理解，Vitez, "L'héritage brechtien: Entretien avec
　　Antoine Vitez", *op. cit.,* p. 19。

　　易符里社區劇場就在輿論、市府與文化部的支持下生氣蓬勃地運作，維德志解讀劇本的眼光犀利，分析鞭辟入裡，演員表現超越尋常，演出形式多變化，導演的睿智與創意最得讚賞，使得這個原來設定為社區性質的劇場，史無前例地成為1970年代法國劇壇的重要指標之一。

第三章　永恆的伊蕾克特拉

「整個世界開始透過詩人之口說話。因此他的聲音有深度，有廣度，有力量。孤立、特殊以及私人的情懷無法經由一個強而有力的聲音表達而只會遭到嘲諷。」

—— 李愁思（Yannis Ritsos）[1]

《伊蕾克特拉》（*Electre*）是安端・維德志生平執導的第一部戲，也是他導演生涯中唯一一部三度搬演的劇作，足證此劇在他心中非凡的意義。在現存的希臘悲劇中，維德志獨鍾情此劇，他認為此劇形式精鍊、冷靜，幾乎像是馬拉美（Stéphane Mallarmé）的詩[2]，而索弗克里斯（Sophocle）均衡、對稱、工整的詩句，最能表達他所揭櫫的「思想的劇場」：伊蕾克特拉與其妹克麗索德米絲（Chryso-thémis）實為兩種思想的代言人，前者高喊正義，堅持反抗，後者低眉折腰，宿命且認分。兩姊妹的辯論是劇作的精華，雙方其實皆有道理。維德志深信，透過戲劇演出來辯證思想的真偽，這正是劇場藝術存在的

1 Kostas Myrsiades, "The Long Poems of Yannis Ritsos", *Yannis Ritsos: Selected Poems 1938-1988*, trans. & ed. Kimon Friar and Kostas Myrsiades (N.Y., BOA Editions, 1989), p. 455.

2 Antoine Vitez & I. Sadowska-Guillon, "Electre 20 ans après", *Acteurs*, no. 36, mai 1986, p. 8.

意義。這三次分別於1966、1971與1986年推出的《伊蕾克特拉》，同時也代表了維德志於卡昂（Caen）文化中心、南泰爾（Nanterre）與易符里（Ivry）的社區劇場、以及「夏佑國家劇院」（le Théâtre National de Chaillot）三個階段的導演成就。

　　年輕時豐富的翻譯經驗使維德志深信，導演為一種語文學的工作（un travail philologique）（*TI* : 60）。為了搬演這齣史前的悲劇，維德志親自翻譯文本，發現希臘原文言簡意賅，字字珠璣，詩律嚴謹，用韻豐富，因此翻譯時，力求逼近古希臘文的意義、聲韻與脈動。三度重演《伊蕾克特拉》，維德志每回均重新思考其形式，連現代導演最感棘手的歌隊處理問題，三次演出也都各有發明。三齣《伊蕾克特拉》彼此互異，卻有一個共同點：廿年來皆由依絲翠娥（Evelyne Istria）擔任女主角。本戲是導演向演員致敬的一種體現。

　　第一版的《伊蕾克特拉》強調希臘悲劇的書寫結構，演出散發中性、永恆的古典氣息，佳評連連，本書第一章業已討論。相隔廿年，1986年於「夏佑國家劇院」任內所推出的第三版，則是相反地，將史前古劇置於當代希臘社會，演出的意義，來自遠古劇文與現代家居情景二者的辯證關係。這最後一版的演出，向來被視為維德志的高峰之作。然而，若以希臘悲劇表演形式與內涵的突破而論，第二版的演出則更勝一籌。當其時，維德志為了聲援遭囚禁的希臘異議詩人李愁思，演出時大量引用後者的詩文，形成一齣特別的作品 ——《〈伊蕾克特拉〉插入雅尼士・李愁思之詩章》，創意盎然，意義深刻，博得無數讚譽。

1 導戲為語文學之工作

　　由於對語言的狂熱與敏感，使維德志對於劇本的翻譯十分講究。根

據狄冬內–西鐸（Arlette Dieudonné-Sidot）在一篇解析維德志所譯《伊蕾克特拉》前119行詩句的論文中[3]，可以發現維德志翻譯首重譯文的信實與精確，他除了在字義上盡量貼近原作，並且在譯文的聲韻結構上，想方設法呼應原文之疊韻與其他音色的特徵。相較於其他的譯本，維德志的譯文不但意義精確，還富含節奏感，展讀之際，總令人忍不住想擊節朗誦。

　　維德志深信句子的結構本身即能表情達意（*ET II* : 135），更重要的是，演員「軀體的動作受句子的行進、串連、元音重複（hiatus）與字中音省略（syncope）等行文策略所支配」（*TI* : 353；*ET I* : 163），所以，「翻譯」事實上即意謂著「導演」。

　　由於維德志曾逐句參考希臘文學專家馬聰（Paul Mazon）與皮納爾（Robert Pignarre）的譯文[4]，因此，狄冬內–西鐸對照希臘原文，比較這三版譯文，列出維德志承襲前人譯文之處，鉅細靡遺地分析維德志翻譯的句子組織與聲韻結構，並利用1986年此戲的舞台演出錄影，說明演員唸詞的方法與效果。

1・1 重現原文的聲韻與脈動

　　茲摘要簡述狄冬內–西鐸對本劇起首八行詩句的譯文分析如下，這八句詩均出自奧瑞斯特太傅之口。

　　1. Enfant／ de qui jadis commandait devant Troie, ／[5]

3　Arlette Dieudonné-Sidot, "Fragment sur la traduction d'*Electre*", *Etudes théâtrales*, no. 4, 1993, pp. 7-47.

4　Paul Mazon, trad., *Sophocle: Ajax, Oedipe Roi, Electre*, Paris, Les Belles Lettres, 1981;Robert Pignarre, trad., *Le théâtre de Sophocle*, Paris, Garnier-Frères, 1939.

5　這兩版演出的譯文，見 *Electre* (avec des *parenthèses* empruntées à Yannis Ritsos), trad. Antoine Vitez, Paris, E.F.R., 1971; *Electre*, trad. Antoine Vitez, Arles, Actes Sud, 1986。本文所引為第一個版本。正文中使用之標點符號〔／〕為演員斷句處。

（昔日在特洛伊城前統帥之子，）

維德志的譯文將原句完整譯出，且構成一句十二音節之亞歷山大（l'alexandrin）詩行。其中，"Enfant"（孩子）沿用馬聰的譯文，"qui jadis commandait"（昔日統領）出自皮納爾之手，而"devant Troie"（在特洛伊城前），則轉化自馬聰與皮納爾二人雷同的譯筆。不過，在馬聰與皮納爾的譯文中，"devant Troie"一詞被移置於第二句。本句的母韻〔ã〕、〔a〕出自希臘原文，輔音的疊韻〔d〕、〔t〕源自希臘原文的〔t〕聲。句首"Enfant"一字重複出現在下句詩行之首。

2. Enfant d'Agamemnon,／ tu peux maintenant／

（亞加曼儂之子，／ 你得以如今／）

在馬聰與皮納爾的譯文中，為了立即指出對話的對象，均將「亞加曼儂之子」移至上句詩的開頭。維德志則選擇保留原句的完整翻譯，並持續上句詩的〔ã〕、〔a〕母韻以及〔t〕輔音之疊韻。不過，為了保存原詩句的跨行（enjambement）效果，維德志特別將"voir"（目睹）推移至下句之首，也因此少了一個音節，無法建構一句十二音節的詩行。

3. voir／ ce que tu désiras toujours.／

（目睹／ 你一直渴望見到之景。／）

維德志沿用馬聰"toujours"（一直）的譯文，但為了符合原詩行的字序，將其移至句末。本句〔t〕、〔d〕疊韻亦與希臘原文一致。

4. Ceci／ est la vieille terre d'Argos,／

（此處／ 為阿苟斯舊地，／）

維德志略過希臘原文的「渴望」一字未翻，並捨"antique"（遠古的）一字不用，而改用"vieille"（古老的）一字，以便與下行詩將兩度出

現的"fille"（女兒）一字諧音。維德志在本句與下一句皆用流動的子音
〔l〕、〔r〕，以取代希臘原文〔p〕、〔t〕較冷硬的聲韻，主要是為了
緩和說話者的心境[6]。

5. l'enclos de cette fille harcelée par un taon／（le fille d'Inachos）

（乃是這名遭虻蟲所糾纏的女孩的領地／（印納口斯之女））

維德志不僅保留了原文的字序，並在括號之前，得了一句亞歷山大
詩行。"fille harcelée par un taon"（遭虻蟲所糾纏的女孩）出自皮納爾筆
下。Inachos（印納口斯）與Argos（阿苟斯）諧韻。〔ã〕、〔o〕重複出
現於句首與句末（"enclos", "un taon"）。"fille"（女孩）一字兩度出現。

6. Là, Orest(e), ／ la place du dieu tueur de loups,／

（那裡，奧瑞斯（特），／為屠狼之神的廣場，／）

維德志的譯文維持原文字序，將全句完整譯出，且是一句亞歷山大
詩行。"tueur de loups"（屠狼之神）源自馬聰的譯文。"là"與"la"同音，
詩行的後段維持〔u〕音。

7. la Place aux loups;／ à main gauche,／

（群狼廣場；／在左手邊，）

"la Place aux loups"（群狼廣場）呼應上句的"la place du dieu tueur de
loups"（屠狼之神的廣場），兩次重複屠狼的典故，除了強調阿波羅的殘
忍之外，並呼應希臘原文之重複話語（redondance）結構。原文重複地方
指示詞，維德志則省略未譯。

8. le temple illustre qui est à Héra ; ／ nous avons atteint,

6　見下節之分析。

（是供奉希拉出名的神殿；／ 我們抵達了，）

維德志按原句依序逐字翻譯成法文詩句，"le temple illustre"（出名的神殿）源自馬聰的譯文。不過，希臘原文迴響〔n〕的音色，維德志轉化成較冷硬的〔t〕音。另外，為了保留〔i〕的母韻，譯文不得不變成一個關係子句："qui est à"，句子結構較不靈活。

從以上八行詩句的譯文來看，維德志努力重現希臘原文的脈動與音色，讀者幾乎能感受到原文詩句呼吸的氣息。假若希臘原詩的音韻無法在法譯文中再現，維德志便轉化他韻，同時也慮及前、後文聲韻的呼應與對照，因為原作就是聲韻豐饒的鏗鏘詩篇。整體而言，諧韻的音節均加強讀出，輔音清楚發聲以標出每行詩的節奏感，母音以及雙元母音唸出其豐富的旋律性，藉此發揮彷彿樂曲中通奏低音（continuo）的聲效，尤其是帶鼻音的〔ã〕與〔õ〕聲更是多所發揮[7]。

1・2 冷漠的神意執行者

在舞台上演出時，演員說詞並未拘泥於詩律，他們時而略過標點符號以製造緊湊的氣氛，詩的朗誦韻味因而淡化；或相反地，在關鍵字眼，或原本應該連音的地方停頓，以增強懸疑或曖昧的氛圍。例如，奧瑞斯特於開場戲提出詐死的計畫，譯文為"qu'Oreste est mort"（奧瑞斯特已亡），演員米託維特沙（Redjep Mitrovitsa）唸的則是"que／ Oreste est mort"，他利用停頓的時機，拉上皮夾克的拉鍊[8]，之後才宣告自己的死訊。此處不尋常的停頓，暴露男主角的遲疑（畢竟宣布的是自己的死

7　Dieudonné-Sidot, *op. cit.*, p. 40.

8　*Ibid.*, p. 44.　此處所述應為劇院舞台版的演出，下文將分析的聖第亞哥電影版中，演員不是拉上夾克的拉鍊，而是使力移動桌上的一個茶杯，以示決心。

訊，又是個詭計），拉上拉鍊的動作表示決心，彷彿衣服穿整齊後的奧瑞斯特頓時變成了另一個人——一個積極代父復仇的殺手。

或如第72行詩，奧瑞斯特說："permettez-moi de posséder ma richesse ancienne, de re-le-ver／ma maison"（允許我擁有豐盛的家產，中–興／家業）。演員快速唸過詩的前半部，如一連串的滑音（glissando），但清楚標出詩句的〔p〕、〔t〕、〔p〕、〔d〕疊韻結構，聲調上揚，一路略過逗點，直至"relever"（中興）一字，放慢速度，再清楚分成三個音節道出後才暫停換氣，結尾採下降的語調結束本句詩。由於奧瑞斯特自稱奉阿波羅的神諭復仇，如此快節奏的讀法，強調男主角照本宣科的語態。然而，主角在"relever"一字後暫停，原本上揚高昂的語調被迫中止，接著下降，避免漸強（crescendo）聲調之後必然造成之強勢觀感[9]。

以上更動譯文節奏的例子，都出於奧瑞斯特之口，因為對這個在原劇中完全不見心理衝突的男主角，維德志有另外的看法。在1971年的演出中，受了李愁思的影響，維德志認為被阿波羅下令，必須代父復仇的奧瑞斯特心不甘、情不願，意志遂顯得薄弱。1986年版的奧瑞斯特，則既不猶豫也不膽怯，變成了一個代神行其意旨的執行者，內心毫無掙扎。

維德志翻譯時完全尊重原作的字義，不過，對奧瑞斯特希臘原文使用的鏗鏘聲韻有所改動。例如，索弗克里斯為了傳達奧瑞斯特自述馬車競技衝撞的激盪聲狀，選用〔t〕、〔k〕等爆裂聲韻，詩句的節奏明快、清楚；維德志則選用流動的子音〔l〕、〔r〕，營造舒緩的氣息與速度："il a roulé／de son char en marche"（他駕駛馬車前行），唸起來直如電影的慢動作效果，緩和了奧瑞斯特的壯志[10]。

9　*Ibid.*, p. 27, 45.

10　*Ibid.*

不僅如此，在1986年版的演出中，奧瑞斯特開場從睡眠中醒來，演員因此揚棄獨白中常用的朗誦聲調，相反地，他說詞低聲、快速，快到經常略過標點符號，僅帶基本律感，未大加發揮。男主角冷靜的詮釋予人以神意執行者之感，復仇大任似乎與他個人無關。奧瑞斯特的太傅亦低調以對，只是說話語態更加明確，態度更為鎮定。重歸故里的欣喜，只透過第九句詩的幾個升揚調層級滑音透露："il faut le savoir, Mycènes plein d'or"（要知道，麥錫尼盛產黃金），語畢，立即又沉靜下來[11]。

富節奏感的信實譯文，透過精確的唸詞，已充分披露了導演的藍圖。

2 古劇與今詩之蒙太奇

1966年版的《伊蕾克特拉》雖未直接指涉，但間接反射了維德志對阿爾及利亞戰爭與政局的反省[12]。隔年，希臘軍事強人帕帕道浦洛斯（Papadopoulos）成功發動政變，李愁思隨即被捕，流放至雅羅斯（Yaros）島，繼之被移至雷羅斯（Léros）島禁閉。就在這個時期，維德志接觸到李愁思寓個人生平、國族歷史於希臘神話的系列詩作，使他重新反省希臘悲劇對今人的意義。

1971年，維德志受邀為巴黎近郊的南泰爾「社區劇場」做戲，便重新推出索弗克里斯的悲劇，同時鑲入李愁思的詩文。為了凸顯劇作原為古希臘文，維德志在演出中不時插入一個以希臘語喃喃讀劇的女聲，效果如背景音效。《伊蕾克特拉》古劇，與李愁思的現代詩文相互輝映，或形成對照，或重覆疊印，交織出希臘神話與今日世界的多重關係。維德志更於演出中六度安排旁白高喊「馬克羅尼索斯（Makronissos）、雅

11　師徒二人刻意低調的演出，也可能是為了反襯下一景伊蕾克特拉瀕臨瘋境所採用的戲劇化聲腔與演技，*ibid.*, pp. 42-43。

12　參閱第一章第10節「標誌希臘悲劇的書寫結構」。

羅斯、雷羅斯」──三個希臘政治犯被流放的小島名字，以聲援身陷囹圄的詩人。

維德志於全場表演總計廿度引用李愁思，分別來自他的長篇劇詩《死屋》（*La maison morte*）、《在山影之下》（*Sous l'ombre de la montagne*）與《奧瑞斯特》（*Oreste*），以及詩集《石塊、重覆、鐵窗》（*Pierres, Répétitions, Barraux*）與《世界之近鄰》（*Les quartiers du monde*）[13]。李愁思本來就習慣引用古老神話來反省當代政局，三首長篇劇詩更與古希臘神話「奧瑞斯提亞」（*l'Orestie*）直接相關。

由於演出穿插李愁思的詩章，激發維德志探索希臘悲劇的表演形式與內涵。他大膽地調整演員與台詞之間的對應關係，雙管齊下處理希臘悲劇：其一是分散歌隊的歌詞，交由其他角色代為說出，換言之，歌隊變成由所有演員輪流擔綱；其次，便是在原來的對白中插入李愁思的詩文。原始劇文經此雙重更動，演員與角色原來一對一的關係隨之滑動。

2·1　一場神祕的儀式

「一齣戲最終是要在舞台上受到考驗並且在台上完成。然而，我希望指出一件事，那就是要想辦法保存洋溢作品中的詩意，這是我的劇作與劇情的本質；為傳達出作品富於暗示、想像且時而沉浸在幽靈般的氛圍裡，這股詩的氣息應該由台詞、動作、服裝、布景、燈光來支撐。過度寫實的詮釋將破壞這種氣息。」

──李愁思[14]

13　維德志與希臘詩人Chrysa Prokopaki合作，翻譯了李愁思以下的詩集：*La maison est à louer*, Paris, E.F.R., 1967；*Ritsos*, Paris, Pierre Seghers, 1968；*Pierres, Répétitions, Barreaux*, Paris, Gallimard, 1971；*Gestes*, Paris, E.F.R., 1974；*Graganda*, Paris, Gallimard, 1981。

14　Kostas Myrsiades, "Introduction. Yannis Ritsos' New Oresteia: Form and Content", *The New*

第二版《伊蕾克特拉》的舞台與服裝設計營造出一種儀式性的氛圍。可可士（Yannis Kokkos）以長、短兩條交叉的木板走道架構十字形表演空間，一方面既是索弗克里斯與李愁思文本的交集，另一方面，也是現實與神話的對話，企圖喚起觀眾對希臘文化東正教根源與遠古血路的記憶[15]。由黑色長條板凳建構的觀眾席，被十字形走道分隔成四區，

圖1　1971年《伊蕾克特拉》，可可士舞台設計草圖

Oresteia of Yannis Ritsos, trans. G. Pilitsis & P. Pastras, Myrsiades (N.Y., Pella Publishing Company, 1991), p. xvii。這段話出自李愁思1957年寫給他的導演的一封信，討論他的劇作演出事宜。或許有感於劇場藝術無法傳達抒情的氣息與詩意，年輕時熱愛戲劇的李愁思後來不再編劇，而專心寫詩。

15　Yannis Kokkos, *Le scénographe et le héron*, ouvrage conçu et réalisé par Georges Banu (Arles, Actes Sud, 1989), p. 93。另一方面，維德志則於訪問時表示本次演出未強調十字形舞台的宗教意涵，原本的構想為一個走道式空間，後因為此次演出另外加入李愁思的詩文，可可士提議加入另一走道式空間，使二者交叉，見Vitez, "Electre et notre temps: Une interview d'Antoine Vitez", *L'Autre Grèce*, no. 3, 1971。

與舞台距離甚近。十字形舞台塗上深紅色亮漆，象徵阿特里斯家族（les Atrides）血跡斑斑的過去。演員表情莊重，唸詞重吟哦與唸誦的效果，更加強他們在執行一場神祕儀式的觀感。他們身著起毛邊的長袍，材質或反光或發亮。這種襤褸的光輝，與塗在臉上泛銅綠色澤的金粉相互輝映[16]，反映主角沒落的顯赫身分，神話英雄已然在歷史中鏽去。下場的演員就坐在長走道的末端，並未真正離開；他們同時也是歷史的見證。

2・2　化整為零的歌隊

「歌隊」集體上場，但個別發言。

伊蕾克特拉首度上場控訴自己的遭遇時，其他演員彷彿歌隊般，圍繞在她的身邊安慰她。詮釋妹妹克麗索德米絲的演員（Jany Gastaldi）首先藉由歌隊的上場詩，勸姊姊不要一直沉浸在悲痛中。接著由出任皮拉德（Pylade）的演員（Colin Harris）勸女主角要向妹妹看齊，接受自己的命運，並宣示奧瑞斯特（Jean-Baptiste Malartre飾）即將返國。隨後太傅（維德志親飾）以神之名，再度預言男主角即將返鄉復仇。第四位以歌隊之詞發言者為王后（Arlette Bonnard飾），她回憶曩昔砍殺國王之血腥。下面歌隊三次勸解女主角的歌詞，再度由皮拉德開口道出，克麗索德米絲則代言剩下的六句歌詞，她詢問艾倨斯（Egisthe, Christine Dente飾）的下落、奧瑞斯特的近況，為姊姊打氣，並宣布克麗索德米絲已捧花入場，緊接著立時化身為角色，續演下一場戲。

在這段歌隊進場戲中，除女主角伊蕾克特拉一人的身分固定之外，其他演員游移於劇中角色與歌隊隊員之間，每位演員所分到的歌詞／台詞（本次演出中歌詞當台詞處理，未演唱），皆與自己所扮演的角色身分暗

16　受盛傳亞加曼儂王的黃金面具所啟發。

相呼應。克麗索德米絲分到的歌詞均有關家務事，王后則是謀殺國王的過往，皮拉德與太傅分到的歌詞，皆圍繞復仇、命運與神旨的要題。維德志分散歌詞給不同的角色代為道出，「歌隊」實際上並不存在。

其餘歌詞的代言人，整理如下：

（1）姊妹見面，皮拉德代歌隊長發言，兩度化解她們的紛爭[17]。

（2）太傅代歌隊反省神話的意旨（41-42）。

（3）王后登場與女兒發生爭執，太傅為歌隊代言，形容王后的怒容（46）。

（4）奧瑞斯特一行人在王宮門前詢問，王后代言歌隊長的回話，並介紹王后（等於是自我介紹）（49）。

（5）太傅說完奧瑞斯特賽車競技失事的意外後，由奧瑞斯特本人道出歌隊之悼詞（等於是自我哀悼）（55）。

（6）伊蕾克特拉哀悼弟弟之隕歿時，太傅（本劇導演）站在場外，手持劇本，以平常的聲調讀出歌詞，共14次代歌隊發言，與女主角間接進行「對話」[18]。

（7）姊妹二度見面，太傅坐在場外長凳上，以杖擊節，一字一句道出歌隊長以神之名，預言正義必勝（80-2）。伊蕾克特拉身體縮成一團，躲在太傅丟上台的紫色被單裡面[19]。

（8）奧瑞斯特上門，由克麗索德米絲（代歌隊）應門（83）。

17 *Electre* (avec des *parenthèses* empruntées à Yannis Ritsos), *op. cit.*, p. 30, 40。下文出自此譯本的引文，皆直接以括號於文中註明頁數。本文所論歌隊台詞的分配，以及演出時李愁思引詩的代言者，係根據Denise Biscos 所整理的「額外台詞分布表」，見其*Antoine Vitez: Un nouvel usage des classiques (Andromaque, Electre, Faust, Mère Courage, Phèdre)*, thèse du troisième cycle de l'Université Paris III, 1978, p. 339。

18 *Ibid.*, p. 341.

19 *Ibid.*, pp. 341-42.

（9）奧瑞斯特進宮行刺，由艾侶斯道出歌隊有感於男主角以奸計復
　　　仇之興嘆（105-06）。

（10）太傅（代歌隊）詢問：宮中的謀殺進行得如何（106）？

（11）宮內，奧瑞斯特弒母之際，克麗索德米絲（代歌隊）與伊蕾
　　　克特拉在場上對話（108-10）。

（12）艾侶斯進場前，太傅（代歌隊長）教伊蕾克特拉如何與之應
　　　對（112）。

（13）全劇最後一段台詞，由克麗索德米絲（代歌隊長）安撫伊蕾
　　　克特拉（119）。

　　由歌詞表演的流程可見，相對於歌隊入場時，明顯有一群人圍繞在
女主角身旁與之應答，在接下來的發展中，歌詞改由在場的角色個別道
出，有時接得渾然天成，有時則故意暴露其破綻。如克麗索德米絲出現
的第8、11與13例之家居場景，原來的歌詞巧妙地融入她原有的台詞中，
毫無破綻。不過，在皮拉德與太傅出現的場合，除第5與第12例可謂名正
言順以外，在其他段落，二人皆屬場上多餘的人物，這時他們反而回歸歌
隊的原始作用，導演賦予他們二人超越劇情的地位。此外，奧瑞斯特於第
5例中為自己哀悼，與第4例王后的自我介紹，二者的表現都很戲劇化。

　　全場演出中，維德志以主要角色分擔所有的歌詞，使歌隊幻化於無
形，女主角之外的其他演員不時出入劇情框架，打破了觀眾認同角色的
習慣。

2・3　偏航的獨白

　　李愁思寫劇詩慣用一名神話角色，獨對一沉默的聽眾，以自白的方
式鋪展詩緒，或在短詩中，讓主角直接面對讀者告白；他的詩章已然具

有戲劇對白的雛形。在本質上，《死屋》、《在山影之下》以及《奧瑞斯特》就是三段以詩體寫就的長篇戲劇獨白。他一生共寫了12首神話人物獨白的劇詩[20]，其結構可分為「序言」、「獨白」與「後記」三部分，其中「序言」與「後記」為散文體，置於括號中，藉以與正文的詩體「獨白」區隔，這就像是劇本書寫規制中，舞台指示與角色對白相輔相成的關係。李愁思簡扼地在「序言」部分交代神話角色說話的情境，不過並未明白道出說話者的身分。一直要到詩作結尾的「後記」，詩人才會比較確切地披露原型的神話。

在劇詩的重頭戲「獨白」部分，說話人的身分不僅始終曖昧不明，且其存活的時代也頗難斷定。乍看之下，李愁思的劇詩像是發生在神話的時代，內容卻又出現當代的意象，諸如晨起的咖啡、小丑彼耶侯（Pierrot）、滿載觀光客的巴士、籠罩在煙霧中的菸灰缸、收音機等。詩人以這些日常印象，勾勒出一個現代的起居與文化情境。

這種筆法無可避免地削弱了神話素材的力量，不過，現代生活之點點滴滴，尚能在古老的神話架構中悠然流動，在突兀的初步印象消失後，神話英雄還能自在地於今日的情境訴說祕密情懷，更證明神話跨越時代的存在價值。再者，除《奧瑞斯特》外，李愁思所寫的獨白詩，皆是神話英雄在晚年，或臨終剎那的生平回顧。主角在回憶中步履踉蹌，兀自喋喃不休，其言語接近夢囈，所立足的時空既是現在、過去，也放眼未來，真實與想像密織成一段又一段偏航的獨白。

正因為詩人下筆著重生命之觀照，這些戲劇獨白皆以冥想為主，缺

20　英語篇名為*The Dead House* (1959), *Under the Mountain's Shadow* (1960), *Philoctetes* (1963-65), *Orestes* (1962-66), *Ajax* (1967-69), *Persephone* (1965-70), *Agamemnon* (1966-70), *Chrysothemis* (1967-70), *Helen* (1970), *Ismene* (1966-71), *The Return of Iphigenia* (1971-72), *Phaedra* (1974-75)。

乏真正的動作；事實上，所有的重大事件都已經發生過了，其後續的結局動作則寫在「後記」中。希臘悲劇一向強調不可逆的決定與英勇的氣概，李愁思筆下的神話英雄則平凡一如你我，他們的命運已然決定，他們的行為受制於社會的壓力，他們的結局直指人生的空虛[21]。李愁思撕下希臘悲劇英雄崇高與堅決的面具，暴露其內心的瑣碎與遲疑。追本溯源，李愁思也透過這些戲劇「角色」（persona）發抒心聲，這是他透過戲劇「面具」創作的原因之一[22]。面具增加了書寫的距離，讓詩人對寫作素材得以採取較為超然的態度。

　　籠罩這一系列神話獨白劇詩，是詩人悲劇般的人生。李愁思的一生充滿不幸，青少年時期就歷經家破人亡的悲哀，家人非瘋即病，一一離他而去。李愁思有四個兄弟姊妹，他排行最小。他的父親原是廿世紀初希臘少數的大地主之一，但由於嗜賭，在1920年代希臘遭土耳其擊敗時喪失龐大產業，家道迅速中落。李愁思12歲時，他的哥哥死於肺結核，三個月後，他的母親亦死於同樣的疾病，年僅42歲。禁不起這連串的打擊，父親最後發瘋。他的姊姊也發瘋以終。李愁思本人則從17歲起染上肺結核，自此活在死亡的陰影裡，多次進出療養院。遠古阿楚斯家族的人倫慘劇，應是詩人最感親近的家族神話；亞加曼儂王的四名子女，像他的四個兄弟姊妹，個個命運多舛。他的劇詩中經常出現的衰落莊園，《死屋》中活人與死人共居的豪宅廢墟，皆指涉他成長的環境。

　　在政治層面上，李愁思藉由奧瑞斯提亞神話中弒母、內亂、篡位與吞食至親的悲劇，披露現代希臘內戰中，同胞手足相殘的本質[23]。長達十

21　Kostas Myrsiades, "Introduction. Yannis Ritsos' New Oresteia: Form and Content", *op. cit.*, pp. xxix-xxx.

22　拉丁化的古希臘「角色」一字，原就是指演員表演時所戴的「面具」。

23　Kostas Myrsiades, "Introduction. Yannis Ritsos' New Oresteia: Form and Content", *op. cit.*,

年的特洛伊戰爭，在他筆下，轉化為現代希臘與土耳其交戰的十年戰爭
（1912-22）[24]。

　　就個人政治立場而言，由於隸屬偏社會主義的希臘民主左翼（Greek
Democratic Left）陣線，李愁思不見容於當權的右派君主政權。他於第二
次內戰期間（1948-53）被捕入獄，好不容易於1953年重獲自由。他於此
後較平靜的十五年間，完成了生平半數以上的作品。直至1967年軍事政
變爆發，公共輿論空間緊縮，他又再度被捕下獄，後雖在國際文人與藝
術家的聯合聲援下獲釋，不過仍遭軟禁。1971年版的《伊蕾克特拉》就
是維德志為了聲援詩人而排演的力作。李愁思一直要等到1974年軍事高
壓政權被推翻，才真正重獲自由。

　　基於上述，李愁思的詩作可從古典神話、個人生平與希臘現代政
局三個層次解讀。其長篇劇詩超越特定的時空，處在一種無始無終的狀
態，主角彷彿懸浮於時間之上，冥想原型的神話。《死屋》的副標題為
「一個非常古老的希臘家族之幻想與真實的歷史故事」，道出了本詩亦
真亦幻的特質。

　　「序言」以一名「信使」的觀點敘述劇詩梗概：一個昔日興盛的大
家族，只餘兩老姊妹倖存，其中一位神智不清，幻想自己住在古早的底
比斯（Thebes）或阿苟斯（Argos）城，信使是受她們旅居國外的叔叔託
付回來探望。這位老婦人混淆神話、歷史與個人生平，誤以為自己是神
話中的伊蕾克特拉，徹夜對著沉默的信使，滔滔不絕地憶往。她所敘述
的其實是阿楚斯家族的故事，如今眾人皆棄她們而去。抬眼看到見證人
間是非的滿天星斗，老婦人深信錯誤已被記錄在寰宇之間，無法抹滅。

p. xiii.

24　同時也令人思及1940至1950年間希臘的地下抗暴游擊戰以及接踵而至的內戰，
Myrsiades, "The Long Poems of Yannis Ritsos", *op. cit.,* p. 460。

另一名老女兒，則只聞其緩慢的腳步聲，而未見人影。接近結尾，我們知道兩姊妹的叔叔住在斯巴達[25]。而在「後記」，信使完全被搞糊塗了，一心只想遠離這死寂、頹敗、形似古墳的老房子。

到了《在山影之下》一詩，說話的地點改在「一座巨大的山腳下，一座半傾塌的大房子裡」，時間是一個秋夜，房子裡，一名70歲的「永恆處女」對她的老奶媽嘮叨過去的種種，她所記得的故事，也是伊蕾克特拉神話的翻版，同時，她也對現代一波又一波的革命大加感嘆。「後記」則記載女主角為了阻止夢遊的老奶媽自尋短路，反而一不小心撞到自己的棺柩，當場死亡。一星期之後，因屍身發臭，才被路過的觀光客發現。

《奧瑞斯特》一詩發生在王宮大門前，在一個夏日晚上，所有的遊覽車都已駛離白日的觀光勝地。在靜謐的黑暗中，主角忽然聽到宮中傳出令人難以忍受的號哭聲，他轉身對站在身旁「忠誠如皮拉德」的同伴，敘述自己復仇的責任、心中的猶疑，兒時的回憶浮上心頭，然後坦然接受自己的命運。詩的「後記」隨即交代二人進宮，須臾傳出一個女人恐怖的叫聲，復歸沉寂，侍衛絲毫不為所動。一隻停在獅門上的烏鴉張開漆黑的雙眼，瞠視黎明的天空。

將這些神話英雄置於當代生活情境中，李愁思採取新的角度詮釋神話人物：伊蕾克特拉是個長年被關在家中，最後遭人遺忘的瘋女兒，奧瑞斯特之復仇乃身不由己，而王后則意外地變得美麗動人。

維德志引用李愁思，還包括詩集《世界之近鄰》與《石塊、重覆、鐵窗》。這兩冊詩集亦為獄中詩，反映詩人被囚的心境，透露對政局的關懷。不過，當代希臘政局只隱述其中，詩人並未道破，因此這些詩作的時空大體上都很中性。

25　這位住在斯巴達的叔叔，指的當然是亞加曼儂王的弟弟米奈勞斯（Menelaus）。

在第二版《伊蕾克特拉》中，維德志為每位角色安插了上述的詩文，與原來的台詞融為一體，視角縱橫古今，伊蕾克特拉得六段，男主角奧瑞斯特有七段，王后與克麗索德米絲各兩段，艾倨斯有一段。太傅與皮拉德雖只各得一段（《在山影之下》），然而這兩段引詩出現在開場戲，且以突兀的方式插入正文，更增重要性。

2 · 4 荒謬的革命

開場詩，太傅向奧瑞斯特提及往昔如何從伊蕾克特拉的手中——，句子未完，突然話鋒一轉，插入一長段李愁思：

「從彼時起多少君王已換？多少革命已起？

我們，似乎，在某些時期出過難以置信的亂子。

接著是瞬間乍現真正的民主。我不知道。

我相信有一個被處死的人，他的屍身被隆重地掘出。

他甚至還坐著，枯骨嶙峋，坐在王位上 —— 他們用紗線將他的骨頭綁成一體並且替他披上

一件紫色的披風 —— 他們在大廳中遍灑玫瑰露，

他們在陽台上發表演講，無人了解。另外一個

他們為他舉行無法想像、備極哀榮的喪禮 —— 一整座森林的國旗降半旗，

無一處廣場或公園不見他的雕像。不久

一陣瘋狂襲擊他們所有人 —— 我記不太清楚 ——

他們指手劃腳、四處狂奔、厲聲叫喊、擊破雕像，

看這些人和雕像大打出手十分奇怪。

其他人趁著夜黑風高運走碎裂成片的雕像，

他們撿拾碎片做成椅凳或者修補家中的煙囪。有人還發現

有個士兵在他睡覺的枕頭底下藏著一座喪失權力的大理石雕像的

握拳，

彷彿這拳頭中匿藏著什麼，似乎這拳頭從過去所握有的權力中還

保留些什麼，

或者是另一 —— 死亡之永恆權力。」（12-13）

　　這段引詩插的時機很巧妙，老太傅彷彿是因長年漂流在外，於今回返人事全非的故里，一時有感而發，乃岔開原本的正題。待第二句之「革命」一詞出現，觀眾方才覺察對白層次的改變。詩中所述之荒謬的政權交接，原來指涉1949年發生在匈牙利的一樁政治事件[26]。太傅／導演將其置於古希臘政局加以考量，興起撫今追昔之感，看似離題卻又相關，建立全戲的表演邏輯。

2‧5　觀光與神話

　　今人離神話時代遠矣，上文太傅的引詩雖暗示今昔政局重疊，然而，導演也並未被神話的時空所限。維德志在伊蕾克特拉的開場白結束與歌隊上場之間的空隙，安排皮拉德介入演出。皮拉德身穿風衣，臉上架著墨鏡，作一名現代觀光客打扮，手上拿著一本書。在女主角悲歎自己的身世

26　這段詩文出自《在山影之下》，原是伊蕾克特拉對其老奶媽所發抒的幽歎。詩中實際指涉1949年發生在匈牙利的一樁政治事件，主角為當時的內政與外交部長Laszlo Rajk。他和一群共黨領袖受親史達林分子的誣陷，遭到處死，一直到史達林死後三年才獲得平反。1956年10月6日，Rajk和其他受害者的屍身被掘出，重新盛大地葬在布達佩斯的中央公墓，估計有三十萬人參加了這場備極哀榮的喪禮。愛國的學生則利用這個時機策動示威遊行，強力要求政治改革，場面最後失控，遊行演變成暴動與巷戰，原來林立於首都街頭的史達林雕像一一遭到翻覆、砸碎。肇事的學生被捕下獄，匈牙利宣布進入戒嚴，蘇俄軍隊進駐布達佩斯鎮暴，*The New Oresteia of Yannis Ritsos, op. cit.*, pp. 146-47。

後，他緊接著捧讀《在山影之下》伊蕾克特拉之死：「一聲尖叫，類似一種焦慮之模仿，一種無法估量的極度苦悶，她狂奔，碰到自己的棺柩，靠門的左邊，她倒在地上，留在那裡」（18）。在同車其他的旅客幫忙下，皮拉德「拿一條用過的紫色毯子將她包起來然後扔到一處應急的墳墓」，她「鑲有九顆藍寶石的金手鐲」則供在博物館供人憑弔。一陣驟雨將這群觀光客趕回車上，遊覽車迅速駛離這處「成千上萬隻蒼蠅盤旋不去」的勝地，坐在車上的遊客，無不盼望及時而至的大雨能「洗去極其古老的疫氣」（19）。這段引文出自劇詩的「後記」。

伊蕾克特拉之死出自李愁思的想像。這段文字鑲在女主角上場詩畢之時，強調她漫無止境的等待，也道出她已然作古的事實。很諷刺地，觀光勝地是今人與神話最常打照面之處。皮拉德此時超越劇情的框架，突如其來地預告主角之死，先行塑造了女主角鬼魅般的身影，更暴露了橫亙於劇本與我們之間悠遠的時空距離。

2·6 幽微曲折的女性思緒

身為女主角，伊蕾克特拉一人分六次獨引了四篇劇詩，其內容可從個人幽微曲折的思緒、奧瑞斯特的生死以及今日政局三個層面加以解析。現代的詩文有助於觀眾理解女主角的內心；在原劇中，除了一心一意以復仇為念之外，伊蕾克特拉可說沒有自己的人生可言，她被關在靜止的現在中，時間永遠停格在父親被殺的瞬間[27]。

針對這點，奧瑞斯特的第二段引詩，最能道出女主角的盲點。當伊蕾克特拉對歌隊悲歎自己之無怙無恃，奧瑞斯特引述以自己為名的詩篇插入自問：她怎麼可能像瞎子一般，完全無視現實人生過日子呢？難道

27　Jean-Loup Rivière, *"Electre, le temps retrouvé"*, *Trois fois Electre*, éd. Nathalie Léger (Paris, La Maison d'à Côté/I.M.E.C., I.N.A. Editions, 2011), p. 11.

她全然失去自己人生的空間，一心只為仇恨而活？（22）這段引詩凸顯了女主角幾近盲信的復仇意志。

　　這個目盲的意象也具體在舞台上表現：伊蕾克特拉得知弟弟的死訊後，用雙手矇住自己的眼睛說道：「我知道，我知道：有人殺了他復仇，可是我，我沒有別人〔為我復仇〕」（63）。遮住自己的雙眼，表示自己眼盲心未盲，這個動作指涉了厄狄浦（Oedipe）神話；諷刺的是，伊蕾克特拉自以為知情的，卻是場騙局。從這個角度看，她倒真像是個明眼的瞎子[28]，視野為復仇的堅決意念所蒙蔽。

　　除了心盲，女主角因關在家中太久以至於意識渙散。在李愁思筆下，她甚至變成了一個老不死的怪物。當妹妹警告她，艾倨斯即將回家處置她[29]，伊蕾克特拉首度引詩（《在山影之下》）自白：因為足不出戶，她早已忘記家裡的門牌與電話號碼。自己的容貌，她也不復記憶，甚至懷疑兩片嘴唇早已消失，只餘兩塊頜骨。當她對著茶杯審視自己的倒影時，只見到「茶杯中的這一點水是我臉上的一個黑洞」。言畢，克麗索德米絲接回原始對白，失聲喊道：「不幸的人，你在說什麼呀？」（32）。

　　這鬼魅般的生命，在女主角的最後一段引詩，更顯毛骨悚然。這段同樣引自《在山影之下》的詩文，嵌入的時機為姊弟相認之際。奧瑞斯特表示：「你永遠守得住我」，伊蕾克特拉引李愁思回答道，自己是守住了靈魂與軀體的貞節，一種凋落的貞節，「乾枯、粗糙，像一扇被蟲蛀蝕的舊門，吱嘎吱嘎作響／立在高處的堡壘，於生鏽的鉸鏈處，晚間，當風

28　所以，當老太傅向王后謊報奧瑞斯特的死訊時，他的手雖然伸向王后，帶著笑意的眼睛，卻望著伊蕾克特拉（與觀眾），藉以向後者暗示自己所言為一片謊話。此外，太傅敘述馬車失事意外時，故意流露編造故事的神情，只不過女主角並未識破，Biscos, *op. cit.*, p. 343。

29　艾倨斯打算把她監禁於化外之地的黑牢，任其自生自滅。

吹過之際 ——」（94）。看守她的衛兵已老死在崗位上，他們的軀體甚至仍倚牆而立；他們凹陷的雙眼，到了春天會長出蕁麻、白菊花（95）。這兩段引詩揭露堅持到最後的女主角，雖然成功在望，卻早已不是個人了，其鬼氣森森的意象，呼應上述皮拉德朗讀女主角之死的記述。

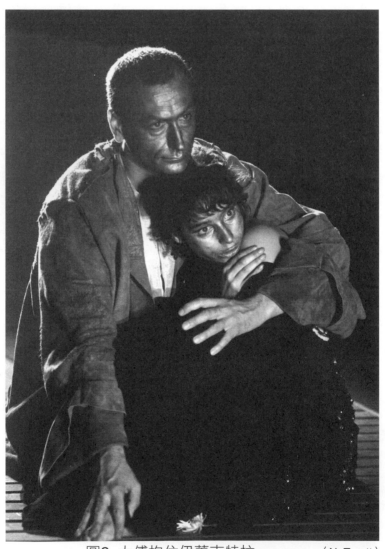

圖2 太傅抱住伊蕾克特拉　　　　　　　　（N. Treatt）

　　既然活著的人雖生猶死，她們的住所與「死屋」無異。劇中妹妹再度折返，伊蕾克特拉為她分析二人死後必下地獄的結局。句子未完，她引《死屋》的詩句，形容家中處處插滿鮮花，連「睡著死人的房間」亦然，空氣中洋溢著一股「複雜、奇怪、恐怖與謀殺的騷動──美得令人目盲，高貴，香氣襲人，無邊無際」，所有人皆棄她們而去，伊蕾克特拉再接續原劇台詞說道，「我們始終孤孤單單」（72-73）。詩中的鮮花多次出現場上，從克麗索德米絲奉母后之命捧白菊花上場，隨即被伊蕾克特拉憤怒地拋擲、丟棄、踩踐、摧殘，維德志表示「好像摧毀的是她們的生命」[30]。劇終，台上處處敗花殘葉，令人觸目驚心。

　　在這種槁木死灰的氣息裡，伊蕾克特拉因誤信弟弟的詐死，反倒流露出對生命的渴望。她勸妹妹接受弟弟的死訊，即引用《世界之近鄰》說道：「想像人生繼續運轉，可是你已不再」？想像春天來臨，少男少女嬉春的喜悅，可是你已不再？想像紅色旗海翻天、眾人結盟的盛大場面，但你已不再？想像暗室中兩張相吻的嘴，而你已不再？想像兩具相擁的軀體，你卻已長眠地下，你那顆熱愛世界的心遲早有腐爛的一天，射穿你心頭的子彈卻長留人間（69-70）。李愁思點出少男青春湧現、熱情澎湃的生命力，修辭型的問句透露一種不忍的情懷，讓人感受到女主角身為姊姊感性的一面。

　　另一方面，紅色旗海、射穿心頭的子彈，呼應當代高壓政治的議題，也是盤旋女主角心頭的另一要事。伊蕾克特拉與王后正面起衝突，她不滿母親的狡辯而揚聲問道：「難道一個人必須為另一個人受死嗎？」接著她插入《石塊、重覆、鐵窗》中的詩句說：「噁心──他

30　見 *Trois Fois Electre* 第二版訪談之 DVD，éd. Nathalie Léger (Paris, La Maison d'à Côté/ I.M.E.C., I.N.A. Editions, 2011)。

說——噁心」；觸目皆是「暗殺者被暗殺的局面」，被撕破的旗幟，從未在陽台上被降半旗，溺死的人身旁漂浮著舊報紙（44-45）。言畢，她再接述原劇的台詞：「你若罪有應得，那將是第一個受死之人」（45）。神話中冤冤相報的劇情，對照今日因不同政治理念而慘遭犧牲的異議者，延伸了古希臘悲劇的政治意涵。

維德志更在伊蕾克特拉長篇大論力勸其妹「接受恥辱就是一種恥辱」後，安排她明白以詩人之口發言，她引述《石塊、重覆、鐵窗》表白道：

「沒有主子，只有我們的決心

以及堅持與辨識力，經過千辛萬苦，我們變成了我們，我們絲毫不覺得不如人，我們不低下眼睛。我們唯一

的頭銜是三個字：馬克羅尼索斯、雅羅斯、雷羅斯。如果我們的詩有朝一日對你顯得笨拙，謹請記得這些詩

是在警衛的嗅鼻下完稿，刺刀總是瞄準我們的側面。」（74）

言畢，由妹妹代言歌隊之詞：「在這兒，謹慎與說話者和聽者結盟」（75）。李愁思這段創作告白看似無縫地嵌入原劇，直到三個流放政治犯的小島道出後，觀眾才了解到，六度聽到的這三個奇怪字眼的意義。

李愁思筆下的伊蕾克特拉距死不遠，時而精神渙散，時而堅毅不拔，言詞之間，夢魘幢幢，披露女主角幽微隱蔽的憂思，這是原來希臘悲劇的空白處。同時，維德志也透過身為抵制外侮最佳象徵的女主角，表達對詩人的聲援。由於原始的悲劇已長篇累牘地讓她充分發洩對母后的怨恨、對父王無盡的悲嘆，她表述的引詩均未觸及她戀父仇母的心結。

2‧7 徘徊在記憶的門檻

克麗索德米絲得到兩段屬於回憶範疇的詩文，一段與母后相關，另一段觸及弟弟。這兩段抒情的夢幻詩文皆長篇引用，場上充滿夢囈氣息。頭一段，王后與伊蕾克特拉發生爭執，王后表示一名母親縱然是被孩子所傷也不會記恨。克麗索德米絲接著引述《在山影之下》，介入回憶母親以往如何花時間坐在鏡前化妝，直到把臉龐化妝成「**一張劇場的面具**」。透過女兒的凝視，母親見識到自己的陰沉，意識到年華已然老去。可是，就在這自觀的剎那，王后突然變得「**簡單、美麗與可愛**」，直如殺夫之前的模樣（56-57）。

這段突如其來的回憶，作用有如電影閃回（flashback）往事的鏡頭，由此時本來不在場的克麗索德米絲道出，越發使場景沉浸在憶往的夢幻氛圍裡，王后的身影也變得很不真實。在原劇，克麗索德米絲只是個與女主角唱反調的角色，一位聲言「識時務者為俊傑」的機會主義者。李愁思透過女兒回憶母親如何梳妝，點出女兒欣賞（仔細觀察化妝中）母親的矛盾情感，觀眾比較能理解為何她可與母親達成妥協。維德志似受王后之言啟發（為人母者不會憎恨自己的子女），試圖從她的觀點考量母女關係。

克麗索德米絲敘述如何於父親墳前發現奧瑞斯特歸來的「蹤跡」時，打斷原來的台詞，引用《死屋》詩句，插入回憶幼時參加化妝晚會的情景，再接回原劇，敘述自己在墓前興奮落淚。在插敘的詩句中，她憶及弟弟小時被打扮成彼耶侯的小丑造型，自己在月光下又如何追趕同伴，她的臉上最後神祕地鍍上一層金粉，在月光下閃閃發亮（67-68）。這段詩的作用也是閃回往事，由原來對白「**奧瑞斯特的蹤跡**」觸發回憶的機制[31]。小彼耶侯令人聯想一個可愛的小男生，雖然時代錯置，卻賦予

31　在《死屋》詩中，這段回憶也是經由聯想，觸動兒時的回憶：女主角由黎明清道夫掃

了男主角身為復仇工具之外，較具人性的一面。

　　透過這兩段引詩表白的克麗索德米絲，是一個容易陷入兒時回憶的角色。孩提的歲月為原劇空白處，朦朦朧朧浮現在記憶的邊緣，每每於不安或興奮時冒出來，解除現實對她所造成的壓力。回溯原詩，這兩段引詩皆由伊蕾克特拉道出，原本是屬於女主角的回憶。然而，本次演出中的伊蕾克特拉腦海中從無這些溫馨的記憶，這也是維德志為何將這兩段引詩易人而言。

2・8 不真實的母親

　　克麗索德米絲對母親愛懼交織，也反映在由王后插入的詩詞中（出自《奧瑞斯特》），時機在姊妹首度碰面之際，克麗索德米絲解釋母親祭拜亡父的原委。原本不應在場的王后，這時卻以第三人稱介入，描摹以前那位「**既簡單又令人信服**」的母親：她說話永遠得體，遣詞優美，裝扮隆重、耀眼，舉止優雅，縱使目睹兩條狗在豔陽下當街交媾，也無損她的高雅；母親一方面輕飄飄，隨時可乘雲而去，同時又「**強毅**」、「**威嚴且難以勘測**」（35-37）。

　　這幅孩子眼中的母親畫像出自母親之口，彷彿畫像開口說話，產生很不真實的感覺。李愁思悖反傳統，形塑了一個輕盈、優雅又美麗的母親，反映出詩人對42歲即病逝的母親之懷念[32]。這位青春的王后，在第三版的演出中實體現身；在第二版中，她像一個飄浮在記憶中的角色，接近幻影。

　　王后的另一段引詩出自《在山影之下》，同樣以第三人稱發言，發生在她高喊救命之前。面對憎恨自己入骨的女兒，王后先行透過李愁思反省死亡：「**她只喊了一聲，聲調是如此的適中，似乎早已料到**」被殺的下

街的搖鈴聲，聯想彼耶侯服裝的小鈴鐺，再想起小奧瑞斯特，最後是月光下的夜遊。
32　*The New Oresteia of Yannis Ritsos, op. cit.*, p. 153.

場；她不願像凡人一般白髮蒼蒼，彷彿纏在白蜘蛛爪上，平凡地躺在床上嚥下最後一口氣（107）。演員接著才化身為劇中的王后，（在後台）向兒子討饒。如此的安排破壞了即將發生的高潮氣氛，卻能暗示觀眾，認命的母親印象似乎出自仇母的伊蕾克特拉心底的希冀[33]。

　　相對於前文討論的引詩，幾乎全以第一人稱發言，演員較可感同身受地表白，王后所分到的兩段詩詞卻都使用第三人稱，一是孩子心目中的夢幻印象，另一是演員（詩人）對死亡的冥想。經此疏離的手段，王后顯得更飄渺。李愁思重寫奧瑞斯提亞神話，將說話的權力給了伊蕾克特拉（《死屋》與《在山影之下》）、奧瑞斯特、亞加曼儂、克麗索德米絲和伊菲珍妮，唯獨缺少王后的聲音。或許因為如此，維德志刻意選用第三人稱敘述的詩文，暗示王后缺乏實體的身影。

2·9 缺乏英雄氣概的英雄

　　第二版演出最出人意表的角色詮釋，當為意志薄弱的男主角。在悲劇作家筆下，奧瑞斯特是個冷血的神諭執行者，他口口聲聲奉阿波羅之名行事，身旁又有名太傅隨時指引迷津，弒母時，內心似乎不見任何掙扎，事後，亦只淡然表示：「**一切都是正當的。假使神諭是正當的。**」（110）在李愁思的詩中，奧瑞斯特則更形冷漠，變成一名不想被捲入家族恩怨的主角。因此，維德志為男主角所選的詩文，幾乎均與原劇的台詞形成矛盾或對照的關係；外來的詩章化成了男主角的另一個聲音，用以抒發其內在的焦慮。

　　男主角的七段引詩中，就有六段是暴露他逃避現實的心態。在開場

33　見下文2·12節「下意識的舞台」分析。而且這段引詩於《在山影之下》原來是出自老伊蕾克特拉之口，亦即母親甘願就死的結局，是出於意識渙散的女兒之回憶，然而事實正好相反。改由母親之口引述，益增弒母場面的心理幻象之感。

戲，奧瑞斯特聽到姊姊的哭訴大受震撼。他原想留在原地傾聽，不過隨即引李愁思說道：「聽啊——她還沒哭完，她還沒哭累」，這樣悲情的哭聲，在古希臘平靜、燥熱的夜晚令人難以忍受，夜晚原是如此的自由、靜謐，任人自由地出入，可進可退，容人盡情聆聽蟋蟀最微弱的鳴聲，欣賞無邊夜色的最小顫動（16-17）。這段文字出自《奧瑞斯特》劇詩的起首，與原來的對白發生衝突，使得原本的台詞淪為男主角表面上的反應，李愁思之詩則道出他的肺腑之言。奧瑞斯特一開始就含蓄地表示希望擁有自由之身，姊姊的哭聲卻破壞了原本祥和的自然規律。

第二段引詩上文已述，奧瑞斯特對長期活在國仇家恨中的姊姊大表不解，可見他對復仇大業的態度很保留。第三段引詩，出現在登門求見王后之前，男主角插入了《奧瑞斯特》的詩句：他欣然迎接黎明曙光、晨間熟悉的種種聲響，因為「我們又熬過了這一夜」（48-49），復仇帶給他的巨大壓力不言而喻。相對而言，日常生活的尋常動作，諸如燒咖啡、開水龍頭、整理花園，對他卻顯得彌足珍貴，因為他本來就不想充當什麼英雄好漢。

第四段引詩，戲劇化地嵌入太傅扼要通報主角死訊的台詞中。在太傅宣布說「奧瑞斯特死了」與「以上，長話短說」兩句台詞之間，奧瑞斯特捧起骨灰甕說道：「現在高舉這個據稱裝著我的骨灰的瓦甕；——／相認的場面快開始了」。他對著太傅表示，裡面裝的骨灰屬於另一死者，接著岔開主題，表示由一系列死亡與勝利事件所建構的歷史，並非奠基於令群眾驚慌的認知上，而是根植於一種「無意識的信心」，一種容易、不屈、必要但不幸的信心，於暗地裡，逐步完成偉大的功業（50-51）。

由詐死之人捧著骨灰甕自述如何遇難，這個戲劇化的動作，作用有

如外接的鏡頭，「圖解」原來對白簡省處（ellipse），另一方面「相認的場面快開始了」，又淡化即將登場的哭喪場面之張力。男主角在說謊的節骨眼上，插入這一長段可能穿幫的「題外話」，以「無意識的信心」云云為自己打氣，可見其個性之優柔寡斷[34]。

奧瑞斯特第五度引詩，出自《石塊、重覆、鐵窗》詩集，正好鑲入女主角哭喪的台詞中。「我只落得在仇人家繼續做牛做馬，在我父親的仇人家裡。不過這一切對我正好」，女主角暫停休息，奧瑞斯特趕緊插入道：「那麼／這裡一切都很好——我們或許找得到一種與自然的新關係」，「透過鐵窗」，看到外面的「大海、石頭、樹葉」，或者是令人感動的紫色晚霞（60-61）。「不，不，我才不在他們家中虛度一生」，伊蕾克特拉突然又接回原劇，反駁自己方才片刻的退縮，奧瑞斯特的願望落空。從詩的意象觀點視之，「透過鐵窗」，描摹一種妥協但和平的人生，再度道出了男主角的想望，也再度指涉詩人的牢獄之災[35]。

一直到進宮前，奧瑞斯特都還援引李愁思以明志。他表面上說：「我找艾倨斯的房子」（原來的台詞），心裡想的卻是李愁思的台詞：「我不願當他們操心的對象、他們用的人或工具，也不願當他們的頭子」（82）。最後，當真要進宮了，奧瑞斯特對他的知己皮拉德表示：

「宣布的時辰

34　這段詩在原作中緊接著第二段引詩面對皮拉德而言，時機也是在即將進宮行刺之前。

35　李愁思在1967年政變後的第11個月寫下這首〈戰敗之後〉的詩，說話者為一名西元前五世紀的雅典士兵，他在雅典與斯巴達的大戰（Peloponnesian War）後淪為戰俘。說話者在獄中感嘆城邦從此失去言論的自由，文學、藝術遭到摧殘，書籍也盡數焚燬，祖先的榮耀被棄之如敝屣，Yannis Ritsos, *Yannis Ritsos: Selected Poems 1938-1988*, *op. cit.*, p. 218。李愁思事實上是藉這名雅典士兵的「面具／角色」，批評25世紀後的現代希臘政局。不過，這名戰俘透過鐵窗看到外面的大自然，仍舊心懷希望，見K. Friar, "The Short Poems of Yannis Ritsos", *op. cit.*, p. 430。

最後來到了。你在笑什麼呢？你同意？

你也已經知道這一切而什麼都沒說？

這個結局，這個正義的結局──是嗎？──經過最正義的格鬥？

讓我，最後再一次，吻你的笑容，

在我還有嘴唇的時候。」

　　奧瑞斯特吻皮拉德[36]，然後表示：「現在動身吧。我承認我的命運。走吧。」（105）男主角一直要拖到毫無退路的最後關頭，才不得不「承認」他的使命。在李愁思原作，奧瑞斯特與皮拉德有曖昧的同性情誼，上引詩文以及親吻的動作，點出了這層關係。

2‧10　特洛伊的愛與慾

　　在終場，維德志藉艾倨斯之口，回溯當年希臘大軍為了海倫跨海征戰特洛伊之因緣。舞台上，艾倨斯發現王后的屍體，失聲驚呼：「啊！我看到了什麼？」接著，插入《死屋》之詩：

「森林於是向前行進，桌子如馬一樣用兩隻後腳豎起桌身，

三層槳戰船在落日時分飛掠樹梢，

槳手彎腰挺身再彎腰挺身再彎腰挺身，

自然地隨著愛情的節奏擺動；而船槳

是頭髮被吊住的裸女，

喘氣，驚跳，閃閃發亮，於海中央〔……〕。」（115）

語畢，奧瑞斯特接回原劇對白：「你怕什麼？那邊那位你不認得嗎？」（116）

36　Biscos, *op. cit.*, p. 354.

情婦的屍身上疊印著特洛伊為愛而戰的幻影，然而艾侶斯其實未曾踏上征途[37]，此刻，戲劇時間被推回一切愛恨情仇的開端——特洛伊大戰。詩中露骨的做愛意象一語雙關，既暗指古戰場的愛與慾，也影射說話者昔日與情婦無限纏綿的床笫之歡。這層層交疊的記憶，營造出終場戲夢魘般的氛圍[38]。

2‧11 師、徒、友三邊關係

第二版《伊蕾克特拉》的太傅，由導演維德志親自出任，他同時主掌劇情與演出的進展，符合劇情的結構[39]。太傅與皮拉德所分到的其他台詞均關係情節進展的大方向，儼然成為戲中擁有全知觀點的人物。

就主掌演出的方向而言，太傅／導演下場時，總是端坐在長十字走道第一排的長凳上。他手裡拿著劇本，在伊蕾克特拉哀悼亡弟時，朗讀劇中的歌詞，共14次，就像排戲時，導演和台上的演員對詞一樣。再者，若臨時需要什麼道具，他就順手拿起身邊之物擲到台上去用，例如蓋住女主角的紫色被單[40]。

維德志以導演兼劇中角色的雙重身分演戲，其人際關係同時變成雙面相，特別是每當奧瑞斯特出場的段落。胸無大志的男主角曾兩度上台後，跑到坐在場外長凳上的太傅／導演身邊，伸長兩手，太傅／導演則將奧瑞斯特／男主角推回到台上，逼迫他行動／演戲，此雙重

37　因此才有機會留在城邦內勾搭王后。

38　這段引詩原是出自伊蕾克特拉之口，她憶及往昔信差兼程趕回，向王后報告特洛伊勝戰，一屋子屏息等著聆聽消息的家人，因過度興奮而看到幻象。

39　Mark Ringer分析，太傅在本戲中的身分亦猶如導演／劇作家，見其*Electra and the Empty Urn: Metatheater and Role Playing in Sophocles* (Chapel Hill, University of North Carolina Press, 1998), pp. 132-39.

40　當他代歌隊預言正義必勝的主題時，參見上文「化整為零的歌隊」一節。

表演層次皆可成立。男主角屢屢在台上跌倒、轉圈、奔逃[41]，缺乏主動出擊的英雄氣概。

在原劇中，皮拉德只是默然地陪伴在弱勢的男主角身邊，無半句台詞[42]。李愁思幻想他可能會有的心態，維德志隨之讓皮拉德成為一名全知的角色，並進一步賦予他代替男主角行動的積極個性。姊弟重逢之際，伊蕾克特拉表面上與弟弟對話，事實上，每句台詞都是對著皮拉德訴說，後者宛如奧瑞斯特的分身。當奧瑞斯特表示，「**我不能決定是否抹去你的笑容**」（98），皮拉德卻一點也不猶豫，馬上伸手到女主角的唇上，當真抹掉了她的笑容。伊蕾克特拉說：「**我受苦受得太久了，／今天我自由了，我要張開嘴**」（97），皮拉德一個箭步上前用手制止她大叫大嚷[43]。最後，女主角說「**你讓我看清難以置信的事情**」（100），也是對著皮拉德道出[44]。堅決的皮拉德，與裹足不前的男主角，兩人形成顯眼的對照，其個人存在也變得不容置疑。

2·12 下意識的舞台

維德志採心理分析觀點，在介於儀式與夢境之間的表演氛圍中，詮釋奧瑞斯特弒母的情節。在原作中，弒母之血腥動作並未如實出現。然而，索弗克里斯有技巧地透過伊蕾克特拉的系列立即反應，使她幾乎成為弟弟的替身，在台上演示刺殺的過程。

首先，當母親在宮內呼救時，伊蕾克特拉站在台上淡淡地詢問歌

41　Biscos, *op. cit.*, pp. 351-52.
42　在艾斯奇勒的《奧瑞斯提亞》三部曲中，當男主角決定刺母，心生猶豫之際，皮拉德尚有一句提醒男主角莫忘神諭的台詞。索弗克里斯則由歌隊交代奧瑞斯特冒名進宮，續接伊蕾克特拉等候謀殺的結果，省略了母子重逢的悲情場面，見下節分析。
43　Biscos, *op. cit.*, pp. 354-55.
44　*Ibid.*, p. 346.

隊：「有人在房裡大呼小叫，有沒有聽到？我的朋友？」當母親高喊
「艾倨斯！救命啊！」，伊蕾克特拉亦只表示：「還在叫」，而歌隊
則失聲喊道：「真不幸，我聽到了叫喊聲，我真不想聽。我禁不住顫
抖」（108）。即使伊蕾克特拉尚不至於對母親即將被殺而暗自竊喜[45]，
從其冷靜的反應看來，她對這件事已期待多時。

　　接下來，索弗克里斯高明的編劇策略，使得母子在後台的對話，轉
變成母女隔空的對話，而母親其實聽不到女兒說話[46]。更何況，伊蕾克特
拉是接續母親未完成的詩行說話，更造成兩人對話的假象。原文的詩行
組織如下：

王后：　　　　　　　　　　　　　　我的兒，我的兒！／
　　可憐可憐我，是我把你生出來的！
伊蕾克特拉：　　　　　　　　　　可是你，你卻沒可憐他，／
　　也沒可憐生他的父親。

　　被兒子刺了一刀，母親喊道：「啊！我受傷了」，伊蕾克特拉旋即
激情地叫喊：「動手啊！如果你還有力氣的話，再來一刀！」如此熱
烈地認同弒母者，伊蕾克特拉幾乎相信自己就是動手的人，所以才會慮
及體力的問題。緊接著，她又再度接續母親的詩行回話，原文如下：

王后：啊！又一刀？
伊蕾克特拉：　　艾倨斯也同樣會被刺殺。（109）

　　這種寫法強化了母女對話的觀感。值得注意的是，在濃濃的心理幻

45　"Each of Clytemnestra's three lines before she is wounded is greeted by Electra with a coy
　　relish", Ringer, *op. cit.*, p. 200.
46　*Ibid.*, p. 201.

想（fantasme）氛圍中，歌隊長與克麗索德米絲二人此時也立於殺人現場，他們見證復仇大業之執行，強調本戲的儀式化本質。在維德志的舞台上，後台奧瑞斯特弒母的一切，都在伊蕾克特拉的注視下發生，她彷彿目睹自己心底的慾望實現[47]：王后「躺在奧瑞斯特下面，雙腿打開，腹部露出，未防備的胸部被打了兩次，正如伊蕾克特拉所要求的——而奧瑞斯特的匕首刺了兩回，命中要害」[48]。換言之，演出舞台變成女主角下意識的舞台；亂倫與弒母之景，均出自女主角的幻想。

索弗克里斯清楚表明女主角憎恨母親，甚至想取而代之的慾望。伊蕾克特拉曾抱著骨灰甕哀悼：「對你的母親，你從來不是個寶貝，不像你對我這樣。你不是由家中的人養大的，而是我一手帶大的。是我，是你叫姊姊的人」（85）。女演員伊絲翠娥躺在地上，兩手高舉骨灰甕（意即奧瑞斯特），再用力將之緊壓住自己的腹部，引人聯想交媾（coït）之意[49]，揭露了女主角潛意識裡亟欲奪取母親的地位[50]。

47　在這場如幻似真的戲之前，維德志已暗示伊蕾克特拉會經常性失神：她一邊說話，一邊玩弄自己的鞋子；在歌隊的上場戲中，她為眾人所圍卻認不出他們，兀自悲歎自己的無依無靠；又如她重述母后詛咒她的話時，活像一個瘋子，她以一個音一個音道出："Mau-di-te ver-mi-ne〔…〕Je te sou-haiai-te une mooort mi-sé-raaaa-bb-lll-e〔…〕"(26)（該－死－的惡人〔……〕我希－望－你死得很－淒－慘〔……〕）等等，Biscos, *op. cit.*, p. 347。這些失神的表演策略，為女主角最後在弒母高潮中見到幻象，預作鋪排。

48　R. Lepoutre, "Vitez et les inconduites du sens", *Travail théâtral*, no. 7, avril-juin 1972, p. 146.維德志後來應該是淡化了「奧瑞斯特情結」的舞台詮釋（弒母與性侵，參閱H. A. Bunker, "Mother-Murder in Myth and Legend: Psychoanalytic Note", *Psychoanalytic Quarterly*, no. 13, 1944, pp. 198-207）。因為在*Trois Fois Electre*所附錄的第二版演出片段（1972年錄），奧瑞斯特刺母兩次，只見象徵性的動作，他手上甚至沒拿刀，母子二人也未肉搏，不過奧瑞斯特最後倒在母親的屍身上。

49　Jean Ristat, *Qui sont les contemporains ?* (Paris, Gallimard, 1975), p. 77.

50　從精神分析觀點視之，伊蕾克特拉對奧瑞斯特的占有慾，混合對小孩的渴望以及對父親的愛慾。Ristat認為在本戲中，奧瑞斯特（的骨灰）＝（伊蕾克特拉的）孩子＝（亞加曼儂王的）陰莖＝（王后夢中的）權杖＝正統權力＝（奧瑞斯特握在手中的）匕首，*ibid.*,

　　總結維德志所插入廿段李愁思詩文，每一段的嵌入時機都經過審慎的考量，一開始，常讓人誤認為是原來的台詞，觀眾再往下聽到現代生活的細節時，才察覺已進入李愁思的世界。原劇對白與現代詩文交融並存，前者提供了原型的行為架構，後者則與古老神話進行對話，拓展神話的指涉空間。本戲之歌詞均與劇情直接相關，反倒是維德志挑選的詩章，雖與劇情關係匪淺，卻偏離原來的航道，駛向劇情所不熟悉的時間與地點[51]。原本的故事線遂暫告中斷，外來的抒情詩句讓角色一吐心懷，或發抒預感的幻象，或墜入記憶的深淵，或幻想慾望的實現，或關懷當代政局。這些偏航的獨白缺乏推展劇情的作用，在一片出神的靜態情緒感染下，夢的氛圍分外濃郁。

　　李愁思堅信：「團結人類親如手足的力量，加以組織，藉以抵抗暴政之不法與不義，詩人透過其詩章實踐了身為詩人最崇高的優先任務」，「平民百姓因而找到值得尊敬的發言人」[52]。而沉浸在痛苦深淵的女主角，之所以能代表維德志發抒聲援詩人的呼籲，正在於她堅持不肯遺忘的頑固，歷史之存在確有其意義。

3 發生在現代生活的希臘悲劇

　　1986年，維德志於「夏佑國家劇院」總監任內，第三度推出《伊蕾克特拉》[53]。此次為了向永恆的希臘致敬，他並未將表演的時空設定在遙遠

　　　　p. 78。此外，Lepoutre亦對本戲複雜的愛慾與人際關係有精闢的分析，見其"Vitez et les inconduites du sens", *op. cit.*, pp. 142-46。

51　Biscos, *op. cit.*, p. 338.

52　Kostas Myrsiades, "The Long Poems of Yannis Ritsos", *op. cit.*, p. 455.

53　Valérie Dréville (Clytemnestre), Eric Frey (Egisthe), Grégoire Ingold (Pylade), Evelyne Istria (Electre), Jean-Claude Jay (le Pédagogue), Redjep Mitrovitsa (Oreste), Maïté Nahyr (Chrysothémis), Alain Ollivier (le coryphée), Hélène Avice, Charlotte Clamens, Cécile Viollet (le choeur).

的過去（如第一版的演出），而是相反地，將此劇置於今日的希臘家居生活情境[54]。事實上，伊蕾克特拉的故事讀來直如一則社會新聞：一個女人（克莉坦乃絲特拉）跟她的姘頭（艾倨斯）聯手在浴室謀殺親夫（亞加曼農）[55]。女兒（伊蕾克特拉）自此一心以復仇為念，苦等避居他鄉的弟弟（奧瑞斯特）長大成人。廿年後，弟弟終於返鄉，手刃生母與其姦夫，重整了法定與正義的倫理秩序（*ET IV*: 176）。

　　千百年來，伊蕾克特拉的悲劇仍一再發生。維德志想像這一次就發生在希臘的一個港都，女主角就住在海邊一家酒吧的二樓。從房間的陽台遠眺，對岸遠山與港口船隻映入眼簾[56]。就政治局勢而言，廿世紀的希臘內戰不斷，軍事政變頻仍，不少希臘人攜家帶眷避居海外，其第二代長大成人，難免想潛回祖國探視親人。維德志幻想生長在廿世紀的奧瑞斯特，就是這批年輕的流亡者之一，而伊蕾克特拉則象徵飽受凌辱，以至於面容扭曲的祖國形象[57]。

　　上文已分析，第二版《伊蕾克特拉》的演出深受李愁思的啟發，其詩作從今日視角重寫古典神話，暗地抨擊高壓政權。李愁思筆下優雅的王后，以及對復仇大業冷感的奧瑞斯特，又再度左右《伊蕾克特拉》第三度演出的方向。這齣發生在現代的希臘悲劇，其表演意義正來自於古典原文與現代生活舞台意象二者的辯證關係上。為這次演出，維德志雖曾修改之前的譯文使其更加口語，可是並非追求家常的語氣，也未改寫不合現代邏輯的對白，更未改動主角的王室身分。

54　維德志1984年曾執導契訶夫的《海鷗》，也影響他採取比較接近日常生活的動作與情境處理本劇。

55　有一說法是如此，但本劇中的王后強調自己隻手殺夫。

56　Vitez & Sadowska-Guillon, *op. cit.*, p. 8.

57　Vitez & J.-P. Thibaudat, "L'histoire en coup de vent", *La libération*, 30 avril 1986.

第三版《伊蕾克特拉》的演出被認為是維德志的高峰之作，1986年，原籍阿根廷的電影導演聖第亞哥（Hugo Santiago）將之翻拍成16釐米電影，最後的成品既是一齣戲劇又是一部電影，十分奇妙。話從維德志的戲說起。

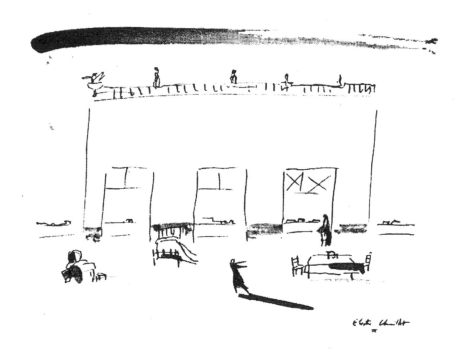

圖3　1986年《伊蕾克特拉》，可可士舞台設計草圖

在夏佑劇院內，一堵剝落的暗紅牆面，立於開闊的舞台後方，牆的頂端有列矮柱，上面立著五尊破落的神像。整堵牆面開了三扇百葉落地窗門通往陽台，透過洞開的大門，海港的船隻歷歷入目，對岸的山色亦輪廓分明。房間內僅有一張鐵架床、餐桌餐椅以及梳妝檯。現代的伊蕾克特拉就住在這間陋室裡面。

這個現代希臘家居生活場景，彷彿一隱跡紙本（un palimpseste），

內含歷來希臘悲劇演出的遺跡：一堵有三扇大門的古牆，脫胎自希臘悲劇演出的標準背景。而看似走社會寫實路線的室內設計，其實只用極簡的元素：一堵牆面，取代三道牆壁、外加天花板的室內盒式場景（box set）；家具亦只減少到剩下三件。此外，沒有其他任何用來營造寫實氛圍的裝飾性物品。

回到聖第亞哥的電影。一開始，蟲聲唧唧，鳥鳴聲起，透過百葉窗門，黎明曙光逐漸滲入陰暗的室內。直昇機在遠處飛過的聲音傳入。伊蕾克特拉在黑暗中起身穿衣後，步出陽台。接著，熟睡的奧瑞斯特（Redjep Mitrovitsa飾）在太傅（Jean-Claude Jay飾）的引導下，被皮拉德（Grégoire Ingold飾）抱入室內。老太傅頭戴呢帽，身著一襲褐色風衣。他等奧瑞斯特被放在餐桌前坐定後，自己也坐下來，緩緩道出開場白：

> 「昔日在特洛伊城前統帥之子，／亞加曼儂之子，你得以如今／
> 目睹你一直渴望見到之景。／此處為阿苟斯舊地〔……〕。」

另一邊，身著黑色皮夾克的奧瑞斯特慢慢抬起頭來。老太傅說到故城的街道與廣場，起身走至門前，微微撥開百葉窗條，描述外面的街景，「那裡，奧瑞斯特，為屠狼之神的廣場」云云。接著，奧瑞斯特輕聲敘述自己返國的緣由，救護車（或警車）警笛聲大作，他重述阿波羅命自己返國復仇的神諭。隨後，遠方迴響大船進港的汽笛聲，奧瑞斯特要求老太傅向王室謊報自己的死訊。就在這一剎那，警笛聲又陡然拔高音量，厲聲鳴放。

循此寫實的表演邏輯視之，全身著黑，為父守喪的伊蕾克特拉，十多年來開口閉口離不了復仇，一向被家人視為瘋子，長期被軟禁室內，蜷縮在鐵架床上度日，見不得人。她連生活起居都必須有人打點；原始希

臘悲劇中的歌隊，順勢化身為照看她的三位鄰婦（Hélène Avice, Charlotte Clamens, Cécile Viollet飾）。她們打扮成1940年代的家庭主婦，不時進來串門子、幫忙打掃、照顧女主角、傾聽她的苦楚、撫慰她的悲痛。

歌隊長（Alain Ollivier飾）化身為一盲人，頭戴月桂葉冠，身著不成套的西裝。他熟悉城裡的恩恩怨怨，閒來無事就上門坐坐，喝杯咖啡，說說往事，偶爾陷入另一層時空幻象裡，閃電雷聲一起，兩眼翻白，以手猛劈額頭，厲聲預言神的旨意。他的行為讓人聯想古城中的算命師。

伊蕾克特拉長年在高壓的環境下苟延殘喘，未老先衰，頭髮被削短，身體動作遲緩、沉重。妹妹克麗索德米絲（Maïté Nahyr飾）一頭亂髮披肩，身材臃腫，亦著黑色舊式洋裝，是家中另一個嫁不出去的老處女。諷刺的是，她們的母親（Valérie Dréville飾）身著玫瑰紅小禮服，足蹬高跟鞋，一頭長髮優雅地盤成髻，因姦情的滋潤而益發顯得年輕、嬌豔，體態輕盈。她的姘夫艾倨斯（Eric Frey飾）油頭粉面，數次鬼鬼祟祟地潛入房間[58]，搜刮錢財，動作狠又快。

巴黎的資深劇評家塞納（Philippe Senart）觀戲後論道：本戲的王后角色有如一名妓女，艾倨斯則與皮條客沒兩樣，奧瑞斯特看來是個喜歡打抱不平的無賴，教養他的太傅一身風衣加上呢帽，和一名便衣警探沒兩樣[59]。回溯維德志此回導演的初衷，塞納的觀感可謂一針見血。

3・1 一部戲劇電影

聖第亞哥的作品看來像是一部電影[60]，實為一場舞台演出。全片除

58　在原劇中，艾倨斯直到接近劇終才上場。

59　"*Electre*, au théâtre de Chaillot", *Revue des deux mondes*, août 1986.

60　戲劇劇本與電影腳本基本上皆採對話體的形式編寫。照道理說，將經典名劇拍成電影，比起翻拍小說，尚得將大段大段的敘述，改寫成你來我往的對話，應該是事半功倍之舉，事實上卻不然。莎劇電影就是顯著的例子，精采的莎劇電影屈指可數。好的

了兩個刻意穿幫的鏡頭之外[61]，導演皆小心地將鏡頭框於室內（牆內），再加上演員的唸詞與動作看似家常，因此讓人有看電影的感覺，而不像是在看戲。聖第亞哥在「夏佑國家劇院」進行拍攝，再剪接出1小時45分鐘的影片，比實際舞台演出少了半個小時[62]。

　　本片攝製的第一原則是盡量不「干擾」原來的演出架構。為此，聖第亞哥完全採用升降攝影機與鋪設軌道推拉的鏡頭取景，一共只拍了55個鏡頭，其中以中景鏡頭居多，攝影機宛如「旁觀」一「自然」的戲劇事件發生[63]。藉麥克風之助，演員降低音量說台詞，語氣較自然，聖第

　　劇本比起好的小說改編成電影，數量似乎來得更少。究其主因，古典劇本以精彩的對話見長，高潮迭起的表演，可說全然建構在精彩的對白之上。然而，電影卻以影像取勝，通常不耐長時間對話的消耗。一部電影縱然是句句珠璣，其影像的重要性，絕對凌駕於對白之上。因此，一部成功的戲劇電影，必需細心拿捏影像與對白之間的拉鋸關係，使二者相輔相成，完美結合，而非坐視高密度的對白拖緩影片的節奏，或任由膠捲的影像窄化了原劇的想像空間，造成兩敗俱傷。

　　在這種情況下，欲將西方戲劇的源頭——希臘悲劇——拍成電影，一來因神話的題材距今遠矣，二來由於原始的歌隊很難不著痕跡地融入電影的拍攝體制，向來是至高的挑戰。令人印象深刻的希臘悲劇電影，如帕索里尼（Pasolini）的《伊底帕斯王》（*Edipo Re*, 1967）或《米蒂亞》（*Medea*, 1969），是藉希臘神話素材另闢蹊徑之作，影像雖然處理得很有力，距原劇卻有一大段距離。另一極端的例子，為英國舞台劇導演霍爾（Peter Hall）1981年所推出的《奧瑞斯提亞》三部曲電視錄影版本（BBC），導演自認忠於原著，以考古的精神，竭力仿古演出，希臘悲劇的原始演出面貌依稀可見，卻猶如博物館展覽的史前古物，美則美矣，可惜與今人的生活無關。

　　「道地」的希臘悲劇電影，既不更動原文，又契合時代精神，既是戲劇作品又符合電影拍攝的體例，似乎是緣木求魚的希冀，然而，聖第亞哥之作為一例外的佳作。

61　其一，為序曲結尾，奧瑞斯特祈求神助，攝影機往上抬高並拉遠，觀眾見到後牆上半部的列柱與神像，這才發覺這片牆原來是一齣舞台劇的布景；其二，克麗索德米絲首度上場前，出現了一個舞台全景的長鏡頭。

62　因為電影是移動鏡頭將演員攝入，減少了演員實際進出場的時間；此外，電影也刪減了部分詞意重覆的台詞。刪掉的台詞是：①伊蕾克特拉首度亮相與歌隊互相應和的部分悲歡詩句（23-24），②伊蕾克特拉詛咒每月紀念父親亡靈的節慶（26），③姊弟相認，歌隊長一句表示喜悅的台詞（95），④姊弟相認的兩句過場台詞（99）。

63　聖第亞哥視舞台上的演出為一「自然之物」（"chose de la nature"），已事先存在；他在一般片長兩小時的小說改編電影中，通常會用到350至900個鏡頭，見H. Santiago, "Notes

亞哥也尊重舞台劇演員面對觀眾（攝影機）表演的習慣。此外，牆上的五座雕像在原始演出中是背對觀眾（面向大海），在影片中則是面對室內。因為，在序曲尾聲，當奧瑞斯特祈求神助時，隨著他往後退卻的腳步，以及抬頭往上注目神像的動作，聖第亞哥將鏡頭往上抬高、拉遠，讓神像面對祈禱的人，看起來較合乎邏輯[64]。

　　而為了增加膠捲影像的真實感，本片的音效比舞台演出時增加許多，否則單憑二度空間的銀幕，再加上鏡頭視野的限制，很難使人感覺到一日時辰的變化，更遑論觀戲的臨場感。出人意表的寫實音效，為本片的現實背景奠基。

　　基於以上的考量，聖第亞哥拍攝的《伊蕾克特拉》正好界於戲劇與電影之間，其燈光、音效、服裝、舞台設計與演技各方面，看似寫實至極，骨子裡卻暗藏古老的神話架構，甚至於影射當代希臘的強人政治。換句話說，第三版《伊蕾克特拉》同時在永恆的神話、日常生活與當代政局三個層次之間展開，且層層堆積、交疊，永恆的時間深度感由此而生。下文以聲效為例。

3・2 營造多層次的聲效空間

　　維德志將原本發生在王宮外面之希臘悲劇移至室內搬演[65]。由祖籍

　　　et fragments", *Le film de théâtre*, éd. B. Picon-Vallin (Paris, C.N.R.S., 1997), pp. 128-30。

　　　聖第亞哥曾任布列松（Robert Bresson）《聖女貞德》（*Le procès de Jeanne d'Arc*, 1963）的助理。1969年他與阿根廷文豪波赫士（Borges）合作拍攝《入侵》（*Invasion*），二人於1974年再度合作，完成《其他人》（*Les autres*）。此外，他還為音樂家阿貝濟思拍過《列舉》（*Enumération*, 1989）與《大陸的故事》（*La fable des continents*, 1991）。1991年，他再為維德志拍攝舞台版的《伽利略的一生》（布雷希特）。

64　*Ibid.*, p. 130.
65　由於舞台設計的主體只用一面後牆區隔室內與陽台空間，不過，室內既無天花板，亦缺兩側的牆面，戲院內的觀眾比起電影觀眾較不容易感受到室內的封閉感。

希臘的音樂家阿貝濟思（Georges Aperghis）設計的音樂與聲效，營造了多層次的時空感。電影觀眾見不到室外，卻能深刻感受時間的推移、天氣的變化以及外在政局的威脅。足不出戶的女主角生活在一個高壓的社會中，其家居生活緊張無比，同時，神諭又無時不透過大自然的聲音宣示。這多重時空感，即經由聲效與燈光來傳遞。

3・2・1　平凡的一天

影片始於清晨的蟲鳴鳥叫，最後復歸午夜的蟲聲唧唧，象徵一日的過去。這期間除偶爾打雷、閃電、刮風以外（海港天氣多變），室外的光線從黎明、白日、正午、午後、黃昏轉為漫漫的長夜，三扇門上的百葉簾也隨陽光的強弱而開闔。為了暗示時間的推移，進而增加懸疑的效果，克麗索德米絲長篇描述母親的惡夢時，水珠緩慢滴落的聲響清晰可聞。唧唧蟲聲也兩度被用做冗長台詞的聲效背景：一為老太傅描述賽車盛況，另一為伊蕾克特拉向妹妹說明復仇大計。這兩場戲均於大門闔上、百葉拉下的幽暗室內進行，配上蟲唧的聲效，時間的流逝感格外生動[66]。

收音機是伊蕾克特拉與外界唯一的溝通管道。歌隊上場後常習慣性地打開收音機聆聽「新聞報告」。每當氣氛凝止或轉悲，場上也會有人打開收音機，讓輕鬆的希臘音樂流瀉室內。而門外偶爾傳入的吵雜聲、狗吠聲、呼喊聲、酒吧傳來的話語聲、船隻的汽笛聲，更實地營造了一個現代希臘港都生活的聲音環境。

3・2・2　非凡的神話時間向度

有趣的是，前述尋常的聲效處處透露不尋常的神意。其中，讓人聯

66　說來矛盾，電影中寂靜的表現，不比劇場中的肅靜，需用音效加以反襯，才感覺得到。

想到宙斯天帝的雷聲，是最明顯的神意傳載工具。歌隊長——城中的盲眼算命師——每回出神見到幻象、預言血債血還的結局時，必定風雲變色，聲響驚人。此外，王后的情夫在片中前三次出場均閃電交加、雷鳴震天，尤其是第二次，艾倨斯進來找錢，並假意敷衍王后的索吻。就在這一瞬間，天降霹靂，聲勢駭人，通姦之罪天理不容的意義不言而喻。艾倨斯從陽台出場後，不僅立刻雨過天青，教堂的鐘聲並適時響起。最後，姊弟在風雨飄搖中重逢，風雨聲強化悲愴的氣氛，隱隱然欲爆發的雷鳴聲響，有力地凝聚了危機的氛圍。天候的突變，在地中海國家稀鬆平常，在本片中，另外承載了上大的旨意。

　　除了隆隆的雷聲之外，神更透過現代聲效預示意向。阿波羅的神諭在令人發毛的警笛背景聲中轉述；伊蕾克特拉在誤信弟弟的死訊後表示不想貪生，警笛聲（救護車或警車？）適時響起；王后誤信親生兒子橫死，狂笑而去時，警笛聲又猛然傳入室內。這些聲效的例子均令人感到危險。

　　片中收音機的聲音令人發思古之幽情。收音機是1940、1950年代流行的媒體。女主角與歌隊專注聆聽的「新聞」[67]，其實是當代希臘女詩人普羅可帕奇（Chrysa Prokopaki）用古希臘語讀《伊蕾克特拉》的錄音。這時坐在床上的女主角，與圍坐餐桌邊的三位鄰婦和盲者，皆停下手邊的動作，凝神細聽這來自古老的聲音[68]，喚起觀眾對遠古時空的冥想。為強化這層跨時間的意識，導演更安排盲者耳朵平貼在餐桌的收音機上，傾聽這來自遙遠的聲音。

　　與收音機聲同樣尋常的狗吠聲，在片中也傳達出非比尋常的含意。伊蕾克特拉在上場詩中衝到陽台上，面對大海，大聲呼喚地獄的復仇

67　發生在歌隊長上場詩畢。
68　不過法國觀眾聽到的可能只是異國語音，他們未必知道收音機播放的是以古希臘文唸誦的《伊蕾克特拉》。

女神為她伸張正義，兇惡的狗吠聲突然揚起，與主角的厲聲咒詛互相應和。從寫實的觀點來看，女主角於眾人尚在酣睡的凌晨大呼小叫，自然引得惡犬猛烈叫囂；從象徵的層面視之，猖狂狗吠猶如地獄之犬的嚎叫，令人毛骨悚然。

3・2・3 返鄉／復仇之先聲

在海港聽到汽笛聲原是再自然不過之事，汽笛低沉、鬱悶的音色頗能傳遞低壓的氣息，其綿延如回聲般的聲質，卻又予人無限希望的感覺。這種沉重又堅持的音色，正能烘襯主角處於絕境，但又能懷抱希望的矛盾心境。本片中經常聽到汽笛的聲效，計有：

（1）序曲，奧瑞斯特對太傅提出詐死的詭計時（15）；

（2）序曲結尾，太傅預祝復仇計畫成功（17）；

（3）伊蕾克特拉責備妹妹凡事堅持理智，卻忘了手足親情（29）；

（4）伊蕾克特拉要求妹妹上墳，祈求父親保佑弟弟安然返鄉，將敵人踩在腳下（40）；

（5）王后被迫承認自己手刃親夫（42）；

（6）老太傅敘述競技意外，首度提到奧瑞斯特名字，以及稍後述及觀賞競技大賽的現場觀眾大聲歡呼奧瑞斯特為英雄（52）；

（7）伊蕾克特拉捧骨灰甕悲悼弟弟之開端：「喔（汽笛聲響）最親愛者之最後回憶」（85）；

（8）伊蕾克特拉對弟弟表示他尚未見識到自己真正的苦楚（88）；

（9）同一場戲尾聲，伊蕾克特拉祈求阿波羅助她一臂之力（105）；

（10）王后被殺之後，歌隊長評論血債血還（109）；

（11）艾倨斯上場之前，太傅代歌隊發言：艾倨斯將自投於正義之

　　　　網中（112）；

（12）劇終。

　　從上述情境來看，汽笛聲宣告奧瑞斯特返國復仇的劇情動機（導演假設男主角是搭船返回故國），如第1、2、4、9、10與11例。因此，劇終復仇完成的時候（第12例），汽笛響聲又再度揚起。此外，由於奧瑞斯特肩負復仇的大任，因此在第3、6與7例，一提及男主角，便同步聽到汽笛迴響聲。第5例，王后承認謀殺親夫，復仇之因肇始於此，汽笛聲亦嗡嗡繞。第8例，配上鳴放的汽笛聲，顯示飽受欺凌的姊姊，是促使奧瑞斯特返鄉的重要因素。

　　身為國王亞加曼儂之子，奧瑞斯特另有一特別的象徵聲效——直昇機巡邏，雖然只是螺旋槳轉動聲，卻也產生不平靜的感覺。直昇機的聲效共迴響了四次：

（1）劇首；

（2）伊蕾克特拉對歌隊抱怨奧瑞斯特滯留異域未歸（21）；

（3）歌隊長深信「亞加曼儂王之子」必將返鄉（22）；

（4）老太傅描述競技實況，逐字加重聲量說出「亞加曼儂王之子」（53）。

　　返回故國，主角可能乘船，也可能搭飛機，這是直昇機飛翔引發「返鄉復仇」主題聯想的主因。飛翔在天的直昇機，契合全劇無所不在的天意背景，在第3與第4例中，也加強奧瑞斯特貴為王儲的非凡身分。

圖4　伊蕾克特拉面對奧瑞斯特一行三人，可可士設計草圖

　　除掉上述比較「自然」的音效之外，阿貝濟思更使用人聲創作一種抽象、遙遠、開闊的呼喚聲。這個男聲迴響於：

（1）王后祈求阿波羅協助自己擺脫夢魘的糾纏（47-8）；

（2）王后誤信兒子已亡，喜極狂笑而去（60）；

（3）伊蕾克特拉向妹妹分析復仇的利弊，連續響起一個不明男子的聲聲呼喚（73-74）；

（4）克麗索德米絲反駁復仇的計畫，又再度迴響聲聲呼喚（75）；

（5）姊弟重逢，伊蕾克特拉問道：「你是奧瑞斯特？」（93）

　　事實上，觀眾一直要等到第5例，才能確認這不明男子的呼喚聲，與奧瑞斯特主題相連結。陌生男子的呼喊首度響起，彷彿是出自惶恐的王后之幻聽，其作用，宛如她心底壓抑的良心吶喊。在第2例中，王后以為兒子已死，陣陣來自遠方的呼叫聲，卻似乎在嘶喊著自己的存在。姊妹爭辯時（第3與第4例），不明的呼喚聲，宛如奧瑞斯特隔空的喊話。這

不知來自何方的呼喚，增加觀眾想像的空間。

3‧2‧4 威脅的槍聲

　　從片首響起的直昇機巡邏聲，稍後呼嘯而過的警笛，再加上時而傳入的汽笛聲，已然暗示一個不安的外在環境。這些隱隱約約使人不安的聲響也有其特殊的意涵。

　　最可怕的是，機關槍掃射聲四度傳入室內：

（1）女主角向歌隊表白，是暴力逼得她日夜不停哀嘆（25）；

（2）女主角手捧骨灰甕悼亡：「今日，在我的手中，我的弟弟，你不再有任何重量」（85）；

（3）悼詞的尾聲，女主角悲歎回到自己身邊的奧瑞斯特只餘灰燼與陰影（86）；

（4）姊弟相認，伊蕾克特拉說道：「詭計曾經讓他喪生而現在卻使他復活」（95）。

　　在這些情境中，機關槍掃射聲低沉但明確，不過卻沒有人顯露出不安；槍聲彷彿是日常生活的一部分，絲毫不足為奇。除第1例以外，機關槍掃射的時機，都與男主角的生死密切相關，可見槍聲乃是針對他而來，凸顯了男主角存亡／正統王權廢續的表演主題。

3‧2‧5 今調與古曲

　　最後，在音樂創作部分，阿貝濟思交錯使用音樂與歌聲，細心經營本片的三個層次。首先，從收音機流瀉出耳熟的希臘輕音樂，歌隊欲勸女主角忘掉過去時，便隨手扭開收音機，一旦劇情轉劇，收音機又啪地一聲被關上。其次，克麗索德米絲在收音機的輕快樂聲中飛奔上台，渾

身上下散發生命的活力，與槁木死灰的女主角，兩人形成鮮明的對比。

接著，王后誤信兒子已亡，隨著收音機流淌出的希臘舞曲翩然起舞。而艾倨斯也總是在通俗的輕音樂中登場；終場，誤以為奧瑞斯特已亡，他更踩著探戈的輕鬆節拍上台。全片終了，在屍橫場中、血漫四處的舞台上，對照失落的兩姊妹，響起的竟然又是希臘風輕音樂，觀眾錯愕之餘，方才領悟此經典悲劇的情節，與一齣通俗的肥皂劇（soap opera）如出一轍，這點暗合導演的出發點。

對照片尾的輕音樂，片頭的希臘古樂曲風則顯得莊嚴慎重。隨著劇情的悲戚發展，阿貝濟思編寫悲意盎然的古樂。當盲者（歌隊長）重提故王被殺的往事，當伊蕾克特拉提醒妹妹父親之慘死，當她責備母親之不仁，古樂皆是這些憶往場面的襯樂，古老的曲調帶出陳年的往事，撩

圖5　伊蕾克特拉與歌隊，可可士設計草圖

起了遠古的氣氛。阿貝濟思並於姊妹辯論主題之時，安插吟哦的古調，藉以凸出其跨時代的重要性。

在今古對照的前提下，導演並未忘記歌隊於原始希臘悲劇的吟唱功能。姊弟相認，歌隊成員迅速關上三扇百葉窗門，退至陽台。表面上，他們似乎在為姊弟倆把風，防止外人闖入，實則執行歌隊的任務：他們站在陽台上吟唱肅穆的古調，猶如宗教儀式中的獻唱，血親相認的神聖意涵變得更莊嚴。於此同時，只聞其聲卻不見其影的歌隊，也符合本片趨向寫實的表演邏輯。片尾，類似的情境再度出現：為了讓艾倨斯不起疑心，伊蕾克特拉與三位歌隊婦女假裝沒事人般，端坐在靈床的四個角落，床上的白被單蓋住王后的屍身。伊蕾克特拉回答艾倨斯的盤問時，三位歌隊成員同聲吟哦古調，表面上，像是在排遣時光，實則是為王后輕唱輓歌，艾倨斯卻未聽出其中之奧妙。

本片使用的今調與古曲，發揮了音樂撩撥情緒的功能。維德志將希臘悲劇歌隊獻唱的原始表演機制，很技巧地融入現代生活情境，他並未將現代版的希臘古劇窄化至描摹日常生活的層次而已。整體而言，一部電影的聲效與配樂需建構實際生活的背景，營造或反襯影片特有的氣氛，主導劇情發展的節奏，進而發揚劇情的象徵意涵。本片可說不知不覺地經由一海港日常的各式喧囂，配上希臘風音樂，圓滿達成這些任務。

3・3 發人思古幽情之現代居家

舞台設計方面，可可士出自現實生活的舞台設計，其實是一個經過精煉的詩意空間，彷彿亙古以來，希臘居家景致就一直保持如此，未曾有過任何變化。相對於常見狹隘、封閉、塞滿家具與雜物的寫實空間，本次演出中，遠方的遼闊海景與無際的室內，建構縱橫古今的恢弘格

局。室內與室外雖有一牆之隔,透過三扇大門亦能互通聲息,透露遠古時代,凡人與自然共吐納的情境。而且,少去天花板的阻隔,「天聽」透過雷電直襲角色,更能透露人神抗爭的原始悲劇情境。全場演出使用的道具不過區區七種:鮮花、收音機、茶杯、酒瓶、毛巾、白被單與骨灰箱[69]。可可士暗藏古典希臘悲劇演出規制的現代家居設計,營造了今古交疊之生動觀感。

3‧3‧1 面海的陽台

本次演出的舞台大致可分為象徵性的室內與室外空間,室外含陽台與海景。除掉開場戲奧瑞斯特一行三人,以及艾倨斯第一回上場(他們均從舞台側邊潛入室內),其他角色皆從陽台上的門戶進出,恪守室內與室外之別。

作為背景的海港風光,圖繪的綿延山巒與水波不興的海面,似乎自有史以來即平靜如斯。點綴其間的各式郵輪與漁船,在開場的黎明與尾聲的夜晚會亮起閃爍的漁火,對岸小城的路燈逐一亮起,生動地展露海港旖旎的夜景。

按劇情邏輯解釋,海港提供男主角返回故里的門徑,配上喻意豐饒之汽笛聲效,水港深闊的繪景,已不只是一個純粹的背景而已。伊蕾克特拉為了發洩胸中的苦悶,數度面海厲聲呼喊,遠山與海波更幻化為她胸中的丘壑。蘊藏無限想望的海港,不僅是她望穿歸帆心繫之所在,更是她內心向外投射的廣漠空間。亮場戲,她坐在床上悲歎身世,越發激昂的情緒促使她一躍而起,衝到陽台上,面對大海呼喚地獄的惡靈助她復仇。同理,奧瑞斯特追殺艾倨斯之前,也是衝到陽台,跳上欄杆,大聲對著山

69　配合本戲的現代化背景,奧瑞斯特的假骨灰是裝在小箱子中。

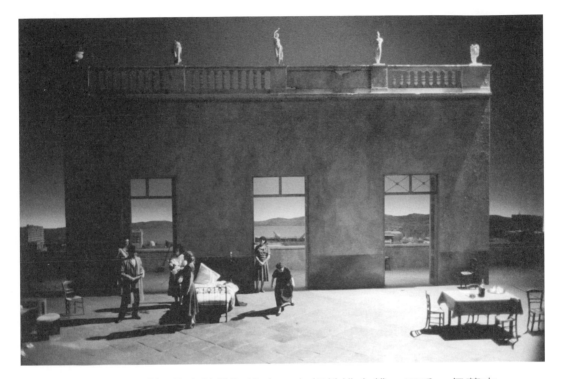

圖6　1986年《伊蕾克特拉》演出，左起前排太傅、王后、伊蕾克特拉，後立者為三名歌隊成員。　　　　　　　　　　　（Cl. Bricage）

水呼喊道：「正義因此應該懲罰那些自以為超越律法之人：立即上前受死。」（119）他訴諸天地，為自己的血腥罪行找到一個立基。

　　從表演的觀點視之，維德志活用位居背景的陽台調度演出的場面。上述兩例面對海景呼喊的台詞，既顯自然，又能有效發揮詩句的力量。為了表現歌隊原始的吟誦功能又不著痕跡，大門閉闔的陽台，便是上述歌隊吟哦古曲最佳的位置。另一方面，陽台作為連接室內與室外的過渡空間，為遭囚禁的伊蕾克特拉接觸外界的管道，有時也能充當她的避難處。例如，王后無恥地為殺夫自我辯白時，不想再聽老調重彈的女兒便退坐在陽台上。缺少聽眾的長篇大論，王后的辯白立時失效。

陽台也提供殺手伺機潛入宮中，埋伏狙擊的好地點。在弑母一景，如何以間接的方式，強調其行為之血腥暴力？答案是透過陽台。那聲聲由中間大門後方傳出的哀號聲，讓觀眾彷彿身處血腥現場。導演更為無法目睹暴力行為的觀眾，安排一名目擊者：太傅站在左邊洞開的第一扇門後，面無表情注視殺戮過程。他一邊抽菸，一邊端詳男主角執行任務。導演幾乎是透過太傅的注視，逼迫觀眾直視弑母的現場。

尾聲，奧瑞斯特追殺艾倨斯，二人追至陽台後出場。不久，源源不絕的鮮血緩緩從陽台經由中間大門流入室內，逐漸漫延成一條血路，彷彿當年亞加曼儂王踩在腳下的紅色地毯，他因此觸犯天威，最後橫死於王后手下。血路呼應著紅地毯，阿楚斯家族恩怨的結局反指其肇端，舞台場面調度啟人深思。

導演充分發揮陽台介於室內與室外之間的過渡特質，使陽台成為主角心情轉趨激昂之際，有獨對山水，發抒胸臆的空間。在血腥的場景，半遮半開的陽台，更是生死之際的臨界空間，其半封閉的特質，避免觀眾直視流血的現場，卻又能感受到親臨謀殺現場的恐怖。

3·3·2 床的聯想

置於開闊室內的鐵架床，放在左側兩扇門之間，是《伊蕾克特拉》電影最醒目的家具，使用亦最為頻繁。鐵架床簡單的款式與純白的寢具，透露主人嚴厲、純樸的生活形態，是女主角最常坐臥之處。所有角色均與伊蕾克特拉在床上、床頭、床尾或床緣發生衝突。

床是伊蕾克特拉的代號。她在開場白即明白表示，在陰鬱的家中，唯有她的床，日夜聽到她的悲泣（17）。按字源考證，截去希臘原文「伊蕾克特拉」之字首字母所得之"lektron"，此字有下列的意義：（1）

床（尤指婚床），（2）婚姻，（3）（性）愛，（4）子嗣。因此，加上否定的字首所得之 "Alektros"（"Alektra"）一字，意謂著單身、未婚的「無床」狀態[70]。換言之，本劇劇名——「伊蕾克特拉」——直指主角被迫不婚、無性、不能生育的人生。可可士將床置於全場視覺焦點之所在，一針見血地指出第三版演出的主旨。有床或無床，象徵有無子嗣，這點關係劇情主軸復仇大業之成敗。導演圍繞這張單人床排戲，暴露主角對床的複雜情結。

聖第亞哥並未按原劇以奧瑞斯特一行三人上場，揭開序曲，而是先讓伊蕾克特拉凌晨從床上起身，披衣，步上陽台出場，暗示觀眾這是她的房間。隨後，奧瑞斯特一行人方才潛入。待三位鄰婦上場，面對的是坐在床上的女主角，她們直等到女主角一躍而起，反駁節哀順變之說，方能趁機過來整理床鋪。無床可回的伊蕾克特拉在室內漫遊，一副流離失所的模樣。床鋪好後，她又溜回床上待著。她對床的依賴性可見一斑。

伊蕾克特拉一直要等到妹妹將她拖下床才真正起身。克麗索德米絲立在床腳，為滔滔不絕的姊姊擦洗臉龐、雙手、雙腳、並開玩笑地碰觸她的下體[71]，惹得後者尖叫抗議。姊妹間看似隨機的笑鬧，實則暴露二人被迫守貞的寂寞。尤其是在床的前面演出，其性的況味越發明顯。兩人後來各據床的一邊針鋒相對，為自己的信念辯論；橫梗其中的床，加強二人發言立場的對立。她們第二度交鋒，姊妹倆分別站在房間的左、右兩端激烈辯論，在片中床位居二人後景的中央位置，造成二人似乎站在床的兩邊辯論的錯覺，披露了床與子嗣、代父報仇的多重關係。

70　Ristat, *op. cit.*, p. 76 ; cf. Jean-Pierre Vernant & Pierre Vidal-Naquet, *Myth and Tragedy in Ancient Greece*, trans. Janet Lloyd (New York, Zone Books, 1990), p. 266, 314.

71　當伊蕾克特拉表示道：自己絕不會如妹妹一般，屈從於當權者的意志（30）。

圖7 床上的伊蕾克特拉，可可士設計草圖

　　床與性的聯想，在母女激烈的對手戲中，表現得最為淋漓盡致。王后上場坐在梳妝檯前對鏡卸妝，一邊回憶女兒伊菲珍妮之慘死。伊蕾克特拉坐在床上，強壓下怒氣，雙手緊握住床頭的鐵架，靜聽母親的強詞奪理。輪到她開口反駁，她將母親逼入床頭與屋牆的縫隙之間，雙手堵住母親兩邊的去路，強行逼她聆聽殺夫的罪行。動彈不得的王后只能不停地轉頭以逃避這一段難堪的歷史。伊蕾克特拉跳上床質問道：父親縱使罪有應得，難道就該喪命在她的手中嗎？而後又從床的另一邊跳下，問道：「根據什麼律法？」（44）。這段發生在床前的衝突戲，直接點出了王后無法告白的殺夫緣由，因為她上了另一個男人的床。

　　緊接著，伊蕾克特拉由後攔起母親的腹部，將她推倒在床，質問道：「告訴我，你為了報復什麼，幹了最無恥的事情？〔……〕你跟

一個殺手上床」，伊蕾克特拉用力岔開母親的雙腿，「一個幫你殺掉我父親的殺手」，她抓住母親反擊的雙手，強行撲在母親身上，「你還生了其他的孩子，而且驅逐合法的子女，婚生的子女！」（45）。

從心理分析的觀點視之，這段戲暴露了女兒以父親之名，強暴母親的慾望，所謂的「伊蕾克特拉情結」（ complexe d'Electre ）完全曝光。伊蕾克特拉愛戀父親並進而與之認同，這是她仇恨母親的心底原因，攔住母親腹部——子宮位置所在，動作粗魯，透露她亟欲取代母職的下意識慾望。這個不能明言的慾望，已在抱骨灰箱悼亡的戲中先行曝光，此處表現得更為露骨。第二版中，因為演出了女主角目睹弟弟姦殺母親的性幻想，可說是「奧瑞斯特情結」（ complexe d'Oreste ）占了上風；在第三版，則著重女主角的戀父仇母心態。

從王后的視角來看，台上的床先是女兒的眠床，接著轉化成她內心深處無法面對的婚外床（與艾倨斯通姦），隨後又幻化為她拒斥的合法婚床。她始料未及的是，這張床於終場竟變成她的靈床。奧瑞斯特弒母之時，伊蕾克特拉從頭至尾站在床上，等待後陽台上的殺戮結果。接著，奧瑞斯特進來取走床上的被單，將亡母裹在被單中，再抱上床。瞬時，白被單成為裹屍布，眠床化成靈床。

從舞台場面調度觀點視之，女主角懷抱骨灰箱縮在床上悼亡，已高度發揮床的曖昧含意。她跪坐在箱前，全身罩在白被單裡後才說她的悼詞，一直到「這灰燼的可怕重量」一語，頭從被單伸出，張口喘氣。接著，她捧起骨灰箱（「對你的母親，你從來不是個寶貝，不像你對我這樣」），抱在身邊（「你好似被大風吹走一般」），捧在胸前察看（「死亡將你奪走」），丟開（「無用的灰燼與陰影」）、高舉（「悲哀的軀體」）、放下（「可憐的我」）、愛撫（「迎我前去你空蕩的房子」）、

復捧起（「你在人世的時候」），最後以親吻骨灰箱作結（「亡者不再感受苦痛」）（85-86）。骨灰箱顯然已化身為奧瑞斯特，埋在床單裡，被姊姊壓在身體之下，演出親暱異常的關係。

本次演出的排演助理指出，伊蕾克特拉似與骨灰箱「交配」（s'accouple），恨不得與血親的骨肉結為一體[72]。奧瑞斯特此時不僅是弟弟，更是她希望從己身所出的孩子，同時可能也是她幻想、向外投射的父親形象，心理情結異常糾纏。

最後，艾倨斯掀翻了鐵架床，顛覆了伊蕾克特拉原來的世界。她無床可歸，失魂落魄，劇終的「伊蕾克特拉」成為真正的「無床」者。

3·3·3 餐桌與梳妝檯

位於室內右方的餐桌，為另一重要表演區位，凡是與女主角不直接相關的戲，幾乎全在這裡進行。這個可以坐下來宣示、商討、聽故事或休憩的空間，與居於較正中的床鋪相互應和，盲眼的歌隊長最常坐在桌旁，無台詞時，再退坐門邊。

開場序曲，奧瑞斯特坐在餐桌前宣示他的復仇計畫。歌隊進場後，餐桌是歌隊成員聚攏聆聽收音機節目的地方。下一場戲中，克麗索德米絲坐在桌前獨酌，當老太傅謊報男主角意外身亡的消息時，除伊蕾克特拉之外，所有人皆圍坐桌邊傾聽出事的經過。

接著，克麗索德米絲從墳場回轉，伊蕾克特拉頭一次在桌前坐下，力勸妹妹加入復仇。在準備格殺艾倨斯之際，奧瑞斯特立於桌旁，等待仇人自行發覺置於床上的情婦屍體。此時，為了空出場地，四把餐椅被倒扣在桌上[73]，這種不尋常的排場，預先鋪排即將爆發的最後高潮。

72　Eloi Recoing, "La tragédie d'Electre", *L'art du théâtre*, no. 5, autumn 1986, p. 91.

73　乍看似方便歌隊／鄰家婦女於一日將盡之時打掃室內。

圖8　王后與伊蕾克特拉，可可士設計草圖

　　位於舞台左方，與餐桌遙遙相對的梳妝檯，是專屬王后的空間，其他人均不曾使用。而王后上場後，即習慣性坐在梳妝檯前。她攬鏡自照，眼眶噙著淚水辯稱：「不過不是我，而是正義懲罰你的父親」（42）。她往臉上塗一層厚厚的面霜，一邊回憶故王如何為了別人，犧牲她的女兒。自此至本場戲結束，王后始終白著一張臉演戲，厚厚的面霜未曾得空擦掉，或進一步塗勻。因此，她到底是卸妝，或反之，化上濃妝以掩飾自己的真面目，動機頗為曖昧。隨之與女兒爆發衝突，使她忘了妝只上／卸了一半。事實上，王后心情起起伏伏，從為亡夫獻花，至得知兒子出事，她一方面大悲，同時大喜，卻得假裝痛失愛子，看到突然現身的艾倨斯，又忍不住高興，她臉上塗的面霜，作用相當於一張面具[74]，成為絕佳的偽裝。梳妝檯既與王后劃上等號，艾倨斯每次進場必走對角線至此搜刮錢財，流露出吃軟飯的嘴臉。

74　維德志受俄國導演利烏比莫夫（Iouri Lioubimov）所導之《哈姆雷特》影響。在第三幕第四景，哈姆雷特夜探母后寢宮的戲中，利烏比莫夫安排王后對鏡卸妝，使維德志大受震撼（*ET IV*：160）。

　　從空間調度的角度來看，全場演出可說是搬演其他角色如何入侵主角的隱私空間，進而與她發生衝突的故事。導演從劇名的字面意義出發，圍繞著女主角的床排戲，扣緊其豐富的意涵推展劇情，將女主角從劇首離不開床，終至無床可歸的心理象徵路程，排演得絲絲入扣。

3・4 生活化的象徵演技

　　本戲的演技乍看也似無比的生活化，熟悉的日常動作諸如晨起、喝咖啡、掃地、鋪床、擦澡、對鏡化妝、抽菸、聽收音機、整理花束等等，隨時可見，可是這些動作並未做到細碎繁瑣，以至於淹沒了主要意旨。最難能可貴的是，演出的象徵意涵，一概透過日常生活動作透露。

　　在一個正義不彰、道德淪喪的世界中，仇恨取代了親密的人倫關係，暴力更是家常便飯。人與人的關係，在第三版的演出中激烈異常。母女在屋內追逐，在床上大打出手。王后不僅用毛巾抽打伊蕾克特拉，更一度將喃喃不休的盲者逐出室內。為了說服妹妹，伊蕾克特拉必須猛烈攻擊，逼得對方跪地求饒。不忍姊姊傷心欲絕，奧瑞斯特與皮拉德必須用力從她的懷中奪回骨灰箱。姊弟重逢，伊蕾克特拉快樂得忍不住大呼小叫，一旁的皮拉德，早已準備用枕頭悶住她的頭部。王后最後被兒子追至披頭散髮、瀕臨崩潰的地步，艾倨斯則需動用三個大男人才得以擺平。這種野蠻、接近肉搏式的人際關係，沿用通俗劇（le mélodrame）慣見的動作模式，強調緊張、高壓、不正常的人倫關係。而女主角正是這種暴力環境的受害者。

3・4・1 關在家中的瘋女兒

　　為了刻畫主角經年承受的悲憤，第三度由依絲翠娥扮演的伊蕾克特

拉說話聲音低沉，嗓音近乎沙啞，步履沉重，身軀動作略顯遲緩，面部
表情抑鬱，看起來就像是個長年關在家中的瘋女兒。維德志甚至故意顛
倒母女的年齡，以強化女兒未老先衰的形象。他因此啟用年輕、剛出道
的德蕾薇兒（Valérie Dréville）扮演王后。伊蕾克特拉遭歷史與回憶壓垮
的身體，相較母親拋開歷史重負因而顯得年輕、有活力的軀體，對比強
烈，為演出的神來之筆。

　　依絲翠娥的演技從素描現實生活實況出發。她第三度主演的伊蕾克
特拉成天只想著復仇，失去生活的現實感，人好像活在另一度時空中。
三位鄰婦順理成章地照顧她的起居。晨起為她端來咖啡，她莽撞地伸手
指頭攪拌。情緒一高漲，她就跑到陽台上呼嘯，不過甫一轉身踏入室
內，卻又彷彿沒事人一般。由此看來，這指天罵地的詛咒，也是每日之
例行公事。太傅造訪，她兩次近前，觀察似曾相識的來客，頭歪一邊，
表情有點弱智。盲者預言時每每比出瘋狂的手勢，她也不時照樣比劃。

　　住在當權者的家裡，她是個受虐兒。妹妹替她擦背時，她突然哀
叫，下一場戲與母親大起勃豀，我們就明白了：她自知自己的「胡言亂
語」觸犯了母親，自動撩起洋裝背面，讓母親抽打她的裸背，這已是家
常便飯。妹妹剛剛碰觸到的正是她難以癒合的傷痕。艾倨斯更直接威脅
她的生命。他每回進場，最戒慎恐懼的莫過於伊蕾克特拉。這種種寫實
的表演細節，支撐了本戲象徵意涵發酵的基礎。

3·4·2　失重的身軀

　　德蕾薇兒詮釋的王后看來自信、驕傲，可是內心寂寞、難堪、悲
哀。女兒公然挑戰她的威嚴，艾倨斯早已對她失去了熱情。她渴望擁
吻，艾倨斯卻虛應了事，王后那雙伸出去求愛的手，只好訕訕地收回。

　　王后一心只想在生命中曼妙起舞，然而，拒絕承載歷史重負的鴕鳥心態，使得她屢屢在憶往之際身體失衡。她的上場戲表達得最傳神：她祈求神助，忽然像是中了邪一般，拱起身軀，剎那之間，宛若退化成一個佝僂的老太婆，在探戈節奏的希臘樂聲中，搖搖晃晃，倒退著走，步履蹣跚，雙手不斷地朝後揮舞，像是要揮去什麼可怕的幻象，頭不停地擺動，似乎是拒絕承認什麼事實般。但是，下一瞬間，王后又很快恢復正常，站直了身子，高舉雙手，祈求阿波羅保佑她擁有的一切，然後自戀地親吻自己的雙臂，結束祈神的儀式。須臾間穿梭於歲月的軌道中，王后始終難以擺脫糾纏自己不放的夢魘。

　　聆聽兒子的死訊，德蕾薇兒以經過琢磨的尋常動作表達內心的矛盾。身為母親，王后理應為獨子之早夭感到傷悲，然而兒子的猝亡卻也解除了對自己生命的威脅。因此，聆聽老太傅說明意外事件時，聚精會神的王后心中天人交戰，臉上表情陰晴不定。當太傅說到兩部馬車相撞，激奮之餘將握在手中的杯子用力擠破[75]，所有人莫不大吃一驚。

　　此時，王后順手拿起椅背上的白毛巾過來替他擦拭血跡，然後不自覺地用同一塊毛巾來回擦拭雙手，彷如馬克白夫人，不斷地想拭去自己手上的血跡，不料卻越搓越紅，最後失神地將毛巾放到唇邊舔，予人嗜血的想像，她這才驚覺雙手已變得通紅。不過，王后確定兒子橫死後，立時恢復正常，她嘴裡說著悼詞，雙手卻從梳妝檯上拿起一長串珍珠項鍊戴上，隨著收音機播出的音樂瘋狂起舞[76]，用力想甩掉過去的陰影。這場敘述戲原本只能聽說故事，缺乏動作，卻因王后滿載意義的動作，處

75　這也可視為太傅為取信眾人而做的一個假動作，讓聽眾分心，不再細究奧瑞斯特的死因。

76　收音機原是伊蕾克特拉在氣極之下舉高，想威脅砸在母親的頭上，沒想到卻誤觸開關，音樂頃刻流瀉而出。

理得引人入勝。

3．4．3　危險的流氓

　　艾倨斯共出現五次，這人油頭粉面，流裡流氣，行事不正，天理不容。第一次現身是在王后登場之前。他著灰綠色外套，深灰色長褲，白皮鞋，頭髮梳得油亮，手上戴著戒指，脖子掛著金項鍊。他從舞台的左側步入房間，走到梳妝檯，拉開抽屜翻找錢財，轉身以腳後跟將抽屜踢回原位，然後走向中間大門，用火柴往牆面一劃，點燃香菸，再回頭瞥室內一眼，這時雷霆大作，他卻毫不在乎，步出房間，女主角和盲者在他身後吐口水。

　　待母女衝突過後，這個尚不知名的男子，又從同一個地方鑽出。他先走到梳妝檯打開所有抽屜翻找，再轉到女主角床邊，彎身從床墊底下翻出鈔票，吻了一下鈔票，然後擁吻在一旁等待的王后。雷聲猛然響起，他很快推開王后，走到桌邊自斟酒獨飲，再回身敷衍一下王后，隨即走到梳妝檯，對鏡抹掉口紅的痕跡，才從中間大門離開。一鄰婦馬上拿起掃把清掃他走過的足跡。這第二次的亮相確定了這名男子的身分，也披露了他與王后的關係，更表明兩人之間早已激情不再。

　　第三次，艾倨斯是在姊妹倆正要共商復仇計畫時，突然從中間大門步入室內，氣氛驟變，緊張得幾乎令人窒息。他將鈔票放入梳妝檯的抽屜中，接著一把扯下罩在鏡面上的白布，回頭對著其他人發出嘖嘖警告聲後離去。第四度上場，是在姊弟相認後，奧瑞斯特說：「**我聽到有人在房裡面走動。有人要走出來**」（101），隨即飛快躲入陽台，艾倨斯接著走入房間察視，再從中間大門離開，製造了緊張氣氛。

　　最後，是原本劇中艾倨斯唯一出場的場景。他在探戈節奏的希臘樂

聲中步入房間，完全不知大難即將臨頭。他走近伊蕾克特拉身邊，扯下自己披在前胸的白圍巾套在後者的脖子上，逼她起身，離開床緣接受盤問。末了，赫然發現王后陳屍床上，艾倨斯繞著靈床走，表面上似對死去的情婦行最後的注目禮，實則陰險地伺機翻倒床鋪，打算趁亂逃走，卻被站在陽台上的太傅擋住去路。

透過前面四次無聲的亮相，演員弗瑞（Eric Frey）塑造了一個狡猾、吃軟飯、遭眾人唾棄的流氓形象，他令所有角色害怕，更直接威脅奧瑞斯特的存亡。這樣一個惡棍，是通俗劇中必不可缺的壞人角色。

3・4・4 盲眼的先知

由奧力維爾（Alain Ollivier）擔綱的歌隊長，著深色不成套的西裝，頭戴月桂葉冠，雙眼失明。這今古合璧的造型，凸顯歌隊長超越時空的歷史發言位置。他從上場即停留室內，直至結束才下場，符合希臘歌隊表演的機制。這位盲眼先知是片中最能讓觀眾感受到另一度時空的人物。他經常看到幻象，提到故王死於斧刃時，他用手猛劈自己的前額，聲音拔高，雙眼翻白，當真以暴力的動作增強言語的力道。無台詞時，他靜坐門邊或桌旁，有時獨自一人在後方漫走，重複已成為下意識的劈頭動作。劇終，他拿起置於桌上的長條粗索，擔在肩上，走對角線出場；復仇一事已完成，他可回家了。

3・5 瀰漫死屋之白花

維德志在這第三版的演出中，再度大量使用白花營造「死屋」的氛圍，聖第亞哥亦在取鏡時強調鮮花之重要。一束由克麗索德米絲抱上場的白菊花，一束由王后自己捧入的白玫瑰，最終都沒送到墳上去，而是

留在台上，遭人丟撒，任人踐踏。

　　姊妹第一次衝突時，伊蕾克特拉就將成束的白菊花丟撒在地上，遍地散落的白花預示不祥之兆。這些花後來由一鄰婦在艾倨斯亮相時慌忙拾起，置於桌上。青春、美麗如鮮花的王后，則捧著不祥的白玫瑰上場。她先是放在梳妝檯上，與女兒爭執時，王后手上還拿著幾枝玫瑰把玩。向阿波羅祈福時，王后命女僕高捧白玫瑰膜拜，一直到太傅上場，白玫瑰才又被置於餐桌上，眾人圍坐桌邊聆聽意外的經過。白玫瑰時刻被拿起、放下，點出這場戲的死亡主題。

　　接著，伊蕾克特拉坐在桌邊玩弄白花，一邊傾聽妹妹上墳的發現。克麗索德米絲最後也坐在堆滿白花的桌邊，與姊姊商討如何復仇，死亡的象徵再度被置於鏡頭的前景。最後，王后披頭散髮，發狂地從中間大門衝入室內，捧在胸前的白花掉落一地，她像是走在一條白色的花徑上，預示謀殺過後，鮮血將從中間大門緩緩流入，漫延而成一條血路。

　　白花最後為失神的伊蕾克特拉拾起，編織成一頂花冠戴在頭上，彷彿一位新娘[77]，聖第亞哥這時給了女主角一個難得的臉部特寫鏡頭。導演在發生致命悲劇的這一天，如此表現鮮花為人玩弄、丟棄、踐踏的舞台意象，自然是利用白花象徵死亡的含意，再加上鮮花代表女性，一物雙關，用得很高妙[78]。

　　聖第亞哥拍攝《伊蕾克特拉》完全尊重舞台演出，使得這齣希臘悲劇對那些有幸看過舞台演出的觀眾而言，得以重溫看戲的美妙經驗。另

77　Recoing, *op. cit.*, p. 90.
78　此外，阿拉貢（Louis Aragon）對王后每月於謀殺王夫的忌日，舉行慶祝篡奪王權的節慶，另有他解。阿拉貢認為這一日正巧是王后月事來潮。王后失去的經血，象徵王夫慘遭暗殺所流的鮮血，因此每月慶祝一回。再者，一個女人月事來了，法文俚語的說法是「失去她的花朵」（"perdre ses fleurs"），阿拉貢幻想王后行經的路上必然有花朵散落，同上註。阿拉貢富有想像力的詮釋，給了維德志導戲的靈感。

一方面，對那些不知有舞台演出在先的觀眾而言，則猶如一部劇力萬鈞的家庭倫理片。主因即在於導演抓住了本戲的社會新聞性，讓原本格格不入的希臘悲劇，不著痕跡地融入現有的電影類型中，同時在強調電影的現實層面之際，也未忽視其象徵意境，可謂難能可貴。

回顧這三版的演出，1966年的處女作，透露維德志對正義主題的重視，也開啟了他日後付諸實踐之「思想的劇場」。相隔五年，1971年版的演出可說是為聲援所有的政治異議者而導。李愁思的詩讓劇中角色有機會發抒其存在焦慮，其詩文滲透索弗克里斯的對白，形成今古交疊或對照。最後一版的《伊蕾克特拉》揭示平凡但詩意盎然的現代家居生活，在在顯現導演與舞台設計師對希臘文化的眷戀，於其中上演的人倫暴力悲劇，透露了導演對希臘當代政局持續的關懷。

廿年來依絲翠娥於戲中無休無止、近乎沙啞的悲嚎使人深刻體會到，沉浸在痛苦深淵的女主角所渴求的，正是存在於天地之間的凜然正義，與不容抹煞的歷史記憶。這也是為何維德志導了三次形式各異的《伊蕾克特拉》，卻奇怪地予人他只導了一次的感覺[79]，因為三次演出的主旨都瞄準了這兩個歷久彌新的主題。

79 Rivière, *op. cit.*, p. 9.

第四章　具現小說之敘事紋理

「改編小說的演出通常抽離原著的對話，以消除的手法呈現
『劇本』，因為劇本多多少少是隱藏在過於冗長的舞台表演指示
——亦即小說的文本——之間。這種想法極其天真。我們也可以
從小說出發編寫對白，增添小說原有的對話部分。一般而言，以
這種方式編寫的劇本無法在戲劇史上留名。顯然是因為改編者基
於『不要背叛』原著小說的態度而心生膽怯，或許沒有理論上的
原因足以說明這個事實。但在此同時，改編者等於淪為編寫一個
二手的劇本，其作品只餘次要的價值。」

—— 維德志 （*TI* : 204）

1970年代，法國前衛導演經常做的實驗性演出就是
將小說搬上舞台。根據統計，七〇年代後期的
巴黎劇場，五分之一的表演改編自小說[1]。維德志對此也興致勃勃。他
首先在1973年兼任「夏佑國家劇院」（le Théâtre National de Chaillot）

1　Judith Graves Miller係統計巴黎每星期出版的娛樂指南*Pariscope*得出的結論，"From
　　Novel to Theatre: Contemporary Adaptations of Narrative to the French Stage", *Theatre
　　Journal*, vol. 33, no. 4, 1981, p. 431。

的藝術總監時（1972-74），在劇院的小廳為小朋友推出《禮拜五或野人生活》（*Vendredi ou la vie sauvage*），演出改編自杜尼葉（Michel Tournier）的同名小說。翌年，假同樣的場地，搬演取材自《約翰福音》的《奇蹟》（*Les miracles*）。1975年，他在「易符里社區劇場」（le Théâtre des Quartiers d'Ivry）排演《卡特琳》（*Catherine*），阿拉貢（Louis Aragon）的小說《巴塞爾的鐘聲》（*Les cloches de Bâle*）提供了文本。1977年，他受邀於「亞維儂戲劇節」執導的新編歌劇《葛麗絲達》（*Grisélidis*）源自佩侯（Charles Perrault）的韻文小說。最後，1981年正式接掌「夏佑國家劇院」時，他更挑釁地推出居約塔（Pierre Guyotat）的長篇戰爭夢囈《五十萬軍人塚》（*Tombeau pour cinq cent mille soldats*）作為三齣開幕戲之一[2]。

由上述可見，將敘事作品搬上舞台，是1970年代維德志的工作方向之一。不過，與眾不同的是，維德志並不徒然以真人和實物圖解小說的世界，也並未擷取原著的精采對話串集成戲，使觀者忽略演出的作品源自於敘事的文體；或是用聲音和動作，將小說精彩片段，化成撼人的音效和炫目的畫面，如威爾森（Robert Wilson）以舞台意象取勝的印象派式演出。維德志尊重原著作品，認為原著小說是基本素材，而非創作的靈感泉源，不能將小說視為個人舞台演出的跳板而為所欲為。

小說與戲劇隸屬不同的文類。小說為敘述性文體，其世界仰仗綿密的敘述手段敷陳而成；戲劇則以人物的對話為主體，透過第一與第二人稱互動的對談推展劇情。劇作家偶爾在對話之餘，用括號指示對談者的反應與動作，不過這些在對話正文以外的說明或註解，其重要性向來難

2　另外兩齣戲為《浮士德》（歌德）和《布里塔尼古斯》（拉辛），三戲用同樣的卡司，舞台設計原則也一致。

與角色的對白相較。小說家與劇作家雖皆以文字為創作的工具，然而，小說是透過敘事者的觀點鋪排情節，戲劇則充滿了直接來往的聲音與動作。小說之特色為縝密的敘述文字，戲劇則必須將敘述轉化為你來我往的直接對話。

對維德志而言，將小說搬上舞台，並非將小說改編成對話書寫體即可，這跟搬演一齣舞台劇沒什麼兩樣。維德志堅持，要在舞台上搬演小說，首重其獨特的敘事紋理（la texture narrative），易言之，原著小說縝密深厚的敘述文字，方為表演的重頭戲。由於同時涵蓋「戲劇」與「敘事」兩種範疇，維德志統稱為「戲劇–敘事」（le théâtre-récit）[3]

本章討論維德志的一系列敘事性戲劇作品，並以《卡特琳》[4]一戲深入分析維德志如何凸顯小說的敘事策略，既未將其簡化成立即回應的口語對話，也未利用舞台影像取代敘述。從小說到舞台表演，《卡特琳》挑戰了演員的表演能力，以及導演消化長篇小說的本領。於今回顧，在1970年代搬演小說的熱潮中，維德志的「戲劇–敘事」舞台作品可謂自成一家，風格獨具。

1 「所有東西都可做戲」

1970年代的維德志高呼「所有東西都可做戲」（"faire théâtre de tout"）（*TI*：199），時事、小說、冒險故事、《聖經》、長篇夢囈，都

3　此標題指涉阿拉貢的後設小說《戲劇／小說》（*Théâtre/Roman*, 1974），此部小說係以一舞台劇演員為主角，情節很戲劇化，其書寫策略與維德志1970年代的導演策略有交集。

4　Paul Seban於1976年曾為O.R.T.F.電視台將此戲在巴黎近郊南泰爾之「阿曼第埃劇院」演出拍攝成影片，片長1小時50分鐘，本文所論即根據此一錄影版本為準。又，法國導演拉薩爾（Jacques Lassalle）於1997年曾以維德志的表演文本為底，指導巴黎「國立高等戲劇藝術學院」的學生再度推出本戲，可見此作之耐人尋味。

是開拓戲劇視野的好素材，表演手段則力求簡單、樸實，現場演出充滿隨機的戲劇性。

1・1 超越兒童劇的遊戲／演技

顛覆英國小說家丹尼爾・狄福《魯濱遜漂流記》的故事，法國小說家杜尼葉的《禮拜五或太平洋上的靈薄獄》（*Vendredi ou les limbes du Pacifique*，1967）鋪陳「禮拜五」如何教導魯濱遜拋棄文明的桎梏，最後回歸自然、率真、自由與平等的生活[5]。這本小說暢銷一時，復又榮獲「法蘭西學院」的大獎，杜尼葉繼而又為小讀者推出兒童版的《禮拜五或野人生活》。從導演的眼光來看，衷心接納一個和我們迥然相異的人，從而發展出真摯的友誼，為演出的主旨[6]。

這齣戲的表演場景呈半圓形，高處架設一投影的銀幕，中間為沙坑，演員的化妝桌直接擺在台上，被單、燭台、皮箱、煙筒、聖經等道具散放四處。從舞台上方垂下十餘根金屬鋼絲繃緊在地面上，演員出入之際，不忘撥弄鋼弦製造出各種顫動的森林音效[7]。一名大提琴手半埋於沙堆中，打擊樂手分立台上各處[8]。從做一齣兒童戲的目標出發，維德志並未將杜尼葉的小說侷限於此，而是利用遊戲的形式，敘述與朗讀杜尼葉的故事。

5 以至於魯濱遜最後放棄搭船返鄉的機會，反倒是原被他施以殖民教育的「禮拜五」，受了英國船上「文明」社會幻景的誘惑，逃離荒島偷渡上船。在此同時，英國船上一個小黑人則跳船游向荒島，回歸自然，魯濱遜將他取名為「禮拜天」。

6 導演也在演出的節目單上列了杜尼葉本人提出的主題：「孤獨、勞動、性慾、裸身、日光浴、洞穴學、世代的較量、以及西方和第三世界的衝突」（*ET II*：358）。

7 舞台、聲效與服裝設計Michel Raffaëlli，音樂創作Georges Aperghis，樂手Karen Fenn et Akonio Dolo，演員Jean-Pierre Colin, Akonio Dolo, Karen Fenn, Colin Harris, Brigitte Jaques, Nada Strancar, Mehmet Ulusoy。

8 J. Cartier, "Trois Robinson et un Vendredi sur un tas de sable pour les enfants de Chaillot", *France-Soir*, 23 novembre 1973.

「從小說出發，我們的演出採遊戲的形式進行，而且也真是場遊戲，由演員先行表演。換句話說，有一群搶到故事的演員要完成敘述的任務。而且不僅僅是說故事而已，還要表演呈現書裡頭所記載的東西與人物，這有點像古書中刊印的插畫，有時描繪的是一件東西，有時則是一個動作。」（*ET II*：359）

將演出當成一場遊戲，演出前的準備工作皆坦露在觀眾眼前，演員直接登台化妝或補妝。根據魏庸（O.-R. Veillon）的報導，「禮拜五」由一名黑人演員出任，魯濱遜卻有三位：除了在荒島受苦的本人外，還有一位代表英國文明的魯濱遜，另一位，則是隱藏在他內心、隨時可能溢出、跳進「爛泥坑」中沉淪的原始自我。這三位一體形影不離。比方，當魯濱遜的忠狗教他如何發笑（因而重新意識到自我），三位魯濱遜彼此充當對方的鏡子，企圖確認自我的形象。另外兩名女演員則映顯荒島的陰性面貌，不過視情況，她們有時也化身為動物或物件。台上中間的沙堆象徵荒島，一位女演員頭上頂著縮小的船艦模型走向沙堆，意指大船正靠近荒島，既好玩又別具新意。

戲一開場，即引人無限遐想：一位女演員用水潑灑躺在沙灘上的魯濱遜，配上聲效與音樂，觀眾彷彿見到海水正拍打在船難者的身上，又彷彿是一位母親溫柔地洗滌初生的嬰孩。另外，導演強烈感覺到原著小說字裡行間蘊藏的情慾，因而在演出時想辦法暗示（*ET II*：353-54）。譬如，魯濱遜發覺沙灘上有足跡時，杜尼葉改變狄福的情節，讓他最後察覺原來是自己的足跡；他瘋狂起舞，自慰的意味明顯，末了，跪在沙坑裡素描女性。

又譬如，原書中的魯濱遜陷入低潮時，會像隻野豬衝進爛泥坑中

載沉載浮，恨不得隱沒其中。在舞台上，再也按捺不住情慾的演員，
則是熱烈擁抱小島的模型，隨著音樂瘋狂亂舞[9]。劇評家高雷（Matthieu
Galey）說得好：「小島的探索，島上的海岸、山洞、森林，對魯濱遜而
言變成象徵性的自我探索，這期間夢樣譫妄（onirisme）與下意識也參與
作用」[10]。繁茂、悸動的樂音與聲效，不單引人聯想恐怖但迷人的原始森
林，也進而反射主角的心理變化。

　　《禮拜五或野人生活》以第三人稱述說故事為主，採童戲的演出形
式進行，戲中一物多用，角色分裂，同時一人還可分飾多角，抽象又活
潑的演出畫面引人遐想。隨機演奏的音樂使得演出更為生動自由，增添
了節慶般的歡樂氣息。演出貌似遊戲之作，其實處處透露巧思。關鍵在
於表演小說的動詞，敷演小說的情節動作，而未必定要展現情節動作所
指涉之角色或物品，表演者與敘述者的身分不必然重疊[11]。這種挑釁的
「兒童劇」引發了正、反兩派的辯論[12]。

9　*Antoine Vitez: Toutes les mises en scène*, éds. A.-F. Benhamou, D. Sallenave, O.-R. Veillon, *et al.*(Paris, Jean-Cyrille Godefroy, 1981), pp. 264-66.

10　"Il n'y a plus d'enfants", *Les nouvelles littéraires*, 3 décembre 1973.

11　Vitez,"Entretien avec Antoine Vitez", propos recueillis par Jean Mambrino, *Etudes*, décembre 1979, p. 642.

12　演員極不自然的唸詞，為劇評難以接受的主因。例如，「法蘭西學院」院士Jean-Jacques Gautier即抨擊演員說起話來活像是機器，有時故意拖長音節，有時抑揚頓挫地吟誦，有時又將句子分節唸出，不自然之至，見其*Vendredi ou la vie sauvage"*, *Le Figaro*, 24 novembre 1973。此外，演員一人扮演數名角色，或反之，數名演員分飾一個角色，可能也造成一般觀眾不習慣。再者，也有劇評指出，情慾部分的演出，兒童不宜；針對這點，維德志則質疑一般兒童劇的內容常自我設限，不免流於簡單與天真（*TI*：187）。

　　從整體劇評看來，小孩似乎樂在其中，容易隨著好玩的遊戲，以及訴諸他們想像力的舞台畫面進入夢想的世界，倒是大人受制於理智，反而較不易欣賞本戲帶點隨性的氣質，參閱以下劇評：Matthieu Galey, *Vendredi ou la vie sauvage* d'après Michel Tournier: La méthode Vitez", *Le combat*, 26 novembre 1973；Colette Godard, *"Vendredi ou la vie sauvage* d'Antoine Vitez et Michel Tournier", *Le monde,* 28 novembre 1973；Christian

1‧2 失焦的《奇蹟》

1974年，同樣是由「夏佑國家戲院」製作，維德志又挑選了一個人盡皆知的題材進行「戲劇–敘事」的實驗。《奇蹟》以《約翰福音》為主要演出內容[13]，反映一位無神論的導演，如何藉由戲劇演出——一種裝假／模擬（simulacre）的過程——以點出奇蹟顯現的情境。維德志議論到，奇蹟之產生，係因信徒出於信仰而相信眼前所見；同理，戲劇演出也亟需觀眾積極認同，表演的幻覺方能成真。在《新約》中，讀者是透過使徒的見證，才能感知到耶穌的存在。神之存在無法直接觸及，卻又似乎不容置疑，演員與其所扮演的角色關係亦然[14]。

由於《新約》中的耶穌是透過見證的形式而存在，因此《奇蹟》中的主角（耶穌）從未現身。維德志決定遵照《福音書》使徒見證的形式，選用32段經文，由七位演員輪流主導每個片段，朗讀、敘述並表演所見證的神蹟，其他的演員就充當觀眾、使徒或信徒，另有三位歌者，吟唱音樂家阿貝濟思（Georges Aperghis）所譜曲的莊嚴聖歌。舞台上方的半圓形後殿設計宛如教堂，後方則圍繞投影的遠山景色[15]。

戲中表演奇蹟的方式頗具巧思，譬如，由一位特技演員走鋼索來表現「耶穌行走於水上」；《新約》中所記載的淫婦，一邊敘述故事，一

Megret, "Vive Robinson ! ", *Carrefour*, 29 novembre 1973 ; Pierre-Jean Remy, "En attendant Dimanche", *Le point,* du 3 au 10 décembre 1973.

13　其次則是《馬可福音》與《路加福音》，這些片段皆由維德志根據古希臘文版本，參照現有的譯文，重新譯過或再作修正，以求譯文的節奏感與音感能更貼近希臘原文（*ET II* : 405-06）。

14　基督教徒不比回教信徒，可透過《可蘭經》直接感受到救主的思緒與說話的氣息。無任何宗教信仰的維德志甚至揚言，戲劇表演的旨趣，正在於以模擬裝假（simulacre）取代奇蹟（*TI* : 230-31）。

15　舞台設計Miche Raffaëlli，音樂Georges Aperghis，歌手有Christian Desgruilliers, Henry Farge et Martine Viard，演員有Bérangère Bonvoisin, Marcel Bozonnet, Jean-Claude Durand, Jany Gastaldi, Jean-Baptiste Malartre, Christian Roth et Catherine Sellers。

邊用繩子將在場所有人的雙手綁在一起，以至於最後沒有人能向她丟出石頭[16]。不過，導演也有刻意不予以處理的例子，如著名的「迦南婚宴」中，一位女演員將餐巾浸在水桶裡，再將飽吸水分的餐巾取出，一邊驚恐地倒退，一邊敘述水變成酒的奇蹟，台上卻無任何跡象發生。維德志指出：這場戲一方面演出凡人見證奇蹟之驚愕，另一方面，也透露了凡人的失望，因為平凡如我輩者，只能傳述而無法創造[17]，他的無神論調在此明白表露。

在兩個半小時的表演時間內，台上一直瀰漫著一種純淨的氣息，然而因為主角（耶穌）缺席，派得上用場的小道具太少（只有沙、麵包、牛奶等），演出不免顯得抽象、單調[18]。不過，以敘事為主軸的戲劇演出，讓資深劇評家迪米爾（Guy Dumur）印象深刻，認為是表演理念的一大突破[19]。

16　Matthieu Galey, "L'évangile selon St. Antoine", *Le quotidien de Paris*, 18 avril 1974.

17　Vitez & Mambrino, "Entretien avec Antoine Vitez", *op. cit.*, p. 644.

18　《奇蹟》的劇評雖然也出現兩極化的反應，不過與《禮拜五或野人生活》相較，觀眾對《奇蹟》的支持度較低。平心而論，此戲是不如《禮拜五或野人生活》來得有趣。況且，《奇蹟》的演員在唸詞上做更多的試驗（就速度、音色與聲調而言），在手勢與身體態勢上也更加琢磨，《人道報》（*L'Humanité*）的劇評，即認為演員像是學生在演練演技（Jean-Pierre Léonardini, "Entre chien et loup", 29 avril 1974），Jean-Jacques Gautier在《費加洛報》上，更批評演員像是瘋子集體發狂，見其"En marge des *Miracles d'Antoine Vitez*", 18 avril 1974。

　　相反的，對於入戲的劇評者，如《世界報》的Colette Godard（"Mistère à blanc", 18 avril 1974）與《巴黎日報》的Matthieu Galey（"L'évangile selon St. Antoine", *op. cit.*; "Vitez, ou l'abstraction myotique", *Les nouvelles littéraires*, 29 avril 1974）而言，《奇蹟》一戲直接訴諸觀者的靈魂，是導演才智與戲劇想像的完美結合。

　　專家的意見之外，教徒又作何感想呢？《法蘭西天主教會報》（*France Catholique-Ecclésia*）同年5月24日刊出的劇評〈令人不安心的《奇蹟》〉（"Des *Miracles* qui ne sont pas de tout repos"），作者（Chabanis）承認自己看戲，有時不免因演員要寶過頭而覺得反感，但不一會兒，卻又感動得淚流滿面，他盛讚所有的演員表現均「完美」。

19　Guy Dumur, "Les nouveaux Christs", *Le nouvel observateur*, 29 avril-5 mai 1974.

　　《約翰福音》之所以吸引維德志，是由於約翰大量使用與人身相關的字彙來解釋我們的世界；從使徒的眼光來看，小我的身體似乎等同於大我的世界，維德志遂決定借重演員的肢體與聲音來表演《新約》的世界（ *ET II*：404）。自此，仰仗演員的軀體與聲音以象徵我們的世界，成為他導戲的基本信念（ *TI*：220）。完成探險故事和《聖經》的敘述性演出，維德志進一步挑戰長篇小說，而非一個家喻戶曉的故事，他做了《卡特琳》一戲，我們留待最後再詳加分析。

1·3　韻文小說以及類小說

　　1977年的第31屆「亞維儂戲劇節」提倡新編歌劇，其中一齣即為維德志的《葛麗絲達》，由音樂家庫魯波斯（Georges Couroupos）編曲，假「西勒斯登修道院」（le Cloître des Célestins）首演。維德志強調原著的詩句組織，重新詮釋這篇寫於1691年的韻文小說。

　　追本溯源，佩侯取材薄伽丘《十日談》的最後一則故事，自由交錯使用四至十二音節的詩行，記載一位牧羊女葛麗絲達如何吸引厭惡女人的王子，進而麻雀變鳳凰，婚後卻被迫默默承受王子對她種種不合理的考驗，百般隱忍，最後方才贏得愛人的心。透過這篇長達數十年的女性受難記述，佩侯在序言中聲稱大力頌揚女性堅忍的「美德」。

　　維德志特別在節目單上強調，《葛麗絲達》[20]並非一個童話故事（ *ET III*：77）；不過，為強調故事主旨的荒謬，維德志刻意保留該篇小說仿如童話的天真質地。他在修道院的中庭搭建高一公尺的狹長戲台，一端有一堆楓葉（牧羊女住處），另一端堆了一疊衣物（未來王妃的服

20　服裝設計Christien Buri，演員Marie-Françoise Bonin, Bertrand Bonvoisin, Mireille Courréges, Françoise Gagneux, Jeanne Loriod, Jean-Pol Marchand, Catherine Oudin, Spyros Sakkas.

飾），道具僅有一架四扇屏風、一條被單與一根棍子。屏風有時掛上綠葉，有時覆上帷幔，即「天真」地轉化為森林、王宮、婚床、墳墓、甚至是女主角後來背負的十字架。女主角的金鞋也成為重要的象徵，王子把一只金鞋放在她的頭上，狀如為她加冠；當金鞋遭棄，也意謂著王妃的失寵。

修道院的二樓迴廊站著一對男女歌手，他們歌頌男女主角昇華的愛情；樂手則分散在戲台上和稍後方的低矮樂台上演奏，中庭巨大的梧桐樹，成為渾然天成的森林背景。此外，另有一群孩子以童戲兒歌（comptine）的形式唱出：「為了考驗，我的良人折磨我」等一般的世俗禮教，童稚的合唱聲撩起佩侯小說的天真氣息。歷經一輩子的試驗，王子與佳人最後變成一對幻想破滅的老夫老妻；他們不再爭執或抱怨，目光卻變得呆滯無神，讓人感嘆。

《葛麗絲達》在詩、歌、樂交織的情形下分成十二段進行，演員嚴格遵守佩侯的詩律表述故事，所以「他說」、「她回答」之詞也一概唸出，以求詩行韻腳的完整。演員唸詞，時而拉長字音，時而細細品嚐每個字眼的韻味，詩行節奏的掌握快慢有致。維德志要求演員確實讀出原著詩行交錯使用的陽韻與陰韻，例如，男演員會在句尾陰韻處，拖延原本該啞音的〔e〕音，如 "hyménée"（婚姻）、"fille"（女孩）、"tendresse"（溫柔）；這些最後的啞音，皆被男主角以不屑的口吻道出，其厭惡女人的心態溢於言表。

演員並未真正化身為角色，他們至多是模仿劇中人物的言行，男女主角時而互換台詞，偶爾也突兀地表演對方的動作。例如，原該是牧羊女（Catherine Oudin飾）在家中梳妝準備進宮，但出人意料之外，卻是男主角（Bertrand Bonvoisin飾）忙著換上未來王妃的服飾。同樣的，當王子驅

逐女主角出宮時，也是由他收拾後者的衣物裝進一個包袱。王子是操控劇情進展的人物，牧羊女只能在他背後偷偷朝他扔小石頭。

　　演出著力揭發原作可怕的意涵，令人難忘的場景，是當王子向牧羊女宣布嫁入王室的無上幸福時，他把未婚妻踢倒在地，像踢球般將她踢得滾來滾去，預示即將上演的婚姻暴力。而默默忍受愛情考驗的牧羊女，最絕望的時刻居然縱聲大笑，彷彿是難以相信自己將要承受這一切荒謬的考驗[21]。全戲演出予人濃厚的實驗意味[22]。

　　《五十萬軍人塚》是維德志最後一次實驗性的演出，也是最大膽、挑釁的一次。居約塔長達五百頁不分段的類小說，既無傳統的故事線，也看不出主角[23]。整部「小說」藉由在一神祕國度艾克巴坦（Ecbatane）發生的殖民戰爭為事由，鉅細靡遺、不厭其煩地書寫種種戰爭夢魘，作者更不惜暴露自己被迫壓抑的性衝動，將之轉化成文字的能量，各式讓

21　以上演出的細節，係綜合下列劇評與研究重建：Catherine B.-Clement, "*Grisélidis* selon Vitez: Le prince phallocrate et la bergère idiote", *Le matin*, le 1er août 1977; B. Bost, "*Grisélidis* de Charles Perrault", *Le Dauphiné Libéré*, 2 août 1977; Colette Godard, "*Grisélidis* mis en scène par Antoine Vitez: La nudité hautaine et la beauté pure", *Le monde*, 2 août 1977; Marie Etienne, "Antoine Vitez, professeur au Conservatoire", *Les voies de la création théâtrale*, vol. IX (Paris, C.N.R.S., 1981), pp. 125-56; Benhamou, Sallenave, Veillon, *et al.*, éds., *op. cit.*, pp. 269-73.

22　除了《世界報》的Colette Godard照例是嘉許導演的「精湛才智」（"*Grisélidis* à Avignon: La nudité hautaine et la beauté pure", *op. cit.*），其他的劇評皆有所保留：有的怪罪於音樂（「音樂拖在文本的後面」，未能推動劇情發展），盛讚導演免除觀眾接受粗淺的心理分析（B.-Clement, "*Grisélidis* selon Vitez", *op. cit.*）；有的責怪不自然的演技，但慶幸還有音樂能消除無聊（Jean Cotte, "*Grisélidis*: Un excès de Vitez", *France-Soir*, 4 août 1977）。整體而言，《葛麗絲達》由於排演時間不夠，影響到詩、歌、樂交融為一體的理想境界。

23　居約塔在本書致讀者的前言（avertissement）中，說明原始的手稿並未分段，出版時，為了便於閱讀，乃交由打字小姐自行分段處理版面的問題，然而，作者仍希望讀者將全書當成未分段落的文本閱讀，參閱Pierre Guyotat, *Tombeau pour cinq cent mille soldats: Sept chants*, Paris, Gallimard, 1967。

人心驚膽跳的性幻想與性凌虐充斥全書，一種激奮、緊張、令人難以喘息的氣息貫穿原著[24]。小說的原型取自「阿爾及利亞戰爭」和越戰，不過故事並未指涉任何外在事件，而是在自建的神話系統中發展。

維德志從書中擷取12個夾雜敘述與對話的片段，用11名演員（8男3女）在看似野外戰場的舞台上演出，各段表演之間以音樂聯繫[25]。當演員講述原著時，導演呈現小說所殫記之各式殺戮、奴役、姦淫、擄掠與酷刑慘狀，雖僅點到為止，但已讓人難以坐視。迪米爾報導：士兵手淫有如在操兵，他們強暴、拷打敵人，將肢解的屍體丟入地穴，血流漂杵，暴力以近乎機械、每日例行的方式呈現，慘叫、哀嚎此起彼落；在一場震撼人心的戲中，一名遠古的哭喪婦，把死者一一疊放在台上。劇終，一座以軍用皮箱——彷彿棺柩——疊高的衣冠塚聳立在台上[26]，這即是「五十萬軍人塚」[27]。

從早期的《禮拜五或野人生活》兼顧說故事與玩遊戲雙重層面，到沉跌在神蹟的讚嘆聲中，至企圖融合詩、歌、樂的一體演出，再到暴露小說敷陳的殘酷畫面，維德志所關注的皆是著作的本質。眾所皆知的故

24　這部小說記述作者自1960年參與「阿爾及利亞戰爭」後，一直難以擺脫的惡夢，書中長篇累頁的屠殺、酷刑、奴役、姦淫、強暴記述，讓當年27歲的作者一夕成名。居約塔顛覆文學的傳統，盡情於書中幻想身體的各式衝動，作品爭議性高。

25　舞台與服裝設計Yannis Kokkos，音樂Georges Aperghis，燈光設計Gérard Poli，演員Marc Delsaert, Jean-Claude Durand, Jany Gastaldi, Murray Grönwall, Jean-Baptiste Malartre, Aurélien Recoing, Boguslawa Schubert, Daniel Soulier, Pierre Vial, Gilbert Vilhon, Jeanne Vitez。

26　Guy Dumur, "A l'école de la cruauté", *Le nouvel observateur,* 12-19 décembre 1981.

27　這齣戲得到的幾乎全是惡評，連維德志亦自承，排演這齣挑釁之作是非常痛苦的經驗；他必須要求演員做他們所不習慣、甚至不會的事情。大半的劇評也都意識到居約塔的文本與主題不是容易處理的戲劇體裁，因此導演的勇氣與演員的努力得到了正面的評價。執意將《五十萬軍人塚》搬上舞台，當成自己接掌「夏佑國家劇院」的三齣開幕戲之一，乃因維德志堅持，國家劇院不宜迴避討論國恥的問題，如「阿爾及利亞戰爭」即為一場師出無名的戰爭，法國人向來諱莫如深。

事或時事，也允許他仰賴觀眾對情節的印象藉以嘗試新的表演可能。不過，他雖標榜「所有東西都可做戲」，有的文本卻明顯抵制入戲，不易就範。

在上述的演出裡，導演或仍與音樂家密切合作，藉助音樂的強烈感染力醞釀故事的戲劇性氛圍，或利用詩文的節奏與音韻掌控演出的脈動，或述說故事時，經由演員指稱情節所描繪的畫面，例如魯濱遜漂流的荒島、葛麗絲達居住的林間、或五十萬名軍人酣戰的戰場，有時並輔以投影。《卡特琳》則超越具象的思維，完全捨棄烘襯戲劇氣氛的表演媒介，在一「中產階級家庭用餐」的表演架構中，邊讀小說邊演戲。

2 披露小說稠密的肌理

1975年，維德志應「開放劇場」（le Théâtre Ouvert）之邀，在第29屆「亞維儂戲劇節」推出《卡特琳》，作品出自阿拉貢的小說《巴塞爾的鐘聲》（1934）。

2‧1 敘述反覆穿插的書寫策略

「小說是人為了解析錯綜複雜的現實而發明的一種機器」[28]，秉持這個寫作信念，阿拉貢將《巴塞爾的鐘聲》定位在明確的歷史時期[29]。

28　Aragon, *Les cloches de Bâle* (Paris, Gallimard, 1972), p. 12 。以下出自本書的引文均直接於文中註明其頁數，中譯文則參照蔡鴻濱翻譯之《巴塞爾的鐘聲》，北京，外國文學出版社，1987。

29　《巴塞爾的鐘聲》是阿拉貢於1931至1951年期間，採「現實世界」（"Le monde réel"）為總題的五部小說中的第一部，隨後的四部小說依序為《豪華住宅區》（*Les beaux quartiers*）、《街車頂上的乘客》（*Les voyageurs de l'impériale*）、《奧雷利安》（*Aurélien*）與《共產黨員》（*Les communistes*）。「現實世界」系列小說交織史實與虛構的故事，敷陳法國1889至1939年間劇烈動盪的政局，背景則為風起雲湧的國際情勢。

作者以迪安娜・德耐當古爾（Diane de Nettencourt）、卡特琳・西蒙尼奇（Catherine Simonidzé）與克拉拉・蔡特金（Clara Zetkin, 1857-1933）三位女性，代表由十九世紀末過渡至廿世紀初的三種典型女人。雖然如此，全書以四分之三的篇幅，詳述了卡特琳的成長經歷，沒落貴族迪安娜出賣美色為生——作為卡特琳故事的楔子——只占了四分之一，而歷史人物德國共產黨員蔡特金，雖是作者心目中未來女性的典範，卻直至尾聲方才現身，予人驚鴻一瞥之感。

　　《巴塞爾的鐘聲》予人印象最深刻處，莫過於卡特琳流亡巴黎的情節，這是一個企盼不受男人指使的格魯吉亞女人（Géorgienne）。書中主要情節時間前後不過一年，從1911年秋天迪安娜的先生布紐內爾（Brunel）放高利貸事發，當時巴黎市計程車司機集體罷工，最後演變成社會暴動[30]，而以1912年，第二國際於瑞士巴塞爾召開的反戰非常代表大會作結。當時，社會主義的信徒耳聆巴塞爾的老教堂響起迴旋不絕的鐘聲，仍然相信能夠力挽狂瀾，阻止大戰的爆發。小說的時代背景涵蓋了日俄戰爭、摩洛哥危機、法義衝突、巴爾幹戰爭與辛亥革命，前後延伸超過十年，而盤據小說之前景，為前述三位女性的故事，婦女的地位、警察貪腐和工人運動則架構了小說的社會中景。

　　蔡鴻濱在《巴塞爾的鐘聲》前言中，精闢地分析阿拉貢的寫作策略：

　　「作者圍繞著上面所說的三條線索[31]，採用思路迅速變幻，敘事反覆穿插，作者直接敘述和人物內心獨白，準確生動的描寫和類乎意識流的手法，伏筆懸念和速始速終攙和使用等手法，勾勒出

30　阿拉貢寫本書時，正值巴黎計程車司機第二回大罷工（1933年底至翌年2月）。時任《人道報》的記者，阿拉貢詳細研究了廿年前的罷工始末，在小說中以四分之一的篇幅，深入報導罷工運動的過程，以古鑑今之意甚明。

31　即婦女問題、警察貪腐和工人運動。

一幅法國『美好時代』社會面貌、國際政治舞台動向的廣闊圖景。正如阿拉貢一九六四年為小說補寫的序言裡所說的，這本書不是對某一局部社會範圍的簡單描述，而是當時整個法國社會乃至國際社會的寫照。作者通過當時法國的歷史事實和虛構的情節，歷史真實人物和塑造的人物，再現了風雲變幻、光怪陸離的整個社會，揭露了當時法國壟斷資產階級、政府、議會、軍隊、警察、王權殘餘勢力沆瀣一氣、互相勾結的內幕，也反映出各個階層在這樣社會環境中的處境、心理狀態和所持的態度」[32]。

在小說時間的處理上，阿拉貢將情節分成四大部分，依序為迪安娜、卡特琳、維克多（Victor）與尾聲蔡特金。為此，「作者打破時間順序，把時序前後倒置或並列，有時使不同時期的圖景重疊出現，有時從不同時期的各個角度反覆描繪一個人物，有時時間是跳躍式的推移，中間跨度極大」[33]，以至於「時間變成一種拼圖遊戲，一種事件、事實與驚奇的馬賽克」，奠基於史實的情節，不斷於現在和過去之間擺盪，未來則帶著幻想的色彩[34]。維德志在《卡特琳》中立意呈現阿拉貢這種時序跳接的敘事手法，「往往讓人很難捉摸，分辨不出孰先孰後，誰主誰次」[35]，觀眾要理解劇情，需花一點心思。

2‧2　層層回憶驅使下的敘述性演出

在卷帙浩繁的小說中，獨挑阿拉貢的作品演出，是由於維德志對阿

32　蔡鴻濱，〈譯者前言〉，《巴塞爾的鐘聲》，前引書，頁7。

33　同上，頁8。

34　Jacqueline Bernard, *Aragon: La permanence du surréalisme dans le cycle du Monde Réel* (Paris, José Corti, 1984), p. 44.

35　蔡鴻濱，前引文，頁8。參閱注釋54。

拉貢其人其作十分熟悉[36]。其次，由於女主角的戲分重，維德志也希望透過《卡特琳》，提升自己一手栽培的女演員史川卡（Nada Strancar）的地位。至於為何挑中的是《巴塞爾的鐘聲》，而非阿拉貢的其他小說，則是因為此書勾起他兒時的回憶。

維德志的父親擁護無政府主義，維德志記得幼時，父親喜歡在用餐時朗讀報章雜誌，心情好的時侯，更常模仿黨內名人的言行舉止，譬如小說中提到的利貝爾塔（Albert Libertad, 1875-1908），便是兒時父親於餐桌上表演的精彩戲碼之一[37]。搬演此書，喚起維德志往日的回憶，他以此作為排戲的出發點，隨手記下以往閱讀本書的印象，再翻書對照、修正，但保留自己最鮮明的印象，而後便開始排練（CC : 151）。

從這個角度看，《卡特琳》嚴格說來並非原著小說的舞台表演版，而是維德志個人對《巴塞爾的鐘聲》之「回憶錄」[38]，其中，夾雜他對父親與阿拉貢的回憶。演員在排練的過程中，也陸續摻入他們自己的回憶與觀感，最後的演出是集體合作的成果。

維德志想像此戲在一個中產階級家庭共進晚餐的架構中展開，分兩邊相對而坐的觀眾，目睹四男四女入座進餐，演員從沙拉吃到甜點，邊用餐邊朗讀《巴塞爾的鐘聲》，興致一來也化身為小說人物演戲。在晚餐用畢，喝過咖啡、抽完菸之後，戲隨之結束。然而，即使在戲劇化的表演片段中，阿拉貢原著的第三人稱全知敘事觀點[39]與語調，仍被一字不

36　見第一章第5節「『阿拉貢是我的大學』」。

37　不過，維德志的父親亦生未逢時，未及親炙利貝爾塔。他的父親所模仿的利貝爾塔，是以黨內其他同志模仿的版本為樣本；他在餐桌上表演的利貝爾塔，也是經過層層記憶篩選的成果（CC : 150）。

38　這是維德志於七〇年代在「國立高等戲劇藝術學院」教表演時，使用的「五分鐘的經典名劇」練習，詳見第七章第7節「緊迫逼人的心境」。

39　除了兩處之外。一直到本書的「尾聲」，阿拉貢才忍不住以第一人稱插話回憶蔡特金的種種。

易地保留下來。

　　全戲只有卡特琳固定由史川卡擔綱，其他演員一人詮釋多名角色。
演員身著日常衣裝演戲，沒有戲服。情節被戲劇化處理之時，演員運用的
道具亦只限於餐具、食物、餐桌與餐椅，因此，要模擬小說實景的演出，
從根本上就不可能。由於排戲的時間不到一個月，最後的成果的確有如一
種「草樣」（une ébauche）[40]，不假修飾，充滿類似隨機表演所特具的活
力與張力。

　　《卡特琳》演出的所有「台詞」幾乎皆出自原著小說[41]，導演未改
寫或濃縮原著為對話版的舞台演出。以對摺本438頁的分量，要在近兩個
小時的時間內演畢，維德志必須慎選演出的段落，將原本分散的敘述、
議論、分析、內心獨白與對話，利用蒙太奇手段剪輯、串聯起來，遇到
小說長篇大論之際，不免截短文句以求緊湊的效果。特別的是，維德志
在回憶的驅使下，打破原著的敘事邏輯，重新安排、調整戲劇情節的表
演順序，刻意造成斷裂、跳接、突兀的不連貫感覺，呼應小說予人的第
一印象[42]。以下以《卡特琳》的開場片段為例，進行細部分析。

2・3　無政府主義的輓歌

　　《卡特琳》的第一段，「《無政府主義報》編輯利貝爾塔之死」，
最能展現維德志如何處理文本。第一段可細分為七小節。戲開演時，演

40　Vitez, Collet & Rey, "*Catherine* d'après *Les cloches de Bâle* d'Aragon", *op. cit.*

41　除了兩處之外，其一是，第16場戲利貝爾塔衝入名作家的華廈時所說之話，見注釋
　　46。其次是第30場戲，為交代省略未演的情節，加了一句：「當卡特琳從倫敦回來之
　　時，尚再度向她求婚」，之後，演員才展讀卡特琳的感想與反應（414）。除此而外，
　　在少數角色感嘆處，演員會重覆台詞。對照原著小說，舞台演出只有在某些字眼上與
　　原著不符，不過意思一致，很有可能是演員順口說出。

42　雖然原著每一章節大體上是順時鋪陳延續的敘事線。

員魚貫步入餐廳就座，女演員瑪兒黛（Lise Martel）為「家人」舀湯，一家人靜默地喝湯。維德志與范妮雅（Agnès Vanier）因為年紀較長，看起來也像是其他演員的雙親。七個演出的小說段落如下：

（1）卡特琳在1906年的各式競選海報中被「選民就是敵人」的無政府主義海報所吸引（226-27）。

　　配合舞台動作來看，維德志喝湯之餘，隨手拿起小說，模仿阿拉貢說話的腔調[43]，朗讀1906年卡特琳從競選海報初識無政府主義的段落。讀至「**無政府主義**」一字，維德志重重敲了一下桌子，把年紀最輕、像是家中最小女兒的女演員貝特（Françoise Bette）嚇得整個人直起身子，其他人則見怪不怪，默不作聲地繼續喝湯。

　　坐在對面的史川卡聽出興趣來，她接過書本，隨意翻開一頁讀下列的情節：

（2）11月中旬（1908），卡特琳很想再見利貝爾塔一面，沒料到卻在蒙馬特區目睹他被警棍打倒在地（245）。

　　史川卡略過小說鋪敘卡特琳與利貝爾塔結交的過程，興奮地直接跳讀兩人最後一次的會面。這時，維德志匆匆離座尋來一把掃帚，模仿殘廢的利貝爾塔生前拄著拐杖瘸腿走路的模樣進場，他拿走女主角手上的小說，繼續朗讀以下的敘述與演說。

（3）利貝爾塔對資產階級、工會、無用的勞動業者（如地鐵查票員、名片印製業者）以及軍國主義者的抨擊（238-39）。

43　Bernard Dort, "Le corps de Catherine", *Travail théâtral*, no. 23, avril-juin 1976, p. 99.

　　維德志逐漸揣摩出利貝爾塔說話的情緒。他先是對著專注聆聽自己說話的史川卡／卡特琳展讀利貝爾塔的議論，一面愛憐地撫摸她的臉頰，這個動作暗示書中卡特琳與利貝爾塔曖昧的交情。而後，維德志愈讀愈激憤，他揮舞著拐杖／掃把，厲聲抨擊軍隊與武器製造業者，尤其是布里安（Briand, 1862-1932）[44]——他一氣之下把書扔到餐廳的另一頭，再拄著掃把趕過去，撿起書本繼續翻讀：「社會黨議員布里安卻為製造武器的工人說話！」

　　如此戲劇化的朗讀手段，猶如演員排戲初期捧著劇本排練的情境。史川卡此時亦插唸書中卡特琳對利貝爾塔言論的反應，史川卡／卡特琳狀如在和維德志／利貝爾塔對話，其實這段台詞為敘述性的文字。維德志愈罵愈憤怒，最後聲嘶力竭，倒地不起，呼應第二小段的結尾：利貝爾塔被警察揍得狼狽不堪。

（4）接續被中斷的第二小段：利貝爾塔倒地不起，卻仍拚命揮舞兩根拐杖自衛。卡特琳原想上前搭救，卻吃了一記悶棍而昏倒在地（245-46）。

　　史川卡跳回第二小段，蒙馬特區無政府主義者聚會的現場，她高聲朗讀警察鎮壓行動的結果，情緒轉趨激昂，摘下眼鏡高舉揮舞，但她只讀到卡特琳被擊昏即戛然而止。她接著跳讀下面的情節：

（5）第三天卡特琳才至蒙馬特街的印刷廠，得知利貝爾塔已因傷勢太重不治死亡[45]。11月19日，《無政府主義報》順便提了一下這

44　法國政治家，在第三共和政府中多次擔任外交部長，畢生竭力宣揚和平外交，促進國際合作，1930年率先提議歐洲聯盟的成立（「布里安備忘錄」）。

45　這是以訛傳訛的消息，事實上，利貝爾塔於1908年11月12日，因癱病逝巴黎的醫

件意外。當天晚上，卡特琳去姊夫梅居羅（Mercurot）少校家用餐，並向她的閨中密友瑪兒塔（Martha）的情夫德豪滕（Joris de Houten）重申：利貝塔爾絕非警察的線民，因為她親眼目睹他死於警棍之下，德豪滕則責備她行事不當心（246-47）。

史川卡讀到利貝爾塔的死訊，坐在她身旁的演員居侯（Jacques Giraud），這時隨手斟了一杯紅酒，像是對死者致敬。接著，貝特敘述卡特琳在姊夫家吃晚飯，向德豪滕更正其不實的指控，瑪兒黛以瑪兒塔的聲音插入談話，以下是第六小段的內容：

（6）瑪兒塔盤問卡特琳是否愛上利貝爾塔，卡特琳聽了揚聲大笑（230-31）。

這一段，三位女演員並未拿起小說展讀，而是直接你來我往的「對話」，其中，貝特講述的是說話情境，而瑪兒塔與卡特琳的對話原是發生在兩年前，卡特琳初識利貝爾塔時的交談。由於移演得天衣無縫，使人錯覺這段對話似乎是於此時此刻才發生的，三位女演員在餐桌上當面針鋒相對，更容易使觀眾覺得此刻正置身於梅居羅家的餐廳目睹這場爭論。史川卡更在敘說卡特琳哈哈大笑的反應後，自己也跟著大笑，讓人覺得她就是卡特琳。

緊接著，第七小段在原書中是接續第五小段發展，本段由倒立的維德志唸出：

（7）接續第五小段：卡特琳為利貝爾塔之犧牲不值，德豪滕則感嘆

院，見Jean Maitron, *Le mouvement anarchiste en France*, vol. I (Paris, Librairie François Maspero, 1975), p. 422。

　　　瑪兒塔多嘴誤事（247）。

　　這段文字先後融入了以卡特琳與德豪縢口吻描繪的內心思緒，最後再引述德豪縢直接的回話，全文照引如下：「可是，利貝爾塔啊，利貝爾塔，若里斯卻說他是警察的人！德豪縢先生搖搖頭，偷偷的看了看瑪兒塔。她非常可愛，不過有點多嘴。他嘆了口氣，到底還是說了出去！『有什麼辦法呢，小姐，有時候警察也不得不打自己人的……』」（247）。

　　阿拉貢擅長模仿小說人物說話的口吻敘事，這種筆調充滿口語的聲調與氣息，讀來活靈活現，雖是間接語句，卻予人直接對話的錯覺，這是此次演出在讀小說時仍能造成戲劇化效果的主因。這整段文詞由單人讀出，愈易披露作者假小說人物之口鋪排情節的手段。

　　觀眾這時只見到倒立的維德志，他的雙腳在原位上，隨著敘述的語調而有不同的反應，時而僵直，時而斜傾，時而抖動。歷史上的利貝爾塔雙腳無法靈活走動；在此次演出中，他彷彿陰魂不散，唸誦別人對自己亡故的非議。維德志倒立身體表演，反諷書中卡特琳覺得德豪縢的說法顛倒是非，並強調利貝爾塔殘缺的身體。

　　由上述可見，維德志保留原作之敘事結構，卻刻意打斷原來的故事線。《卡特琳》從女主角初次瞥見無政府主義的海報開始演起，導演並重擊餐桌強調「無政府主義」的主題，隨之跳接其信徒利貝爾塔遭到警察殘酷鎮壓，藉以加強無政府主義遭到無情圍剿的印象。演出在原本相連的第二與第四小段中，插入第三小段利貝爾塔的無政府主義論調，這一小段因此貌似卡特琳愛憐地回憶利貝爾塔生前之言行，同時鮮活地交代利貝爾塔主要的論述。第四小段，述及卡特琳自己也被警棍擊昏，再度加強無政府主義遭到無情鎮壓的主題。

　　說來諷刺，利貝爾塔儘管命喪於警棍之下，一般中產階級仍然視他為暴民或警方的眼線。維德志將原本時空不相連貫的第六小段，插入原該前後連接的第五與第七小段之間，藉以凸顯無政府主義分子遭到抹黑與滅口的下場，最後不幸淪為中產階級茶餘飯後的話題。蒙太奇剪輯的手法，使得被挑選演出的各個段落之間迸發新意；而原本不相連貫的表演片段，由於持續的舞台動作，產生了連貫的表演邏輯。

　　「無政府主義」是《卡特琳》優先處理的主題動機。利貝爾塔與卡特琳的交往不僅最先上演，前者後來更是陰魂不散，像幽魂般，出沒在劇作家巴塔耶（Henry Bataille, 1872-1922）的客廳中，絕望地嘶喊：「財富、科學、藝術與哲學，無政府主義無所不包」，力竭倒地[46]。

　　之後，第25場戲蘇迪（Soudy, 1892-1913）與卡特琳在貝爾克（Berck）邂逅之所以會演出，並不是因為卡特琳因收容蘇迪而涉嫌包庇通緝要犯，被迫逃離法國；這點導演反倒略過。維德志看重的是兩人緬懷過去在《無政府主義報》工作的時光，對逝去的戀情感嘆不已。事實上，這場由兩位女演員擔綱的戲很抒情，對情節的進展卻無助益，但強化了「無政府主義的輓歌」主題。最後，第27場戲，透過博諾（Bonnot）[47]的死亡，宣布無政府主義在法國日薄西山[48]。

46　就在卡特琳一行人進入房間的剎那，飾演巴塔耶的演員奧佛禾（Aufaure），誇張地形容說客廳的裝潢「富麗堂皇」（la richesse, p. 253），這時拄著拐杖跟跟蹌蹌踏進來的維德志／利貝爾塔重覆說道 "la richesse"（財富），然後續接正文所引的「科學、藝術與哲學〔……〕」一句。這句話是維德志唯一擅自加入的台詞，從導演本人全力模仿利貝爾塔的演技來看，這句話應出自後者生前的言論。

47　Jules Bonnot（1876-1912），機械工人出身，曾是工會積極分子，與無政府主義分子來往密切，後墮為慣匪，集結Soudy, Callemin, Garnier, Valet, Carouy等人組成犯罪集團，屢屢做案，時人稱之為「博諾匪幫」（"la bande Bonnot"）。1912年4月，博諾遭大批軍警圍捕擊斃。

48　由於博諾匪幫訴諸暴力破壞社會秩序，事實上，無政府主義者並未視其為同路人，詳閱Maitron, *op. cit.*, pp. 435-39。

　　對照原著小說，「無政府主義」不過是書中所述眾多政治活動中的一支，這個主題並未得到特別的重視，可見維德志的搬演觀點介入之深。

　　維德志有了幾次改編敘事作品的經驗後，深切了解到改編的手法，實質上是轉化小說的文類特質。「而如果想要將一部『小說』搬上舞台，那就應該將小說的血肉（la chair romanesque），小說的厚度搬上舞台。是的，房子、馬路……」（*TI* : 204）。所謂「小說的血肉」，自然意指小說縝密的敘述，而如何維持記敘性文字的「不可縮減性」（l'irréductibilité），是他這回努力的方向之一[49]。演出時，所有的「房子、馬路……」等場景都由演員口頭詮釋，因為維德志並不想以任何象徵或寫實的影像，具現小說形容的場景。其實，無論是象徵抑或寫實，本質上，都是一種再現（représentation）的做法，差別只在於具象的程度而已。

　　維德志因此以轉喻的手法，將小說的血肉具體地化為一頓豐盛的晚餐。一家人圍著餐桌共進晚餐，聊天、回憶、道心事、說閒話、討論世局、臧否人物、乃至於朗讀報章雜誌，分享閱讀的內容，原本即為再自然不過之事。而以批判中產階級生活為主題的《巴塞爾的鐘聲》，全書就記述了一頓又一頓的飯局，維德志也特別挑選了許多在餐桌上發生的事端演出[50]。更關鍵的是，共進晚餐的演出架構，讓人思及「最後晚餐」（la cène），尤其是劇終時，紅酒翻倒在雪白桌布上，此鮮明意象更深

49　Vitez, Collet & Rey, "*Catherine* d'après *Les cloches de Bâle* d'Aragon", *op. cit.*

50　最明顯的例子，莫過於第四場爆發德薩布朗自殺的醜聞後，維德志只挑兩小段飯局場景以交代其餘波：其一，道爾虛將軍與德古特–瓦萊茲中尉於火車上用餐，後者無意中透露布紐內爾放高利貸一事（117），這是逼使德薩布朗在布紐內爾家裡舉槍自殺的原因。

　　之後，演出即跳接道爾虛將軍於日前寫給布紐內爾的信，其中說道：「不是嗎？有一件事在任何情況下都得提防，那就是和肚皮賭氣，儘管我們談話的內容是嚴肅的，你不要忘了先訂好飯菜，免得跑堂的來打擾我們，請記得我喜歡吃鰲蝦醬濃湯，如果有一小瓶1905年份的勃根第葡萄酒，再加上雞蛋黃油調味汁，那就再好沒有了！」（103）這段話頗能道出中產階級「以食為天」的生活態度，無論何等的大災難即將臨頭。

化「犧牲」的意涵[51]。

2‧4 主、副線交織的表演文本

　　經過維德志處理的表演文本，大體上，可依據情節的完整性以及演員的連貫情緒，分為以下32段，每個獨立的段落都如上述第一大段一般，其內容可再細分：

（1）1906年卡特琳初識《無政府主義報》的編輯利貝爾塔，兩人交往，最後目睹後者死於警棍之下（1908）（226-42）。

　*（2）迪安娜的兒子居伊（Guy）喊她的姘夫羅馬內（Romanet）爸爸（49）。〔這是《巴塞爾的鐘聲》全書之開頭。〕

（3）西蒙尼奇太太輝煌的過去與卡特琳不安定的童年（146-51）。

　*（4）小居伊頭一次接觸無產階級（84-85）；德薩布朗（Pierre de Sabran）在迪安娜家中舉槍自盡（95-96）及其餘波（117, 103）。

（5）卡特琳在姊姊家吃飯，表示同情迪安娜（142）。

（6）十歲的卡特琳情竇初開（161）。

（7）（1904年）卡特琳在公寓的晚會上，認識前途似錦的青年軍官帝埃博（Thiébault）（184），七月他們一起去薩瓦（Savoie）旅遊（187-89）。

（8）他們在製造鐘錶的小鎮克律茲（Cluses）碰到工人示威遊行，老闆開槍射殺工人（191-98）。

51　紅酒是由范妮雅狂笑時翻倒在桌面上，鮮紅的酒汁，激發觀眾聯想書中所述即將爆發的一次大戰將要流不止息的鮮血。由於「最後晚餐」的指涉、紅酒的潑灑，而且每個演員都捧著小說唸唸有詞，有如祭師捧讀祈禱書，劇評家高雷（Matthieu Galey）形容此次演出係為一場「斜傾的彌撒」，見其"Une messe en oblique", *Le quotidien de Paris*, 14 janvier 1976。

（9）卡特琳安慰一年輕死者的母親（205, 208）。

＊（10）迪安娜周旋於羅馬內與一糖業大亨之間（58-59），最後卻嫁
　　　了有錢的布紐內爾（63）。

（11）在克律茲翌日，卡特琳與帝埃博和地方人士碰面（216）。

（12）回溯兩個月前罷工的政治因緣（198-99）。

（13）續接（11）的場景，罷工結束，卡特琳發現自己與帝埃博之政
　　　治立場相左（216-19）。

＊（14）迪安娜的母親德耐當古爾夫人，向友人描述女兒幸福的婚姻；
　　　迪安娜斥退行為不檢的保母（68-69）。

（15）卡特琳覺得漫無目標的人生難以忍受（241-42）。

（16）八月的一個黃昏，卡特琳在布隆涅森林（le Bois de Boulogne）
　　　散步，差點被當成流鶯，幸蒙大作家巴塔耶夫婦相救，繼而
　　　造訪他們的華廈（247-60）。

（17）卡特琳得了肺病，決定放浪以終（260）。

＊（18）德耐當古爾夫人與朋友聊起埃弗厄伯爵（le Comte d'Evreux）
　　　想登上法國王位一事（85）[52]。

（19）（1911年11月）卡特琳立於塞納河橋上想跳河自殺，幸為一計
　　　程車司機維克多所阻（292-95）。

（20）維克多載卡特琳至一小酒館深入認識（298-301）。

（21）維克多載卡特琳至工會，討論計程車司機為繳納新稅而向雇主
　　　要求增加每日所得提成之事（304-05, 314）。

（22）卡特琳與維克多為了計程車司機罷工應採用暴力或和平手段發
　　　生爭執（303, 306, 314）。

52　法國於1870年恢復共和制度，保王派勢力雖屢遭人民唾棄，但一直圖謀王權復辟。

*（23）洛佩茲夫人（Mme Lopez）於半夜離開友人家，興奮地碰到慶祝撤軍的遊行隊伍，但她沒習慣搭地鐵，又遇到計程車罷工……（366-67）。由於埃弗厄伯爵之故，洛佩茲夫人自然不願聲張……（367）[53]。

（24）計程車罷工期間，宵小匪幫之所以能連續犯案，顯然是得到警察的默許（395-96），普恩加萊（Raymond Poincaré, 1860-1934）內閣擺盪於兩大利益集團之間（348-50）。

（25）卡特琳在貝爾克療養肺病，巧遇通緝要犯蘇迪，他是「博諾匪幫」的成員之一，兩人一起回憶過去在《無政府主義報》工作的日子，且各自懷念逝去的愛情（396-97）。

（26）（1912年4月19日）卡特琳在姊夫家吃飯，結識德古特-瓦萊茲（Desgouttes-Valèze）中尉，兩人一夜風流，卡特琳結束近兩年因養病而守貞的生活（403-04）。

（27）（1912年4月29日）警察圍剿「博諾匪幫」。隨著博諾的喪生，無政府主義在法國奄奄一息（404-06）。

（28）（因涉嫌窩藏蘇迪）卡特琳逃到倫敦，結識俊美的青年畫家李通（Garry Lytton），兩人共度美好的夏日（408）。

*（29）1911年冬天，埃弗厄伯爵的境況特別艱難，他向布紐內爾借錢未果（353）。

（30）卡特琳從倫敦回到巴黎後，帝埃博再度向她求婚，被她永遠回絕（414）。

（31）1912年11月，世界反戰大會即將在巴塞爾召開，作者回憶與會

53　洛佩茲夫人為埃弗厄伯爵之情婦，由於身分敏感，她遇事向來不願聲張，但又忍不住嘀咕。此處，阿拉貢模仿她欲言又止的語氣，維妙維肖。

的蔡特金身影（423, 426）。

（32）11月24日反戰大會開幕（427-34）。

　　從表演綱要來看，維德志將卡特琳的故事當成全戲的主幹，迪安娜則是支線（以*號註明者），支線分七次嵌入主線之中，蔡特金現身於巴塞爾的反戰大會則是演出的尾聲。在劇情的主線上，維德志從1906年卡特琳接觸無政府主義切入阿拉貢原著，接著倒敘女主角的童年生活[54]，再交代她與帝埃博的戀愛。跳過已在劇首交代的無政府主義之戀，導演接演卡特琳罹患肺病，於布隆涅森林邂逅巴塔耶夫婦。維德志以上了年紀的巴塔耶夫婦，指涉他所熟悉的阿拉貢老夫妻[55]，所以，拜訪巴塔耶夫婦的情節幾乎全文演出。

　　接著，女主角自殺未果，與維克多來往，為罷工的司機當義工，退居貝爾克療養遇見蘇迪，與青年軍官、畫家上床，拒絕帝埃博的二度求婚，到巴塞爾參加大會，作者這時才將敘事焦點移至蔡特金身上。為蔡特金發聲的演員范妮雅凸顯母親的造型，她沉穩自信的語調讓觀眾相信，蔡特金正是作者所歌頌新女性的典範。兩相對照，卡特琳雖然渴望獨立自主，卻顯得徬徨，無所適從，各種政治運動只不過是她排解苦悶的方法，而非嚴肅的人生奮鬥目標。為突出卡特琳的成長，導演大刀闊斧刪除原著其他人物枝蔓繁生、糾纏難解的情節。

54　《巴塞爾的鐘聲》第二部先從卡特琳1912年4月19日，在姊夫家認識德古特-瓦萊茲中尉寫起，第二章起，再倒敘卡特琳的童年生活與成長經歷。德古特-瓦萊茲在第一部的第九章首度登場，他與道爾盧將軍在火車站分手後，間隔兩章，才有機會在第二部的首章，匆忙趕回家去換衣服，接著前往梅居羅少校家赴宴，他在晚宴上愛上了美麗的卡特琳。然而，這條線又得等到第三部的最後一章，也就是到了1912年4月19日，才能再接敘當天晚宴的結果（亦即第26場戲）。本書反覆穿插敘事策略之複雜可見一斑。

55　Bernard亦指出此處阿拉貢認同巴塔耶，*op. cit.*, p. 38。

在劇情的社會中景，除無政府主義的活動，維德志並強調克律茲罷工流血事件，這起意外是促成女主角愛情與政治覺醒的關鍵戲。至於占全書約四分之一篇幅的計程車大罷工事件，維德志只交代罷工的條件（出租司機爭的是25蘇的每日所得差額），而略去冗長的始末分析，層出不窮的社會暴動事件報導亦一併捨演，集中精力處理警察勢力與利益團體的勾結（第24場）。

社會名流迪安娜的際遇，完全由演員瑪兒黛在餐桌上插入敘述，有點像是在說八卦新聞。在這條支線上，德薩布朗飲彈自殺構成原著第一部的高潮，維德志動員了全體演員參與[56]。其他片段則暴露迪安娜的放蕩、講求排場的奢華、中產階級的道德觀（德耐當古爾夫婦刻板的生活模式、迪安娜大驚小怪斥退與弟弟有染的保母）、資產階級與無產階級的第一次接觸（小居伊的惡作劇），以及王族勢力的欲振乏力（埃弗厄伯爵與洛佩茲夫人的插曲）。在選材上，演出人員雖掌握了小說所欲批判的幾個主題，不過僅點到為止，後即略過不表。

迪安娜支線是以突兀打斷卡特琳故事的方式插入敘述，加以實際所述的內容有限，乍聽之下難抓到頭緒，有時聽似話中有話，觀眾卻來不及意會，戲已進行到下一場，因此，此支線雖透露迪安娜生活的點點滴滴，卻不易串聯成線[57]。迪安娜的種種，只是卡特琳生活中的社會新聞，

56　演員柯南讀到德薩布朗槍聲響起的剎那，原先坐著吃飯的演員居侯忽然砰的一聲，連同餐椅，往後仰躺在地，動彈不得，呼應書中德薩布朗砰的一聲，「仰面朝天」，倒在迪安娜家中的地板上（95）。其他正在用餐的演員，被這突如其來的驚人動作嚇得站起身來，對面餐桌上的演員甚至跳到餐椅上，俯視倒臥在地的角色，這個俯視的動作，指涉書中人物立在二樓樓梯，往樓下俯瞰事發的現場。這是本戲首次動員全體演員表演的戲劇化場面。

57　劇評者必提及卡特琳與帝埃博的戀情，迪安娜一線則幾乎完全遭到忽視，可見劇評者對此也不甚了了。只有看過數次演出，並參照原文小說的戲劇學者，才真正弄清楚情節的來龍去脈，見B. Dort, "Le corps de Catherine", *op. cit.*, pp. 98-100 ; Danièle Sallenave,

《卡特琳》，德薩布朗飲彈自殺　　　　　　　　　（N. Treatt）

因此也無需多加解釋，餐桌上的成員自能領會。

　　迪安娜與卡特琳同樣是不事生產的女人，前者依賴男人維生，後者則一心想擺脫父權宰制卻力有未逮，兩人形成明顯的對比。導演交叉剪接迪安娜與卡特琳兩條故事線，將迪安娜的故事不著痕跡地鑲入卡特琳家中餐桌上的閒話，藉此手段反映兩條在原著小說前後分別敘述的故事線，其實是發生在同一個時期。

2.5 進餐、讀小說與演戲

　　對照演出的動作，利貝爾塔之死在喝湯中進行，從卡特琳的童年至

"Cinq Catherine", *Digraphe*, no. 8, 1976, pp. 155- 61；Benhamou, Sallenave, Veillon, *et al.*, éds., *op. cit.,* pp. 178-88。雖然如此，大半的劇評者皆被出色的演技所吸引，並不因搞不清故事細節而覺莫名其妙。

遇見帝埃博,發生在吃主菜的時分,到了第8場克律茲示威屠殺事件,只有卡特琳一人留下,其他人被她趕走。第10場,瑪兒黛一邊嘮叨迪安娜的風流韻事,一邊上第二道菜,眾人方又回到餐桌共享卡特琳的故事,直至第16場,在布隆涅森林碰到警察臨檢,除卡特琳以及巴塔耶夫婦外,其他演員趁機慌張地端起咖啡杯出走[58],他們空出場地,使其成為巴塔耶家中的餐廳。

第18場,瑪兒黛一人回到桌邊講述埃弗厄伯爵的閒話,卡特琳撕書,玩火柴,燒書,然後登上餐桌(塞納河橋上)企圖自殺,幸虧被維克多抱住雙腿,兩人繞場半圈才再度坐下,場景轉到第20場戲的小酒館。瑪兒黛這時充當酒保,隔著桌子遞酒給維克多,讓他安撫自殺未遂的卡特琳。第21場,計程車司機討論罷工的條件,在場的卡特琳、維克多與瑪兒塔同時在收拾餐盤。第23場,瑪兒黛一面說起洛佩茲夫人回家發生的意外,一面高捧蛋糕進場,其他演員鼓掌歡迎,呼應瑪兒黛敘述巴黎市民鼓掌歡迎撤軍遊行隊伍。

第24場,分析普恩加萊內閣的兩大勢力,採家庭辯論的方式進行,每個演員皆分到部分內容各自表述,場面火爆,最後吵到摔書,憤而離場,剩下卡特琳與詮釋蘇迪的女演員貝特接演第25場回憶過往的戲。緊接著,卡特琳與德古特-瓦萊茲(維德志飾)在餐桌上演繹「床戲」。卡特琳覺得厭倦,起身離開;躺在桌上(睡在床上)的維德志,成為下一場戲裡中彈身亡的搶匪博諾。卡特琳再溜進來,從花瓶拿起一朵玫瑰花,丟在博諾的身上後又溜走;其他演員則手捧咖啡杯,遠望博諾的屍身——象徵「無政府主義的屍體」(*TI* : 209),再踱回桌旁坐下。

58 受了小說所記警察臨檢的情節影響,「落荒而逃」的演員,這時看來宛如是為了躲避警察,而在布隆涅森林四處逃竄的妓女與嫖客。

　　第28場，卡特琳逃到倫敦避難，演員柯南（Jean-Pierre Colin）為眾人斟酒，躺在桌上的維德志將玫瑰花往空中一扔，起身坐在桌上講述李通與卡特琳的戀情，說到「愛情」（408），維德志／李通長嘆一聲再度倒臥桌上，卡特琳則抱起椅子跳舞、唱歌，歡述她的英倫生活。維德志起身，讓瑪兒黛爬上餐桌降下燈具，場上的燈光隨即轉暗，氣氛丕變，她一邊搖晃燈具，一邊談起埃弗厄伯爵1911年難熬的寒冬。這時，有的演員開始抽起菸來，有的喝酒，有的休息，一邊聆聽奧佛禾（Claude Aufaure）朗讀帝埃博最後一次向卡特琳求婚。之後，范妮雅朗讀蔡特金的聲容笑貌以及巴塞爾的會議作結。

　　從演出架構來看，從開場至第15場戲，絕大多數的情況採全家邊進晚餐邊朗讀、搬演小說的形式進行。主菜用畢，從第16場「布隆涅森林」起，多半是有戲的人才留在場上。這種局勢一直維持至第23場瑪兒黛高捧蛋糕進場，才又把所有演員帶回餐桌吃甜點，眾人同時議論時局。稍後，除第25與26場是雙人愛情戲之外，直至終場，均在眾人喝咖啡、品酒、抽菸的半休息狀態下讀完小說。

　　自始至終，阿拉貢的對摺本小說被演員以各種姿態閱覽、誦讀：或置於桌上翻讀，或捧在手上細讀，或高舉在半空中朗讀，或頭往後仰捧讀擺至身後的小說，或倒豎蜻蜓、或躺在桌上、或靠在鄰座的肩膀上、或整個人縮入椅中、或仰躺在地，小說儼然成為演出的主角。小說實物，同時也是演員表達情緒的利器；被愛撫、傳閱、重擊、拋擲、摺在地上、甚至被撕毀、焚燒[59]，具體成為劇情發展的重要驅動力。

59　第18場結尾至第19場的開端，卡特琳對沒有出路的人生忍無可忍，乃撕書、焚燒，彷彿自殺者在自盡前，毀盡自己過去生活的痕跡。

2・6 凸顯小說富於變化的腔調

在小說的大範疇裡，《巴塞爾的鐘聲》實際上融報刊之社會新聞（chronique mondaine）、警匪小說（roman policier）、新聞報導與立場鮮明的報紙社論為一體[60]。其中，迪安娜故事之社會新聞性質最濃，小說的第三部「維克多」，在警匪小說的情節裡夾帶新聞報導和社論，第二部「卡特琳」，較接近傳統小說的格局。演員讀詞，力求讀出阿拉貢多變的筆法。

七位演員與其主要敘述與詮釋的角色關係如下：

維德志：利貝爾塔、德豪滕、迪安娜的情夫道爾盧（Dorsch）將軍、德古特–瓦萊茲中尉、博諾（的形象）。

柯南：居伊與博諾事件的敘述者。

居侯：德薩布朗、克律茲的一名鐘錶店老闆、維克多。

奧佛禾：帝埃博、巴塔耶。

瑪兒黛：迪安娜、德耐當古爾太太、瑪兒塔。

貝特：克律茲死難者的母親、巴塔耶夫人、蘇迪。

范妮雅：西蒙尼奇太太與蔡特金[61]。

基本上，所有演員均刻意模仿廿世紀初巴黎人說話的習性，在停頓處加強其尾音，例如Karle Marx, lorsseque[62]。個別分析演員表現，瑪兒黛以饒舌的口吻、小題大作的態度，強行叨絮社會名流的種種，迪安娜的故事遂成為餐桌上的閒話，這點吻合阿拉貢描述迪安娜世界醜聞不斷的

60　Bernard, *op. cit.*, p. 36.

61　年齡與性別容或是決定演員出任某個角色的先決條件，例如媽媽型的范妮雅，為西蒙尼奇太太與蔡特金兩角發聲，但有時則不盡然。譬如貝特由於年紀最輕，因此扮演年輕的綁匪蘇迪，不過她也同時擔任巴塔耶的老伴，以及克律茲事件一位死者的老母親。

62　Benhamou, Sallenave, Veillon, *et al.*, éds., *op. cit.*, p. 183.

碎嘴子語調；在阿拉貢筆下，上流社會裝腔作勢的聲調躍然紙上，演員據此大加發揮。奧佛禾的誠懇聲容，則賦予帝埃博誠實、端正的面目，因為阿拉貢就是用正派、耿直的筆觸描繪帝埃博。另一方面，奧佛禾全力模仿阿拉貢說話的腔調舉止以扮演巴塔耶，知情的觀眾無不動容。

居侯採取無可奈何、平鋪直敘的語調，讀活了克律茲一名鐘錶店老闆，在流血的罷工事件過後重新開業時不痛不癢的心態。居侯展讀的維克多亦語調平平，沒有明顯的感情起伏，節奏甚快，句與句之間無暇停頓，因為小說中的維克多隸屬埋頭苦幹的工人階級，對人生沒有幻想，連戀愛也不必動情。柯南則未用童聲演出小居伊的惡作劇，不過，他聰明地利用說話的節奏，掌握小男生舉止的機靈氣息，小男孩靈動的心眼呼之欲出。范妮雅穩重的語調和說話舒緩的節奏，精要地塑造西蒙尼奇太太與蔡特金的母親形象。貝特用輕柔的聲音詮釋一位受難者的母親、巴塔耶夫人與蘇迪，她只在說話的速度上加以變化，前二者遲緩，後者輕快、調皮。不過，大受刺激之餘，她也會厲聲反擊，例如在辯論普恩加萊的施政方針時，眾人莫不大吃一驚[63]。

所有演員始終保持高度自覺在表演，例如，擔任維克多的演員居侯，即以自覺有趣的口吻描述維克多的長相（299），史川卡亦與卡特琳保持若即若離的關係，時而投入，有如主角；時而抽離，有如一名單純的讀者。在深入發揮的場景中，演員逐漸融入小說人物的內心波動，以飽滿的情感，讀出角色的熱情、慾望、驚慌、懊悔、憎恨、寂寞、悵然、矛盾等多種情緒，特別是史川卡與奧佛禾的表現最使人心有戚戚焉。

許多段落甚至是由閱讀所帶動的內在騷動，因而激發演員化身為小說人物，例如上述維德志所表述的利貝爾塔。但在下一瞬間，演員的情

63　這點或許可從貝特彷如家中最小女兒的表演情境解釋──小女生的情緒起伏變化較大。

緒又可歸零，從容不迫地拿起小說閱讀後續的情節。這種收放自如的感情，讓演員得以自由出入角色，演出現場的機動性倍增，觀眾或許一時間還搞不清楚劇情的來龍去脈，但無不被變化多端的演技所吸引。

演員多方變化讀小說的技巧，速度變化有致，即使「照本宣科」，亦不顯無聊。他們時而合讀，如第9場戲，史川卡與貝特先是合讀，然後分別敘述卡特琳如何安慰一死難者的母親；有時也淘氣地互換台詞直如孩童，例如第25場戲史川卡與貝特即偶爾調換台詞，由史川卡讀蘇迪這個「小鬼」（396）的動作與反應，貝特則讀卡特琳的想法。再者，回聲的效果頗能撩喚起抒情的心緒，第3場戲，范妮雅讀到「西蒙尼奇太太懷著無比親切的感情叫著伯爵夫人的名字：佩洛芙斯卡亞（Perovskaïa）[64]」（150），坐在一旁的奧佛禾也以無限懷念的語調再重覆一次：「佩洛芙斯卡亞」，這句回聲召喚懷舊的氣氛。

演員有時一分為二，採不同的腔調為兩個人物發聲。比如第13場，卡特琳與帝埃博兩人對克律茲罷工事件處理意見不合，即全由奧佛禾一人擔綱，藉以呼應此處採間接語句描摹角色直說口吻的書寫策略[65]。此外，為了預先暗示即將發生的狀況，演員也可能瞬間變換聲腔，如第10場，瑪兒黛形容布紐內爾的外表，突然提高八度音調嗲聲說話，之後，才恢復正常的聲音解釋道：「這是個狎昵而不使人見怪，並且能馬上贏得信任的人，要不就是個惹人討厭，讓人提防的人」（63）。瑪兒黛的嗲聲，預示布紐內爾性喜「狎昵」的一面，觀眾從而感受到這種不甚入流的習性為何會讓人尷尬而不知如何反應。

全戲音量最高、最激動的場面發生在第24場，普恩加萊內閣面對社

64　1851-81，出身於貴族家庭，反對沙皇專制統治，最後因參與暗殺沙皇而被處死。

65　參閱上文第2‧3節「無政府主義的輓歌」，「利貝爾塔之死」演出片段的第7小節。

會亂象，政策嚴重搖擺不定，所有演員均參與辯論，妙的是，原文全是政經背景的分析文字。維德志顯然是受了原著的啟發：「普恩加萊內閣是由各個對立集團的知名人物拼湊起來的，在兩種方法之間，更要採取折衷的態度，也就是在兩大利益集團之間的折衷」（349）。

八名演員平均分配法國警察擺盪在放任與高壓兩種策略之間的背景說明，每一個人發言以前，都先由維德志加一句：「普恩加萊部長」，之後才開始發表自己分到的「議論」，因此造成普恩加萊一人好像分身八個角色在說話的錯覺。八種不同的腔調，或憤怒、或理智、或譏諷、或慢條斯理、或老生常談、或當和事佬、或和稀泥，配上發言者時而敲桌、振臂、飲泣、起身鎮壓局面等大動作，有力地展現文本之眾聲喧譁。

相對於原書以四分之一的篇幅，報導計程車大罷工事件以及隨之引發的社會動亂，維德志僅以一場激辯處理，一頓晚餐，立時轉變成一場有如專題討論的饗宴（symposium），可惜眾人最後吵到憤而離席。導演一針見血地點出罷工為何可以鬧上144天的根本原因。這場出人意料的辯論戲高度濃縮阿拉貢的長篇報導，演員高八度的聲腔，配合戲劇化的態度，轉化分析說明的文字為不同聲音的辯論，道地的說明文字變成表態的台詞，大動作地揭發警察勢力之腐敗，呼應本戲開頭，無政府主義遭到警察打壓的主題。在原書中，阿拉貢嚴厲批判警察與政客、資產階級掛勾，這是造成1912年法國社會亂象的根源，工人運動注定失敗，因此計程車司機長期罷工失敗的結局，根本不勞演出即可推知。一場經營得宜的戲即足以提點小說中的長篇大論，協助觀眾提綱挈領，吸收冗長累贅的報導。

上述種種說話的技巧，皆在於使觀眾感受到小說富於變化的書寫腔調，這是由固定演員／角色發言的戲劇對白所難以表達的境界。

2‧7 勾勒的隱喻化演技

　　受到小說敘述文體的牽制，演員在入戲時，採用第三人稱演戲，他們一邊敘述故事，一邊扮演書中角色。在這些使用第三人稱詮釋第一人稱的時刻，演員利用傳神的「態勢」（Gestus），表達自己所述主角的心態。例如第4段，柯南敘說出生富裕之家的小居伊，生平第一回欺負窮人家小孩，演員從餐桌上一躍而起，一手舉起盛湯的勺子，眼珠子鬼靈精怪地亂轉，直如小孩子惡作劇後察看大人的反應。

　　而在柯南講述居伊如何使壞，讓推著麵包筐快走的小孩失手時，吃了悶虧的窮人家小孩也不甘示弱，狠狠回踢了居伊的屁股，這時，維德志悄悄走到柯南的身後，抽掉他的椅子，使他差點跌坐地上。這個惡作劇以轉喻的方式呼應所述情節。這種勾勒故事情節的動作，其內容與所表述的情節不同，動作的意指卻一致，使得本戲得以同時在敘說故事（《巴塞爾的鐘聲》）以及戲劇表演（全家人共進晚餐）兩個層次之間運作。

　　又如第6段陳述「卡特琳十歲的時候就已經對男人懷有一股火熱的好奇心」（161），史川卡坐在椅上，先是把玩在上一場戲得手的一隻男鞋，說到女主角在公園凝視雙雙對對的情侶時，越發亢奮，體內的熱情幾乎要迸破成熟的軀體，四肢在椅子裡用力朝上伸展，直至力竭而軟癱，其動作誇張小說文字的言外之意。又比方第3場戲描繪西蒙尼奇太太的過去，旁及卡特琳的童年，即由范妮雅邊為史川卡梳頭，邊講述書中母女的親密關係，導演在此勾勒書中的小卡特琳聆聽母親說故事的情境，原著其實並無此景。

　　另外，勾勒情節的演技，尚可簡化至聲容的變化。第10場戲，瑪兒黛說起迪安娜周旋於多位男士之間，坐在她身旁的奧佛禾便開始發出陣

陣曖昧的誘笑聲，瑪兒黛也與他眉目傳情，曖昧的情境，足以引人幻想迪安娜在餐宴上是如何施展媚術，結交新歡。

　　演技隱喻化，為《卡特琳》演出最引人注目處。第26場戲，卡特琳在姊夫家的晚宴上認識德古特–瓦萊茲中尉，兩人一夜風流。史川卡與維德志立於餐桌的兩端，一邊以懸疑的口吻敘說情境，一邊彷彿對弈似的，視對方的動作趨向，輪流移開餐桌中間的餐具。俟時機成熟，維德志敏捷地跳到餐桌上騰出的空位，躺下等待史川卡上「床」。這段戲的舞台動作預先鋪排小說的情節。令人激賞的是，男女演員用餐具對弈，比喻男女之間互探對方的「性」致，堪稱妙喻。

　　藉由意涵豐富的舞台動作，轉喻原文意境的佳例還有第25場戲，卡特琳巧遇搶匪蘇迪。此時，貝特以女人面目詮釋年輕的蘇迪，他／她憶及逝去的女友與愛情，站在桌上拉起長裙，露出自己穿著黑色絲襪的雙腳，直盯著腳尖，緩緩地徘徊在茶杯、花瓶與餐盤之間，既性感又含蓄，蘇迪過去那位流落街頭賣笑維生的女友形象浮上檯面。貝特柔和的聲音與輕緩的腳步，對照蘇迪不經心的說話語氣，傳達出劇中人「一切都不再有任何關係了」的感慨[66]，觀眾也為之輕嘆。

　　在全戲的轉捩點——第8場，克律茲工廠老闆開槍射殺示威遊行的工人，隱喻化的表演更大大發揮作用。這場戲人聲雜沓，全由史川卡一人擔綱，其他演員被心情激動的她趕出場外，造成她宛如自言自語，在餐桌旁，回憶殺人放火的恐怖場面，燈光此刻轉暗，細膩烘襯出回憶的氣氛。

　　講到遊行的隊伍抵達工廠門前，神色淒然的史川卡拿起手邊的法國

66　「接著蘇迪說起他自己的經歷。他領略過愛情的滋味。他倆曾在一起生活過兩年。後來她離開了他，流落街頭，當了妓女。一年之後，他又遇見了她。她穿戴十分整齊，打扮得妖豔動人。人還是她那個人，可是跟原先大不一樣了。他留下了她，只不過幾天。後來她又不見了，而他卻得了梅毒。這就是愛情……」（397-98）。

麵包，大塊大塊地撕下，一面往嘴裡塞，一面形容情勢之緊張，淚水幾乎要奪眶而出。說到工人找來斧頭——「把門搗得碎片橫飛」（194），史川卡激動地一口吐出麵包，狼狠地繼續表述帝埃博如何企圖拉走自己。可是，她抱起一張椅子，把頭一甩，「不肯跟他走」（195）。

這時奧佛禾／帝埃博進場，他從餐桌的花瓶拿起一朵玫瑰，伸出手，將玫瑰獻給頭轉到另一邊、不屑一顧的史川卡／卡特琳，儘管後者表示道：「他們的目光碰在一起，他不再理解她的眼睛所表達的意思」（195）。史川卡激動地重覆道出上一場已經大聲表白過的態度：「在主要的一點上，他不是敵手；要知道，作為一個**男人**，他並不是她這樣的**女人**的敵手」（186）[67]，「男人」與「女人」兩字特別加重了音量道出。之後，她接續方才的敘述：「他模糊的意識到他是剛剛失去她的」（196），奧佛禾一語不發，縮回手，黯然離場。史川卡接敘卡特琳鬆開帝埃博緊握自己的手腕，她自己則是鬆掉原本抱在胸前的椅子。「拒絕情人所獻之玫瑰花」，此一動作以隱喻的手法，點出克律茲事件對女主角所代表的真正意義：她與帝埃博各自懷抱不同的政治理念，卡特琳從政治覺醒之際，正是其愛情幻滅之時。

維德志極擅長利用象徵比喻，經常藉由尋常的動作傳遞深遠的意旨，有時一個意涵豐富的表演意象，甚且足以濃縮一個場景的旨趣，發揮提綱挈領的功能。上述所提均為明證。

對於一位重視原創性的導演，敘述性質的文本，提供了充滿挑戰性的表演素材。導演這時要考慮的，不單單是戲劇情境要如何經營，更迫

67　因為卡特琳相信帝埃博不會濫用男人的力量壓制她（187），可是帝埃博畢竟身為與女性相對的男性，與卡特琳一向站在與男人相對的立場相悖，這正是她的心結。

切的是，對歷來約定俗成的搬演慣例都得加以反省，方能達成演出的任務。為每一齣新戲發明表演的形式與策略，而非套用現存的表演模式，是維德志在「易符里社區劇場」導戲的特色[68]。

　　上述維德志跨越疆界的系列「戲劇－敘事」舞台作品，並未以代言體的方式改編故事，或遷就敘述的書寫形式，使得演出變成「讀劇」[69]，而是同時保持這兩種文類的特質，演員敘述小說，同時突出其文字與腔調，當他們採第三人稱扮演角色時，又能將敘述內化為角色的潛台詞道出；飽含象徵意義的舞台動作，既能點出小說的情境，也透露了弦外之音。

　　維德志的「戲劇－敘事」作品脫胎自「史詩劇場」的敘事策略，布雷希特早年排戲要求演員將台詞改用第三人稱道出，這是為了避免濫情，但是，布雷希特只是用這個手段來排戲，並未運用在實際的表演中。而維德志則當真貫徹到底，以驗證「敘述」是否可以在舞台上實踐其本質。在這個過程中，觀眾見識了演員與角色的多重關係，表演富含彈性，帶一點難以預期的趣味性。

　　在《卡特琳》中，維德志的演員其實是名敘事者，他們借助生動的聲腔、精要的態勢，在述說之際，暗示戲劇化的情境，使得雙重的表演情境──讀小說與吃晚餐──互相對照。此外，導演受到回憶的觸動，更動了原著的書寫順序，表演的邏輯看似奇怪、突兀、不相連貫，各式象徵比喻的物件與動作觸目皆是，如此直至劇終，表演的況味才完全浮現：圍繞著卡特琳的故事，其實是維德志對阿拉貢與自己孩提時代永恆的懷念。

68　參閱第八章第3節「另闢演出的蹊徑」。

69　M. J. Sidnell在 "Performing Writing: Inscribing Theatre"一文中，將這類型的表演歸納成下列四種可能途徑：（1）演員完全認同小說家，（2）演員化身為小說人物發言，（3）演員模仿作家朗讀自作，同時顯露作家的個性與氣質，（4）壓抑任何化身表演的渴望，演員強調所讀小說的語言與語音結構。這四種途徑並不互相排斥，演員可自由出入其間，*Modern Drama*, vol. 39, no. 4 , 1996, p. 554。

第五章 重建莫理哀戲劇表演的傳統

「我相信戲劇之存亡，繫於傳統之再造。」

——維德志[1]

維德志曾四度搬演莫理哀五部作品。以搬演次數與作品數量計，莫理哀的劇本無疑是維德志最擅長的戲碼。從廿世紀上半葉路易・儒偉（Louis Jouvet, 1887-1951）擺脫表演莫理哀的八股傳統以降，莫理哀深刻的喜劇，不似高乃依或拉辛難以親近的崇高悲劇，變成廿世紀下半葉搬演經典名劇熱潮中，最常被搬上舞台，接受各式現代批評理論解析的作品。儒偉對莫理哀名劇的精闢分析，以及感人至深的演技，開啟了新起的導演對莫劇的新認知。

另一方面，1950年代，布雷希特以社會批判為出發點的劇本結構分析（la dramaturgie）策略引進法國，更激發新世代導演勇於批判莫劇。從1960至1980這風起雲湧、導演輩出的時代，將莫劇搬上舞台，儼然成為法國導演展現個人戲劇美學、標示政治意識型態的大好時機；導演莫

1 Antoine Vitez, "Entretien avec Antoine Vitez", propos recueillis par Macha Makeïeff, *Cinématographie*, no. 51, octobre 1979, p. 22.

理哀，幾乎變成一種個人導演宣言之展現[2]。

維德志對莫理哀的興趣，始於儒偉劃時代的演出。儒偉曾執導並主演《妻子學堂》（1936）、《唐璜》（1947）與《偽君子》（1951）三戲，其中特別是《偽君子》深銘維德志的記憶[3]。1970年代，當維德志在易符里（Ivry）教表演時，為了讓泰半沒有受過訓練的社區成員能享受到演戲的快樂，他特別開了一個「鬧劇與悲劇常設工作坊」，教材就是莫理哀早期編的鬧劇。1974年，《巴布葉的妒嫉》（*La jalousie du Barbouillé*）公開實驗演出，表演簡單又收效，生動地反映鬧劇角力的本質[4]。更關鍵的是，執導莫理哀早期的鬧劇，讓維德志對莫劇原始的劇情結構有進一步的體會。在此同時，維德志也在巴黎「國立高等戲劇藝術學院」（le Conservatoire national supérieur d'art dramatique）教表演，他

2　參閱Michel Corvin, *Molière et ses metteurs en scène d'aujourd'hui,* Lyon, Presses Universitaires de Lyon, 1985，作者柯爾泛以傳播理論之冗餘（redondance）概念為基礎，分析當代多位重要法國導演之莫劇演出，其中第九章討論維德志執導之四部莫劇，充分證明其中的各表演媒介得以自成獨立的表演系統。此外，*Théâtre Aujourd'hui: L'ère de la mise en scène,* no. 10, 2005，亦選擇九齣《偽君子》的今昔演出，說明導演一職的時代演進。

3　Antoine Vitez, "*Tartuffe* en Russie", entretien réalisé par S. Leyrac en 1977, *Europe,* nos. 854-55, juin-juillet, 2000, p. 64.

4　在博君一笑的前提下，正義或公理並非鬧劇關心的主旨。鬧劇處理的主題停留在物質層面，以騙色、騙財或騙飯吃的情節為主幹，人際利害簡化至拳頭相向的關係。真理牢牢地握在持棍者的手裡，所有不能解決的爭端都訴諸武力，鬧劇的精華也盡在演員靈活的身段表演上。若將鬧劇推至極端，其實與悲劇並無二致。

　　維德志同時推出《巴布葉的妒嫉》兩個表演版本：第一個版本由七名演員按照劇本搬演巴布葉的故事，第二個版本則跳開劇情，演員不斷變換角色，並挑選某些戲劇化的場景獨立發展。本次演出未用布景，其精彩在於所用的幾樣道具──板凳、雙面梯、棍棒、被單、繩子與皮箱──均發揮了令人始料未及的象徵意涵。板凳與雙面梯，界定劇情最具關鍵的室內與室外空間；粗長的棍棒，則顯然是陽具的象徵，其他道具亦均發揮多變的功能。全戲保持野台戲的粗糙表演本質，人物的心理簡化至動作的反應，人際關係充斥暴力。劇評家咸認為演員的表現可圈可點，足為培訓演員的楷模，參閱Michel Cournot, "*La Jalousie du Barbouillé* à Ivry", *Le monde,* 28 mai 1974; Dominique Nores, "*La Jalousie du Barbouillé* de Molière, mise en scène d'Antoine Vitez", *Le combat,* 8 juin 1974。

指導學生排練莫理哀的大半作品。浸淫在莫理哀的戲劇世界裡，維德志越發深刻地體驗到，莫劇中的主題與人物一再出現，有如一種無法擺脫的頑念。

因此，當其他導演以搬演單齣莫劇自我標榜之際，維德志著眼於莫理哀整體作品的核心，他開始思索同時推出數部莫劇的可能性。1977年，他應莫斯科「諷刺劇場」（le Théâtre de la Satire）之邀，前往俄國用俄語執導《偽君子》，顛覆了俄國表演法國新古典名劇的傳統，在莫斯科轟動一時[5]。

次年，維德志在第32屆「亞維儂劇展」中，於「加爾默羅修道院」（le Cloître des Carmes）中庭的表演場地，以十二名演員，採一式布景、一桌二椅、一根棒杖和兩支燭台，盛大公演莫理哀的「四部曲」——《妻子學堂》、《偽君子》、《唐璜》以及《憤世者》。這前所未見的四劇聯演，使維德志成為當年的風雲人物，表面上看似回歸莫劇原始的表演體制，骨子裡則顛覆歷來表演的傳統。年輕的觀眾一群又一群湧入戲院，看到了他們曾在課堂上苦讀的經典，竟能展現出無與倫比的生氣與活力，皆興奮不已。

5　維德志在莫斯科執導《偽君子》時，由於考慮蘇聯的高壓政體，結局之詮釋深受下文將提及之普朗松演出的影響（見注釋10）。俄文版的達杜夫不僅在劇終遭到逮捕，而且下台後，從後台傳出恐怖的叫聲，「足以使人聯想達杜夫最後遭人在街上殺害」。奧爾貢亦於劇終被捕，後雖獲釋，但透過警吏之口，遭到國王嚴斥。為了更正俄國演員對法國新古典喜劇認知的偏差（他們認為莫理哀的喜劇優雅、輕鬆），維德志從「陰森的結局」先排演，「因為這個結尾披露國王的權力，一種絕對權力的鐵腕施政」，見Vitez, "Antoine Vitez monte *Tartuffe* à Mouscou: 'Je ne voulais pas faire un spectacle français'", propos recueillis par N. Zand, *Le monde*, 19 mai 1977。

　　俄國演員著歷史戲服演戲，路易十四的肖像始終高掛主角家中，一如在蘇聯，老百姓家中的牆上也經常高掛統治者的相片。維德志認為《偽君子》中的路易十四，與蘇聯的獨裁者一樣，皆採高壓政權控制人民的良心，這是他選擇本劇於莫斯科表演的原因，參閱Vitez & Leyrac, *op. cit.*, pp. 66-68。

　　這立意非凡的四部曲，在劇本分析與表演體制各方面皆禁得起時代的考驗。相對而言，當年一些標榜前衛的莫劇實驗製作，或因太側重對特定意識型態的批判，於今看來，反顯過時與侷限。四部莫劇的演出看似大同小異，實則各顯不同的氣象與質地。本章深入探究四部曲的表演理念、結構與策略，並進而分析四位主角大相逕庭的詮釋方式[6]。

1　重建表演的傳統

　　「古劇今演」，反映導演執導古典名劇的態度。為求推陳出新，廿世紀下半葉的法國導演，或者致力推敲劇意，企望能挖掘前人尚未觸及的主題，或者彰顯歷來遭到忽略的層面。較激進的戲劇工作者慣採「史詩劇場」劇本分析策略，用「歷史化」的手法，批判古典社會的政經結構和意識型態。又或者全然跳脫推敲主旨與意義的框架，盡情透過各色現代舞台技術，試探搬演古典劇作的新可能，這第三條途徑凸顯戲劇表演的本質，對於排演莫劇更別具意義，因為莫理哀本人就是位出色的導演、演員和劇團的團長，他的劇本完全是為了演出而編。

　　這三條途徑並不互相牴觸，而是當代導演面對古典作品必須考慮的三大軸心問題：首先，劇意或主題的重新推敲，考驗導演分析文本的能力；其次，批判古典劇作之意識型態，標示導演如何反省今昔社會之變遷；最後，表演美學的展現，則揭示導演個人的藝術涵養。近半個世紀以來，莫理哀的表演史就圍繞這三大主軸發展。

　　誠如維德志所言，莫理哀的喜劇經常被定位為「缺陷的目錄」（un catalogue de vices），或才華洋溢、富有喜感的「道德喜劇」，這種共識

6　本文所論係根據Marcel Bluwal於Théâtre de la Porte Saint-Martin劇場所拍攝之四部曲演出錄影帶，由Vidéo Centre International於1980年發行。

簡化了作品[7]。在林林總總的莫劇演出中，真正影響與刺激維德志者，只有儒偉與普朗松（Roger Planchon）兩人。儒偉是第一位讓他見識到莫劇之深刻的導演，儒偉不僅將莫理哀的喜劇當成嚴肅的題材處理，且往往反向思考。儒偉本人是位出色的演員，他所主演的阿爾諾夫可悲更甚於可笑，唐璜則是個無法信神的人，達杜夫更非偽君子。無論是暴露自滿的主角其可笑之慾念，或開拓詮釋的其他途徑，或顛覆歷來的言詮傳統，儒偉皆能以令人折服的演技貼切地表達個人的詮釋觀點。換言之，儒偉仍將導戲重心置於主角心理的刻劃上，不過，他切入劇本詮釋主角的觀點從不媚俗[8]。

7　Vitez, "Molière, sous la perruque", propos recueillis par Michel Boué, *L'Humanité Dimanche,* no. 131, du 2 au 8 août 1978.

8　儒偉所寫的《莫理哀與古典喜劇》（*Molière et la comédie classique,* Paris, Gallimard, 1965）記述他個人解讀莫劇的心得，影響後代導演深遠。儒偉與維德志一樣，也是長年在巴黎「高等戲劇藝術學院」教戲的期間，累積個人解讀莫劇的心得。除了《憤世者》以外，儒偉所導的莫理哀劇目與維德志雷同。

　　根據杜爾（Bernard Dort），儒偉所飾演的阿爾諾夫顯而易見地是個老人：他頭戴一頂捲曲、過肩的假髮，服裝與帽子裝飾過度，綴有許多細緻的蕾絲，造型活像是個主演王公貴族的二流演員。他先是昂首挺胸，說話聲調高亢，時而自侃，面對別人，卻只有輕視與冷笑。然而，隨著劇情的發展，他不僅笑不出來，而且痛苦到不斷打嗝，同時必須費力掩飾自己內心的挫敗，大滴大滴的汗水自他抹上厚妝的臉龐淌下，不斷掏出大手帕擦拭走樣的容顏，狼狽不堪，既可憐又滑稽。悲憤之際，阿爾諾夫甚至解開衣服碰觸裡面的身體，確認自己是否仍然健在。儒偉的演技擺盪在悲、喜兩極之間，讓觀眾目睹角色悲愴的可笑面目，使他們忍不住笑意，同時又心有戚戚焉，Dort, "Sur deux comédiens: Louis Jouvet et Jean Vilar", *Les cahiers Théâtre Louvain,* no. 37, 1979, pp. 30-31。阿爾諾夫是儒偉畢生主演最成功的角色之一。

　　在莫理哀生前引起爭議的《唐璜》一劇，可說是經過儒偉的重新詮釋才得以重見天日。對六十歲主演唐璜的儒偉而言，男主角的癥結並不在於永不滿足的性慾，而是信仰出了問題。儒偉認為唐璜是個想要信神卻辦不到的人，「一個得不到聖寵的人，一種被詛咒的人」，Dort, *ibid.,* p. 31。全身裹在緊身的黑、白兩色戲服裡，儒偉優雅、高傲、譏誚，莫測高深。他詮釋的唐璜較見知性，而非一名耽於肉慾之徒，見Gérard Lieber, "Parcours de Dom Juan ", *Théâtre Aujourd'hui,* no. 4 (Paris, C.N.D.P., 1995), p. 11。然而對大多數的觀眾而言，儒偉詮釋的毋寧是一名深具魅力的愛情騙子，其熾烈的目光即足以令女人失足，見J. de Jomaron, "Ils étaient quatre...", *Le théâtre en France,* vol. II, dir.

　　有別於傳統將莫劇視為個性喜劇，普朗松認為莫理哀所反映的社會情境，更值得現代觀眾注意。早在1958年所推出的《喬治・宕丹》（*George Dandin*）一劇中，普朗松並未遵循傳統，深入地剖析主角的自卑情結，而是大力抨擊這齣喜劇的社會、經濟體制與意識型態。普朗松於1962與1973年兩度執導的《偽君子》，更是批判路易十四專制王權的力作，其複雜的表演論述擴展至宗教、情慾、藝術和威權之間的錯綜關係。為了凸顯《偽君子》寫作的歷史契機與文化之演進[9]，導演在觀眾與劇本之間插入了一個充滿寫實表演細節的背景（contexte），劇中社會的生活實景因而得以生動地展現，精心設計的場景顯示十六世紀文化發展的水平以及政治運作的機制[10]。

Jomaron (Paris, Armand Colin,1989), p. 234。儒偉的新詮拓展了後人對唐璜神話的想像。

　　同樣令人始料未及的是，儒偉主演的達杜夫並非歷來公認的偽君子，卻是位誠懇與真心的信徒，因此，奧爾貢才會不顧一切地支持他，只不過，達杜夫後來被自己的肉體與野心所出賣。弔詭的是，從這個逆轉傳統的觀點出發，儒偉卻以虛偽的方式飾演真誠的達杜夫，因為主角的誠懇並非出於本性，而是工於心計，Dort, *op. cit.*, p. 31。引維德志的話說明，儒偉所飾演的達杜夫並非一名偽君子，而是個騙徒，二者並非同一回事，Vitez & Leyrac, *op. cit.*, p. 64。

　　由於野心勃勃，儒偉扮演的達杜夫引人不安，而非僅止於一名惹人發笑的甘草人物。全戲演出的基調憂傷，頗令當時的劇評家不滿。終場，場景的後牆板升起，露出六位頭戴假髮的國王人馬正等著掌控全局，氛圍滯重，毫無喜劇結束的圓滿氣息。

9　Bernard Dort, "L'âge de la représentation", *Le théâtre en France*, vol. II, *op. cit.*, p. 476；cf. Corvin, *op. cit.*, pp. 119-40.

10　宕丹是位一心想藉由聯姻而攀權附貴的鄉下富農，舞台設計師阿堯（René Allio）設計了一個可供實際操作的農莊場景，宕丹戴綠帽子的可悲喜劇即在忙碌的莊稼生活背景中展開，觀眾看到十七世紀鄉間從日出至日落的生活「實況」。經過普朗松的解讀，《喬治・宕丹》不再是齣博君一笑的鬧劇，而是一齣暴露社會階層落差的殘酷喜劇。與巴布葉一樣，宕丹既聽不懂文雅、賣弄的語彙，復又飽受盛氣凌人的妻子侮辱，是一位道地的悲劇性喜劇人物。從實際的社會狀況切入本劇，力求逼真的表演功夫，使得《喬治・宕丹》的演出相當真實，彷如搬上舞台演出的社會學調查報告。

　　有了這個經驗後，普朗松在往後的演出，批判的野心更大，代表作為1962年首演的《偽君子》，11年後普朗松再推出第二版。在1962年版的演出中，阿堯將奧爾貢的家設計成一座富麗堂皇的中產階級宅第：精美的拼花地板閃閃發亮，上面是路易十三時代的

　　針對1970年代蔚為風氣的這一類型演出，維德志認為莫劇並非十七世紀社會生活之調查報告。莫理哀是為了演出而編劇，下筆恪守當時的編劇規制，因此，社會學詮釋方向或許有助於今日觀眾了解當時的社會與經濟狀況，卻偏離了莫劇的表演傳統。四部曲演出除了立意重建莫劇表演傳統之外，也是維德志針對這類標榜社會批判精神演出的一種反擊。

　　至於為何選擇搬演《妻子學堂》（1662）、《偽君子》（1664）、《唐璜》（1665）與《憤世者》（1666）四部作品呢？因為這四齣戲，正好兩齣涉及世俗道德，兩齣討論宗教；兩齣發生於室內，兩齣於室外，劇情雖各不相同，關懷的主題卻互有交疊。維德志精闢地點出，這四部作品的主題為「飽受女人折磨，無神論者的勝利」（*ET III*：133）[11]。上述後三部寫於1664至1666年間的傑作，劇情緊扣作者當時思

精緻家具，牆面裝飾棕綠色木材鑲金的拼花菱塊。最特別的是，牆上掛滿經過放大、黑白處理的宗教畫作，幾近全裸的聖人受難像歷歷在目，其表情卻曖昧異常，看似飽受酷刑的折磨，一種心靈上的狂喜卻又呼之欲出。於每幕戲的結尾，一堵掛滿聖像的牆面會自動升起，如此直到劇終，所有牆面均已升空消失，映入觀眾眼簾的是赤裸裸的後台牆壁，呼應偽君子之真面目逐步被揭穿。劇終，出自警吏之口，原被視為莫理哀阿諛奉承路易十四的讚詞，經過普朗松的解讀，暴露了路易十四經過投石黨（la Fronde）內亂之後，建立綿密警網之意涵，令人不寒而慄。

　　在1973年的版本中，蒙路（Hubert Monloup）設計的場景為一座正在翻修的巨宅室內。奧爾貢家從路易十三改換至路易十四時期的風格。半被布幔遮掩的路易十四騎馬英姿雕像，正等著被供奉在大廳中（以取代聖人的畫像），揭示他已然正式掌權。在這個歷史的工地中，劇中人物不停進進出出，忙著搬動家具、整理室內、用餐、換衣服……，各種忙碌的日常生活動作自成一舞台動作表演系統，獨立於文本之外運作。

　　從一個文藝復興時期不甚舒適的宅第，翻修成路易十四時代的豪宅，普朗松仍然在每一幕的結尾，升起場景的部分後牆，如此直到終場，後台牆壁全部裸露，氣氛轉趨蕭殺，結局更有如在監獄中進行：奧爾貢家中之男人，全被武裝的警力趕至一處類似地牢的凹陷場域，衣衫不整的女眷，則被集中在後方等待處置。達杜夫的嘴被塞住，雙手反綁，他的僕人洛朗衣服幾被剝光，被高高綁吊在高空中，國王的人馬正無孔不入地侵入一個家庭中。演出分析參閱Tadeusz Kowzan, "*Le Tartuffe* de Molière dans une mise en scène de Roger Planchon", *Les voies de la création théâtrale*, vol. VI (Paris, C.N.R.S., 1978), pp. 279-340。

11 他原本想用這個標題當成公演的副標題，後因擔心可能影響觀者的想法，最後放棄。

考的主題與盤繞心頭的隱憂發展。《妻子學堂》寫於莫理哀成婚之年，表面上笑聲盈耳，然而從創作的心理考量，則明白地暴露出老夫娶少妻的焦慮。

對維德志而言，莫理哀之作清楚無誤地反映出一種厭惡女人的心態。莫理哀筆下的男主角雖然可憫復可笑，卻皆具一定的深度；女性角色則不論是阿涅絲、愛蜜兒、艾維爾或塞莉曼娜，總不免顯得膚淺與狡猾，讓人摸不清底細。從這個角度來看，莫劇實為假面的告白：對莫理哀而言，女人不是阿涅絲便是塞莉曼娜，她們同時是天真的小女生，又是吞噬人的怪物（*ET III*：115）。經維德志的解讀，劇情各不相同的四部作品，揭露了一式的男女關係。至於超驗的（transcendant）主旨，主要是透過聲效傳遞。而至高無上的君權，在維德志的舞台上，也有其卑微但不容忽視的代言人。

相對於其他導演傾力挖掘莫劇主角的深度，或據以批判劇作的社會與文化背景，維德志從排練《巴布葉的妒忌》的經驗，清楚意識到莫劇脫胎於中世紀的鬧劇架構：躲在桌下的丈夫、戴綠帽子的老頭（le barbon cornard）、身陷情網的易怒者（l'atrabilaire amoureux）[12]、愚僕、賣弄風情的女人（une coquette）、尋仇的鬼魂等，皆是中世紀鬧劇的類型角色（*ET III*：131）。中世紀流行的神蹟劇也在莫劇中留下不可抹滅的印記，特別是在《唐璜》和《偽君子》兩戲。

莫理哀之成功，在於賦予中世紀言不及義的鬧劇，以及不食人間煙火的神蹟劇，一個明確的家庭與社會背景：法國社會的中產階級首度成為主角，他們的喜怒哀樂躍居劇本的前景，成為情節的主幹。然而，究其本質，鬧劇與神蹟、寓言劇，其原始雛形於莫劇中仍依稀可辨。由

12　這原是《憤世者》的副標題。

此觀之，莫理哀的戲劇角色，本質上是身著路易十四王朝服飾的寓言人物。舉例來說，《憤世者》表面上鋪敘阿爾塞斯特愛戀塞莉曼娜的情節，其本質則是「德行」愛戀「獻媚」（coquetterie）[13]。

　　從這個觀點出發，維德志立意探尋莫劇的表演原型。他首先回歸莫劇的原始表演體制：劇團、定目輪演、表演的地點與時間統一（*ET III*：110, 124）。不過，回歸表演的傳統，並非意味著仿古，而是在類似的演出先決條件下，重新出發。

　　在舞台設計方面，勒梅爾（Claude Lemaire）以一視框界定表演視野，舞台左、右兩側各有一凸出的台口門（proscenium door），布景乍看如見舊日豪宅的堂皇實景，雕梁畫棟，美不勝收，不過仔細觀察，方知是圖繪的布景，其圖像源自龐貝古城一豪門巨宅的壁畫。彩繪的梁柱上直接開有三扇隱門與左右兩扇隱窗。布景的正中央上方是一塊圓形的天色，可上下升降。舞台地板用長條木板鋪設。

　　四部曲的布景妙在如真似假，充分施展戲劇布景製造真實幻覺的本事。更妙的是，這堂布景裡、外皆可用，既可用作室外的街景，亦可視為室內的裝潢。龐貝古城壁畫對全場演出並無特殊意義[14]，這點如同莫理哀當年使用的布景也只具有功能性一般，與特定上演的劇目並無有機的關係。勒梅爾設計的是道地的新古典舞台布景。

　　演員的戲服是十七世紀的歷史服裝，男角一律戴假髮。如同舞台設計，勒梅爾設計戲服時，考慮了當年的表演規制：新古典主義時期的演

13　"Pourquoi Molière ?", table ronde avec J. Lassalle, M. Maréchal, J.-L. Martin-Barbaz, B. Sobel, J.-P. Vincent & A. Vitez, propos recueillis par Y. Davis, *Théâtre/Public*, nos. 22-23, juillet-octobre, 1978, p. 24.

14　唯一與龐貝古城相關的指涉，是維德志在巴黎「高等戲劇藝術學院」教表演的教室，其古色古香的壁飾，走的就是龐貝古風，Vitez, "Molière: Vers une nouvelle tradition", propos recueillis par H. Bayard, *L'école et la nation*, no. 287, décembre 1978, p. 51。

員粉墨登場，需自備戲服。勒梅爾藉由年輕演員中最年長的桑德勒[15]透露這一點。因此，桑德勒主演《妻子學堂》的男主角阿爾諾夫，服裝與假髮就是比別人豪華一點，看起來像是演員自備的行頭；他扮演的歐龍特（《憤世者》）穿的外套、戴的長羽毛帽，就是有別於其他侯爵；在《偽君子》中，他詮釋的克萊昂特，外套比別人長；而在《唐璜》中，他演的債主狄曼虛，衣領有別於眾人[16]。這些小細節的作用，在於暗示一位十七世紀演員登台的一般形象，而非個別角色的造型。

主要道具自限於《偽君子》首演使用的家具與道具：一桌二椅、棍棒、燭火（*ET III*：125）。除《唐璜》一劇接近終場響起小喇叭聲以外，沒有配樂，不過，有意識地使用戲院中最常聽到的打雷聲效。

由於台上只有兩把椅子，演員多半站著演戲，不斷走動，一如在野台上，肢體動作很多，舉凡衝、跑、跳、跪、彎、躺、跌倒、轉圈、攀爬等等動作，均難不倒維德志用的年輕演員[17]。全場演出洋溢年輕演員的活力與精力，觀眾甚至可以感受到他們飆戲的快樂。

四部曲的公演，因此首先強調戲劇表演的層面，觀眾從頭到尾都在一個有意彰顯十七世紀演出體制的情境中看戲，演員亦自覺在演戲。簡單的表演設置，以及著重行為與動作的演技，造成演出未經加工的粗礪觀感，演員表演直接、任意，兩性關係緊張、劇烈、動盪。

全場演出可謂高潮迭起，一切皆發生於「現在正在演出」的台上。往昔的過節，利用電影的閃回（flashback）技巧，必於演出瞬間重現台上。例如，死於唐璜劍下的統領，每回現身，必重演當年胸部遭劍擊而

15　他當年卅歲。

16　J.-M. C. Lanskin, "Antoine Vitez Re-Staging Molière for the 1978 Avignon Festival: An Interview with Nada Strancar and Didier Sandre", *Contemporary Theatre Review*, vol. 6, part I, 1997, p. 19.

17　12名演員裡，除維農及桑德勒以外，皆是維德志於「高等戲劇藝術學院」的學生。

死的場面。為了增加臨場感，演出也時而併置兩起前後發生的事件[18]。
由於凸顯正在進行的表演狀況，人物的深層心思、劇作的社會背景剖析
皆非重點。維德志專心處理莫劇最根本的層面，探究其基本的主題與人
物，並從一位無神論者的觀點，討論救贖的問題。

2 演員先於角色

由於劇團先於演員存在的演出條件，所有演員幾乎都在四部曲中亮
相。而為了反射這四齣戲碼之間彼此互相呼應，維德志讓一名演員所飾
演的不同角色流露出不變的特質。面對傳統的表演行當，維德志有所尊
重，也有所悖反。從選角即可見導演對某些角色突破性的看法。

最顯眼的例子，莫過於啟用年輕英挺的封丹納，同時出任《妻子學
堂》中的第一男主角奧拉斯，以及《偽君子》中的達杜夫；向來以既肥
又醜面目現身的偽君子，因而得以改頭換貌，成為風流倜儻的美男子，
封丹納更刻意表現這兩個角色迷人的風采。同樣地，《憤世者》由德薩
埃爾領銜，引人注目的也是第一男主角年輕、英俊的造型；對照首演原
型，莫理哀當時已屆中年。經維德志的解讀，反倒是憤世者的情敵歐龍
特刻意蓄髭，作中年男子打扮，為四部曲中唯一的中年扮相。

回到封丹納的例子，他在《憤世者》中也扮演一個小角色——僕人
巴斯克。二幕三景，只有一句台詞的他，在男、女主角激烈爭執時，仍礙
眼地逗留在場上，究其實，封丹納此時不過是續演達杜夫的闖入者身分。

18　例如《妻子學堂》三幕三景結尾，阿爾諾夫站在椅上獨白，奧拉斯揹著桌子走到布景
　　的窗前，爬上桌子敲窗，窗戶卻迅速被關上。阿爾諾夫見狀，哈哈大笑，續接下一場
　　景他與奧拉斯的對手戲。按劇情推敲，阿爾諾夫的獨白，應先於奧拉斯造訪阿涅絲吃
　　閉門羹。

四部曲之演員表

	《妻子學堂》	《偽君子》	《唐璜》	《憤世者》
馬克・德薩埃爾 Marc Delsaert	阿南 Alain	白爾奈太太 Mme. Pernelle	窮人；唐路易 le Pauvre； Don Louis	阿爾塞斯特 Alceste
娜達・史川卡 Nada Strancar	喬潔特 Georgette	多琳娜 Dorine	艾維爾；幽魂 Elvire； le Spectre	阿席諾埃 Arsinoé
迪笛埃・桑德勒 Didier Sandre	阿爾諾夫 Arnolphe	克萊昂特 Cléante	狄曼盧先生 Mon. Dimanche	歐龍特 Oronte
尚–克羅德・狄朗 Jean-Claude Durand	歐龍特 Oronte	瓦萊爾 Valère	唐璜 Dom Juan	阿卡斯特 Acaste
理查・封丹納 Richard Fontana	奧拉斯 Horace	達杜夫 le Tartuffe	唐阿隆斯； 「樹枝」 Don Alones; la Ramée	巴斯克 Basque
雅妮・嘉絲達兒蒂 Jany Gastaldi		愛蜜兒 Elmire	瑪杜麗娜 Mathurine	塞莉曼娜 Célimène
丹尼爾・馬丹 Daniel Martin	克里薩德 Chrysalde	奧爾貢 Orgon	唐卡洛斯； 「小矮胖」 Don Carlos; Ragotin	克里唐德爾 Clitandre
丹尼爾・蘇立埃 Daniel Soulier	公證人 Le Notaire	達米斯 Damis	彼耶侯； 「菫菜」 Pierrot ; La Violette	費南特 Philinte
多明妮克・瓦拉蒂埃 Dominique Valadié	阿涅絲 Agnès	瑪麗安娜 Mariane	夏洛特 Charlotte	艾莉昂特 Eliante
吉爾貝・維農 Gilbert Vilhon	昂立克 Enrique	「忠誠」先生 Mon. Loyal	斯嘎納瑞勒 Sganarelle	「木頭」 Du Bois
維德志／穆瑞・葛龍瓦爾（輪演） Vitez／Murray Grön-wall		洛朗；侍衛官 Laurent; l'Exempt	古斯曼； 統領的石像 Gusman; la Statue du Commandeur	一衛士（出自法蘭西元帥府） un Garde de la maréchaussée de France
埃蘿意慈・瑪弗兒 Héloïse Maffre		菲莉波特 Flipote		

　　其他男角的戲路亦展現貫穿四部曲的詮釋觀點。德薩埃爾主演的「憤世者」從頭至尾怒不可遏，其實，觀眾早在他反串白爾奈老太太（《偽君子》）時[19]，充分見識到「她」揮舞拐杖、怒氣沖天的氣勢。德薩埃爾同時飾演唐璜的老父唐路易，上了年紀的他，照樣精神抖擻地揮舞拐杖，厲聲斥責兒子的不是。狄朗飾演的瓦萊爾（《偽君子》）、唐璜與阿卡斯特（《憤世者》），均以風度翩翩的美男子形象現身，只不過，唐璜一角要來得更加冷漠、高傲。桑德勒從阿爾諾夫、至克萊昂特、狄曼盧以及最後的歐龍特一角，皆採中年男子造型，足見阿爾諾夫一角影響了其他三角的詮釋。

　　相對而言，由蘇立埃扮演的「公證人」（《妻子學堂》）、達米斯、彼耶侯以及費南特，在本質上皆洋溢青少年的朝氣。因此，他飾演的公證人雖化老妝，四肢卻靈活無比，在台上耍盡噱頭，老妝只是個面具。蘇立埃的費南特造型，是四部曲中唯一以青年面目現身的「說理者」（le raisonneur）。

　　主演奧爾貢的馬丹，同時演出紈褲子弟唐卡洛斯（《唐璜》）以及《憤世者》中的可笑侯爵克里唐德爾，可見奧爾貢是被視為一荒謬的角色。而馬丹在《妻子學堂》擔綱的「說理者」克里薩德，則是過於認真講道理，甚至於變得荒謬不堪，因為這名說理者，同馬丹飾演的其他三名角色一樣，均在喜劇的範疇打轉。

　　女性角色方面，嘉絲達兒蒂出任的塞莉曼娜，顯得出奇地年輕，與她在《唐璜》中飾演的村姑瑪杜麗娜一樣的天真無邪。不過，塞莉曼娜的天真卻讓人無法放心。從這個視角來看，由嘉絲達兒蒂主演的愛蜜兒（《偽君子》），更反襯這名看似貞潔的角色，其個性之曖昧。瓦拉蒂

19　用男性演員反串老婦人，是莫理哀時代演戲的慣例。

埃扮演的阿涅絲、瑪麗安娜、夏洛特與艾莉昂特皆採小女生造型，天真中帶有憂鬱，對未來懷有夢幻的憧憬，如艾莉昂特說起心上人阿爾塞斯特，必如小女生說起偶像般虔誠[20]，觀眾目睹了這四名不同角色表露同樣的性情特質。

史川卡所擔任的長舌婦阿席諾埃，面對情敵塞莉曼娜，那種苦口婆心的懇切聲容，與她以艾維爾身分苦勸唐璜聲淚俱下的表情與聲音如出一轍。在《偽君子》中，史川卡化身為伶牙俐齒的女僕多琳娜，令人始料未及的是，她一激動，表情瞬間變得嚴厲，眼淚隨時可以奪眶而出，如此強烈的悲情，全然走出「俏侍女」（la soubrette）的表演路數，卻暗合其他兩個角色的多淚特質。

這般強調演員出任不同角色的一致氣質，也可見得「演員先於角色存在」的劇團體制。何況，維德志是四齣戲同時排演，而非一戲排完，再接排下一戲。這種同時並進的排練方法，有助於整合劇情各不相同的四齣作品為一整體，四部曲因此看來彷彿是一齣大戲[21]，演員則宛若以整合的演技，詮釋當中的不同角色。

3 愛恨交織的情慾表現公式

在演技方面，維德志將以往只停留在言下之意的心理暗潮，完全透過明顯、誇張的動作表現於外[22]。相對於顯微心理波動之揣摩，這種著重行為反應的演技，讓演員的動作看來有如受到刺激而自動反應，其人際

20　例如，她於四幕一景雙手合十，雙腳跪倚在椅上，臉上掛著微微抑鬱的夢幻表情，虔誠地憧憬著憤世者的愛情，其表情特別加強表現不能與阿爾塞斯特結合的悵然。

21　維德志曾於訪問中表示，自己在長達七個月的排演時間中，感覺是在排練一齣有20幕的大戲，而非四齣各不相同的戲，J.-M. C. Lanskin, *op. cit.,* p. 16。

22　參閱第七章第5至第9節的討論。

關係也顯得劇烈、甚至於粗暴，令劇評大為震驚，「從未看過這四部莫劇的演出如此猛烈地從傳統中連根拔起」[23]，這點與四部曲聲稱演出回歸傳統的方向大相逕庭，劇評乃群起攻之[24]，特別是在兩性關係的處理上。

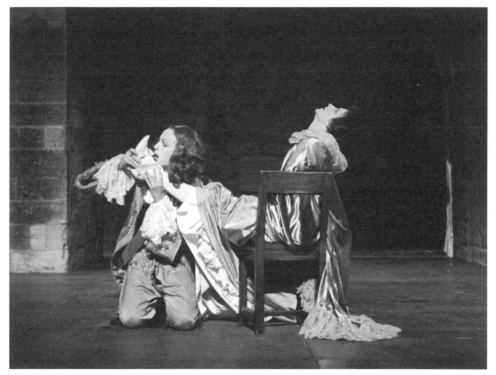

圖1　唐璜吻艾維爾的腳　　　　　　　　　（Cl. Bricage）

23　Guy Dumur, "Les fous furieux de Molière", *Le nouvel observateur*, 22-29 juillet 1978.

24　主要是右派報章雜誌很難接受，劇評除少數例外（Gilles Sandier），普遍不佳，參閱以下大報的劇評：Pierre Marcabru, "Refoulements d'un enfant gâté", *Le Figaro*, 14 juillet 1978; Matthieu Galey, "Molière à l'écoute de Vitez", *Les nouvelles littéraires*, 20 juillet 1978; Gilles Sandier, "Avignon 78 ou le triomphe d'Antoine", *La quinzaine littéraire*, 1-14 septembre 1978; Michel Cournot, "*L'Ecole des femmes, Dom Juan, Tartuffe, Le Misanthrope* mis en scène par Antoine Vitez", *Le monde,* 16 octobre 1978。亞維儂首演過後，演出之猛烈程度應有微調。

　　出乎意料之外，觀眾的反應卻很熱情，進而改變了劇評者的態度，四部曲後來巡迴國內外演出兩年，所到之處均為佳評。有關劇評之轉向，參閱本書第八章之注釋22。

　　細部分析四部曲中的愛情場景，可發現一固定的行為模式。根據戲劇學者柯爾泛（Michel Corvin）剖析：四部曲中的男主角皆一貫地先是跪在愛人面前訴說衷情，繼之忘情地愛撫情人，最後卻總以暴力收場[25]。阿爾諾夫跪在阿涅絲前（二幕五景），唐璜跪在艾維爾（一幕三景）與夏洛特（二幕二景）面前，達杜夫跪在愛蜜兒椅前（三幕三景），阿爾塞斯特跪在塞莉曼娜身前（二幕一景）。而且，後三位男主角隨即從上而下愛撫戀人的軀體，抬起她們的腿，親吻她們的鞋子[26]；阿爾諾夫則是抱著阿涅絲坐在椅上，抬起她的腳。這些男角皆想將女人理想化，可是，他們表達愛慾的方式卻很直接。

　　究其實，四部曲中男角的情緒始終上上下下、波動不定。從第一部戲《妻子學堂》開始，這種波動明顯的情緒即成為重頭戲。二幕五景，阿爾諾夫試探阿涅絲，他向她伸出雙手，小女生快樂地跑入他的懷中親吻他，阿爾諾夫也樂得抱起她，如此重覆兩回；可是幾秒鐘過後，男主角就沉下臉來，猛然推開懷中心愛的女人。綜觀這場對手戲，阿爾諾夫不是愛憐地抱阿涅絲坐在椅上，將臉靠在她的前胸抒懷，便是突然提高語調，猛地用手抓住她的臉蛋，要她聽話。

　　四部曲進展到終曲《憤世者》，第二幕開場，阿爾塞斯特與塞莉曼娜可以數度大膽地緊抱、愛撫、熱吻，狀甚親密，兩人卻仍繼續張牙舞爪、大動作地爭執。這種緊張的關係終於在四幕三景爆發。盛怒的阿爾塞斯特，以一封情書質疑女主角的誠信，繼而激情地緊緊摟抱她狂吻，最後卻差點失手將她扼死！而在《偽君子》與《唐璜》中，經過男性偶像崇拜與愛撫的程序，女性也差點就淪為強暴的受害者。

25　Corvin, *op. cit.*, p. 215.
26　參閱第七章第5節「開發記憶的能量」。

　　面對這些愛恨難辨的粗魯異性，女性如何反應呢？這四齣戲的女主角，除已婚的艾維爾外，從第一至第四齣皆維持阿涅絲的小女生造型。愛蜜兒與塞莉曼娜（同由嘉絲達兒蒂飾）頭髮分兩邊紮高，顯得分外年輕，直如洋娃娃般可愛與天真。唐璜所勾引的兩名村姑夏洛特與瑪杜麗娜，造型也是同樣的青春。

　　事實上，為強調洋娃娃般的女性形象，四部曲從第一齣戲即開始鋪排：在《妻子學堂》第一幕尾聲，阿爾諾夫從旅行皮箱裡拿出買給女主角的衣裳，愛戀地撫摸，後發展至第三幕劇首，導演加演了一段啞戲：女僕為阿涅絲更衣，按照男主人心中的女性形象，將阿涅絲打扮得天真無邪。由此觀之，女人不過是男人擁有的一件物品。

圖2　憤世者抱塞莉曼娜上場　　　　　　　（Cl. Bricage）

　　至四部曲的尾聲，睡著的塞莉曼娜，任憤世者抱上台後置於椅上。一動也不動的塞莉曼娜前胸凸起，頭側一邊枕在交疊的雙手上，人斜躺在椅子上，動作極不自然，彷彿一個四肢任人擺弄的洋娃娃，隨意讓人擱在椅上。這個奇詭的舞台意象，加深女人為男人手中玩物的觀感。

　　另一方面，維德志的女主角見到迷人的達杜夫與唐璜，反應皆曖昧異常，然而，她們同是男性情慾發洩的對象。艾維爾於劇首找到唐璜家中理論，唐璜先是相應不理，始終背對苦苦哀求自己的妻子，繼之，長篇大論為自己辯解，一邊從妻子身後抱住她，將她甩坐在椅上，跪在她身旁愛撫她，甚至打開她的前胸衣襟撫摸她的頸子，緊緊抱住她。艾維爾則彷彿受到愛的奇襲，動彈不得，任由唐璜放肆地愛撫，最後才脫身而出。二幕二場，唐璜與夏洛特在地上演出同樣的戲碼，後者一臉陶醉，做夢似地任由唐璜擺佈。

　　同理，達杜夫首次與愛蜜兒閨室密會就將她翻倒在椅上，差點強暴看似自動獻身的女主人。在隆隆的雷聲中，愛蜜兒身體癱陷椅上，頭往後仰，嘴巴張開，兩手朝外伸展，肢體動作表現宛如遭到雷擊。柯爾泛遂結論道：這些女角在愛的襲擊之下激動得透不過氣，身體猶如起了痙攣，在高潮的震撼下動彈不得；愛情實與強暴無異[27]。

　　女人不僅是消極的受害者，有時更是男性慾望的犧牲者，愛蜜兒即為佳例。當她再見到達杜夫時，可說是貢獻自己顫動的身軀，讓眼前迷人的偽君子失足落入陷阱。在這場戲中，愛蜜兒被達杜夫追得無處可逃，桌子甚至於自動轉圈（奧爾貢藏身其下），可是偏無人出面搭救。猛咳無效後，她用力敲打桌子，救星仍不出面。愛蜜兒最後被達杜夫仰面翻倒在桌上，臉正對著觀眾，上下顛倒垂下桌緣，猶如被犧牲的

27　Corvin, *op. cit.*, p. 214.

供品，達杜夫騎在她的身上。在此千鈞一髮之際，奧爾貢還是未挺身而出。男主人並非如莫理哀所安排，自己從桌下爬出來，而是被愛蜜兒用力拖出來的！

　　奧爾貢為何拖延著不肯出來解救妻子呢？對劇評者魏庸（O.-R. Veillon）而言，躲在暗處，配合聽到的刺激性言語，想像妻子即將被人強暴的刺激，就是一大樂事，值得細細品嚐[28]。五幕三景，奧爾貢面對始終不肯相信達杜夫為人虛偽的母親，甚至在眾目睽睽之下將愛蜜兒翻倒在桌上，準備重複達杜夫強暴自己妻子的動作，他說：「那麼，母親，我就該等到睜大眼睛／看他……您要教我說出蠢話來了。」（1688-89行詩）[29]此處，莫理哀以省略符號隱而未言，演出則明白以動作直指匱乏的語言，愛蜜兒再度淪為男性慾望的犧牲品。

　　經由如此直接的演出，莫理哀筆下的男性看來粗魯、具攻擊性，女性則顯得被動、消極，可愛但可疑。上述膽大妄為的舉動，皆從男性的視角出發，演員令人吃驚的動作，表現出文雅對白底下潛伏的愛慾與焦慮。學者拉達爾（Edmond Radar）即認為維德志演員的手勢盡情在夢樣譫妄的（onirique）慾望、衝動與幻想的範疇中施展，揭穿了主角尚黏附在下意識的原始自我。男演員激動的手勢，以及迫不及待地一再擁抱心上人，可見其對愛的渴求；演員裸露角色心痛之欲裂，扭曲的軀體如同得了精神官能症，雖脆弱不堪[30]，在愛的刺激下，卻又能輻射出宛如遭電

28　A.-F. Benhamou, D. Sallenave, O.-R. Veillon, *et al.*, éds., *Antoine Vitez: Toutes les mises en scène* (Paris, Jean-Cyrille Godefroy, 1981), p. 242。奧爾貢為何拖延不肯爬出桌底，自然可作多方面詮釋，魏庸所提只是其中一種可能。對維德志而言，由於愛蜜兒的年輕，兒女已成年且論及婚嫁的奧爾貢，始終無法擺脫亂倫的情結，達杜夫即利用奧爾貢心理上的這個罪惡感，假宗教之名接近他，Vitez & Leyrac, *op. cit.*, pp. 63-64。

29　本文中的對白翻譯參閱李健吾先生譯文（《莫里哀喜劇全集》，長沙，湖南人民出版社，1992），但略作修改。

30　四部曲中的唐璜為病人（激動時會心悸，手偶爾發顫，腳步時而踉蹌）；達杜夫兩度

擊般的激憤能量。演員的動作一方面優雅如舞蹈,另一方面,當陷入痛苦深淵,肉體則扭曲變形,看來卻只令人覺得可悲[31]。四部曲演出展現了莫劇台詞的初始活力,進而觸動觀眾的各式幻想,這股活力以往常被乍看似再清楚不過的對白所遮掩[32]。

4 裸露的面目與腳底

然而,在四部曲中居強勢地位的男人,卻無法主導求愛的情勢,最後更以敗場結束。為此,演員甚至不惜摘掉假髮,或脫掉鞋子,以荒謬的造型與動作,反射劇中人之慌亂。少掉一隻鞋子,演員只好一腳高、一腳低地走路。這種突兀的表演策略,強化主角求愛的難堪,窘態畢露。

阿爾諾夫面對私奔不成的阿涅絲,絕望地問道:「你要我把一邊的頭髮扯下來嗎?」(第1602行詩),他當場一手把假髮給扯了下來。《偽君子》中,只有騙子與受騙者在頭髮上大作文章:一幕五景,奧爾貢面對苦口婆心勸他的克萊昂特無計可施,只好玩弄自己頭上的假髮,把它轉來繞去,任其遮住自己的眼睛,一把扯了下來[33],不住把玩、愛撫,搖來晃去,最後被忍無可忍的克萊昂特制止[34],方才結束這場鬧劇。

達杜夫獲知愛蜜兒欲與自己晤面時,興奮地摘下假髮,偽君子倒是以原來的面目面對心上人;當兩人再度會面,達杜夫慾火中燒,動作太

心病發作(第859行詩見到多琳娜的豐胸,以及第1148行詩,對奧爾貢表示自己的心臟無法負荷達米斯的指控);而奧爾貢與阿爾諾夫則均有點年紀。

31 維德志曾言:「我一直想在舞台上演出思想的猛烈力道,看看思想是如何地折磨人,使軀體為之形變。」(*TI*:11)

32 Edmond Radar, "Molière selon Antoine Vitez", *Les cahiers Théâtre Louvain*, no. 37, 1979, p. 40.

33 克萊昂特:「唉什麼!你在偽善與虔誠之間不做任何區別?」(331–32行詩)。

34 克萊昂特:「一句就了了的話,何必吞吞吐吐?」(第418行詩)

大，以至於假髮掉落在地[35]；最後，偽君子的面目一經揭露，達杜夫慌得欲奪門而逃，假髮又在動亂中掉下[36]。在第三部曲中，始終泰然自若的唐璜，自然沒有表演假髮戲碼的必要。終曲，阿爾塞斯特在第四幕懷疑情人芳心另許，一氣之下，扯下假髮丟在桌上，一直到這幕戲結束，大聲咆哮的他始終未將假髮重新戴上。

　　摘掉假髮，首先是暴露真正的面目。阿爾諾夫面對阿涅絲，達杜夫面對愛蜜兒，阿爾塞斯特面對塞莉曼娜，或絕望，或興奮，或震怒，男主角皆極欲掙脫禮教的束縛，以真正 ——亦即赤誠 ——的面目面對愛人。可嘆的是，如此真心相對，並無補於感情的增進。奧爾貢玩弄假髮，明顯地反映一種幼稚的心態[37]。進一步來看，《偽君子》中的虛偽與赤誠之論辯，透過頂上有無假髮之別，更可豐富上述情愛主題的意義；觀眾自此可將裸露的面目與真誠的意涵畫上等號。

　　表演中，演員因為年輕氣盛，情急之下或無計可施，很容易會衝動一把摘掉累贅的假髮。因此，摘掉假髮或慌亂中任其掉下，也彰顯了四劇聯演的臨場戲劇性。摘掉假髮，露出年輕的臉孔，觀眾才真正意識到：演員其實年齡很輕，他們扮演的是超齡的角色。

　　四部曲的演員在情急時不僅摘下假髮，並且脫掉鞋子[38]。阿爾諾夫逮到私奔不成的阿涅絲後，質問她：「你認得我嗎？」（第1485行詩），一邊脫下自己的鞋子讓阿涅絲審視他的腳底，她搖頭；阿爾諾夫

35　達杜夫：「您既然憐念我的赤誠，青眼相加，／為何又不肯給我確實的保證？」（1477-78行詩）

36　達杜夫：「誰？我？去監獄？」（第1903行詩）

37　耐人尋味的是，若與其他男主角為愛而摘掉假髮的動作相對照，奧爾貢對達杜夫的好感不言而喻。

38　這一方面是維德志不喜演員沿用優雅、高貴的古典表演傳統；相反地，他喜歡演員暴露劇中人不舒服、不優雅的一面，Durand, *op. cit.*, p. 80。

一直要等到對方說「可是我做得到嗎？」（第1524行詩）[39]，才由她替自己穿上鞋子。

這個奇詭的脫鞋動作在《唐璜》一戲重覆了兩回。一幕三景，唐璜對艾維爾提及從修道院中劫走她的往事時，脫掉她的鞋子。然而，當艾維爾好不容易逃脫他的糾纏後，仍然一直踮著腳演戲，甚至當僕人後來將鞋子還給她，女主角都未意識到，握在手中的是自己的鞋子，她仍然一腳高、一腳低地與唐璜周旋，直到最後要下場了，才重新將鞋穿上。更奇怪的是，三幕三景，唐卡洛斯追殺唐璜，後者隱瞞身分，向唐卡洛斯保證自己將助一臂之力，他當下脫掉自己的鞋子，再用鞋擊地以示鄭重；最後，唐璜才又走回鞋邊，雙腳站在自己的鞋上，宣稱：「我與唐璜關係密切，不可能他動武之際，我未動手」，態度異常嚴肅。

「憤世者」不僅在第四幕甫上場即摘掉假髮直至本幕終場，甚至連鞋子也穿不住。這是發生在第三景，當男、女主角為一封未署名的情書爭執不下時，塞莉曼娜狡猾地辯稱：「假設這封信是寫給一個女人」（第1344行詩），阿爾塞斯特開始狂笑，並脫下一只鞋子放在信上[40]，他踮著一隻腳四處發飆。更可笑的是，他的假髮也不在頭上，而是丟在右邊桌上。少了假髮，光著一隻腳丫的阿爾塞斯特咆哮了近五十行詩後，才由女主角為他重新穿上鞋，「好了，你吃起醋來就發了瘋」（第1391行詩），如此方才結束一場愛的風暴。

從男主角親吻女主角的鞋子，演變至後來掉鞋或脫鞋的怪事，鞋子在四齣戲中先是情慾的表徵，情急之下脫鞋或掉鞋，則折射了情愛的困

39　意指拒絕奧拉斯的愛。

40　這起初是由於四部曲在「亞維儂戲劇節」使用露天的表演場地，排演時，信紙被夜風吹走，演員靈機一動，脫下鞋子，權且穩住被丟在地上的信紙，見Vitez & Boué, *op. cit.*。

境。這獨立於文本之外的動作初看讓人莫名其妙，然而置於四部曲的表演文本，卻迸發新的意涵。為了讓阿涅絲能認出蒙面的自己，阿爾諾夫未先解開頭巾，反倒是脫了鞋子，要女主角審視他的腳底。同理，唐璜亦以穿、脫鞋的動作表示自己的身分。只不過，阿涅絲與唐卡洛斯皆未抓到意旨。事實上，唐璜一連串脫鞋與穿鞋的儀式不過是在演戲，藉以轉移敵人的注意力；阿爾諾夫則似乎希望心上人能認出自己的腳底——自己的底細。一位是好爭逐女色的登徒子，另一位則始終無法擺脫戴綠帽的隱憂，二人居然皆有相似的動作，可見其本質之一致。

　　近乎一以貫之的戀愛模式，反映了維德志對這四齣戲的看法：這總是同一個男人與同一個女人的故事，莫劇總是描繪一個身兼年輕情人與家庭希特勒之雙面男主人，「一個感到自己上了年紀的人，病懨懨，精力衰竭，為自己的處境唉聲嘆氣」[41]。演員跨越傳統，演出了角色顫動的輪廓，使觀眾深深感受到他們的熱情、悽楚與折磨，四齣戲揭露四位脆弱、易受挫、內心不斷掙扎的主角[42]。裸露面目與腳底，彰顯了主角為情所苦以致狼狽、失措的舉止。諷刺的是，犧牲高貴的形象，裸露自己的頭腳，並不能解決問題，徒增荒謬的況味。

5 無上的神意與君權

　　莫理哀四部曲並非盡在情愛之間打轉，無上的天意、君主的威權仍無時無刻統馭劇中人的命運。為強調這個超凡入聖的層面，維德志不僅藉助音效，並且增加超自然的角色與執法小吏的戲分。為此，統領石像（《唐璜》）以及兩名執法小吏（《偽君子》中的侍衛官與《憤世者》

41　引文見Florence Delay, "La torture par les femmes et le triomphe de l'athéisme", *La nouvelle revue française,* no. 311, décembre 1978, p. 86。

42　Radar, *op. cit.*, pp. 44-45.

之衛士），這三名代表神意或君權的角色均由同一名演員扮演，以突出其共通的超凡層面。

四部曲整體的音效設計以透露「天聽」為原則。《妻子學堂》全劇在俗世中進行，一直到劇終最後一句台詞，克里薩德提到謝天之際，同時以杖指天，眾人亦抬頭仰望穹蒼，此時雷聲大作[43]，幕下。代表天意的隆隆雷聲，自此在《偽君子》與《唐璜》兩齣直接觸及宗教的戲中一再作響。《憤世者》雖未聞雷響，全戲卻是在暴風雨的夜晚啟幕。一貫的雷聲或暴風雨聲效，營造了四部曲戲劇化的先驗氛圍。

四部莫劇從《唐璜》正式進入另一度空間。幕啟，舞台上的椅子突然自動翻倒。斯嘎納瑞勒見狀害怕，強自鎮定，扶起椅子，鼓起勇氣坐下後開口道出開場白。無端自倒的椅子，暗示演出超自然的神祕層面。導演更賦予統領石像一角為神之代言人的重要地位。如劇白所言，作羅馬皇帝扮相的統領石像頭戴假髮，身著羅馬式長袍與厚底靴，臉部塗上白色厚霜，在轉暗的燈光下[44]，從後方中間大門登場。一陣心絞痛，迫使他以手搗心，嘴巴大開，身體扭曲折成兩半，不支倒地，當場石化成一座雕像，雙手交握在胸前。維德志特意加演了統領的死因（胸部吃了一劍），才續接唐璜與僕人潛入台上（意謂統領的墳塋）。

四幕八景，統領石像赴唐璜之晚宴，他再度因心痛而撫摸前胸，然後拖著桌子下場[45]。到了終場之鬼宴，桌子自動登場，統領石像又因心絞痛而倒在桌上，接著步履維艱地拖著桌子前行，最後方才落坐。一再重演的心絞痛，強調他痛不欲生的死因，配合下文即將分析的隆隆雷聲，這座勉力行動的石像，右手高舉指天，是個積極代神執行旨意的人物，

43　維德志認為這記雷聲象徵阿爾諾夫墜入心中的地獄（*ET III*：123）。
44　燈光設計卡爾立科（Gérald Karlikow）。
45　從搬演的角度視之，等於是為下個場景清出空間，順手解決了換場的問題。

觀眾可以預期唐璜最後必遭報應。

　　另一方面，相對於無法違背的天意，人的世界也有絕對權力的代表人物。為強調這點，維德志故意小題大作，放大處理小吏的角色。在《偽君子》劇終，侍衛官作為國王的特使，身著正式朝服、頭戴長羽帽神氣地登場。他逐一審視在場的人士，好整以暇地將桌布拉直，將翻倒的椅子扶正，坐下，將腳高高地蹺在桌上，聽完達杜夫耀武揚威的發言，這才起身致詞。當侍衛官說到「聖明的君王」（第1927行詩）時，他站到椅上並脫帽致敬，奧爾貢跪在椅前，如同見到國王親臨一般；之後，當侍衛官說到「你一位遭到放逐的朋友拖累了你」（第1938行詩），眾人皆劃十字，將國王當成神一樣地崇拜。

　　飾演侍衛官的演員以同樣正式的裝束飾演《憤世者》中的一名衛士，二幕六場，他雖然只有四句台詞（通知男主角赴元帥府答辯），卻一樣大搖大擺地上場，以銳利的眼神掃視默不出聲的眾人，繞場一周後，才低聲對阿爾塞斯特表示：「先生，我有兩句話要對你說」（第749行詩）。

　　賦予執法的小角色如此過當的重要性與威脅性，維德志強化小吏背後所代表之君主威權，以致於眾人噤若寒蟬，靜候即將宣示的聖旨。導演甚至透過「崇拜」王吏的動作，影射神聖的君命，一種完全凌駕於人世之上的至高權威。神，等同於王權（*ET III*：114）。在維德志這位無神論者看來，莫理哀於生命晚年竭力尋求救贖，不過未得見識真神，卻一再為冒名頂替者所矇騙，假信徒與蒙古大夫（《無病呻吟》）皆為騙子的化身。維德志因此論定：莫理哀其實寫的是無神論者的勝利，救贖是騙人的玩意兒[46]。

46　Vitez & A. Spire, "La terreur et le salut", *Témoignage Chrétien*, 19 mars 1979。在一篇發表於

　　與前述社會學派的導演相較，維德志銳利地點出莫劇的政治面，不過僅限於權力的形而上層次，而未及於對社會的具體批判，處理手法較契合莫劇的書寫規制。

6　警世的雷聲

　　以隆隆的雷聲、天色的畫布（位於布景居中上方）以及迅速閃動的燈光象徵天意的警示，這是傳統的搬演手法，四部曲加以活用使之貫穿整體演出，藉以點出於1664年左右縈繞莫理哀心上的信仰問題。雷聲於四部曲的頭尾兩齣戲只是點到為止，但在兩齣宗教哲學劇中則大加發揮，導演藉此營造形而上的氣勢。

　　《偽君子》演出共於五個場景打雷。首先是開幕戲接近終場，白爾奈太太不堪晚輩「無理」的反駁，憤而拄杖離去，隨即從正中間的大門再度登場，她悻悻然丟下拐杖，雷聲大作，最後從右邊的台口門下場。其次，達杜夫首度勾引女主人，說到「啊！我是信徒，卻也是人」（第966行詩），雷鳴震天。稍後，當達杜夫將愛蜜兒翻倒在椅上[47]，雷聲復響。三幕七景尾聲，奧爾貢決定改立達杜夫為繼承人，雷鳴，第三幕告終。

　　四幕五景，雷聲先是在偽君子對女主角表示「我對於您表心，顯然是過於露骨」（第1423行詩）之時響起。當躲在桌下的奧爾貢聽到達杜夫對自己的妻子聲稱「夫人，我知道除掉顧忌的方法」（第1486行

　　1976年的訪問錄（"Faire théâtre de tout", entretien de D. Sallenave avec A. Vitez, *Digraphe*, no. 8）中，維德志進一步解釋：《偽君子》中的主角，「那個路過的騙子，是耶穌基督。救贖的觀念、救世主的概念，是真正騙人的想法。帕索里尼已經充分證明這點。在主角經過以後，人事全非；整個世界遭到烙印、打上標記、錯處被逮到，〔……〕而且全部遭殃」；他結論道：「同樣的，達杜夫所經之處，我們可以想像，留下了不可磨滅的灼燒痕跡。他毀掉了秩序。」（p. 135）詳見下文10‧2「迷人的偽君子」。

47　達杜夫：「而且您看一眼您的風姿」（第1011行詩）。

詩），桌子轉動，隆隆雷聲復響。隨後，勾情戲進展到危急的高潮，愛蜜兒驚呼：「誰逼我這樣出醜丟人，誰就活該受著吧」（第1518行詩），雷聲再響。

　　第四幕終場，雷聲先是扣緊奧爾貢責備達杜夫的台詞——最後「一擊」（「惡徒，你打擊我的最後一擊」，第1865行詩），陡然驚心動魄地響起，神彷彿是不等他說完話，即刻直接宣示祂的不滿。下一句話，達杜夫回應：「我從上天學到要忍受一切」（第1868行詩），雷聲續響。接著，達杜夫表示為了效忠國王的「神聖義務」，他只能犧牲「朋友、女人、親戚以及我與他們的關係」（第1884行詩），雷聲最後一度迴響。

　　因此，雷聲最顯著的作用在於下達旨意。偽君子說起自己身為信徒（第966行詩），以及終場戲的三度雷鳴，都與假仁假義的偽信直接相關，應聲而至的雷鳴，似乎直接表達了神的憤怒。響雷也替遭到挑釁與奚落的固有威權助陣，因此年紀最長的白爾奈太太飽受晚輩之頂撞，以及四幕六景，一家之主躲在桌下轉動桌子以示抗議，均有雷鳴作為後盾，神似乎也為他們伸張正義。只不過，主角均未聽到隆隆的雷聲（他們全不為所動），實際上聽到的僅有觀眾。由此觀之，雷鳴的警世作用在《偽君子》中乃是在後設的層次中運作，並未直接影響角色的所作所為。

　　《唐璜》從第三幕起共打了11次響雷，而莫理哀其實只在劇末唐璜墜落地獄深淵之剎那，註明了唯一一次打雷閃電的效果。第三幕開始，唐璜與僕人躺在地上睡覺，暴風雨加入雷鳴聲響，雞啼三次，斯嘎納瑞勒吹噓自己的蒙古醫術時，打了兩次響雷，令他大驚失色。稍後，唐璜聲稱自己相信「四加四等於八」，雷響，不過唐璜不管雷聲，倒地便睡。下一回雷鳴，緊扣斯嘎納瑞勒的詞眼「這片天空在那上面」，閃電

應聲而至，這時唐璜宛如遭到雷劈，突然站起，復倒下[48]。神意在這最後一次雷電交加的效果中宣示得最為驚人，更證明雷聲所傳遞的神意實毋庸置疑。此次演出的「神」對不實的醫術（披上醫袍即為醫生）、無神論者的挑釁論調均響以雷鳴，警世之意不言而喻。

緊接著第二景，唐璜耍弄一名窮人，最後說到自己因博愛而布施，雷聲大作；這記響雷亦直接緊盯著劇白的「愛」字作響，可見這種虛偽的說詞已令神大為不悅。此外，劇中赤貧的窮人，窮到全身一絲不掛，只圍一塊遮羞白布，他的身體虛弱至需拄杖而行。這誇張的赤貧造型令人聯想受難的耶穌，與幕首的三聲雞啼相互呼應，宗教的意涵油然而生。

總計第三幕共響了六次雷，奇怪的是，尾聲統領的石像令人難以置信地現身時，卻無響雷助陣，反倒是在四幕三景，唐璜虛偽地邀請債主狄曼虛先生與他「共進晚餐」，雷聲大作。因為，唐璜用同樣的言詞在三幕五景邀請統領的石像一起共進晚餐，而四幕八景則是反過來，由石像用同樣的言詞邀請唐璜共進晚餐。唐璜其實是向死於自己劍下的統領挑戰，而非真誠、好意地設宴款待。試想：石像如何吃飯呢？相同地，吃唐璜悶虧的狄曼虛，由於身分懸殊，也絕不可能接受主人的招待。因此，這記邀請狄曼虛共進晚餐響起的雷聲，以字面呼應的方式，預告即將發生的鬼宴[49]。

從表演史觀之，狄曼虛上門索債一景，由於和情節主幹完全無關，且其胡鬧的荒唐細節，甚至破壞越來越沉重的悲劇氣氛，有些導演甚至乾脆刪演這場看似無用又礙事的場景[50]。維德志則用雷聲點明「共進晚

48　斯嘎納瑞勒並未趕過去救他，唐璜也馬上坐起來大笑。唐璜這個遭到雷擊應聲倒地的動作，事實上預告了自己最後墮落地獄的結局。

49　Corvin, *op. cit.*, p. 241.

50　如薛侯（Patrice Chéreau）於1969年的演出。

餐」一詞為本場戲與三幕五景以及四幕八景的關鍵字眼，也因而證明了這場戲之必要性；宴請狄曼虛，諧擬高潮的死亡之宴。

經過較為「平靜」的第四幕，第五幕開場又開始打雷。唐璜的父親為兒子的偽善所欺，最後高興地表示：「我以後再也沒什麼可向上天祈求了」，雷聲／上天如斯響應。第三景，唐卡洛斯向唐璜挑戰，後者再三以遵從「天意」為由加以拒絕。唐卡洛斯失聲喊道：「什麼！又是上天？」，雷鳴；上天，亦即雷鳴。悲憤的小喇叭聲此時同步傳出，蒙面的幽靈打開布景上方的隱窗先行露臉。

第五景，全身披上白紗的幽魂圍著唐璜轉圈，斯嘎納瑞勒大叫：「啊！主人，這是鬼魂：我認得出他走路的方式」，雷聲復響。這個揮舞著長鐮刀的幽魂，正是上天派來向唐璜索命的使者。第六景，唐璜跳上桌子，壯起膽子與統領的石像握手，「手在這裡」，雷電交加，唐璜已無路可退了。

毋庸置疑，雷鳴在《唐璜》中是神意的宣示；有道是「人在做，天在看」，隆隆的雷聲戲劇化地暗示了神明的空間，並推及其他虛偽的表現（醫術、博愛、好客以及無神論調）。維德志用古老的戲劇手段幻化神存在的空間，可見其無神論導演立場[51]。

7 標示男性權威的棒杖

除了演技、聲效自建表演的體系之外，道具的妙用，亦獨立於劇文之外，自成一表演的系統運作，造成四部曲演出活潑生動的觀感。例如，一桌二椅不僅可坐、可臥、可立、可藏匿、可當梯子、可疊高、可

51　同理，維德志執導1986年版的《伊蕾克特拉》時，亦多次使用雷鳴聲效代表神意，參閱第三章3‧2‧2「非凡的神話時間向度」。

翻倒，劇中主角可據桌商量、吵架、休息、小憩、聊天、談情說愛、給人教訓、替人上課，甚至做愛都成。此外，導演更利用棍棒／拐杖創造了四部曲表演的特殊語彙，唯有《憤世者》演出未見棍棒，不過有燭火取而代之。

棍棒原是鬧劇最常用的道具，鬧劇之表演張力，可說完全透過棍子的爭奪、揮舞與棒打而得以維持不墜，暴力與鬧劇的共生關係亦由此表現得最為顯眼。為反映莫理哀劇本的原始鬧劇本質，四部曲演出亦大加使用棍棒。本次演出所用的棍子約一人高，雖然也可當拐杖用，但其粗重的外形，反而更像是搥人的棒子。一棒在手，不僅擁有武力，也享有權威，因此，凡男性角色無不竭力爭取之；相對而言，女性角色則皆興致缺缺。從第一部曲《妻子學堂》開始，阿爾諾夫已樹立棍棒與男性威權的必然關係，至《偽君子》一戲，棒杖已不再專屬於任何一名角色，而是開放給所有角色競逐，由此更可見莫劇之角力本質。

從《妻子學堂》一戲開始，棒杖即與男性權威劃上等號，這齣描繪家庭／婚姻暴力的喜劇，棍子用得最為密集，且是主角專用的道具。幕啟，阿爾諾夫右手持杖，左手提皮箱，步上舞台走到中央，放下箱子，以手杖連續擊地數次，舉起左臂作勝利狀，右手持杖，不動，微笑，頭向前看，完全聽任克里薩德在旁大叫大嚷，不予理會。阿爾諾夫一直維持這個不尋常的姿態至第74行詩（「誰能在這上頭扳倒了我，真算得上有本事啦」），才放下高舉的手臂。手持一杖的造型，增添了主角志得意滿的男性氣勢與威嚴，標誌出主角之年紀與身分地位，這點與年輕的紈褲子弟奧拉斯形成對照。

第二景，阿爾諾夫以敲杖代替敲門，隨後舉杖教訓僕人。下一景，阿爾諾夫命令阿涅絲回房，他高舉手杖指示方向。第四景，奧拉斯向阿

爾諾夫借錢，後者似玩笑般，欲以手杖教訓奧拉斯，沒料到手杖卻為年輕的主角一手接收，兩人最後一手交錢，一手交杖。其後，當奧拉斯描繪自己的豔遇時，洩了氣的阿爾諾夫倚杖而立，不復亮場戲之得意狀。手杖於第一幕不僅是身分的表徵、助行的工具，也是武器與開玩笑的道具，更公開宣布四部曲的開演[52]。

　　持杖之阿爾諾夫看似威風凜凜，他的手杖其實只對女主角一人產生真正的威脅。在三幕二景誦讀婚姻格言／婦道須知這場著名的戲裡，阿爾諾夫先用手杖在地上畫兩個圓圈藉以指陳男女之別。接著，阿涅絲跪在椅上捧讀格言，聲容哀淒，阿爾諾夫牢握高高挺立的手杖，站在她的身後；她是在男性與棍子的雙重威脅下朗讀婦道須知，聳直的棍子，替男主角樹立受到挑戰的男性尊嚴。阿涅絲數度停頓，欲坐下休息，屈膝欲先行告退，或試著跳讀一則，皆不成，男人與棍子總是立刻趨近正想逃開的女人身邊。到了第九條格言，阿涅絲已傷心到無法卒讀，由阿爾諾夫領著她讀過，第十則，二人勉強合讀。最後書掉落地上，阿涅絲掩臉而泣，身體歪斜地靠在椅上，苦不堪言。棍子／手杖的威脅，直指這場婚姻學堂戲背後的暴力。

　　阿爾諾夫幾乎手不離杖，直至劇終[53]。終場，他彷彿瞎了一般，倚杖

52　以杖擊地是法國劇場從前宣布正戲開演的儀式，「法蘭西喜劇院」至今仍保留此一傳統，在啟幕前，於後台以杖擊地六次，通知觀眾戲即將開演。

53　本戲的棒杖後續使用流程如下：第二幕，阿爾諾夫持杖上場獨白，他揮舞手杖宣示自己的男性尊嚴；第二景，阿爾諾夫要兩個僕人跪在他面前，後用手杖，橫壓在二人身上，使他們動彈不得。第五景，阿涅絲替他找來手杖，順勢乖巧地坐在他腿上。第四幕，阿爾諾夫絕地大反攻，第二景，他將一張椅子疊在另一張上面，再置手杖於上，公證人兀自囉唆個不停，他在對方頭上舞杖；第五景，奧拉斯沿繩爬進阿涅絲的閨房（從舞台左後的隱窗），不幸，正巧摔在阿爾諾夫身上，後者趕緊用杖遮住自己；第七景，阿爾諾夫獨白，舉棍宣示復仇的決心；第九景，警告僕人不得洩密，阿爾諾夫以杖猛敲自己的背後彷彿情敵就在身後，氣勢兇猛。這一幕中，棍子隨著主角高漲的氣燄，逐漸露出其暴力的意涵。

摸索前行，最後棄杖下場，克里薩德拾杖，指天，感謝上天之助。從劇
首一杖在手的權威男性，到劇終倚杖而行的盲者，甚至棄杖而逃的「下
場」，阿爾諾夫的命運與他的手杖密不可分。《妻子學堂》的劇情進展，
宛如全受制於棒杖的操控，期間只有奧拉斯有膽量在笑鬧的掩護下奪取，
阿涅絲雖飽受棒打的威脅，仍兩度將此權威之物交還它的主人。

圖3　阿爾諾夫領著阿涅絲朗誦婦道格言　　　　　　（Cl. Bricage）

　　第五幕，左手掛彩、頭纏繃帶的奧拉斯，倚杖蹣跚而出，阿爾諾夫則手持兩把
燭火跟在後面，奧拉斯說完自己如何被人用棍子猛揍，憤而丟開手上的拐杖，阿爾諾
夫見狀馬上拾回，開玩笑地用棒杖戳弄奧拉斯的身體，藉機洩忿；第四景，阿涅絲自
承無法愛阿爾諾夫，她為後者穿鞋，再度為他尋出手杖，阿爾諾夫後來震怒，厲聲責
問：「你希望我打架？」（第1601行詩），阿涅絲搖頭，拿走他的手杖；第六景，奧
拉斯尊稱阿爾諾夫為「真正的父親」（第1649行詩），後者原欲舉杖打人，棒子後來
落在奧拉斯的肩上，態勢有如國王為下屬加封。

　　這根棒子或手杖在不同的場合發揮不同的功用（支持、面具、武器、工具），代表不同的意義（威權、男性象徵、身分表徵），可攻、可倚、可退，發展到終場才脫離主人翁的掌握，超越本劇的格局，成為四部曲的共同符碼。

　　接下來，競逐棍棒，在《偽君子》表現得最為透澈。前文已述，啟幕戲，反串的白爾奈太太拄杖而上，她揮舞拐杖氣沖沖地一一責備家人的不是後下場，旋即又出乎意料之外，再度上場，將棒杖用力丟在地上後才真正出場。二幕二景，奧爾貢為多嘴壞事的多琳娜氣得奪門而出，再氣喘吁吁地持杖而上（第580行詩：「女兒，你跟前這個女人可混帳啦」），準備揍人，同時欲在女兒面前「樹立」權威。

　　第三幕開場，達米斯持杖立於後方桌上的椅上（代表莫理哀註明的「小房間」），意欲偵伺達杜夫與繼母的會晤；第二景，多琳娜與達杜夫會面尾聲，達米斯跳下桌子，挑釁地將棒子丟到偽君子面前後下場，達杜夫拾起，以杖敲擊地板、桌子後丟下；第四景，達米斯忍無可忍，從後門衝上台，拾起棒子欲揍達杜夫；第六景，奧爾貢奪走兒子手中的棍子，怒斥「住嘴，作孽的畜牲」（第1090行詩），一邊作勢要打人，達杜夫見狀，奪下棒子，看天，將棒子丟在地上。

　　到了第四幕，執意要女兒下嫁達杜夫的奧爾貢，持棍以增長自己的威權作結道：「好了，我知道這件事的始末，不會搞錯的」（第1337行詩）。第五幕開場，奧爾貢與克萊昂特商討如何解決達杜夫的問題，一家之主憤而從桌下抽出棒子猛然揮舞（「我要變得比一個魔鬼待他們〔品德高尚者〕還要壞」，第1606行詩）；第二景，達米斯拿走父親手中的棒子準備代父報仇[54]，不過為克萊昂特奪回，最後將棒子置於桌上；

54　「我一下子就把他〔達杜夫〕給您解決了，／也只有我把他幹掉，才能平安無事」

第三景，白爾奈老太太再度登場，孫女瑪麗安娜拿起桌上的棒子給她當拐杖用；第四景，面對「忠誠」先生，達米斯舉棒威脅，直至這場戲結尾，棒杖才又被白爾奈太太奪回，並歸她使用，直迄劇終。

　　從《偽君子》一戲棒杖的使用流程來看，棒杖只在白爾奈太太（男角反串）、奧爾貢與達米斯三人之間爭奪，克萊昂特與達杜夫雖也搶過，不過都是為了緩和情勢，才動手從憤怒難平的主角手中搶回。而達杜夫或許對棒子的權威也感到興趣，不過，為了保持善人的形象，偽君子只在四下無人之際，如第三幕之二與三景的過場，才藉機發發威而已。白爾奈太太與奧爾貢是家族的長者，一杖在手，象徵他們在家族中的權威地位。年輕氣盛的達米斯揮舞代表父權的棒杖，甚而與父親爭奪棒杖，具體挑戰父權。更進一步而論，達米斯持挺立的棒杖，站在桌上的椅上，以至高無上的地位／威權，亟欲代父監視繼母與達杜夫的密會，此刻，被他緊握在手中的棍子，直如男性的性徵，輕侮不得。在《偽君子》中，表面上看來，老者是需要拐杖助行，實際上，則是誰拿到了棒子，誰就居於強勢的地位，擁有說話的權力。

　　《唐璜》演出則前後一致地將棒子當拐杖用，其暴力威脅意涵僅點到為止。第一次是三幕二景，貧無立錐之地的窮者倚杖而行；緊接著下一景，落敗的唐卡洛斯，亦從斯嘎納瑞勒手中接過拐杖助行；五幕三景，身體尚未復原的唐卡洛斯扶杖而上；唐璜的老父唐路易，也拄杖出現在四幕四景與五幕一景。《唐璜》是四部曲中人際關係最激烈的作品，可是演出卻全然避開棍子代表暴力之意，而直接訴諸拳頭解決爭執。

　　《憤世者》未使用棍棒，卻很一致地把玩燭火的意象。全場演出

（第1636-37行詩）。

以燭火始，費南特在風雨交加的夜晚持燭而上；第二幕開場，被抱上台的女主角，手上也握著燭台；第五幕開場，阿爾塞斯特與費南特二人各持燭火上場，阿爾塞斯特一人單獨被留下後，他吹熄燭火，獨自和他的「悒鬱」留在「這陰暗的小角落裡」（第1584行詩）；下一景，歐龍特亦與塞莉曼娜各自秉燭而上。燭火的使用，映襯陰暗、抑鬱的氛圍，尤其是在第1584行這句著名的台詞，效果更是顯著。

　　回顧戲劇史，形態優雅的枝形燭台用以象徵十七世紀精緻、高雅的生活情調，幾成廿世紀下半葉舞台設計的俗套，維德志則只用兩支燭台點出氣氛，再進而暗示燭火的象徵意義。開幕戲，盛怒的阿爾塞斯特，數度欲奪走置於桌上的燭火，幸虧皆先一步被費南特移走，才未釀成災禍；燭火的躍動，在此呼應主角難以平息的怒火。更重要的是，由於燭火的搶奪時機，每回均掐準在主角說完以及對手將回話之剎那，因此乍看猶如是誰奪到燭火，誰就有開口的權力。這就如同在其他三齣戲中，誰拿到棍子，誰就有權說話一般。從這個角度看，燭火確為棍子的變奏演出[55]。

　　幽暗的燭光，營造最後一部曲陰鬱的氛圍。爭奪燭火，凝聚開場緊繃的張力，而燭火所象徵的陰暗與光明之別，更反映出阿爾塞斯特的心態有別於其他角色，意義非比尋常。

8　質變的遊戲

　　維德志在分析莫劇的下意識與形而上層面之餘，並未忘卻莫理哀寫的是喜劇。不過，莫理哀的喜劇因人物刻畫深入，事實上距悲劇不遠，如何平衡當中的悲喜成分，在在考驗導演的功力。維德志主要是訴諸傳

55　柯爾泛即認為《偽君子》中之燭火，相當於《妻子學堂》使用的棍子，Corvin, *op. cit.,* p. 217。

統的鬧劇噱頭（gag），利用獨立於劇作之外、自成表演體系的肢體動作製造笑料。由於這些噱頭皆以角力為本質，富喜感的劇情在荒唐、激烈的肢體衝突過後雖有笑聲掩蓋，其中蠻橫的人際關係也讓人難以忽視，尤其反映在上對下、男人對女人的關係上，更是觸目驚心。在《妻子學堂》與《唐璜》兩齣戲裡，因有較多愚僕壞事與動手動腳的場面，莫理哀喜劇的角力層面遂表現得更為徹底。

第一部戲中，阿爾諾夫與奧拉斯從首度碰面交鋒即開始暗中較勁。上文已述，奧拉斯開口向阿爾諾夫借錢，後者敗陣，只得交錢「贖回」木杖；接著，情場得意的奧拉斯，開懷地描述自己的風流韻事，尚不知實情的阿爾諾夫亦感染對方的快樂，兩人先是笑鬧、興奮地用拳頭互擊為談話助興，後來卻「當真」大打出手，阿爾諾夫敗陣。三幕四景，為了逗阿爾諾夫一笑（「笑一下吧！」，第926行詩），奧拉斯搔他癢處，可是玩得太過火，阿爾諾夫被搔得太厲害，復被奧拉斯過猛的力道推倒在地，久久不能起身，只能呻吟、苦笑，「我盡力笑的」（第939行詩）。奧拉斯扶他坐下休息，隨即又故態復萌，開玩笑地壓逼阿爾諾夫，後者不敵，倒在椅上氣喘吁吁，被迫聆聽阿涅絲寫的情書。角力的玩笑遊戲，淪為蠻力的惡作劇，年紀大的主角頓時成為受害者，後輩卻渾然不覺，這種變調的玩笑造成四部曲之悲喜難分。

終曲，《憤世者》中的玩笑間或直如孩戲，時而無謂，時而引發大風暴。開幕場景中，阿爾塞斯特長篇大論，站在他身後的費南特，突然躡手躡腳地走到他的身後，原欲像是小孩般要嚇嚇對方，最後卻不了了之。這種與劇中人年齡不符的兒戲，在塞莉曼娜賣弄口舌描繪時人的肖像一景（二幕四景），排練得最為出人意料之外。

首先，塞莉曼娜歡迎上門造訪的侯爵與朋友的方式，是要大家手拉

手圍成一個大圓圈，又叫又跳又笑。接著，在男人的起鬨下，女主人站在視線中心，聲情並茂地論人是非，眾人紛紛鼓掌叫好，阿爾塞斯特則冷眼旁觀。塞莉曼娜興致一發，隨手拿走克里唐德爾手中的大帽子罩在自己的頭上，帽緣下垂至遮住眼睛，她樂得一邊玩捉迷藏，一邊快樂地道人長短。最後，阿卡斯特拿走她的帽子，她順勢假裝昏倒，由身後的費南特支撐著她，身子一下子倒向左邊，一下子倒向右邊，而嘴巴可沒閒著，仍一逕數說個不停。她隨之往後退，把眾人帶到舞台（沙龍）後面，圍成一個圓圈，席地而坐，像是要在地板上野餐，又說起傑哈爾德的閒話（第595行詩起）。

接著，塞莉曼娜被兩名侯爵抬起身來繞場半周，艾莉昂特笑容可掬地跟在最後頭，手上拿著克里唐德爾的寬邊羽帽，場上這時只有阿爾塞斯特一人仍坐在椅上紋風不動。女主人最後被放在一張椅上，在掌聲的鼓舞下，雖仍想再逞口舌之能，不過她總算注意到阿爾塞斯特的不悅。可是在這個節骨眼，她想走下椅子閉嘴不講都不行，其他人攔著她不放，費南特甚至跪在她的前面膜拜，終於惹得男主角大發雷霆作結。

塞莉曼娜看似沙龍的女主人，實則受控於男性的舉動與慾望。原本天真爛漫的兒戲（圍成一個圓圈圈、捉迷藏、席地野餐、遊行），是作少女裝扮的女主人，在自己的沙龍中和同樣年輕的侯爵玩的遊戲[56]。其高潮如嘉年華會式的遊行，暗示女主人之「愚王」（King of Fools）身分，她終將難逃被犧牲的結局。到了終場，謊言被拆穿，塞莉曼娜又被眾侯爵團團圍住，這回是為堵住她的去路，塞莉曼娜側著頭，面無表情地任人奚落。維德志戲稱這場戲為「沙龍中的處決」，是女人遭到男人

56　所有的貴族只有歐龍特作中年男子扮相，不過他正巧未在這場戲中現身。

處決（*ET III*：127；*TI*：375）[57]。

維德志在《妻子學堂》這齣較早期的喜劇，玩最多鬧劇的動作噱頭[58]。首先，阿南與喬潔特這對呆頭呆腦的家僕，自始至終完全遵照鬧劇動作公式表演，肢體看似笨拙，實則靈巧機動，動作看來賣力費勁，實則虛張聲勢。他們摔了跤不疼，頭撞了不腫，可是呼天搶地之聲卻必然應聲響起，兩人一唱一和，玩得十分帶勁。而阿爾諾夫拉他們的耳朵、拍他們的腦袋、揍他們幾拳、用手杖將兩人強壓跪在地上，甚至不小心和他們摔成一團，都可清楚地看出喜劇噱頭的動作結構，笑點亦在於此。

同理，阿爾諾夫與公證人也大耍噱頭。公證人跟在沒見到自己的阿爾諾夫身後走，因主角突然停住腳步而踉蹌摔了一大跤，公證人半直起身子來，又被還是沒意識到自己在場的阿爾諾夫當木馬跳過去，兩人其實是各說各話。最後，當阿爾諾夫總算發現了公證人，他駐足聆聽後者賣弄專業知識，兩人都還可以狀似玩笑地敏捷交換幾拳以表示立場之對立。

這些看似無害的玩笑，卻隱隱然具威脅性。阿爾諾夫舉杖兩次欲敲公證人的頭（逼他長話短說），第三次，公證人說完大段道理後突然摔倒在地，連忙爬著逃走。四幕三景，阿爾諾夫坐下來，抱著阿南與喬潔特分別坐在他的兩膝上，兩個僕人樂得如孩童般坐在主人的膝上東晃西搖。阿爾諾夫拷問他們要如何修理奧拉斯，兩人嘻嘻哈哈地演習對付登徒子的措施，甚至把主人當成演習的對象，當真吐他口水，捏他的鼻

57　在這一景中，「塞莉曼娜扮演她受難的玩偶角色，女奴公主受制於一群心血來潮的粗俗男人，她原本確信可以用自己僅有的武器逃過他們，最後卻被逮到，彷彿掉入一個陷阱中：男演員圍成一個圓圈，在最後一幕合攏，將她圍困中間。沙龍中的處決。但是帶著何等的尊嚴——塞莉曼娜。」維德志認為問題在於，女主角「說謊就如同一隻鳥唱歌；而他們，他們結盟起來羞辱她；他們殺了鳥，和歌曲。」（*TI*：375）

58　他鼓勵演員用身體演戲，提示他們多種滑稽的（burlesque）傳統，包括「義大利假面喜劇」（la commedia dell'arte），Lanskin, *op. cit.*, p. 16, 18。

子，摔他跟斗，踢他、揍他，把有點年紀的主人整得四腳朝天，兩人卻樂不可支。阿爾諾夫表情扭曲，苦不堪言，無法判斷僕人究竟是天真無知或藉機胡鬧。

《妻子學堂》中的玩笑時而失控，演變成惡作劇，其本意究竟是有心或無意，尚存解讀的空間，但在《唐璜》一戲，作弄人的玩笑則擺明是施虐的前奏，強橫的人際關係是本戲的立基。以四幕三景狄曼盧先生[59]上門索債為例，維德志在這場看來多餘的戲中大加發揮。畢恭畢敬的狄曼盧，手上拿著用絲帶繫好的帳單上場，唐璜表面上極其客氣與熱絡，實則縱容手下修理無辜的債主：請坐之時，唐璜的僕人抽走狄曼盧的座椅，害他摔得四腳朝天；跟著又借題發揮，學狗在地上爬，一邊爬過來咬客人的大腿；稍後，更在一旁大聲訕笑，讓來客坐立難安。唐璜本人則逼迫債主跪在地上求饒：「先生，我是你的僕人」[60]。狄曼盧終於忍無可忍，奪門而逃，他的假髮在拉扯之際掉到地上，外表狼狽不堪，復被兩名僕人押著前來吻別唐璜，最後倒坐在地上，承認自己討債的不是。

唐璜作弄自己的僕人更絕不手軟。四幕七景，唐璜慷慨地招待斯嘎納瑞勒同桌用餐，同時另外指使手下搗蛋，讓斯嘎納瑞勒眼睜睜看著即將入口的飯菜騰空飛走，搶救不及，最後他跌在地上嚎啕大哭，隨後甚至被押跪在唐璜椅前聽訓。由於導演故意於年輕的演員之外，用父執輩的演員（維農飾）出任斯嘎納瑞勒一角，藉以傳達唐璜主僕情同父子的關係，原是搞笑的惡作劇，便讓人難以一笑置之。

此外，說話帶鄉土口音的彼耶侯，原是個富有喜感的鄉巴佬，這

59　在「亞維儂」演出時，狄曼盧一角臉部塗白，暗示他為丑角，*ibid.*, p. 20。
60　原是告別的客套語。

樣一名天真的甘草人物，在二幕三景，卻被唐璜主僕惡意驅逐，拳腳相向，甚至差點橫死唐璜刀下。唐璜惡意地開手下的玩笑，他的手下也不客氣地作弄等而下之的僕從。幕啟，斯嘎納瑞勒即大大整了艾維爾的馬夫古斯曼一頓：斯嘎納瑞勒要古斯曼試抽菸草，後者嗆咳一陣，一口氣差點喘不過來，聲音走調；斯嘎納瑞勒還不放過他，不停朝他臉上吐煙；一旦他想溜走，斯嘎納瑞勒馬上將他逮回、抓他、追他、推他、擠他，最後讓觀眾完全笑不出來。

這些充滿暴力威脅的玩笑，使得原本讓人開懷的喜劇蒙上一層陰影。縱有笑聲掩護，暴力相向的人際關係揭發了社會上、下階層的嚴重衝突，這點，《唐璜》得力於劇情結構，演員最得以大展身手，強力表現[61]。

9 當「真」處理的喜劇

喜劇雖然也隸屬以假當真的戲劇傳統，然而不同於悲劇不可挽回的命定結局，喜劇在觀眾會心微笑的默許下，享有更多誇張、當不得真的表演自由。這方面，維德志決定耍弄一套又一套的噱頭，又不時當真地處理某些莫理哀的標準喜劇情境，一方面，造成玩笑半途走調的尷尬，另一方面，也使觀眾意識到角色的荒謬，結果一樣是令人哭笑不得。而究其實，演員不過是按著劇文認「真」詮釋。

以《憤世者》三幕四景，塞莉曼娜與阿席諾埃的針鋒相對為例。扮演阿席諾埃的女演員史川卡一反詮釋傳統，很誠懇地表演言不由衷的台詞。她登門拜訪塞莉曼娜，二人各自強壓下心中的不悅。熱烈地相擁過後，阿席諾埃繞大圈子道出開場白，聲容懇切，之後苦口婆心地勸告女主人要好自檢點，後者只能無可奈何地坐在桌旁聽訓。阿席諾埃善意地

61　薛侯的演出也以突出本劇社會階層之嚴重衝突而出名，反映導演的馬克思批判觀點。

靠近塞莉曼娜，俯下身好言相勸，滿臉悲切，甚至下跪，為她剖析外頭的風言風語，愛憐地撫摸她的手臂，最後心滿意足地雙手交握前胸，自以為虔誠地達成身為好友的規勸責任。

早已等著反擊的塞莉曼娜立即跳起身，按住敵人坐下，拉住後者的雙手，聲色俱厲地發動反攻。阿席諾埃的笑容開始掛不住。她用力抽回雙手，掩面大哭，掩耳離座，一心想逃離如影隨形、不輕易放過自己的女主人，可是卻逃不出去，只得被逼回座位，塞莉曼娜繼續在她的耳邊毒舌，使她俯桌大哭，伸手求饒。最後，阿席諾埃傷心欲絕，跪在地上痛哭流涕，占上風的女主人仍得理不饒人。

「害人者反成受害人」，這是標準的喜劇公式，再加上兩位女演員誇張地主演「善變的女人」，台下的觀眾被逗得開懷大笑。不過，阿席諾埃先是哭笑不得，繼之傷心欲絕，也反映了惡言毒語的厲害。細究史川卡的演技，她不過是將角色自以為是的誠懇，以及稍後遭到反擊的悲傷，當了真地誇大演出。同理，也正因為認了真，《偽君子》中的多琳娜才會一反「俏侍女」的表演傳統，一再傷心地落淚[62]。

同樣地，維德志在處理莫理哀筆下有名的「說理者」角色時，也讓自認為講理者採認真、嚴肅的態度宣揚道理，即使聲色俱厲也在所不惜。一般認為，莫理哀的說理者，相對於偏執的主角，應該是個耐心規

62　如一幕四景，多琳娜告知奧爾貢達杜夫的近況，最後說到達杜夫「照樣兒精神抖擻，／為了抵償太太放掉的血，滋補他的靈魂……」（252-55行詩），禁不住悲從中來，淚溼衣襟；二幕三景，多琳娜為瑪麗安娜分析她未來與達杜夫的婚姻生活，兩人哭成一團（590-93與664-67行詩）；五幕四景，被傲慢的「忠誠」先生激怒，多琳娜又淚灑舞台（第1804行詩）等等。又，維德志認為多琳娜在奧爾貢家中的處境，為莫理哀與路易十四關係的寫照：面對主子，多琳娜與莫理哀同為僕役身分，比起別人，雖享有嬉笑怒罵的一點自由，可是忠誠的進言向來不獲重視，無怪乎要經常淚流滿面，Vitez & Leyrac, *op. cit.*, pp. 61-62 ; *ET III*：130。

勸的講理角色，如此方能圓滿達成任務[63]。何況，說理者凡事講求中庸之道，原不致於走上極端，在維德志的舞台上則不然。

在《妻子學堂》開幕戲中，面對作勝利狀的阿爾諾夫，克里薩德從頭到尾表情嚴肅，以理自居，聲音升高八度，不滿的神色溢於言表。克里薩德甚至在四幕八景，責備男主角的王八情結（1228-35行）時，憤而落淚。《憤世者》中之阿爾塞斯特與其說理者費南特是一樣的關係，只不過，相較於大發雷霆的阿爾塞斯特，費南特的粗聲粗氣根本不成氣候。這種認真講道理，誇張到大聲咆哮、淚眼相向的地步，徒令人覺其荒謬。經此詮釋，說理者毋寧也是一種偏執狂，說來似非而是，他們全為理性所蒙蔽卻毫不自覺。

由此觀之，莫劇中偏執的主角，與規勸主角回返理智範疇的說理者，幾乎同樣可笑。也因此在《偽君子》中，前文已述當克萊昂特說教時，奧爾貢會在一旁無聊地把玩假髮。同理，斯嘎納瑞勒或艾維爾苦心規勸唐璜時，維德志乾脆安排男主角退場，讓僕人面對空台發表大道理，或者安排唐璜站到桌上，欣賞自己在銀盤中的反影，任妻子跪倒在桌下泣訴。這種聽眾缺席，或心不在焉的詮釋，大大削弱了說教原應具有的效力，可見得自認為講理者，其實可笑復可憫[64]。

面對喜劇，為製造「笑」果，導演可就對白原來的笑料大加發揮，或暴露台詞不便明言之笑柄[65]，或與之唱反調[66]，或乾脆與其平行發展，

63 所謂物極必反，近年來學界對這個類型角色有另外的看法，參閱Michael Hawcroft, *Molière: Reasoning with Fools*, Oxford University Press, 2007。

64 相對於這種無言的杯葛，維德志也利用在場角色的笑聲，公然指出主角的笑柄。例如，憤世嫉俗的阿爾塞斯特最後表示要離群索居，在場立即揚起陣陣詭異的笑聲，反映出這種想法之不切實際；白爾奈老太太的執迷不悟，亦於啟幕戲數度引發眾人失笑。不過，笑人者人恆笑之，可笑或可悲，在莫劇中有時並不容易分辨。

65 參見下文「一體兩面的大男人」所舉之例。

66 例如在《偽君子》一戲中，做丈夫的躲在桌下，始終不敢出來干涉，奧爾貢甚至要勞

獨立製造表演的笑料（此即所謂的噱頭），維德志不僅使用每種方法，且無所不用其極，在誇張的聲勢壓迫下，玩笑或嬉笑易質變為苦笑與訕笑，當「真」表演的喜劇，最後卻令人哭笑不得。這種詮釋走向，泛顯一種粗暴的人際關係，契合四部曲的鬧劇表演基調。

10 風采各異的主角

四部曲雖然有心演繹一貫的行為模式，表面上看似如出一轍，實則由於劇情各異，且男主角個別詮釋路線不同，因而形塑四種不同的觀感。阿爾諾夫、達杜夫、唐璜與阿爾塞斯特除了一樣的年輕以及氣盛的脾性之外，四位主角流露出四種不同的風采。簡言之，從《妻子學堂》、《偽君子》、《唐璜》至《憤世者》，男主角從內斂的情感揣摩，躍至熱情的湧現，然後陡降至冷漠的登徒子，最後的「憤世者」表現有如一名抑鬱症患者，全戲以一股難以遏止的怒氣作結。每一部戲的尾聲均暗示主角之消失／消逝，而以憤世者遠遁人世的結尾作為四部曲的終局，更予人無限惆悵之感。

10 · 1 一體兩面的大男人

出任阿爾諾夫的桑德勒，以雙重聲帶詮釋男主角的內外兩面掙扎，是四部曲中最令人動容的演出；飾演他的情敵奧拉斯的封丹納亦功不可沒，沒有後者惹人反感的表現，難以映襯桑德勒動人的演技。

簡言之，桑德勒主演的阿爾諾夫是個有魅力的大男人，他內心深處的王八情結讓他顯得荒謬、可笑，可是他對阿涅絲的依戀讓人同情，他

駕妻子從桌子底下將他拖出來。因此，愛蜜兒諷刺之：「什麼！你這麼快就出來了！」（第1531行詩），完全是言行相悖的笑點，其可怕的潛台詞使人難以暢懷大笑。

們之間的父女情愫則令人不安[67]。外表上，桑德勒化身的阿爾諾夫是位體面、自信、權威的中年人，風度翩翩，他幾乎從未離手的手杖增添這個角色的威風。

　　頗具魅力的阿爾諾夫可惜個性急躁，喜好發號施令，習慣揮舞手杖明示意旨，一遇不從，手杖就打下去，根本無法溝通。在心態上，他是個自以為是的大男人，心上人須按照他的計畫教養，女主角得依循他夢想的形象更衣打扮。令人驚訝的是，這樣一個專制、暴躁、說起話來粗聲粗氣的大男人，一說起心上人，卻情不自禁地柔聲輕語，臉上的線條隨之和緩下來，不再橫眉豎眼或道貌岸然，這時的他宛如一個浪漫的情人，更像一位慈祥的父親。這雙重語調反映主角的內外兩面。

　　首幕第三景，阿爾諾夫見到分別數日的阿涅絲，他的聲音突轉輕柔，臉上的稜角頓時消匿，身體微微前傾、膝蓋略彎，像是在與小女兒說話般地招呼她[68]，阿涅絲輕吻他的臉頰回應，阿爾諾夫還略顯靦腆。接下來，阿爾諾夫對阿涅絲的態度，皆在情人與父女之間的灰色地帶游移，情緒難得穩定。終場，阿爾諾夫眼見大勢已去，突然抱起阿涅絲轉圈，像是一位父親抱起自己寵愛的小女兒戲耍一般，最後從中間的大門轉出台上，阿涅絲發出銀鈴般的笑聲。出了場後，觀眾才聽到阿爾諾夫大叫「啊」一聲（他的最後台詞）！

　　這個體面的男人慣以手勢表達內心最大的焦慮，他用雙手在頭上比劃雙角，藉以比喻「沒有男人能平靜忍受的」恥辱（第54行詩）。克里薩德甫上場即借助這個手勢力勸阿爾諾夫接受現實。第四景，奧拉斯形

67　這點讓人聯想莫理哀的婚姻；時人謠傳莫理哀的妻子Armande Béjart，為他與情婦Madeleine Béjart的私生女。

68　事實上，扮演阿涅絲的女演員瓦拉蒂埃並不比桑德勒矮多少，桑德勒對她說話，根本毋需彎下腰去。

容阿爾諾夫是個「可笑滑稽的人」（第331行詩），他打趣地用雙手在頭上比劃兩隻角，稱後者是個「傻瓜」（第336行詩）。阿爾諾夫本人則是在二幕五景，面對阿涅絲，開始在頭上比劃兩隻角，道：「也怪我粗心大意，／出門不託人照管這善良的女孩子，／由著壞人千方百計勾引」（第544-46行詩）。他荒謬的手勢，補足委婉語意所未盡之處，揭露了主角無法明言的隱憂[69]，使人覺得不忍。

桑德勒更在喜劇的情境中，同時摻入走樣的聲容，造成悲喜交加之曖昧。例如四幕六場，摔落在地的奧拉斯，興奮地向被他壓在下面的阿爾諾夫敘述自己方才如何躲在阿涅絲閨房的衣櫥裡，並聽到她的「醋缸子」的一舉一動。說到這裡，而奧拉斯好玩地用兩手在頭上比劃雙角，阿爾諾夫見狀開始呻吟，奧拉斯正好說到：他「不時發出可憐的嘆息」；阿爾諾夫悲憤地用力敲椅子，卻正好為對手的台詞「有時候使勁捶桌子」配上聲效。

不過，奧拉斯未料到這個突如其來的大聲響，整個人嚇得跳起來，彷彿又重回事發現場，四處不安地巡視，他繼續敘述醋缸子「揍一條跟著他走的小狗」，並學起小狗汪汪叫，同時逼迫阿爾諾夫跟著反應。悲從中來的阿爾諾夫學不來小狗叫春，只好學老狗低聲吠嗚。

就這樣，小狗的叫春聲，呼應老狗蒼涼的悲鳴，令觀眾捧腹大笑之餘，也不免傷感。更可笑或可悲的是，當奧拉斯說到當天半夜可以不聲

69　第四幕開場獨白最後，阿爾諾夫想像自己對著奧拉斯宣戰：「不是我徒勞無功，就是，說真的，我讓你希望落空，／你想要笑我呀，乾脆就是不成」（1037-38行詩），他用力以手在頭上比劃雙角，如同一名鬥志昂揚的鬥牛士，全力準備反擊。下一場景，他沒聽到公證人的言語而一人喃喃自語道：「我怕走漏風聲，／這件事傳遍全城」（1048-49行詩），他又下意識地用手在頭上比劃兩角，圖解「這件事」的本質。四幕八景，克里薩德：「在這問題上，不管你的名聲要你怎麼做，／只要你一發誓，說你決定不當〔王八〕，你就已經當了一半了」（1321-22行詩），克里薩德再度用兩手在頭上比劃出未明言的王八主題。

不響地溜進阿涅絲的閨房幽會時（第1171行詩），阿爾諾夫企圖遮住情敵的嘴，讓人無法確定他到底是不敢，或不忍，聽說兩個年輕情人約見的聲訊。開不得口的奧拉斯，只好一再地學小狗興奮地叫囂，最後擺脫阿爾諾夫的糾纏，立起身來，伸展四肢，雙手枕在腦後，極其舒泰地講完幽會的計畫。毫無招架能力的阿爾諾夫，只能瑟縮在一旁暗自神傷。

奧拉斯之情場得意狀，反襯了阿爾諾夫的可悲與落寞；桑德勒受奧拉斯敘述所激發的舞台動作，原本是自哀與憤怒的反應，卻意外成了對手敘述幽會經歷時之現場聲效，看起來反而是在為情敵的談話助興，桑德勒巧妙地賦予了阿爾諾夫的每一自憐舉動，其可笑的滑稽況味。

一反歷來青年第一男主角（le jeune premier）風度翩翩的正面形象，封丹納出任的奧拉斯精力充沛，氣息狂躁，比較像是個發情的青少年。在上場戲中，奧拉斯忍不住向阿爾諾夫炫耀其情場新獵，封丹納盡情狂笑，笑到雙腿站不直，全身興奮至起舞、跳躍、翻跟斗，仍無法宣洩其沸騰的情緒，他的雙腿不住踢蹬，雙手在頭上比劃兩隻角，有如一隻發情的小狗。為了刺激阿爾諾夫分享自己的狂喜，他自以為有趣地推擠後者，不過力道過猛，兩人險些拳頭相向。奧拉斯最後總算發覺阿爾諾夫的神色不對，這才稍微收斂一點。結尾，他像個小男生般向阿爾諾夫告別，甚至可愛地高舉雙手揮別，沖淡觀眾對他誇張聲勢的負面印象（反正是個孩子嘛）。

不過，奧拉斯難耐的情慾屢屢在台上曝光；每當阿爾諾夫獨自思索要如何對付他時，他老早按捺不住，不是積極攀繩（四幕六景），就是躲藏在桌底下偷偷揹桌子上場（三幕三景）[70]，逗得觀眾大樂。這等明白表露的偷花行徑原應強化角色的負面形象，但封丹納好玩、帶著拙趣的動

70　這些同時並呈的舞台動作，如上文所述，加強了四部曲演出現在正在進行的觀感。

作，淡化了其行徑之不軌企圖，反倒讓人覺得新鮮、有趣。

　　桑德勒與封丹納旗鼓相當，相互輝映，造成演出悲喜交織，是《妻子學堂》中最為動人的詮釋。

10・2　迷人的偽君子

　　第二部曲在混亂中開演。啟幕戲，足足有七名角色登場，所有場上的人物幾乎全被揮舞著拐杖、四處走動的白爾奈老太太逼迫著不斷移動位置，以免被亂棒打到。其間，只有立於台中央的瑪麗安娜失神地斜倚桌沿，默默地冥想自己不明朗的戀情，明顯地與其他激動投入辯論的角色形成強烈對比[71]，使得本戲的愛情主題得以於騷動中悄然浮現。而場上一直要到老太太離開，才恢復平靜。

　　以動盪的排場開幕，導演開門見山地點出偽君子對這個原本寧靜的中產階級家庭所造成之巨大衝擊，以致於在後續的戲中，不僅女角再三因倉皇無措而號啕大哭，男角亦然[72]。氾濫的淚水與刺耳的哭聲，偶爾令人懷疑喜劇與悲劇的界限。事實上，維德志已在全戲初始埋下不祥惡兆的伏筆：一名著黑色披風的蒙面人物，早在其他角色上場前，即先行橫越舞台迅速下場，觀眾則要等到三幕二景達杜夫首度登場，才發現這名神祕的黑衣人原來是偽君子的分身洛朗。

　　引起這一切騷動與不安者，卻是位俊美的小伙子。受帕索里尼（Pasolini）電影《定理》（*Théorème*）的啟發，維德志將達杜夫設定為一名不知來自何方的美少年，他純真如天使般的容顏強烈吸引身邊的人，奧爾貢

71　他們又說、又唱（139-40行詩）、又喊、又笑地與老太太周旋，克萊昂特甚至下跪求後者聽勸（「唉！夫人，你如何阻止別人說東道西呢？」，第93行詩），皆無效。

72　多琳娜與瑪麗安娜多次痛哭，達米斯於三幕六景遭父親斥責後放聲大哭，奧爾貢亦於五幕三景，抱母痛哭（第1643行詩起），男、女主角達杜夫與愛蜜兒，更於四幕五景高潮激動時落淚。

因此與他形影相隨[73]，連愛蜜兒都不自覺地受到他的蠱惑。白爾奈老太太近乎著魔地堅信他的良善[74]，甚至迷信他擁有救贖的能力。與傳統「又肥又油」（第234行詩）、目光不正的中年騙徒形象相較，封丹納的年輕俊美，甚至讓人覺其天真與良善，而不感到可厭[75]，或是具威脅性。

不過，封丹納詮釋的達杜夫確為一偽君子無疑。第三幕的亮場戲中，封丹納閉上雙眼遞手帕給多琳娜要她遮住胸部，其後卻乘機觀察她的豐胸；第六景，奧爾貢父子因他大起衝突，他跪在一旁吟唱聖歌；四幕一景，面對懇求自己放手的克萊昂特，他先是趴在桌上愛理不理，繼之不屑、冷笑，甚至動怒，全無善人的風範；終場，他粗魯地將奧爾貢甩在地上[76]，自己則大搖大擺地背台坐下，甚至狂妄地將兩腳高高蹺在桌上，一任老恩人趴在地上起不了身。

扮演這樣一位惡形惡狀、假仁假義的負面人物，在第五幕以前，封丹納面對男、女主人，總是以純真的稚氣作表演基調，甚至帶點青澀，使人不易對他起反感，至多只是讓人覺得他不過是個想要盡情享受一切的大孩子，心中其實並無惡意。在和愛蜜兒的兩場對手戲中，封丹納張

73 奧爾貢為支持達杜夫時抱住他，頭枕在後者肩上（三幕五景）；下一景，達杜夫將頭往後靠在背台的奧爾貢背上，第七景，奧爾貢決定改立達杜夫為繼承人，偽君子將頭枕在奧爾貢肩上（第1175行詩）。不過，維德志並未強調兩人的同性戀關係，這點是普朗松演出的重頭戲。

74 如普朗松之解析：達杜夫在舉發奧爾貢之前，一直是個被動的人物，他並未積極謀求任何非分的好處；做男主人的女婿，繼承他的家業，都是奧爾貢本人的決定；而與愛蜜兒關室密會，兩次都是由女主人起意，Emile Copfermann, *Roger Planchon* (Lausanne, L'Age d'Homme, 1969), p. 252。

75 維德志指出道：多琳娜不是也描述他「臉色清新，而且嘴唇紅潤」嗎？見維德志的電台訪談"Antoine Vitez au futur antérieur. Vingt ans d'archives sonores", diffusée le 16 juillet 1994 sur France-Culture。這句台詞是多琳娜取笑了達杜夫「又肥又油」（第234行詩）後，緊接著補充的形容。

76 當奧爾貢提醒他：「可是你記不記得，忘恩負義的東西，你當年窮途潦倒，是我好心救了你的？」（1877-78行詩）

狂的調情動作，遠遠地踰越原劇所標明之捏手指尖、摸衣裳與撫弄肩巾等非禮行為。然而，身為繼母的愛蜜兒仍作少女的打扮，與年輕的達杜夫年紀相仿，兩人有如登對的戀人。

　　面對布下陷阱想讓對方失足，同時卻又受到莫名情愫左右的愛蜜兒[77]，色膽包天的達杜夫，卻似非而是地使人感到其情慾之真摯。封丹納與女主角嘉絲達兒蒂的精彩表現，賦予這兩場曖昧的對手戲全新的意義。

　　三幕三景當達杜夫一得知女主人將與自己私會，說話聲音即刻變輕、轉柔。多琳娜出場後，他掏出小鏡子整理儀容，摘掉假髮以顯露自己的年輕。愛蜜兒進來，他慌忙起身，緊張到甚至碰翻一張椅子，並立即屈膝下跪。在調情的過程中，他數度跪下，以表明對愛人不渝的心跡。為了讓心上人印象深刻，他盡情演戲：他清楚表現自己對女主人效勞不足的不滿神色（「比起我該當為您效勞的，相去還很遠」，第896行詩）；為表示自己不屑當奧爾貢的乘龍快婿，他摔椅子（「這不是我朝思暮想的幸福」，第926行詩）；為證明自己的誠意，「我胸脯裡」，他敲胸保證說，「心不是石頭做的」（第930行詩）等，所有這些動作都做得很優雅。道出／表演第一段獨白（933-60行詩）時，他更好玩地鼓起雙頰，揮動兩臂，面露微笑，似乎對自己冠冕堂皇的說辭極為滿意。凡此，皆可見識到偽君子所做的表面工夫，達杜夫從對鏡整容準備演戲開始演起，接著全心扮演情人的角色，並從自己誇張的肢體語言，充分體會演戲之樂。

　　確定扮演情人的角色後，達杜夫大舉進攻，他放大膽子回應愛蜜兒矛盾的情愫。上文已述，在達杜夫的第二長段獨白開始之際雷聲大作，他

77　尤其是愛蜜兒在四幕五景高潮戲中止不住的咳嗽，她解釋說：「即便有世上所有（止咳）的甘草糖，也無濟於事」（第1500行詩），歷來引起不少揣測。

大喊：「我是信士，卻也是人」（966行），愛蜜兒有如遭到雷擊，癱倒在椅上，雙手向兩側伸展，嘴巴張開，身體像是承受莫大苦痛。這具顯得被動的女體，姿勢卻十分曖昧，身體雖呈受苦狀，卻又擺出放任的開放架勢，無怪乎達杜夫隨即表示，自己一切抗拒愛人魅力的努力皆屬枉然。他收回原先作天使展翅狀的雙手，身體瑟縮，臉上流露出痛苦的表情（970-72行詩）；這時愛蜜兒慢慢伸出手去，似乎要撫慰他，但馬上又將手縮回身後；達杜夫見狀，放膽熱烈愛撫她的腳踝、身體乃至親吻她的頸子。他把頭枕在她的膝上，手不安分地伸入她的裙下，愛蜜兒說：「你對我解釋的辭令相當強烈」（第1002行詩），一把推開達杜夫。

愛蜜兒一逃走，達杜夫緊追在後，盡最後一次努力，「原諒我情不自禁，冒犯了您」（第1010行詩），雷聲復響，達杜夫腳步跟蹌，愛蜜兒被他翻倒在椅上，重複有如遭到雷擊的身體姿態，他大喊「人非肉體凡胎」（第1012行詩），靠在椅上，嗚咽，情緒稍稍紓解，坐了下來，愛蜜兒跪在他的身旁，要他放棄瑪麗安娜，達米斯瞬間衝入房間。

以上誘情戲演繹偽君子如何在女體身上見證神之存在，情境曖昧異常。達杜夫的兩長段獨白，明目張膽地混雜神聖的辭令和赤裸的情慾，歷來的詮釋傳統認為偽君子使用神聖詞彙以包裝赤裸的情慾。然而，封丹納從第二段獨白起，在雷聲經營的超驗氛圍烘托下，越發沉浸於狂喜的心態中，加上身不由己的女主角幫襯，更弔詭地反證其熱情的真誠與可信，而非可鄙或虛偽。

到了四幕五場，達杜夫站在仰倒桌上的愛蜜兒身前，露骨地表示「私下裡犯罪不叫犯罪」（第1506行詩），臉孔卻仰望上蒼。這矛盾的動作，一邊明白表露肉慾，同時抬頭看天，在在使人感受到偽君子似非

圖4 達杜夫與愛蜜兒 （Cl. Bricage）

而是的真誠信仰──愛蜜兒的見愛，就是他的正果[78]。而嘉絲達兒蒂也超脫傳統，演出以色誘人，卻差點反遭誘惑的女主角。

男、女主角如此模稜兩可的演繹，深度刻劃了角色的矛盾。結局，達杜夫被眾人架到桌上平躺，身上覆罩白布，猶如供神的祭品。這個遭到犧牲的象徵性結局，呼應下一齣戲無神論者唐璜的下場；達杜夫與唐璜皆被導演詮釋為無神論的烈士。

10・3 冷面的愛情騙子

狄朗塑造的唐璜為沒落貴族之後，他的穿著講究，舉止優雅，然而臉色慘白，近乎面無表情，像是費里尼電影《卡薩諾瓦》（*Casanova*）中主

78 "Et mon coeur de vos voeux fait sa béatitude"（第1442行詩）。

角的造型。他的雙手偶爾抽搐,步履時而踉蹌,激動時容易心悸,個性暴躁,對待下人尤其惡劣。爭逐女色,是唯一還能讓他心動的事情。

狄朗首度登場即清楚勾勒這個角色的輪廓。他一手持書,神色平靜地邊讀邊上場。不一會兒,為了逼老斯嘎納瑞勒回答,他掐僕人的喉頭(「什麼?說!」),接著逕自坐下表述自己對女人的看法。唐璜越說越激動,呼吸跟著變得急促,最後捧心倒在椅上。斯嘎納瑞勒忙著為他拭汗,將手巾蓋在他臉上,讓他靜坐休息。稍後,斯嘎納瑞勒跪在唐璜椅邊規勸他,一聽到提起「神聖的」婚姻,唐璜一臉不耐煩地起身走開。待聽說到無神論者的下場,唐璜拽起跪在地上的老僕人,將他搡得倒地不起,雖然如此,後者仍懇切地不住勸說,甚至於滴下幾滴老淚。唐璜這時乾脆走出場外,任僕人獨對空台發表大道理。

隔了幾句話後,唐璜再度邊讀書邊走上場,對好言相勸充耳不聞,但斯嘎納瑞勒仍不死心地滔滔不絕,一邊端起椅子,跟在唐璜身後走,似乎深怕他會再度昏倒。斯嘎納瑞勒越勸越激動,唐璜命他平靜下來,兩人的關係隨之和緩下來,甚至快樂地聊起死於唐璜劍下的統領、追獵的新對象,數度同聲哈哈大笑,主僕的共犯關係清楚浮現[79]。

這場亮場戲表露了唐璜的個性與為人。他是個俊秀的世家子弟,捧著書讀上場,塑造出一名讀書人的形象,一如卡薩諾瓦,儘管他看書,經常是為了避開旁人的囉唆。例如第三景,面對艾維爾的哭訴,他騎在跪地的斯嘎納瑞勒身上看書。唐璜的心態封閉,諫言向來進不了他的耳朵。第三幕開場,斯嘎納瑞勒習慣性地數落他,他乾脆在一旁睡覺。同幕第四景,艾維爾的兩個兄弟為了他而大起勃谿,他自在一旁優雅地起

79　唐璜的亮場戲,充分證明前文所述演員情緒之迅速轉變,前後看似不相連貫,其實,演員不過是不斷針對外界的刺激而立即反應。

舞，連轉數圈後出場。隔一會兒，他再度上場，右手上樓一隻鴿子，左手持書，一副怡情養性的悠閒狀，任憑怒氣沖沖的兩兄弟大打出手[80]。

即使爭端因他而起，也完全沾惹不上他的身。五幕三景結尾，面對苦口婆心勸他的斯嘎納瑞勒，唐璜又使出老把戲，暫時出場，再手持鴿子上場把玩。下一場景老父造訪，唐璜手持鴿子，跪在地上，裝出虔誠祈禱的姿態。四幕六景與艾維爾同台，唐璜諦視自己在銀盤中的反影，沉浸在自我的世界裡，十分自戀。讀書、把玩鴿子或欣賞自己的容顏，對周圍不聞不問，唐璜散發高貴的氣息，難以親近。身為主角，臉上幾無任何表情的唐璜，與外界保持一定的距離，因此反倒像是自己人生的旁觀者，而非其主宰[81]。

瀟灑的唐璜卻不太管得住自己的情緒。他從一上場就因細故修理老僕人，對付彼耶侯（救命恩人）、窮者（原欲施惠的對象）、狄曼盧（債主）也是拳打腳踢。唐璜自觀自得的平靜心態一經刺激，可迅速惡化為火爆的脾氣。即使對待自己愛慕的女人，在很短的時間內，唐璜起先是出於崇拜情人的心態，接著跪在情人面前親吻她的鞋子，熱烈地愛撫，最後卻總是差點以強暴收場。見到女人，唐璜會心悸，全身會不由自主地興奮，可是，他只有生理的反應而缺乏內心的感覺。

不動情的時候，唐璜甚至予人以虐待情人取樂之感。他兩次見到自己的妻子，頭一次讓她跛著腳走路哀求自己，第二次任她在地上跪爬，

80　其實完全是在鬧劇的格局中施展：兄弟二人臉色刷白，雙頰塗紅，頭戴小捲假髮，衣飾繁複，原本就是鬧劇中的傻公子哥兒造型。兄弟倆動手動腳，打得汗流浹背，互掐對方喉嚨欲置對方於死地，最後搞得精疲力竭，連坐都坐不直，言語變成嘔嘔噥噥的叨念，觀眾看得大樂。

81　柯爾泛說得好，唐璜儼然是抱著事不關己的態度貫穿整齣戲，儘管演的是自己的故事，Corvin, *op. cit.*, p. 225。

拳打自己[82]。兩名迷戀他的村姑，受他的挑撥，為他大打出手，他本人逕在一旁起舞，偶爾插入戰局火上加油，唯恐兩人打得不夠猛烈。

唐璜在維德志的舞台上腳程甚快，似乎迫不及待地想趕緊走完人生的行程。終場，他迫切地跳上餐桌，伸手握住統領石像伸向自己的手，臉上出現陶然但略微困惑的表情，彷彿自己正在追逐死亡（史川卡扮演）這個他最渴望的女人，企盼自己能夠心醉神迷以終[83]。

莫理哀筆下的唐璜，從頭到尾未曾懷疑過自己的無神論調，主角最終不能免俗地墜入地獄。維德志卻認為，本劇實際上披露無神論者的勝利，因此狄朗擔綱的唐璜，連赴死都顯得懇切與熱情，最後也似乎弔詭地得到了滿足。他倒斃在桌上，宛如供桌上的犧牲品，相對於傳統墜落地底——地獄深淵——身亡的結局，維德志的舞台調度暗示主角為無神論捐軀的含意。

10.4 狂嘯的憤世者

德薩埃爾扮演的憤世者，可說是四部曲中最透明可解的人物，他從幕啟至終場，全仰賴一股怒火支撐自己的氣勢。導演借助暴風雨聲效以及昏暗的燭光營造人生漫漫長夜之感，德薩埃爾則將主角身陷其中覓無出路之絕望，化成一股難以排解的怒氣對外發洩。他習慣性地大動肝火，兩眼翻白，聲調抬高，音量儡人，雙手大幅度揮動。一旦情緒失控，他順手抄起燭台示警（開幕戲面對費南特），或抬椅準備攻擊（四幕三景面對塞莉曼娜），或摺倒椅子出氣，或張牙舞爪威脅下人。

比較平靜的時刻，阿爾塞斯特亦眉頭深鎖，臉色抑鬱，氣壓低迷，惡言相向。年輕的德薩埃爾突出憤世者一角無邪、無知、無可救藥的童

82　原是基督徒贖罪的方式之一。

83　Durand, *op. cit.*, p. 85.

真面，從世人的眼光看來，實與白癡的行徑無異（*ET III*：128）。這個憤世嫉俗者的問題，不在於考慮是否要離群索居，而是根本就拒絕進入俗世，阿爾塞斯特拒絕學習人的社會化行為[84]。劇終，當他表示要遠遁人世，眾人隨即發出陣陣詭異的笑聲，他在眾目睽睽之下步出舞台，導演認為主角自此步出人世（*ET III*：124）。主角始終如一的憤怒，幾乎毫無其他心理轉折可言，是維德志對莫理哀晚年心境的揣摩與想像[85]。阿爾塞斯特的憤慨，反映的實是內心的脆弱。

從另一個角度來看，阿爾塞斯特之所以怒不可遏，是因為他對於女主角愛不能抑。這款深情，使得其他兩名女角艾莉昂特與阿席諾埃，均對他表示愛慕與景仰：她們兩人皆曾跪在男主角面前示愛（分別於四幕二景與三幕五景）。反諷的是，阿爾塞斯特的最愛，卻是全戲最膚淺善變的女人，她完全認同社會風行的表面價值。這是主角的悲哀。

總言之，四部曲從重建莫劇表演的傳統入手，以十二名演員，採一式布景、一桌兩椅、一根棍棒，輪流搬演四齣定目劇本。演技著重角色的行為與反應，角色內心激烈的波動均化成動作對外迸發，使得演出高潮迭起，觀者從而強烈感受到莫劇對白原初的活力與動能。在此同時，

84　Benhamou, Sallenave, Veillon, *et al.,* éds., *op. cit.*, p. 243.

85　維德志1988年於「夏佑國家劇院」總監任內再度搬演《憤世者》。相隔十年，導演對人性的理解更深，在演技上要求更深入、細膩的探索，演員的感情表現具層次感，而不僅止於耽溺情感的發洩而已。全戲籠罩在低調的喜劇氛圍裡。由克爾布拉（Patrice Kerbrat）擔綱的主角，其造型出自米尼亞（Mignard）有名的莫理哀中年繪像，蓄髭，雙眼流露些許憂鬱的神情，猶如莫理哀的分身。克爾布拉的深入演技，令觀眾見識到「憤世者」的悲憤和挫折，源自於劇作家不被了解的孤寂；維德志將主角比喻成以憤世出名的「雅典的提蒙」（Timon of Athens）。在劇情的詮釋上，導演強調阿爾塞斯特、塞莉曼娜（Dominique Blanc飾）與歐龍特（Pierre Romans飾）的三角戀愛關係，參閱楊莉莉，〈孤獨者的形象或女性主義的先驅？莫理哀《憤世者》的舞台詮釋〉，《表演藝術》，第98期，2001年2月，頁92–97。

導演妙用古老的喜劇噱頭，盡情和演員在喜劇與悲劇交接的模糊地帶，探索兩者的臨界情緒。一再揮舞的棍棒／手杖，暴露莫劇原始的角力本質。為了披露作者創作這四齣戲時心頭揮之不去的焦慮，演員發展出一貫的情慾表演公式，藉以反映主角愛恨交織的矛盾心態。同時，四位男主角又能流露出不同的風采與韻味，四齣戲因此看似如出一轍，卻又展現出四種不同的氣象。在人的世界之上，一再扣緊關鍵對白迴響的雷聲，強而有力地營造先驗的空間，而大搖大擺的小吏縱然戲分不多，亦足以使人感受到絕對的威權。在重建莫劇表演傳統的先決條件下，維德志不獨有所繼承，更多所發明，整體演出生動、新鮮、充滿生命力，屢屢讓觀眾見所未見，且意味深長，故能歷久彌新，進而啟迪了新世代的導演。

第六章 活絡拉辛的記憶

> 「比如遠古的劇場，拉辛劇場的奇異性比起他的熟悉性，對我們而言更相關也更受用：拉辛與我們的關係，在於之間的距離。欲保存拉辛，在於拉開他與我們的距離。」

——羅蘭・巴特[1]

法國新古典主義巨匠拉辛的作品，向來被視為法蘭西古典戲劇完美的典範，是歷久彌新的經典、世界文學的瑰寶。不過說起舞台演出，與超人氣的莫理哀相較，拉辛卻稱不上受歡迎。進入廿世紀後，拉辛的舞台演出顯得零星，儘管偶或出現耀眼之作，終究難以蔚成風潮[2]。而維德志從導演生涯初期即開始在克難的條件下執導拉辛，一生共導演其四部傑作——《昂卓瑪格》（Andromaque）、《費德爾》（Phèdre）、《貝蕾妮絲》（Bérénice）以及《布里塔尼古斯》（Britannicus），他是當代極少數持續搬演拉辛劇作的導演。

這一方面是因為維德志深愛拉辛，另一方面，則源自於他對語言的狂

1　Roland Barthes, *Sur Racine* (Paris, Seuil, 1979), p. 143.
2　根據統計，「法蘭西喜劇院」從1680年8月25日至1978年年底，在60齣至少搬演五百次以上的熱門戲裡，拉辛只有八部劇本上榜。而從1954年元旦至1978年年底的25年間，共有49部作品演出場次破百，其中拉辛只得兩齣（《昂卓瑪格》與《布里塔尼古斯》），見 Sylvie Chevalley, *La Comédie-Française hier et aujourd'hui* (Paris, Didier, 1979), pp. 84-86。

熱，而亞歷山大詩律（l'alexandrin）作為法語的高度淬鍊，自然是他心繫之所在。同時，維德志對搬演古典劇作有獨到的看法。這四齣拉辛詩劇的演出在不同的製作條件下各有考量，也因而呈現四種不同的面貌。

1971年，在導演生涯的初期，維德志即從拉辛第一齣成熟的悲劇《昂卓瑪格》，開始探索新古典悲劇。四年後，他在「易符里社區劇場」（le Théâtre des Quartiers d'Ivry）工作，與音樂家阿貝濟思（Georges Aperghis）合作，推出拉辛畢生的代表作《費德爾》。1980年，他在離開易符里之際，與巴黎西郊的「阿曼第埃劇院」（le Théâtre des Amandiers）聯合製作哀婉動人的《貝蕾妮絲》。翌年，他又選擇了《布里塔尼古斯》作為自己接掌「夏佑國家劇院」的三齣開幕戲之一。

這四齣戲中，《昂卓瑪格》與《費德爾》發生在紀元前，隸屬神話的範疇，《貝蕾妮絲》與《布里塔尼古斯》則是羅馬歷史劇[3]。因此，《昂卓瑪格》與《費德爾》容許導演超越史實的框架，而另兩齣歷史宮闈劇，則不得不受制於史實的記載[4]。其實，無論寫作的題材為何，拉辛劇作反映他生長的時代與生活環境，凡爾賽宮的主人路易十四，以及簇擁他的王公貴族於劇中呼之欲出。

在表演上，七〇年代初期的《昂卓瑪格》充滿實驗精神，六名演員從朗讀劇文出發輪流飾演八名角色，劇情因而顯得分崩離析，但基本結構則清楚浮現，這是維德志解構主義時期的力作。進入七〇年代中期，《費德爾》從新古典詩劇的根基著手，再創亞歷山大詩行的唸法，台詞

3　一般的分法是將《昂卓瑪格》和《費德爾》歸於希臘悲劇，《貝蕾妮絲》與《布里塔尼古斯》則歸於羅馬悲劇。

4　A. Vitez & Gildas Bourdet, "Conversation entre Gildas Bourdet et Antoine Vitez sur *Britannicus de Jean Racine*", propos recueillis par A. Milianti, *Le Journal du Théâtre National de Chaillot*, no. 1, juillet 1981, p. 4.

半唱半唸，以凸顯其絕對的形式，舞台演出透露宮廷／戲劇／儀式之間的糾葛關係。到了八〇年代，《貝蕾妮絲》以敷演劇情故事為依歸，強調新古典悲劇演出的成規，藉以強化表演的形式，使之趨於嚴謹，唸詞開始顧及拉辛詩文自然天成的一面，迥異於前兩齣戲的造作。緊接著在《布里塔尼古斯》，維德志首度以古羅馬的白袍（toge），明確標誌劇情發生的歷史時空，政爭與情變衝突處理得高潮迭起，引人入勝。

　　這四齣舞台作品體現了維德志搬演新古典詩劇的四個方向，他對劇本與表演的態度隨著時間與工作環境的改變而有所調整，其利弊得失值得深究，以為借鏡。

1 展現時間的斷片

　　將經典名劇搬上今日的舞台，維德志指出其關鍵：這是「社會或國家記憶的問題」。而「積極活絡我們的社會記憶、語言的記憶、文化的記憶」，意即「我們國家的種種記憶」，為遠大的志業，這是所有文化、藝術活動「生命力之所繫」（TI : 192），排練經典名劇的重要性不容置疑。

　　問題在於，戲劇的記憶涉及表演傳統的問題。就執導拉辛而言，維德志除了一向反對社會學的演出觀點外[5]，對於古典悲劇演出形式日趨中庸、謹守分寸、淡而乏味的（douceâtre）方向也感到不滿（TI : 391）。十九世紀末以降，中產階級普遍欣賞「自然」、生活化的演技。然而，拉辛採十二個韻腳的亞歷山大詩律行文，從根本上即遠離日常言語，且題材回溯古希臘羅馬時代，作品瀰漫想像的神話氣氛，更遑論拉辛篤信之冉森教義（jansénisme）往往左右劇情的發展，這一切使其距寫實的背

5　特別是普朗松（Roger Planchon）導戲的傾向，參閱第五章注釋10。

景更加遙不可及。

　　不過，寫實主義所向披靡，以搬演古典劇作為己任的「法蘭西喜劇院」，進入廿世紀亦逐漸傾向淡化詩劇，常將拉辛精妙的詩句當成尋常的散文對話道出[6]，演技徘徊在講究言下之意的心理琢磨，以及古典悲劇重朗讀的兩極之間。巴特（Roland Barthes）於《論拉辛》（*Sur Racine*）分析道：擁古典表演傳統自重者，慣採音樂般的調性朗誦詩句，表演著重詩劇的整體音樂調性，以求聽來悅耳；生活演技派，則常透過強調個別字眼表露角色的心跡。然而，泯滅亞歷山大詩體的特性，將其拉近日常的言語，或反之，將其昇華至音樂的境界，皆未得其真諦——與今之距離[7]，這是維德志執導拉辛悲劇的出發點[8]。

　　針對如何拿捏「古劇今演」之時代落差難題，維德志呼應儒偉（Louis Jouvet）的看法：一般俗稱的表演傳統，不過是一堆一再相互抄襲的手段、訣竅與怪癖而已；與這些墨守成規的表演糟粕相較，真正的「傳統」包含戲劇史的所有層面，是「持續的戲劇演練、演出、作品、演員與觀眾」[9]。演練真正的戲劇傳統，維德志點出問題的核心，在於有意識地運用戲劇表演的成規（les conventions théâtrales），這是梅耶荷德畢生的追求，繼往開來之際，不為傳統的表象所欺，又有所突破，方能

6　更確切地說，從1930年代起，法國古典悲劇的演員逐漸捨棄「朗誦」（la déclamation）的傳統，改以較平實的語調道出，使得角色較具人性，較像真人，這當中，除了寫實主義的因素之外，舞台劇導演開始掌握詮釋劇本的權力，也影響了演員唸詞的方式，參閱 J. G. de Gasquet, *En disant l'alexandrin: L'acteur tragique et son art, XVII^e-XX^e siècle* (Paris, Honoré Champion Editeur, 2006), pp. 244-46。

7　Barthes, *op. cit.,* pp. 136-39.

8　巴特《論拉辛》於1963年出版，是首部顛覆學院派詮釋拉辛的著作，深具震撼力。維德志認為，巴特與拉辛詮釋傳統的決裂態度，比起對拉辛作品的解讀，更為重要，見A. Vitez & M. Scali, "Un plaisir érotique", *Théâtre en Europe,* no. 1, janvier 1984, p. 84。巴特的決裂態度，也影響了維德志導演的方向，特別是在《昂卓瑪格》與《費德爾》兩齣戲裡。

9　Louis Jouvet, *Témoignage sur le théâtre* (Paris, Flammarion, 1952), p. 214.

延續古典戲劇真正的生命。

在活絡過去記憶的前提下，維德志對經典名著的意旨向來抱持完全開放的態度。他視所有的文學著作為待解的謎題，意即沒有先行存在的意旨，而是必須經過解讀方能了解。古典名劇由於時空之隔，他比喻為「來自歷史深處的怪獸，在別的地方，從可以流通的走廊上冒出來」（TI：194）。不容輕忽的是，經典名劇一如獅身人面怪獸史芬克斯（Sphinx），它以生命的存亡要求謎底；這也就是說，解讀經典，被視為攸關人類存亡的志業[10]。

過去的經典，在維德志看來，並非如常人所信，為保存完善的藝術珍品。今日重新搬演經典名劇，絕非只是將堆積在作品上一層又一層的塵埃抹除，重新上蠟，即可恢復昔日的光彩。事實上，古典劇作本身也可能發生質變。維德志比喻論證道：經典古劇實為「碎裂的建築」，有如「沉沒海底的古帆船」，美麗但神祕，因為它原始的指涉與作用已難以確切考證。今日導演的任務不在於修護古物或重新組裝，而是利用這些碎片製造新的東西，關鍵在於「展現時間的斷片」（montrer les factures du temps）（TI：188）[11]，這是維德志執導拉辛傑作的立場，旨在重建古典名劇，而非再現。

2　暴露文本的結構

《昂卓瑪格》是維德志1971年由表演教學而發展出來的實驗性演出。參與的六名演員全是他的學生[12]，他們身著平日服裝，演出只使用一

10　參閱第一章第3節「翻譯即導戲」。

11　有關維德志對搬演古典名劇的看法，參閱附錄3 。

12　Arlette Bonnard, Yann Le Bonniec, Jany Gastaldi, Jean-Bernard Guillard, Josée Lefèvre, Jean-Baptiste Malartre.

張木頭長桌、兩張椅子以及一座雙面梯。

　　根據比斯寇斯（Denise Biscos）的分析，戲開演時，全體演員手持劇本入場，他們或坐、或立、或爬上梯子，沒戲的演員，便坐在舞台邊緣的凳子上。開場，奧瑞斯特（Oreste）代表希臘前來艾皮爾（Epire），在國王畢呂斯（Pyrrhus）的宮中巧遇心腹（confident）皮拉德（Pylade），兩名男演員圍著長木桌表演久別重逢之樂。這張桌子先是皮拉德見到奧瑞斯特來到的岬角，繼而化為兩名好友搏感情的角力場。接著，兩人立於桌前不動，一名女演員走到中央站定，加上原先已爬上梯子的女演員，四人拿出劇本，分讀奧瑞斯特的長篇獨白（第40-100行詩）。這長段台詞（tirade）的作用有如前情提要，維德志因此認為不必演出，用朗讀交代即可[13]。此次演出「讀劇」的機制於焉建立。

圖1　《昂卓瑪格》開場，奧瑞斯特巧遇皮拉德　　　　　（A. Vitez）

13　Denise Biscos, "Antoine Vitez à la rencontre du texte: *Andromaque* (1971) et *Phèdre* (1975)", *Les voies de la création théâtrale*, vol. VI (Paris, C.N.R.S., 1978), pp. 199-202.

　　這齣《昂卓瑪格》從讀劇出發排戲，維德志指導演員咀嚼詩行的韻味與結構。三男三女輪飾八名角色，演員與角色根本不可能合而為一，古典角色最為人稱道之心理深度感被摧毀殆盡。不僅如此，輪演的機制透露劇情的基本架構。維德志堅持：演員是搬演《昂卓瑪格》這個劇本，而非扮演特定的單一角色（*TI*：474；*ET II*：267）。他甚至主張本劇沒有角色可言；認真說起來，劇中只有一個角色——做夢的拉辛，劇作家透過戲劇角色向外投射自己的幻想，因此整齣戲的語言風格一致（*TI*：476；*ET II*：263）。維德志關注拉辛文本的書寫（écriture），刻意於演出時披露其肌理，並加入其他文本一起演出，一來用以提示劇情根本的結構，二來強調歷久彌新的主題。凡此種種，都可見一個剛出道的導演亟欲突破表演窠臼的努力。

2・1　與文本赤裸的接觸

　　這齣不假修飾的《昂卓瑪格》凸顯文本、演員與表演空間赤裸的相遇，維德志從一開始就拒絕將人盡皆知的文本，以想當然爾的形式呈現（*TI*：332；*ET II*：265）。七〇年代的維德志根本不把文本視為「戲劇狀況的附加現象」（épiphénomène），而是超脫其情境，將連續的情節視為一系列的原子核處理，想方設法將每個原子核（每句詩）引爆成功，使其綻放耀眼的光芒（*TI*：158）。事實上，也唯有將劇作整體分解，個別擊破，方能將對白從詮釋傳統中解放出來。

　　就彰顯劇本的書寫組織而言，劇首，一名男演員上前宣布演出的劇名、劇作家與場次[14]，演員上台也先行宣布自己飾演的角色，例如：「我

14　不過，維德志於正式演出時刪掉第一句舞台指示：「奧瑞斯特在歷經長途跋涉後，抵達艾皮爾」，因為這句指示為後人所加，Biscos, *op. cit.*, p. 210。

演昂卓瑪格」。再者，出任畢呂斯的演員，甚至在說他的上場詩前八行（173-80行詩）時，特別聲明詩行數[15]。這些受「史詩劇場」啟發的表演策略強調文本的結構，也建立了表演的機制。

在外加的文本方面，其一，是一句劇情的提要：「奧瑞斯特愛愛蜜翁，愛蜜翁愛畢呂斯，畢呂斯愛昂卓瑪格，昂卓瑪格愛艾克托，艾克托已亡。」（"Oreste aime Hermione qui aime Pyrrhus qui aime Andromaque qui aime Hector qui est mort"）[16]。這句劇情摘要先是在四位演員分別唸完第100行詩後，由一位女演員道出。其次，是在第342行詩，當昂卓瑪格勸畢呂斯回到愛蜜翁的身邊時再度提及，最後則是在第1254行詩，當愛蜜翁命令奧瑞斯特將逃命的船隻備妥[17]。由此可見，這句反覆再三有如「老調」（ritournelle）的劇情提要，每回皆出現在情節可能逆轉的契機，可是悲劇的命運卻早已確定，諷刺之至。此外，這句老調標示一系列愛情追逐的數學結構[18]，主角居於這句提要的相對位置，比起他們心儀的對象，要來得重要，這點反映拉辛悲劇「形勢比人強」的結構特質[19]。

其次，維德志於三幕六景，昂卓瑪格懇求畢呂斯手下留情時，插入阿拉貢（Louis Aragon）反省女主角悲劇命運的一段散文詩。本次演出力求語義開放，唯有這場戲刻意標榜表演的主旨。在插入散文詩之前，維

15　*Ibid.*

16　Lucien Goldmann認為這句流行的劇情摘要有誤，因為這句話的前三位人物奧瑞斯特、愛蜜翁與畢呂斯，誠然皆為聽憑情感擺布之人，然而，昂卓瑪格卻是位真正的悲劇人物，她肩負兩項超越時空的道德責任──忠於亡夫艾克托並保護孤子，因此這四名主角之重要性不能相提並論，見其 *Situation de la critique racinienne* (Paris, L'Arche, 1971), p. 61。

17　Biscos, *op. cit.*, p. 212.

18　十九世紀的學者已注意到：拉辛擅長利用少數幾名角色之間的排列組合，演繹多重人際關係，使得劇情的架構有如奠基於數學排列組合之上，其嚴密的結構被比喻為高精密的機械裝置，見 Jean-Jacques Roubine, *Lectures de Racine* (Paris, Armand Collin, 1971), pp. 126-27。

19　Barthes, *op. cit.*, pp. 24-25.

德志安排三位女演員，輪流道出昂卓瑪格細數自己於特洛伊城遭兵燹、目睹至親慘死、淪為奴隸、以致步上放逐之途的過程（926-46行詩）。昂卓瑪格分裂成三人詮釋，象徵人類史上無數遭逢同樣悲慘命運的女人。她們跪求、倒懸（於梯子上）、撲倒在地，而高高坐在寶座上的權力象徵人物 —— 畢呂斯坐在置於桌上的椅子 —— 卻無動於衷。

圖2　三幕六景，史上無數的昂卓瑪格　　（A. Vitez）

　　緊接著，一名男演員登台朗讀阿拉貢的詩文，此時全體演員皆出場以示隆重。阿拉貢從文學上的昂卓瑪格，推及史上無數同樣遭受家國崩毀、至親被屠、以致於流放他鄉、慘遭奴役的女性。他寫道：

「詩章以及剽竊的發明自有人類以來並寫詩昂卓瑪格亦然如果我把
她當成我的影子昂卓瑪格在人類的每個腳步後面都有昂卓瑪格我
轉身我回顧我的人生其中充滿了昂卓瑪格啊分離的命運我曾經活
在被放逐的人之間艾克托身亡的悲慟這個軀體被拖在地上跑的回
憶在特洛伊的城牆上白馬起煙在它們後面艾克托的身體被拖在地
上跑在這個圍剿與出走的世紀經過所有的囂嚷中國與德國的路上
沒有門的船隻任憑海浪的拒絕普瑞斯特女人或者是不知來自何方
的猶太人掉在邊界陷阱裡的鳥兒離開故國的椎心之痛昂卓瑪格昂
卓瑪格淪落那個征服者手裡昂卓瑪格懷抱著她的孩子在這個不必
然是王后的時刻昂卓瑪格丟掉這部載著廚具與節慶用披肩的破車
　　啊這首曲子來自何處從那把吉他的喉嚨或者是那個轉經輪
　　它吱啞的聲音像是街角傳來的手風琴聲一隻猴子坐在琴上還有
　　一個人失明斷斷續續地僅憑記憶轉動手把」[20]。

這段散文詩是刺激維德志執導本戲的起因，特別是多至不可勝數的

20　"La poésie est tout autant qu'invention plagiat depuis qu'il y a des hommes et qui font
des vers Andromaque aussi bien si je la prenais pour mon ombre Andromaque il y a des
Andromaque à chaque pas des hommes je me retourne et je regarde ma vie à retours c'est
plein d'Andromaque ô destins séparés j'ai vécu parmi les exils le deuil d'Hector le souvenir
de ce corps traîné sur les remparts de Troie où fument les chevaux blancs derrière eux traînant
le corps d'Hector dans ce siècle de sièges et d'exodes tout le clameur traversé routes de Chine
ou d'Allemagne bateaux sans portes portant par les mers refusées les femmes de Prestes
ou les Juifs de nulle part d'oiseaux pris aux pièges des frontières coeurs à la patrie arrachés
Andromaque Andromaque à quel vainqueur jetée Andromaque emportant son enfant dans ses
bras pas nécessairement reine à cette heure Andromaque abandonnant le pauvre chariot qui
portait les ustensiles de cuisine et le châle des jours de fêtes
　　Ah d'où me vient cette chanson de quelle gorge de guitare ou de quel moulin à prières
　　cela grince comme l'orgue dans la rue où le singe perche et l'homme
　　aveugle tourne la manivelle par à-coups de sa mémoire", Aragon, *Les poètes* (Paris,
Gallimard, 1976), pp. 107-08.

昂卓瑪格這個意象，深化他排練此劇的動機[21]，使得表演主旨得以於情愛之外，擴充至「權力、戰爭、放逐、屠殺」等議題上（*TI* : 475）。

2・2 變動不居的角色

　　《昂卓瑪格》演出最具新意之安排，莫過於角色的輪演。從輪演表來看[22]，第一幕主角固定不變，唯有奧瑞斯特的心腹皮拉德（第一景）與畢呂斯的心腹費尼克斯（Phoenix）（第四景）由同一名演員出任。第二幕，開幕戲的畢呂斯未換人演，藉以強調他在前兩幕戲的權威地位，奧瑞斯特一角則換人主演直至本幕戲結束，而愛蜜翁一角，則於第一、二景分別由兩名女演員詮釋。進入第三幕，走馬換將的速度稍微加快，奧瑞斯特與畢呂斯兩名男主角皆換人演出，不過他們詮釋的角色一直維持至本幕戲告終不變，女角方面則起了大變動：愛蜜翁在第二、三、四景分別換了三名女演員，昂卓瑪格則有兩名女演員輪演。第四幕，進入瘋狂的追逐，所有角色一概由不同的演員擔任，如此直至第五幕方才定下來，由固定的演員擔綱。換角的速度反映劇情進展之快慢，表演的真實幻覺被徹底破壞。

　　更關鍵的是，角色如此分派，透露他們之間的利害關係。《昂卓瑪格》利用三條交集的愛情線引發衝突：奧瑞斯特與愛蜜翁、愛蜜翁與畢呂斯、畢呂斯與昂卓瑪格。其中，畢呂斯與愛蜜翁只交鋒一次，奧瑞斯特和愛蜜翁四次，畢呂斯與昂卓瑪格兩次。首先，為突出畢呂斯與愛蜜翁唯一一次的會面（四幕五景），出任的男女演員也是唯一一次同台，藉以強調此次會面之獨一無二。其次，在奧瑞斯特與愛蜜翁的四次會面中，前兩回（二幕二景與三幕二景）皆由同一名女演員擔任愛蜜翁一

21　Biscos, *op. cit.*, p. 212.

22　*Ibid.*, p. 211.

角，奧瑞斯特則換人上場，透露出愛蜜翁隨著劇情的進展，如何用不同的眼光審視始終愛她如一的奧瑞斯特。再者，奧瑞斯特與愛蜜翁第三次面對面（四幕三景），以及畢呂斯和昂卓瑪格首度碰頭（一幕四景），皆由同一對演員擔綱，因為這兩場戲均攸關最後通牒，只不過前者由女人（愛蜜翁）下令，後者則由畢呂斯威嚇昂卓瑪格，四幕三景猶如一幕四景的變奏。

同理，這兩對男、女主角最後的對手戲（五幕三景和三幕六景），也由同樣的卡司出任，因為這兩場戲都是女主角面對深情款款、卻殺死自己心上人的男主角：三幕六景中，死於畢呂斯手下的艾克托橫梗於畢呂斯與昂卓瑪格的關係中；五幕三景，則是被奧瑞斯特刺殺的畢呂斯，阻礙愛蜜翁對奧瑞斯特用情[23]。運用同樣的卡司，直指一致的戲劇情境。輪演的機制，體現了前述拉辛悲劇「形勢重於個性」的情節結構。

2‧3 態勢與動作

《昂卓瑪格》以大破的解構面貌登場，可是在亞歷山大詩律的唸法上，卻回溯古典的傳統[24]。角色的心理剖析不再是重頭戲，重要的是，彼此的利害關係與文本（texte）的整體結構分析。維德志認定拉辛只寫角色的行為，以及彼此之間「支配、憎惡、慾求與同類相食的關係」，王公貴族身分只是個幻象，角色沒有自己的聲音／言語（*TI*：303）。他轉而指引演員深入挖掘每句詩豐富的意涵。

在演技上，文本整體的結構重於一切。因此為揭示特定主題，某些手勢會一再沿用。最明顯的例子，莫過於凡提到特洛伊（Troie）、艾克托或其子艾斯提納克（Astyanax），演員必兩手分別往斜上方伸展，下

23 *Ibid.*, pp. 214-15.
24 見下節《費德爾》演出之分析。

半身雙腿打開，使全身成為X狀，以象徵國破人亡之意[25]。從劇照看來，其他或以雙手掩耳，或用手表達拒絕或接受溝通，也是經常出現的手勢。演員的動作幅度大且清楚、明確，他們站在台上的位置，透露角色之間的關係，身體的姿勢更是舉足輕重：平等（二人所立位置平行）、優／劣勢（高低落差，尤其是畢呂斯常高坐在桌上的椅子）、挫敗（下跪或倒臥在地）、難以企及（兩名演員分別立於不同的平面上）等[26]。

　　演員走位慮及角色之間的心理距離。例如二幕二景，奧瑞斯特與愛蜜翁見面，她站在後面梯上，奧瑞斯特雖然看到心上人，可是兩人之間宛如被柵欄阻隔，無法接近。他爬到桌上想企及她的高度，卻徒增兩人之間的距離，彼此如同分別站在兩個孤島上。接著，奧瑞斯特跳下桌子，站在梯腳，仰望愛蜜翁說話，後者則有如一位王后在接見來訪的大使，這正是二人的官方關係[27]。

　　心腹與主人的關係，也可從他們的移位看出端倪。三幕六景，昂卓瑪格與心腹賽菲茲（Céphise）平行走垂直線，畢呂斯和費尼克斯則是走水平線；平行移位，指出主角與心腹之間的平等關係。從書寫結構來看，《昂卓瑪格》的心腹只與其主子發生關係，維德志遂將不發一語的心腹遣離場上，他們在台上不起任何作用，因此主角一開始對談，心腹立即退場[28]。

　　為求每句詩行綻放光芒，維德志利用自由聯想法，並援引其他典故。例如四幕開場，昂卓瑪格欲向心腹透露自盡計畫，她的身體往後倒，站在她身後的演員一名扶住她的雙肩，另一名抬起她的雙腿，二人

25　Biscos, *op. cit.*, p. 204.

26　*Ibid.*

27　*Ibid.*, p. 215.

28　*Ibid.*, p. 225.

猶如抱起一具將死之軀至長桌上休息，昂卓瑪格這才慢慢吐露自盡之意，狀如在交代後事[29]。維德志借用西方古典繪畫垂死光景的構圖，預先鋪排女主角之臨終，以烘托其自盡意圖之悲壯。事實上，昂卓瑪格於劇終非但未死，甚且受封為女王！

尾聲，深受愛蜜翁的刺激，奧瑞斯特的意識開始渙散。「我看到了什麼？是愛蜜翁嗎？我剛才聽到了什麼？」（第1565行詩），他雙手撐在桌上審視桌面的反影。「死的是畢呂斯嗎？而我真是奧瑞斯特嗎？」（第1568行詩），最後不支昏倒，所有演員上場將他抬出。全場演出彷彿出於奧瑞斯特的一場夢[30]。

維德志從讀劇入手，舞台演出強調詩行的結構與書寫組織，劇情分析採解構的策略，精心安排輪演的機制，一舉粉碎四名主角最為人稱道的心理深度感[31]。劇情的基本結構，取代個別角色的內心戲，成為表演的樞紐。這齣《昂卓瑪格》完全打破傳統，唸詞卻又饒富古意，剛出道的維德志令人很期待。

3 從歷史走廊冒出的奇獸

完成《昂卓瑪格》的翌年，維德志進駐巴黎南郊的易符里市，較為穩定的工作環境，讓他得以進一步探索拉辛的悲劇。這回他從根本下手，從亞歷山大格律出發，並與音樂家阿貝濟思合作，兩人主持一個「格律與詩律學工作坊」（l'Atelier de métrique et de prosodie），以《費

29　*Ibid.*, p. 229.

30　*Ibid.*, p. 232.

31　由於情節緊湊與戲分相當的四名主角，《昂卓瑪格》一向深受演員與觀眾的歡迎，其中四名主角性格迥異，其心理詮釋更是歷來眾所矚目的重頭戲，詳見Maurice Descotes, *Les grands rôles du théâtre de Jean Racine* (Paris, P.U.F., 1957), pp. 1-52。

德爾》為題材，探究拉辛詩文的音樂性[32]。維德志引導演員實驗拉辛詩文
的各種可能讀法，阿貝濟思再根據實驗的結果譜曲配樂，使得演員說詞
時而接近宣敘調（récitatif），時而又類似清唱劇（oratorio），音樂與詩
文緊密的相結合。

　　正如巴提（Gaston Baty）1940年執導《費德爾》時之剖析：嚴厲的
冉森教義、路易十四的貴族、以及沉澱在傳奇深淵爆發之原慾的低聲噪
鳴[33]，這三個層次相互交疊；如何調停風格與暴力、肉體的慾望與靈魂的
恐懼、人性與神祕等三大議題，在在考驗導演的能力[34]。維德志讓演員著
十七世紀貴族的服裝，在一引人聯想凡爾賽宮氛圍的小空間演出，拉辛
悲劇與路易十四朝廷的共生關係浮上檯面。

　　在演出的筆記中，維德志寫道：「古代、史前時代或拜占庭不過是
一種偽裝」，然而，目的並非為了掩飾對路易十四的指涉，而是為了反
映劇中人如何「用十二音節的詩主演自己的人生，在神話性的戲劇裡形
塑宮廷的劇場」（ ET II : 445）。回顧戲劇史，十七世紀欣賞《費德爾》
演出的觀眾，不可能看不出拉辛以無可辯駁的方式，暗示一個由專制君
主把持的宮廷及其逐漸石化的朝儀[35]。掌握劇中主角與路易十四「被馴

32　這點其來有自，與拉辛同時代的Bénigne de Bacilly，即已將詩的韻律與音調相提並論，
　　見其Remarques curieuses sur l'art de bien chanter (1668)。更何況，拉辛本人對詩文的音
　　樂性也異常講究，他所欣賞的女演員如La Champmeslé 也以優美無比的音質，與富有
　　變化的聲音見長，影響所及，後世的拉辛女明星如Julia Bartet或Sarah Bernhardt，皆具
　　相同的特質，Descotes, op. cit., pp. 194-200。再者，近代的法國導演以巴侯（Jean-Louis
　　Barrault）對拉辛詩文的音樂性最敏感，他導演的《費德爾》即企圖模仿交響樂的組
　　織，見其La mise en scène de Phèdre (Paris, Seuil, 1946), pp. 202-18。可惜，實際演出與
　　理想有差距。

33　"âpreté janséniste, noblesse louis-quatorzienne, et ce grondement assourdi des instincts
　　déchaînés au fond des abîmes légendaires."

34　Gaston Baty, Rideau baissé (Paris, Bordas, 1948), p. 193.

35　Bernard Dort, Théâtre (Paris, Seuil ,1986), pp. 236-37.

化、去勢的特權階級」之交集（*TI* : 333, 343），維德志凸顯宮廷／戲劇
／儀式的糾葛關係，演出強烈批判冉森教義禁慾的觀點，致使年輕生命
慘遭犧牲；昂揚熱烈的演技發揚角色發狂的激情，亞歷山大詩體果真成
為折磨人的刑具（*Ibid.*: 333, 384）。耐人尋味的是，由導演親飾的泰澤
（Thésée）比女主角更為搶眼，儼然成為場上的焦點。

3・1 「《費德爾》，首先是亞歷山大詩體」[36]

　　《費德爾》[37]是維德志所導的四齣悲劇中，唯一在詩句唸白上作全
面實驗的作品，主要是由於本劇詩律之精妙，堪稱獨一無二[38]。維德志在
唸白上嚴格遵循以下的原則：首先，為凸顯詩行的結構，每一行詩自成
一體，讀至句末便稍作停頓，不管詩句跨行（enjambement）與否[39]。其
次，每一行詩的十二個音節均清楚表現，字尾的啞音〔e〕讀出[40]，複合
元音（diérèse）一律分讀。第三，強調亞歷山大詩行交替運用的陽韻與
陰韻[41]，讓觀眾聽到一行詩的全部音節，且聲韻重於字義，如 "cher" 唸
成〔ché〕，或 "fils" 唸成〔fi〕[42]。這三個原則立意拉遠與日常言語的
距離，拉辛的對白聽來遂煥發一種獨特的魅力，但文本的連續感覺則不

36　A. Vitez & F. Varenne, "Antoine Vitez: *Phèdre,* d'abord l'alexandrin", *Le Figaro,* 5 mai 1975.

37　舞台與服裝設計Patrick Dutertre，演員有Richard Fontana, Christine Gagnieux, Murray Grönwall, Annick Nozati, Angela Sonnet, Nada Strancar, Antoine Vitez, Jeanne Vitez。

38　Henri Meschonnic, "Vitez dans *Phèdre* joue le rythme", *Europe,* nos. 854-55, juin-juillet 2000, p. 154.

39　劇評家Michel Cournot稱之為「孤島唸法」（diction insulaire），見其 "Retour à *Bérénice* par Antoine Vitez: Une lumière d'Italie", *Le monde,* 6 juin 1980。

40　如 "Une têt*e* si chèr*e*", Biscos, *op. cit.*, p. 242。

41　亦即將詩行字尾的啞音〔e〕讀出。

42　Biscos, *op. cit.,* p. 242。關於這點，大半的劇評家與詩律專家均持包容、甚至接受的態度，唯獨向來支持維德志最力的戲劇學者Anne Ubersfeld態度頗保留，見其"Jeux raciniens", *La France Nouvelle,* 26 mai 1975；以及*Antoine Vitez: Metteur en scène et poète* (Paris, Editions des Quatre-Vents, 1994), p. 37。

復存在。

維德志更指導演員強調疊韻（allitération）、重覆的字眼、以及特殊的句型結構，子音加重讀出，母音拉長，情緒激昂時提高音調，多方變換唸白的節奏與聲調。語義於是變得分歧，語言超越字義的框架，透過聲韻與節奏，激越地表達角色內心的種種折磨，演員賦予語音一種肉體性，他們特別訴諸詩律傳遞一種內在悲鳴，一種「人」這類動物非人的痛苦[43]。

猶有甚者，為求表現情感之衝擊激盪，維德志嘗試拉長超短的音節，或刻意強調所有格、定冠詞、連接詞、助動詞等平常認為不具意義的字眼（*ET II* : 451）[44]。他的作法讓人思及詩人瓦萊里（Valéry）對拉辛詩劇演出的建議：「千萬不要急著表達意義」，「欲詮釋溫柔、暴力的意涵，只能透過音樂透露。多花點時間強調單字的音律，因為意義尚未出現，還只停留在音節和聲韻的階段。在這個純音樂的境界逗留片刻，直到漸次湧現的意義不再傷害其形式」[45]。

此外，音樂的使用有效烘襯拉辛詩句的感染力。主演阿麗西（Aricie）的女演員（Jeanne Vitez）在台上彈奏羽管鍵琴，飾演泰拉曼（Théramène）的演員（Murray Grönwall）拉中提琴，扮演費德爾女侍潘諾普（Panope）之諾札蒂（Annick Nozati）為聲樂家，音樂不僅為演出定調，並經常與詩詞合而為一，致使演出幾乎像是一齣巴洛克歌劇[46]。

43　Meschonnic, *op. cit.*, pp. 155-56.

44　聲律學家Meschonnic認為，維德志透過重建亞歷山大詩律，營造了本戲的氛圍，見H. Meschonnic & G. Dessons, *Traité du rythme: Des vers et des proses* (Paris, Dunod, 1998), p. 87。有關本戲詩詞讀法的詳析，見Biscos, *op. cit.*, pp. 243-46；Meschonnic, "Vitez dans *Phèdre* joue le rythme", *op. cit.*, pp. 154-63。

45　Paul Valéry, *Oeuvres complètes*, vol. II (Paris, Gallimard, 1960), p. 1258.

46　Ubersfeld, *Antoine Vitez, op. cit.,* p. 37.

阿貝濟思主要是模仿呂力（Lully）與拉莫（Rameau）的調性，以羽管鍵琴或中提琴，在主角長篇回憶之際伴奏，例如依包利特（Hippolyte）憶及孩提時光（69-80行詩），或費德爾回憶如何飽受愛慾折磨（273-86行詩），音樂有助於渲染抒情的心境，增添古風。有時更用得很戲劇化，如二幕開場，依絲曼（Ismène, Angela Sonnet飾）告知女主人阿麗西國王泰澤之死訊，依絲曼的台詞全用唱的，反倒由阿麗西為她伴奏[47]。猶有甚者，潘諾普所有的台詞全用唱的，且以現代音樂伴奏，和其他演員的音樂風格截然不同[48]。

阿貝濟思也利用音樂強調詩句的主題、節奏與重覆的句法，維德志透過音樂凸顯名句，造成一種奇異的效果。如四幕二景，依包利特向父親自白的名句: "Le jour n'est pas plus pur que le fond de mon coeur"（「陽光不會比我的心底更純潔」，第1112行詩）。全句由十二個單音節的單字構成，演員封丹納（Richard Fontana）模仿西斯汀教堂（Chapelle Sixtine）閹人歌手（castrat）的假聲演唱，藉此暗示愛慾遭到閹割，重新吸引了觀眾的注意力[49]。

3．2 撩喚凡爾賽宮的記憶

迪德特爾（P. Dutertre）以簡要的符碼勾起觀眾對凡爾賽宮的記憶。本劇在易符里長14公尺、寬12.4公尺狹窄的「工作室」上演，舞台位居中央，長9公尺，寬3公尺，狹長的觀眾席分設於舞台兩長邊，各有五排座位，第一排觀眾伸手即可觸及演員。舞台採深色的拼花地板鋪面，一端擺置羽管鍵琴，另一端為一張古典的皮面高背椅，這是雅典王泰澤的

47　這其實是因為Jeanne Vitez能彈琴，而Angela Sonnet不能。

48　Biscos, *op. cit*., p. 249.

49　*Ibid.*

寶座。從王位的角度視之，舞台中間左側為潘諾普的椅子，她登場後即落坐於此。此外，舞台兩端以外的區位各有一張小桌子，羽管鍵琴後的桌子鋪著錦緞，上有枝形燭台；另一端，寶座右後方的桌子上有一只銅製「淚盆」（"bassine à larmes"）。拼花木頭地板、羽管鍵琴、古典高背椅、枝形燭台、銅製淚盆／水盆勾勒出太陽王時代的室內布置。

圖3　費德爾趴在地上懺悔，依包利特和阿麗西橫跨她起舞　（N. Treatt）

演員頭戴假髮，身著經過考證的精美歷史服裝，穿脫不易[50]。戲服上綴有繁複的花邊，加上層疊的設計，對演員的身體造成負擔。由於濃妝，且距離觀眾又近，演員看來宛如假人、奇獸，從遙遠的年代冒出來

[50]　戲服的帶扣亦為古式，演員需別人幫忙扣鈕、繫帶子才能穿好服裝，未上台前已切身體會古代貴族依賴下人服侍的生活（*TI*：196-97），這點反映了演出對十六世紀貴族社會的批評。

（*TI*：197）。

開場，演員於暗地魚貫登場，圍繞古琴站定，燈光這才轉亮，依包利特與太傅泰拉曼到位後（一幕一景），其他人緩緩退場，一邊仍回頭注視台上的動靜[51]。其後，每遇新角色上場或高潮時分[52]，均出現這個形式化的排場，演員宛如是一群簇擁著路易十四的貴族，正在演戲自娛[53]。他們舉手頭投足似遵循一套特定的儀式，彷彿身不由己地淪為禮儀形式的囚犯。

最顯眼的例子莫過於淚盆的使用：演員登場前，一律先至淚盆邊用手莊嚴地汲取眼眶裡打轉的淚珠，置入盆中，再步入場中演戲[54]；演員演到中途情感湧至立即奔赴淚盆流下眼淚；厄諾娜（Oenone）和泰拉曼甚至於一度在淚盆汲取淚珠，再分別滴在費德爾和依包利特的臉上[55]。形式化的動作，不僅強調舞台演出約定俗成的戲劇性，且支撐本次演出之儀式性，路易十四宮廷之矯揉造作被推到頂端[56]，成為一種表演的符碼。

3·3 愛即罪

拉辛採冉森教派的觀點重寫古希臘神話，演出遂利用基督教之悔

51　Biscos, *op. cit.,* p. 240.

52　如第三與第四幕交接時，群聚的演員發出嘆息與叫聲，厄諾娜最後站起來，面對坐在王位上的泰澤（四幕一景），*ibid.,* p. 273。

53　拉辛的演員無視情節發生的時代，穿著一律以宮廷的服飾為標準，在舞台上說話與行動遵循王室的禮儀；他們的語言正是宮廷用語。而拉辛筆下的主角皆為王侯將相，情節內容不離政治與愛情，原本就是王室生活的縮影。

54　這點印證維德志的名言：「悲劇，是淚水的故事」（*Tragédie, c'est l'histoire des larmes*），這是他的詩集標題（Paris, E.F.R., 1976）。

55　Biscos, *op. cit.,* p. 250.

56　這點幾乎是所有劇評的共識，以劇評家馬卡布（Pierre Marcabru）說得最為傳神：全戲極度展現「技巧、超出常軌的行為、優雅的殘酷、非人的典雅」，為一種導演「炫技」（virtuosité）的極致表現，"Le comble de la virtuosité", *France-Soir,* 14 mai 1975。這是單從形式方面去看戲的必然結果。

罪儀式，強調愛與罪之一體兩面：劇中人物凡身陷情網無不飽受良心的譴責，罪惡感深重至喪失心智或自求死路的地步，尖叫聲時起；可嘆的是，愛慾未曾因此稍減，男主角只能依照幻想形塑女主角的肉體而未敢一親芳澤，情慾遭到嚴重壓抑。受到阿拉貢的啟示，維德志認定費德爾只有十八歲，依包利特亦不過十三、四歲，兩人都在青春期，對愛的襲擊更難以招架，反應更為天真、直接與猛烈。導演強調費德爾瘋狂的熱情、孤立無援，她兩度細述衷情，均猶如遭受公開的審判，冉森教義受到強烈批判。

剛出道的年輕女星史川卡（Nada Strancar）主演的費德爾熱情如火卻飽受情傷，一登場即緊緊吸引觀眾的目光。一幕三景，她全身緊裹在厚重的外套裡，身體折成兩半，彷彿被衣物壓得抬不起身，任由奶媽扶持，口中稱要找陽光，一邊卻躲著光源。一落坐，開始寬衣解帶，脫掉鞋襪，打散頭髮，失魂落魄，年輕的身軀似再也無法承受任何束縛，台詞的殺傷力表露無遺。四幕六景，費德爾因嫉妒依包利特與阿麗西的戀情幾至發狂，她自問如何有臉「面見／我的祖先神聖的太陽神」（第1273-74行詩），一手解開領子袒露左胸，一邊頭往後仰、承接迎面照射的熾烈燈光，言行相悖，心境逼近狂亂[57]。

回到一幕三景，費德爾向奶媽敘述自己對繼子的熱情（269-316行詩）變成公開的告解，此時原本不在場的其他角色陸續登場：情敵阿麗西坐在古琴前，依絲曼、依包利特與泰拉曼站在費德爾的兩邊，此時尚未正式登台的泰澤，也現身在寶座後方，奶媽立於舞台中央外緣，面對潘諾普。費德爾試圖走近每一個人吐露心聲[58]，他們卻漠然以對，且阻

57　Biscos, *op. cit.*, p. 237.

58　新一代的法國導演奧力維爾・皮（Olivier Py）指出，拉辛之作並非慾望的悲劇，而是缺乏表白自由的悲劇，見其 "Mettre en scène le tragique", *Tragédie(s)*, dir. Donatien Grau

絕所有的出路，費德爾形同孤立[59]。結局亦類似，除了此時已身亡的依包利特與奶媽之外，其他角色皆上場聆聽費德爾對泰澤的告白；她面對泰澤趴在地上，雙手平伸，身體呈十字形，如苦修士般懺悔，「這是一位被天主棄絕的基督徒，這是一個活生生落在神手中的罪人」，十九世紀的夏波里昂（Chateaubriand）有感而發道[60]。學者莫尼埃（Thierry Maulnier）說得好，費德爾之所以有別於拉辛其他陷入情網的女主角，並非基於激情，而是源於強烈的罪惡感[61]，維德志強化了這個觀點。

　　從演出的角度解析，愛之路即為絕路，費德爾與依包利特雙線故事發展如出一轍。二幕五景，費德爾下意識地跪走，向坐在琴椅上的依包利特示愛（670-73行詩）；同理，四幕二景，依包利特亦跪走，不停拳打胸脯，向父親招認自己對阿麗西的愛情（1119-26行詩）。更令人心驚的是，費德爾向依包利特示愛時，絕望地迎向後者手持之劍，而依包利特向父親提及此事時，亦下意識地平伸雙手成十字狀，迎向泰澤手握之劍[62]。

　　也因為「愛即罪」，演員採形塑愛人姿勢的詭異動作，透露拉辛角色面對慾望的矛盾，傳神地印證巴特的推論：「拉辛表達的是疏離（aliénation），而非慾望」[63]。四幕四景，費德爾原欲向泰澤為依包利特求情，她斜坐在王座裡，任隨泰澤將她的左臂舉高置於椅背上，將她的右

(Paris, Editions Rue d'Ulm/Presses de l'Ecole normale supérieure, 2010), p. 82。

59　Biscos, *op. cit.,* p. 239。正如Thierry Maulnier所言，費德爾是如此的孤立，以致於找不到與自己平起平坐的角色傾訴心聲。她有時看似與奶媽或依包利特說話，其實是自言自語，對方遂只能驚呼或沉默以對。費德爾所有的台詞均偏離一般對話的形式，而出之以祈求（conjuration）、禱告、懇求或乞靈（l'invocation），但上帝卻沉默無語，見其*Lecture de Phèdre* (Paris, Gallimard, 1948), pp. 40-41。

60　Chateaubriand, *Essai sur les révolutions: Génie du christianisme* (Paris, Gallimard, 1978 [1802]), p. 694.

61　Maulnier, *op. cit.*, p. 79.

62　Biscos, *op. cit.*, p. 264.

63　Barthes, *op. cit.*, p. 24.

手放在左乳上，她的頭被轉至右側。形塑這個充滿挑逗的身軀後，泰澤退後幾步細細欣賞，復又靠近，身體往妻子的身上傾斜，順勢慢慢下滑至跌坐地面，兩具軀體相近，卻始終未能相觸碰，費德爾更保持這個奇詭的坐姿至下一場景的獨白。五幕開場，依包利特面對斜坐在王座上的阿麗西，重覆泰澤形塑費德爾身軀的動作[64]。被動卻誘人的女體，暴露男主角面對慾望欲拒還迎的矛盾心態，而女性角色則全然喪失慾望的主權[65]。

3·4　形塑「人子」的形象

　　維德志對泰澤出人意表的詮釋，披露此角的基本矛盾。身為一國之君，同時為人夫、為人父，泰澤擁有的無上權力，使他變成阿麗西、費德爾與依包利特三人追求幸福與權利難以超越的障礙，上半場缺席的泰澤，實質上影響力無所不在。針對這點，維德志恣意發揮，營造出演出最大的張力。另一方面，誠如戲劇學者尤貝絲費爾德（Anne Ubersfeld）之解析，與其他目標明確的角色相較，英雄泰澤顯得保守，行事只求維持現狀，不僅缺乏意志力，且疑心重重。

　　拉辛在專制政權下創作，劇情遂只能在情愛裡打轉，對於政治主題──政權運作與王權遞嬗──僅能點到為止，《費德爾》因此可視為一部從城邦悲劇（古希臘）過渡至凸顯個人意願的中產階級悲劇[66]，這

64　Biscos, *op. cit.*, p. 255.

65　Ubersfeld指出，這種保持距離的親近策略，透露主角怯於面對情事以致於無法行動：費德爾幾乎不敢開口，不敢接觸心上人；依包利特既不敢擁抱阿麗西，也不敢揭發費德爾；泰澤則幾乎不敢展開調查，最後只能懇求海神代為出手，如同費德爾只能透過乳母採取行動，"Jeux raciniens", *op. cit.*。

66　Ubersfeld, *Lire le théâtre* (Paris, Editions sociales, 1982), p. 91。巴特亦認為《費德爾》為一部從城邦悲劇過渡至中產階級悲劇的作品，美學風格並不統一，*op. cit.*, pp. 139-40。有關政治主題在拉辛劇作的重要性，歷來見仁見智，例如巴特視權力的角逐，為拉辛悲劇的基本衝突，愛情不過是揭露此一主題之機制，*ibid.*, pp. 35-36。反之，有的學者如Paul Bénichou，則認為政治議題只是劇情的發端，拉辛的悲劇從不以政治為題，因

點在本次演出中得到印證。就形而上的層次而言，維德志視泰澤為「人子」的原型，將演出提升至神話的層次。

此次演出中，泰澤之所以能在上半場費德爾占據劇情前景的情況下儼然成為主角，源自於場上高大的王座具體象徵他的權力。「泰澤是**這個現身的人，**」巴特分析道，「他的本質是出現」[67]，維德志具現了此見解。每當其他人物提及國王，他必現身於王座的後方，在舞台四周逡巡[68]，甚至一度持燭登台默默觀察妻子的容顏[69]。

然而，這位「無所不在」的堂堂一國之君，甫上場聽完妻子一番莫名其妙的言語後，緊接著於下一景，當著兒子的面，開始狐疑地搜索場上的每一個角落，企圖找出任何異常的痕跡，尊嚴的氣勢蕩然無存，行徑無異於莫理哀的男主角[70]。維德志不尋常的詮釋，徘徊在上述城邦悲劇與中產階級悲劇之間的模糊地帶。

在父子關係上，依包利特認同父親彪炳的英雄事蹟殆無疑義，然而維德志詮釋的泰澤，亦自我投射於年輕的兒子身上，最終目標在於形塑「人子」的原型。四幕二景，泰澤呼喚海神為自己報仇，依包利特躺在地上，雙臂抱頭，身體縮成一團，狀如嬰兒，泰澤跪下，一邊直呼海神，一邊忍不住愛撫兒子，彎下身，彷彿想替兒子擋掉即將來臨的災厄，心上矛盾萬分[71]。

為路易十四「無可辯駁的極權主義」（l'absolutisme triomphant），不容許以政治衝突或討論為主旨，見其*Morales du grand siècle* (Paris, Gallimard, 1948), pp. 200-02。

67　Barthes, *op. cit.*, p. 141.

68　Lucian Attoun視徘徊於舞台與觀眾席之間的維德志，兼具導演與劇場負責人的分身，見其"Majestueux et dérisoire", *Les nouvelles littéraires,* 16 mai 1975。

69　一幕三景，當費德爾說：「我瘋了，我在何處？我說了些什麼？我的理智全失？」（179-80行詩），Biscos, *op. cit.*, p. 239。

70　Michel Cournot, "La *Phèdre* de Vitez à Ivry: Le mirage versaillais", *Le monde,* 15 mai 1975.

71　Biscos, *op. cit.*, p. 263.

尾聲，當泰澤聽到泰拉曼傳達兒子的遺言，他撲向對方躲入其懷裡，如同往昔，依包利特躲入太傅的懷裡尋求慰藉。接著，泰澤領著泰拉曼坐在王座上，自己跌坐在後者的雙腿間，猶如昔日依包利特與泰拉曼的關係。更何況，此時的泰澤頭上未戴斑白的假髮，亦未著外套，僅著長袖襯衫，乍看之下，恍若依包利特年輕的身影[72]。

在人世關係之上，維德志進一步援引基督教與希臘神話以強化「人子」的意涵。三幕四景，泰澤正式登場，是由依包利特與泰拉曼攙扶而上，他的胳臂分別搭在二人肩上，頭側一邊，狀如受難的基督[73]。終場，泰澤一手遮住雙眼，摸索著找到坐在琴邊的阿麗西，另一手擱在她的肩上，由她引路，踏遍舞台後出場，彷彿往昔的厄狄浦（Oedipe）自戮雙眼後，由女兒安蒂岡妮（Antigone）引領步上放逐之途（*ET II* : 436）。

這兩則看似南轅北轍的神話，其實均涉及人子原型。厄狄浦乃弒父亂倫的原型，泰澤同樣地也指控兒子相同的罪行；而耶穌基督之受難，亦象徵清白無辜者遭到犧牲，猶如遇難的依包利特，這是表演的另一主題。

3・5 遠古悲劇命運的象徵

維德志另外重用潘諾普這個通風報信的小角色，由於她先後通報泰澤、厄諾娜與費德爾的死訊，被視為命運女神的象徵，導演讓她一登台即坐鎮全場（位於舞台中央的邊緣上），輪到有戲時，她才起身步入場上，完畢又走回原位坐下。費德爾的悲劇可謂在潘諾普的視線下展開，充分發揮不祥的預兆作用。她的台詞全用唱的，音調詭異奇險[74]，時而舞動雙臂，有如瘋子。每當劇中角色論及死亡，她必尖叫或反之低吟感

72　*Ibid.*, p. 251.

73　*Ibid.*, p. 253.

74　Cournot, "La *Phèdre* de Vitez à Ivry", *op. cit.*

嘆。當角色下場即將赴死,她必注目相送。她的目光直指劇情的癥結,例如泰澤正式上場前,她盯著依包利特掉在地板上的短劍看[75]。重用潘諾普一角的死亡象徵作用,強調在一個「連最微不足道的過失皆不免遭受最嚴厲處罰」[76]的世界裡,無可閃避或抵擋的命運。

從探索《費德爾》詩行的音樂性出發,回溯其原始希臘神話,再慮及拉辛改寫的觀點,以及與宮廷密不可分的關係,導演利用朝儀與戲劇演出之間的交集,目標並不在於仿古,因為歷史實物已不可考,而是以既有的文字痕跡——《費德爾》的文本——為基礎,重新建構一個想像中的拉辛世界,精心經營表演的意象,其手段或許極端[77],但導演的睿智頗得稱道[78],關鍵取決於活用拉辛的傳統,使其作品對今人仍能產生意義。唸詞遠離日常、生活化的趨勢,藉以提升詩意,表演凸顯路易十四矯揉造作的宮廷禮儀,這些斧鑿的痕跡,在在反映維德志強烈不滿中產階級所認同的生活化演技[79]。

4 重建新古典悲劇表演的傳統

在《費德爾》五年之後推出的《貝蕾妮絲》(1980)[80],是維德

75　Biscos, *op. cit.,* p. 249.

76　《費德爾》序言。

77　維德志彷彿實踐巴特對拉辛的演出建議,參見本章起始之引言。

78　知名的《世界報》劇評戲稱維德志的努力為「假博學」(fausse érudition),見Cournot, "*La Phèdre* de Vitez à Ivry", *op. cit.*。《費德爾》的演出毀譽參半,但是,大多數的劇評者,包括Cournot,皆對維德志的睿智,以及掌控全場演出所有細節的精湛技巧(virtuosité)印象深刻,參閱L. Attoun, *op. cit.* ; Gilles Sandier, "La tragédie démystifiée", *op. cit.* ; A. Ubersfeld, "Jeux raciniens", *op. cit.* ; Pierre Marcabru, "Le comble de la virtuosité", *France-Soir*, 14 mai 1975。

79　參閱第二章第11節「突破因襲的詮釋模式」。

80　舞台與服裝設計Claude Lemaire,燈光Gérard Poli,主要演員有Jean-Hugues Anglade (Rutile), A. Mac Moy (Paulin), Madeleine Marion (Bérénice), Pierre Romans (Titus),

圖4　《貝蕾妮絲》演出，居中坐下者為女主角，左立者為費妮絲，後右為胡提爾，極右處為波藍
（N. Treatt）

Dominique Valadié (Phénice), Antoine Vitez (Antiochus), Jean-Marie Winling (Arsace)。

志執導拉辛悲劇的轉捩點。本劇鋪述古羅馬皇帝第度斯（Titus）於登基前夕，由於元老院以律法（羅馬皇帝不得迎娶異國女子為后）脅迫，只得忍痛和相愛多年的巴勒斯坦王后貝蕾妮絲訣別，而高馬堅（Commagène）的國王安提歐于斯（Antiochus）身為第度斯的知己，同時暗戀貝蕾妮絲，痛苦地周旋於男、女主角之間，最後亦未能獲得心上人的青睞，終而黯然離去。以分手為題，這齣悲劇既未流血亦無人喪生，布局不符古典悲劇編劇的原則，可是幾個世紀以來，其細膩的愛情論述卻擄獲了無數觀眾的心。

早在1967年導演生涯的開端，維德志就計畫由瑪麗翁（Madeleine Marion）領銜主演，但直到他即將離開易符里方找到機會落實，此時他已確知將任職「夏佑國家劇院」。從一個巴黎市郊的社區劇場負責人，突然躍升至國家劇院的總監，這不啻意謂著維德志自此須面對比以往多上千百倍的觀眾，更值得注意的是，他從邊緣進駐主流，大破之後必須有所樹立，他必須思考如何建立新的表演典範。

因此，《貝蕾妮絲》不再刻意破除戲劇表演的幻覺，劇情故事演得一清二楚，主題雖受到演員年齡的影響而發展出新的詮釋，可是不再晦澀，角色的個性與心理有細膩的刻劃。將表演的時空設定於拉辛寫作的年代，《貝蕾妮絲》表面上回歸新古典悲劇演出的傳統，實則有所突破。為標榜序言點明之「激情」（la violence des passions），維德志不惜冒著被嘲笑的危險，訴諸十九世紀超級巨星（"le monstre sacré"）如達馬（Talma）表演的「盛大風格」（le grand style）（*TI* : 391; *ET III* : 180）[81]。與執導《費

81　這是浪漫悲劇巨星的表演模式，當他們遭到折磨或受到鼓舞（inspiré）時，身體臣服於騷動的情感之下，激情的表現一如著了魔的人（un possédé），見Gasquet, *op. cit.*, p. 188。此外，維德志可能也受到阿拉貢的影響；阿拉貢的《戲劇／小說》即有「巨星」（"La Grande Actrice"）一角，是這類型明星的寫照，見其 *Théâtre/roman* (Paris,

德爾》不同的是，在追求一種風格化的表演過程中，維德志開始欣賞拉辛詩句接近日常言語的一面，力求表現其雙重面向——詩意與自然[82]。此次演出再度展現了重建新古典戲劇表演傳統的企圖[83]。

4・1 融古羅馬與新古典為一體

　　勒梅爾（Claude Lemaire）設計的舞台以路易十四時期的風格為主，同時又洋溢羅馬風。舞台整體設計有如一幅三折畫，左右兩側背景分別為古城與郊外繪景，正中則為一個正方形小房間，為演出真正的表演空間，其後的壁畫仿龐貝古城畫作。地板以長板條鋪就，牆壁亦為雕飾的木面，房內前後左右共立四根修長的杜子，室內只見一張椅子。

　　這間木頭房間精緻猶如凡爾賽宮中的小廳，天花板上卻罩著玻璃天棚，狀如古羅馬建築的承雨天井，因此又予人羅馬中庭（atrium）之觀感。天井上可見一塊圖繪的藍天白雲畫布，演員偶爾抬頭凝望天空，似在找尋劇中避不露面的神（le Dieu caché）[84]，這點符合拉辛篤信的冉森教義。房間左右兩側的燈光陰暗，變成演員步入小房間前必須穿越的模糊地帶[85]。為點出作品主題，勒梅爾另行設計一張大幕，上以仿古風格繪製一名女子坐在兩名男子之間，幕升幕降之際，格外引人遐想。

　　燈光沿襲十七世紀演出的慣例，一律來自舞台上方，從啟幕之黎明晨光，移轉至陽光普照的白晝，再到多雲的黃昏，最後進入深沉的黑

Gallimard,1974), pp. 297-302。

82　Vitez & Scali, *op. cit.*, p. 84。此劇的詩文亦較趨近平常語言。眾所公認，拉辛詩文既精妙又渾然天成，晶瑩剔透，意涵豐富，融藝術與自然為一體，最是難得。

83　參閱本書第五章「重建莫理哀戲劇表演的傳統」。

84　Cf. Lucien Goldmann, *Le Dieu caché*, Paris, Gallimard, 1956.

85　這個三合一的舞台設計想必是受制於表演場地的影響：首演的「阿曼第埃劇院」小廳，為一半圓形階梯式劇場（amphithéâtre），舞台空間開放，而新改建完工的「易符里社區劇院」為鏡框式舞台，所以在此地演出，僅保留中央的小房間，無兩翼的過道。

夜，設計師包力（Gérard Poli）特意標出古典悲劇一日的時光行程。垂直的光線、溫煦的色澤令人感受義大利南方暖陽普照的光景。另一方面，設計師從林布蘭（Rembrandt）的畫作得到靈感，細心經營明暗強烈對比的燈影效果，藉以暗示角色的心理陰影。

舞台設計講究對稱、和諧之美，精心散發古典韻緻，看來「高尚、優雅、慎重、精緻」（*TI* : 384；*ET III* : 172），委婉表露一位十七世紀法蘭西劇作家所緬懷的古羅馬風，拉辛本人事實上從未去過義大利。勒梅爾巧妙融合路易十四與古羅馬建築為一體，完美具現導演的理念：「究竟應該搬演十七世紀或遠古時代呢？兩者同時兼顧，或者說得更明確，這宛如是一場化妝舞會。」（*TI* : 333；*ET II* : 266）

服裝設計方面，勒梅爾的設計以十七世紀的時尚為本，精挑微微發亮的錦緞和絲綢為材質，顏色以高貴的褐色、紫紅與黑色為主，燈光設計亦細心反射這些布料精細的色差感，看來典雅、莊重。不過，男性演員未戴假髮，也未循例戴寬邊羽帽，主角與其心腹的衣飾幾乎同等華麗，凡此皆不符新古典悲劇表演的慣例。

最觸目之處，莫過於角色衣衫之不整，且演員的妝容強調劇中人失眠的倦態，不修邊幅，與精美的舞台設計成一刺眼的對比。再者，演員從啟幕登場亮相即已服裝不整，而非遲至第四幕進入高潮，方才出現「極端不整」（"désordre extrême"）的面貌（第967行詩）：貝蕾妮絲首度登台即任長髮垂至腰際，衣服未及扣好；男角亦然，他們的前襟衣飾均未扣齊，外套底下的內衣隱約可見。到了第四幕，第度斯和心腹阿薩斯（Arsace）只著襯衫，沒穿外套；心境已瀕臨瘋狂的貝蕾妮絲則披頭散髮，僅著襯裙。如此一來，愈發強調角色未經修飾的私密面。他們似乎無心打扮，因為維德志設想：在決定貝蕾妮絲命運的前夕，所有角色

一夜未眠，企圖使戲劇張力倍增。

4・2　強化表演的成規

　　就演技而言，維德志亦有所承襲，更不惜顛覆。首先，目睹1968年後各式暴露身體解放運動的肉搏式演出，演員在台上可說百無禁忌，連新古典悲劇演出也未能免受波及[86]，維德志則反其道而行，不僅採用十七世紀悲劇演員避免碰觸對方身體的搬演默契，更加以彰顯，使之接近一種嚴格的表演程式[87]。

　　簡言之，維德志強化身體避免相觸的新古典表演成規，安排三位主角刻意接近對方，甚而相互追逐，但卻在快觸碰到對方的剎那，彷彿遭到自我制約似地突然住手。事實上，演員服裝未及整理，已暗示他們之間的親密關係，所以，彼此接近而無法接觸原就顯得奇怪。這種表演的禁規在十七世紀原是為了形塑主角之高貴身分與態勢，在此則轉化為一種道德的禁忌（*ET III* : 177）。

　　唯一的一次接觸發生在尾聲，安提歐于斯撲向貝蕾妮絲身上，瘋狂地擁抱她，這是第一次也是最後一次，貝蕾妮絲則心如槁灰地任人擺布。強調不能碰觸對方，也提升了演出的張力。既然不能碰觸對方，眼神與手勢（抱頭、捧心、指示等）就變得很重要。此外，利用小道具企圖接近對方，也是縮短雙方距離的方法。例如，第度斯藉由一朵玫瑰向貝蕾妮絲示愛[88]，不過玫瑰兩度落地。

86　特別是前一年Michel Hermon執導的《費德爾》，男角僅著丁字褲以白帶子纏身，近乎肉搏式的演出轟動一時，參閱Anne Ubersfeld, "La tragédie vivante", *La France Nouvelle*, 14 mai 1974。

87　維德志執導《貝蕾妮絲》劇時，曾想到日本能劇（*TI* : 390；*ET III* : 179）。

88　維德志認為這齣悲劇有騎士文學（roman courtois）的影子，Vitez, "Conversation sur l'alexandrin: Théâtre et prosodie", *Action poétique,* 4ᵉ trimestre, 1980, p. 36。

以回歸新古典表演傳統為大前提，演員移位時注意對稱的動線，特別是當心腹在場時，而且舉止流露古典的態勢，不過他們也有跳脫傳統之舉。例如，身為羅馬帝國之君，第度斯首度上場（二幕一景），居然手持一朵白玫瑰嗅聞！接著，他雖然堂皇地坐在代表王權的椅子上，卻沒能久坐，即被心腹波藍（Paulin）的嚴詞逼離座位，跑到後面倚牆坐下，頭埋在雙膝間，只有白玫瑰──宛如投降的白旗──從緊縮如圓球的軀體中伸出來，狀甚可笑。安提歐于斯第一幕面見貝蕾妮絲（第四景），不忍告知即將遠離的決定，痛苦地跪倒在地（第182行詩），頭埋在雙手裡。貝蕾妮絲首次與第度斯交鋒時氣派非凡（二幕四景），可是到了四幕開場，她背靠後牆坐在地上，兩腿岔開，披頭散髮，身上僅著內衣；到了五幕五景，確知訣別的結局，她拖著踉蹌的腳步進場，狀如酒醉[89]。凡此皆與古典劇場講究高貴、優雅的姿勢相左，異常刺眼，卻更深刻地表達主角的絕望。

4・3 角色的新詮釋

在劇情的詮釋上，維德志遵循傳統，以刻畫男女主角的愛情為上，而未在政治層面上多所著墨[90]。三位主角的個性分明，他們的心腹均各負進一步的功用。不過，由於選角上出現的年齡斷層問題，維德志依此順勢開拓詮釋的空間。本戲中的貝蕾妮絲、安提歐于斯（維德志）和波藍（A. Mac Moy）均已五十開外，而第度斯（Pierre Romans）、胡提爾

89　瑪麗翁放任情感支配身體動作的表現，讓人思及維拉（Jean Vilar）1954年執導雨果名劇*Ruy Blas*時，提點演員：所謂的浪漫演技，就是情感奔放時盡情表現，「不顧羞恥」（sans pudeur），見Claude Millet, *L'esthétique romantique en France, une anthologie* (Paris, Press Pocket, 1994), pp. 233-34。

90　普朗松1966年的演出極力強調羅馬元老院給第度斯的壓力，見Emile Copfermann, *Roger Planchon* (Lausanne, L'Age d'Homme, 1969), p. 251。

（Rutile, Jean-Hughes Anglade飾）、阿薩斯（Jean-Marie Winling）以及費妮絲（Phénice, Dominique Valadié飾）全卅出頭。

純粹就年齡層而言，貝蕾妮絲與安提歐于斯方才相配，貝蕾妮絲與第度斯的戀情反倒看似不倫之戀。巴特評論本劇，開宗明義第一句話便指出，「是貝蕾妮絲慾求（désire）第度斯」[91]，本次演出男小女大的年齡差距支持這個看法，劇情自此急轉直下，幾乎淪為一齣通俗劇（le mélodrame），不過這只是表面印象，關鍵仍在於女主角如何詮釋。

維德志之所以執意邀請瑪麗翁主演《貝蕾妮絲》，主要是由於她擅長用接近自然的方式強調台詞的詩意，符合維德志此階段執導拉辛詩劇的方向。瑪麗翁習慣從唸詞塑造角色；她將長母音拉長，短音唸得極具韻律感，重音按常規分布，每句詩行唸完只略作停頓，音質富感情，腔調充滿音樂性，維德志盛讚她說話有如在唱歌（TI : 50）。唸詞如此重視詩文的表現性，瑪麗翁其實回溯十九世紀「半唸半唱」（parlé-chanté）的傳統[92]，說詞注意道出其結構的調性。

瑪麗翁在劇情轉劇時，會突然變得激動萬分，從驚恐莫名、悲憤交加、至槁木死灰的巨大情感落差，也接近十九世紀名伶誇張滿腔熱情的表演傳統。而她的心腹費妮絲，穿得幾乎與她一樣華麗，總是不符慣例地在她現身之前先行露臉；費妮絲搜索性的不安眼神、無端的眼淚，似預示女主人不幸的遭遇。貝蕾妮絲身為異鄉人、寄人籬下的不安由此可見。

只有安提歐于斯和他的心腹阿薩斯仍保留《費德爾》的讀詞原則，不過兩人僅點到為止。維德志本人也循瑪麗翁戲路，回溯誇張聲勢的十九世紀演技，形塑一個為愛而瘋狂的老頭（TI : 380 ; ET III : 182），維

91　Barthes, *op. cit.,* p. 94。這點也是普朗松版之《貝蕾妮絲》的詮釋基礎，Copfermann, *op. cit.*, pp. 250-51。
92　原是為了強調古典詩詞之音樂性，見Gasquet, *op. cit.,* pp. 183-85。

德志個人的演戲札記詳細說明了這點。四幕七景，安提歐于斯向第度斯形容貝蕾妮絲之瘋狂尋死，維德志想像，這時自己卑微得有如一隻老金龜子，在大難來臨之前，沿著後牆──「廢墟的邊緣」──竭盡力氣，笨拙地慢慢爬行；又如一名肺氣腫患者，胸口悶塞，幾至無法呼吸，每吸一口氣，雙肩必隆起，雙眼圓睜，眉毛高揚（*TI*：381-82；*ET III*：183）。如此的悲情令人動容，再度印證巴特所言：安提歐于斯是個被羞辱、擊敗的角色[93]。甚至於他的心腹阿薩斯，對他也可以大聲回嘴、斥責、甚至威脅，兩人較像是朋友的關係。

由於演員羅曼斯的年輕，第度斯被詮釋為「幼主」，尚未成人卻必須登基，演員揭露這個角色稚氣、無定見之軟弱面。在愛情戲方面，第度斯手持一朵白玫瑰登場亮相，這件愛情的信物，在往後的兩幕戲中數度掉落地面，從未交到心上人手中。第五幕，當第度斯心意已決，玫瑰也未再出現。「幼主」的詮釋角度，無可避免地削弱了劇本的政治層面，從椅子──王權之象徵──的使用最能看出端倪。

相對於《費德爾》中代表王權之寶座無時不在，本戲中的椅子只在第二與第五幕出現。上文已述，第二幕中，第度斯在寶座上沒能久坐即被嚴詞逼退；終場大勢底定，第度斯卻不敢在傷心欲絕的女主角面前落坐，而是到了尾聲，因不敵疲累，方才坐下打起瞌睡，讓兩個大人──貝蕾妮絲與安提歐于斯──繼續討論，他得補充睡眠，以備明日的登基大典（*TI*：388）。

飾演波藍的演員比羅曼斯大卅歲，因此順勢扮演接近嚴父的角色，而非其心腹。此外，胡提爾原本只是個小角色，在這回演出中，他從頭到尾衣冠不整，造型陰性化，個性反覆無常，笑容詭譎，無視皇帝的威

93 Barthes, *op. cit.*, p. 96.

權，膽敢踐踏第度斯獻給貝蕾妮絲的玫瑰。維德志藉由此角代表史上所記第度斯年少荒唐時期的寵佞。

《貝蕾妮絲》回溯新古典悲劇表演的規制，並援用十九世紀名伶誇張情感聲勢的抒情化演技，視覺設計透露新古典美學，又帶些許羅馬色彩，表演追求風格化，清楚揭櫫導演對搬演拉辛悲劇的新理念。

5　激烈的羅馬歷史悲劇

維德志導演的第四齣拉辛悲劇是一年後的《布里塔尼古斯》[94]，這齣戲與《浮士德》和《五十萬軍人塚》為他接掌「夏佑國家劇院」的三合一作品。這三齣體裁各異的作品使用同樣的卡司、在相似的舞台空間搬演，演出的先決條件非常嚴苛。維德志認為，《布里塔尼古斯》鋪述尼祿（Néron）王的靈魂陷落地獄的過程，與另外兩齣就職大戲的主旨吻合；此外，「年輕的生命無辜遭到犧牲」這個主題，也呼應另外兩齣戲。

《布里塔尼古斯》鋪展羅馬帝國皇帝尼祿，為鞏固權力中心，不惜與為扶持自己登上寶座而鴆害親夫的母后阿格麗繽（Agrippine）決裂，進而橫刀奪愛，半夜劫持自己異母手足布里塔尼古斯的情人朱妮（Junie），繼而毒殺情敵，最後發瘋。在時代定位上，因為不想重蹈覆轍，也基於拉辛對史實的重視，演出將表演時空直接設定於羅馬帝國，費里尼（Fellini）的電影《愛情神話》（Satyricon）提供視覺設計的靈感，看似符合史實、其實具現代感的服裝，發揮了時代定位的功效。

至於劇情之詮釋，維德志略過權力角逐的層面[95]，轉而處理角色的

94　舞台與服裝設計Yannis Kokkos，燈光Gérard Poli，演員：Marc Delsaert (Néron), Jean-Claude Durand (Burrhus), Jany Gastaldi (Junie), Jean-Baptiste Malartre (Narcisse), Aurélien Recoing (Britannicus), Jeanne Vitez (Albine), Claire Wauthion (Agrippine)。

95　這點是藉以與布爾迭（Gildas Bourdet）前一年所導之同一劇碼作區分，布爾迭明白

情感衝突，一方面將布里塔尼古斯與朱妮的愛情浪漫化，另一方面，視劇中人彼此慾求、排擠與爭奪的複雜家庭關係為人世的縮影。演員的情緒大起大落，情感表現猛烈，維德志更動主角的詮釋傳統，結果見仁見智。演員唸詞雖仍尊重詩行的組織，於句末稍作停頓，句尾的啞音〔e〕仍讀出聲來，但詩句的節奏和斷句整體而言符合句法，長音與短音甚少異位，語調較接近口語對話，納西斯（Narcisse）一角表現得尤其明顯。1980年代的維德志修正過去的自己，轉而欣賞拉辛詩文之自然天成（*TI*：524；*ET III*：217）。

5.1 權力的角逐場

　　本戲沿用《浮士德》的基本舞台裝置，由可可士（Yannis Kokkos）設計：舞台深處為茂密的森林與丘陵，半圓形的天幕，隨著天色而變化光景。主要表演區位在一條深入觀眾席的長走道上，觀眾圍坐三面。長走道以馬賽克鋪面，其上，前後共有五個圓形的人頭像，分別是尼祿之前的五位先皇。維德志未用任何家具，這條空曠的走道更像是個空台（un tréteau nu），提供演員肉搏的場域，他們動作多且激烈，角色的焦慮、恐懼、憤怒、愛慾完全外現。

　　將此戲定位於路易十四的時代，場景豪華如凡爾賽宮一隅，演員著路易十四時代的朝服，全戲除了以羅馬為背景的畫作之外，無半點羅馬時代的痕跡，表演旨在以尼祿初萌的獨裁政權，指涉路易十四專制的王朝。事實上，本劇取材雖類似高乃依的歷史政治劇，卻縮減了政治的層面，轉而強調家庭關係（「我的悲劇與外在事件無關。尼祿在此為親友和家人所圍繞」），以及主角的本性問題（劇中的尼祿「向來是個本性暴戾之人」）（《布里塔尼古斯》之〈首版序言〉）。因此，政治只是劇情的背景，因爭逐權力而造成的感情危機才是主題所在。

圖5 《布里塔尼古斯》，可可士設計草圖

　　同樣由可可士設計的服裝清一色為羅馬白袍，用白布纏身，形成褶間（le drapé），同中有異，每人的樣式各不相同。演員赤足，在衝突過程中，大腿、肩膀、胸部時而外露。尤貝絲費爾德論道：褶間即為軀體，裸露、被牽絆的軀體原本應展現如雕像般的莊嚴氣勢，在此，卻相反地坦露了痙攣、抽搐的肉體[96]。不僅如此，為強調這齣宮闈悲劇的暴力血腥面，演員身上化了彩妝：或是腳後跟塗紅、或頭髮雜染墨綠、粉紅、深藍等色，或身上塗金等等[97]，角色造型既古典又現代。

5・2 反角色類型之選角（contre-emploie）

　　演出最引發爭論處在於選角[98]。《貝蕾妮絲》由於敲定已屆知命之

96　Ubersfeld, *Antoine Vitez*, *op. cit.*, p. 70.

97　Vitez & Bourdet, *op. cit.*, p. 5.

98　參閱劇評：Matthieu Galey, "*Britannicus* empêtré dans sa toge", *L'Express,* 27 novembre-2 décembre 1981；Gilles Sandier, "*Britannicus* à Chaillot: Une tragédie politique réduite à un

年的女星擔綱，且維德志本人意欲參與一角，因而影響了劇情的詮釋。維德志刻意選擇年輕、迷人的演員沃蒂翕（Claire Wauthion）出任太后阿格麗繽一角，意在暗示尼祿與母后接近亂倫的關係。

男角方面，維德志選用了陽剛、說話中氣十足的何關（Aurélien Recoing）飾演歷來認為比較溫和、軟弱、慣於悲嘆的布里塔尼古斯。反之，未來的暴君尼祿，卻是由體格較瘦弱的演員德薩埃爾（Marc Delsaert）扮演。在舞台上，布里塔尼古斯顯得朝氣蓬勃，英姿煥發，聲音清越，大步跨走，居於優勢；相對而言，尼祿王貌似體弱多病，微駝，神經質，緊張時抽搐，不時唉聲嘆氣，喜怒無常。最顯見的對照出現於三幕八景，尼祿與布里塔尼古斯為爭奪朱妮，後者三兩下就把未來的暴君摔倒在地，威脅性十足。由此可見，布里塔尼古斯身為主角的重要性，他力足以與強勢的尼祿抗衡，劇情發展方得維持張力，而不至於出現一面倒的悲情局勢。

5‧3 兩條對照的情感曲線

何關與嘉絲達兒蒂（Jany Gastaldi）主演的布里塔尼古斯與朱妮，可視為兩人五年後攜手主演雨果浪漫劇《艾那尼》的暖身[99]。《艾那尼》的女主角亦介於少女與女人之間，略帶稚氣，柔情似水、憂鬱、易受驚，但本質堅忍；男主角則陽剛、天真、忠誠、熱情澎湃。兩人在對手戲中一再相擁、相惜、淚流滿面而不忍驟離，去而復返，唸白發揚詩句的抒

drame bourgeois", *Le matin,* 25 novembre 1981。

99　參閱楊莉莉，〈空靈的舞台空間設計：論雅尼士‧可可士挑戰浪漫劇空間設計系列之三〉，《當代》，第168期，2001年8月，頁101-08。事實上，浪漫派的大將如雨果、史湯達爾等人，雖不喜新古典主義的作品，唯獨對拉辛悲劇均稱讚不已，史湯達爾甚至認為拉辛是個浪漫派作家，Stendhal, *Racine et Shakespeare: Etudes sur le romantisme* (Paris, L'Harmattan, 1993 [1823]), p. 33。

情性，這些都是浪漫派演技的基本情愫。

相對於男女主角純潔、崇高的愛情，尼祿與太后之親情則籠罩著戀母情結的陰影。母子二人的表現有如躁鬱症患者，情緒起伏劇烈。開場，徘徊於兒子寢宮前的阿格麗繽，心緒已幾近歇斯底里，尚得仰賴心腹擁她入懷加以安撫。尾聲，阿格麗繽從納西斯口中得知布里塔尼古斯慘遭毒手，她更一把掐住對方的咽喉。

在德薩埃爾方面，他化身為尼祿王固然展現了稚氣的一面，例如，為逮住布里塔尼古斯與朱妮的幽會，他竟躲在走道下面準備跳出來嚇人；跟在太傅布魯斯（Burrhus）身後，他偶爾活潑蹦跳，而且氣極時號啕大哭，一如孩童，布魯斯幾乎化身為他的父親，慈祥地撫摸他的頭髮[100]。不過當尼祿勃然大怒時，其激烈的程度簡直完全失控：他將納西斯甩到台下，後來差點將他掐死；半夜為愛劫持朱妮，卻扼住她的脖子要她就範；甚至為掙脫母親的掌控，聲稱：「但是羅馬要一個男主人，而非女主人」（第1239行詩），將母親甩到台下。維德志認為，尼祿最大的問題在於無法感受「正常的」感情，因此走上極端，自欺欺人（CC: 161）。

面對尼祿，年輕貌美的阿格麗繽盡情施展蠱惑人的力量。四幕二景，她把握最後的機會，在兒子面前重提自己昔日擁立之功，要求兒子與布里塔尼古斯重修舊好。在這場關鍵戲裡，阿格麗繽提到自己當年如何誘惑先皇克羅德（Claude）上她的床（第1137行詩），忘情地解開前襟露出胸部，沉醉在勝利的回憶裡，一面欲將兒子擁抱入懷，情緒在狂喜（回憶過往的勝利）與震怒（尼祿不願就範）之間擺盪；待怒吼控訴

100 Descotes評道，尼祿此時應該只有19歲，只是個想擺脫母親掌握的青少年，個性仍顯怯懦，僅敢對比自己弱勢的人施壓，而非日後成熟、工於心計的暴君，歷來的詮釋經常忽略其稚氣面，*op. cit.*, pp. 67-78。

不成，又改而哀求，走悲情路線[101]。

　　尼祿則是在母親提及昔日助他一臂之力時，緊緊擁抱她。阿格麗嬪作結：「這就是我所有的罪行」（第1196行詩），兩人有如在罪惡中結合，亂倫關係呼之欲出[102]。不過，尼祿接著保持距離，自我表述，最後一如上述，憤而將她甩到台下，母親仰望著兒子，尼祿暴怒過後隨之平靜下來，心平氣和地拉回母親，阿格麗繽跪在兒子面前，尼祿愛撫她的頭髮。兩人的詮釋很戲劇化。

　　上述激情的展現易淪為肉搏式的場面，拉辛的悲劇有質變為「通俗劇」的危險，所幸，演員唸詞基本上仍能維持詩意。綜觀全戲，演技未統一是一大弱點。一方面，多數的演員立如古典雕像，手勢講究，唸詞仍維持詩的調性；另一方面，身為布里塔尼古斯的太傅、卻又出賣他的納西斯（Jean-Baptiste Malartre飾），唸詞雖尊重詩行的組織，口吻卻又力求生活化，眼神不正，數度出場時，將頭部埋入衣衫裡，行動偷偷摸摸，有如一名「通俗劇」的歹徒[103]。

　　由於排戲時間嚴重不足[104]，《布里塔尼古斯》的表演成績大受影響。最令人惋惜的是，此戲未能發展出一種嚴謹的表演格式，比如《貝蕾妮絲》一戲，或如《費德爾》奉語韻與音樂為上，更遑論《昂卓瑪

101 劇評家Senart戲稱阿格麗繽在兒子面前演電影，Ph. Senart, "La revue théâtrale", *Revue des deux mondes*, février 1982。

102 巴特即指出，本劇中是母親的肉體讓兒子深深著迷，亟欲擺脫而不能，*op. cit.,* p. 84。維德志亦明言：「尼祿真正的熱情，真正的愛情，是阿格麗繽：這是一種真正拆不開的肉體關係」（*CC* : 161）。

103 本劇歷來真正引起觀眾注意的只有兩名角色——尼祿與阿格麗繽，唯一的例外，是Chéri於1872年飾演的納西斯一角，採「通俗劇」歹徒的詮釋路線，意外得到好評，見Descotes, *op. cit.,* p. 56；Malartre可能受此影響。另一個可能的原因，是Malartre同時在《浮士德》中飾演油腔滑調的魔鬼，演技可能也因此受到影響。

104 維德志的精力被率先登場的《浮士德》完全占去，對拉辛的悲劇遂難以全力以赴。

格》中演員／角色／空間關係的實驗。《貝蕾妮絲》之演員不碰觸對方，《布里塔尼古斯》則反其道而行，激情的演技高潮時接近肉搏，角色所有的焦慮與慾望全然曝光，一反古典悲劇莊重、自持的表演風格。維德志曾表示：自己希望做的是一齣類似數學結構般嚴謹的戲，透過演員精確的移位路線，反映劇中人物的關係——「這個感情的遊戲，這個親密、拒斥與算計的系統」[105]，可惜最後力有未逮[106]。

6　伽尼葉之《依包利特》

　　《布里塔尼古斯》之後，維德志未再執導任何拉辛的作品，雖然接掌夏佑劇院之初，他曾計畫年年推出拉辛，不過並未實現，他轉而邀請他團前來獻藝。來者不同凡響，是日本學者導演渡邊守章（Moriaki Watanabe）以日本能劇搬演的《費德爾》（1986），可見嚴格的表演形式，一直左右著維德志導演新古典悲劇的思維。

　　維德志只於1982年執導過一齣令人聯想起拉辛的劇本，那就是文藝復興時期的劇作家伽尼葉（Robert Garnier, 1545-90）的《依包利特》（Hippolyte）（1573），比拉辛的《費德爾》早了140年。《依包利特》很可能在作者生前從未真正登上職業劇場的舞台[107]，維德志的演出令人期待。他成功地結合一流的演員，將伽尼葉的綺麗文字與拗口聲韻詮釋得劇力萬鈞。勒梅爾融合自然與文明的舞台設計顯示作品的主要爭執。

105　Vitez, "Débat sur *Britannicus* à Chaillot", enregistrement retranscrit, 10 janvier 1982, conservé au dossier "Antoine Vitez à Chaillot: *Britannicus*" du "Fonds Antoine Vitez-Chaillot", Bibliothèque de l'Arsenal.

106　說得更明確一點，維德志欲實驗的是透過演員的走位路徑，洩露拉辛角色下意識活動的軌跡（*TI* : 284），這個目標要等到下一齣大戲《哈姆雷特》（1983）方得到較具體的結果，詳見楊莉莉，〈空靈的舞台空間設計：論雅尼士‧可可士的白色抽象空間系列〉（上），《當代》，第165期，2001年5月，頁102–12。

107　只在王宮內表演。

現場演奏的大鍵琴樂聲營造莊嚴的氣氛，童稚的歌聲（兩個孩子同時扮演費德爾的幼子和歌隊），令人思及主角的年輕與天真。

伽尼葉之作以羅馬西尼卡（Seneca）之同名劇為本，主角依包利特極端厭惡女人，「我恨所有的女人，／我怕瘟疫，更怕女人」（第1277-78行詩），而暗戀繼子的費德爾，不僅良心全不受譴責，且為女性主義的先聲，高聲咒罵奴役女性的男性（「自然只把我們變成丈夫的奴隸」，第517行詩）。實際演出約刪了三分之一的對白，大半是冗長的神話背景以及歌隊的大段議論，演出節奏遂更顯緊湊。

《依包利特》與蒙特維爾第（Monteverdi）的歌劇《奧非歐》（Orfeo）於夏佑劇院的小廳輪演，二戲共用同樣的舞台，其設計貌似一石鑿天井，呈半圓形狀，下半部有帕拉第歐（Palladio）式的廊柱建築，上方卻逐漸為岩石所侵；一道梯子通向二樓（費德爾居處），岩石至高處方可見到些許綠意。燈光一律來自舞台上方，藉以營造穴居之感，透露劇中的社會處於自然與文明交接的時代[108]，契合維德志對這齣詩劇的看法——「野蠻與風雅（préciosité）的混合」（ET III : 242）[109]。

演員皆為一時之選：老牌演員德伯盧（Pierre Debauche）主演泰澤，瑪麗翁演奶媽，古貝爾（Georges Goubert）演泰澤的祖靈；年輕一輩出任主角，包瓦禪（Bérangère Bonvoisin）演女主角，維德志的學生杜布瓦（Jean-Yves Dubois）演依包利特，他們穿十六世紀的歷史古裝。每位演員均能兼顧演技與唸詞，時而端莊，時而踰矩，悲劇氣息凝重。伽尼葉聲韻豐富的法語聽來既陌生又熟悉，加上角色刻畫脫離道德教訓，

108 C. Lemaire & G. Banu, "Un lieu où faire coexister nature et culture", *Le Journal du Théâtre National de Chaillot*, no. 4, février 1982, p. 5.

109 這個舞台設計在《奧非歐》裡，代表地獄的深淵。

單刀直入，令人耳目一新，因而受到輿論的激賞[110]。

7　導演主題或詮釋劇情？

　　「導演詮釋前人幾個世紀前留存在紙上的符碼」[111]，維德志論道：「而且，或者特別的是，他詮釋站在他面前舞台上的演員之舉止與聲腔」（*TI*：146）。面對經典劇本，每一位導演皆必須解決這個橫亙於古今的歷史斷層問題，不容閃躲。當許多導演為使現代觀眾易於接受數百年前的作品，而將演出的背景與指涉全然當代化時，維德志卻認定，戲劇為「語言的儲存所」、「人類舉止的實驗室」（*Ibid.*：294），劇場的任務即在於保存昔日的語言，同時積極實驗舞台表演的動作與傳統；重點不在於重現歷史演出的記憶，而是從現代的角度來探究、試驗過去演出的特質[112]。他的積極態度使得重演拉辛之作，意義分外深刻。

　　以搬演拉辛而論，維德志從解構的觀點出發，至強調亞歷山大詩體的絕對詩律，進而追求一種形式化的演出，最後回歸劇情故事，這四齣戲無一不是針對拉辛悲劇之表演問題提出可能的解決方案。就演出的具象性而言，《昂卓瑪格》從讀劇出發，根本未考慮布景；《費德爾》利用歷史服裝與家具，伴以音樂，精心撩起凡爾賽宮的古典氛圍；《貝蕾妮絲》奠基於新古典時期想像中的羅馬時代，而《布里塔尼古斯》的服裝設計雖走古羅馬風，舞台設計卻是抽象的。

　　演出的具象性，主要取決於導演分析劇本的態度。維德志自剖道：

110　第二年又重演，此次演出的劇評呈兩極化，好評如《世界報》稱譽此戲為法國古典悲劇之重新演出翻開了新頁，Michel Cournot, "Une autre Phèdre", *Le monde*, 6 mars 1982；惡評，則多半是對偏重唸詞的靜態表演形式感到不耐，卻也無法否認作品「考古式的優美」，見Pierre Marcabru, "Une rude épreuve", *Le Figaro*, 5 mars 1982。

111　此即文本。

112　Vitez & Scali, *op. cit.*, p. 82.

七〇年代的他，清楚區分劇情與主題之別。與其搬演劇情的起承轉合，他則潛心排練「系列主題的續接以及自由的聯想」，務求將每句詩行處理得光芒四射（*TI*：158），《昂卓瑪格》即為佳例[113]。維德志此時期志不在詮釋劇情，而是在巴特所稱的「文本」上下功夫，用心讓對白爆發最豐富的意涵。四年後，他進一步要求演出不僅要突出「詩意的發明」，意即「無限延長一個字義或字音，強調一個意象，沉浸於一個幾乎是偶然浮現的詮釋視界裡」，且將劇情的來龍去脈交代明白，使得角色的心理與社會行為有邏輯可尋（*Ibid.*：159），《費德爾》的演出可見端倪。七〇年代尾聲，維德志逐漸捨主題而就故事，遂將對白的象徵意涵交由舞台設計點破[114]，演出著眼於劇情線的起伏與波動，演員在情節的規範下詮釋主角，從《貝蕾妮絲》至《布里塔尼古斯》，這個轉變顯而易見。

其次，演出具象的程度，實際上與製作經費息息相關。然而，不論經費多寡，維德志始終未曾企圖操控繁複的文化與歷史符碼，如普朗松（Roger Planchon）的走向[115]，或如布爾迭（Gildas Bourdet）努力再現凡爾賽宮的盛世[116]，藉之強調拉辛悲劇的政治背景。反之，維德志向來避免堆砌表演的空間，以免演員淪為背景的一部分，也預防模糊了拉辛悲劇演出的焦點。值得注意的是，維德志雖心儀古典劇場嚴格的表演規制，但也小心提防落入形式化、風格化的陷阱，如梅士吉盧（Daniel

113 參閱第二章第11節維德志的第一段引言。

114 進入「夏佑國家劇院」，可可士幾乎主導維德志所有演出的舞台設計，他這個時期的設計作品分析，參閱楊莉莉，〈空靈的舞台空間系列〉，《當代》，第165–68期，2001年5-8月。

115 《貝蕾妮絲》（1966）與《阿達麗》（1980）。

116 見注釋95。

Mesguich）之走向[117]。

　　追求拉辛悲劇表演的新境，同時緬懷新古典戲劇表演的傳統，演技破除「中產階級化」的迷思，維德志執導拉辛的四個方向成為後繼導演的指標，其中，《昂卓瑪格》與《費德爾》兩戲，其實驗之深度與廣度至今無人能及，《貝蕾妮絲》既承繼新古典演出形式又有所突破，風格典雅又大膽，《布里塔尼古斯》之服裝設計與激烈的情感風暴令人難忘。

　　當然，維德志對拉辛悲劇現代演出最大的貢獻，還在於他對於亞歷山大詩律的高度重視，這點啟發了後來的演員[118]。事實也證明，任何淡化拉辛詩藝的演出，總讓人覺得若有所失[119]。可惜天不假年，維德志於入主「法蘭西喜劇院」的翌年（1990）即不幸謝世，未能再度排練拉

117 梅士吉虛曾執導《布里塔尼古斯》（1975）與《昂卓瑪格》（1975, 2001）。他堅信導演經典，重點在於拓展意義與非意義之間的空間，在排演過程中，鑑照並賦形於所導之戲，最後成為別人鑑照賦形的另一對象，作品風格獨具，參見楊莉莉，〈層層疊映的鏡照：談梅士吉虛的《哈姆雷特》〉，《表演藝術》，第67期，1998年7月，頁17–21。

118 近年來以Eugène Green的表現最為知名，從1990年代開始，他帶領劇團le Théâtre de la Sapience，從唸詞開始，努力重現巴洛克戲劇的演出風采，推出了數齣好戲，在古典戲劇圈引起迴響，再度促使當代演員重視此問題，參閱其著作*La parole baroque* (Paris, Desclée de Brouwer, 2001)。

119 例如，1998年瑞士導演邦迪（Luc Bondy）執導的《費德爾》，首演在洛桑之Théâtre Vidy。邦迪刻意淡化本劇詩的言語，完全摒棄詩句的音樂性，力主將詩詞作尋常台詞處理（見Didier Sandre & Rita Freda, "D'Hippolyte à Thésée", *Théâtre/Public*, no. 144, novembre-décembre 1998, pp. 52-53），以至於演出始終無法凝聚表演的張力，縱然美不勝收的視覺設計令人驚豔，參閱劇評Raphaël de Gubernatis, "O ravage, ô désespoir !", *Télé Obs*, no. 1823, 14-20 août 1999。本戲若無維德志栽培的女演員德蕾薇兒（Valérie Dréville）擔綱，泰澤由曾為維德志主演《妻子學堂》男主角的桑德勒（Didier Sandre）出任，稍微平衡了導演淡化詩詞色彩的傾向，恐更難收場。
　　千禧年之後，最轟動的拉辛悲劇演出，莫過於薛侯（Patrice Chéreau）執導之《費德爾》（2003），由Dominique Blanc領銜，薛侯為避免演員唸詞重蹈覆轍，刻意挑了一個新的版本，其標點符號系統迥異於傳統，促使演員探索新的說詞方式，藉以引發身體的反應，全力以赴，見女主角的訪問錄 "Jouer la tragédie", *Tragédie(s), op. cit.*, p. 89。這點再度證明，如何道出亞歷山大格律的詩詞，攸關拉辛悲劇演出的成敗。

辛，這四齣悲劇的演出更顯彌足珍貴。

第七章 探究「維德志型的演員」

「一位『偉大的演員』，對我而言，和一位『好演員』的差別，在於前者是一位藝術家，他除了詮釋角色之外，還帶給演出其他的東西：他提供自己，他以這種方式介入我們的人生，就像一位小說家、詩人、畫家一樣。」

——維德志（*TI*：309）

演員出身的維德志，畢生導戲堅持以演員為中心。法國劇壇在廿世紀下半葉進入導演掌權的時期，演員往往淪為整體演出的 一枚棋子。維德志則不然，他絕不預先規劃演出的一切，而是相反地，努力激發演員發揮創意，鼓勵他們自我實現。正因如此，維德志向來謙稱自己執導的作品實為演員的創作。和他合作過的演員，尤其是那些由他一手栽培者，由於氣質獨特、創意十足、能量充沛、詮釋精確，劇評家無以名之，遂稱之為「維德志型的演員」（"acteur vitézien"），他們是今日法國舞台上耀眼的明星[1]。

1 　如Anne Benoît, Cyril Bothorel, Valérie Dréville, Jean-Yves Dubois, Jean-Claude Durand, Jany Gastaldi, Philippe Girard, Patrice Kerbrat, Anne Kessler, Eric Louis, Daniel Martin, Redjep Mitrovitsa, Aurélien Recoing, Dominique Reymond, Didier Sandre, Nada Strancar, Dominique Valadié, Jean-Marie Winling, Stéphane Braunschweig, Yann-Joël Collin, Brigitte Jaques, Daniel Mesguich, Arthur Nauzyciel等人，後五人以導演見長。

維德志教表演的能力，比起導演才華，更早受到肯定與重視。他視戲劇教學為攸關劇場藝術存亡之大事，終生教學不倦，主要經歷如下：「賈克‧樂寇默劇與戲劇學校」（l'Ecole de mime et de théâtre de Jacques Lecoq, 1966-70），巴黎西郊南泰爾之「阿曼第埃戲院劇校」（l'Ecole du Théâtre des Amandiers de Nanterre, 1967），巴黎「國立高等戲劇藝術學院」（le Conservatoire national supérieur d'art dramatique de Paris, 1968-81），「易符里戲劇工作坊」（l'Atelier théâtral d'Ivry, 1972-81），這其中以在有三百年歷史的「國立高等戲劇藝術學院」任教最受矚目[2]。

話說1968年9月，維德志以「賈克‧樂寇默劇與戲劇學校」以及「阿曼第埃戲院劇校」教師的身分，應邀參與「國立高等戲劇藝術學院」主辦的戲劇「創作與演員培訓」（la Création et la Formation）研討會。他在會中討論「戲劇教學可行性」的單元裡，發表肯定戲劇教學的報告，其精闢的論點讓當年新上任的院長杜夏爾（Pierre-Aimé Touchard）印象深刻，乃於會後力邀當年落榜的維德志到學院任教。

巴黎「國立高等戲劇藝術學院」為全法國表演教育的最高學府，創立於1784年，到了1970年代，作風仍相當保守，學生除基礎的身體與聲音訓練外，分為六班上課，每班有一名老師負責教學，每星期上課三次，每次三個小時，稱之為「個人培育」（formation individuelle），學生按其外表與氣質，主要學習如何扮演古典戲劇中的特定類型角色（l'emploi），例如第一男主角（le jeune premier）、俏侍女（la soubrette）等等，古典戲劇角色的言詮傳統備受重視[3]，不過這種學制面對日新月異的新編劇本已

2　維德志最早曾在l'Université du Théâtre des Nations任教一年（1965），可惜，這方面未留下相關資料。

3　此外，學生尚有其他的選修課程可修，內容從劍術至電視、電影表演。修完三年學程之後，成績優異的學生可以參加演技競賽，得到名次是至高的榮譽，故所有學生無不卯足

捉襟見肘。維德志突破傳統的教法在此引發了革命，從而促使學院修改學制。

教表演與導演，對維德志而言，實為一體之兩面：教學提供他思索與實驗的空間，導戲則將其成果進一步化為藝術作品[4]。然而，若真要比較二者孰輕孰重，則教表演實更為迫切與重要，因之他後來於「夏佑國家劇院」（le Théâtre National de Chaillot）任內創設「夏佑劇校」（l'Ecole de Chaillot, 1982-88），以實現獨樹一幟的教學理念，培養更多重視原創性的演員。

維德志實際上並未刻意栽培任何類型的演員，只不過他獨特的教學與導戲方法，讓演員自然而然地流露某些特質，他們遂被稱之為「維德志型的演員」，其真正究竟卻莫衷一是，從未有過系統性的討論。為此，本章將探討維德志教表演／排戲的理念、原則、方法以及追求的境界，並以維德志本人的演技為例加以驗證，最後論及「易符里戲劇工作坊」與「夏佑劇校」創辦的理念與課程安排。

1 教表演猶如助產

維德志曾被問及演員對他而言究竟是名表演者（exécutant）？演奏家（instrumentiste）？代言人（interprète）？或創作者（créateur）呢？他的回答是：一位藝術家（TI : 310）[5]。演員用自己的肉身和聲音創造

全力，努力學習可得評審青睞的古典劇目，以求得獎，有助於日後進入「法蘭西喜劇院」，成為國家級的演員。這是個封閉的表演世界。

4 二者關係緊密，例如《勇氣媽媽》（1973）演完之後，他帶領「高等戲劇藝術學院」的學生，花了一年的時間又重新排練了一次，是「對我第一次演出的自我批評」（TI : 247）。

5 引儒偉之言：「演戲這一行說來總是有點可鄙（sordide）」，義大利導演史催樂（Giorgio Strehler）亦堅稱演員不是藝術家，只是名表演文本者，真正的藝術家唯有劇作家一人；史催樂意在強調演技的技藝面，見其 Un théâtre pour la vie (Paris, Fayard,

藝術作品，如同畫家用顏料作畫，或音樂家藉音符譜曲，其重要性不容忽視。演員不是次等的藝人，而是具有原創力的藝術家。維德志欣賞的演員是深明「演技」是一種「遊戲」而樂於改變戲路者[6]；一位偉大的演員，則是能透過演技貢獻自己，讓觀眾了解人生真諦者（*Ibid.* : 309）。

為了培育藝術家，維德志畢生的教戲哲學始終不變，立基是第一章所述芭拉蕭娃（Tania Balachova）的教誨：角色並不先於演員存在，因此也就沒有任何原型，等待演員用軀體與聲音去填空；其次，演員不是工具，演員的身體與聲音不是為一潛藏的靈魂效勞之工具，而是他存在的本質（*TI* : 116；*ET I* : 217）。由此可見，維德志教學，不接受任何既定的規範，一切都具有嶄新的可能。

維德志採團體教學，學生圍坐一圈，表演者立於中間表演，演出過後，維德志領導全班解讀方才所見，解析演出的企圖，點出當中的意境，再提示表演者注意自己演戲易掉入之陷阱。維德志形容自己排戲時處於一種類似「通靈的」（médiumnique）狀態，往往一語道破表演者的用意[7]。不過，他絕不論斷好壞，只是強調演技的相對價值；沒有任何一種演技是無懈可擊的，所以也就沒有優劣之分。

全班討論之後，維德志再利用其中的某些元素——聲調、手勢、動作、態度或節奏，要求表演者重新來過，一再演練，引領他們實現自己內心欲表達、卻拙於實現的想法。老師這時彷彿一位助產士[8]，幫助學生

<hr>

1980), pp. 155-56。悲哀的是，包括演員自己，也甚少自視為藝術家，維德志總為他們抱不平。

6　法語的jeu同時意指「演技」與「遊戲」。

7　Vitez, "Une entente", propos recueillis par A. Curmi, *Théâtre/Public*, nos. 64-65, juillet-octobre 1985, p. 27.

8　這點他是受了他的老師芭拉蕭娃的影響，參見第一章第2節「演員比角色重要」。「陽光劇場」的導演莫努虛金（Mnouchkine）亦稱自己在排戲時扮演「產婆」的角色，她協助演員「生產」角色。這個工作可不輕鬆，嬰兒不會自己蹦出來，所以她有時須對

透過軀體與聲音「生產」自己的作品，猶如往昔的蘇格拉底——助產婆之子——慣用「助產辯論術」（maïeutique），引領他人自我釐清思緒一般。維德志並不是想改變學生，而是接受他們的本質，「引導他們發揮自己有的念頭，假使他們深入自我分析的話」（*ET I* : 78）。

維德志說明自己教學的方式與目標：「演員立在焦點圓圈的中央，劇校的所有一切都是為了演員，所有一切亦來自於演員。每位學員輪流走入圈子的中央表演，其他人變成觀眾。師傅（le maître）的任務，就是在現場當眾闡析演技的明喻與暗喻，要求學員重新來過，詢問眾人的批評意見，再要求學員改進。演戲的藝術在於重演，而非僅僅演了一次了事。師傅與其他的參與者在場，就是為了促使原本自然而發的表演策略能重新來過，以期最終變成表演的目標與動作」（*TI* : 116；*ET I* : 217）。

需要再三的演練，是由於缺乏經驗與練習，學生容易重複同樣的表演模式，好比一個英語不流利的人，只好一再訴諸貧乏的字彙、缺乏變化的語句來表達自己的意思，或者乾脆套用現成的陳腔濫調以免犯錯。維德志念茲在茲的，始終是如何啟發學生的創意，經由演練，充分了解自己的意圖與目標，再尋求突破。因此，他才會有感而發道：所謂的演員，是「一個能意識到自己演技之陷阱的人」（*TI* : 116；*ET I* : 217）。

維德志長於「通靈」。他的許多學生皆表示，維德志從不說：「你應該要這樣或那樣」，而是說：「小心，你現在決定這麼做，那你待會兒會如何如何」，好似看穿他們的心底，讓他們對自己的表演更有意

產婦大叫，有時要產婦用力，有時要產婦閉嘴，時而鼓勵有加，時而禁止不必要的動作，這是一個搏鬥的過程，見M. Delgado & P. Heritage eds., *In Contact with the Gods?* (Manchester University Press, 1996), p. 187。從下文所論可見，維德志比較不這麼戲劇化，他導戲時其實像名知識分子，只提意見，但不指導如何表演。

識，更清楚自己的意圖[9]。

曾為維德志主演《哈姆雷特》的演員封丹納（Richard Fontana）即一針見血指出，維德志不是教人如何演戲，而是揭露演員的意圖[10]。另一名曾受教於維德志的學生表示，維德志讓人充分感覺到自己是位創作者，而且必須對自己的詮釋負責任[11]。

試讀一段維德志實際分析學生的呈現，更能了解他讓表演者心服口服的原因。以《海鷗》（契訶夫）第三幕為例，雅卡蒂娜（Arkadina）為有嚴重戀母情結的兒子更換頭上的繃帶，演到最後，兒子有如一個小男孩，從長桌上躍下。維德志評論道：「這裡發生了一些事。在這種情況下，我的母親會對我說：『你在搞什麼鬼？』所以這是個玩笑，在一個故事中的片刻，然後你跳下來，你玩想像的木劍，你攻擊小舞台上的紅幕，頭上的繃帶鬆了，掉下來遮住你的眼睛，這是另一樣道具，也意味著你和母親的關係。剛開始，你躺在桌上，身體平伸。她用愛人的手照顧你。現在你演一個小孩子，你誇張、演不好，好像在模仿她的戲路：『沒品味、小孩子氣』，這正是她對你的評價。至於繃帶，你根本就不需要。你玩劍，繃帶鬆了，掉下來遮到眼睛，好像一位盲眼的劍客。〔……〕演員年紀輕沒關係，她的演技說了：『我的大孩子很蠢，他爬上桌子，下來吧，你會傷到自己。』她拉他的褲頭」[12]。維德志將學生的表現與用意闡釋得一清二楚，他們排戲也就格外真誠與賣力。

9　Michel Raoul-Davis, "A propos des burgraves de Victor Hugo", entretien avec les acteurs de Vitez, *Théâtre/Public*, no. 19, janvier-février 1978, p. 36.

10　Nada Strancar, Richard Fontana, *et al.*, "Une pédagogie de la liberté ? Les élèves du Conservatoire témoignent", *Le Journal du Théâre National de Chaillot*, no. 28, mars 1986, p. 66.

11　*Ibid.*

12　Marie Etienne, "Antoine Vitez: Professeur au Conservatoire", *Les voies de la création théâtrale*, vol. IX (Paris, C.N.R.S., 1981), p. 147.

　　然而，也正由於維德志並未循正統的方法教表演，他在「高等戲劇藝術學院」飽受傳統派教師的圍剿，他們批評他上課毫無章法與內容[13]，學生的創意詮釋更被視為胡搞瞎鬧。事實上，所謂古典戲劇的表演傳統，維德志批評道，完全奠基於修辭學，這也就是說字眼（mot）比文本（texte）更重要（*ET I*：146）；言下之意，演員只專注於詮釋角色的心理，卻未顧及整個文本的組織。

　　面對傳統派教師的強烈非難，院長杜夏爾1974年3月17日於《世界報》（*Le monde*）發表一篇專文聲援維德志，他指出：法國古典演員歷來只關注如何唸誦優雅典麗的詩詞，演戲根本只用到臉部，肢體可說無用武之地[14]。再者，古典的唸詞方式，透過聲音與節奏來強調台詞的語意，其實是一種同義疊用（pléonasme）的多餘手法。杜夏爾肯定維德志不被句義所拘泥，引領學生自由地探尋表演的其他可能，唸詞凸顯詩句的音色與聲音結構。維德志鼓勵學生不受立即、顯而易見的字義限制，一再琢磨演技以披露更為豐沛的強烈情感，思考更深刻[15]。因為這起事件，杜夏爾加速改革學院內的教學，區隔傳統師資開設的個人培育課程和維德志與德伯盧（Pierre Debauche）所代表之現代派，學生戲稱為「維德志的革命」[16]。

13　根據維德志的高足梅士吉盧（Daniel Mesguich）回憶，維德志早年上課的確沒有預定的內容，他不會事先指定學生練習特定劇本，而是由學生自己選擇，梅士吉盧形容乃師的課為常設的「大師工作坊」（*master class* permanente），見其訪問錄 *"Je n'ai jamais quitté l'école...": Entretiens avec Rodolphe Fouano* (Paris, Editions Albin Michel, 2009), p. 65。不過，維德志後來還是逐漸規劃了上課內容。

14　杜夏爾其實是引用巴提（Gaston Baty, 1885-1952）提出的「身體先生與字詞先生」（"Sire le corps et Sire le mot"）之爭的典故。

15　Monique Sueur, *Deux siècles au conservatoire national d'art dramatique* (Paris, C.N.S.A.D., 1986), pp. 157-58 。這篇文章反而引發另一波的筆戰，不過被質疑的維德志當時忙著導戲，並未加入。深受學生愛戴的他，對自己的教學深具信心。

16　Mesguich, *op. cit.*, p. 48.

　　1974年，羅斯內（Jacques Rosner）繼杜夏爾當「高等戲劇藝術學院」院長，他也肯定維德志的教學，指出維德志的態度比較像是位師傅或藝術家，上課容或沒有制式的內容，學生卻可以盡興表演，師傅提出許多建議與想法，學生也必須同樣努力，才能有所收穫[17]。豐富的人生歷練與記憶——戲劇的、文學的與歷史的，正是一位師傅不同於學院派教授之處[18]。

　　說來諷刺，維德志愈是遭到點名批判，他的課愈是大爆滿，造成排課的大困難，受歡迎的程度，直追半個世紀前的儒偉（Louis Jouvet）。這是1974年的事，全法國戲劇最高學府的學生，已意識到注重演員天生賦性（pré-disposition）之類型角色演技，面對求新求變的新創劇本，有其難以彌補的侷限，維德志的課剛好回應了他們的需求[19]。

2 語言的產物

　　討論維德志教表演之前，我們有必要先行了解他對戲劇角色的看法。有關戲劇角色的本質，維德志除了認定其虛構性之外，也呼應儒偉的名言：「戲劇角色首在於其呼吸的狀態，接著是說詞，再者，說詞是由呼吸促成的。」[20]有鑑於此，儒偉主張：「演戲的第一要務為道出對

17　N. Strancar, L. Odile & J. Rosner, "Antoine Vitez au Conservatoire 1968-1981", *Europe*, nos. 854-55, 2000, p. 99.

18　維德志也多次表示自己樂於被稱為「師傅」，而非「教授」；他極為重視與學生的互動關係，如同往昔師傅與學徒之間一對一的親密關係。

19　維德志對巴黎「國立高等戲劇藝術學院」的最大貢獻有二：其一，引進並確立新的教表演理念與方法（稱之為"formation nouvelle"）；其次，取消演技比賽，改為畢業公演，讓教學正常化。

20　"Un personnage, c'est d'abord un état respiratoire, puis une diction, engendrée d'ailleurs par la respiration," Eliane Moch-Bickert, *Louis Jouvet, notes de cours (1938-39)* (Paris, Librairie Théâtrale, 1989), p. 50.

白」（*TI*：280），只要找到說台詞最合適的語調與節奏，情感自然湧現，然而多數的演員卻反其道而行。

例如，儒偉朗讀阿爾諾夫（Arnolphe）、奧爾貢（Orgon）與斯嘎納瑞勒（Sganarelle）三個角色的台詞，發現他們斷句的方式是一樣的急促，從而判定曾經主演這三個角色的莫理哀，生前曾患有哮喘或肺氣腫的毛病。儒偉深信循莫理哀斷句的方式唸詞，找到他呼吸的方法，必能從中感受到他生前走路的步伐、揮動手臂或搖頭晃腦的方式（*TI*：300-01）。這點說明了儒偉主演的莫劇角色，為何能突破表演窠臼，深刻感人[21]。

維德志深受影響，特別是執導詩劇時，對唸詞加倍用心，深信演員的身體受制於行文策略所支配；他相信句子的結構本身即有意義（*ET II*：135）。他在「高等戲劇藝術學院」每星期保留固定時間專門與學生探究作家的聲音、亞歷山大詩律（l'alexandrin）、方言的說法等等。他常說，「演員的聲音，就是他們的軀體」，「我不太區分聲音與軀體的差別」（*TI*：299），所以他排戲偶或閉上雙眼聆聽台詞道出。他對語言、聲調、節奏與說話的氣息敏感異常。

早年排戲時，例如他的處女作希臘悲劇《伊蕾克特拉》（*Electre*, 1966），維德志與女主角（Evelyne Istria）每天花許多時間唸詞，務求讀出詩句的結構、脈動與韻味方才罷休[22]。同理，他執導拉辛名劇《費德爾》

21　參閱第五章第1節「重建表演的傳統」。受到儒偉的啟發，維德志常在課堂上挑一部小說，與學生一起探尋、推敲、想像作家在文本中說話的聲質，一個作家不願或不能透露的真正聲音。例如，普魯斯特（Proust）在他的《追憶似水年華》（*A la recherche du temps perdu*）中，於主角說話的聲音之外，另有一個內在的聲音喃喃自語，一個於追憶逝水年華之際不想遺忘任何往事的聲音。另一方面，賽林（Céline）在《長夜行》（*Voyage au bout de la nuit*）則披露一個苦澀、尖酸的聲音，不停抱怨自己的懷才不遇（*TI*：299-300）。這種練習培養學生對讀詞的敏感度，從實際朗讀，進而體會作者書寫的心態。

22　詳見第一章第10節「標誌希臘悲劇的書寫結構」。

（*Phèdre*, 1975），也先和演員一起研究如何凸顯亞歷山大詩行的結構與特色[23]。1970與1980年代，當法國導演熱衷於重新詮釋馬里沃（Marivaux）的劇作時，維德志於1983年推出《喬裝王子》（*Le prince travesti*），則鼓勵自己一手栽培的兩位女星（Strancar與Gastaldi），透過聲調與節奏感激發情感[24]，意即從台詞的音樂性結構為角色塑型（而非靠強調重要的字眼），以凸顯所謂的「馬里沃體」（marivaudage）之聲質層面。

　　戲劇角色對維德志而言，首先是語言的產物。戲劇角色之所以能予人栩栩如生的逼真感，全賴演員賦予血肉之身，經由戲劇情境的鋪陳，產生一種真實的幻覺，致使觀眾大受感動之際信以為真。究其實，戲劇演出之所以會有情感產生，取決於三個要件：演技、戲劇情境以及觀眾的敏感度，演員的真實情感，不必然等於觀眾真正感受到的情感。所以，對於史氏系統重視角色一以貫之的心態，維德志始終高度質疑，他從根本上就懷疑戲劇角色的行為有任何邏輯可言，認定這只不過是一個引誘演員上當的圈套，為一種心理幻覺（*ET I* : 84）[25]。也因此他排戲時從不過問演員心裡的感覺，更遑論為他們分析角色的個性。

　　真誠的情感既然難以掌握，維德志遂改談角色所處的情境與行為[26]。他排戲最關注演員的說詞或動作是否能披露每場戲的關鍵（l'enjeu），這點呼應儒偉所言：演員「演出一個文本、一個場景，先於扮演一個角

23　參閱第六章3‧1節「『《費德爾》，首先是亞歷山大詩體』」。

24　有關此戲的演出分析，參閱楊莉莉，〈空靈的舞台空間設計：論雅尼士‧可可士的白色抽象空間系列〉（下），《當代》，第166期，2001年6月，頁89–91。

25　法國演員習慣於每次排完戲後作「整排」（filage），以便確認角色的行為與心跡是否前後連貫。維德志則經常是拖到全戲排演的尾聲才作整排，正因為他不相信角色有內心。

26　Jean-Claude Durand, "Don Juan, personnage polémique pour un spectacle 'manifeste' ", *Théâtre Aujourd'hui*, no. 4, 1995, pp. 82-84.

色」[27]。至於演員能否真正化身為角色，相對而言並不重要；他經常告誡較無經驗的演員：只要抓到角色的「形」即可（*CC*：56），無須化身為劇中人。重要的是，觀眾目睹情感之流露而非體驗，從中理解了一場戲的深義[28]。

3　以演練為目標

面對不同劇校的學生，維德志雖施以不同的教材，上課的方式卻是一致的。他獲聘任教的「賈克・樂寇默劇與戲劇學校」成立於1956年，在國際上享有盛名，維德志於1966年起，在此教了三年的「接近文本之途」（"Approche du texte"），而非其詮釋[29]。1967年德伯盧在南泰爾為了興建中的「阿曼第埃戲院」先行設立劇校，在巴黎第五區的一個小地方開班授課，老師全部義務幫忙，維德志在此教了一年。他從做練習出發，有意發展出一套演員培訓的理想方法，後來發覺行不通，乃改成實際排戲，讓學生從做中學。上課型態基本上可分為兩大類：一為學生先自行演練一個短景，然後到課堂上呈現，或者是集體輪流即興演出。

到「高等戲劇藝術學院」上課時，維德志遵循傳統，仍以古典保留劇目（répertoire）為主，再擴及現代劇目、敘事文本[30]。引發爭議的是，

27　見Moch-Bickert, *op. cit.*, pp. 30-31。追本溯源，這是亞里斯多德的看法，意在強調悲劇情節的鋪排，先於角色塑造，見其《詩學》第六章。

28　維德志的演員因此常被評為搞「形式主義」。維德志的確不干涉演員表演上的感覺問題，他認為這是演員自己的功課，不習慣的演員不免略有微辭。如何內化導演的指示，讓戲劇角色有血有肉而非徒具形體，考驗演員的能力。證諸維德志本人的演技（第8節即將論及），其形式的確重於內裡，但形式深刻、準確，為精煉後的結晶，故依然能感人。值得注意的是，維德志教學或排戲，從不示範表演。

29　Bernard Dort, "Préface" (*ET I*：13).

30　以1977–78年為例，維德志一週上課三次，每次三小時，共排練了莫理哀、拉辛、馬里沃、莎士比亞、費都（Feydeau）、易卜生、契訶夫、布雷希特與貢布羅維奇等大家；小說方面則有福婁拜、惹內、帕索里尼、柯安（Albert Cohen）、安娜伊絲・南（Anaïs

傳統派的教師排練一個場景，其目標在演練其精華，使主角的個性能大
加發揮，讓學生熟悉詮釋的傳統，維德志則單純以演練為目標，一場戲
遂蛻變為練習的題材，可採不同的變奏，甚至是迂迴、轉向的方式，引
導學生了解演技的潮流與意義，明白化身為劇中人，原來可有無窮的可
能性[31]。對維德志而言，詮釋「只有經由創造產生才有意義」[32]。而這也
是為何維德志找他的學生文林（Jean-Marie Winling）到易符里幫忙教學
時，給了他一個似非而是的建議：教表演，要教自己還不知道的東西[33]。

維德志的得意門生梅士吉盧（Daniel Mesguich）回憶上課的情形
道：一個文本對維德志而言，有如一條河，一直不停的波動，因此沒有
定論可言；維德志邀請學生和他從某個岸邊下水玩，給他們做練習，讓
一句台詞、一個想法發展出想像不到的意涵[34]。經過再三演練，一場戲往
往脫離了原始的架構，最後擁有獨立的生命，可能與原作毫不相干，傳
統派的教師視之為離經叛道。

然而，從維德志的立場來看，演戲總是離不開歷史、策略、論戰與
現實狀況的（circonstanciel）考量（TI : 268）；作品之詮釋，本質上在
於不斷的顛覆[35]。維德志的一名學生表示，上他的課，「一切都是發現、
重新質疑、新體驗」，「他對明確或確定的事情從不滿足」。例如，維
德志對莫理哀的想法每次都不相同，一次比一次更令人驚奇[36]。梅士吉盧

Nin）與桑多絲（Emma Santos）等，甚至包括《聖經》，見Etienne, *op. cit.*, p. 140。

31　Bernard Dort, "Le temps de l''essai': De l'exercice à l'atelier", *Les cahiers de la Comédie-Française*, no. 5, 1992, p. 65.

32　Brigitte Jaques, "Les années de résistance (1969-1974)", *Europe*, nos. 854-855, juin-juillet 2000, p. 83.

33　Jean-Marie Winling, "Le pédagogue et le metteur en scène", *ibid.*, p. 129.

34　見Mesguich, *op. cit.*, p. 50。梅士吉盧後以導演見長。

35　Pascal Dupont, "L'acteur studieux", *Les nouvelles littéraires,* 23 février 1978.

36　*Ibid.*

也憶及：上維德志的課，只見他一個想法追著另一個跑，思想不停地跳躍，意義逐漸滑動，讓學生大開眼界，從而享有完全的創作自由[37]。

圖1　排演《浮士德》的維德志　　　　　（Jeanne Vitez）

37　Mesguich, *op. cit.*, p. 64.

可以想見，維德志對學生大膽、但有可能的詮釋向來不以為忤。例如他排練拉辛的《昂卓瑪格》（*Andromaque*），三幕八景，昂卓瑪格與心腹賽菲茲（Céphise）商討面對畢呂斯（Pyrrhus）的對策[38]，從教學錄影記錄[39]，可見兩位女學生表演賽菲茲幫昂卓瑪格寬衣就寢，透過非常性感、互相依偎的演技，暴露這兩名角色在後宮過從甚密的關係，深得維德志之心。

相反的例子則是排演《血婚》（*Le noce du sang*, Lorca），三幕一景，私奔的情人被圍困在森林裡，兩位學生熱情洋溢的演出讓他有點遲疑，雖然其抒情演技的技術面無可挑剔，可是，維德志指出這種吻合羅卡戲劇傳統的詮釋缺乏一個強而有力的表演意念，有必要再求突破[40]。

給學生創作的自由，顛覆傳統，從而探尋表演的強力意念，是維德志教學的重點。導演時也一樣，維德志力求表達一個場景的強力意念，他早年常在排演場上說：「只有意念（l'idée）是重要的」[41]。文林回憶道：維德志希望看到演員化身為表演的意念；他喜歡演員的存在（être），亦即意念，二者在舞台上，對他而言，經常意謂著同一件事[42]。

4 隱喻化的舞台表演

以1989年維德志執導的大戲《塞萊絲蒂娜》（*La Célestine*, Fernando

38　畢呂斯在特洛伊大戰中殺死昂卓瑪格之夫艾克托（Hector），後以其子的生命，威脅昂卓瑪格改嫁自己，參閱第六章第2節「暴露文本的結構」。

39　Maria Koleva, *Andromaque ou l'irréparable; Leçon n°5 du théâtre d'Antoine Vitez*, Paris, Les Films Cinoche, 1976.

40　Maria Koleva, *Noces de sang ou la création de l'obstacle ;Leçon n°4 du théâtre d'Antoine Vitez*, Paris, Les Films Cinoche, 1976.

41　J.-M. Winling, *op. cit.*, pp. 129-30.

42　*Ibid.*, p. 130.

de Rojas）為例，這齣寫於十五世紀末葉的對話體小說，鋪展騎士卡里士（Calixte）與貴族美麗蓓（Mélibée）的愛情悲劇，小說中每個角色皆難逃情網，遂給予老鴇塞萊絲蒂娜可乘之機因而釀成悲劇。維德志從人的「初始墮落」（"la chute"）觀點解讀，在六層樓高、強調垂直面的舞台上，天堂高聳入雲，最低處為地獄的龍口，二者之間，有樓梯或斷或續盤旋而上。一開場，男主角（Lambert Wilson飾）在如夢境般的泛藍光線中，驚見立於高處的美麗蓓，突然倒栽蔥地跌倒在樓梯上，這個危險的動作讓全場觀眾大吃一驚，捏一把冷汗，驚覺主角已開始「墮落」。接著，美麗蓓、塞萊絲蒂娜，以及所有為愛喪命的角色也均從高處摔下[43]，一再演繹這個表演的主題，形成令人驚心的意象。

　　不僅如此，顛覆了社會秩序的塞萊絲蒂娜，令維德志思及《啟示錄》（L'apocalypse）中在巴比倫城橫行無阻的「大淫婦」，她象徵腐化、最後顛覆羅馬帝國的惡勢力。當塞萊絲蒂娜手持酒杯坐在龍頭上回憶往日榮景時，維德志引《啟示錄》第17章的詩文給主演此角的一代明星珍‧莫侯（Jeanne Moreau）參考：大淫婦「騎在朱紅色的獸上」，「手拿金杯，杯中盛滿了可憎之物，就是她淫亂的汙穢」；她「喝醉了聖徒的血，和為耶穌作見證之人的血」。從這個角度看，這部神祕的小說可視為褻瀆聖經之作[44]。然而，換一個角度來看，巴比倫城實為人間的縮影，鴇母引誘世間男女犯下「美妙的原罪」（"le péché délicieux"，美麗蓓之感嘆），生命方得以生生不息（TI : 573）。維德志的延伸思考，提醒演員角色的縱深。

43　美麗蓓與塞萊絲蒂娜之失足原為排戲時發生的意外，後被納入大的表演架構中發展，有關此次演出，參閱楊莉莉，〈法國當代戲劇導演維德志的今夏大戲〉，《當代》，第41期，1989年9月，頁14-38。

44　因此演出時，卡里士第一次見到塞萊絲蒂娜即視之為聖母顯靈，立刻跪下祈願，實為一大反諷。

圖2 《阿爾及利亞工人薩伊德·哈馬迪先生訪談錄》，可可士舞台設計草圖

　　再舉一例，1982年上演的《阿爾及利亞工人薩伊德·哈馬迪先生訪談錄》（Tahar Ben Jelloun），源自於一位外籍勞工談論生活困境的電視訪問，維德志卻視之為一場哲學上的對話，比如柏拉圖的對話錄，戲裡所討論的工作與生活問題超出了現實的指涉。表演同時慮及這雙重層面，在一個四面黑框、中間全白的立方體內進行，一方面暗示本戲電視訪問的原始架構，另一方面，其空白的本質過濾了現實的痕跡，將「劇情」提升至形而上的境界[45]。凸顯劇情故事之「原型」（prototype）為維德志導戲之思路，藉以深入作品之核心。

[45] 這是維德志的解讀，其實哈馬迪談的全是實際的生活與工作問題，只有在感嘆時分，才稍微超越現實的考量，詳見楊莉莉，〈空靈的舞台空間設計：論雅尼士·可可士的白色抽象空間系列〉（上），《當代》，第165期，2001年5月，頁99-102。

「以非自然主義派的演技披露現實」，「藉隱喻呈現我們的世界」，「透過解離（éclatement）的形式」（「而非再現角色，住在家中，地上還鋪著麥桿」[46]），維德志為自己的戲作了清楚的說明[47]。

5 開發記憶的能量

那麼要如何激發演員發揮創造力，進而促使他們意識到表演的深諦呢？出發點在於細心觀察演員下意識的活動，繼之喚起他們對社會、文學、藝術、戲劇史與人類歷史的記憶，開拓他們表演的視野。在1985年一篇討論戲劇教學的訪問錄〈一種默契〉[48]中，維德志剖析自己教學，主要觸及三個記憶的層次：首先是演員的下意識，這唯有用心觀察演員無意間的舉動，於偶然間抓住他們若有似無的行為，在剎那間，瞥見他們最出乎意料、甚至是他們最呆頭呆腦的（godiche）慾望，這是排戲工作的開始（*TI* : 286）[49]。在這個階段，維德志的高足，現以導演知名的賈克（Brigitte Jaques）論道：維德志注意觀察「一種聲音與意義之新關係」，能「和身心的意象相互交會，足以當感情體驗的支撐」[50]。演員能從心底的觸動揣摩角色的心境，最能抓住其神髓。

筆者有幸參與維德志排演《費加洛的婚禮》（*Le mariage de Figaro*, Beaumarchais, 1989）與《塞萊絲蒂娜》二戲之過程。排演五幕三景費加

46　指涉社會學派式的演出，如普朗松（Roger Planchon）之作，參閱第五章注釋10。

47　Vitez, "Lectures des classiques", entretien avec J. Kraemer & A. Petitjean, *Pratique*, nos. 15/16, juillet 1977, p. 51.

48　Vitez, "Une entente", *op. cit.*, pp. 25-27 ; Cf. Vitez, "L'obsession de la mémoire: Entretien avec Antoine Vitez ", propos recueillis par Paul Lefèbvre, *Le jeu,* no. 46, 1988, pp. 8-16.

49　深知下意識深植於集體潛意識裡，只能透過藝術或文學作品透露端倪，維德志也常自我警惕不能抄捷徑，從現成的象徵目錄中萃取某些意象加以組合，或運用初級的佛洛伊德理論，指引演員做某些表面上具象徵意涵的動作（*TI* : 285）。

50　B. Jaques, *op. cit.*, p. 84.

洛著名的長篇獨白（tirade）時，男主角封丹納忽然不由自主地打了一個冷顫，這個動作被保留下來，據以發展角色的心理掙扎，封丹納讓觀眾窺見費加洛內心的波動，也使這場戲最後發展出感人肺腑的力量。在《塞萊絲蒂娜》中，女主角美麗蓓（Valérie Dréville飾）在塔樓上眼見初次月下赴約的情人與兩名僕人在下面笨手笨腳地抬梯子，原應緊張萬分的她，忍不住噗哧一聲笑了出來。這個笑出聲的動作也被保留，女主角當下翻騰不定、亦喜亦懼的心境遂表達得更具層次。

維德志從演員自然而發的動作幫助他們形塑角色。例如他排演《唐璜》（莫理哀）時，擔任主角的狄朗（Jean-Claude Durand）即表示維德志從未分析過這個文學原型人物的複雜心理，而是從觀察他直覺而發的動作提示他。譬如，戲裡頗為劇評家所樂道之戀物癖，其實是出於排戲意外的結果：一日排演唐璜引誘去而復返的妻子艾維爾（Elvire），狄朗跪在女主角椅旁，突然發覺女演員（Nada Strancar）當天穿的鞋子很美麗。他於是提起她的一隻腳，脫掉她的鞋子，吻了她的腳[51]，再把玩鞋子。維德志覺得這個表演意象突出，可再發揮，便納入演出架構中，可是從未談什麼戀物癖[52]。

其次，是文學與演技史的層次，特別是教學時，年紀愈長，維德志愈覺需要見證戲劇史。一位「夏佑劇校」的學生回憶上維德志的第一堂課情景：他們排練《偽君子》的開幕戲，白爾奈老太太（Mme. Pernelle）怒氣沖沖地上台，後面跟著一個小丫頭。維德志看了學生演了起頭後，興致一來，插入暢談莫理哀的文本、法國歷史、作者生平、戲劇史、詮釋史、意義之探索、學生方才的表現、透露的意味等等，讓她深刻了解到舞台上的

51　見第五章第3節圖1。

52　J.-C. Durand, *op. cit.*, p. 84.

一言一行皆舉足輕重，非比尋常，戲劇有其歷史的記憶[53]。

一齣戲逐漸成形之際，維德志經常百般譬喻，一再列舉其他文學、戲劇角色或政治人物為例，打開演員詮釋的視野。例如，一向被視為風流喜劇的《費加洛的婚禮》，維德志視之為阿馬維瓦伯爵（le comte Almaviva）之心靈墮落過程，阿馬維瓦如同在森林裡撞見統領石像的唐璜，最後地面在腳底下崩裂（*TI*：572），這個觀點賦予角色心理的深度[54]。費加洛則是阿雷奇諾（Arlecchino）、斯嘎納瑞勒與馬地（Matti）[55]的綜合（*ET IV*：323），他的崛起，被維德志拿來與《櫻桃園》中的新興商人羅帕金（Lopakhine）相提並論。費加洛為了自己的利益，膽敢挑戰身為貴族的主人，本質上就是一種革命的行為。所以，第二幕尾聲，費加洛帶頭領著一群僕人闖入伯爵夫人的房間為自己助長聲勢，維德志當下即評論道，這與當年毛澤東利用無產階級革命的精神一致。維德志隨機援引政治人物為例，讓演員了解這個舉動隱含的嚴重威脅。

此外，費加洛的生母瑪薩琳（Marceline）於三幕十景法庭戲中慷慨陳詞，為自己的年少失身，控訴天下的男性，維德志論道：她的表現有

53　N. Chemelny, "Amis d'enfance", *Europe, op.cit.*, p. 108.

54　原來預定出任伯爵一角的演員（Jean-Luc Boutté）重病，緊急接任的瑞士演員畢多（Jean-Luc Bideau）氣質和戲路與前任相距甚遠，大大影響了維德志原先的詮釋角度。戲路偏喜劇的畢多無法朝角色的悲劇面探索，反而在笑聲的激勵下，愈演愈朝喜劇一端傾側。維德志後來只得改變原先的想法，指出畢多身材厚實，臉上看得出風霜，他主演的伯爵不再是個出入朝廷的時髦人物，而比較像是一位鄉紳，或是東歐國家鄉下的小貴族，衣食無虞，偶爾可以是個開明的主人，見Vitez & I. Sadowska-Guillon, "Beaumarchais, *La folle journée ou le mariage de Figaro* à la Comédie-Française: L'oeuvre de circonstance", *Acteurs*, no. 69, mai 1989, p. 38。畢多不僅未展現貴族的尊嚴與氣勢，且經常疑神疑鬼，妒意甚濃，粗枝大葉，與博馬榭想像的「優雅」和「高貴的」阿馬維瓦伯爵相距甚遠。

55　為布雷希特*Herr Puntila und sein Knecht Matti*之角色。

如布雷希特筆下的「勇氣媽媽」，勇於爭取自己的權益[56]。而成天在女人堆中鬼混的伯爵小跟班薛呂班（Chérubin），則被視為愛神的化身，像個小男生版的洛麗塔（Lolita）[57]。凡此皆有助於開拓表演者的眼界，更能體會角色行為的深諦。

最後，是時間與歷史的記憶。在排練經典名劇時，維德志特別希望演員能透過具體的表演細節，引導觀眾思及神話、歷史、政治或寓言的象徵意義。這時的他會不斷闡揚劇本主題以及舞台動作的象徵意涵，他的博學完全派上用場。上述塞萊絲蒂娜飲酒與《啟示錄》中的「大淫婦」連結，一名外籍勞工被逼到社會牆角的生存困境與柏拉圖的哲學對話相提並論，而在1986年版的《伊蕾克特拉》中，即便是兩姊妹各自習慣性地靠著桌子與梳妝檯坐下談話，進而辯論，動作看似尋常，維德志也要她們意識到自己本質上代表「反抗」與「耐心」兩種寓言人物[58]。

維德志曾經闡論道：從佛洛伊德的觀點來看，重要的神話或典型人物——如伊底帕斯王或哈姆雷特——存在我們每個人的心底，我們平凡的日常生活，每天上演的正是「世上所有的悲劇」；這是佛洛伊德理論重要之處，崇高的神話即為我們的人生（*TI* : 265-66）。戲劇之所以有趣，即在於將凡人的生活化成傳奇[59]。

在排演場上，維德志不太像是位導演，他不會分析劇情或示範表演，反而比較像是名知識分子，不斷地針對場上所見，發表評論，提出問題，自問也反問所有人員，總是不斷刺激眾人一起思考。他排練或教

56　維德志此時安排法庭上所有的聽眾離開，空出旋轉的舞台，讓瑪薩琳一人獨占所有空間發言；轉動的舞台，配上瑪薩琳的控訴，看起來彷彿是法庭在自我審判，連站在一旁原等著看好戲的伯爵也不得不汗顏。

57　此角由女演員（Claude Mathieu）反串。

58　Vitez & I. Sadowska-Guillon, "Electre 20 ans après", *Acteurs*, no. 36, mai 1986, p. 7.

59　此即第二章第11節「突破因襲的詮釋模式」所論劇文的水平與垂直雙重面向。

表演的口頭禪是「我不知道」或「我沒有想法」，言下之意，是尚未找到足以傳神地演繹一個場景的意象。

維德志只有在戲當真排不下去，演員實在搞不清楚狀況的時候，才會停下來說明劇情[60]。否則，他至多是拿起劇本，站在演員的身邊，設身處地考慮他們遭遇的困難，和他們一起尋找解決的方案。這時他喜歡「發表與台詞無直接關係的平行論述。他講故事，模仿當事人的口音，回憶……，他注入對文本以及角色的思考，讓我們沉浸其中」，曾主演《妻子學堂》的名演員桑德勒（Didier Sandre）回憶道[61]。

維德志藉此放鬆大家緊繃的情緒，一邊整理思緒，期望激發突破性的想法。他縱然事先已掌握全戲發展的大方向，如上述塞萊絲蒂娜與《啟示錄》裡的「大淫婦」關連，也絕不事先說破，一定是看過演員排戲臨場的表現後才逐漸道出，循循善誘，往往使演員在相信自我創造的同時，渾然不覺地融入導演構想的舞台表演意象裡[62]。維德志1970年代的助理勒文生（Ewa Lewinson）也指出，維德志知道如何和別人分享自己的幻想，卻不讓人覺得受到操縱[63]；他珍視表演者的創造力，尊重他們的意圖。

60　例如，1974年排練當代卡理斯基的《克拉蕊塔的野餐》，維德志堅持不先對心裡有點發慌的演員解說此劇複雜的歷史背景。作者要講的主題是墨索里尼的末日以及法西斯政權的餘孽，不過維德志認為知道這些，對演員不見得一定有幫助，因此決定不管一切，先排戲再說。過了幾天，層出不窮的疑問讓演員排不下去，維德志這才開始說明劇作的歷史背景（CC：130）；本戲之演出，參閱第二章8‧2節「不斷重新上演的歷史」。

61　Colette Godard, *Chaillot* (Paris, Seuil, 2000), p. 84.

62　Dominique Valadié, "L'acteur 'prend' tout", propos recueillis par A. Curmi, *Théâtre/Public*, nos. 64-65, 1985, p. 52.

63　Raoul-Davis, *op. cit.*, p. 37.

6 「透明的拼貼」

　　喚起演員的記憶，拓寬表演的眼界，其最終目標是為了超越窠臼，深入劇情的意境。對學生而言，演戲一開始的困難，仍在於角色情感之難以掌握。為此，維德志常玩「透明的拼貼」（"le collage transparent"），幫助他們立即進入戲劇情境。例如《海鷗》第四幕，飽受創傷的妮娜（Nina）與舊戀人特雷普勒夫（Treplev）重逢，妮娜滿場飛舞，半哭半笑，情緒沸騰。維德志提示演妮娜的學生，跑上場時一邊揉眼睛，眼裡彷彿飛進了沙塵，這個動作或許能幫她找到妮娜真正的情感，眼淚自會汨汨流下[64]。

　　「透明的拼貼」，指的就是演員在劇本上膠合一種闡釋劇情的演技（*ET I* : 106），演員等於是在心裡玩蒙太奇，觀眾目睹的是演出情境（妮娜流淚），劇情的邏輯依然成立。「我先指出手勢，再找理由，我從不連續（le discontinue）出發，以求達到連續的境界」[65]。這種表面上看似隨機、武斷的動作指示，其實是要幫演員到達心理的深度[66]。

　　利用這個方法，維德志曾發展出耐人尋味的新詮。最為人津津樂道的例子，莫過於《偽君子》（莫理哀）的高潮：為揭發偽君子的真面目，愛蜜兒（Elmire）不惜以身相誘，而她的丈夫就躲在桌子底下偷聽。歷來的學者多半認為愛蜜兒以女性的詭計引誘偽君子掉入陷阱。不過，莫理哀寫的雖是一場鬧劇，當中卻疑點重重。例如，愛蜜兒為何一直咳個不停呢？

　　上課時，維德志建議學生不妨想像自己面對俊美、與自己同樣年輕

64　Strancar, Fontana, *et al.*, "Une pédagogie de la liberté ?", *op. cit.*, p. 65.

65　Anna Dizier, *Le travail du metteur en scène avec le comédien*: D. Mesguich, A. Vitez, S. Seide *et la troupe d'Aquarium*, thèse du troisième cycle, l'Université de Paris III, 1978, p. 110.

66　Mesguich, *op. cit.*, p. 53.

的達杜夫，可能早已身不由己地有了愛戀之意[67]，她的色誘遂充滿了曖昧的情懷，這樣的設定增添了這場戲的張力。弔詭的是，愛蜜兒在這場戲裡不管表現的再如何誠懇，看起來總像是在騙人。演員在原有的戲劇情境上，黏貼一個女主角似已身陷情網的情境，二者合而為一，形成透明的拼貼（*ET I* : 83-84）。換句話說，「透明的拼貼」意指在對白之上，設想另一種心理狀況，以暴露對白之曖昧或利害。

在這個過程中，維德志憑著直覺與經驗，先不管合不合邏輯，隨機提示演員從身體動作出發，以探尋主角的心境。特別是排戲遭遇瓶頸時，他常利用這種方法突圍。例如《唐璜》一幕三景，遭唐璜始亂終棄的艾維爾找上門來理論，唐璜一心只想擺脫這個糾纏不清的女人。「逃到哪裡去好呢？」舞台上只有一張桌子與椅子。

維德志靈機一動，建議演員往高處逃，狄朗遂將椅子疊到桌子上，同時一手拿著餐盤，站到椅子上去想繼續進餐，一邊俯視在底下哀求他負起責任的艾維爾。唐璜既懦弱又挑釁，最後乾脆充耳不聞，將盤子當鏡面用，從容審視自己的容顏，沉醉在自我觀照的世界中[68]。這個奇異的（insolite）演出意象表達了男尊女卑的位階差異，從而透露雙方的性格，讓人眼睛一亮。

這種鮮明、不落俗套、且意涵深刻的表演意念／意象，畫龍點睛地直指劇情之關鍵。

67　這起初是由於學生按傳統將愛蜜兒詮釋為一個賣弄風情的女人（"une coquette"），可是擔心自己無法演得自然，因為不愛達杜夫卻又要他掉入陷阱，並不合邏輯。維德志因而建議她甩掉傳統的包袱，另起爐灶（*ET I* : 83）。

68　Durand, *op. cit.*, p. 83；唐璜的演技分析，見第五章10‧3「冷面的愛情騙子」。

7 緊迫逼人的心境

不僅如此，維德志排練的戲全場張力緊繃，高潮迭起。典型的「維德志型演員」看來皆為一股內在驅力所逼，神情緊迫，本能的衝動似呼之欲出，維德志常引導他們想像身處一個緊急萬狀的情境，與原始的劇情毫無關聯但平行發展，他稱之為「自由墜落」（"la chute libre"）。這是指演員想像自己處在一個始料未及的狀況，比方立於高處且知道自己一定會墜落，只是不知何時？或者會掉落到何處？（*ET I*：82）

例如，《唐璜》第五幕，艾維爾預見唐璜即將墜落地獄，懇求他回頭是岸。維德志建議女演員想像此時正目睹負心漢站在深淵旁，或立於窗邊正打算往下跳，她自然急於想出手相救，觀眾看到一種迫切、緊急的非常狀況，自會完成理解劇情的蒙太奇（*ET I*：102-03）。這個方法讓演員擺脫難以捉摸的心理因素，情急之下脫口而出的台詞聽來格外有力，情勢隨之全面繃緊。

甚至在一個輕鬆有趣的喜劇情境裡，維德志也常設想緊張莫名的狀況，讓學生徹底跳脫平常的思維。例如莫理哀的《女博士》（*Les femmes savantes*）開場，一對姊妹辯論學問與婚姻之輕重。愛賣弄學問的姊姊（Armande）宣稱以哲學為志，發誓終身不嫁，妹妹（Henriette）則準備接收姊姊的追求者，享受幸福的婚姻，兩人針鋒相對。這原是一個性格相對的喜劇情境，雙方皆自認有理，不過照章演出卻顯得了無新意。

維德志另有別解。他要兩名學生想像此時有一條鋼索橫貫巴黎聖母院的兩座尖塔上，妹妹走在鋼索上，底下未架設安全網，姊姊在下面緊張地喊話，深怕妹妹失足墜落。建議演員想像如此不可思議的危急情境，荒謬地誇大婚姻或事業之抉擇的重要性，婚姻的不確定性居然被比擬為高空走鋼索，其緊張與刺激完全出乎預期。維德志更提醒飾演妹妹

的學生，要能夠感受到走鋼索的快感，那種面臨深淵、如履薄冰的精微平衡感覺，既興奮又恐怖[69]。

如此一來，原本尋常無奇的情境，遂得以迸發驚人的張力，讓人難以坐視。這種練習將演員置於一種極度失衡的絕對狀況中，從行動出發體認危急的感覺，他們自然無暇顧及心理動機之類的陳腔濫調（ET I：120），因而爆發出迥異的新諦。

維德志常將演戲的緊張、焦慮與上戰場相提並論：演員粉墨登台，猶如軍人上前線打仗，稍一鬆懈，馬上面臨陣亡的危險。身為演員最大的噩夢，莫過於準備不及就得硬著頭皮登台；演得不好，與死在台上無異。演員是在死亡的威脅下演戲；不管身心狀況如何，時間到了，就得登台，演戲紀律之嚴格不下於軍紀[70]。維德志的演員在台上總顯得緊迫與熱切，彷彿傾全力於一役，身體的張力異於平常。

為了激發創造力、誘發本能反應與下意識活動，維德志設計了一些緊急的訓練，例如在「五分鐘的經典名劇」練習裡，學生被要求在頃刻間喚起對某一齣經典的記憶，幻想自己正面臨死亡的威脅，必須在五分鐘之內演完戲，其緊張的心態非比尋常。這個練習不僅是記憶的練習，也是紀律的操演。

8 非比尋常的意境

再進一步言，引導演員設想身處緊急的境況中，維德志說明：意即要求他們在心底堆積重重的障礙，情勢逐漸繃緊，演員進入奮不顧身的表演狀態，他再鼓勵他們放手一搏，不避激奮、誇張的表現，一待高潮

69　Etienne, *op. cit.*, p. 145.

70　Antoine Vitez, "Entretien avec Antoine Vitez", propos recueillis par Macha Makeïeff, *Cinématographe*, no. 51, octobre 1979, p. 22.

點燃，瞬間轉變為一股內在的爆發力，好比水加熱達到沸點，化成蒸氣一般，將戲劇狀況推展到白熱化的地步[71]，超乎尋常（extraordinaire），顯得過分，甚至到過於奇特的（extravagant）程度，最後變成一種藝術，奇怪且陌生，其力量強大到足以刺激觀眾的想像力；做戲，就是要激勵演員超越尋常（*TI* : 228）。維德志不諱言這種「極致的演技」（le "jeu comble"）是他個人畢生的追求[72]，「透明的拼貼」或「自由墜落」之終極目標，都是為了激發演員到達這種絕對的境界。

　　正因如此，接近排戲的尾聲，維德志於劇白轉折處會一再演繹，鼓勵放不開的演員加強語氣、手勢或動作。他自承常激勵演員達到「極端劇烈」（l'acuité extrême）的心理尖端狀態，一種較接近「真實」（vérité）而非「現實」（réalité）的心態，演員當真是「按照字面」（à la lettre）所述演戲，全力以赴，毫無保留（*TI* : 311），在台上輻射出驚人的能量。

　　維德志本人的演技即為佳例。他演戲不尋求內心的支撐；相反地，他極重視形式的表現，強調反差效果，高潮時動作大且猛烈，平靜時分則重態勢，說詞關照到重音、諧韻與節奏，常藉助手勢暴露言下之意。以《緞子鞋》（*Le soulier de satin*, Paul Claudel）為例，劇情發生在西班牙地理大發現時期，維德志主演令人見之膽寒的老法官佩拉巨（Pélage），他年輕貌美的妻子普兒艾絲（Prouhèze）愛上年輕英挺的羅德里格（Rodrigue），同時又被放蕩不羈的卡密爾（Camille）熱烈追求，形成「三個男人對一個女人」（"trois contre une"）的情節主幹[73]。

71　Koleva, *Noces de sang ou la création de l'obstacle; Leçon n°4 du théâtre d'Antoine Vitez, op. cit.*

72　*Ibid.*

73　一如雨果的《艾那尼》。

　　第一幕，普兒艾絲計畫與羅德里格私奔失敗，後者因路見不平、拔刀相助，以致於身負重傷，不得不退回自己的古堡休養。二幕四場，佩拉巨與妻子在這個古堡重逢，台上只有兩把椅子，沒有其他布景，悲傷萬分與羞愧難當的普兒艾絲坐在椅上，佯裝在繡手帕，始終不敢面對四處走動的丈夫，後者則必須想辦法說服妻子放棄正與死神搏鬥的情人，隻身前往非洲，接收由卡密爾掌控的摩加多爾（Mogador）要塞。

　　在舞台上，佩拉巨輕描淡寫地提及兩人在非洲英勇抵抗回教徒的過往後，表示自己已不再相信非洲。這時他立在妻子椅後，輕聲說道：「是的，我曾經愛過它〔非洲〕。／　我毫無希望地渴望它的面目。／為了它，一旦國王允許，我就離開我那匹遊蕩的法官的馬。／就像我的祖先注視著格羅納達（Grenade）[74]」，他彎下身原想愛撫妻子，此時的她，意味著待收復的非洲，但一隻手卻硬生生地停在半空中，普兒艾絲則一逕躲避他的目光。

　　倏地，佩拉巨一個大動作轉身，邁步走向舞台的左後角，面對一直背對著自己的妻子，以石破天驚的威力爆發道：「**像我們的祖先注視著格羅納達，我就這樣注視著另一個緊閉而空盪的阿拉伯世界的鐵壁銅牆〔……〕**」[75]，維德志以最大的聲量、連珠砲的速度，營造奪人的聲勢，與之前刻意的漫不經心、輕描淡寫，形成一顯眼的對比，造成一種如火山爆發般的驚人氣勢，赤裸裸地暴露這個外表嚴峻、高傲的角色，其內心深處熾熱之深情。普兒艾絲這時宛如是格羅納達的化身，維德志的詮

74　Paul Claudel, *Théâtre*, vol. II (Paris, Gallimard, 1965), p. 741。格羅納達為一西班牙南部城市，在摩爾人統治下長達七年，是摩爾人在西班牙的最後要塞，直至1492年遭斐迪南擊敗。出自本劇的譯文曾參照余中先譯本《緞子鞋》（合肥，安徽文藝出版社，1992）。再者，正文中之標點符號「／」為演員斷句處，每增加一個記號，表示停頓時間加倍。

75　Claudel, *op. cit.*, p. 741.

釋有力地揭露了劇中三位女性要角與三大洲實為一體之兩面。將演員推
向不平衡的心境，其情感進而燃燒至白熱化以至於陷入心理危機，旨在
揭露角色平靜的外表下隱藏的危險情感，這同時是對真理的批判[76]。從佩
拉巨的例子，可見維德志對這個角色「逆我者亡」，其狂熱宗教信仰的
批判。

　　維德志的演員於高潮時分表現猛烈，他們動作大、聲量高、身體興
奮、激動不已，猶如為熱情之火所穿越，戲劇學者班努（Georges Banu）
稱之為「感情洋溢的軀體」（un corps exubérant）[77]；在此同時，角色
軟弱的內心一併曝光，故而需要激情的支撐，二者形成明顯的落差。演
員的內心被激發到達一種極端的狀況，演戲對他們而言猶如經歷一種啟
蒙，在形塑角色的同時，更深入地了解自己內心未經探索的區域[78]。

　　維德志直言自己追求超越尋常的演技，但這並不一定意謂著大叫
大嚷，有時也可以是一種低調的詮釋。例如上文提及之《阿爾及利亞工
人哈馬迪先生訪談錄》，外籍勞工哈馬迪（文林飾）說話習慣長時間停
頓，有時似不知從何說起，鼻音濃烈，腔調疲軟，他的身體似乎累到無
法站直，必須倚牆而立或蹲在牆角，整個人恨不得縮進牆角消失不見，
有如一個沒有軀體的人，如此低限的演出更鮮明地暴露了主角位居社會
邊緣的存活壓力。由此可見，能量指的是演員的身心因高度專注而產生
的一種緊張性（tonicité），與力氣的大小並無直接關係。

76　Vitez, "Une passion monacale", propos recueillis par N. Collet, *Autrement: Acteurs des héros fragiles*, no. 70, mai 1985, p. 205.

77　Georges Banu, *Le théâtre ou l'instant habité* (Paris, L'Herne, 1993), p. 44.

78　例如演員雷努奇（Robin Renucci，飾《緞子鞋》中的卡密爾）即如此表示，見Eloi Recoing, *Le soulier de satin: Journal de bord* (Paris, Le Monde Editions, 1991), p. 62。

9 精鍊表演的形式

雖然對體驗派演技有所懷疑，維德志卻經常引用史坦尼斯拉夫斯基的話告誡學生：每一個動作皆需有目的，不要一般性地演，不著重點[79]。一言以蔽之，維德志要求精確的演技，他的演員甚至常被劇評家稱為「冉森教派式的演員」（les acteurs jansénistes），可見要求之嚴格。

這點最能從演員的手勢反映出來，維德志本人更是講究，上述《緞子鞋》的二幕四景，維德志立於舞台右側深處，在開口道出第一句台詞前，他先高舉雙手，又重重放下，嘆口氣後，才裝作若無其事般地說：「還有比這更自然的嗎？這悲哀的誤會，這愚蠢的客棧攻堅，我可憐的巴爾塔查（Balthazar），為了保護你，因為他一直以為在保護你／／／已歸天了⋯⋯」[80]。普兒艾絲聞訊一驚，拈針的手停在半空中。

佩拉巨假裝不知道妻子的私奔，上述的大手勢，總結他對妻子行為的尷尬與感嘆。他接著不知如何是好，只得再重覆做一次相同的高舉雙手、再重重放下的大動作，才好像找到了話說：「也是鬼使神差讓你碰上了好心的騎士〔羅德里格〕，你才平安無事一直逃到這安全之地⋯⋯」[81]。這個仰天感嘆的大手勢，道出了他身為驕傲又威嚴的大法官與丈夫無法明言的尷尬與認命，也表達了千言萬語也難以盡述的無奈。

這種精心考慮、意味深長的手勢，經常預示即將發生的悲劇。以巴爾塔查之死為例，一幕二景，佩拉巨託付他護送妻子的任務，隨即用食指指著他的胸坎——此處正是他後來吃了致命一劍的所在——藉以強調任務的重要。一幕五景啟程前，普兒艾絲開玩笑地用扇子直指巴爾塔查的

79 Stanislavski, *La formation de l'acteur*, trad. Janvier (Paris, Pygmalion/Gérard Watelet, 1986), p. 49.

80 Claudel, *op. cit.*, p. 739.

81 *Ibid.*, pp. 739-40.

胸坎,在後者提及年輕時,曾於嘉年華會吃了女主角的父親一劍時[82]。這個手指胸坎的動作暗示即將發生的悲劇,當其果真發生時,讓人心驚。

此種意涵深刻的手勢,自然是再三演練後的成果。排戲接近尾聲時,維德志會要求演員「節用符號」,要求他們用精簡的方式傳達耐人推敲的意味。在教室裡,他也常提醒未來的演員,要注意精鍊表演的形式。精準、深刻的演技才能發揮對白的力量。

10 不同於人生的戲劇

基於高度精鍊的演技與表演形式,維德志的作品常被人評為搞「形式主義」,這是從寫實主義觀點視之的必然結果。事實上,維德志畢生的志業可說全奠基在反寫實的基石上。他常說戲劇存在的根本理由,正因為不同於人生。排練古典劇本時,維德志特別重視原始的搬演規制,務求其引人注目,刻意彰顯表演的戲劇性[83]。即使是排練最接近日常生活的寫實劇,維德志也強調「讓這個自然面看來像是符號,而不像是真的」[84],他常提示演員「不必表演全部的意義,毋需全然模仿角色,只需用幾點特性象徵之,在角色與其模型之間存在一段距離,應該表示(signifier)其形式而非內容」(*CC* : 56)。

例如,他執導的《伊菲珍妮–旅館》(1977),表面上為1958年5月26至28日一家由法國人經營位於希臘麥錫尼古城的旅館生活寫真,其通

82　Claudel, *op. cit.*, pp. 680-81.

83　參閱第五與第六兩章。

84　"Faire apparaître ce naturel comme un code, et non comme réel", 引言見Colette Godard, *Le théâtre depuis 1968* (Paris, Jean-Claude Lattès, 1980), p. 95。試比較李史特拉斯堡(Lee Strasberg)所言:「自然不是現實。自然只是現實的姿勢」("Naturalness is not reality. Naturalness is only the pose of reality"),見其 "Working with Live Material", *Tulane Drama Review*, vol. 9, no. 1, 1964, p. 131。

俗的對白宛如出於真實人生的對話[85]。維德志則提醒演員要避免細緻微妙的生活化演技，相反地，他希望演員說話能增強語氣，身體動作要明顯，手勢有力，即使突兀亦無妨[86]。

維德志提示扮演旅館房客之一的羅絲畢達莉兒（Lhospitallier）太太（Thérèse Quentin飾），說話的語調不宜過於家常，走路態勢可更堅決，甚至可走直線，視線也可更明確。對於她情緒不穩定的女兒，維德志希望演員（Laurence Roy）避免小女孩般的嬌態，相反地，他建議她跨大步走路，張開雙臂時如同張開雙翼，省略不重要的小動作[87]。因此一幕六景，尋幽訪勝後回到旅館，她是跳入舞台的，一邊興奮地敘述沿途見聞，一邊幾乎跳起舞來，強力放送快樂的心態。

至於旅館的女服務生羅兒（Laure, Nada Strancar飾），她百般無聊時，會用手托住下巴，維德志則建議她不妨動用雙腳、甚至全身演戲，更能深刻地傳達不耐煩的情緒[88]。這些建議幫助演員凸顯出人物的輪廓，以避免她們為了顯得「自然」，反倒做出許多無謂的小動作，因而模糊了表演的焦點。

至於本劇角色情緒的轉折，更是表達得一清二楚，絕無委曲婉轉以至於失去重點的問題。羅兒可以在幾分鐘內從歇斯底里轉為激憤，接著鬆懈、疲憊，最後厭倦不堪。「太蠢了，人可以這麼笨，真是讓人吃驚」，聲調陡降，可是幾秒鐘前，她仍激烈異常，角色承受的工作壓力不言而喻[89]。二幕四景，索爾貝（Sorbet）太太提起自己從收音機聽到國

85　有關本劇的劇情分析、舞台設計與主角的詮釋，見第二章第9節「立足於此時與此地」。

86　Dizier, *op. cit.*, p.167.

87　*Ibid.*, p. 148.

88　*Ibid.*, p. 149.

89　*Ibid.*, p. 160.

內暴動的消息時，聲調突然拉高八度，頹倒椅上，邊說邊哭。為何突然之間變得如此激動呢？一如其他角色，她對政局其實漠不關心，爆發的情緒或可視為一種發洩，紓解先生無法滿足她之憂憤[90]。突變的情緒暗示日常生活隱藏的壓力與暴力，其背景的歷史事件——阿爾及利亞「政變」影響法國政局，進而觸動了角色的下意識。

常見的生活情境均經過再次處理以加強戲劇張力。例如三幕一景，旅館的房客於門廳用早餐，索爾貝夫婦即將離去，忙著退房，羅絲畢達莉兒太太尚在等巴黎最新的消息再決定去留，留下來的客人則討論希臘習俗。旅館員工一邊服侍用餐，一邊解決個人的恩怨。16名角色在長廊式的表演空間裡來來去去，觀眾對面而坐，旅客與工作人員行進的方向相反，演員不停穿越長廊，再從另一端上場，好像走在機械傳送帶上，造成很不真實的感覺[91]。在此同時，戴高樂重出政壇的消息斷斷續續從收音機傳出，然而，除了歸心似箭的羅絲畢達莉兒太太，幾乎無人關心。演員非比尋常的走位路線，暗示了非比尋常的歷史時空。

維德志連過場戲都精心排練。三幕四景，羅兒欲刺激躺在地上睡懶覺的騾夫巴托克（Patrocle）起身為房客搬行李，她每說一句話，便用腳去趕他，或用手去推他，在他身上與身邊跳來轉去，發洩自己方才的不快。巴托克受到挑逗，趁機假戲真做，偷起情來。羅兒最後跨站在他的身體上，彎下身去轉動躺在自己腳下的他，直起身，以腳尖輕觸他的臉龐。這段原本微不足道的過場戲遂顯得無比生動，耐人尋味。

值得一提的是，維納韋爾筆下有幾個角色本質上很接近「滑稽歌舞劇場」（le vaudeville）的類型角色，本戲也有一些日常突發的尷尬場面

90　*Ibid.*, p. 148.

91　*Ibid.*, p. 188。此舉令人聯想皮斯卡托（Piscator）導演的*The Good Soldier Schweik*（Hacek, 1927），其中用了兩條行進方向相反的機械傳送帶，維德志必然思及此。

容易掉入「林蔭道喜劇」（la comédie de boulevard）搞笑的情境，維德志皆仔細排練，避免不必要的笑聲削弱了劇情的張力[92]。例如二幕三景，旅館經理艾瑞克（Eric）為了油瓶失竊一事，親自跑到女服務生房間實地訪察，正巧撞見她掀起裙子縫補摺縫。女演員（Dominique Valadié）這時並未如一般預料地慌張放下裙擺，而是相反地，笑著把裙子掀得更高，一腳伸到桌上才轉身面對上司[93]。這麼一來，經理與女服務生的關係丕變，挑釁的下屬占了上風，情勢繃緊，觀眾很難笑得出來。

再舉一例，永遠摸不著太太心緒、好意常被誤解的索爾貝先生，原是「林蔭道喜劇」常見的懼內角色。維德志特意將他孤立，免得常被太太粗魯打發的他，引發觀眾發笑而轉移了表演的焦點。演員德尚（Jérôme Deschamps）[94] 更節制自己朝這個角色的可笑面發展。索爾貝先生孤立的身影，甚至於當他宣布戴高樂重新執政的大消息時也是獨立一隅，道出這個角色的寂寞。事實上，維德志從不隨便搞笑，反而常將喜劇情境當真處理，讓觀眾笑不出來，對白的雙關意涵立時浮現台上。

《伊菲珍妮－旅館》出於日常，又超乎其上的演技，令觀眾見證觀光旅館之生活寫真，尚能體會處於背景的奧瑞斯提亞神話與歷史時空（戴高樂重掌政權），殊為不易。

11 從說故事開始

除了教全法國資質最好的學生演戲之外，維德志也從1972年起創

92　維德志向來認為一個人從來不隨便開玩笑；即便是玩笑，笑聲之後隱藏的是威脅，意即玩笑是當真的，Dizier, *op. cit.*, p. 167；參閱第五章第8節「質變的遊戲」。

93　*Ibid.*, p. 151.

94　*Ibid.*, p. 150。Deschamps 之後成為知名的另類導演，現為巴黎「喜歌劇院」（l'Opéra Comique）的總監，所導的作品話少、動作多，新鮮、幽默，自成一格。

建「易符里社區劇場」時，同時負責市立演藝學校，將其改名為「易符里戲劇工作坊」。易符里市的居民以勞工為主，他們可說根本沒有額外的時間與精力來學表演，演戲對他們而言，其實只在於抒發身心，他們有的甚至連法語都說不好。維德志因而發展出另外一套上課模式，讓他們擺脫體驗與扮演角色的困難，轉而享受說故事的快樂，這是「史詩劇場」給他的靈感（*ET I*：254）。

這個工作坊並非職業劇校，任何社區的居民都可參加，沒有年齡與資格的限制，學員從16歲到40歲都有，他們之中有公務員、工人、清道夫、失業勞工、移民、家庭主婦、學生等等，還有一些上過一點基礎表演課程的人。後來報名的人數超過預計，維德志便採自然淘汰：不滿意的人自然會漸漸退出。

課程方面，每星期平均約有十個小時。在戲劇理論方面，維德志請艾斯特拉達（G. Estrada）以閒聊的方式講述戲劇史；肢體訓練，由德尚負責教即興表演；編劇，最受維德志欣賞的比利時作家卡理斯基（René Kalisky），曾來班上實驗自己的作品；另一位維德志看好的劇作家波墨雷（Xavier Pommeret），則對學生講述從來沒有人說過的故事。在敘事劇場方面，原是工作坊學員的高札（Fahid Gazzah），後來利用《一千零一夜》的素材教說書。另外，知名的戲劇學者杜爾（Bernard Dort）也曾應聘來教課。甚至還有兒童劇場的課程（由Arlette Bonnard負責），這在1970年代並不多見。

面對這些吸引人的課程，被生活重擔壓得透不過氣來的學員，「要求不必作任何準備就來上課的權利」（*CC*：117）。孩子找不到人帶，有的母親只好帶到教室來！雖造成不便，不過維德志也同意：所有社區居民皆有來工作坊上課的權利。

可是怎麼教呢？戲或許不是人人都能演得好，但說故事總會吧？維德志靈機一動，發明了他所謂的「小說－相片」劇場[95]。他挑選了一些相片給學員看，要求他們擺出相片的姿勢，假想可能的對話，或就相片的情境發表意見。例如，相片中的女祕書與老闆會是什麼關係？一位出身世家的男人會有什麼態勢？等等。延伸相片的基本情境，激發學員想像可能發生的故事，試著模仿相片人物的舉止以及說話的語調。

就這樣，半敘述、半演出，每個學員都能體會到演戲的感覺。在工作坊中，重要的是故事能否說出來？姿勢與動作有沒有做出來？至於好壞，則是另外一回事。維德志後來發展出的「戲劇－敘事」系列就是出於說故事的雛形[96]，他甚至刻意維持這類表演的粗糙（rough）形式，不要求演員精鍊其語言與動作。其實，業餘劇場最容易犯的錯誤，莫過於模仿陳腔濫調的演技（*CC*：119），與其如此，不如另行發展。

從敘述出發，維德志旁及訪問錄的實驗。他借用報章雜誌上發表的訪問錄，要求學員用不同的語調朗讀，結果原本看似語意再清楚不過的言詞，立時變得模稜兩可。從這個實驗，維德志後來發展成《喬治·龐畢度與毛澤東的會面》演出，他根據的正是兩人1979年的官方對話錄，演出後佳評如潮，導演利用訪談錄的巧思最得好評[97]。

此外，維德志也嘗試利用學員個人的回憶演練情感的表現，鼓勵他們編寫兒時的回憶，縱然失真亦無妨[98]。維德志上課混合數名學員的孩提回憶，由於演出者與作者不必然是同一人，詮釋的問題遂層出不窮，批

95　維德志之《弗朗索－費利克思·庫爾巴的大調查》（1970）即運用了「小說－相片」的形式批判中產階級的意識型態，參閱第一章第12節「游擊野台戲的典範」。

96　詳閱第四章「具現小說之敘事紋理」。

97　參閱第二章第10節「挖掘當代怪誕殘酷的歷史」。

98　此即阿拉貢（Louis Aragon）所言之「說謊－真實」（"le mentir-vrai"），參閱本書第一章注釋30。

評亦隨之而至（*CC*：116）。這種從真實經驗出發的編劇與排演練習，讓人觸及戲劇表演「假作真時真亦假」的本質，而執導自己的回憶錄，也是引導業餘演員體驗自己感情，進而揣摩戲劇角色的方法之一。維德志對學生的敘事回憶習作鼓勵有加，甚至正式搬演他們的作品[99]。

12 「劇校是世上最美的戲院」（*ET I*：237）

維德志在「高等戲劇藝術學院」與「易符里戲劇工作坊」的教學雖然很成功，前者因受限於既有的體制，後者經費拮据，皆難以真正落實他的教學理想。因此，當他1981年獲提拔為「夏佑國家劇院」的總監，就任的條件之一即為成立一所劇校，並於翌年付諸實現。維德志於〈籌設劇校之十二項芻議〉（*TI*：115-17；*ET I*：216-19）一文引柯波（Jacques Copeau）為例，證明劇院開設劇校之必然性[100]，不同的戲院宜設置不同培訓宗旨的劇校。基於任務與使命，夏佑國家劇院為一所「大型演練劇場」（un "Grand Théâtre d'exercice"），附設劇校乃為必然之舉。一所劇校與劇院的發展息息相關；劇校為劇院所推出的戲作準備，進行實驗，演出過後，延續表演設定的目標，反省並進而改善。所以「夏佑劇校」為「夏佑國家劇院」的產物，是一所培育演員的學校[101]。劇校與劇院相輔相成，演出與教學並進，劇院得以兼顧演出與研究的雙重目標[102]。

99　如第二章第5節所述，他1979年就上演了高札寫的《齊娜》。

100　廿世紀的法國劇院附設劇校，是柯波開創的傳統，他的「老-鴿舍劇院」於1917年附設了劇校，維德志最初即在此學表演（見第一章第1節）。但柯波後來對巴黎劇場的走向覺得失望，於1924年帶領近卅位弟子「隱退」鄉間（Bourgogne），企圖發展出新的方法培訓演員。

101　維德志名言：「戲劇學校，意即演員的學校」（*TI*：116；*ET I*：217），而非訓練舞台工作人員的地方，可見得演員在他心目中的重要地位。

102　除維德志以外，薛侯（Patrice Chéreau）也在「阿曼第埃劇院」藝術總監任內（1982-90）開辦劇校。

　　「夏佑劇校」之與眾不同，在於不分年級的學制，維德志堅持混合不同程度的學生一起上課，學生上完三年的課，修滿學分，即可畢業。堅信偉大的戲劇角色與詩作能啟迪學員直入戲劇的菁華，「教學以比較、對照作為基礎，沒有任何科目必得先於另一科目修習，戲劇教學既無起始亦無結束可言」，「不知如何演戲的人，至少知道如何敘述一個故事，他們由此親身證實了史詩與戲劇的關係，了解化身體現（incarnation）與示範演出（démonstration）的區別，知道劇中人物（personnage）與類型角色（rôle）之不同[103]」。維德志對循序漸進的理性化教育理念深表懷疑，相反地，他堅持不同程度的學生彼此觀摩、借鏡與討論，相互影響，更有助於學習，此即前文提及的團體教戲法旨趣。

　　劇校集合了演練戲劇的志同道合者，每年由不同專長的師傅設計不同主題的課程，引領學員探索表演的劇目。每一個戲劇角色皆有其表演史，為了活絡觀眾的記憶，每一代的演員皆應不間斷地搬演經典名劇。

　　在聲音與肢體訓練之外，夏佑劇校提供一流的師資[104]以及多樣化的主題。茲以1983至1988年間開出的專題課程為例，基本上可分為四大類[105]：

　　1. 特定作家與作品：「契訶夫和莎翁：建構角色」、「保羅‧克羅岱爾」、「田納西‧威廉斯以及現實的詩意化」、「莎劇場景」、「與作家一起詮釋」、

103　一般而言，法文"personnage"是指劇本中的人物，"rôle"則比較是指其扮演的類型，例如「惡棍」、「俏侍女」等等。

104　師資有Richard Fontana, Madeleine Marion, Sophie Loucachevsky, Bruno Bayen, Georges Aperghis, Jean-Pierre Jourdain, Yannis Kokkos, Daniel Lemahieu, Aurélien Recoing, Andrzej Seweryn, Stuart Seide, Jean-Marie Winling, Martine Viard, Christian Colin, Michel Nebenzahl, René Loyon, Danièle Sallenave, Liliane Iriarte等人。

105　N. Chemelny et E. Perloff, éds, *L'école d'Antoine Vitez à Chaillot puis à l'Odéon 1981-1988* (Paris, le Théâtre National de Chaillot, 1989), p. 7, 11.

「作者的調查：皮藍德婁」、「當代劇作」等。

2. 演技類：「角色之扮演」（"Le jeu du rôle"）、「演技的練習：史坦尼斯拉夫斯基」、「再現與體現」（"Représentation et incarnation"）、「角色的記憶」、「演員、角色與角色建構」、「對手」。

3. 特定的戲劇類型：「史詩形式」、「喜劇與喜劇文類」、「從鬧劇到滑稽歌舞劇（le vaudeville）」、「宣傳劇場、野台戲、宗教劇場」、「象徵主義劇場」、「寫實主義及其限制」等。

4. 其他：「道出聲的話語」（"La parole proférée"）、「演戲的空間」、「語言–空間」、「未演出的戲劇」（"Le théâtre injoué"）、「當代的手勢」、「軀體、會話與聲音」、與音樂家阿貝濟思（Georges Aperghis）從貝克特的《落腳聲》（Pas）實驗音樂，等等。

上列課程中，值得注意的是，維德志個人負責第二類的系列課程，他在早年向史氏告別後，經過生命的歷練，於1980年代，認真試驗史氏的表演體系，這點也反映在他的戲裡。維德志早年的舞台作品中，演員表現較直接，人際關係波濤洶湧，表演意念凌駕於角色詮釋之上，其直入劇情關鍵的深入分析最得激賞。入主「夏佑國家劇院」之後，與資深的演員合作，他導戲不再意念先行，而是以演奏家的身分自居，細膩地表演劇情的起承轉合，用心傳達劇白之精妙，讓演員能更深入地揣摩角色[106]。雖然如此，維德志排戲的方法始終未變。

106 參閱第五章注釋85。

　　戲劇學者杜爾（Bernard Dort）總結維德志教戲的三大方向：激發創造力先於挖掘天賦，面對劇本注重變奏勝於詮釋，角色塑造上不排斥拼貼（collage）的手段，這比硬性要求演員進入某種心理狀態要來得有效[107]。維德志讓學生從模仿的表演傳統中解放，得到詮釋的自由，同時又不至於為了凸顯原創性而一味標新立異，最終鵠的在於實現劇作文本的潛在可能性，培育一位有創造力的藝術家，既不是導演的棋子，更非劇本或角色的奴隸，這其實是每位大導演的夢想[108]。

107　Bernard Dort,"Le retour des comédiens-2: Une création partagée", *Théâtre/Public*, no. 66, novembre-décembre 1985, p. 6.

108　Anatoli Vassiliev, *Sept ou huit leçons de théâtre* (Paris, P.O.L., 1999), p. 110.

第八章 發明演戲的規則

「然而導戲意謂著什麼呢？意在發明演戲／遊戲的規則，而
非考慮棋局要如何進展。」

—— 維德志（*TI* : 205）

卅六歲才在意外的情況下走上導演之途，原本想以演戲為業的維德志常開玩笑說，他所做的一切都是斜線，意即迂迴前進。也因為如此，讓他有36年的時間可以準備好當一個導演，舉凡讀表演理論、做翻譯、教表演、當研究助理、編刊物、拍電影、當配音等工作，後來全部為他的導演生涯注入了豐沛的養分。

正因為充分「準備」，維德志導戲甚少失手。不僅如此，在易符里（Ivry）時期，他的創意源源不絕。他常說：「我沒有時間浪費」，坦承自己是名「刻不容緩的」（pressé）導演。在易符里8年任內，他共導了23齣戲；此外，他還要負責劇場行政、演戲、執導歌劇[1]、同時在巴黎市與易符里教表演，每樣工作都做得很出色，特別是在一個連戲院也沒有的地區，推出一齣又一齣讓觀眾驚喜連連的好戲，令人無法忽視。

1 《費加洛的婚禮》（1979）在佛羅倫斯歌劇院，由Riccardo Muti指揮。

　　維德志開創的易符里社區劇場為何能獲得成功呢？他在法國1970年代的劇壇占什麼地位？他的作品代表何種意義？在克難的環境中，他如何做出不同凡響的戲呢？其關鍵何在？

1・風起雲湧的時代

　　1985年，「夏佑國家劇院」（le Théâtre National de Chaillot）發行《劇場藝術》（*L'art du théâtre*）期刊，維德志在發刊號上回顧劇壇，肯定過去三、四十年為：「法國戲劇的黃金時代。同時誕生這麼多的經驗、這麼多的想法，就什麼是舞台藝術及其力量發生爭執，乃史上罕見。幻象或影射，意義的崇拜或曲解，經典的重讀或除塵，〔演出〕產生革命的功效或可笑的無害，〔……〕沒有劇場的觀眾，沒有觀眾的劇場，這一切在亂中全混在一起」（*TI*：123）。簡言之，維德志講的是導演至上的時代，導演主導了演出與劇場的一切，劇作家的力量式微。

　　回顧1950年代，維德志20歲，當時最受歡迎的導演是巴侯（Jean-Louis Barrault）以及「國立人民劇院」（le Théâtre National Populaire）的總監維拉（Jean Vilar）。在劇本創作上，荒謬劇場開始發聲，貝克特、尤涅斯科、阿達莫夫（Adamov）等人，在導演布林（Roger Blin）、塞侯（Jean-Marie Serreau）的支持下，越演越盛，發抒了戰後社會的虛無感。另一方面，由於「柏林劇集」（Berliner Ensemble）三度造訪法國，其深刻的批評，透過精彩的表演有效地傳達給觀眾，證明了布雷希特理論之可行。一時之間，透過戲劇改革社會的目標深植人心。

　　普朗松（Roger Planchon）在「柏林劇集」1955年第二度訪法時才看到了演出，這位日後在七〇年代叱吒風雲的導演，在佩服之際，將自己前一年導演之《四川的好人》（為該劇在法國首演），親自向布雷希

特討教，從而領悟到獨立於劇本之外運作的「表演文本」（le texte scénique），首創「舞台書寫」（l'écriture scénique）一詞，以標榜導演調度場面（la mise en scène）之不可或缺，因為其間已滲入了導演解讀劇本之（政經）觀點。

在文化政策上，法國政府開始實施「地方分權」（la décentralisation）政策，以體現藝文民主化的理想，各大城市的「文化之家」或「國立戲劇中心」陸續成立，其運轉經費由中央與地方共同負擔，主事者則由文化部指派有才華、具熱忱的導演或編舞者就任，第一要務，為建立在地的表演團體，讓藝文活動真正落地生根[2]。維德志早年工作的卡昂「劇場–文化之家」（le Théâtre-Maison de la Culture de Caen）以及「聖埃廷喜劇院」（la Comédie de Saint-Etienne），均是因此而設立。

懷著為所有人民做戲的崇高理想，當年許多導演均選擇「下鄉」工作，最著名的例子為普朗松，1957年，他從里昂移到一旁的維耀爾邦（Villeurbanne）市立劇場工作，長期抗拒首都的誘惑，在地用心經營有成。1972年，文化部請他到巴黎領導「國立人民劇場」（T.N.P.）未果，轉而接受他的提議，增聘一位年輕有為的導演薛侯（Patrice Chéreau），並增加巡迴演出的場次，將「國立人民劇場」（T.N.P.）的logo給了他創立的「工人城劇場」（le Théâtre de la Cité Ouvrière）。至此，鼎鼎大名的「國

2　這個政策如今看得到成果，在1980年代，戲劇演出一般是先在巴黎推出，後才巡迴各大城市，現則是先在地方劇場首演，後才巡迴到巴黎演出。不過，近年來由於商業競爭、全球化的影響，公立劇場為群眾服務的精神逐漸為新一代導演所淡忘，產生了一些嚴重的倫理與美學上的曲解，以至於在高唱新自由主義之風的氛圍中，豪華、軼事的、以及觀念藝術型作品大行其道，驕傲地展示撒錢的成果，連中產階級觀眾對前衛劇場的需求都照顧到了，以滿足其不冒風險的革命想望，詳見Pierre-Etienne Heymann, *Regards sur les mutations du théâtre public (1968-1998)* (Paris, l'Harmattan, 2000, pp. 146-47)。有關「全民劇場」在法國新世紀的最新發展，見楊莉莉，〈標榜演出之戲劇性：法國表／導演新面向〉，《戲劇學刊》，第13期，2011年1月，頁187-89。

立人民劇場」方才離開巴黎市的「夏佑國家劇場」所在地。

　　1960年代，維德志步入卅歲，荒謬戲劇逐漸退潮，史詩劇場持續發揮作用，具社會批判意識的劇作家崛起，如高提（Armand Gatti）、阿拉巴爾（Fernando Arrabal）、塞澤爾（Aimé Césaire）、惹內（Jean Genet）等，風格各異。巴侯實現了他的「整體戲劇」（le théâtre total）夢想，《拉伯雷》（Rabelais, 1968）一戲台詞結合意象，劇白的動詞與身軀合為一體，文本和空間交融，但舞台表現已無法企及其黃金時代的水平；維拉則淡出劇壇。地方分權政策開始發揮效力，可是各大公立劇場的負責人，在服務人民與創作藝術作品的雙重目標之間，紛紛標榜創作之先行，要求「創作的權力」（le pouvoir au créateur）[3]，難免忽略與觀眾的交流。到了1960年代末期，法國經濟累積近卅年持續成長的結果[4]，進入了富裕的「消費社會」（la société de consommation）型態[5]，戲劇活動儼然成為展示法國文化聲響之管道，而非用以質問、討論或批評社會的工具，劇場已難以激發觀眾的社會意識，遑論改革，地方上出現了不知為何而戰的疑慮[6]。

　　此時，葛陶夫斯基（Grotowski）的「神聖劇場」[7]，以及美國「生活劇場」（the Living Theatre）、「開放劇場」（the Open Theatre）、「麵

3　引言見「維耀爾邦宣言」，為1968年5月25日，普朗松聯合23位劇場負責人與導演的聯合聲明。針對這點，學者Marion Denizot肯定普朗松促成公立劇場日後以「導演－創作者」為靈魂人物之營運新面向，見其"Roger Planchon: Héritier et/ou fondateur d'une tradition de théâtre populaire ? ", *L'Annuaire théâtral*, no. 49, printemps 2011, p. 33-51。

4　從1947至1973年，史稱「光輝的卅年」（"les Trente Glorieuses"），1949至1959年間之平均成長率為4.5%，高成長率一直延續到1974年的第一次石油危機為止。

5　這點印證第一章11‧3「一則紙老虎的政治寓言」論及1967年德伯虛執導的《屠龍記》詮釋方向。

6　David Bradby, *Modern French Drama 1940-1990* (Cambridge University Press, 1991), p. 141.

7　1966年，*Prince Constant*到巴黎演出，維德志也看到了，對他而言為一大震撼。

包與傀儡劇場」（the Bread and Puppet Theatre）數度訪法[8]，特別是前兩個團體的激進演出引發了大騷動。這些劇場訴諸直覺、本能反應的作法，迥異於講求理性的法蘭西式思維，使得法國的戲劇工作者思考解放身體、進而解放社會的可能性。在六八學潮的推波助瀾下，各種激進的實驗劇團如雨後春筍般紛紛冒出，熱烈地透過演出針砭社會。

　　一進入「易符里社區劇場」成立的1970年代，又開始了另一番新氣象。首先，英國導演彼德‧布魯克（Peter Brook）跨海到巴黎成立「國際戲劇研究中心」（le Centre international de recherches théâtrales），1974年起，此研究中心得到「北方輕歌劇院」（les Bouffes du Nord）作為工作與表演場地。布魯克的國際團隊志在探尋一種世界共通的戲劇語言，以傳達全人類共通的生活本質，代表作有*Orghast*（1971-72）、《伊克族人》（*Les Iks*, 1975）、《鳥的會議》（*La conférence des oiseaux*, 1979）、《骨》（*L'os*, 1979）。

　　1971年，維拉謝世，象徵一個戲劇世代的結束。同年，美國導演威爾森（Robert Wilson）之《聾人一瞥》（*Deafman Glance*）在南席（Nancy）劇展演出，讓法國導演為之驚豔，一路提攜維德志的文壇泰斗阿拉貢（Aragon）也由衷讚美：「平生從未看過如此美的東西」[9]。新一代的導演如薛侯、拉弗東（Georges Lavaudant）、梅士吉盧（Daniel Mesguich）等對舞台視覺意象之重視，皆可見威爾森的啟發。

　　1970年代的法國劇場即在批判社會、身體解放與凸顯視覺表現的舞

8 「生活劇場」1961年即到法國演出（*The Connection, Many Loves*），但當時幾乎未引起注意，直到1966年後，他們的演出才開始引人矚目，如*The Brig*, *Mysteries and Smaller Pieces* (1966), *Antigone* (1967), *Paradise Now* (1968)；「開放劇場」則是演出*The Serpent* (1969)。

9 Colette Godard, *Le théâtre depuis 1968* (Paris, Jean-Claude Lattès, 1980), p. 52.

台書寫中拉鋸。在表演劇目上，由於「導演的劇場」當道，以搬演經典名劇為要，從新古典主義時期以降，至布雷希特等現代經典均為熱門作品。至於當代劇作，從德語國家傳入的「日常生活劇場」（le théâtre du quotidien）產生了迴響，德意志（Michel Deutsch）、葛倫貝格（Jean-Claude Grumberg）、米歇爾（Georges Michel）、維納韋爾（Michel Vinaver）與凡澤爾（Jean-Paul Wenzel）的劇作，均討論法國社會與生活問題。這方面，維德志也導了維納韋爾的《伊菲珍妮-旅館》。

表演上，根據杜爾（Bernard Dort）的研究，這個時期的演出不管其終極目標為何，全圍繞「演出」（représentation）打轉，有的導演激烈批評、加以拆解或暗中破壞，但是也有導演加以反射、加強、頌揚，形成一種「演出中的演出」（une représentation représentée）[10]，換句話說，戲劇演出過程之反省或反射，成為表演的一部分，觀眾不再被動地接受表演的幻象為真實，而更能理解表演與現實之間的辯證關係。在劇本詮釋上，史詩劇場的社會批評觀點，仍左右法國導演讀劇的方向，不過，歷經六八學潮的洗禮，社會思潮分崩離析，他們已不再相信教化觀眾的可能性。

放眼1970年代的歐陸劇壇，最受矚目的導演是坐鎮米蘭「小劇場」（Piccolo Teatro）的史催樂（Giorgio Strehler），他完美無暇的作品令人讚嘆，百看不厭，標示了戲劇表演的最高水平；高登尼（Goldoni）、契訶夫、莎士比亞、布雷希特都是他的拿手好戲。另一位義大利大導演隆空尼（Luca Ronconi），1970年帶著他的《憤怒的奧蘭多》（*Orlando Furioso*, Ariosto）到巴黎的「巴爾塔館」（le Pavillon Baltard）公演，其

10 "L'âge de la représentation", *Le théâtre en France*, vol. II, dir. J. de Jomaron (Paris, Armand Colin, 1989), p. 533.

分散、走動式的表演空間、強力的演員、各式古怪的老機關，匯聚成能量充沛的演出，使得古詩散發磅礡的力量，觀眾大受震懾。

德國劇場方面，未來的三大導演均在這個時期成名。首先是彼德‧史坦（Peter Stein）被選派到柏林經營「戲院」（Schaubühne）劇場，1971年推出《培爾‧金特》（*Peer Gynt*），震驚全歐，從而在德國推動一股易卜生搬演的熱潮。翌年，葛會伯（Klaus Michael Grüber）也加入了柏林「戲院」，他以讓人難以預期的詩意作品著稱[11]，經常走出劇場做戲，其名作《浮士德》曾於1975年到巴黎一家醫院的教堂（la Chapelle de la Salpêtrière）演出上、下兩部，13名演員在裡面數個小禮拜堂間表演，觀眾隨著移位，藉以探索歌德鉅作與教堂空間的辯證關係[12]，在戲劇史上留名。另一受人注意的德國導演柴德克（Peter Zadek），則在「波鴻劇院」（Schauspielhaus Bochum, 1972-79）工作，作風很挑釁。

反觀巴黎，1970年代最知名的導演為布魯克，他除了執導前述的戲劇溯源之作外，也執導莎劇（《雅典的西蒙》和《一報還一報》），以空台（the empty space）為原則，發展出看似自然天成的作品，膾炙人口。

出了巴黎，則是普朗松領導的「國立人民劇場」（1972-2002）最受重視。普朗松認同史詩劇場的社會批判目標，進一步發展出一種凸顯劇本寫作時代之歷史與文化的視覺背景，在觀眾與劇本之間，插入一個充滿寫實細節的表演文本（即他所稱的「舞台書寫」），劇中社會的生活實況為重頭戲，猶如歷史社會學調查報告的展演，莫理哀的《喬治‧宕丹》（1958）與《偽君子》（1962, 1973）為代表作品。論及普朗松的導演成就，杜爾結論道：「他用舞台場面調度測試我們的現實、我們的文

11 *Empédocle* de Hölderlin (1975), *Voyage d'hiver* d'après *Hypérion* de Hölderlin (1977), etc.

12 Thérèse Fournier, "5 heures et demie de spectacle avec le *Faust* de la Salpêtrière", *France-Soir*, 22 mai 1975.

化傳承。整個法國劇場深受影響」[13]。

　　「國立人民劇場」另一備受青睞的導演為薛侯，他曾於1960年代赴米蘭追隨史催樂，作品的精緻程度與大師如出一轍。1972年，薛侯加入「國立人民劇場」，隨之組成了日後工作的團隊[14]，導戲立場雖呼應布雷希特的號召，但標榜藝術先行，在九年任期內只導了6齣戲[15]，作品量少質精，盡善盡美，宛如是一個社會的時代藝術剪影，令人讚嘆。最轟動的作品為《爭執》（*La dispute*），讓人見證了馬里沃（Marivaux）劇作的殘酷面，啟動了爭導馬里沃的熱潮[16]。 到了1980年代，他主掌南泰爾的阿曼第埃劇院（le Théâtre des Amandiers Nanterre）[17]，與維德志分庭抗禮。

　　　就布雷希特的影響而言，尚有索貝爾（Bernard Sobel）、樊尚（Jean-Pierre Vincent）、安傑爾（André Engel）等人，其中前兩位因兼劇場管理職位，影響力較顯著。索貝爾曾親赴「柏林劇集」工作四年，回法國後，從六〇年代末期開始在巴黎北郊的冉納維爾（Gennevilliers）做戲，自此即在這地區工作，戲院於1983年化身為國立戲劇中心，成為巴黎的主要劇場之一。此外，劇院從1974年創刊的《戲劇／大眾》（*Théâtre/Public*）成為法國迄今最重要的戲劇期刊。索貝爾以德語劇目見長[18]，導演作品反省社會與歷史的重大議題，同時質問歷史與劇場，視

13　參見第五章注釋10。

14　舞台設計Richard Peduzzi，燈光André Diot，服裝Jacques Schmidt。

15　*Le massacre à Paris* (Marlowe, 1972), *La dispute* (Marivaux, 1973, 1976), *Toller* (Dorst, 1973), *Lear* (Edward Bond, 1975), *Loin d'Hagondange* (Jean-Paul Wenzel, 1977)，其中有的作品陸續出現不同的版本。此外，他受國外邀約導演歌劇，如最有名的於「拜魯特藝術節」執導華格納的《指環》（*Der Ring des Nibelungen*, 1976-80）。

16　參閱楊莉莉，〈愛情或語言的勝利？：馬里沃《愛情的勝利》〉，《表演藝術》，第105期，2001年9月，頁89~94。

17　此時期的作品，參閱楊莉莉，〈從建築結構思考戲劇表演空間：貝杜齊《哈姆雷特》之舞台設計分析〉，《戲劇學刊》，第10期，2009年，頁173-98。

18　Heiner Müller, Jakob Lenz, Heinrich Mann, Thomas Mann.

覺設計簡樸，表演過程帶點戲劇性，但導演的態度很嚴肅。當布雷希特於法國失去號召力後，唯有冉納維爾劇場始終堅持大師的理念。

至於樊尚，他以執導布雷希特的《小資階級的婚禮》（*La noce chez les petits bourgeois*, 1968）成名。在出道之初，樊尚就和他的戲劇顧問朱爾德（Jean Jourdheuil）合作做戲，後來更在法國劇院設立「戲劇顧問」（Dramaturg）一職。樊尚不僅執導具社會批評意識的戲，也重新詮釋輕鬆歌舞劇（le vaudeville），拉比虛（Labiche）即為一例（*La cagnotte*, 1971），使觀眾察覺其背後運作的社會機制，再造搬演拉比虛的風潮。此外，樊尚也導了多齣「日常生活戲劇」（德意志與葛倫貝格）。1975至1983年間，他出任「史特拉斯堡國家劇院」總監，身邊的合作夥伴均出自六八學潮[19]，他以史坦領導的柏林「戲院」劇場為目標，大幅擴充演出劇目，並翻新表演手段，企圖再造「史特拉斯堡國家劇院」的結構組織，使其發揮更大的功能。

在主流劇場之外，莫努虛金（Ariane Mnouchkine）領導的「陽光劇場」（le Théâtre du soleil）於七〇年代進駐位於凡尚森林（le Bois de Vincennes）的「彈藥庫」（la Cartoucherie）基地。從《1789》（1970）、《1793》（1972）、《黃金時代》（*L'âge d'or*, 1975），至《梅非斯托》（*Méphisto*, Klaus Mann, 1979），她用戲劇化的手段批評社會，大量挪用東方傳統劇場表演程式，演技突出身體表現，將一齣戲排練得精彩萬分，現場氣氛熱烈，觀眾有如參與了一場節慶（une fête）活動，一起歡慶戲劇，作品老少咸宜，誠為所謂「全民劇場」（le théâtre populaire）之典範。早期演出採「集體創作」（la création collective）方式成形，每部作品均重新規劃觀眾與舞台的關係，使得看戲經驗不同於一般，巴黎市

19　Bernard Chartreux, Michel Deutsch, André Engel, Dominique Müller.

民大感新奇，集體創作的方式也風行一時。「彈藥庫」更逐一吸引其他劇團進駐（「水族館劇場」、「木劍劇場」等），匯聚其批評社會的力量，也提供了巴黎市區觀眾另類的表演模式。

另一擅於將演出「炒」成節慶的導演為沙瓦里（Jérôme Savary），1970年代他帶領「神奇大馬戲團」（le Grand Circus Magic）四處巡演，甚至於去了德國執導奧芬巴哈（Offenbach）的輕歌劇，大受歡迎。他的經典演出融戲劇、馬戲、雜耍、音樂劇（music-hall）為一體，劇碼如《環遊世界80天》（1978）、《一千零一夜》（1978），可以想見其演出之繽紛熱鬧。他於1988年接替維德志續任「夏佑國家劇院」的總監直到千禧年，其大眾化的作品雖然吸引了大批人潮進場看戲，但個人作風時而接近藝人（showman），風評不一。

此外，尚有兩位在八〇與九〇年代發光的導演——拉薩爾（Jacques Lassalle）與雷吉（Claude Régy），也在這個時期開始嶄露頭角，兩人都是低限戲劇（un théâtre minimal）的擁護者，擅長史特林堡（Strindberg）所稱的「室內劇」（chamber play）劇目。拉薩爾在巴黎的近郊（Vitry-sur-Seine）工作，常自編自導，也執導其他當代作品，其中以日常生活劇場的劇目最受重視[20]。這類劇作雖是寫實生活的剪影，拉薩爾卻未走自然主義路線，而改用簡要的抽象空間，演員表現內斂，將重點完全放在對白上，使其產生最大張力。拉薩爾後來升任「史特拉斯堡國家劇院」的總監（1983-1990），且和樊尚一樣，後又任「法蘭西喜劇院」（la Comédie-Française）之執行長（1990-1993）。

[20] 如德國的克羅茲（F. X. Kroetz）、維納韋爾的《異議分子，這不用說》（*Dissidant, il va sans dire,* 1978），《妮娜，這是另一回事》（*Nina, c'est autre chose,* 1978）。有關拉薩爾的演出，參閱楊莉莉，〈探索意識幽微的波動：娜塔莉‧莎侯特之劇作與演出〉，《歐陸編劇新視野》（台北，黑眼睛文化公司，2008），頁20-33。

雷吉則對行政不感興趣，他潛心做戲，在視覺意象掛帥的當代劇場中，追求一種「非-演出」（non-représentation）的境界。他導戲堅持文本第一，回歸戲劇的最根本，安排演員站在空曠的台上，在類似天空乍曉、將明卻暗的光線中，用心探索劇文生成的地底層面（la nappe souterraine），透過慢動作，傳遞給觀眾一個內省、冥想的空間。莒哈絲（Marguerite Duras）、新小說健將莎侯特（Nathalie Sarraute）的作品，經如此專注的演繹，煥發出光彩。直到1990年代，雷吉的作品才廣為人知，他至今已近九十高齡，仍在導戲，作品餘韻無窮。

2‧演員的劇場

上述各家導演各具特色，他們的社會關懷也各不相同，使得七〇年代的法國劇壇展現多彩多姿之貌。於今回顧，若以導演的劇目與數量論，則令人驚訝地發現，維德志執導的作品最多，且如本書第二章第5節「高水平的表演劇目」之分析，維德志導演的範疇甚廣，以經典劇為主，包括索弗克里斯、莫理哀、拉辛、雨果、歌德、果戈里、布雷希特、克羅岱爾等大家，同時也兼顧當代劇作（波墨雷、卡理斯基、維納韋爾）、實驗性作品（「戲劇-敘事」系列）、時事劇與偶戲。就導戲的數量與範疇兩方面而言，只有普朗松差可比擬。

維德志的拿手好戲，一如本書所析論，在於批判劇作的意識型態與其表演體制。事實上，揚棄自然主義，在表演的形式上下功夫，演練各種演技的慣例（les codes de jeu），是維德志自認為獨到之處[21]。的確，鮮明有力的表演形式強化批評的力量，每每讓人無法坐視。積極開創戲劇表演的默契（les conventions théâtrales），為每一齣戲重新思考表演的

21 Vitez & I. Sadowska-Guillon, "Electre 20 ans après", *Acteurs*, no. 36, mai 1986, p. 7.

模式，是維德志七〇年代導演工作的重點。

這其中，變化多端的演技，毋庸置疑，是維德志導演作品最吸睛處。維德志的演員雖常被評為飆戲飆過頭，有幾齣戲更強烈予人演練演技之感，不過精湛的技藝（la virtuosité），也屢獲識者讚賞。追根究柢，維德志始終堅持戲劇表演的唯一真實為：演員立在舞台上演戲，而且舞台看起來就是個舞台，絕非人生情境的寫真或縮影。再者，他堅信演員無所不能，什麼都可以演。

維德志慣以「演員的劇場」一詞來界定自己畢生的志業，他意在強調演員方為演出的創造者，而不是導演個人。在他的舞台上，演員擺脫俗套的演技，讓人眼睛為之一亮，他們出人意表的詮釋，來自於顛覆傳統的排戲方法，故能出神入化地支持導演的新詮。有趣的是，未受任何定見或成見左右，觀眾往往比劇評家先行接受維德志的演員，莫理哀四部曲的演出就是最好的例子。此大製作1978年在亞維儂首演時，因為演員情感表現猛烈，動作直接，在莫劇表演史上前所未見[22]，囿於傳統的各大報章劇評不是口出惡言，就是語帶保留，佳評寥寥無幾[23]。後來是觀眾的熱情，促使劇評家逐漸修正他們的觀點，為戲劇史上少見的例子。

在易符里時，維德志對講究心理體驗的寫實派演技並不熱衷，因為

22　參閱Pierre Marcabru一年後以〈維德志的效應〉（"L'effet Vitez"）為題的反省，他直言不諱：維德志給他的學生自以為是演員的假象，讓他們以創造者自居，可以「對某些字眼動粗，打斷台詞，曲解其意，拆卸不幸的作者，以自己的方式重新組裝，使其意義超載」，「簡言之，維德志讓觀眾的眼睛覺得有趣，出乎他們的意料之外」；他使得那些大家以為已然僵化的主角，「猛然開始動了起來」，造成了演出的震撼感，「重點不在於維德志是對或錯。像是一具地震儀，我們記錄了下來。我們感受到震動，瞬間即逝，像是潮流一樣，不過是必要的，有如潮流，或許吧……」，*Le point*, 21-28 mai 1979。Marcabru的一些批評言過其實（特別是演員處理台詞的方式），他在文末的態度雖仍表遲疑，但至少已公開反省。

23　詳見第五章注釋24。

經驗不足的演員，演起戲來通常只能有動作反應，但無法化身為角色。有時，找不到性別或年齡相符的演員，維德志知道無法強求，乾脆暴露他們的假，假到甚至於讓不習慣的劇評家皺眉頭，覺得導演玩過頭。

　　維德志最欣賞的演員，可以想見的是梅耶荷德式、表演戲路寬廣、深知自己在演戲、敢露一手、能隨機應變的演員。這些特質固然在《欽差大臣》（Le révizor）中發揚光大，在其他戲中的諷刺場景裡也屢見不鮮。例如，勇氣媽媽可以化身為歌舞女郎，隨軍牧師可以耍寶，墨索里尼直如戲子，不停變化表演路數，莫理哀四部曲大玩喜劇噱頭等等。

　　多樣化的演技實為維德志畢生的追求[24]。甫就任「夏佑國家劇院」的總監時，維德志即矢志將其轉化為永恆的演技演練場，這是源自易符里工作的經驗[25]。在這段時期內，他探索了希臘悲劇、中世紀的鬧劇與「傻劇」（la sotie）、新古典悲劇、浪漫劇、表現主義、史詩劇場、寫實劇、乃至於時事劇、「學習劇」（Lehrstück）的戲路，每部作品的風格大異其趣，令人大開眼界。於同時代的法國導演裡，維德志可說是在莫努虛金以外，最重視多樣化演技與表演形式的導演，不過，他並不追求風格化。

　　以西方三大演技潮流而論，影響維德志在易符里做戲最深的導演自然是梅耶荷德，其次是他不願正面承認的布雷希特。至於史坦尼斯拉夫斯基，則是反映在排戲的方法上，維德志終其一生採用大師的「身體行動方法」排戲，略過案頭讀劇的過程，直接下場演練，珍視演員的直覺與下意識反應。正因如此，所謂「維德志型的演員」在舞台上顯得自由奔放，表現難以逆料，常被批評不夠生活化，實則更顯深刻。

24　B. Dort, *op. cit.*, p. 514。杜爾一路觀察維德志從「易符里社區劇場」至「夏佑國家劇院」的表現，最後總算肯定維德志對多樣化演技的追求。

25　這當然也與他從1968年開始教表演的經驗密切相關。

在1976年的一場訪問中，維德志說明自己導戲的方向：

「我的戲不是自然主義式的，這點確實。既不圖解劇情，也不為其
攝影。然而我正是想顯現現實的世界（le monde réel）[26]。現實的世
界，並不只包括看得見、摸得著、聽得到之事物，這些事我稱之為
社會性事件。不可觸知的夢境與下意識也同屬於這個世界不可或缺
的一部分」[27]。

這正是維德志演員之所以特別的原因，他們被激勵盡性演出，全力以
赴，直至下意識的門檻。

至於史詩劇場，布雷希特對演員等同於戲劇角色之質疑，對維德志
啟迪最大[28]。維德志曾多方實驗演員與角色的多重關係，這一方面是緣於
上課教表演時，需讓所有學員都有演練的機會，因而發展出一套輪流主
演的機制，結果給他靈感，排戲時也運用其中（TI：83）。

因此之故，1972年版的《浮士德》一人飾演多名角色，而男主角
則分裂為一老一少兩人，老浮士德坐困書房，緬懷不可復得之青春，青
年浮士德則縱情狂歡，二者不可避免地起了衝突。而魔鬼一角，甚至動
用五個演員分飾，面目多端，這在當年並不多見。1971年版之希臘悲劇
《伊蕾克特拉》，其歌隊化整為零，歌詞分散於所有的劇情角色之間，
由他們輪流道出，演員表現介於扮演角色與歷史見證之間。拉辛悲劇
《昂卓瑪格》（Andromaque）由三男三女輪流主演八名角色，輪演的機
制，透露「情勢比人強」的基本戲劇結構。

26　這是阿拉貢於1931至1951年期間五部小說的總標題，見第四章注釋29。

27　Vitez, "D'Ivry à la Comédie-Française: Le théâtre d'Antoine Vitez", entretien avec Michel
　　Boué, *L'Humanité Dimanche*, 3 mars 1976.

28　Vitez, "'Le théâtre agit politiquement autrement que par le discours politique explicité qu'il
　　tient'", *Le Rouge*, 4 octobre 1977.

其他，如莫理哀四部曲採十二名演員演遍《妻子學堂》、《偽君子》、《唐璜》與《憤世者》，不僅強調同一名演員在不同劇碼中出任不同角色的一致性，同時也透露十七世紀「劇團先於演員」的演出條件。至於五名演員扮演《城主》（Les burgraves）劇中的卅多名要角，更是不得不然的創意嘗試。而源自史詩劇場敘述手法的「戲劇–敘事」系列作品，認真實驗用第三人稱演戲的種種可能。這些靈活的搬演策略打開了詮釋的其他可能，讓維德志的演員有更大的揮灑空間。

戲劇學者本阿穆（Anne-Françoise Benhamou）1994年論道，雷吉與維德志是他們同時代導演中影響當代最深遠的兩位，因為雷吉凸顯演員之絕對重要性，維德志亦然，不過維德志的戲讓人見識到，意義首先是來自於大玩戲劇性[29]，這點正中他的思維核心。

3．另闢演出的蹊徑

維德志另一成功的關鍵，在於為每一齣戲發明新的演戲規則，前提是顛覆詮釋的傳統，凸顯新的演出為新的觀眾帶來的新諦。最顯著的例子，莫過於年輕貌美的勇氣媽媽，推著嬰兒車走在垃圾的世界裡，導演挑釁的態度昭然若揭。

所謂發明演戲的規則，其實意謂著活用表演的默契，有意識地與觀眾建立新的共識。維德志深信，戲劇之有趣，即在其不同於人生，這是梅耶荷德的教誨。由此出發，海闊天空，不僅「所有東西都可做戲」（"faire théâtre de tout"）（TI：199），且無處不能演戲，這是易符里社區劇場運作的第一原則。

29　Anne-Françoise Benhamou, "La vraie vie est ailleurs", *Revue d'esthétique: Jeune théâtre*, no. 26, 1994, p. 212.

令人感到震撼的是，維德志每每將演戲的規則推展到極致，義無反顧，藉此形塑一種鮮明的觀感，而非點到為止，以至於淪為半調子的演出[30]。的確，維德志的戲看來做作（artificiel），毫不自然，這點違反了西方表演主流，卻更有力地表達了主題。

維德志深入反省每一齣戲的演出形式，使其煥發新諦。《弗朗索-費利克思‧庫爾巴的大調查》（*La grande enquête de François-Félix Kulpa*）挪用「小說-相片」的形式，《勇氣媽媽》從中世紀「神祕劇」的角度出發，大量援用宗教與藝術符碼，《浮士德》借用丑戲、表現主義的演技以及人生旅站的場景結構，莫理哀四部曲完全按照十七世紀劇團的表演體制，《城主》貌似一群囚犯演戲自娛，《欽差大臣》利用馬戲的形式，《龐畢度與毛澤東的會面》發揚中世紀的「傻劇」精神，《伊蕾克特拉》的前兩次演出均近似一場莊嚴的儀式，《m=M》諧擬黑色彌撒，《卡特琳》（*Catherine*）的演員邊吃晚餐邊讀小說與演戲。

凡此種種，皆從根本上突破表演的傳統模式，進而為克難的演出，探尋一種活潑生動的形式，精心發揮其鮮活的戲劇性，避免非具象的演出因缺乏布景的襯托而失色。而即使是從傳統出發，如四齣莫理哀名劇，或拉辛的《貝蕾妮絲》（*Bérénice*），維德志也想方設法，使得固有的形式發揮新意。最重要的是，新創的形式，往往為作品開創了新局面，使其產生深諦，形式與意義一體成形。

最後，在表演空間的處理上，由於沒有現成的戲院可用，維德志與舞台設計師通常採用簡便的裝置，例如《伊蕾克特拉》（1971）的十字形走道、《浮士德》與《勇氣媽媽》使用的觀眾看台與平台、《m=M》

30　Raymonde Temkine, *Metteur en scène au présent*, vol. I (Lausanne, L'Age d'Homme, 1977), p. 180.

中的桌椅等等，用來啟示、而非圖解劇中人的行徑。稍後，有了「工作室」當演出場地，舞台設計仍以精簡為要，例如《克拉蕊塔的野餐》（*Le pique-nique de Claretta*）利用凹凸鏡面，《城主》中的巨大樓梯、《伊菲珍妮－旅館》的長廊式舞台、或《費德爾》由拼花地板、羽管鍵琴和古典高背椅所共同形構的凡爾賽宮印象。這類型舞台裝置兼具功能性與多層意涵，全賴演技加以發揮。追根究柢，維德志心底最偏愛的舞台，還是一桌二椅的空台裝置，這才是莫理哀四部曲運作的基礎。

《勇氣媽媽》，可可士舞台設計草圖

　　正由於演出經費無法負擔布景，道具或少數家具的使用變得無比關鍵，如《勇氣媽媽》出現的頭蓋骨、嬰兒車、小鼓、垃圾等等，或莫理哀四部曲的棍棒，既是鬧劇演出不可或缺的道具，同時是權威的象徵，又是陽具的代號，端視演出情境而定。其他，如《伊蕾克特拉》中的白花與鐵架床，《費德爾》中的高背椅，《伊菲珍妮－旅館》中的靈床，《卡特琳》中的桌椅、餐具，《葛麗絲達》（*Grisélidis*）中的屏風，《五十萬軍人塚》中的軍用皮箱，《巴布葉的妒嫉》（*La jalousie de Barbouillé*）中的雙面梯等等。

　　這些尋常的道具或家具一經妙用，立即達到醒目的作用，且提示了觀眾演出的深層意涵，一舉數得。這方面，劇評人馬卡布（Pierre Marcabru）評論莫理哀四部曲的重演時，曾寫道：

> 「道具，不管是什麼，可能的話是最奇怪的，其作用有如觸媒劑、引信。演員用來演戲，圍繞著道具演繹。他們使用道具像是在玩特技的變奏。演員變成符號的創造者，抵觸文本時一邊加以延伸。他在作品之上緊貼著一個想像的世界，他自己從中挖掘，像是一口深井」[31]。

這段譬喻生動的評價，同樣適用於維德志的其他作品。精心發揮隱喻（métaphore）的作用，經營表演意象的多層意涵，使得維德志的作品顯得知性，過程卻又生動活潑，不同水平的觀眾自能從中得到不同的樂趣。

　　一如大多數的導演，維德志自然也夢想有大戲院可用，有一流的卡司共襄盛舉，在優渥的條件下完成藝術作品，例如他應「法蘭西喜

31　"L'effet Vitez", *op. cit.*

劇院」之邀執導的《正午的分界》（*Partage de midi*）即為佳例。另一方面，規模小的劇場正因窮，反倒刺激他窮則變，變則通，開創了新局面。表演本身或許不夠完美，卻充滿動力與能量，讓觀眾無法只是消極坐視，而必然有所思考，維德志其實與梅耶荷德一般，兼愛大、小兩類劇場（*CC*：50）。

　　特別的是，維德志其實不愛琢磨作品，不立意追求完美，這點與許多完美派的大導演如史催樂、薛侯不同，維德志口中雖表示欣賞他們的作品，心中卻認定完美無瑕的演出只是精美的包裝，重點在於其中的珠寶[32]，亦即演員的表現。曾參與莫理哀四部曲的演員桑德勒（Didier Sandre）表示，他們平日穿牛仔褲、T恤、球鞋排戲。當維德志第一次看到他們穿上戲服時難掩失望，因為他們的身體——演技——似乎消失在歷史古裝裡。期間經過幾次與演員的辯論，一直到最後的彩排，維德志方才肯定戲服的必要[33]。

　　劇場藝術稍縱即逝，維德志常說，一部作品製作得太精緻、太一致、太穩定（solide）會毀了戲。他之所以會突出作品粗糙、未經加工的一面，有時看來甚至像是未完成，或展現超乎想像的演繹，甚或提出似非而是的論調，其理在此。正如同上一章所論，維德志教表演時，常常推翻自己，一再嘗試，反覆演練，他基本上對於封閉的、明確的結果不太信任。因此，在易符里時期，他的作品屢見歧義、矛盾、曖昧，甚至於形式不統一，古典劇中出現笑鬧的場面，或悲劇中發生濫情[34]，也就不

32　Daniel Mesguich, *"Je n'ai jamais quitté l'école..."*: *Entretiens avec Rodolphe Fouano* (Paris, Editions Albin Michel, 2009), p. 68.

33　J.-M. C. Lanskin, "Antoine Vitez Re-Staging Molière for the 1978 Avignon Festival: An Interview with Nada Strancar and Didier Sandre", *Contemporary Theatre Review*, vol. 6, part I, 1997, pp. 18-19.

34　維德志自知這些形式的不統一，會惹惱劇評，但他並非故意挑釁，而是真覺有其必要

難理解了。相對於大型劇場凡事必須慎重其事，真正的實驗空間不大，易符里劇場的匱乏、小規模，反而讓維德志甩開包袱，給了他創作的絕大自由。

　　談起導戲、人生與社會的關係，維德志曾自我剖析道：「**戲劇解開錯綜複雜的人生**，〔……〕**藝術使得人生可以消化。**〔……〕不管是政治或感情人生，藝術家的工作在於組織內在的世界，藉以了解、讓自己理解，也隨之使得別人理解。〔……〕當世界變得可以察覺，便能派上用場。」（*CC*：99-101）從自我了解、至讓他人了解，最後進而理解世界，維德志導演的理念與作品，成為許多新生代導演的指標。

　　以劇本為樞紐，別開生面的演出充滿戲劇性，表演意象同時在多重層面間運作，導演活用表演的默契與傳統，充分展現一個小型劇場表演的靈活性，演員各個熱烈以赴，鮮活地轉化形而上的思想為血肉之軀，發人深省。於今視之，這些實驗性強的表演作品依然洋溢十足的原創力。維德志創建的易符里社區劇場——現易名為「安端‧維德志易符里劇場」（le Théâtre d'Ivry Antoine Vitez）——為1970年代的法國戲劇史寫下了一頁傳奇。

（*TI*：277）。

附錄 1 安端・維德志（Antoine Vitez）履歷

行政經歷

1962-63 「馬賽天天劇場」（le Théâtre Quotidien de Marseille）之演員兼
文學顧問

1964-67 卡昂「劇場–文化之家」（le Théâtre-Maison de la Culture de
Caen）演員兼行政

1972-74 賈克朗（Jack Lang）任「夏佑國家劇院」（le Théâtre National de
Chaillot）總監，維德志負責規劃節目（Codirecteur artistique）

1972-81 創建「易符里社區劇場」（le Théâtre des Quartiers d'Ivry）與
「易符里戲劇工作坊」（l'Atelier théâtral d'Ivry）

1981-88 任「夏佑國家劇院」總監

1988-90 任「法蘭西喜劇院」（la Comédie-Française）執行長

教表演經歷

1966-70 「賈克・樂寇默劇與戲劇學校」（l'Ecole de mime et de théâtre de
Jacques Lecoq）教師

1968 南泰爾「阿曼第埃戲院劇校」（l'Ecole du Théâtre des Amandiers
de Nanterre）教師

1968-81 巴黎「國立高等戲劇藝術學院」（le Conservatoire national

supérieur d'art dramatique de Paris）教師

1972-81 「易符里戲劇工作坊」教師

1982-88 「夏佑劇校」（l'Ecole de Chaillot）教師

附錄 2 維德志導演作品表

（以下標明之戲院為首演的場地；若戲在維德志掌管的劇場首演，則不另外註明）

1966 《伊蕾克特拉》（*Electre*），索弗克里斯（Sophocle）
卡昂「劇場－文化之家」

《艾米爾・亨利之審判》（*Le procès d'Emile Henry*），維德志
卡昂「劇場－文化之家」

1967 《澡堂》（*Les bains*），馬亞科夫斯基（Maïakovski）
卡昂「劇場－文化之家」

1968 《屠龍記》（*Le dragon*），許華茲（Eugène Schwarz）
「聖埃廷喜劇院」（la Comédie de Saint-Etienne）

《弗朗索－費利克思・庫爾巴的大調查》（*La grande enquête de François-Félix Kulpa*），波墨雷（Xavier Pommeret）
南泰爾「阿曼第埃劇院」（le Théâtre des Amandiers Nanterre，此時仍為「社區劇場」形式）

1969 《遊行》（*La parade*），安娜諾斯塔基（L. Anagnostaki）
南席劇展（le Festival de Nancy）

1970　《家庭教師》（*Le précepteur*），蘭茲（J. M. R. Lenz）
巴黎「西區劇場」（le Théâtre de l'Ouest）

《海鷗》，契訶夫
卡卡松（Carcassonne）之「南方劇場」（le Théâtre du Midi）

1971　《昂卓瑪格》（*Andromaque*），拉辛（Racine）
巴黎「國際學舍劇場」（le Théâtre de la Cité Internationale）

《〈伊蕾克特拉〉插入雅尼士・李愁思之詩章》（*Electre* avec des
parenthèses empruntées à Yannis Ritsos）
南泰爾「阿曼第埃劇院」（「社區劇場」）
共演出28場

「易符里社區劇場」任內

1972　《浮士德》，歌德
共演出26場

1973　《勇氣媽媽》，布雷希特
共演出37場

《禮拜五或野人生活》（*Vendredi ou la vie sauvage*）
杜尼葉（Michel Tournier）
「夏佑國家劇院」小廳

《m=M》（*m=M*），波墨雷
第27屆「亞維儂劇展」
共演出31場

1974 《奇蹟》，取材自《約翰福音》
「夏佑國家劇院」小廳

《巴布葉的妒嫉》（*La jalousie de Barbouillé*），莫理哀
共演出22場

《克拉蕊塔的野餐》（*Le pique-nique de Claretta*）
卡理斯基（René Kalisky）
共演出87場

1975 《費德爾》（*Phèdre*），拉辛
共演出41場

《卡特琳》（*Catherine*），源自阿拉貢（Louis Aragon）的小說
《巴塞爾的鐘聲》（*Les cloches de Bâle*）
第29屆「亞維儂劇展」
共演出63場

《正午的分界》（*Partage de midi*），克羅岱爾（Paul Claudel）
「法蘭西喜劇院」

1976 《Punch先生的敘事詩》（*La ballade de Mister Punch*）

保羅・埃洛（Paul Eloi）根據英國傀儡戲傳統新編劇本，與亞倫・
何關（Alain Recoing）傀儡劇團合作演出
共演出45場

1977 《伊菲珍妮–旅館》（*Iphigénie-Hôtel*），維納韋爾（Michel Vinaver）

《偽君子》，莫理哀
莫斯科「諷刺劇場」（le Théâtre de la Satire），以俄語演出

《葛麗絲達》（*Grisélidis*），佩侯（Charles Perrault）的小說，庫
福波斯（Georges Couroupos）編曲
第31屆「亞維儂劇展」

《城主》（*Les Burgraves*），雨果
「冉納維爾劇場」（le Théâtre de Gennevilliers）

1978 《妻子學校》（*L'école des femmes*），《偽君子》（*Le Tartuffe*），
《唐璜》（*Dom Juan*）與《憤世者》（*Le misanthrope*），莫理哀
第32屆「亞維儂劇展」

1979 《Punch先生的敘事詩》第二版

《喬治・龐畢度與毛澤東的會面》，根據兩人1973年9月12日於北
京的會談記錄

《齊娜》（*Zina*），高札（Farid Gazzah）

《海邊的大衛》（*Dave au bord de mer*），卡理斯基
「奧得翁國家劇院」（le Théâtre National de l'Odéon）

《費加洛的婚禮》，莫札特歌劇
佛羅倫斯歌劇院（Teatro Comunale），穆提（Riccardo Muti）指揮

1980　《欽差大臣》（*Le révizor*），果戈里（Gogol）

《貝蕾妮絲》（*Bérénice*），拉辛
南泰爾「阿曼第埃劇院」

「夏佑國家劇院」任內

1981　《浮士德》，歌德

《布里塔尼古斯》（*Britannicus*），拉辛

《五十萬軍人塚》（*Tombeau pour cinq cent mille soldats*）
居約塔（Pierre Guyotat）

1982　《阿爾及利亞工人薩伊德‧哈馬迪先生訪問錄》
（*Entretien avec M. Saïd Hammadi, ouvrier algérien*）
班傑倫（Tahar Ben Jelloun）

《依包利特》（*Hippolyte*），伽尼爾（Robert Garnier）

《奧非歐》（*L'Orfeo*），蒙特維爾第（Monteverdi）歌劇

《人聲》（*La voix humaine*），考克托（Jean Cocteau）編劇，
普朗克（Françis Poulenc）作曲，拉維爾（Charles Ravier）指揮

1983　《哈姆雷特》，莎士比亞

《錯誤》（*Falsch*），卡理斯基

《喬裝王子》（*Le prince travesti*），馬里沃（Marivaux）

1984　《海鷗》，契訶夫

《鷺鷥》（*Le héron*），阿西歐諾夫（Vassili Axionov）

《紅披巾》（*L'écharpe rouge*），巴帝烏（Alain Badiou）作詞，
阿貝濟思（Georges Aperghis）譜曲
「里昂歌劇院」

《馬克白》，威爾第歌劇
「巴黎歌劇院」，普瑞特爾（Georges Prêtre）指揮

1985　《艾那尼》（*Hernani*），雨果

《于比王》（*Roi Ubu*），賈力（Jarry）

《呂克萊絲‧波基亞》（*Lucrèce Borgia*），雨果
Campo San Lorenzo 威尼斯
第39屆「亞維儂劇展」

《愛情的勝利》（*Le triomphe de l'amour*），馬里沃
米蘭「畢可羅劇場」（Piccolo Teatro）

1986　《亦名》（*Alias*），德蕾（Martine Drai）

《伊蕾克特拉》，索弗克里斯

《貝雷阿思與美麗冉德》（*Pelléas et Mélisande*），德布西歌劇
米蘭「史卡拉歌劇院」，阿巴多指揮

《交換》（*L'échange*），克羅岱爾

1987　《緞子鞋》（*Le soulier de satin*），克羅岱爾
第41屆「亞維儂劇展」

《奧賽羅》，威爾第歌劇
加拿大蒙特利爾（Montréal）歌劇院

1988　《憤世者》，莫理哀

《安娜卡歐娜》（*Anacaona*），梅特流思（Jean Métellus）

《魔法師的學徒》（*Les apprentis sorciers*），克萊柏格（Lars Kleberg）
第42屆「亞維儂劇展」

「法蘭西喜劇院」任內

1989　《費加洛的婚禮》，博馬榭（Beaumarchais）

《塞萊絲蒂娜》（*La Célestine*），羅哈斯（Fernando de Rojas）
第43屆「亞維儂劇展」

《激情》（*Un transport amoureux*），勒普特爾（Raymond Lepoutre）
「奧得翁國家劇院」小廳

1990　《伽利略的一生》（*La vie de Galilée*），布雷希特

附錄 3 維德志對搬演古典名劇的反省

1 「除塵」

（Vitez, entretien avec Danielle Kaisergruber, "Théorie/pratique théâtrale", *Dialectiques*, no. 14, printemps 1976.）

今日最刺激我的一個字是「除塵」（針對古典劇作而言）。這不是由於潮流改變之故，而是由於事實上這個字包含了我無法接受的意思：「除塵」意指藏在一層塵埃下面的作品將會是完整無缺、閃閃發亮、光滑無痕、美麗動人，而且只要除掉這層灰塵，就會重新發現作品原始的完整性。

然而，過去的作品是碎裂的建築、沉沒海底的古帆船，我們一片又一片地讓碎片撥雲見日，卻從未將其重新組合，因為不管如何，它們的用處已然失落了，而是利用這些碎片，製造其他的東西。羅馬的教堂是用老建築的碎片蓋起來的。或者更妙的，是一些天真、靈巧的人將瑪黑（Marais）[1]一帶的舊府邸改換成商店或工作坊〔……〕。我喜歡它們的新用途。除掉灰塵，那是修復的工作。相反地，我們的工作，是要展現時間的斷片。（*TI* : 188）

1　為巴黎歷史悠久的區域，內有許多古老的大宅院。

2 〈閱讀經典〉

（"Lectures des classiques", entretien de Vitez avec Jacques Kraemer & André Petitjean, *Pratique*, nos. 15/16, juillet 1977, pp. 44-46.）

　　古典作品的問題〔……〕是社會或國家記憶的問題。原因〔……〕顯而易見：積極活絡我們的社會記憶、語言的記憶、文化的記憶是必不可缺的工作，在此指的是我們國家的種種記憶。我覺得這個道理顯而易見，積極冶煉社會的歷史記憶與文學、藝術的記憶是所有文化、藝術活動〔……〕的生命力所在。就這方面而言，我既無任何心理情結，也無任何懊惱。我相信不該為古典作品「除塵」。〔……〕假使有人說起「除塵」，這是因為假設〔作品上面〕已經積了塵埃：好比一件意義散失但原貌仍然完整的物件，經過清洗與擦亮，被人原封不動地再度發現。古董就是這樣出土的。否則，我們就任塵埃堆積，然後繼續像從前一樣演戲，長久以來「法蘭西喜劇院」就是這麼經營：面對層層積聚的灰塵，最終只是用一層新打上去的蠟掩蓋原來的塵埃，或者可試著用別的方法看看。因為，這不是只有除塵的問題而已，物件本身也會發生質變。一只花瓶假若保存得出奇地好，總是能夠派上用場。然而一齣戲，就完全是另外一回事了。即使劇本一字不易地被完整保留下來，然而，物件本身卻從根本上就起了變化。我們閱讀古典劇本，已經無法像這齣劇本的原始讀者所能理解的那樣周全。我們所讀到的，隸屬於記憶、回憶的範疇，最重要的是，重新喚回遭到曲解部分的生命力；事實上，這涉及個人與社會之間的對應聯繫。現在的工作，是將所有一切只餘殘缺

的回憶，喚回到目前的意識範疇。文本是回憶經常遭到質變、更改後所遺留的痕跡。我們不再確切地知道劇白想表達的究竟是什麼，或者台詞是對著誰道出。當然，針對古典作品文義的各種假設、揣測不勝枚舉。經過層層連續的詮釋，先是維拉（Jean Vilar），再來是史催樂（Giorgio Strehler）與布雷希特的門徒，我重讀在他們之前的儒偉（Louis Jouvet）導戲的札記，我發現儒偉的想法非常具前瞻性，我甚至以為比維拉本人執導古典劇本的手法更現代。以莫理哀的《唐璜》為例，儒偉竟敢聚集各式假設的詮釋可能性。我們這才發現，事實上這些詮釋的角度多多少少都說得過去。一個國家、一個社會的記憶，是由這一切可能的詮釋建構而成，我們應該在這些基礎上重新出發。照舊搬演古典作品是絕對要不得的事，相反地，我們應該從中建構想像的舊觀（faire des reconstitutions imaginaires）。重要的是，在我們本身已經意識到這個歷史距離的角度之時，要讓觀眾了解到時代已經過去了，而且要透過古物重現的奇異性，讓觀眾感覺到時代的落差。透過這個方法，才能讓常人與劇中人之間的關係系統運作。重點在於呈現劇中人之間的關係已被其他的關係遮蓋、掩覆，這包含了被隱藏的社會、神話與政治的象徵形象（figure）。由此可見我們已不再擁有解讀這些指涉對象的鑰匙。而且重要的是，將這些作品導得很奇異、驚人、非比尋常（insolite），而不要將作品透過當代化的手段，人為地拉近我們。要把劇本做得令人驚訝，方能帶給記憶養分，這麼一來，會使人驚訝，並激發謎樣的效果；謎語就是戲劇的根本要素。對我而言，戲劇活動的基本事實之一，是戲劇為一道要求解答的謎題〔……〕。作品本身並非透明可解，這點很有意思，

作品不會交出所有解題的祕訣。一部作品應該看來像是來自歷史深處的怪獸，在別的地方，從可以流通的走廊上冒出來。我因此覺得凝視沉思這件從時間深處冒出來的物件具謎樣的特質〔……〕。凡能刺激想像力的事物總具有謎樣的特質，時候到了，將留存在記憶中的事物也具有這樣的特質。時候到了，新的物件——戲劇演出——會留在那些觀者的記憶中，成為每個連續看過戲的觀眾他們參考的記憶之一。年輕的時候，我看過一些我一直看不懂的戲，我不懂演出的形式，也不明瞭劇本的意義。雖然如此，有一些演出我能充分了解，為了永遠記住，也為了保存其謎樣特質，我培養上戲院看戲的興趣。記憶在這些物件上下功夫。這就是為什麼演練古典劇本——如果我們將經典視為我們的記憶——對我而言是絕對不可或缺的工作。（*TI*：192-95）

3〈看經典劇的新視角〉

（"Nouveau regard sur les classiques", *Révolution*, no. 2, 14 mars 1980.）

　　莎士比亞首度將國王與王子的故事搬上舞台——此即考托（Jan Kott）所指的「巨大機制」（le Grand Mécanisme）[2]。莫理哀則透過《偽君子》，第一次將布爾喬亞家庭搬上舞台，揭露了至今猶存的布爾喬亞家庭特性。同樣地，1836年，果戈里（Gogol）首度再現了從未用語言描述的一種政府體制意象，而此官僚機制至今也完整保留，毫無改變。

　　毋庸置疑，我們因此可以了解為何搬演古典劇仍然可行。原因很

2　Cf. Jan Kott, *Shakespeare Our Contemporary*, London, Methuen, 1967.

簡單，因為人類的歷史不長。自莎士比亞之後，也不過才經過了幾個世紀，時間至少還未長到能使巨大機制為之改變；莎士比亞描繪的政治體制存在了多久，我們就演了多久，我們甚至也很可能無法比莎翁描繪得更好。這是一種知識，我們直到如今還在用；同理，果戈里描繪了一種莎翁無從想像的體制。他〔果戈里〕也一樣還派得上用場。

　　沒錯，人類度過的日子其實不長。詩人每兩、三百年便開發一種齒輪結構的形式，這就夠了，沒必要加快速度去發明新的。

　　過去的作品是耐久的（durable），並非恆久，不過是耐久的。每當一種新的形式被開發出來，便會不停被拿來用，一再斟酌，反覆推敲，好像是一種才智的布局（une économie d'intelligence），直到某　天，詩作喪失其意義，我們再也無法理解其意，也就是說，此時事物真的改變了，文本變得不透明，因斑駁而變黑，只留下些許美妙。如今我們還能夠搬演亞里斯多芬尼（Aristophane）嗎？只餘有趣的骨架。然而莎士比亞卻還未淪落至此，我們有生之年，還見不到巨大機制的結束。

　　然而我們曾經如此相信。我們曾視考托為一理想主義者，以為歷史已經改變，而歷史也確實改變了，不過和我們想像的不同：群眾扮演的角色確實改變了，他們終於意識到自身的歷險，建構了自己的命運，也就是在這點上，未來已不再是命中注定了。不再有機制存在，我們曾說過，全世界工人階級的來臨阻礙了機制的運轉，而那些想要讓我們相信原來機制的人則變成了說謊者，幾乎是罪犯。〔……〕（*TI*：96-97）

4〈此地與此刻／昔日與他處／此地與昔日／他處與此刻〉

（"Ici et maintenant, ailleurs et autrefois, ici et autrefois, ailleurs et maintenant", *L'art du théâtre*, no. 6, hiver 1986-printemps 1987.）

　　所以，有許多人以為視聽媒體跨越了劇場的範疇，就好像以前人家說電影越過了劇場的界限一樣，或者是說，人家搶掉了我們的飯碗等等。電視與電影的確對戲劇造成毀滅性、致命的影響，不過不是在大家所相信的那些層面上。假使考慮一般對話劇的觀感——包括那些懂與不懂的人，尤其是那些門外漢，廣義的大眾，那些收看「今晚劇場見」（"Au théâtre ce soir"），或是任何一家電視台所選播的戲劇菁華片段，那麼，話劇表演對他們而言好像是一種過時的事，**一種老掉牙的藝術**，一種著戲服的藝術，在舞台上進行，並且和觀眾隔著一段距離，既不生動、也不自然……即使不著歷史古裝也一樣，大家看到的是一群人站在台上，說話說得很大聲，因為演員說話向來聲量大，所以電影業者一般認為舞台劇演員不稱職。大家聽到他們談起戲劇的時候，常批評話劇演出很無聊、糟糕，因為演員說話太大聲。〔……〕在戲院中，說話的聲音要傳出去，可是在戲院中投射出去的聲音，經過電視的轉播，卻變成了一種老掉牙的藝術。我很強調這個過時的觀感。戲劇，以形式而言，我相信，是多少有意識的，與過去相關連。戲劇說的是過去的故事，演員粉墨登場，看起來彷彿是古人，說起話來，用的又是過去的修辭語法。一種昔日的風尚。某種活存的化石。

戲劇是一種腔棘魚（coelacanthe）³。那麼，就應該妥為保存。我有時候覺得這樣也不壞。我的意思是說，這種想法沒把我嚇倒。我認為戲劇作為一種藝術想要敘述的，不是此地與此刻，而是他處與往昔。針對這點，大家可以發表各式理論，主張戲劇尤其不該力求論及此地與此刻，戲劇肩負的使命，在於敘述昔日與他處，或者說及他處的現況，或者是此地的過去。再說，戲劇一旦想要說起此地與此時就毀了。沒錯，劇場的功用之一，而且不是最小的，即在於論及過去，喚起過去的記憶；劇場為一保存的場所，為一保存過去形式的貯藏所在（conservatoire）⁴，就「貯藏所在」這字的本意而言；劇場能維護歷來的形式；為人類行為的實驗室，如同皮斯卡托（Piscator）所言──這也是梅耶荷德，用另外的方法，透過「生理機械」（la bioméchanique）所要追求的〔……〕。最後，劇場不直接就事論事，而是述及其他。我想像莎士比亞早期的劇本演出時，當時有人可能會大聲抨擊，當時的左傾派可能攻擊他說：「你的作品沒有談到今天的生活！」透過遠距鏡頭的對焦，我們可以相信莎翁，至少他本人認為，對他而言這是當代的事情，不過這是一種視覺的幻象。試想聖巴德勒米大屠殺（le massacre de la Saint-Barthélemy）⁵發生在距《哈姆雷特》首演前30年，可是，清教徒主義在莎劇中不是問題所在。馬羅（Marlowe）在劇中談到了聖巴德勒米

3　在1935年被發現以前，大家皆以為已經絕跡，只餘化石。
4　維德志在此玩這個字的雙重意涵──「貯藏所在」和「（戲劇）藝術學院」；"conservatoire"的動詞形式"conserver"，為「保存貯藏」之意。
5　開始於1572年8月24日聖巴德勒米紀念日，法國天主教勢力暗殺基督新教雨格諾（Huguenots）改革派的首領，之後屠殺新教徒的暴動一發不可收拾，從巴黎擴散到其他城市，持續了幾個月之久。

大屠殺，不過莎翁並沒有，而且有關宗教改革運動也不是他想處理的問題。可是，宗教改革運動，在1600年，是那個時代的主題，不是嗎？這是一樁發生在歐洲歷史的大事件，就像廿世紀的共產主義，宗教改革運動也應該是世界的歷史。莎翁談及英國百年以前的問題。他有沒有談到自己生活的時代呢？他也一樣，需要從別的地方說起。

別的地方在以前……是的，我相信這才是劇場的功能。不過還有其他事情要注意。儘管我個人喜歡發生在以前與別的地方的劇本[6]，但戲劇在發展的歷史中，偶而也說起了此時此地。不過我想今天的觀眾，對大多數而言，並不期待劇場這樣的走向。

在法國是這樣。我不是說全世界皆如此。〔……〕美國的劇場生氣勃勃。觀眾去看戲是為了去聽人說他們的故事，既不是透過《理查三世》，也不是透過索弗克里斯所寫的希臘悲劇，而是透過今日的事件，而且這一招很管用……情形是這樣，這就好比為了聽人討論車諾比（Tchernobyl）事件，我不認為有人會期待劇場做一齣這樣的戲。〔……〕（*TI* : 128-30）

6　這原是維德志於1986年7月28日在亞維儂討論戲劇出版時的發言，維納韋爾（Michel Vinaver）當時也在座，事後寫了〈此地此時〉反省維德志挑釁的論點。誠如維納韋爾所言，曾經執導他的《伊菲珍妮–旅館》（1977）的維德志，在「夏佑國家劇院」任內的第五年，共導了6部當代劇作，同時接納11部當代劇作在夏佑演出，總共17部，這在當年並不多見。因此，維德志本人並非真的偏愛古典劇作，而是故意拋出此論點引發討論，維納韋爾因而回應，討論自己編劇以「此時此地」為出發點的立場，見Vinaver, *Ecrits sur le théâtre*, vol. II (Paris, L'arche), pp. 159-63。

參考書目

維德志著作

1976. *Tragédie, c'est l'histoire des larmes*. Paris, E.F.R.

1981. *L'essai de solitude*. Paris, Hachette/P.O.L.

1981. ＿＿＿ & Copfermann, Emile. *De Chaillot à Chaillot*. Paris, Hachette.

1985. ＿＿＿, Kokkos, Yannis & Recoing, Eloi. *Le livre de Lucrèce Borgia, drame de Victor Hugo*. Arles, Act Sud.

1991. *Le théâtre des idées*. Paris, Gallimard.

1994. *Ecrits sur le théâtre, I : L'Ecole*, éd. Nathalie Léger. Paris, P.O.L.

1995. *Ecrits sur le théâtre, II : La scène, 1954-75*, éd. Nathalie Léger. Paris, P.O.L.

1996. *Ecrits sur le théâtre, III : La scène, 1975-83*, éd. Nathalie Léger. Paris, P.O.L.

1997. *Ecrits sur le théâtre, IV : La scène, 1983-90*, éd. Nathalie Léger. Paris, P.O.L.

1997. *Ecrits sur le théâtre, V : Le monde*, éd. Nathalie Léger. Paris, P.O.L.

1997. *Poèmes*, éd. Patrick Zuzalla. Paris, P.O.L.

維德志翻譯的劇本（本書所論）

Sophocle. 1971. *Electre* (avec des *parenthèses* empruntées à Yannis Ritsos). Paris, E.F.R.

Sophocle. 1986. *Electre*. Arles, Actes Sud.

Sophocle. 2011. *Trois fois Electre,* éd. Nathalie Léger. Paris, La Maison d'à Côté/I.M.E.C., I.N.A. Editions.

維德志的重要訪談（按年代）

*Le théâtre des idées*一書大半均有節錄，下列書目為該書未選入或刪減過多者。

＿＿＿ & Mignon, P.-L. 1970. "Le théâtre de A jusqu'à Z", *L'Avant-Scène: La grande enquête de François-Felix Kulpa*, no. 460, novembre, pp. 11-12.

_____. 1971. "Electre et notre temps: Une interview d'Antoine Vitez", *L'Autre Grèce*, no. 3.

_____ & Godard, C. 1972. "Un 'spectacle élitaire pour tous': Le Théâtre de[s] quartier[s] d'Antoine Vitez", *Le monde*, 18 mars.

_____ & Gousseland, J. 1973. "Avec *Mère Courage* au Théâtre des Amandiers, A. Vitez aborde Brecht pour la première fois", *Atac-Informations*, no. 46, pp. 26-28.

_____ & Copfermann, E. 1974. "Ne pas montrer ce qui est dit: Entretien d'Emile Copfermann avec Antoine Vitez", *Travail théâtral*, no. 14, hiver, pp. 39-59.

_____ & Varenne, F. 1975. "Antoine Vitez: *Phèdre,* d'abord l'alexandrin", *Le Figaro*, 5 mai.

_____, Collet, N. & Rey, F., 1975. "*Catherine* d'après *Les cloches de Bâle* d'Aragon", *Théâtre/Public*, nos. 5-6, juin-août, p. 25.

_____ & Ubersfeld, A. 1975. "On peut faire théâtre de tout", *La France Nouvelle*, 15 décembre.

_____ & Boué, M. 1976. "D'Ivry à la Comédie-Française: Le théâtre d'Antoine Vitez", *L'Humanité Dimanche*, 3 mars.

_____; Collet, A. ; Girault, A. 1976. "L'héritage brechtien: Entretien avec Antoine Vitez", *Théâtre/Public*, no. 10, avril, pp. 19-20.

_____ & Sallenave, D. 1976. "Faire théâtre de tout", *Digraphe*, no. 8, pp. 115-37.

_____ & Zand, N. 1977. "Antoine Vitez monte *Tartuffe* à Moscou: 'Je ne voulais pas faire un spectacle français'", *Le monde*, 19 mai.

_____, Kraemer., J. & Petitjean, A. 1977. "Lectures des classiques", *Pratique*, nos. 15/16, juillet, pp. 44-52.

_____. 1977. "'Le théâtre agit politiquement autrement que par le discours politique explicité qu'il tient'", *Le Rouge*, 4 octobre.

_____. 1977. "Vitez chez *Les Burgraves:* N'ayons pas peur de jouer la grande scène de l'histoire", propos recueillis par Léonardini, *Atac-Informations*, novembre, pp. 14-17.

_____. 1978. "Pourquoi Molière ?", table ronde avec J. Lassalle, M. Maréchal, J.-L. Martin-Barbaz, B. Sobel & J.-P. Vincent, propos recueillis par Y. Davis, *Théâtre/Public*, nos. 22-23, juillet-octobre, pp. 20-25.

_____ & Boué, M. 1978. "Molière, sous la perruque", *L'Humanité Dimanche*, no. 131, du 2

au 8 août.

_____ & Bayard, H. 1978. "Molière: Vers une nouvelle tradition", *L'école et la nation*, no. 287, décembre, pp. 51-54.

_____ & Spire, A. 1979. "La terreur et le salut", *Témoignage Chrétien*, 19 mars.

_____ & Makeïeff, M. 1979. "Entretien avec Antoine Vitez", *Cinématographe*, no. 51, octobre, pp. 20-24.

_____ & Mambrino, J. 1979. "Entretien avec Antoine Vitez", *Etudes*, décembre, pp. 631-51.

_____ & Bedei, J.-P. 1980. "*Le Revizor*: Le rêve de jeunesse d'Antoine Vitez", *France-U.R.S.S.*, no. 126, mars, pp. 54-55.

_____. 1980. "Conversation sur l'alexandrin: Théâtre et prosodie", *Action poétique*, 4ᵉ trimestre, pp. 33-39.

_____; Banu, G. & Bougnoux, D. 1980. "Entretien avec Antoine Vitez", *Silex*, no. 16, pp. 74-82.

_____; Bourdet, G. & Milianti, A. 1981. "Conversation entre Gildas Bourdet et Antoine Vitez sur *Britannicus* de Jean Racine", *Le Journal du Théâtre National de Chaillot*, no. 1, juillet, pp. 4-5.

_____ & Héliot, A. 1983. "*Hamlet*", *Acteurs*, no. 12, mars-avril, pp. 33-35.

_____ & Scali, M. 1984. " Un plaisir érotique", *Théâtre en Europe*, no. 1, janvier, pp. 82-84.

_____ & Collet, N. 1985. "Une passion monacale", *Autrement: Acteurs des héros fragiles*, no. 70, mai, pp. 204-07.

_____ & Curmi, A. 1985. "Une entente", *Théâtre/Public*, nos. 64-65, juillet-octobre, pp. 25-28.

_____ & Thibaudat, J.-P. 1986. "L'histoire en coup de vent", *La libération*, 30 avril.

_____ & Sadowska-Guillon, I. 1986. "Electre 20 ans après", *Acteurs*, no. 36, mai, pp. 5-8.

_____ & Stein, P. 1986. "Entretien d'Athènes", *L'art du théâtre*, no. 5, automne, pp. 77-86.

_____ & Lefèbvre, P. 1988. "L'obsession de la mémoire: Entretien avec Antoine Vitez ", *Le jeu*, no. 46, pp. 8-16.

_____ & Sadowska-Guillon, I. 1989. "Beaumarchais, *La folle journée ou le mariage de Figaro* à la Comédie-Française: L'oeuvre de circonstance", *Acteurs*, no. 69, mai, pp. 37-40.

_____. 1991. "Confrontation avec Antoine Vitez", les Mardis de la F.E.M.I.S., 24 avril 1990, *Théâtre/Public*, no. 100, juillet-août, pp. 109-17.

_____ & Leyrac, S. 2000. "*Tartuffe* en Russie", entretien réalisé en 1977, *Europe*, nos. 854-55, juin-juillet, pp. 60-68.

與維德志的演員訪談（按年代）

Raoul-Davis, M. 1978. "A propos des burgraves de Victor Hugo", entretien avec les acteurs de Vitez, *Théâtre/Public*, no. 19, janvier-février, pp. 35-38.

Dupont, P. 1978. "L'acteur studieux", *Les nouvelles littéraires*, 23 février.

Valadié, D. 1985. "L'acteur 'prend' tout", propos recueillis par A. Curmi, *Théâtre/Public*, nos. 64-65, juillet, pp. 52-54.

Strancar, N.; Fontana, R., *et al.* 1986. "Une pédagogie de la liberté? Les élèves du Conservatoire témoignent", *Le Journal du Théâtre National de Chaillot*, no. 28, mars, pp. 65-66.

Chemelny, N. & Perloff, E. éds. 1989. *L'école d'Antoine Vitez à Chaillot puis à l'Odéon 1981-1988*. Paris, le Théâtre National de Chaillot.

Durand, J.-C. 1995. "Don Juan, personnage polémique pour un spectacle 'manifeste'", *Théâtre Aujourd'hui*, no. 4, pp. 80-85.

Lanskin, J.-M. C. 1997. "Antoine Vitez Re-Staging Molière for the 1978 Avignon Festival: An Interview with Nada Strancar and Didier Sandre", *Contemporary Theatre Review*, vol. 6, part I, pp. 13-35.

Strancar, N.; Odile, L. & Rosner, J. 2000. "Antoine Vitez au Conservatoire 1968-1981", *Europe*, nos. 854-55, juin-juillet, pp. 92-101.

Mesguich, D. 2009. "*Je n'ai jamais quitté l'école...*": Entretiens avec Rodolphe Fouano. Paris, Editions Albin Michel.

Istria, E. 2011. "Souvenirs d'Electre", entretien réalisé par Jean-Loup Rivière & Jean-Bernard Caux, *Trois fois Electre*, éd. N. Léger. Paris, La Maison d'à Côté/I.M.E.C., I.N.A. Editions, pp. 123-33.

劇場檔案

易符里社區劇場（1972-80），« Fonds Antoine Vitez-Ivry », Bibliothèque de l'Arsenal.

夏佑國家劇場（1981-88），« Fonds Antoine Vitez-Chaillot », Bibliothèque de l'Arsenal.

討論維德志的論文、專書與期刊專輯

Acteurs, 1990, nos. 79-80, mai-juin.

Alternatives théâtrales: Antoine Vitez, la fièvre des idées, 1994, no. 46.

Amiard-Chevrel, C. 1972. "Quelques mises en scène du *Dragon*", *Les voies de la création théâtrale*, vol. III. Paris, C.N.R.S., pp. 279-340.

Antoine Vitez metteur en scène. 1984. Roma, Edizioni carte segrete.

L'art du théâtre: Antoine Vitez à Chaillot, 1989, no. 10.

Banu, G. 1993. *Le théâtre ou l'instant habité*. Paris, l'Herne.

_____. 2012. "Yannis Kokkos [Antoine Vitez, Jacques Lassalle]: Une harmonie habitée". *Théâtre Aujourd'hui*, no. 13, Paris, C.N.P.D., pp. 62-66.

Beaumarchais, J.-P. (de). 1982. "*L'Hippolyte* de Garnier: Mise en scène par Antoine Vitez à Chaillot", *Acteurs*, no. 5, mai, pp. 20-22.

Benhamou, A.-F.; Sallenave, D.; Veillon, O.-R., *et al.*, éds. 1981. *Antoine Vitez: Toutes les mises en scène*. Paris, Jean-Cyrille Godefroy.

Benhamou, A.-F. 1994. "La vraie vie est ailleurs", *Revue d'esthétique: Jeune théâtre*, no. 26, 1994, pp. 211-16.

Biscos, D. 1978. *Antoine Vitez*: *Un nouvel usage des classiques (Andromaque, Electre, Faust, Mère Courage, Phèdre)*. Thèse du troisième cycle de l'Université Paris III.

_____. 1978. "Antoine Vitez à la rencontre du texte: *Andromaque* (1971) et *Phèdre* (1975) ", *Les voies de la création théâtrale*, vol. VI. Paris, C.N.R.S., pp. 193-277.

Campos, Ch. & Sadler, M. 1981. "The Complex Theatre of Antoine Vitez: Study of the French Director at Work and a New Look at Molière", *Theatre Quarterly*, vol. X, no. 40, pp. 79-96.

Carmody, P. 1993. *Rereading Molière: Mise en scène from Antoine to Vitez*. University of

398

Michigan Press.

Delay, F. 1978. "La torture par les femmes et le triomphe de l'athéisme", *La nouvelle revue française*, no. 311, décembre, pp. 85-93.

Déprats, J.-M. 1990. "La traduction au carrefour des durées", *L'Herne*, pp. 219-40.

_____, éd. 1996. *Antoine Vitez, le devoir de traduire*. Montpellier, Editions Climats & Maison Antoine Vitez.

Dieudonné-Sidot, A. 1993. "Fragments sur la traduction d'*Electre*", *Etudes théâtrales*, no. 4, pp. 7-47.

Dizier, A. 1978. *Le travail du metteur en scène avec le comédien: D. Mesguich, A. Vitez, S. Seide et la troupe d'Aquarium*, thèse du troisième cycle de l'Université de Paris III.

_____. 1982. *Antoine Vitez: Faust, Britannicus, Tombeau pour 500,000 soldats*. Arles, Solin.

Dort, B. 1973. "Au-dessus de *Mère Courage*", *Travail théâtral*, no. 11, avril-juin, pp. 101-06.

_____. 1975. "La double nostalgie", *Travail théâtral*, nos. 18-19, janvier-juin, pp. 214-15.

_____. 1976. "Le corps de Catherine", *Travail théâtral*, no. 23, avril-juin, pp. 98-100.

_____. 1980. "Le temps des imposteurs", *Le nouvel observateur*, 10-17 mars.

_____. 1985. "Le retour des comédiens – 2: Une création partagée", *Théâtre/Public*, no. 66, novembre-décembre, pp. 5-9.

_____. 1992. "Le temps de l''essai': De l'exercice à l'atelier", *Les cahiers de la Comédie-Française*, no. 5, pp. 61-65.

Ertel, E. 1973. "'Théâtre ouvert': Forme nouvelle ou formule ambiguë ? ", *Travail théâtral*, no. 13, octobre-décembre, pp. 79-88.

Etienne, M. 1981. "Antoine Vitez: Professeur au Conservatoire", *Les voies de la création théâtrale*, vol. IX. Paris, C.N.R.S., pp. 125-56.

_____. 1992. "Le fil de la pelote", *Les cahiers de la Comédie-Française*, no. 5, automne, pp. 77-83.

Etudes théâtrales: Antoine Vitez: Des jeunes visitent une oeuvre, 1993, no. 3 & 4.

Europe: Antoine Vitez, 2000, nos. 854-855, juin-juillet.

Fohr, R. 2010. "Yannis Kokkos, dialectiques intenses et singulières avec Jacques Lassalle et Antoine Vitez", *Scénographie, 40 ans de création*. Montpellier, L'Entretemps, pp. 79-86.

Jacques, B. 2000. "Les années de résistance (1969-1974)", *Europe*, nos. 854-855, juin-juillet, pp. 82-85.

Kokkos, Y. 1989. *Le scénographe et le héron*, ouvrage conçu et réalisé par G. Banu. Arles, Actes Sud.

Lambert, B. & Matonti, F. 2001. "Un théâtre de contrebande: Quelques hypothèses sur Vitez et le communisme", *Sociétés et Représentations*, no. 11, février, pp. 379-406.

Léger, N. éd. 1994. *Antoine Vitez: Album*. Paris, Comédie-Française et I.M.E.C.

Lemaire, C. & Banu, G. 1982. "Un lieu où faire coexister nature et culture", *Le Journal du Théâtre National de Chaillot*, no. 4, février, p. 5.

Léonardini, J.-P. 1990. *Profils perdus d'Antoine Vitez*. Paris, Messidor.

Lepoutre, R. 1972. "Vitez et les inconduites du sens", *Travail théâtral*, no. 7, avril-juin, pp. 142-46.

Meschonnic, H. & Dessons, G. 1998. *Traité du rythme: Des vers et des proses*. Paris, Dunod.

Meschonnic, H. 2000. "Vitez dans *Phèdre* joue le rythme", *Europe*, nos. 854-55, juin-juillet, pp. 154-63.

Moraly, Y. 1989. "Claudel and Vitez direct Molière", trans. D. Leighton, in *The Play out of Context*, ed. H. Scolnicov & P. Holland. Cambridge University Press, pp. 135-46.

Picon-Vallin, B., éd. 1997. *Le film de théâtre*. Paris, C.N.R.S.

Radar, E. 1979. "Molière selon Antoine Vitez", *Les cahiers Théâtre Louvain*, no. 37, pp. 39-46.

Ralite, J. 1996. *Complicités avec Jean Vilar-Antoine Vitez*. Paris, Tiresias.

Recoing, E. 1986. "La tragédie d'Electre", *L'art du théâtre*, no. 5, automne, pp. 87-91.

_____. 1987. "Arrêt sur l'image-2, Eloi Recoing, assistant d'Antoine Vitez pour *Electre*", *Théâtre/Public*, no. 75, mai-juin, p. 46.

_____. 1991. *Le soulier de satin: Journal de bord*. Paris, Le Monde Editions.

Regnault, F. 1972. "La méditation du spectateur devant *Faust*", *Travail théâtral*, no. 8, pp. 137-41.

_____. 1994. "Le maître latéral: A propos des *Ecrits sur le théâtre* d'Antoine Vitez, volume I, *l'Ecole*", *Les cahiers de la Comédie-Française*, no. 13, automne, pp. 87-91.

Ristat, J. 1975. *Qui sont les contemporains ?* Paris, Gallimard.

Sallenave, D. 1976. "Cinq Catherine", *Digraphe*, no. 8, pp. 155-61.

_____. 1977. "'Phèdre toujours en proie': Fragments d'un journal", *Travail théâtral*, no. 27, avril-juin, pp. 26-29.

Ubersfeld, A. 1974. "La tragédie vivante", *La France Nouvelle*, 14 mai.

_____. 1975. "Jeux raciniens", *La France Nouvelle*, 26 mai.

_____. 1978. "Le jeu des classiques: Réécriture ou musée ?", *Les voies de la création théâtrale*, vol. VI. Paris, C.N.R.S., pp. 179-92.

_____. 1978. "Formes nouvelles du grotesque", *La nouvelle critique*, février, pp. 63-65.

_____. 1978. "Un espace-texte", *Travail théâtral*, no. 30, pp. 140-43.

_____. 1994. *Antoine Vitez: Metteur en scène et poète.* Paris, Editions des Quatre-Vents.

_____. 1998. *Antoine Vitez.* Paris, Nathan.

Winling, J.-M. 2000. "Le pédagogue et le metteur en scène", *Europe*, nos. 854-55, juin-juillet, pp. 128-132.

Yang, L. 1995. "*Le soulier de satin*, comme réponse d'Antoine Vitez aux *Appels* de Jacques Copeau", *Bouffonneries*, no. 34, pp. 211-24.

文學、歷史與戲劇辭典

Beaumarchais, J.-P. (de) ; Couty, D.; Rey, A. 1998. *Dictionnaire des littératures de langue française.* Paris, Bordas.

Corvin, M., éd. 1995. *Dictionnaire encyclopédique du théâtre*, 2ᵉ édition. Paris, Bordas.

Ferenczi, Th., dir. 2004. *La politique en France: Dictionnaire historique de 1870 à nos jours.* Paris, Le Monde et Larousse.

Pavis, P. 1996. *Dictionnaire du théâtre.* Paris, Dunod.

20世紀法國劇場

Abirached, R. 1992. *Le théâtre et le prince.* Paris, Plon.

_____. 2005. *Décentralisation théâtrale*, 4 vols. Arles, Actes Sud.

Baty, G. 1948. *Rideau baissé*. Paris, Bordas.

Bradby, D. 1991. *Modern French Drama 1940-1990*. Cambridge University Press.

_____ & Sparks, A. 1997. *Mise en scène: French Theatre Now*. London, Methuen.

Copeau, J. 1974. *Appels*, I. Paris, Gallimard.

_____. 1974-84. *Registres*, 4 vols. Paris, Gallimard.

Copfermann, E. 1969. *Roger Planchon*. Lausanne, Editions L'Age d'Homme.

Dort, B. 1971. *Théâtre réel*. Paris, Seuil.

_____. 1979. *Théâtre en jeu*. Paris, Seuil.

_____. 1986. *Théâtre*. Paris, Seuil.

_____. 1988. *La représentation émancipée*. Arles, Actes Sud.

Dusigne, J.-F. 1997. *Le théâtre d'art: Aventure européenne du XX^e siècle*. Paris, Editions Théâtrales.

Godard, C. 1980. *Le théâtre depuis 1968*. Paris, Jean-Claude Lattès.

_____. 2000. *Chaillot: Histoire d'un théâtre populaire*. Paris, Seuil.

Jomaron, J. dir. 1989. *Le théâtre en France,* 2 vols. Paris, Armand Colin.

Jouvet, L. 1952. *Témoignage sur le théâtre*. Paris, Flammarion.

_____. 1954. *Le comédien désincarné*. Paris, Flammarion.

_____. 1965. *Molière et la comédie classique*. Paris, Gallimard.

Knapp, B. L. 1995. *French Theatre since 1968*. London, Twayne Publishers.

Madral, Ph. 1969. *Le théâtre hors les murs*. Paris, Seuil.

Meyer-Plantureux, Ch, dir. 2006. *Théâtre populaire, enjeux politiques: De Jaurès à Malraux*. Bruxelles, Editions Complexe.

Miller, J. G. 1977. *Theatre and Revolution in France since 1968*. Lexington, Kentucky, French Forum Pub.

Noiriel, G. 2009. *Histoire, théâtre & politique*. Marseille, Agone.

Temkine, R. 1977-79. *Metteur en scène au présent*, 2 vols. Lausanne, Editions L'Age d'Homme.

_____. 1992. *Le théâtre en l'état*. Paris, Editions théâtrales.

Théâtre Aujourd'hui: Dom Juan de Molière, Métamorphoses d'une pièce, no. 4. Paris, C.N.D.P., 1995.

Théâtre Aujourd'hui: L'ère de la mise en scène, no. 10. Paris, C.N.D.P., 2005.

Vilar, J. 1986. *Le théâtre, service public et autres textes.* Paris, Gallimard.

綜論

Acteurs: Les écoles de théâtre, 1989, no. 68, avril.

Amiard-Chevrel, C. 1972. "Quelques mises en scènes du *Dragon*", *Les voies de la création théâtrale*, vol. III. Paris, C.N.R.S., pp. 281-340.

Apel-Muller, M. 1991. "Antoine Vitez parmi nous", *Recherches croisées Aragon/Elsa Triolet*, no. 3, pp. 13-17.

Aragon, L. 1972. *Les cloches de Bâle.* Paris, Gallimard.

_____. 1974. *Théâtre/Roman.* Paris, Gallimard.

_____. 1976. *Les poètes.* Paris, Gallimard.

_____. 2007. *Oeuvres poétiques complètes*, 2 vols, dir. Olivier Barbarant. Paris, Gallimard.

Bablet, D. 1989. *Esthétique générale du décor de théâtre de 1870 à 1914.* Paris, C.N.R.S.

Barrault, J.-L. 1946. *La mise en scène de Phèdre.* Paris, Seuil.

Barthes, R. 1964. *Essais critiques.* Paris, Seuil.

_____.1979. *Sur Racine.* Paris, Seuil.

Bénichou P. 1948. *Morales du grand siècle.* Paris, Gallimard.

Bernard, J. 1984. *Aragon: La permanence du surréalisme dans le cycle du Monde Réel.* Paris, José Corti.

Bunker, H. A. 1944. "Mother-Murder in Myth and Legend: Psychoanalytic Note", *Psychoanalytic Quarterly*, no. 13, pp. 198-207.

Ceccatty, R. (de). 1998. *Sur Pier Paolo Pasolini.* Le Faouet, Bretagne, Editions du Scorff.

Chateaubriand. (1802) 1978. *Essai sur les révolutions: Génie du christianisme.* Paris, Gallimard.

Chevalley, S. 1979. *La Comédie-Française hier et aujourd'hui.* Paris, Didier.

Claudel, P. 1965. *Théâtre*, vol. II. Paris, Gallimard, «Pléiade».

Cole, T., ed. 1983. *Acting: A Handbook of the Stanislavski Method.* New York, Crown Publishers.

Corvin, M. 1985. *Molière et ses metteurs en scène d'aujourd'hui.* Presses universitaires de Lyon.

Daix, P. 1994. *Aragon.* Paris, Flammarion.

Delgado, M. & Heritage, P., ed. 1996. *In Contact with the Gods?: Directors Talk Theatre.* Manchester University Press.

Denizot, M. 2009. "Crise de légitimité du théâtre public et mobilisation des idéaux de la décentralisation", *Revue d'histoire du théâtre*, no. 244, 4ᵉ trimestre, pp. 343-58.

_____. 2011. "Roger Planchon: Héritier et/ou fondateur d'une tradition de théâtre populaire ? ", *L'Annuaire théâtral*, no. 49, printemps, pp. 33-51.

Descotes, M. 1957. *Les grands rôles du théâtre de Jean Racine.* Paris, P.U.F.

Dort, B. 1960. *Lecture de Brecht.* Paris, Seuil.

_____. 1975. "Les classiques ou la métamorphose sans fin", *Histoire littéraire de la France (1660-1715).* Paris, Editions sociales, pp. 155-65.

_____. 1979. "Sur deux comédiens: Louis Jouvet et Jean Vilar", *Les cahiers Théâtre Louvain*, no. 37, pp. 29-34.

Eaton, K. B. 1985. *The Theatre of Meyerhold and Brecht.* Westport, Conn., Greenwood Press.

Eckermann, J. P. (1838) 1994. *Gespräche mit Goethe in den letzten Jahren seines Lebens.* Stuttgart, Philipp Reclam Jun.

Faure, S. 2009. *Le procès des trente: Notes pour servir à l'histoire de ce temps: 1892-1894.* Editions Antisociales, aôut.

Féral, J. 2001. *Mise en scène et jeu de l'acteur,* 2 vols. Montréal/Belgique: Editions Jeu/Editions Lansman.

_____, éd. 2003. *L'école du jeu: Former ou transmettre...les chemins de l'enseignement théâtral.* Saint-Jean-de-Védas, l'Entretemps Editions.

Fournier, Th. 1975. "5 heures et demie de spectacle avec le *Faust* de la Salpêtrière", *France-Soir*, 22 mai.

Garnier, R. (1593) 1982. *Hippolyte*. Paris, le Théâtre National de Chaillot.

Gasquet, J. G. (de). 2006. *En disant l'alexandrin: L'acteur tragique et son art, XVIIᵉ-XXᵉ siècle*. Paris, Honoré Champion Editeur.

Glenny, M., ed. 1966. *The Golden Age of Soviet Theatre*. New York, Penguin Books.

Goethe. 1964. *Faust*, trad. Gérard de Nerval. Paris, Garnier-Flammarion.

Goldmann, L. 1956. *Le dieu caché*. Paris, Gallimard.

_____. 1971. *Situation de la critique racinienne*. Paris, L'Arche.

Grau, D., dir. 2010. *Tragédie(s)*. Paris, Editions Rue d'Ulm & Presses de l'Ecole normale supérieure.

Green, E. 2001. *La parole baroque*. Paris, Desclée de Brouwer.

Guyotat, P. 1967. *Tombeau pour cinq cent mille soldats: Sept chants*. Paris, Gallimard.

Hawcroft, M. 2007. *Molière: Reasoning with Fools*. Oxford University Press.

Herzel, R. 1981. *The Original Casting of Molière's Plays*. Ann Arbor, U.M.I.

Heymann, P.-E. 2000. *Regards sur les mutations du théâtre public (1968-1998) : La mémoire et le désir*. Paris, l'Harmattan.

Hugo, V. (1843) 1985. *Les Burgraves*. Paris, Flammarion.

Kokkos, Y. 1978. "Théâtre de chambre: Notes et relevés", *Travail théâtral*, no. 30, pp. 77-79.

Kott, J. 1967. *Shakespeare Our Contemporary*. London Methuen.

Kowzan, T. 1978. "*Le Tartuffe* de Molière dans une mise en scène de Roger Planchon", *Les voies de la création théâtrale*, vol. VI. Paris, C.N.R.S., pp. 279-340.

Jelloun, T. B. 1978. "Entretien avec Monsieur Saïd Hammadi Ouvrier Algérien", *Le monde*, 11 avril.

Kalisky, R. 1973. *Le pique-nique de Claretta*. Paris, Gallimard.

_____. 1977. *La Passion selon Pier Paolo Pasolini* suivi de *Dave au bord de mer*. Paris, Stock.

Koltès, B.-M. 1990. *Roberto Zucco,* suivi de *Tabataba*. Paris, Minuit.

Laqueur, W. 1996. *Fascism: Past, Present, Future*. New York, Oxford University Press.

Lipkowski, J. (de). 1976. "L'entretien Pompidou-Mao Tsé-toung", *Le nouvel observateur,* 13-

20 septembre, pp. 22-24.

Maïakovski, V. 1989. *Théâtre.* Paris, Editions Grasset et Fasquelle.

Maitron, J. 1975-83. *Le mouvement anarchiste en France*, 2 vols. Paris, Librairie François Maspero.

Maulnier T. 1948. *Lecture de Phèdre.* Paris, Gallimard.

Meyerhold. 1973-92. *Ecrits sur le théâtre,* 4 vols, trad. B. Picon-Vallin. Lausanne, Editions L'Age d'Homme.

Miller, J. G. 1981. "From Novel to Theatre: Contemporary Adaptations of Narrative to the French Stage", *Theatre Journal*, vol. 33, no. 4, pp. 431-52.

Millet, Cl. 1994. *L'esthétique romantique en France, une anthologie.* Paris, Press Pocket.

Moch-Bickert, E. 1989. *Louis Jouvet, notes de cours (1938-39).* Paris, Librairie Théâtrale.

Naugrette-Christophe, C. 1994. "Traductions: Le répertoire de la Maison Antoine Vitez", *Les cahiers de la Comédie-Française*, no. 13, automne, pp. 100-12.

Neveux, O. 2007. *Théâtres en lutte: Le théâtre militant en France des années 1960 à aujourd'hui.* Paris, La Découverte.

Olivera, Ph. 1996. "Le sens du jeu: Aragon entre littérature et politique (1958-1968)", *Actes de la recherche en sciences sociales*, nos. 111-112, mars, pp. 76-84.

Pessin, A. 1996. "Phénoménologie de l'expérience terroriste", *Terreur et représentation*, dir. Pierre Glaudes. Grenoble, Université de Stendhal, pp. 173-87.

Piegay-Gros, N. 1997. *L'esthétique d'Aragon.* Paris, Sedes.

Pommeret, X. 1970. *La grande enquête de François-Felix Kulpa*, in *L'Avant-Scène*, no. 460, novembre.

_____. 1973. *m=M: Les mineurs sont majeurs.* Paris, Ed. Pierre Jean Oswald.

_____. 1975. "Entretien avec Xavier Pommeret: Drame et réflexion sur l'histoire", *Travail théâtral*, nos. 18-19, pp. 70-74.

_____. 1976. "Entretien avec Xavier Pommeret", *Documentation théâtrale*, Nanterre, no. 3, pp. 56-58.

Ringer, M. 1998. *Electra and the Empty Urn: Metatheater and Role Playing in Sophocles.* Chapel Hill, University of North Carolina Press.

Ripellino, A. M. 1965. *Maïakovski et le théâtre russe d'avant-garde.* Paris, L'Arche.

Ritsos, Y. 1985. *Quand vient l'étranger ?* trad. G. Pierrat. Paris, Seghers.

_____. 1989. *Yannis Ritsos: Selected Poems 1938-1988*, trans. & ed. Kimon Friar and Kostas Myrsiades. N.Y., BOA Editions, Ltd.

_____. 1991. *The New Oresteia of Yannis Ritsos*, trans. George Pilitsis & Philip Pastras. N.Y., Pella Publishing Company.

Roubine, J.-J. 1971. *Lectures de Racine.* Paris, Armand Collin.

Sandre, D. & Freda, R. 1998. "D'Hippolyte à Thésée", *Théâtre/Public*, no. 144, novembre-décembre, pp. 50-53.

Scherer, J. 1986. *La dramaturgie classique en France.* Paris, Nizet.

Sidnell, M. J. 1996. "Performing Writing: Inscribing Theatre", *Modern Drama*, vol. 39, no. 4, pp. 547-57.

Siméon, J.-P. 2007. *Quel théâtre pour aujourd'hui? Petite contribution au débat sur les travers du théâtre contemporain.* Besançon, Les Solitaires intempestifs.

Sophocle. 1981. *Sophocle: Ajax, Oedipe Roi, Electre*, trad. Paul Mazon. Paris, Les Belles Lettres.

Stanislavski, C. 1973. *Mise en scène d'Othello.* Paris, Seuil.

_____. 1986. *La formation de l'acteur*, trad. E. Janvier. Paris, Pygmalion/Gérard Watelet.

Stendhal. (1823) 1993. *Racine et Shakespeare: Etudes sur le romantisme.* Paris, L'Harmattan.

Strasberg, L. 1964. "Working with Live Material", *Tulane Drama Review*, vol. 9, no.1, autumn, pp. 117-35.

Strehler, G. 1980. *Un théâtre pour la vie.* Paris, Fayard.

Sueur, M. 1986. *Deux siècles au conservatoire national d'art dramatique.* Paris, C.N.S.A.D.

Theater Heute: Brecht-100 oder Tot, no. 2, Februar 1998.

Théâtre Aujourd'hui: Michel Vinaver, no. 8, 2000.

Tournier, M. 1997. *Vendredi ou la vie sauvage.* Paris, Gallimard.

Ubersfeld, A. 1974. *Le roi et le bouffon: Etude sur le théâtre de Hugo de 1830 à 1839.* Paris, José Corti.

_____. 1982. *Lire le théâtre*. Paris, Editions sociales.

Valéry, P. 1960. *Oeuvres complètes*, vol. II. Paris, Gallimard, «Pléiade».

Vassiliev, A. 1999. *Sept ou huit leçons de théâtre*. Paris, P.O.L.

Vernant, J.-P. and Vidal-Naquet, P. 1990. *Myth and Tragedy in Ancient Greece*, trans. Janet Lloyd. New York, Zone Books.

Vinaver, M. 1977. "*Iphigénie Hôtel* ", propos recueillis par N. Collet, *Théâtre/Public*, no. 15, mars, pp. 25-26.

_____. 1986. *Théâtre complet*, vol. I. Arles, Actes Sud et L'Aire.

_____. 1998. *Ecrits sur le théâtre*, 2 vols. Paris, L'Arche.

_____. 2008. "Une autre façon de mettre en scène", entretien avec Evelyne Ertel. *Registres: Michel Vinaver, Côté texte/Côté scène*, hors série, no. 1, pp. 85-97.

維德志演出之重要劇評（按年代）

Toutain, M. 1966. "*Electre*: Un spectacle austère et difficile, mais envoûtant", *Paris Normandie*, 5 février.

Amette, J.-P. 1966. "*Electre* ou la voie royale du théâtre", *Ouest France*, 7 février.

Abirached, R. 1966. "Athènes en Normandie", *Le nouvel observateur*, 16-23 février.

C., J.-P. 1966. "Le Théâtre: Pièce d'une remarquable sobriété, *Electre* de Sophocle, a été interprétée magistralement par les comédiens de la Maison de la Culture de Caen", *Ouest France*, 3 mars.

F., A. 1966. "Une excellente et bouleversante *Electre*", *La Marsellaise*, 25 mars.

Galey, M. 1970. "*La grande enquête de François-Félix Kulpa*", *Le combat*, 24 octobre.

Poirot-Delpech, B. 1970. "*La grande enquête de François-Félix Kulpa*", *Le monde*, 30 octobre.

Poirot-Delpech, B. 1971. "*Andromaque* de Racine, mis en scène par Antoine Vitez", *Le monde*, 2 avril.

Gautier, J.-J. 1971. "L'*Electre* de Sophocle-Vitez-Ritsos", *Le Figaro*, 28 octobre.

Marcabru, P. 1971. "*Electre*: Sophocle vivant", *France-Soir*, 28 octobre.

Sandier, G. 1971. "Miracle à Nanterre", *La quinzaine littéraire*, 16-23 novembre.

Olivier, Cl. 1971. "Lecture d'une tragédie", *Les lettres françaises*, 1er décembre.

Marcabru, P. 1972. "*Faust,* de Goethe: Trop malin", *France-Soir*, 6 mai.

Poirot-Delpech, B. 1972. "*Faust* dans les quartiers d'Ivry", *Le monde*, 6 mai.

Galey, M. 1972. "*Faust,* de Goethe: Le théâtre selon Vitez", *Le combat*, 10 mai.

Olivier, C. 1972. "La culture en vitrine: *Faust,* de Goethe", *Les lettres françaises*, 10 mai.

Dumur, G. 1972. "Diables et diablotins: Un *Faust* trop mal vêtu et un Labiche trop élégant", *Le nouvel observateur*, 15-22 mai.

Godard, C. 1973. "Antoine Vitez présente Xavier Pommeret", *Le monde*, 11 octobre.

Cournot, M. 1973. "*m=M,* de Xavier Pommeret", *Le monde*, 20 octobre.

Léonardini, J.-P. 1973. "Colère en vrac", *L'Humanité*, 20 octobre.

Mignon, F. 1973. "*m=M* de Xavier Pommeret", *Le combat*, 22 octobre.

Megret, C. 1973. "Vive Robinson !", *Carrefour*, 29 novembre.

Cartier, J. 1973. "Trois Robinson et un Vendredi sur un tas de sable pour les enfants de Chaillot", *France-Soir*, 23 novembre.

Gautier, J.-J. 1973. "*Vendredi ou la vie sauvage*", *Le Figaro*, 24 novembre.

Galey, M. 1973. "*Vendredi ou la vie sauvage* d'après Michel Tournier: La méthode Vitez", *Le combat*, 26 novembre.

Godard, C. 1973. "*Vendredi ou la vie sauvage* d'Antoine Vitez et Michel Tournier", *Le monde*, 28 novembre.

Galey, M. 1973. "Il n'y a plus d'enfants", *Les nouvelles littéraires*, 3 décembre.

Remy, P.-J. 1973. "En attendant Dimanche", *Le point*, du 3 au 10 décembre.

Mambrino, J. 1973. "*m=M* de Xavier Pommeret", *Etudes*, décembre, pp. 737-39.

Godard, C. 1974. "Mistère à blanc", *Le monde*, 18 avril.

Gautier, J.-J. 1974. "En marge des *Miracles* d'Antoine Vitez", *Le Figaro*, 18 avril.

Galey, M. 1974. "L'évangile selon St. Antoine", *Le quotidien de Paris*, 18 avril.

Léonardini, J.-P. 1974. "Entre chien et loup", *L'Humanité*, 29 avril.

Galey, M. 1974. "Vitez, ou l'abstraction myotique", *Les nouvelles littéraires*, 29 avril.

Dumur, G. 1974. "Les nouveaux Christs", *Le nouvel observateur*, du 29 avril au 5 mai.

Chabanis. 1974. "Des *Miracles* qui ne sont pas de tout repos", *France Catholique-Ecclésia*, 24 mai.

Cournot, M. 1974. *"La Jalousie du Barbouillé* à Ivry", *Le monde*, 28 mai.

Nores, D. 1974. *"La Jalousie du Barbouillé* de Molière, mise en scène d'Antoine Vitez", *Le combat*, 8 juin.

Rosbo, P. (de). 1974. *"Le Pique-nique de Claretta* de René Kalisky: Le danger des années 30", *Le quotidien de Paris*, 18 octobre.

Marcabru, P. 1974. "Une leçon de théâtre", *France-Soir*, 18 octobre.

Matignon, R. 1974. *"Le Pique-nique de Claretta* de René Kalisky", *Le Figaro*, 1er novembre.

Decker, J. (de). 1974. "La répétition ou la nostalgie punie", *Clés pour le spectacle*, no. 47, novembre, p. 11.

Marcabru, P. 1975. "Le comble de la virtuosité", *France-Soir*, 14 mai.

Cournot, M. 1975. "La *Phèdre* de Vitez à Ivry: Le mirage versaillais", *Le monde*, 15 mai.

Attoun, L. 1975. "Majestueux et dérisoire", *Les nouvelles littéraires*, 16 mai.

Sandier, G. 1975. "La tragédie démystifiée", *La quinzaine littéraire*, 1-15 juin.

Galey, M. 1976. "Une messe en oblique", *Le quotidien de Paris*, 14 janvier.

Marcabru, P. 1976. *"Catherine*: Les artifices de l'intelligence", *France-Soir*, 14 janvier.

Varenne, F. 1976. *"Catherine*: Aragon dans l'éprouvette de Vitez", *Le Figaro*, 14 janvier.

Godard, C. 1976. *"Catherine*, d'Antoine Vitez, d'après *Les cloches de Bâle*, d'Aragon", *Le monde*, 16 janvier.

Marcabru, P. 1977. *"Iphigénie Hôtel"*, *Le Figaro*, 7 mars.

B.-Clement, C. 1977. *"Grisélidis* selon Vitez: Le prince phallocrate et la bergère idiote", *Le matin*, 1er août.

Bost, B. 1977. *"Grisélidis* de Charles Perrault", *Le Dauphiné Libéré*, 2 août.

Godard, C. 1977. *"Grisélidis* mis en scène par Antoine Vitez: La nudité hautaine et la beauté pure", *Le monde*, 2 août.

Cotte, J. 1977. *"Grisélidis*: Un excès de Vitez", *France-Soir*, 4 août.

Cournot, M. 1977. "*Les Burgraves* par Vitez: Hugo au pain sec", *Le monde*, 24 novembre.

Galey, M. 1977. "*Les Burgraves* de Victor Hugo: L'extravagance d'un cataclysme", *Le quotidien de Paris*, 24 novembre.

Léonardini, J.-P. 1977. "Escalader Hugo", *L'Humanité*, 26 novembre.

Poulet, J. 1977. "Victor Hugo, bravo !", *France Nouvelle*, 19 décembre.

Mambrino, J. 1978. "*Les Burgraves* de Victor Hugo par le Théâtre des Quartiers d'Ivry", *Etudes*, mars.

Marcabru, P. 1978. "Refoulements d'un enfant gâté", *Le Figaro*, 14 juillet.

Galey, M. 1978. "Molière à l'écoute de Vitez", *Les nouvelles littéraires*, 20 juillet.

Dumur, G. 1978. "Les fous furieux de Molière", *Le nouvel observateur*, 22-29 juillet.

Cournot, M. 1978. "*L'Ecole des femmes, Dom Juan, Tartuffe, Le Misanthrope* mis en scène par Antoine Vitez", *Le monde*, 16 octobre.

Sandier, G. 1978. "Avignon 78 ou le triomphe d'Antoine", *La quinzaine littéraire*, 1-14 septembre.

Marcabru, P. 1979. "L'effet Vitez", *Le point*, 21-28 mai.

Cournot, M. 1979. "*Zina*, de Farid Gazzah, au Théâtre d'Ivry: Des renforts de Tunis", *Le monde*, 24 mai.

Spire, A. 1979. "Ces malades qui nous gouvernent", *Témoignage Chrétien*, 11 juin.

Cournot, M. 1979. "*La rencontre de Georges Pompidou avec Mao Tse-toung*", *Le monde*, 13 juin.

Dumur, G. 1979. "Laurel et Hardy au pouvoir: Antoine Vitez invente le cabaret politique libertaire", *Le nouvel observateur*, 14-21 juin.

Marcabru, P. 1980. "*Le Révizor* de Gogol: Trois heures d'ennui", *Le Figaro*, 5 mars.

Cournot, M. 1980. "Gogol dans les glaces", *Le monde*, 6 mars.

Dumur, G. 1980. "Le temps des imposteurs", *Le nouvel observateur*, 10-17 mars.

Touvais, J.-Y. 1980. "La bureaucratie à l'état pur", *Le Rouge*, 14 mars.

Lucien-Douves, J. 1980. "*Le Révizor* à Ivry", *Impact*, 22 mars.

Cabanis, A. 1980. "*Bérénice*", *Le monde de l'éducation*, juin.

Cournot, M. 1980. "Retour à *Bérénice* par Antoine Vitez: Une lumière d'Italie", *Le monde*, 6 juin.

Sandier, G. 1981. "*Britannicus* à Chaillot: Une tragédie politique réduite à un drame bourgeois", *Le matin*, 25 novembre.

Galey M. 1981. "*Britannicus* empêtré dans sa toge", *L'Express*, du 27 novembre au 2 décembre.

Dumur, G. 1981. "A l'école de la cruauté", *Le nouvel observateur*, 12-19 décembre.

Marcabru, P. 1982. "Une rude épreuve", *Le Figaro*, 5 mars.

Cournot, M. 1982. "Une autre Phèdre", *Le monde*, 6 mars.

Senart Ph. 1982. "La revue théâtrale", *Revue des deux mondes*, juin.

Scali, M. 1986. "Electre, éternellement", *La libération,* 30 avril et 1er mai.

Cournot, M. 1986. "*Electre* à Chaillot: 'Le ciel est entré dans leurs ailes'", *Le monde*, 2 mai.

Senart, Ph. 1986. "*Electre*, au théâtre de Chaillot", *Revue des deux mondes*, août.

Gubernatis, R. (de). 1999. "O ravage, ô désespoir !", *Télé Obs*, no. 1823, 14-20 août.

中文書目

克羅岱爾（Paul Claudel）著，余中先譯。1992。《緞子鞋》。合肥，安徽文藝出版社。

阿拉貢（Louis Aragon）著，蔡鴻濱譯。1987。《巴塞爾的鐘聲》。北京，外國文學出版社。

宮寶榮。2001。《法國戲劇百年，1880-1980》。北京，新知三聯書店。

莫里哀（Molière）著，李健吾譯。1992。《莫里哀喜劇全集》。長沙，湖南人民出版社。

歌德（Goethe）著，董問樵譯。1972。《浮士德》。上海，復旦大學出版社。

楊莉莉。1998。〈層層疊映的鏡照：談梅士吉盧的《哈姆雷特》〉，《表演藝術》，第67期，7月，頁17–21。

　　　。2001。〈孤獨者的形象或女性主義的先驅？莫理哀《憤世者》的舞台詮釋〉，《表演藝術》，第98期，2月，頁92–97。

　　　。2001。〈空靈的舞台空間設計〉，《當代》，第165–68期，5-8月（分四期刊

出）。

＿＿＿。2001。〈愛情或語言的勝利？：馬里沃《愛情的勝利》〉，《表演藝術》，第105期，9月，頁89–94。

＿＿＿。2003。〈歷盡宇宙乾坤之作：談《浮士德》與《天譴》的舞台演出〉，《白遼士：浮士德的天譴》。台北：麥田出版，頁35–47。

＿＿＿。2008。《歐陸編劇新視野》。台北，黑眼睛文化公司。

＿＿＿。2009。〈從建築結構思考戲劇表演空間：貝杜齊《哈姆雷特》之舞台設計分析〉，《戲劇學刊》，第10期，頁173-98。

＿＿＿。2011。〈標榜演出之戲劇性：法國表／導演新面向〉，《戲劇學刊》，第13期，1月，頁161-93。

＿＿＿。2011。〈論維納韋爾複調戲劇之演出：從《朝鮮人》到《落海》〉，《藝術評論》，第21期，頁115-55。

維德志演出之影音資料（按演出劇目順序排列）

1・演出錄影

Bérénice. 1981. Pièce de Racine, mise en image par C.N.R.S.

Catherine. 1976. Texte de Louis Aragon, réalisation par Paul Seban. Paris, O.R.T.F.

L'école des femmes, Le Tartuffe, Dom Juan, Le misanthrope. 1980. Pièces de Molière, mise en image par Marcel Bluwal. Paris, Vidéo Centre International.

Electre. (1966). 2011. Pièce de Sophocle, in *Trois fois Electre*, éd. Nathalie Léger. Paris, La Maison d'à Côté/ I.M.E.C., I.N.A. Editions.

Electre. (1971). 2011. Pièce de Sophocle, in *Trois fois Electre*, éd. Nathalie Léger. Paris, La Maison d'à Côté/ I.M.E.C., I.N.A. Editions.

Iphigénie-Hôtel. 1er acte, 1977. Pièce de Michel Vinaver, mise en image par F. Luscereau, au Studio d'Ivry. Paris, C.N.R.S.

Partage de midi. 2009. Pièce de Paul Claudel, réalisation de Jacques Audoir. Paris, Editions Montparnasse.

Le soulier de satin, 1988. Pièce de Paul Claudel. Paris, le Théâtre National de Chaillot, FR3 & Antenne 2.

2・演出電影

Electre. 1986. Pièce de Sophocle, film réalisé par Hugo Santiago. 16 mm, couleur, 1 h 45 min. Coproduction I.N.A./le Théâtre National de Chaillot/ La Sept. Directeur de la photographie W. Lubtchansky, ingénieur du son F. Ullmann, cadreurs W. Lubtchansky, A. Salomon, montage Fr. Belleville.

3・劇院之演出錄影

Britannicus. 1981. Pièce de Racine, au Théâtre National de Chaillot.

Dave au bord de mer. 1979. Pièce de René Kalisky, au Théâtre National de l'Odéon.

L'échange. 1986. Pièce de Paul Claudel, au Théâtre National de Chaillot.

L'echarpe rouge. 1984. Texte d'Alain Badiou, musique de Georges Aperghis, au Théâtre National de Chaillot.

Entretien avec M. Saïd Hammadi, ouvrier algérien. 1982. Texte de Tahar Ben Jelloun, au Grand Foyer du Théâtre National de Chaillot.

Falsch. 1983. Pièce de René Kalisky, au Théâtre National de Chaillot.

Faust. 1981. Pièce de Goethe, au Théâtre National de Chaillot.

Hamlet. 1983. Pièce de Shakespeare, au Théâtre National de Chaillot.

Hernani. 1985. Pièce de Hugo, au Théâtre National de Chaillot.

Hippolyte. 1982. Pièce de Robert Garnier, au Théâtre National de Chaillot.

Lucrèce Borgia. 1985. Pièce de Hugo, au Théâtre National de Chaillot.

Le misanthrope. 1988. Pièce de Molière, au Théâtre National de Chaillot.

La mouette. 1984. Pièce de Tchekhov, au Théâtre National de Chaillot.

La rencontre de Georges Pompidou avec Mao Tsé-toung. 1979. Compte rendu de Jean de Lipkowski, au Studio d'Ivry.

Zina. 1979. Pièce de Farid Gazzah, au Studio d'Ivry.

4・維德志教表演之錄影

Leçons de théâtre d'Antoine Vitez. 1976. Réalisé par M. Koleva, 4 cassettes. Paris, Les Films

414

Cinoche.

5. 其他

"Antoine Vitez au futur antérieur. Vingt ans d'archives sonores", diffusée le 16 juillet 1994 sur France-Culture.

Antoine Vitez: Journal intime de théâtre, 1994. Un film de Fabienne Pascaud et Dominique Gros. Paris, la Sept/Vidéo.

"Débat sur *Britannicus* à Chaillot", enregistrement retranscrit, 10 janvier 1982, conservé au dossier "Antoine Vitez à Chaillot: *Britannicus*" du "Fonds Antoine Vitez-Chaillot", Bibliothèque de l'Arsenal.

向不可能挑戰：法國戲劇導演安端・維德志1970年代

著者／楊莉莉

執行編輯／何秉修

文字編輯／蔡文村

校對／戴小涵、許書惠、張家甄、劉育寧、蕭惠璞

美術設計／傑崴創意設計有限公司

出版者／國立臺北藝術大學

發行人／朱宗慶

地址／臺北市北投區學園路 1 號

電話／(02) 28961000（代表號）

網址／http://www.tnua.edu.tw

共同出版／遠流出版事業股份有限公司

地址／臺北市南昌路二段 81 號 6 樓

電話／(02) 23926899　傳真／(02) 23926658

劃撥帳號 0189456-1

網址／http://www.ylib.com

著作權顧問／蕭雄淋律師

法律顧問／董安丹律師

2012年11月30日 初版一刷

行政院新聞局局版台業字第1295號

定價／新臺幣 380 元

如有缺頁或破損，請寄回更換

有著作權・ 侵害必究 Printed in Taiwan

ISBN 978-986-03-4173-7（平裝）

GPN 1010102489

國家圖書館出版品預行編目(CIP)資料

向不可能挑戰：法國戲劇導演安端・維德志1970
年代 / 楊莉莉著. -- 初版. -- 臺北市：臺北藝術大
學, 遠流, 2012.11
　　面；　公分
　　ISBN 978-986-03-4173-7（平裝）

　1. 維德志（Vitez, Antoine）2. 導演 3. 劇場藝術
4. 舞臺劇 5. 劇評

981.41　　　　　　　　　　　　　　　101021769